U0113783

【精编故事版】

世界美术简史

王小岩 ◎ 编著

中国文史出版社

图书在版编目（CIP）数据

世界美术简史／王小岩编著． – – 北京：中国文史
出版社，2021．1

ISBN 978 – 7 – 5205 – 2347 – 9

Ⅰ．①世… Ⅱ．①王… Ⅲ．①美术史 – 世界 Ⅳ.
①J110．9

中国版本图书馆 CIP 数据核字（2020）第 187540 号

责任编辑：蔡晓欧

出版发行：**中国文史出版社**

社　　址：北京市海淀区西八里庄路 69 号院　邮编：100142

电　　话：010 – 81136606　81136602　81136603（发行部）

传　　真：010 – 81136655

印　　装：北京新华印刷有限公司

经　　销：全国新华书店

开　　本：720 × 1020　1/16

印　　张：28.75　　字数：730 千字

版　　次：2021 年 1 月第 1 版

印　　次：2021 年 1 月第 1 次印刷

定　　价：88.00 元

世界美术简史 | **目录** →□ Contents →

艺术初曙——基督教前时代 / 003

图腾崇拜引导美术诞生 / 004
早期人类的手印 / 005
拉斯科洞窟壁画 / 006
阿尔塔米拉——奔腾的野牛 / 008
持角的维纳斯 / 009
祭祀的偶像：维林多夫母神 / 010
地中海诸岛的巨石文化 / 012
彩陶的出现：实用之美 / 013
富有动感的彩陶女神像 / 014
古埃及绘画：三种样式表现美 / 016
拉薪荷特普夫妇像 / 017
神秘的埃及金字塔与狮身人面像 / 018
古埃及的官僚雕像 / 020
穿着裤式短裙的士兵 / 021
阿门哈特三世与他的狮身人面像 / 022
倾国倾城的涅菲尔蒂 / 023
美丽的女乐师 / 024
图坦卡蒙陵墓 / 026
拉美西斯一世墓壁画 / 028
越来越高大的埃及室外法老像 / 029
塞奈狄姆在天国耕田图 / 030
"死者之书"上的插图 / 031
进入希腊化时代的神殿浮雕 / 032

独立的美索不达米亚塔地美术 / 034
巴比伦王国的世界奇迹：空中花园 / 035
迈锡尼时代的狮头酒杯 / 036
荷马时期的赫拉克勒斯与萨提洛斯 / 037
太阳神阿波罗像 / 038
古风时期着衣女像 / 040
濒死的战士：从古风时期到古典时期的过渡 / 041
古典时期的雷神宙斯雕像 / 042
伟大的考古发现：里切亚青铜雕像 / 044
维纳斯的诞生：希腊古典时期初期的浮雕 / 045
体育运动之神：米隆的《掷铁饼者》 / 046
坡力克利特的"持矛者像" / 047
全裸体的《克尼多斯维纳斯》 / 048
宏伟的建筑：帕提农神庙的装饰 / 050
希腊化时期的胜利女神像 / 051
希腊化时期的维纳斯 / 052
自杀的高卢人 / 054
"断臂美神"维纳斯 / 055
断臂之美 / 056
莱辛讨论《拉奥孔》的痛苦表现 / 057
古希腊建筑：三种柱式风格 / 058
古希腊的壁画和瓶画 / 060
古罗马壁画：四种庞贝风格 / 061
镶嵌画《伊苏斯之战》 / 062
《捧着祖先头像的罗马人》 / 063

《奥古斯都全身像》/ 064
从剧场到圆形竞技场 / 065
征服者的凯旋门 / 066
图拉真纪念柱：浮雕记录历史 / 068
伊特鲁里亚人的《母狼》/ 069
神庙建筑的新典范：罗马万神庙 / 070
精美的应用美术 / 071
阿多普兰特尼的婚礼 / 072
波斯：艺术的花园 / 073
非洲的雕刻艺术：寻找自己的美 / 074
阿育王狮子柱头 / 076
阿育王石柱 / 077
帕尔卡姆药叉像 / 078
古印度美术最高成就：桑奇塔门雕刻 / 079
精美壮观的桑奇浮雕《王室出巡》/ 080
逗小鸟的树神 / 081
神秘的蛇王与王后 / 082
两位王妃、一个卫兵和一个骑象者 / 084
佛教影响到印度的艺术：佛陀说法 / 085

诸神荣耀——黑暗的中世纪 / 087

早期基督教美术 / 088
巴西利卡式教堂建筑 / 089
圣塞南教堂：通往朝圣之路 / 090
摩赛克修道院里的圣彼埃尔教堂 / 091
比萨大教堂的综合建筑 / 092
哥特式艺术——中世纪艺术的顶点 / 093
教堂的装饰：彩色玻璃窗 / 094
写进雨果小说的建筑：巴黎圣母院 / 095
早期英国风格的坎特伯雷主教堂 / 096
沙特尔大教堂：哥特式建筑的百科全书 / 097
两个礼拜堂：走向不同的风格 / 098
精美的手抄本绘画 / 099
构图奇特的独角兽墙毡 / 100
匠心独运的镶嵌画 / 101
哥特式雕塑 / 102
从石棺雕塑开始：中世纪早期雕塑 / 103
石头"圣经"：罗马式雕塑 / 104
野蛮人的雕塑：哥特式雕塑 / 105
法国哥特式雕塑 / 106
其他国家的哥特式雕塑 / 107
中世纪最大的教堂：米兰大教堂 / 108
德国哥特式：怪物雕塑 / 109
马摩拉普拉姆的浮雕与雕塑 / 110
海岸神庙：为南方石凿神庙提供范例 / 111
朱罗铜雕 / 112
舞王湿婆 / 113
凯沙瓦神庙与马杜赖神庙 / 114
北印度的佛教雕塑 / 115
四面毗湿奴 / 116
北印度后笈多时代的神庙演变 / 117
柬埔寨的吴哥窟 / 118
日本飞鸟时代的法隆寺 / 119
伊斯兰世界：清真寺 / 120
玛雅金字塔 / 121

发现人性——文艺复兴时代 / 123

文艺复兴时代的美术精神 / 124
乔托与文艺复兴前期的绘画 / 125
佛罗伦萨洗礼堂门饰之争 / 126
出身金工之门的吉贝尔蒂 / 127
马萨乔发展乔托的艺术之路 / 128
工作到 80 岁的多那太罗 / 129
埋头于拜占庭艺术的杜乔 / 130
马尔蒂尼与锡耶纳画派 / 131
世纪的美术中心佛罗伦萨 / 132
建筑传统的革新者：勃鲁奈勒斯契 / 133
佛罗伦萨市中心的大伞 / 134
从有顶柱廊到有柱回廊 / 135
文艺复兴的全才阿尔贝蒂 / 136
醉心透视学的画家乌切洛 / 137
天使的兄弟安日利科 / 138

思凡的修士菲利浦·利比 / 139

金匠出身的波提切利 / 140

意蕴深刻的《春》 / 141

私生子达·芬奇 / 142

达·芬奇新的艺术表达方法 / 143

达·芬奇的巨作《最后的晚餐》 / 144

蒙娜丽莎的微笑 / 145

达·芬奇的绘画论：艺术的珍贵遗产 / 146

一生孤僻的米开朗琪罗 / 147

难以逾越的米开朗琪罗 / 148

米开朗琪罗成名作《哀悼基督》 / 149

大卫和摩西：米开朗琪罗对艺术的执着 / 150

西斯廷教堂的《创世纪》 / 151

震撼世人的《末日审判》 / 152

为美第奇家族创作的《思想者》与《力行者》/153

"画圣"拉斐尔 / 154

拉斐尔《美丽的女园丁》 / 155

梵蒂冈宫壁画：圣体争辩 / 156

雅典学院 / 157

拉斐尔成就最高的圣母像：西斯廷圣母像 / 158

拉斐尔与米开朗琪罗的竞争 / 159

建造圣彼得大教堂的曲折过程 / 160

影响北意大利文艺复兴的威尼斯画派 / 161

33 岁的大师乔尔乔内 / 162

无人匹敌的画家提香 / 163

奠定提香声誉的《圣母升天》 / 164

险些夭折的《利未家的宴会》 / 165

凡·艾克兄弟奠定佛兰德斯美术 / 166

世纪的结婚照：阿尔诺芬尼夫妇像 / 167

勃鲁盖尔是一位农民画家 / 168

西方版画家的典范——丢勒 / 169

德国画家荷尔拜因 / 170

生活在西班牙的希腊人格列柯 / 171

法国微型画家富开 / 172

日本本土艺术大和绘 / 173

宫廷奇葩——巴罗克时代 / 175

教会与国家的反击：巴罗克艺术风格 / 176

卡拉契兄弟创建欧洲艺术学院 / 177

桀骜不驯的卡拉瓦乔 / 178

《圣母之死》：卡拉瓦乔对抗传统 / 179

海盗的肖像 / 180

受宠的贝尼尼 / 181

圣德列萨祭坛上的圣德列萨 / 182

宛如仙境的《乌尔班八世的颂赞》 / 183

宏大的《伊洛纳底乌斯的荣光》 / 184

精力过人的绘画大师鲁本斯 / 185

"巴罗克风格"的经典 / 186

以绘画实现政治外交的作品 / 187

鲁本斯画了很多妻子的像 / 188

凡·代克与英王肖像 / 189

豆王的宴饮 / 190

里贝拉的写实杰作：《圣埃格尼丝》/ 192

安于寂寞生活的苏巴朗 / 193

委拉斯贵支过度操劳致死 / 194

令教皇英诺森十世心悸的肖像 / 195

《镜中的维纳斯》：委拉斯贵支唯一的女裸体画/196

纪念布列达投降的画作 / 197

宛如照片的《宫娥》 / 198

牟利罗：塞维利亚的拉斐尔 / 200

描绘儿童的精品《吃葡萄和甜瓜的少年》/ 201

荷兰肖像画大师哈尔斯 / 202

哈尔斯的肖像名作 / 203

磨坊主的儿子伦勃朗 / 204

伦勃朗破产了 / 205

十六名军官的《夜巡》 / 206

维米尔抒情诗般的市民生活画 / 207

雷斯达尔的《林中水塘》 / 208

专画林间小道的霍贝玛 / 209

荷兰画派的小画家们 / 210

《圣尼古拉节前夕》 / 211

装饰家庭的静物画 / 212

充满装饰性的《花神的节日》 / 214

西蒙笔下的《希望、爱情与美的受扼》 / 215

几乎被遗忘的拉图尔 / 216

《农民的午餐》中的苦难描绘 / 217

普桑观察事物的两种方法 / 218

《抢劫萨宾妇女》：普桑的成名作 / 219
《阿卡迪亚的牧人》：普桑的代表作 / 220
《克娄巴特拉女王登岸塔尔苏斯》 / 222
寓意抽象的《博爱》 / 223
日本的浮世绘 / 224

风起云涌——洛可可时代 / 227

国王情妇领导的洛可可艺术 / 228
受聘彼得堡的法尔康涅 / 229
肖像雕刻家乌桐 / 230
敏感的色彩诗人瓦多 / 231
独具一格的《到西苔岛去》 / 232
布歇作品中轻浮的欢乐 / 233
纳蒂叶的"神话肖像"画 / 234
用色粉笔绘制肖像画的拉都尔 / 235
夏尔丹：洛可可时代的明星 / 236
夏尔丹与色粉画的发展 / 237
说教式画家格罗兹 / 238
艺术运用到公共设施：英国的公园建筑 / 239
惠斯勒眼中唯一的大画家荷加斯 / 240
喜爱儿童题材的雷诺兹 / 241
风景画先驱之一庚斯保罗 / 242
妇女肖像画家罗姆奈 / 243
英国皇家女院士考夫曼 / 244
饮誉英国的美洲画家韦斯特 / 245
威尔逊的风景画 / 246
摩尔兰喜欢乡下风光 / 247
水彩画在英国盛行 / 248
古典派水彩画家柯岑斯 / 249
受到英国王室宠遇的水彩画家桑德比 / 250
俄国：艺术从失落开始 / 251
拉斯特列里的《彼得一世胸像》 / 252
默默无闻死去的苏宾 / 253
流放西伯利亚的伊凡·尼基丁 / 254
不受美术学院欢迎的罗柯托夫 / 255
列维茨基如何讨女皇喜欢 / 256
历史画家洛森柯 / 257
叶尔米涅夫的作品：真正的人民样式艺术 / 258

不安分的哥雅 / 259
查理四世全家像 / 260
晚年流落异乡的哥雅 / 261

双峰对峙——从古典主义到浪漫主义 / 263

古典主义与新古典主义 / 264
大革命时代的画家大卫 / 265
高贵静穆的《贺拉斯兄弟之誓》 / 266
最伟大的"政治性"绘画：《马拉之死》 / 267
华丽与高贵：《拿破仑一世加冕大典》 / 268
玛丽皇后的画家密友维瑞·勒布伦 / 270
普吕东笔下的约瑟芬皇后 / 271
排斥异己的热拉尔 / 272
浪漫主义对艺术的解放 / 273
贴近生活的写实主义 / 274
一炮而红的格罗 / 275
最后一位古典主义的坚守者安格尔 / 276
安格尔与浴女题材 / 278
清高绝俗的《泉》 / 279
安格尔的贵妇肖像 / 280
柳特的《马赛曲》 / 281
历史悲剧的见证《梅杜萨之筏》 / 282
绘画的屠杀：德拉克洛瓦 / 283
令人伤感的《萨丹那帕路斯之死》 / 284
浪漫主义的开山之作《自由引导人民》 / 285
枫丹白露巴比松画派 / 286
德拉克洛瓦的北非之旅 / 288
裁缝的儿子卢梭 / 289
巴比松画派的灵魂人物柯罗 / 290
秀美的《孟特芳丹的回忆》 / 291
伟大的农民画家米勒 / 292
米勒的代表作《拾穗者》 / 293
革命的写实主义者库尔贝 / 294
库尔贝的现实主义道路 / 295

"现实主义"的标志——库尔贝《我的画室》/ 296
杜米埃的政治讽刺画 / 297
杜米埃的油画《三等车厢》/ 298
库尔贝和杜米埃拒绝拿破仑三世的勋章 / 300
摄影在悄悄改变艺术 / 301
泰纳：英国风景画的开辟者 / 302
康斯特布尔幽静的《乡村小径》/ 303
拉斐尔前派协会的感悟 / 304
罗赛蒂《贝娅塔·贝娅特丽丝》/ 305
布朗不朽之作：《告别英国》/ 306
充满文学意味的《四月之爱》/ 307
密莱伤感的《盲女》/ 308
罗马尼亚民族画家：格列高莱斯库 / 309
伊凡诺夫三百张习作只为一画 / 310
俄国的海景画家艾瓦佐夫斯基 / 311
菲多托夫的讽刺性油画 / 312
巡回展览画家协会 / 314
讽刺风俗画家别罗夫 / 315
《女家庭教师来到商人家中》瞬间的场景 / 316
克拉姆斯柯依 巡回展览协会的实际领导人 / 317
列宾的一生 / 318
《意外归来》：家庭的戏剧 / 319
《伏尔加河上的纤夫》：历史的沉痛诉说 / 320
苏里柯夫回到故乡西伯利亚 / 322
《近卫军临刑的早晨》/ 323
用爱修建的坟墓：泰姬陵 / 324
鸟居清长：日本浮世绘的新形式 / 325
擅长描绘女性的喜多川歌麿 / 326
特朗布尔的《邦克希尔大会战》/ 327
蒙特与美国田园风俗画 / 328

色彩迷离——印象主义开始的时代 / 331

印象主义到后印象主义 / 332
麦尼埃的《锻工》表现底层人民的作品 / 333
巴黎公社成员达鲁 / 334
考不上美术学院的罗丹 / 335
沉思的《思想者》/ 336
形态各异的《加莱市的义民》/ 337

遭到抨击的巴尔扎克像 / 338
罗丹优秀的学生 / 339
孩子涂鸦般的画展 / 340
打破禁忌的《草地上的午餐》/ 341
马奈的《奥林匹亚》：再次引起争论 / 342
局外人德加 / 343
雷诺阿否认自己是一个革新者 / 344
调和之作《沐浴的女子》/ 345
捕捉阳光的变化《日出·印象》/ 346
最彻底的印象派画家莫奈 / 347
最后的巨作《睡莲》/ 348
对点彩派失去信心的毕沙罗 / 349
印象派风景画大师西斯莱 / 350
其他印象派画家 / 351
《在大碗岛上一个星期日下午》的展出 / 352
"现代艺术之父"塞尚 / 353
新印象主义与色彩风格理论 / 354
自杀的凡·高 / 355
凡·高的自画像 / 356
高更与凡·高争吵的悲剧 / 358
从业余画家开始的高更 / 359
高更与塞律希埃的会谈 / 360
处于西方绘画转型期的高更 / 361
来自美国的惠斯勒 / 362
世纪末的莎乐美《舞者的复仇》/ 363
自学成才的门采尔 / 364
蒙卡奇的《死牢》/ 365

流派纷呈——20世纪初 / 367

野兽派的由来 / 368
追求个人感受的马蒂斯 / 369
毕加索从非洲雕塑上获得灵感 / 370
《亚威龙的少女们》的影响 / 372
关税员卢梭与原始主义 / 373
乔治·卢奥的《戴荆冠的基督像》/ 374
鲁迅最喜爱的女艺术家柯勒惠支 / 376
在德国四处漫游的蒙克 / 377
勃拉克与立体主义 / 378

抽搐的《呐喊》/ 380
诗人马里奈蒂的宣言 / 381
被杀害的画家波丘尼 / 382
康定斯基的色彩追求 / 384
《一条系带狗的动态》的运动态 / 385
达达主义：一只摇动的木马 / 386
马尔克《蓝马》/ 387
表现主义的鬼才——柯柯施卡 / 388
第一座立体主义雕塑《吉他》/ 389
巴拉从未来主义走进抽象主义 / 390
回到古典主义雕塑的马约尔 / 392
波丘尼的《城市的兴起》/ 393
被反复讨论的达利 / 394
意象丰富的《内战的预兆》/ 395
布列东两次发表《超现实主义宣言》/ 396
象征主义画家夏凡纳 / 397
俄国的至上主义 / 398
谢洛夫与《少女和桃子》/ 400
马列维奇《白底上的黑色方块》/ 402
画格子和线条的蒙德里安 / 403
杜桑给《蒙娜丽莎》画上胡须 / 404
最难理解的雕塑 / 406
最令人震惊的雕塑《泉》/ 407
影响现代艺术的建筑者之家 / 408
日本漫画业的繁荣 / 409
刘易斯与旋涡画派 / 410
七人派展示加拿大的风景 / 412
构成主义运动 / 413
赖特与流水别墅 / 414
给人焦虑感的《街道》/ 416
会"变色"的克利 / 417

关注自己的女性艺术家卡洛 / 425
热衷于雕刻创作的亨利·摩尔 / 426
布朗库西《空中之鸟》：耐人想象 / 427
奥基芙的创作激发性灵 / 428
《没有绝对腐败之理》的"震惊"效果 / 429
德库宁的半具像行动绘画 / 430
用艺术表现偶发事件 / 431
有着浮雕效果的硬边绘画 / 432
需要记录的大地艺术 / 433
戴维·史密斯：美国雕塑的新时代 / 434
贾柯梅蒂：最瘦的孩子 / 435
客观逼真的照相写实主义 / 436
从俗开始的波普艺术 / 437
艺术的讽刺意味 沃霍尔《二十个玛丽莲》/ 438
波普风格 / 439
如何对一只死兔子解释绘画 / 440
普普主义的美国化艺术精神 / 441
欧普主义：精心计算的视觉艺术 / 442
弗朗西斯·培根：《人体的研习》/ 443
纽曼与"大色域绘画" / 444
具有民族特色的德国新表现主义 / 445
小画廊办大事 / 446
美丽与痛苦并存的"悬丝"系列 / 447
引起居民敌意的雕塑《倾斜的圆弧》/ 448
朱蒂·芝加哥的《晚宴》与女性主义艺术 / 449
需要身体力行的艺术 / 450
用电脑制作图片：艺术新手段的崛起 / 451

自我主张——第二次世界大战之后 / 419

杜布菲与"原生艺术" / 420
备受争论的垃圾箱画派 / 421
"杰作"艺术的沉浮 / 422
波洛克把画布铺在地板上作画 / 423
现代艺术的集成：军械库展览 / 424

No.1
艺术初曙——
基督教前时代

—— 原始艺术的本能，是把纯粹的抽象作为在迷惘和不确定的世界万物中，获得慰藉的唯一可能去追求的。

—— 美术的起源是伴随着人类文明的脚步烙印在了历史的长河中。在远古黝黑的岩洞中，人们用鲜艳的色彩把受伤的野牛刻在了壁上——美术在这里是人类对自然界和生活现实的模仿与记录。

—— 从旧石器时代开始，原始人类留存下来的洞窟壁画、岩壁浮雕和各种小雕像谱写了人类最早的美术篇章。

—— 几千年来美术的发展与演变，在人类的艺术史上，给人类的精神宝库留下了大量的绘画、雕刻、建筑艺术等传世佳作，产生了许多成就卓著、恒时名世的美术大师，为人类精神文明的发展和繁荣做出了不可磨灭的贡献。

◎ 关键词：旧石器时代 壁画 原始信仰

图腾崇拜引导美术诞生

● 法国拉斯卡克斯壁画《野牛》

>>> 图腾

"图腾"一词来源于印第安语"totem"，意思为"它的亲属"，"它的标记"。原始人认为本氏族人都来源于某种特定的物种，于是某种动、植物便成了这个民族最古老的祖先。

"totem"的第二个意思是"标志"，即起到某种标志作用。它具有团结群体、密切血缘关系、维系社会组织和互相区别的职能。同时通过图腾标志，得到图腾的认同，受到图腾的保护。原始绘画多具有图腾性质。

拓展阅读：

《中国图腾文化》何星亮
《西方美术史》马晓林

旧石器时代美术的发现，是近代考古的重大成果之一。这个重大发现与儿童密切相关。

1870年，西班牙侯爵索托拉带着心爱的女儿去阿尔塔米拉山洞探险。侯爵要去那里寻找化石，而他五岁的女儿对化石不感兴趣，但洞穴顶处栩栩如生的野牛图案却吸引了她的注意力，从此，壁画上古老而精美的图景被小女孩手上微弱的烛光带进了现代人类的视野。

这些壁画是旧石器时代人类的杰作，最早的完成于25000年前。虽然，我们不能得知这些壁画具体的作者是谁，但我们可以确定的是，史前人类的壁画与他们的原始信仰密切相关。

与此类似，1912年，孔特拜冈三个幼小的儿子穿过图克道朵尔洞狭窄的孔道，深入到洞穴的最里层，发现了旧石器时代的艺术。这三兄弟在1914年又发现一个岩洞，于是这个岩洞就被叫为"三兄弟洞"。有趣的是，许多重要的洞窟，都是由儿童发现的。

旧石器时代的美术不断发掘出来，渐渐显现旧石器时代美术的初步面貌。随之而来的问题是，这些美术作品产生于什么年代，分布在多长的历史断代中。旧石器时代的美术，我们通常称之为旧石器时代晚期的美术。在这之前，人类所制造的器具，是实用的工具，虽然离绘画雕刻只差一步，却是质的差别。

公元前30000—前14000年是史前艺术的开端时期，壁画、雕刻、圆雕、浮雕都已经初具规模。这个时期的代表文化是奥瑞纳文化和帕里高底文化。举世闻名的维林多夫的维纳斯，就属于这个时期的石灰石雕像。素有"旧石器时代的罗浮宫"之称的拉斯科洞，是这个文化期的代表。

马格德林文化期，在公元前14000—前9500年，是旧石器艺术的鼎盛时期。前面所提到的西班牙的阿尔塔米拉洞穴中，就有这个文化阶段的遗迹。

旧石器时代的洞窟壁画，主要分布在法国南部和西班牙北部地区，在空间上相对集中。而器具艺术要比洞窟壁画艺术分布得广一些，因为器具能移动，洞窟壁画要受到地理条件限制。

旧石器艺术中有许多动物形象，因为当时的人们以狩猎为生，对动物产生了极大的兴趣，于是，他们仔细观察并精细地画下来，把这些图像用于宗教和巫术仪式。原始人希望通过画在洞穴深处的壁画来帮助他们捕得这些猎物。在这些动物形象上，会发现一些特意加上的矛、陷阱或罗网，表示动物已被制服。

● 旧石器时代的马和手形壁画

>>> 人类的指纹

指纹就是表皮上突起的纹线。虽然指纹人人皆有,但各不相同。指纹一般有以下类型:有同心圆或螺旋形纹线,像水中漩涡的,叫斗形纹;有的纹线是一边开口的,像簸箕似的,叫箕形纹;有的纹线像弓一样,叫弓线纹。

各人的指纹除形状不同之外,纹线的多少、长短、粗细等也有差别。即使是父子、母女、孪生兄弟或姐妹,指纹也没有完全相同的。此外,指纹的形状特征也是终生固定不变的。

拓展阅读:

《指纹的科学》赵向欣
《佛教的手印》

中国社会科学出版社

◎ 关键词:阳纹手印 阴纹手印 描画手印

早期人类的手印

在一些动物图像上或是动物图像的附近,可以看到一些加盖的手印。手印在旧石器艺术中象征某种神奇的力量,其中的含义复杂而特殊。手印比模仿造型出现得早,并一直存在,经常在洞窟艺术中出现。印制手印有三种方式。一是用手蘸上颜料,然后印在壁上,一般会用红色或黑色两种颜色,这种手印叫作阳纹手印。二是把手压在壁上,再往壁上刷颜料,当把手移来时,就形成了一个空白手印,这种手印叫阴纹手印。三是描画的手印,用颜料画成手的形状。

在阿尔塔米拉洞穴中,就有阳纹和阴纹的红色手印。派契迈尔洞内,在一匹画满了圆点的马的上方,印着一个阴纹手印,像一个符咒,似乎要控制所画的动物。在现代的原始部落中,仍有印制手印的习俗。巫术活动,不仅表达人控制动物的愿望,还象征着人的力量,因为手是人体器官中运动幅度最广且最灵活的。还有一些解释是,手印可以消灾除病,或者是举行某种神秘仪式时的程序。

在洞穴壁画中,手印大多数是左手手印,可能是史前人类也以右手为主。在加尔加洞中,很多是阴纹手印。原始人类将左手按在墙壁上,右手拿着骨管喷色,如果右手灵活、劲大,喷涂会很方便。参照现代原始部落的一些情形,在举行巫术的过程中,也以印左手手印为多。

阳文手印中,多数用红色颜料;阴纹手印中,多数用黑色颜料。很多手印残缺不全,难以查证具体的原因,但从现代原始部落的情况来看,有这样几种情况:一种是出于偶然情况造成手指伤残,例如冻伤、得病或事故。另一种是故意截去一部分手指,目的是驱魔防病,或是防止死神的报复,也可能是成年礼的一个程序。

手印散见于各地的洞穴壁画之中,法国的加尔加洞和派契迈尔洞、西班牙境内的洞穴,是手印集中的洞穴。尤其是加尔加洞,手印的数量和种类都很多,形成与其他洞穴不同的风貌。

除了这些有意喷涂的手印图案,有些手印的纹路是无意中留在上面的,就像动物无意留下的爪痕一样。洞壁潮湿,壁面松软,人和野兽有可能在行动时留下痕迹,这些痕迹和喷涂在壁上的手印没有关系,不像手印那样含有特殊的意义。

手印的出现,证明人类从很早就开始运用颜料。与动物形象放在一起的手印,含有掌握动物命运,希望能够捕获动物的含义。绘制动物形象是为了用于巫术,在巫术仪式中喷涂手印代表人的控制力量,制服难于对付而期望获得的猎物,显示史前人类最早的征服自然的愿望和增强自身力量的方式。

艺术初曙——基督教前时代

● 拉斯科洞窟壁画

>>> 冯德高姆洞窟

冯德高姆洞窟位于法国多尔多涅省埃泽镇附近布恩河谷的一个洞窟，1901年被发现。该洞有一条高而窄的地下通道和几条侧通道，在主要洞道中，有一幅大壁画，上面绘有五只巨象、九只野牛和野马、驯鹿等。其中多彩画"驯鹿图"堪称杰作。线雕中有野兽攻击马群图。

总地说来，该洞窟中多彩壁画特别多，显得十分富丽。这些壁画大多数是马格德林文化早期和中期的作品，有些可能更早一些。

拓展阅读：

《史前艺术史》岑家梧
《西洋美术概论》陈之佛

◎ 关键词：法国 史前艺术 开端 野牛

拉斯科洞窟壁画

法国的拉斯科洞，被誉为"史前的罗浮宫"，洞内有丰富的旧石器时代的绘画和雕刻。这些作品的创作时间是在公元前14000—前13500年，属于奥瑞纳·帕里高底文化期的代表，正如前文所说，这个文化期是史前艺术的开端时期。拉斯科洞中作品的创作时间已接近奥瑞纳·帕里高底文化的尾声。早在旧石器时代，拉斯科洞口就已经坍塌，因此洞中壁画能保持鲜艳的光泽。1940年9月1日，一群出外游玩的学生发现了这个洞窟，使它能够重见天日，并引来众多游人观光，洞内原有的壁画受到损害。现在法国政府已经关闭原洞，制作了一个相同尺寸的复制品供游人欣赏。

拉斯科洞窟，位于法国的道尔道尼省，被列为史前艺术的六大洞窟之一。在道尔道尼省境内，除了拉斯科洞，冯德高姆洞和康巴莱洞也都被列入史前艺术的六大洞窟。

拉斯科洞是一个大洞，绘画遗迹集中在三个地方，分别是主厅和两个画廊。拉斯科洞的主厅，又被称为牛厅。刚一进入主厅，就能看到对面洞壁上的大牛。这是主厅中最著名的壁画。两头野牛一前一后错落排列，壁上有一个隆坎，两头野牛仿佛站在地平面上，前一头野牛昂首前奔，后一头低头前冲，姿态各不相同。观看主厅左壁的壁画，依次可以看到用黑色画成的马头，用红色画成的马背。

主厅左壁上有特色的一幅是一个原始人类想象出来的动物——怪兽。它有犀牛的身体，藏羚的头，有两角，肩部有个肉瘤，腰部下垂。轮廓由粗黑线勾勒而成。尾、足和前半身涂了黑色。背部用彩色块面来修饰。与之相邻的，是六匹小马长幅，有的站着，有的小跑，黑色勾勒轮廓。大牛在小马长幅旁边，长约13英尺，前腿、角用黑色涂满，头部和肩部饰有黑点，表示动物皮毛上的花纹。在这头大牛的形体内部画着一匹9英尺长的大马，制作时间比牛晚。五只小母鹿的图画紧接着大牛，有四只被涂成红色和棕色，第五只用黑色绘成。这幅图的另一边又是一头大牛，用鹿群来填补两头野牛之间的空白，这种排列方式是拉斯科洞的特色。

在两个画廊中，动物形象除了有野牛、小马和鹿，还有"中国马"。这种马体形雄壮，腰身肥大，腿短而瘦劲，很像中国画所画的马。另外还有阿尔卑斯野山羊、野驴等等。

拉斯科洞中，动物形象种类繁多，姿态各异、制作技法丰富。各阶段的图画排列有序，似乎经过精心的构图，一次性完成。这在所发现的众多

● 法国拉斯科洞窟壁画

● 法国康纳克洞窟壁画《山羊》

洞穴中是独一无二的。经考察，实际上，拉斯科洞中的壁画是分三阶段画上去的。主厅中的五只小母鹿，画得比较僵直，应是第一阶段的作品。而"中国马"是第二阶段的代表作品。那些用黑颜色画的大型动物属于第三阶段的作品，这些线刻画是最精彩的。

● 阿尔塔米拉野牛壁画

>>> 《阿尔塔米拉野牛》

　　巨石的声音从昏暗恐怖的洞穴深处传来

　　狂野散乱的目光和饥饿的手指

　　你纷乱的脚步惊醒密林中一只隐伏的投枪

　　在怯懦、苍白的呼号中

　　你遍布赭色和黑色的灵光闪动

　　奔跑！奔跑！！奔跑！！！

　　大地战栗，树叶疯长

　　一线刺破黎明的闪电

　　和原野上漫无边际的绿色

　　让你喷出疲倦的昏睡

　　你睡熟了，在黑暗的内部

　　直到，地球也忘记了自己转过了多少世纪

　　一个可爱的小女孩

　　轻轻地唤醒了你

　　——阿尔塔米拉的野牛

拓展阅读：

《西洋美术史纲要》倪贻德
《世界美术名作鉴赏字典》
浙江文艺出版社

◎ 关键词：西班牙 马利亚 彩绘壁画 阿尔塔米拉

阿尔塔米拉——奔腾的野牛

　　阿尔塔米拉洞穴位于西班牙北部的坎塔布里亚海岸线一带。这个洞穴就是被索托拉侯爵的女儿马利亚发现的。当时的马利亚只有五岁，随父亲去发掘现场玩，在离洞30英尺处，她发现了画在洞顶的野牛。那时，史前艺术只不过刚刚走入专家们的研究领域，并且还没有发现规模很大的史前艺术群。只是零星地发现骨块上的线刻。最早关于洞穴壁画的记载出现在1864年，因此，在1870年，索托拉将这些图画定为旧石器时代的作品时，多数人都不相信。

　　但是，阿尔塔米拉杰出的艺术成就注定不能被湮没。随着大量洞穴壁画被发现，在1902年，法国考古杂志发表文章为阿尔塔米拉洞穴证明，这才结束了人们的怀疑，人们开始赞叹原始人类的才智。洞穴中的壁画也被复制下来，然后出版。

　　阿尔塔米拉山洞，位于山梯粒纳，是西班牙北海岸史前艺术荟萃的地方。最早被发现有洞顶壁画的地方，现在被称为画厅。画厅左室的天顶上，集中着巨型的彩绘壁画。壁画中，以野牛形象为主体。有奔跑的野牛，用黑色画成，长约五英尺。有站着的欧洲野牛，前半身的轮廓线用石凿刻得很深，其余部分的线刻较轻，野牛的皮毛用细黑线排列着画出。另一头站着的欧洲野牛，身上有多种颜色，画在一块天然突起的岩石上。还有一幅野牛图，俗称"垂死挣扎的野牛"，它把腿蜷缩在腹下，犄角刻线很深，腹背部用颜料勾勒。被看作群牛之首的是一头昂首长哞的母牛。它的整个轮廓用重色勾勒，借助岩石突起的部位构成牛背的曲线。阿尔塔米拉洞穴中的野牛，形状、画法各不相同，有行走着的，有奔跑的，有站着的，有躺着的，有回首侧卧的，有坐着的，各种各样的野牛姿态汇集在这里。动物都是用红色和赭色两种颜色画成，外部勾画着轮廓线。

　　与其他洞穴不同，阿尔塔米拉洞穴中的壁画不光是用线刻。洞穴中的壁画先用线刻打上轮廓，再用颜料上色。在其他洞穴，线刻就可以用来单独作画，但在阿尔塔米拉洞穴，线刻只是作为草稿。线刻和涂绘并用的方法，是阿尔塔米拉洞的显著特征。

　　阿尔塔米拉洞穴不光绘制手法复杂，而且善于利用洞穴内的凸凹不平制作图画。把天然突起的部位作为动物的身躯，使动物看起来更有立体感。

　　阿尔塔米拉洞穴的天顶壁画，有很高的艺术价值，因此，西方人把它比作"史前的西斯廷教堂"。比喻阿尔塔米拉洞穴天顶的壁画就像米开朗琪罗为西斯廷教堂所作的天顶画和祭坛画那样，有极高的价值。

● 持角的维纳斯

>>> 生殖崇拜

原始人类发展到氏族、部落以后，人们逐渐认识到，人多力量就大。如果没有一定数量的人口，既不能进行大规模的捕鱼、打猎活动，又不能抵御野兽的袭击，更会在战争中被杀戮，受欺凌。

所以，作为群体来说，必须鼓励生育，提倡繁衍人口，生殖变成了一件十分神圣而伟大的事情，成为个人对群体应尽的义务。这也就成为原始人生殖崇拜的内涵和出发点，当然也成为原始艺术的一个主要内容。

拓展阅读：

《生殖崇拜文化论》赵国华
《裸体艺术论》陈醉

◎ 关键词：女性人体雕像 维纳斯 生殖崇拜

持角的维纳斯

旧石器时代的美术中，人物形象要比动物形象少一些，但绝对数仍很大。甚至在一些地区中，人物形象要多于动物形象。在所有表现人物的绘画、雕刻中，女性裸体小雕像是成就最高的，也是旧石器艺术的最高成就之一。

人物形象与动物形象出现在同一时间里，有圆雕、浮雕、绘画和线刻四种不同的制作方法。女性人体雕像，西方人通常用"维纳斯"来命名，在前面加上地名，例如"维林多夫的维纳斯"，就是指在维林多夫发现的用石灰石雕成的女性裸体像。

在器具艺术中，有一些线刻的人物形象，这些线刻的人像更需要技巧，要以线条勾画出立体形象，模仿出人的表情。

洞窟中，由于受到光线、位置等条件的限制，人物形象的精美程度比不上器具中的人物形象，但也有几个独具特色的代表作除外，如"持角的维纳斯"就是其中之一。

"持角的维纳斯"是以浮雕形式刻在洞壁上的。在劳塞尔岩窟中被发现，后来被人敲下来移到博物馆。"持角的维纳斯"，右手持一个牛角，举过肩头。头转向左面，头发披在左肩。雕像是正面像，五官模糊，可能当初就没有刻口鼻，身体丰满肥胖。整个形象有46厘米高。同劳塞尔岩窟中其他几个浮雕相比，"持角的维纳斯"是比较清晰美观的。

在劳塞尔岩窟中共发现六个写实的人物形象。除"持角的维纳斯"之外，第二个女孩刻工较粗，头部破坏严重，无法辨认，只能看出右手拎着篮子。第三个女孩，下肢已毁坏，也是右手提东西，乳房硕大。剩下是一个男人像和一个双人像。

旧石器艺术的女性人物形象，乳房丰满，臀部肥大，肥胖而健壮，与生殖无关的器官都被弱化，例如有的女性雕像头部呈现为一个小圆球，前臂细弱，没有足部，小腿合并在一起，变成一个锥尖形状，五官也普遍不清晰。

"持角的维纳斯"也不例外，前臂和小腿都很细，臀部、胯部臃肿，小腹隆起，面目不清晰。这与原始人类的生殖崇拜有关。刻在器物和洞穴中的生殖力强的女性形象，大概是用于祈求多繁衍子孙的巫术仪式中。

◎ 关键词：维也纳 女体雕像 生殖崇拜

祭祀的偶像：维林多夫母神

●维林多夫母神像

>>> 维也纳

维也纳（Vienna）位于奥地利东北部。公元1世纪，罗马人曾在此建立城堡。1137年为奥地利公国首邑。13世纪末，随着哈布斯堡皇族兴起，发展迅速，哥特式建筑拔地而起。15世纪以后，成为神圣罗马帝国的首都和欧洲的经济中心。

18世纪，马利亚·铁列西娅母子当政期间热衷于改革，推动社会进步，同时带来艺术的繁荣，使维也纳逐渐成为欧洲古典音乐的中心，获得了"音乐城"的美名。

拓展阅读：

《维也纳春天的三个画面》
冯骥才
《西方雕塑》安徽美术出版社

维林多夫母神像属于奥瑞纳·帕里高底文化期的石灰石雕像。由于西方有将女体雕像称为维纳斯的习惯，因此又称"维林多夫的维纳斯"，这座雕像是在维也纳附近的维林多夫发现的。高11厘米，原料是一块石灰石。在这块石头的中部有一个天然的小孔，作者把它作为女体雕像的肚脐，也许正是这个小孔使作者选定这块石头作雕像。雕像没有五官，头发梳成整齐的小卷，雕得极为细致。乳房丰满、臀部肥大、腹部很圆，没有足部，手臂很细，搭在乳房上。

这是旧石器时代女体雕塑的典型形象。强调旺盛的生育能力，在祭祀中，将繁殖力强的女性作为膜拜的对象，以祈求种族的繁衍兴盛。原始人的艺术作品表达了自己的愿望，强化与生殖有关的器官，弱化其他的器官，例如小腿、足部、手臂和面容。通过塑造艺术作品，将这些形象应用于祭祀、巫术仪式中，希望通过神秘力量的帮助达成心愿。旧石器时代描绘人物形象的方法有圆雕、浮雕、绘画和线刻四种。用圆雕方法制作的作品最精致，艺术性最高。线刻很精巧，但毕竟线条简单。绘画中的人物形象往往制作粗糙，难以分辨出人物的样貌和行态。洞穴壁画中，有一些是想象性的人物，还有一些是由于严重失真而无法辨认的形象。浮雕作为壁画到圆雕之间的过渡，固然

已有很大进步，例如上文所提到的"持角的维纳斯"，与圆雕女像有几分相似之处，但浮雕女像，受地理条件和采光条件的限制，没有圆雕作品分布广、制作精，没有达到圆雕女像所具有的艺术水准。

维林多夫母神像和持角杯的裸女像，共同印证原始人类的生殖崇拜和原始信仰。与维林多夫母神像更相似的是属于奥瑞纳·帕里高底文化的一座圆雕像，被称为"莱皮乌凯的维纳斯"。这也是一座圆雕像，用象牙雕刻而成的，高15厘米。雕像头部所占比例极少，只是一个小圆球。面部有鼻子和眉。细小的前臂搭在前胸。大腿很粗，小腿变成尖尖的楔子，并在一起，没足部。这座雕像的姿势以及强化和弱化的器官，与维林多夫母神像都是一样的。双手都放在胸前，也都没有足部。所不同的是强化和弱化的程度，"莱皮乌凯的维纳斯"比维林多夫母神像更加夸张地强化了生殖器官，也极尽可能地弱化了其他器官。因此，维林多夫母神像具有比较好的比例，不会显得特别怪异，而"莱皮乌凯的维纳斯"则显得身躯异常臃肿，比例严重失调。

旧石器时代的圆雕女体雕像是旧石器时代美术成就的杰出代表。同旧石器时代的动物形象和手印一样，用于巫术仪式、宗教仪式，体现了原始人类的心理状态和情感活动。

艺术初曙——基督教前时代

●狂欢者 壁画 塔尔奎尼亚 约公元前470年
画中两位男子身披亚麻服饰，梳着漂亮的鬘发，洋溢着青春的风采。人物形象平面排开，侧面的头部和正面的身体，线条质朴自然，不失准确的结构和优雅的韵律。

● 青铜器时代的人像石栓

>>> 复活节岛石雕像

复活节岛位于东南太平洋，岛上遍布近千尊巨大的石雕人像。这些无腿的半身石像一般高5—10米，重几十吨，最高的一尊有22米，重300多吨。有些石像头顶还戴着红色的石帽，重达10吨。这些被当地人称作"莫埃"的石像由黝黑的玄武岩、凝灰岩雕凿而成，有些还用贝壳镶嵌成眼睛，炯炯有神。有的石雕像身上还刻着符号，类似文身图案。

岛上的石人像给世人留下许多谜，至今无法得到合理解释。

拓展阅读：

《破译史前巨石柱》
[美] 霍金斯
《中世纪编年史》[英]杰弗里

◎ 关键词：巨石 祭祀建筑 宗教仪式

地中海诸岛的巨石文化

人类社会由旧石器时代发展至新石器时代，是以地中海诸岛出现的巨石文化为过渡的。所谓巨石文化是指从地中海诸岛到大西洋沿岸地区，新石器时代制作的巨大石块纪念物。这些巨石，有的排成长达三英里的行列，有的巨石高达七十多英尺，重百吨。历史学家称之为巨石建筑或"巨石碑"。

欧洲最早的巨石建筑出现在西班牙的南部，后来建筑巨石的风俗从这里开始流传。西欧巨石建筑分布很广，这些巨石与神圣的宗教仪式和埋葬风俗有关，它们用来标志坟墓和神圣的地方。

巨石结构的种类很多，一般可以分为三种。一种是直立的细长的天然石块，又称单石，石高3—16英尺。有的几千块这样的石柱排成行列，长达几英里，占地面积很广。例如位于法国布列塔尼的卡那克的石柱，都由巨大的独立的石块组成，最大的有37吨重，总共2730块，石林绵延2英里，十几行并列，穿过村庄，步入石林场地，感觉肃穆庄严，想必这里就是举行神圣仪式的场所。另一种是将一块横石覆盖在几块巨大的坚石上面，这是一种门形结构，称为石台或石室。横石至少有4.5英尺长，在横石的下面，往往会发现尸骨、散放的工具、碗和装饰品，这种石台有单独的，也有多个成为一组的。由多个组成一组，样子很像一条通道，由这个长方形的通道可以通至墓室。至今，完好的墓室和通道的组合已不存在，墓里的尸骨受到腐蚀，也荡然无存。第三种，是比较复杂的巨石碑，称为石栏，由前两种石块结构排成圆圈构成。前两种巨石结构主要用于丧葬，而石栏主要用于原始宗教，是人类最早的祭祀建筑之一。

在一些巨石上，偶尔能看到一些装饰图案，大多刻在单石上。有的雕刻着人形图案，例如法国的圣·苏尔·朗斯的人像之石，图案抽象，并不写实，显示出与旧石器石雕不同的风格。有的还有动物和鱼的形象。巨石上的人像，男性会携带一种打火的工具。在巨石结构的墓穴也会发现有斧子形状的东西，而这种斧子就是打火石。对火的表现，可能与当时的火葬习俗有关。另外，在法国古墓的石板上，还发现一块很大的同心半圆形雕刻装饰。这个图形含有净化的意思，刻在入口处的通道上。这种装饰被中世纪的教堂建筑继承下来，12世纪的法国教堂曾应用这种同心半圆形的装饰图案。

艺术初曙——基督教前时代

◎ 关键词：纹绘 纹饰 实用器具 彩陶

彩陶的出现：实用之美

● 彩绘陶瓶

>>> 出土彩陶面临的威胁

　　彩陶在地下长时间的埋藏中，不同强度地受到各种物理、化学反应的侵蚀。出土的彩陶或多或少地在陶体表面带有一些硬垢，有的甚至覆盖整个彩陶，影响了对彩陶纹饰的观赏和研究。

　　彩陶出土后，受周围环境湿度和温度的影响也较大，遇有空气后即发生一些变化，特别是埋藏在盐碱地的彩陶出土一段时间后，有的表面泛白，有的表面起甲、纹饰脱落，有的甚至陶体疏松、剥落，致使彩陶受损严重。

拓展阅读：

《远古神韵》程金城
《中国彩陶艺术》陈从周

　　新石器时代彩陶上的纹绘是最古老的绘画创造。追溯绘画的起源，史前时期那些画在陶器上的纹饰备受人们的关注，考古学家把这些器表绘有精美纹饰的陶器叫作彩陶。

　　陶器是新石器时代文化的重要分支。陶器的广泛应用表明生产力水平的提高，人类从游荡生活到定居生活，因贮藏食品的需要发展起制陶术，而制陶术和建筑术又进一步巩固了定居生活。陶器的出现是新石器时代艺术的重要特征。

　　人们早先制造陶器形状是模仿自然物，如葫芦、蜂房、鸟巢等等。早期的陶器几乎都是圆形，因为自然界中的花朵、果实、树冠、日月星辰等等，全都是圆形。陶器上用于装饰的绳纹、篮纹，是用缠着绳子的陶拍打出来的。

　　当人类开始过上定居生活，就有了一些剩余时间来考虑美化自己的生活，陶器的制作也就越来越精良。最初的陶器质地粗糙，烧制温度低，多数是素面的陶器。经过大约1000年的发展，制陶工艺全面繁荣，出现了精美的陶器，有彩陶、素陶、印纹陶等多种形式。

　　彩陶虽然在制作工艺上有了很大进步，但依然被作为一种实用器具，大多是盆、瓶、盘等盛器。彩陶一般是红色陶质的，器表上的纹绘用黑色、白色以及红色画成。人们把彩陶纹分为两大类，一类是抽象的图案，另一类是具象的人、动物或昆虫的形象。

　　图案类的纹饰种类非常多。常见的纹饰有网纹、水波纹、圈纹、旋转纹、锯齿纹等十几种。图案讲究对称，分布均衡，富于变化，线条规整流畅，疏密得体。图案类的纹饰数量很大，是十分典型的彩陶纹饰种类。

　　另一类纹饰是具体的形象。彩陶上的形象虽然非常简练，但表现得很生动：鱼在自由自在地游动、鹿在奔跑、狗在不停地吠叫。富有动感的纹饰显示了远古艺术家捕捉动物瞬间特点的才能。

　　还有一些纹饰不仅仅是美化器物而已，很可能与庆贺春天到来，祈祷丰收的祭祀活动有关。这些纹饰很可能是带有原始宗教意义的。

　　面对这些散发着原始魅力的古老创作，我们很容易想象到原始氏族社会的情景：男人耕作、捕鱼、狩猎，女人从事家务和采集。没有奴役，没有剥削，呈现出一幅平等和谐的社会景象。

艺术初曙——基督教前时代

●埃及彩陶女神像

>>> 牛河梁遗址女神像

牛河梁遗址女神像出土于女神庙主室西侧。残高为22.5米，面宽16.5米。为一尊与真人大小相近的彩塑头像。其面部轮廓为方圆形，较扁平，颧骨突出，眼角上挑，鼻梁较低而短，鼻尖鼻翼较圆，嘴较宽，微露笑意，下颚则圆而尖，双眼嵌淡青色圆饼状玉石为睛。具有蒙古人种特点。

该雕像是牛河梁遗址群中最重大的发现之一，对中华文明起源史、原始宗教思想史的研究具有极其重要的意义。

拓展阅读：
《神话考古》陆思贤
《古埃及文化知识图本》
杨俊明/李枫

◎ 关键词：彩陶女神像 巴达利文化 阿拉姆文化 格尔塞文化

富有动感的彩陶女神像

公元前5000年左右，埃及进入铜石并用的时代。原始公社逐步解体，阶级渐渐形成，这时还没有统一的王朝。这时期的文明包括巴达利文化、阿拉姆文化、格尔塞文化。这三个时期前后相继。这时已经有了贫富差距，牙雕、金属工艺都有发展。制陶工艺进一步完善，巴达利文化期有黑陶；阿拉姆文化期有彩陶，在赤色的底色上用白色交叉的图案作装饰；格尔塞文化期，彩陶出现了用深褐色和黑色画上的图案，彩陶图案已经十分丰富，有动物、人物、船、水、山丘等等。

彩陶女神像是阿拉姆文化期的代表作。这是一个跳舞的女性。雕像高28厘米，用黏土制成。她代表早期的鸟神。腰以上是赤褐色，表示是裸体。下身是白色，看不到双腿，仿佛穿着白色的裙子。头很细小，脸部呈现出鸟头的模样，没有眉毛、眼睛和头发。腰很细，臀部隆起，身体线条起伏大，而且优美。双臂向上挥舞，随势弯曲。整座雕像线条富有弹性，极有动感。造型简洁概括，体现了丰富的想象力。人物衣饰色彩简单，体现朴素大方之美。

这个时期的作品奠定了埃及古代文化进一步发展的基础。在这个阶段，埃及由氏族公社过渡到了原始公社，再进一步发展成为多个原始部落的联合的小国。当时埃及已经形成42个这样的小国，每一个小国都有自己的保护神。各个小国之间互相征战，争夺土地、奴隶和水源。在不断征服的过程中，王国渐渐统一，形成中央集权的王朝。

格尔塞文化时期的彩陶纹饰相对复杂。比如在一个属于格尔塞文化时期的彩陶上，有两个宫殿式的船舱，船的旁边围着栅栏，下面是一种动物和四只双腿纤细、颈部细长的水鸟。在船的杆子顶上挂着一个小国的标志。

有趣的是，当时彩陶上常常有船的图案出现。船在彩陶装饰中占有很重要的地位。一方面，埃及人靠尼罗河而居，船是重要的交通工具，与人们的生活息息相关。另一方面，船还有宗教含义。在宗教信仰中，船是运载亡灵走向地府的工具。一些画上的船运的是灵柩，这是当时风俗的极好见证。

●古老的尼罗河及岸边的神庙
从尼罗河的最南端到最北端，现存20多座古代神庙，它们分别建筑于埃及古王国、中王国、新王国、后王朝等各个不同的历史时期。神庙里雕刻着埃及法老向太阳神、老鹰神、鳄鱼神、蛇神等各种神灵敬献供品的壁画，壁画中的象形文字记述着祭祀程序和神话故事。

●埃及彩绘石灰岩浮雕

>>> 尼罗河

尼罗河 (Nile) 是世界第一长河，源于非洲东北部布隆迪高原，流经卢旺达、布隆迪、坦桑尼亚、肯尼亚、乌干达、扎伊尔、苏丹、埃塞俄比亚和埃及九个国家，全长6600多公里，最终注入地中海。

尼罗河是由卡盖拉河、白尼罗河、青尼罗河三条河流汇流而成。至今，埃及仍有96%的人口和绝大部分工农业生产集中在尼罗河沿岸平原和三角洲地区。因此，尼罗河被视为埃及的生命线。

拓展阅读：
《尼罗河上的惨案》(电影)
《埃及雕塑与绘画》
山东美术出版社

◎ 关键词：文明古国 中央集权 等级制度 程式

古埃及绘画：三种样式表现美

古埃及是东方四大文明古国之一，早在旧石器时代，就有人类居住。公元前4000年，埃及建立了最早的中央集权国家，完成了从原始社会向奴隶社会的过渡。

著名历史学家希罗多德曾说过"埃及是尼罗河的礼品"。古埃及文明的发展与尼罗河息息相关，尼罗河为埃及提供了肥沃的冲积平原，提供了躲避外族侵扰的港湾。埃及人尊称尼罗河为"养育之主"，称自己的国土是肥沃的黑土。

埃及人不仅创造着物质财富，还最早制造了一流的绘画、雕刻和建筑工艺。埃及作为古老而典型的奴隶制国家，受专制力量统治，观念保守，一成不变。在埃及，政教合一，法老的权力至高无上，社会等级森严，宗教信仰不可侵犯，埃及的艺术也是为宗教服务，宗教支配艺术的发展。宗教信仰的保守性，决定古埃及艺术风格的严肃性和局限性，这使得古埃及艺术风格数千年之间都不会有太大的变化。

无论是建筑、绘画和雕刻，还是其他工艺美术，都必须渗透等级尊卑观念。尊崇法老的权威，维护奴隶主阶级的统治地位，使人民信服王权和严格的等级制度，这决定了古埃及的艺术必须遵守许多程式。在绘画中，也有这样固定的法则。

浮雕壁画的题材十分广泛，有法老和贵族的各种活动，例如狩猎、征战；有祭神的场面；有贵族们逸乐的生活场面；还有奴隶们辛苦劳作的场面，例如耕地、打鱼、打猎。这些壁画浮雕反映古埃及社会的生活和风俗，是十分重要的文化研究资料。

浮雕壁画的造型手法，有严格的程式。尤其在法老和贵族形象的塑造上不能有丝毫差错，必须严格遵循格式，但在表现奴隶们的活动时，艺术匠师就有很大的自由度，画面会显得多样化。例如，《尼罗河上的捕猎》和《帆船和水手》这两幅浮雕中，作品充满生活气息，船夫的动作描绘得很真实。

浮雕壁画中，奴隶们的劳动情景，其实是为了显示法老和贵族很富有。因此在描绘忙碌的劳动场面时，旁边会安插法老和贵族的人像，这些人像手拿权杖，人物很大，处于画中的显著地位。

埃及古王国时期的美术已经达到相当高的水平。这个时期的美术为埃及艺术创立了一系列的法则，留下许多优秀作品，成为以后埃及艺术的源头。埃及的艺术基本上为宗教服务，为了灵魂的永生而作，具有实用目的，因此常常出现信仰与世俗的奇异结合。

艺术初曙——基督教前时代

●拉薮荷特普夫妇像

>>> 木乃伊的制作

　　古埃及法老死后，先把尸体浸在一种防腐液里，溶去油脂，洗掉表皮。70天后，把尸体取出晾干。在腔内填入香料，外面涂上树胶，以免尸体接触空气和细菌，然后用布把尸体严密包裹起来。这样，经久不腐的"木乃伊"就制成了。

　　第三步是诵念咒法，为"木乃伊"开眼、开鼻、开耳、开口，把食物塞进它的嘴里。最后是埋葬仪式，把"木乃伊"装入石棺，送进他们生前为自己经营的坟墓里去。

拓展阅读：

《木乃伊归来》（电影）
《爱德温·史密斯纸草》
古埃及

◎ 关键词：古王国时期 雕塑艺术 双人坐像

拉薮荷特普夫妇像

　　埃及的古王国时期是建筑艺术发达时期，雕刻艺术也随之发展起来。这个时期的雕刻出自坟墓和祭庙。雕刻内容分为三种：有神和法老的雕像，有官僚贵族的雕像，还有贫民和奴隶的雕像。

　　为什么要制作雕像呢？埃及人相信人死之后，灵魂是不死的。因此埃及统治者特别重视制作木乃伊，将尸体保存起来。但木乃伊的制作技术并不能保证尸体永不腐烂。于是埃及人就做起雕像，代替死者。出于这种特殊的要求，雕刻要与死者生前的面容相同，保持绝对的正面，姿势也要稳重。

　　拉薮荷特普夫妇像，是埃及双人坐像最早的代表。它是埃及第四王朝时期的作品，雕像的材料是石灰岩。男像高120厘米，女像高118厘米。这是一个着色雕塑，且保存十分完整，因此很珍贵。拉薮荷特普，皮肤是棕色，围着白短裙，脖子上挂着护身符，目光凝视远方，神情威严。他的妻子诺佛列特，皮肤是淡黄色，头发是深蓝色，戴着彩带，脖子上的饰品绚丽多彩。她的眼睛秀美，双唇厚实，线条柔和。他们摆放在胸前的手，显得十分虔诚，似乎正在举行神圣的仪式。

　　在古埃及，为了使死者的灵魂和雕像合一，确实要举行某种仪式。因为用庄严的仪式来安放死者的雕像，雕像才能发挥作用。雕像被安放在密室里，在密室的假门上安置一个小孔，这个小孔是为了让灵魂出入。在举行葬礼时，在密室里焚香，让香气通过小孔扩散到死者的鼻孔，这样灵魂就能与雕像合一。在整个仪式中要保持绝对的安定、严肃和静穆，因此雕像的神情也要庄重。

　　拉薮荷特普夫妇像由于需要恪守固定的格式，保持着拘谨均衡的特点，但镶嵌的眼睛，使雕像逼真而有神采。当年，在发现这座雕像时，人们走进黑暗的马斯塔巴墓室里，竟然看到有东西在闪闪发光，发掘者全都被吓走了。后来弄清楚了才知道，原来是雕像上所镶嵌的眼睛在发光。

　　雕像中的眼睛是这样镶嵌的：用铜做眼睑，乳白石英作角膜，在透明的水晶上镶上黑檀木作眼珠。这样做出的眼睛就像真的眼睛一样，各部分的组织齐全，水晶闪闪发光，逼真极了，难怪会把人吓走。拉薮荷特普夫妇的眼睛是用蓝灰色的青玉做成的。拉薮荷特普夫妇像，直直地坐在椅子上，椅背与椅子面是垂直的，脚踏的地方与小腿靠着的地方也是垂直的，水平线与垂直线互相交替，造型有立体感。

　　在雕像上镶嵌眼睛，不光是为了使雕像更加逼真，更像死者生前的样子，它还和宗教仪式有关。在宗教仪式中有"开眼"仪式，用孔雀石的粉末涂抹眼圈。可见眼睛做得逼真，是举行仪式的需要。

◎ 关键词：古王国时期 金字塔 法老 陵墓

神秘的埃及金字塔与狮身人面像

● 吉萨金字塔

>>> 金字塔的法老墓室

　　法老墓室延伸到地平线以下30米处，墓室左侧，放置着法老出游时乘坐的宝车，使用的宝床。位于墓室中央部位的是法老胡夫的棺椁，是用镶有金边和贴有金块的大型木料精雕细刻而成。棺椁分为两层，上层是法老的全身木制雕像，下层放置着法老的木乃伊。

　　陪葬品中最吸引人的是四个巨大的百宝盆，内装有奇珍异宝，价值连城。棺木前方有两位手持神器的守护神，四角有四位美丽的侍女。

拓展阅读：

《匹热迷能》徐锦圣
《狮身人面像》
　[美] 罗宾·科克

　　金字塔是埃及古王国时期主要的建筑成就。古王国时期是指公元前2780—前2280年这500年，是埃及的第一个黄金时代，中央集权的奴隶制国家在各个方面都很强盛。国家稳定，王权强大，法老驱使贫民和奴隶为他建造巨大而雄伟的陵墓。

　　在尼罗河西岸的吉萨和萨卡拉，耸立着一批巨大的金字塔。这些金字塔是法老的陵墓，绝大多数的金字塔是在古王国时期建造，因此古王国时期又被称为金字塔时期。

　　埃及最著名的金字塔是吉萨的胡夫、哈夫拉和门考拉金字塔。这三座金字塔是第四王朝法老的陵墓，在开罗的西南。这三座金字塔是用淡黄色石灰石建成。原来在表层都有磨光的白石灰岩，阳光一照，闪闪发光，现在，这层白石灰岩早已脱落。金字塔形体简单而庞大。这三座金字塔分别高146.5米、143.5米和66.4米，看上去，好像三座高山，矗立在一望无垠的利比亚沙漠边缘。

　　三座金字塔相隔不远，每座都是四个面正对着东南西北。埃及人的坟墓都在尼罗河的西岸，人住在东岸。因为东方是太阳升起的地方，在埃及人看来代表生；西方是太阳落下的地方，代表死。

　　这三座金字塔中，胡夫金字塔是埃及最大的金字塔。该塔高146.5米，塔墓为正方形，每个边是230米，占地面积529000多平方米。塔身由2300000块石头组成，每块石头平均重量达到2.5吨。石块之间并没任何黏着物，石块自身的力量使它们紧紧压在一起。5000年的时间过去了，金字塔还是那么牢固，棱角清晰可见，只是塔顶剥落了约10米，外形没有明显的倾斜，阿拉伯谚语说："一切都怕时间，而时间却怕金字塔。"

　　三座金字塔都有法老的祭庙，在每座金字塔的东侧。现在，只有哈夫拉金字塔旁的祭庙还保存着。在这座金字塔祭庙的西北方，有一尊面向东方的狮身人面像，古希腊人叫它"斯芬克司"。狮身人面像高20多米，长57米。面部的容貌是按照哈夫拉的形象雕刻成的。它守在哈夫拉金字塔的旁边，仿佛守护着什么秘密。雕像的前爪伸向前方，两爪中间有一座小庙。雕像面部前额上刻着圣蛇，头戴菱形巾冠，目视前方，威严肃穆，雕像受到破坏后，面部细节已经看不清。光线暗淡之时，从远处望去，诡异的笑容浮现在残缺的面部。斯芬克司的微笑，就是指这种神秘的表情，但也有人说是指忧郁的表情。

　　把人和兽混合起来，制成雕像，象征统治者的权威。在埃及，狮子象征着力量，国王喜欢把自己比喻成狮子。人兽结合的形象，既有威严，又

艺术初曙——基督教前时代

●左赛王的阶梯金字塔，埃及第三王朝
●斯芬克司和金字塔

包含仁慈，这是权力的理想象征。所以狮身人面像被奉为太阳神的化身。

　　吉萨的金字塔代表古王国时期金字塔的最高成就。从那以后，法老再也无力用那么大的财力、物力和人力去兴建巨大的陵墓工程。规模如此巨大的金字塔就再没出现过。

◎ 关键词：木雕代表作 贵族形象 书吏形象 坐像

古埃及的官僚雕像

● 书吏坐像

村长像，又叫作卡别尔王子像，是埃及古王国时期最早的木雕代表作。村长像的得名有这样一个故事。1888年，人们在马里艾特考古遗址中挖掘古物。当这座雕像出土时，一个当地农民禁不住惊呼："这不是我们的老村长吗？"原来这座雕像的面容和当地的村长很像。从此这座雕像就被命名为村长像。从这件事上我们可以看出，雕像的形象栩栩如生，逼真生动。

村长像高110厘米，木制，双足前后分立，保持传统的程式。他没有法老所披戴的假发，没有什么神圣的标志，例如代表神圣的胡须，他没有。人物的塑造很生动：身体健壮，脸很圆，鼻子不大，嘴唇厚厚的，并且微微翘起，双目直视。面部表情显得很自信，略微带着微笑。比起神情呆板的法老像，村长像更加富有个性特征。塑造出来的是真真实实的人，而不是抽象的程式化的作品。身体的各部分比例协调，躯干和四肢连接的地方处理得很自然，可见当时的工匠对人体的观察细致入微，雕像的各部分有机地统一在一起。

雕像的双目用铜和水晶镶嵌，双臂是后接上去的，能够移动。从雕像造型的整体效果看，生动自然，成功塑造了一个有个性的贵族形象。

立像和坐像是埃及圆雕的基本形式。在第四王朝，又增加了一种盘腿席地而坐的姿势。保持这种姿势的是书吏形象，在埃及发现很多。其中最生动传神的是名为"书吏凯伊"的像。这座雕像是第五王朝的作品，是石灰石彩雕，像高52厘米。书吏盘腿坐着，膝上是展开的纸草卷。一只手握着芦苇笔杆儿，一只手捏着纸草卷的边缘，神情专注，两眼依然注视着前方。雕像选取了最有书吏特征的动作。头部生动，前额很宽，眉毛浓密，两颊消瘦，眼睛深陷，嘴唇很薄。眼睛制作得尤为逼真。眼睛用铜料镶边，石膏填白，水晶作眼球，黑色檀木作黑色的瞳孔，双目炯炯有神。书吏凯伊的上身，也很有职业特点。因为书吏需要长年累月的静坐书写，肩头变得瘦削，腹部的肌肉变得松弛，手指细长。当时的雕刻家抓住这几点，刻画出十分典型的书吏形象。

书吏在埃及是一个十分特殊的职业。书吏属于官僚阶层，但没有具体的职务。法老的坟墓中常有书吏作陪葬，是为了在死后的世界里，有人为他处理国事。

● 头顶供物的少女木雕

>>> 《辛努海的故事》

《辛努海的故事》是埃及文学史上最著名的一篇作品，写成年代大约在中王国时期。

故事主人公辛努海（Sinuhe）是十二王朝阿蒙涅姆赫特一世时的大臣，在一次宫廷政变之时，由于偶然听到阴谋的计划，惧而逃亡到巴勒斯坦去，经过许多年的流浪，在巴勒斯坦当地结婚生子，几乎成了异邦之人。但是当他年老之时，他的事迹传回埃及，国王塞索斯特里斯一世下诏，令他回国，不究过往。辛努海从此得以安享余年。

拓展阅读：

《出埃及记》（电影）
《古代埃及史》刘文鹏

◎ 关键词：中王国时期 写实 努比亚 木质雕刻

穿着裤式短裙的士兵

中王国时期是指公元前2134—前1778年，包括第十一、第十二两个王朝。王朝的首都在底比斯。

中王国时期，对外贸易的增长，掠夺努比亚的黄金，与克里特和叙利亚的交往，促使埃及经济迅速繁荣。在这样的背景下，艺术得到发展。但此时的埃及，已经不同于古王国时期，阶级关系很复杂，法老的权威已经衰落。在古王国时期，人们认为法老统治下的秩序是永恒不变的。在经历了200年的动乱之后，这种旧观念不复存在。各个州的州长权势很大。州长职位世袭，一个州的所有权力都集中在州长身上，削弱了法老的权利。法老不得不做出让步。法老的陵墓不再像以前那样高大。贵族王公的坟墓已经与国王陵墓的华丽程度相当。

中王国时期的正统艺术，都十分严格地模仿古王国时期的传统。保守的创作思想，使作品冰冷而陈腐。越是身份地位高的人物雕像，表情越是空洞而刻板，死气沉沉，令人生厌。但值得一提的是，雕刻中写实倾向渐渐增长。当时有很多雕刻流派，例如南部有底比斯派，中部有阿比多斯派，北部有塔尼斯派。北部流派的作品富有想象，南部倾向于写实。

埃及人从开始就相信灵魂不死，相信死后可以在阴间继续生活。在坟墓中，有反映当时生活状况的陪葬品。把生前的生活用品和奴仆、侍从等雕刻下来，使死者过着像世人一样的生活。这些随从和奴仆的雕像，因为很少受到固定规则的限制，可以有很大程度的发挥。这些雕像包含浓郁的生活气息，反映了当时的风俗人情。

在阿西尤特，发现了一组士兵的模型。这组模型是在一个将军的墓中发现的。这组士兵由80个战士组成，像高40厘米，是木雕。80个战士排好队列，有枪盾兵，有弓箭手。弓箭手应该是来自努比亚的雇佣军。士兵们高矮不齐，眼睛相似，面容不同。手拿武器，两脚分开站立着，发式多数都很相似。握武器的姿势和角度各不相同，整组雕像很有生趣。人物身体的比例明显被拉长，使身体有轻盈之感。战士们都在腰间系着朱色裤式短裙，身体其他部位是裸露的。

穿着裤式短裙的士兵，属于当时流行的小型木质雕刻，是这一类木质雕刻的杰出代表。这些表现日常生活的小雕像，反映了中王国时期叙述性艺术已经得到发展，在这种小型木雕中，劳动中的仆人、牛羊群、房屋、船只甚至手工工场，都可以成为表现的对象，精致写实，富有情趣。

●阿门哈特三世坐像

>>> 希罗多德

希罗多德（约公元前484
—前425年）是第一个具有
"世界眼光"的史学家，其所
著《历史》是西方最早的一部
"世界史"。他笔下的世界，除
希腊本土外，还包括了西亚、
北非、黑海沿岸、地中海沿
岸、意大利等许多地方，遍及
近20个国家和地区。

他虽然盛赞希腊文化，
但也尊重"蛮族"文化。这
种目光远大、胸襟开阔、贯
通古今的特点，对西方以后
的史学发展，产生了深远的
影响。

拓展阅读：

《冰川上的斯芬克司》
[法] 儒勒·凡尔纳
《古埃及文明探秘》颜海英

◎ 关键词：十二王朝 阿门哈特三世 狮身人面像 装饰性

阿门哈特三世与他的狮身人面像

埃及古王国末期，国家陷入分裂状态，经历近200年的分裂后国家重新
实现了统一，进入中王国时期。中王国包括第十一、第十二两个王朝。

虽然国家重新统一，但法老的权威早已不比从前。阿门哈特三世是十
二王朝强盛时期的法老。他在位48年，曾经采取措施削弱地方势力，颇有
一些建树。他还兴建水利工程，在莫里斯湖建造了大片的建筑，包括神庙、
宫殿。这组建筑群规模十分庞大。宫殿分为上下两层，每层有1500间房
子，一共3000间房子。地上一层有12个院子。院子和院子之间有无数的
曲折。从院子可以走到房间，从房间可以走到厅堂，从厅堂又能走到其他
地方，各房间相通。著名的历史学家希罗多德看到这种景象，惊叹不已，
称它为"迷宫"。

阿门哈特三世还留下了一系列肖像，这些肖像是中王国时期最杰出的
作品。这个时期的雕刻，打破了古王国时期人物内在的平衡，表情已不像
古王国时期人物那样宁静、庄重、自信。肖像呈现出内心的激动和不安，
刻画人物内心紧张的情绪和复杂的心理。阿门哈特三世的雕像反映了那个
时代的精神特征，代表当时雕刻的最高成就。

塔尼斯的狮身人面像，是阿门哈特三世的雕像。这座狮身人面像与众
不同。这个狮身人面像，在人的脸上长出了狮子的耳朵。厚厚的毛把头、
胸和肩部都包了进去。整个头部显得浑厚凝重，雕像显得庄严威武。雕像
长220厘米，材料是黑花岗岩。与这座狮身人面像相似，另一座长着狮子
耳朵的狮身人面像，也是用毛包住肩、头和胸，并且也是阿门哈特三世的
肖像，保持着严峻的表情，虽然已经残破，但雄风犹存。

巴黎的罗浮宫也收藏着一座阿门哈特三世的狮身人面像，且是最完整
的。雕像用淡红色花岗岩雕成。狮身造型生动，做工讲究。人面，头戴王巾，
留着神圣胡须，额前刻着神蛇，面部丰满，表情威严而慈和。古代的工匠凭
着高超的技艺和敏锐的观察力使雕像简练而富有装饰性。

阿门哈特三世除了这些狮身人面像之外之外，还有一座高100厘米，
用黑色花岗岩雕成的坐像。这座雕像以写实手法雕成。法老头上戴着厚
重的发束，两侧有装饰物，装饰物的上端刻有鹰首。法老脖子上挂着首
饰，身上披着豹皮，豹头和利爪搭在肩上。法老的神情严峻，肌肉刻画
得很清晰，颧骨突出，给人粗犷强悍的感觉。可惜的是，雕像的鼻子已
经残缺。

中王国虽然不是埃及艺术史上的繁荣时期，但这个时期的肖像雕刻仍
有独特的艺术价值。

● 涅菲尔蒂王后像

>>> 古埃及祭司

古埃及祭司的职位近似于一份日常的工作，其职责是负责维持埃及社会的良好秩序。祭司们所具有的神秘特质使他们在社会中还有另一层重要性，那就是加强宗教的影响力。

祭司通常是由法老选定，或以世袭获得该职位。祭司的等级与其职务责任相一致。祭司的日常生活依他们的性别和等级身份而定。在相当的级别内，祭司们经常轮流担任职位，构成从日常生活到供奉神明两方面的运作体系。

拓展阅读：
《爱的祭司——劳伦斯传》
[美] 哈利·T.摩尔
《古代埃及史》商务印书馆

◎ 关键词：王后 十八王朝 写实技巧 女性美

倾国倾城的涅菲尔蒂

人们说，世界雕塑史上有两位最美的女子。一个是《米洛岛的维纳斯》，现藏于法国罗浮宫。另一个是《涅菲尔蒂》，收藏在柏林国家博物馆里。涅菲尔蒂要比米洛岛的维纳斯早1500年左右。两尊塑像各自代表两个不同文明时期的不同艺术风格。

涅菲尔蒂雕像的写实技巧已经到了以假乱真的境界。人们很难相信，《涅菲尔蒂》出自3500年前奴隶艺术家之手。

涅菲尔蒂是法老阿赫那东的王后。阿赫那东是十八王朝的法老。他在位时期，宗教势力十分庞大，大有挟天子以令诸侯之势。于是他竭力削弱宗教的势力，力图使王权摆脱宗教的控制。他依靠自由贫民和中小贵族的力量，大胆实行改革，扩大法老的世俗权力，打击祭司阶层，加强中央集权。这种大规模的宗教革命，对艺术创作产生了深远的影响，推动了新的艺术运动。艺术作品中，神性被削弱，充满了生活气息和生命的活力。创作题材扩大，更广泛地反映生活，使人物形象更加写实生动。虽然新的艺术运动只持续了20多年，但却散发出新的艺术气息，使艺术创作达到了高度的繁荣。从这个时期开始，埃及艺术趋向生动活泼的现实主义，逐渐摆脱了僵化的程式。

《涅菲尔蒂》就是这个时期的杰出代表。雕像高84厘米，用石灰岩雕成，绘上彩色。面部特征准确，每个细节都描绘出来了。耳郭薄而细巧，结构变化丰富细腻。脖子长而优美，倾斜的程度很夸张，曲线变化微妙，十分优美文雅。最令人叹服的是，艺术家设计大胆，细巧的脖子支撑着巨大的头部，重心落在直径很小的胸围上。雕像敷着鲜艳的颜色，皮肤是浅红色，眉毛浓黑，嘴唇深红，镶嵌的眼睛黑白分明，楚楚动人。雕刻家十分重视眼睛的制作，通过眼睛传达人物的心灵。据史料记载，雕像的眼睛，用铜料镶边，雪花石膏填白，把黑檀木嵌在水晶里做眼球，使双目炯炯有神，显得非常明媚动人。她的高冠色彩优雅，胸饰也很华丽，具有极高的工艺装饰性。这一形象体现了古埃及高度的艺术水平。雕像摆脱了僵化的传统，不再被几何图形所限制，活生生地描摹了一个高贵优雅的贵族妇女形象，塑造了富于魅力的女性形象。

在古代埃及，肖像雕刻是用来做死者的替身的，所以要求雕像极其逼真。出于这样的要求，埃及雕刻家掌握了高超的写实技巧。

据说在古埃及，涅菲尔蒂王后的美貌倾城倾国。在今天，这尊雕像依然令人心醉神迷。当然，与其说是被王后的美而惊叹，倒不如说是被艺术家的高超技艺所折服。长圆的脸形，五官清秀，线条柔和，颈项修长，雕塑家表现了一个美丽的东方女性，体现出埃及人理想的女性美。

●女乐师壁画

>>> 底比斯

　　底比斯在公元前14世纪中叶的古埃及新王国时期，是一个并不出名也不很大的商道中心。通往西奈半岛和彭特的水路，通往努比亚的陆路，都要经过底比斯。

　　底比斯的兴盛是跟阿蒙神联系在一起的。法老孟苏好代布把首都定在底比斯后，又将阿蒙神奉为"诸神之王"，成了全埃及最高的神，从此开始在底比斯为阿蒙神大兴土木。底比斯在古埃及历史上的重要地位就这样被奠定了下来。

拓展阅读：

《布来梅市的乐师》
　　　（格林童话）
《古代西亚北非文明》刘文鹏

◎ 关键词：新王国时期 纳赫特墓 坟墓壁画 女乐师

美丽的女乐师

　　埃及的新王国时期，包括第十八、第十九、第二十这三个王朝，时间是公元前 1570 —前 1090 年，相当于我国的商代。

　　新王国时期，国力强盛，经济发展促使艺术繁荣。法老和贵族把艺术作为享乐的工具，追求繁华，注重装饰。第十八王朝的法老花费极大的财富美化首都底比斯。在历史上，底比斯被誉为"一百座城门的底比斯"，成为古代世界的首都。

　　壁画主要用来装饰宫殿、庙宇和陵墓。随着新王国时期建筑的兴盛，壁画出现了前所未有的繁荣。这个时期的壁画，最多的是坟墓壁画。坟墓壁画，表现墓主奢侈豪华的生活，还有奴仆们从事农耕放牧的劳动场面。富饶的庄园，茂盛的树木和歌舞宴乐的景象，都是达官贵族们喜欢表现的景象。

　　由于坟墓壁画描绘的是死者生前的生活状况和他所拥有的财富，因此壁画的内容十分广泛，涉及古代埃及的方方面面，保留下珍贵的历史资料。

　　在新王国时期，绘画已经成为完全独立的艺术形式，不再是浮雕的附属品。绘画时，直接用墨勾轮廓，而不是先用浮雕勾勒轮廓，然后再涂色彩。从此，埃及绘画进入了黄金时代。

　　壁画所用的色彩也更丰富，打破了传统的肤色运用陈规，注意表现人种的差异。背景颜色由原来的青灰色，向黄色和白色发展。

　　艺术家着意刻画女性美，这是一个新倾向。通过对衣服、假发、首饰和身材的刻画，表现女性美。

　　《三个女乐师》，是底比斯的纳赫特墓里的一幅壁画。在埃及绘画中，这三个妙龄女郎是最有魅力的形象。纳赫特墓保存着埃及最美的壁画，三个女乐师就是出自于墓中最引人注目的墓壁。

　　第一个女乐师弹拨着竖琴，沉静而持重。第二个女乐师拨动细长纤巧的诗琴，回头和后面的女乐师交换眼色，神态俏皮。第三个女乐师低头吹着双笛，娇憨可爱。女乐师的皮肤都是很重的黄褐色，头发是深蓝色，头上戴着各种装饰。中间的女乐师裸体，扭转身体，双脚姿态自然，重心转移到一只脚上，后面一只脚的脚跟跷起，显得轻盈活泼。旁边的两个女乐师穿着白色的衣服，轻盈透明的衣服透出苗条的身材。人物的线条和色彩和谐地融入画面的结构中。

　　在其他坟墓壁画中，有农耕图、渔猎图、哀悼图、宴乐图、进贡图和狩猎图等，这些图画不光描绘生动，还具有叙事性，反映了新王国时期杰出的绘画成就。

● 狮身人面像

这座雕塑的原型，是埃及第十八王朝的法老阿孟。他戴宽项圈、手镯及头布，伸出的双手里拿着酒坛。这座彩釉陶瓷由于造型完美且完整无缺，在古埃及雕像里堪称独特。

● 图坦卡蒙王的黄金面罩

>>> "法老的诅咒"之谜

一种说法认为，所谓"法老的诅咒"与墓室内的毒气有关。科学家曾在一些法老的陵墓中发现过一种能存活上千年的致命真菌。此外，古埃及人善于调制毒药。有人认为一些受害者也可能是中了某种尚不为人所知的毒气的侵害。

另有一些专家发现，许多法老陵墓，包括金字塔的一部分是由带放射性的石料砌成的。也许，古代埃及人已经发现了放射性物质的作用，用它来保护法老身后的平安。

拓展阅读：

《法老王朝》[美] 贵根
《古埃及的咒语》
[英] 沃利斯·巴奇

◎ 关键词：第十八王朝 法老 帝王之谷 金棺

图坦卡蒙陵墓

图坦卡蒙，是第十八王朝的法老，他9岁即位，不到20岁就逝世。在1922年，他的皇陵被发现。图坦卡蒙陵墓是在帝王之谷被发现的。这是20世纪轰动一时的伟大发现。

在19世纪，意大利考古学家贝尔佐尼曾经断言，帝王之谷中的所有陵墓都被挖掘出来了，再没有其他的陵墓了。但是在20世纪初，英国考古学家卡特，在帝王之谷中发现了一个刻有图坦卡蒙名字的印章和一个陶杯。他深信，图坦卡蒙陵墓就在帝王之谷。他挖掘了许多年，就是为了要找到图坦卡蒙陵墓，一直没有收获，但他并没有放弃。终于在1922年11月5日，这座隐秘的地下宫殿向他敞开了匿藏了3000年的大门。墓中的随葬品，丰富而精美，令人赞叹。

图坦卡蒙陵墓是帝王之谷中最小的皇陵，但因其隐蔽好，却成为唯一保存完整的一座。在陵墓中，发现了一整套富丽堂皇的家具以及1700多件黄金制品，文物总数达到3500件。法老的木乃伊保存完整，各种装饰品、符咒琳琅满目。其中最引人注目的有法老的黄金宝座、法老的黄金面具、保护棺椁的四个守护女神雕像、彩绘的木箱和黄金的人形棺。

安放图坦卡蒙木乃伊的棺椁一共有七层。最里面的一层使用黄金造的人形棺。金棺用两块金板制成，金板厚3厘米，长187厘米，宽51厘米，重量有134公斤之多。这是古埃及艺术中最壮丽豪华的作品。黄金棺的脸部，是法老生前面容的再现，饱含生气中略带愁意。光辉的黄金表面还用宝石和玻璃镶嵌。

法老的内脏藏于一个木柜之中，柜子高200厘米，宽125厘米，长153厘米。造型像一个小小的神殿。上端有神蛇，神蛇顶着太阳圆盘。柜子四角有四根柱子，柱子中间站着四个守护女神。她们面向柜子，展开双臂，似乎在保护着法老的内脏。这个木柜里面是一个石膏制的柜子，最里面是盛放着法老内脏的小金棺。四个守护女神神态严肃，造型优美，富于艺术魅力。

彩绘的木箱与金棺一样珍贵。木箱表面敷着石膏，在石膏上绘画。木箱盖上，是法老猎狮的图像。法老站在马车上，在画面的中央。左边是狮子群，右边是法老的随从。法老的两匹马装饰豪华。狮子受了伤，姿态各异。随从被分成三个横列。动物之间有灌木，表示是在沙漠。木箱的正面是战争的场景。法老驱驰着战马，驰骋在草原上，气势宏大。木箱上的图画用笔细密，色彩辉煌，是埃及绘画的杰作。

● 在图坦卡蒙的墓室里，到处都是精美绝伦的壁画。陵墓北墙就有一块壁画，描绘的是他到另
一个世界的旅程。在壁画中左边第二位的是天空女神，在此欢迎法老到达神境。黑色的带有螺
纹的张开的棕榈树象征一个问候。安葬图坦卡蒙木乃伊和葬礼用的礼服于 1922 年被考古学家
霍华德·卡特发现。

●古埃及的壁画"死者之书"

>>> 克里特

克里特岛位于希腊东南的地中海域，是地中海文明的发祥地之一。岛四周万顷碧波，因而有"海上花园"之称。曾在此发掘出公元前10000至前3300年新石器文化遗迹。约从公元前2600至前1125年，岛上涌现了著名的米诺斯文化，艺术、建筑和工程技术空前繁荣，并建立了统一的米诺斯王朝。

20世纪初，在该岛北部发掘出克诺索斯王宫遗址，规模宏大，集中代表了米诺斯文化的成就。

拓展阅读：
《埃及神话故事》雪明
《探寻埃及》段武军

◎ 关键词：新王国时期 黄金时代 死者之都

拉美西斯一世墓壁画

在公元前1320年，拉美西斯一世建立了埃及的第十九王朝。第十九王朝到公元前1200年结束，属于埃及的新王国时期，是埃及历史上又一个繁荣时期。第十九王朝紧接着实行激烈宗教改革的阿尔马那时期，凭军事实力维持统治。为了维持中央集权统治的需要，第十九王朝将对法老的崇拜，推到了极点。法老被等同于太阳神，太阳神庙代替了法老的陵墓，成了为崇拜皇帝所修建的纪念物。人们向法老顶礼膜拜，在神庙里举行仪式，参拜法老。神庙的墙壁和石柱上刻着法老的丰功伟绩，立在神庙前的也是法老的雕像。

对外的掠夺，对内的加强中央集权，经济的空前发展，使新王国时期的艺术出现前所未有的繁荣。人们公认，新王国时期是埃及艺术史上的黄金时代。当时的艺术是为法老贵族服务的，他们为了满足自己的需要，不惜花费巨大的人力物力，加上当时埃及与克里特、两河流域等地区频繁交往，艺术水平达到了新高度。

这个时期法老的陵墓，集中在尼罗河西岸的山谷。当时第十八王朝的法老图特摩斯一世，命令他的建筑师为他修建陵墓。这个名叫伊内尼的建筑师，走遍了西底比斯的群山，在尼罗河西边10公里的地方，找到了一个理想的山谷。建筑师为了寻找这个地方，足足花了两个月的时间。以后，新王国时期，三个王朝的法老都葬在这里。这里被称为"死者之都"，集中着两个陵墓群，一个是"帝王之谷"，另一个是"皇妃之谷"。新王国时代，神庙代替了法老的陵墓，成为举行崇拜法老仪式的地方。而法老的陵墓修得越来越隐秘。陵墓造在岩崖的深处，是十分秘密的石窟墓。而且，为了防止盗墓，还造了很多假门、假墓。坟墓的出口也被很小心地封了起来。这里集中了62个陵墓，其中有皇陵37个。新王国时期的法老王妃们以为可以在隐秘的山谷中高枕无忧，可事实证明，这些隐秘至深的墓穴并不能逃脱被盗的命运。

拉美西斯一世的坟墓也在帝王之谷中。拉美西斯一世的墓中，有许多精美的壁画。其中一幅描绘的是拉美西斯一世被引入冥世之中。拉美西斯一世位于这幅壁画的中间，他的右边是荷拉斯神。荷拉斯神，头部呈鹰形，头戴王冠，他的双眼分别代表太阳和月亮。他是奥西里斯神和伊西丝神之子，是基督的雏形，上帝的化身。拉美西斯一世的左边是阿努比斯神。他长着豺狼的头，是死神，还负责管理把尸体制成木乃伊。在阴间审判庭上，阿努比斯神担负着审判死者的重要责任，他手中握有进入冥世大门的钥匙。

第十九王朝，由于战争频繁，人们更加重视来世的观念，在坟墓中注重表现冥世的场景，法老的陵墓也不例外。

●拉美西斯二世坐像

>>> 阿蒙神

阿蒙是埃及主神的希腊化的名字，意为"隐藏者"，与姆特（Mut）结婚。阿蒙被描绘为人形，头戴一个头箍，由头箍上笔直伸出两根平行羽饰，可能象征着鹰的尾羽。

阿蒙有两种常见的形象：一种是坐在王座中，另一种是站着，手持一根鞭子。太阳神拉（Ra）的名字有时会与阿蒙的名字结合起来，特别是在他作为"众神之王"的时候，在埃及，天堂的统治权属于太阳神，而阿蒙就是最高神。

拓展阅读：

《在埃及遇见太阳神》
河北教育出版社
《追踪埃及诸神的脚印》
[法] 欧力维·提亚诺

◎ 关键词：第十九王朝 拉美捷姆神庙 雕像 巨像

越来越高大的埃及室外法老像

公元前 1570—前 1090 年，是古埃及的新王国时期，有第十八、第十九、第二十这三个王朝。第十九王朝是一个新的繁荣时期。著名的拉美西斯二世收复失地，使埃及成为强大的军事帝国。在他统治时期，大兴土木，建造了许多雄伟的纪念性建筑物，有祭庙、宫殿、神庙、皇陵等等。拉美西斯二世统治埃及长达 60 多年，是法老中最热衷于造纪念物的人。他自己曾说，这些神庙是为诸神和自己的光荣而建造的。

第十九王朝将对法老的崇拜推向了极致，神庙柱子及神庙的浮雕上，塑造的不再是诸神的形象，而是法老的形像。

拉美西斯二世时的神庙、宫殿，与古王国时期的建筑不同。规模庞大，石材众多，由于没有时间精工细作，因此材料粗糙，给人仓促之感。为了早早看到工程完工，一些必需的工艺都省略了。

拉美西斯二世所建的神庙很多，拉美捷姆神庙是其中之一。拉美捷姆神庙，是第十九王朝建筑中的代表。这里有十六尊拉美西斯二世的立像和两尊他的坐像。立像都是一样的，双手合抱在胸前，一手拿着曲杖，一手拿着麦秆杖。所有立像的头都不见了。神庙全部用石头建造，上面布满了法老的浮雕。虽然神庙里供奉着阿蒙神，但这座神庙更像是对法老拉美西斯二世的崇拜。

阿布辛贝尔的神庙石窟也是拉美西斯二世建造的。他征服了努比亚之后，在努比亚建造了许多神庙。阿布辛贝尔的神庙石窟是最雄伟、最杰出的。神庙是在尼罗河岸的伊布桑蒲尔悬岩上开凿的，大约开凿于公元前 1250 年。在悬崖上凿出了一个塔门，塔门宽约 36 米，高约 30 米。贴着平整的岩壁，耸立着四尊高 20 米的巨像。这四尊巨像是法老拉美西斯二世的雕像。法老像高高地盘踞在尼罗河的水面之上，面向东方，倚着山，巍然端坐。在巨像的两腿之间和旁边，是法老王族的小雕像。艺术家出色地利用地理条件，把雕像建在尼罗河的拐弯处。因此，每一个水上的过客都能从很远的地方望到这些高大的雕像。

从河岸沿着台阶，一级一级向上走，能够到达巨像的脚下。走进正门，到了一间厅堂。厅堂的顶上绘有神鹰。厅堂的墙壁刻着有关战争的浮雕。这些浮雕是为了歌颂拉美西斯二世的战功。在这个时期拉美西斯二世所刻的浮雕上总能看到卡迭石之战的浮雕，旁边还有解释性的铭文。

可惜的是，四尊巨像之中已经有一尊损毁。不过这并不妨碍雕像的神秘和宏伟。硕大的雕像与石窟的门洞以及旁边的法老王族的小雕像比起来，显得更加雄伟。

艺术初曙——基督教前时代

● 拉美西斯二世雕像

>>> 两河流域

　　底格里斯和幼发拉底两河流域古代文明，是人类历史上最古老的文明之一。古希腊人把两河流域叫作"美索不达米亚"，意思是"两河之间的地方"。美索不达米亚又分两个部分，南边叫巴比伦尼亚，北边叫亚述。

　　两河流域文明时代最早的居民是苏美尔人。他们在公元前 4000 年以前就来到了这里。两河流域的最初文明就是他们建立的。

拓展阅读：

《吉尔伽美什》（史诗）
《情堕巴比伦》罗衾

◎ 关键词：壁画 平视画法 图文并茂

塞奈狄姆在天国耕田图

　　在第十九王朝，埃及的经济和政治得到恢复与发展，呈现出繁荣景象。当时的法老谢提一世与拉美西斯二世通过远征，收复了位于两河流域的一部分领土，并且与喜特族结成同盟，再次控制了努比亚。这一切，使大量财富和奴隶流入埃及，劳动力源源不断。

　　财富的增加，缓和了法老和贵族阶层、祭司阶层的矛盾。法老为了树立王朝的新形象，建造大型的纪念物，例如神庙、宫殿、皇陵和祭庙。富有的王公贵族们，也把大量财富投入到建筑活动中，大兴土木，建造自己的住宅与陵墓。厚葬的风气，在全国上下的富人中间流行，葬礼仪式、墓穴布置，一切都力求按旧规矩办事。壁画就是墓葬中一项极为重要的内容。

　　塞奈狄姆在天国耕田图，就是一幅墓穴里的壁画。该墓位于埃及底比斯的德·埃尔·麦狄纳地区。它是在公元前 1150 年左右被建造的。墓主是一个皇族成员，名叫塞奈狄姆。大小不同的壁画布满了墓穴的四壁。这幅耕田图，在墓穴正中央的一块墙壁上。画中，主人正在和他的家属一起耕作，旁边有铭文。图画采用埃及传统的画法，把整个劳动情景分割成几条横带，分别表现。埃及绘画的构图方法，是平铺着表现景物和场面。把远近不同的场面都用相同大小面积绘制在一幅图中，只是把画面分成不同的横带，表示远近的不同。埃及的绘画并不运用透视的方法，而是采用平视画法。远的景物在上面，最近的景物在最下面一层，每层下面都有横线，代表地平线。这幅画中，最近的景物是树木风景。画中只描绘了主人和他家属劳动的情景。空白的地方，布满铭文。这种图文并茂的方式，也是埃及壁画的特色。在壁画最上面，画着一头鹰，鹰的头上顶着巨大的太阳，这是太阳神荷拉斯的形象。他正乘着小舟渡河。船在埃及绘画中有象征意义，它不光是埃及人日常生活中不可缺少的运输工具，也是通往地府的交通工具。船经常出现在壁画中，含义复杂。

　　画中描绘的景象颇使人感到意外，高贵的墓主人竟然挥汗于田间，这在实际生活中是根本不可能的。人们无法想象画中的含义，最大的可能性是，这是一种用于祭祀的粉饰性绘画，不是真实的生活记录。这也许是第十八王朝变革以后产生的新题材。两侧的壁画，是一些庄严的祭祀场面和供奉人像。由此可以推测，中间的这幅耕田图很可能是表达某种宗教意义，与象征意义有关，与实际生活没什么联系。从这座墓穴的壁画布局，可以看出当时贵族墓穴的豪华。

艺术初曙——基督教前时代

● "死者之书"上的审判插图

>>> 奥西里斯神

奥西里斯原是水神、土地神和繁殖丰产之神，他给人类带来恩惠，他掌管着尼罗河水、土地和植物的生长，给尼罗河人民创造了丰收的食物。后来奥西里斯被兄弟塞勃迫害致死，被众神接去做了冥府之王，所以他更多的是被视为冥王神。

在古埃及，人们对奥西里斯非常崇拜，他的地位几乎与太阳神拉平起平坐。当时埃及每年在尼罗河水下降之时，都要举行纪念仪式，哀悼奥西里斯之死。

拓展阅读：

《古埃及神话（插图本）》
　　康曼敏
《埃及亡灵书》
　　[美] E.A.华理士·布奇

◎ 关键词：纸草书插图　第二十一王朝　阿努比斯神

"死者之书"上的插图

历史学家所称的埃及后期，从公元前1090年开始至公元前332年为止，即从第二十一王朝开始到第三十一王朝结束。这个时期，国家处于分裂时期，外族侵入，王朝不断更替。后期埃及也分为两个阶段。第一阶段称为利比亚·塞易斯统治时期，是从第二十一朝到第二十六朝。第二阶段被称为波斯统治时期，是从第二十七朝到第三十一朝。

后期埃及的艺术渐渐衰落了。衰落的过程是缓慢的，持续了将近1000年。在缓慢的衰落过程中，埃及艺术也曾有过小小的复兴。在塞易斯王朝，艺术有过短暂的复兴，它是最后一个属于埃及本土风格的艺术时期。

后期埃及，曾被利比亚人征服，建立了第二十二王朝，后又被努比亚人征服，建立了第二十五王朝。后来接连被强大的亚述帝国、波斯帝国征服。外国统治者依靠埃及贵族和祭司对埃及人实行统治。民族矛盾和阶级矛盾都空前激烈。这个时期，石材加工的艺术呈现出衰退的趋势。因为埃及在第二十五王朝进入了铁器时代。埃及艺术从此衰微不振，埃及人越来越倾向于外国文化。希腊文化在埃及广泛流传。

随着后期埃及庞大建筑物的减少，绘画出现萎缩的现象。纸草书插图、棺木画、墓碑画，是常出现的绘画种类。墓碑一般绘画死者做礼拜的场面和坟地的景色。纸草书绘画内容一般是对死者审判的场面。当时的绘画主题单一，手法简单。在棺木上，绘制死者的面容，是当时的风俗。肖像的脸部保持四分之三的侧转，是半身胸像。肖像画在木板或麻布上，用矿物颜料画，再用蜜蜡使颜色保持光泽。

"死者之书"是放在死者的棺木里的纸草书。这种"死者之书"实际上是一种具有特殊意义的指引亡灵的书。人们相信将这种书放在棺木之中，可以引导死者去往冥府，顺利通过冥府中的种种考验，克服各种困难，得到诸神的恩典，能够与神同住或获得重生。书中的绘画和语言都是有魔力的，像咒语一样保佑着死者能在冥国过上幸福生活。

这种"死者之书"，穷人和奴隶都无力购买。在纽约大都会美术馆收藏着一幅"死者之书"的插图。这是第二十一王朝时的作品。画的中央是天平，正在用天平的是死神阿努比斯，他长着豺头，蹲在那里。天平的右托盘上，放着羽毛，代表正义和真理，天平的左托盘上放着死者的心脏。冥王奥西里斯庄严地坐在右边，主持审判。睿智之神托特坐在天平横杆的正中间，他是一个长成猿模样的神，正在记录审判结果。站在左边的是鹭头神玛特，象征着真理，拿着笔和调色板，准备记录。"死者之书"上几乎都有这样的插图，已经成了固定的格式。

◎ 关键词：托勒密王朝 希腊风格 复式柱头

进入希腊化时代的神殿浮雕

●荷犊的青年 希腊 大理石雕塑

>>> 亚历山大大帝

亚历山大大帝，马其顿王国国王（公元前336—前323年），军事统帅。生于马其顿首都培拉。少年时，跟随其父腓力二世学习战略战术。在随其父征服希腊时，指挥马其顿军的左翼，全歼底比斯神圣军团。

公元前336年，腓力二世（马其顿的）被刺后继王位，并控制了国内政局，平定了北方骚乱，镇压了希腊城邦起义。公元前334年，率军发动侵略亚洲和非洲的远征，历时10年。公元前323年6月染疾死于巴比伦。

拓展阅读：

《亚历山大大帝》（电影）
《埃及雕塑与绘画》
山东美术出版社

公元前525年，波斯帝国征服了埃及，埃及实际上变成了波斯帝国的行省。在波斯征服埃及的过程中，埃及大量的艺术珍品被掠夺，许多建筑物被毁坏。公元前332年，希腊马其顿城邦的亚历山大大帝征服了波斯，占领了埃及，埃及完全丧失了独立。古老的埃及艺术史宣告结束。在外来民族的统治之下，埃及艺术进入了希腊化时期。

亚历山大大帝征服了埃及之后，他的部将托勒密建立了托勒密王朝。托勒密王朝的首都在亚历山大里亚。亚历山大里亚完全是一座希腊化的城市。在建筑装饰方面，希腊文化对埃及影响很大。而埃及文化也融入到繁荣的希腊文化之中，并且影响着地中海地区。托勒密王朝结束了近3000年的法老统治。异族统治者为了巩固自己的统治，继承了法老王权的传统。托勒密王朝与埃及的奴隶主、祭司很快勾结起来，实行中央集权的统治，保存了埃及的国家机构和宗教体制，宣扬王权神授。

在著名的托勒密王朝的神殿浮雕中，托勒密王朝的国王穿着埃及法老的冠袍，正在接受女神的加冕。两个女神站在国王的两边，为国王戴上两重王冠。女神的衣服紧贴在身上，勾勒出优美的线条。托勒密王朝的统治者，接受埃及诸神的祝福，这是统治者为自己的统治

寻找的充分理由，也是希腊文化与埃及文化的生硬结合。

托勒密王朝时期，建造了一些埃及传统式的神庙。伊德夫的荷拉斯神庙运用了一些新手法。这座神庙供奉着荷拉斯神，相当于希腊的太阳神阿波罗。在塔门入口的两侧，各有一只神鹰。神鹰是用黑花岗岩雕成。塔门墙面上有浮雕，内容是表现托勒密所取得的军事胜利。神庙中最引人注目的是贝斯神的颜面柱。这是以贝斯神的面容作柱头的柱子。贝斯神是一种长了许多胡须的侏儒头像。头小脸大，鼻子扁平，虎耳，伸出舌头，形状十分奇特，这是一种罕见的柱式。

阿斯旺菲莱岛上的一组神庙建筑被誉为"埃及国王宝座上的明珠"，伊西斯神庙是其中最大的神庙。它也是托勒密王朝时期的神庙，由托勒密三世建造。托勒密三世在位时曾将埃及史译成希腊文，对埃及文化的传播有些贡献。伊西斯神庙雕刻生动，有很高艺术价值，壁面雕刻着细密的浮雕，柱头的装饰极为复杂，明显是受希腊风格的影响。

托勒密王朝神庙柱头装饰性强，横梁、柱身、墙面都有细密的浮雕装饰。哈托尔女神颜面柱头，已经发展到四面都有女神面容，而在以前是只有两面有女神面容。还把哈托尔女神颜面柱头和花状柱头

● 在埃及历史的后期，猫被尊崇为女神巴斯泰特的神圣动物，被巴斯提斯三角洲的人所祭拜。在那里猫被制成木乃伊埋葬在大墓地内，以作女神巴斯泰特的祭品。这尊空心青铜雕像，就是一只做成木乃伊的猫的棺木。

重叠在一起，成为复式柱头。其他的柱头也出现复杂的混合样式。这种变化是因为受到了希腊科林斯式柱头的影响。

古埃及的美术，历经3000年，为人类的艺术宝库留下了丰富的遗产，对人类产生深远的影响。它的艺术魅力没有随着时间而消逝，而是吸引了越来越多的人。

● 有翅膀的鸟头神像

>>> 苏美尔人

苏美尔人于公元前4000年至前3000年活动在两河流域的南部苏美尔地区。约公元前2007年，苏美尔人的国家被埃兰人摧毁。考古材料表明：苏美尔人个子矮小，身体健壮，圆颅直鼻，不留须发。

由于苏美尔地区发现的最早遗物是属于新石器时代晚期的，而且在约6000年前，波斯湾还深入内地，苏美尔地区大部分还是沼泽，不能居住。所以可以推测苏美尔人是在公元前4000年移入苏美尔地区的。

拓展阅读：

《近东与中东的文明》
[法] 格鲁塞
《美索不达米亚》
华夏出版社

◎ 关键词：两河文明 原始宗教 艺术特征

独立的美索不达米亚塔地美术

美索不达米亚塔地，位于西亚底格里斯河和幼发拉底河流域，是广阔而富裕的平原。美索不达米亚，在希腊文中，是两河之间的意思。这里的文明被称为两河文明。公元前3000—前331年，在这里出现了古老而璀璨的文化艺术，被称为美索不达米亚塔地的古文明艺术。

美索不达米亚塔地文明的出现与底格里斯河和幼发拉底河有密切的关系。早在那个时候，就有很多重镇修建在河的沿岸。这里物产丰富，经济繁荣，是人类最古老的文明发源地之一。经济繁盛促进了当时艺术的迅速发展。但是，这个地方并不安宁。美索不达米亚，西边与叙利亚草原、阿拉伯沙漠接壤，东北方是亚美尼亚与伊朗高原的群山。它没有自然屏障来阻挡西部游牧民族的侵扰，也无法阻挡东北部山区民族的入侵。战争连绵不断，王朝反复更迭，使这块宝地历经沧桑。苏美尔人曾经在这里建立了乌尔王朝、拉格什王朝、阿卡德王朝、巴比伦王国、亚述王朝和新巴比伦王国，后来又经历了波斯帝国的统治。众多的帝国频繁更替，使这里的文明呈现出多样化的特点，形成了四种杰出的文化，包括苏美尔文化、亚述文化、加勒底文化和波斯的阿契美尼德文化。

美索不达米亚艺术与宗教密切联系。美索不达米亚地区原始宗教的基础是对自然的崇拜。在两河地区的古老文明里，有很多神，象征着自然万物，例如天神阿努、地神恩利尔、水神埃阿、风暴之神阿达德、丰收和战争女神伊什塔尔等等。神话传说在民间流传，并且影响到了艺术的各个领域。这些传说经常出现在装饰题材的画面上，吉尔伽美士传说就是其中之一。人们为了表示对神的敬畏，取悦于神，会举行祭祀，这促进了雕像艺术的发展。那时候的雕像，除了帝王肖像，大多数是寺庙中供奉的偶像。在众多神中，地神恩利尔和丰收女神伊什塔尔，地位很高，是古苏美尔地区很多城市的保护神。

美索不达米亚地区是一个艺术的大熔炉。在这里，各种艺术风格互相渗透融合，汇集一处。特别是造型艺术，呈现出绚丽多彩的面貌。现存的艺术遗迹，有巨大的神庙和宫殿遗址，还有圆雕、浮雕、陶器、乐器和贵金属工艺品。彩陶是早期美索不达米亚地区主要的艺术作品。有些陶瓶形体高大，最高有0.5米高。波斯湾北部苏萨山区、泰佩·锡亚勒克地区和两河下游的埃利都都是彩陶的主要产生地。彩陶的装饰图案以风格粗犷的动物图案和几何纹样为主。动物形象被大胆地演变成抽象的几何形体，例如奔驰的羊和猎狗，奇特的水鸟和鱼类，被融化在圆形和方形、水平线和垂直线的互相搭配中。这种特有的节奏韵律显示出了早期美索不达米亚的艺术特征。

艺术初曙——基督教前时代

◎ 关键词：建筑艺术　空中花园　世界奇迹

巴比伦王国的世界奇迹：空中花园

●巴比伦城

>>> 楔形文字

楔形文字也叫"钉头文字"或"箭头字"，约公元前3000年左右由两河流域苏美尔人所创造。阿卡得人、巴比伦人、亚述人、赫梯人、波斯人等，都曾使用这种文字书写自己的语言，也是各古国间交换外交文书的通用文字。

楔形文字作为世界上最早的文字到公元1世纪，就完全消亡了。考古学家发现大批各种楔形文字泥版或铭刻，19世纪以来被陆续译解，从而形成一门研究古史的新学科——亚述学。

拓展阅读：

《失落的文明：巴比伦》
陈晓红／毛锐
《永恒的伊甸园》
白献竞／高晶

巴比伦王国的建筑艺术，代表了美索不达米亚塔地艺术的最高成就。在尼布甲尼撒二世统治时期，巴比伦城发展为古代世界最伟大的城市。幼发拉底河，自北向南贯穿全城。巴比伦城垣雄伟、宫殿壮丽，城内约有50座神庙。城内最重要的神庙在城中心，是玛尔杜克神庙。神庙中有一座巴别大塔，高达90米。基座被称为恩蒂梅那基，是天堂与人类之神庙的基础的意思，塔基每边长91.4米，上有七层，每层都以釉砖砌成，各层色彩不同。塔顶有一座用蓝色釉砖建成的小神庙，供奉着玛克笃克神金像。这里被视为引导人间走上天国的圣地。

巴比伦的空中花园，被称为世界七大奇迹之一。据说是在公元前604—前562年，巴比伦国王尼布甲尼撒二世为他心爱的王后建造的。王后是波斯人，怀恋家乡的自然风光。为了给王后消解思乡之愁，尼布甲尼撒二世不惜为她花费巨资建造了这座奇幻的高大建筑。花园是一层比一层高的阳台式建筑，采用立体叠园手法，分层重叠，每层阳台由许多砖砌的巨柱支撑着。柱子都很高，最高一层高达23米。在每层阳台上，埋设了灌溉用的水源和水管，种上了奇花异草。花园的设计独具匠心，每层柱子安排得特别合理，并不互相遮掩，使每层的花

草都能得到充分的光照。更让人惊叹的是，有一根空心的柱子从底层通到顶层，可以通过这根柱子抽取幼发拉底河的水，灌溉花园，这是古代最早的供水塔。为了防止水分的渗漏，每层阳台的地面先用石块铺好，在石块上再铺上芦草和沥青的混合物。然后在上面铺上两层熟砖（烤制而成的砖），熟砖上面覆盖铅板。铅板之上就可以放上泥土，就算种植的是扎根很深的大树，也不会使水分渗下去。环绕花园的高墙，镶嵌着许多彩色狮子。可以说，这座花园汇集了当时巴比伦的最高艺术成就。从远处望去，花园犹如悬在空中，所以称"空中花园"。当时到过巴比伦的古希腊人，把它称为世界奇迹。

后来，幼发拉底河改道，向巴比伦城西转移了九英里左右，当时的人也随着河流渐渐迁徙，巴比伦城逐渐衰落毁坏，成为历史的遗迹。这个花园在公元前6世纪建成，公元前3世纪被毁。

在19世纪中叶以前，人们一直无法判断，空中花园是否存在。19世纪后半叶，在古巴比伦遗址发现了泥版文书，解读了楔形文字，了解了古巴比伦城的全貌。在20世纪初，在巴比伦王宫遗址的东北角，德国考古学家又发现了一个奇特的建筑遗址，人们相信，这就是传说中的空中花园。

●迈锡尼金杯

>>> 《荷马史诗》

《荷马史诗》是古希腊两部著名史诗《伊利亚特》和《奥德赛》的合称，相传是由盲诗人荷马写成。《伊利亚特》叙述了古希腊人征服特洛伊人的经过。《奥德赛》描写了参加特洛伊战争的希腊英雄奥德修斯在班师途中迷失道路、辗转漂流的经过及其沿途所见所闻。

史诗包括了迈锡尼文明以来多个世纪的口头传说，到公元前6世纪才写成文字，在世界文学史上占有重要地位。

拓展阅读：

《特洛伊——木马屠城计》
（电影）
《古希腊神话与传说》
[德] 施瓦布

◎ 关键词：希腊 迈锡尼文化 特洛伊

迈锡尼时代的狮头酒杯

希腊是欧洲文明的发源地和摇篮。欧洲具有真正意义的美术发源于古希腊。希腊美术的地理范围，是以爱琴海为中心的周边地区。迈锡尼人是希腊最早的居民之一。他们是克里特岛的征服者、特洛伊城的毁灭者。迈锡尼城位于伯罗奔尼撒半岛的东部，伯罗奔尼撒半岛是希腊半岛南端深入地中海的部分。这个地区的文化是克里特文化之后的又一个重要文化，因迈锡尼城而得名，史称"迈锡尼文化"。

从公元前1500—前1200年，是迈锡尼文化的繁荣时期。迈锡尼人后来沦为北方蛮族的奴隶，分别演变为多立克人和爱奥尼亚人。他们都有共同的信仰和语言，被称为希腊人。"希腊"一词意为典雅、优美。

在《荷马史诗》中，诗人荷马常用"多金的"这个词来形容迈锡尼。其实迈锡尼当地并不盛产黄金，但是迈锡尼人同出产黄金的国家，尤其是埃及，进行贸易。因此不仅城中多金，金银工艺制品也相当发达。在舍利曼以及20世纪50年代所做考古的发掘中，发现了许多黄金制品。其中最引人注目的是金面具、金酒器等。

在酒器工艺中，动物雕塑被广泛运用。狮头酒杯，用金箔制成，以狮子形象做装饰，狮子的基本形象特征被简明扼要地描绘出来，形象以写实为基调，但装饰雕琢得十分华丽。在对迈锡尼遗址的发掘中，发掘出许多这样的金器。就金器的富丽堂皇和某方面的工艺而言，这些都是非同寻常的文物。在史诗《伊利亚特》中，曾描写过一种高脚的鸽子酒杯。诗中是这样描写的，金杯有四只提耳，提耳下面有两条长柄支持，每个提耳上面站着一对黄金鸽子，鸽子好像正在啄饮杯中的水。最有趣的是，在发掘到的文物中，确实有荷马所描绘的这种酒杯。

19世纪的德国人舍利曼，是勘察迈锡尼遗迹的考古专家。他相信荷马史诗的雄伟逻辑，依照荷马史诗的叙述，进行考古采访。为了积累考古采访所需要的资金，还曾经经商。凭着对这部伟大史诗的信任，他竟然真的发掘出了迈锡尼的遗迹。

根据考古资料和《荷马史诗》所记载，在公元前13—前12世纪，以迈锡尼为首的部落联盟发起了对小亚细亚的战争。结果，特洛伊在被围困十年之后，被攻陷，而迈锡尼的力量也被削弱。

● 公元前 8 世纪时的希腊青铜马

>>> 奥林匹亚遗址

奥林匹亚遗址在伯罗奔尼撒半岛的山谷里。最早的遗迹始于公元前 2000 —前 1600 年，宗教建筑始于约公元前 1000 年。从公元前 8 世纪至 4 世纪末，因举办祭祀宙斯主神的体育盛典而闻名于世，是奥林匹克运动会的发祥地。

古时候，希腊人把体育竞赛看作祭祀奥林匹斯山众神的一种节日活动。公元前 776 年，伯罗奔尼撒半岛西部的奥林匹亚村举行了人类历史上最早的运动会——古代奥林匹克运动会。

拓展阅读：

《奥林匹亚》（电影）

《蓝色诱惑》徐善伟/顾銮斋

◎ 关键词：雕刻 神话传说 希腊美术 史诗

荷马时期的赫拉克勒斯与萨提洛斯

希腊美术发展的最初时期，被称为荷马时期。这是因为荷马史诗《伊利亚特》和《奥德赛》反映了那个时期的社会风貌。荷马时期是从公元前 12—前 8 世纪。在这个时期，希腊还保持着氏族制度。因此，这个时期的艺术在实质上是从原始的观念和习惯中发展而来的，只在很小的程度上吸收了爱琴海地区成熟的艺术传统。

公元前 12—前 8 世纪，是希腊神话的形成时期。史诗与歌谣的创作，将丰富的神话故事流传下来，这些口头创作是人类宝贵的遗产，是文学创作的最高宝库。史诗是荷马时期最高的艺术成就。

在造型艺术和建筑艺术方面，并没有达到史诗那么高的艺术水平，尽管这些也是直接来自人民的艺术创作。荷马时期的雕刻，现存的只有小型雕刻。这些小型雕刻主要用于祭祀。雕刻材料有赤陶土、青铜和象牙。雕刻的形象是神和英雄。史诗中的传说故事影响到了雕刻的内容。

赫拉克勒斯与萨提洛斯，是这个时期的代表性作品。赫拉克勒斯和萨提洛斯都是神话传说中的人物。赫拉克勒斯是希腊伟大的英雄，是宙斯和凡间的女子阿尔克墨涅所生的儿子。天后赫拉嫉妒赫拉克勒斯的母亲，于是想办法报复。赫拉帮助赫拉克勒斯的政敌，夺走了本应属于赫拉克勒斯的王位。赫拉为赫拉克勒斯设置重重障碍，一心要除掉他，有一次甚至使赫拉克勒斯发疯，在发疯的过程中，他杀死了自己的妻子和好朋友。神的力量尽管伟大，却不能阻碍人通向善与正义的路。在善与恶的路口，赫拉克勒斯始终选择了善，凭着自己的勇气和无比的力量，赢得了神与人的赞许。每到一处他都造福当地人，斩妖除魔，捍卫正义。最后，通过自己的努力升上奥林匹斯山，由英雄变为神，成为诸神中的一员，美貌的青春女神成为他的妻子。在有关诸神与英雄的传说中，赫拉克勒斯是最完美的一个人物，被称为"十全十美的赫拉克勒斯"。

萨提洛斯是希腊神话中的山林之神，属于最低级的神，专司丰收。在神话中，他是狄奥尼索斯的随从，被描绘成半人半羊的怪兽，懒惰而淫荡。

这座小雕像用青铜制成，在奥林匹亚出土，属于荷马时期后期的作品。这座小雕像是用来供奉神的。小雕像造型简单，刻画粗糙，形体与脸部成公式化，形象裸体，突出性特征。

从这尊青铜雕像可以看到，当时的美术形式还很幼稚，作品与原始宗教崇拜和祭祀关系密切，与成熟时期的希腊艺术不能相比。但这种不成熟的艺术，后来却发展成光辉灿烂的希腊美术。

● 青铜雕像《古希腊统治者》

>>> 太阳神阿波罗

太阳神阿波罗是希腊奥林珀斯十二主神之一，是宙斯与黑暗女神勒托（Leto）的儿子，阿耳忒弥斯的孪生兄弟。阿波罗又名福波斯（Phoebus），意思是"光明"或"光辉灿烂"。

阿波罗是光明之神，在阿波罗身上找不到黑暗，他从不说谎，光明磊落，所以他也称真理之神。阿波罗很擅长弹奏七弦琴，美妙的旋律有如天籁；阿波罗又精通箭术，他的箭百发百中，从未射失；阿波罗也是医药之神，给人们医治百病。

拓展阅读：

《自然史》[古罗马] 普林尼
《阿波罗登月》（电影）

◎ 关键词：古风时期 库罗斯形象 现实主义

太阳神阿波罗像

公元前7—前6世纪，属于希腊美术的古风时期。这一时期的希腊美术已经脱离了荷马时期幼稚的美术形式。这时的希腊美术显得很复杂，各方面的成就参差不齐。在古风时期，建筑方面的成就突出，而雕塑方面成就较少。雕塑在很多方面都受到僵化的传统的限制。

古风时期美术的复杂状况，与当时的社会发展密切相关。公元前7世纪，原始的氏族公社瓦解，大批奴隶出现，财产分配不平等，导致奴隶制度的形成。手工业和商业的发展，造就了自由的市民阶层。古风时期，奴隶主阶级与自由的市民阶级斗争激烈。奴隶主阶级力图限制自由民的自由，希望把国家发展成为类似东方的专制国家。因此，在当时的艺术作品中出现东方风格并不奇怪。但希腊的社会情况并不等同于东方，于是东方的影响退于其次，希腊艺术发展出独创的风格。

古风时期是希腊艺术的形成期，是物质财富与精神财富快速增长期。古风时期雕像的典型是英雄人物或战士的裸体直立雕像，这种雕像被称为库罗斯。库罗斯形象的发展历程，与市民意识的成长密切相关。起初这些雕像塑造的是英雄人物，并用于祭祀。到了公元前6世纪，生气蓬勃的战士形象成为雕刻内容，并用雕像做战士的墓碑。在体育竞赛中，用雕像纪念胜利者。运动家与战士成为雕刻的对象，这表明人的地位的提高。

此时，雕刻家对于形象的塑造已开始不满足于陈旧的俗套。他们用自己的眼光探索人体结构和人体比例，人体比例越来越准确，克服了公式化的因素。到了公元前6世纪中叶，库罗斯雕像已经很生动。肌肉的塑造很出色，面部表情的塑造也很生动，导致了这一时期常常出现"古风时期的微笑"，这成为古风时期的新俗套。

帕多约斯的阿波罗，是在比奥西亚出土的。阿波罗是对男子雕像的一般性称呼，就像称女性雕像为维纳斯一样。这尊雕像是古风时期后期的典型作品。雕像的比例恰当，人体结构真实，严谨而朴素，双手下垂，姿态自然。

庞贝的阿波罗，比帕多约斯的阿波罗要晚一些，是在公元前500年左右，由伯罗奔尼撒的艺术家制作而成。雕像用青铜制成。伯罗奔尼撒的艺术家对传统的库罗斯雕像做出了更加生动的处理，试着把手从肘部弯过来，一条腿移向一边再弯曲。从这尊立像中可以看出，虽然它仍然保持正面的形象，但手势已趋生活化，眼睛向下看，两臂向前伸，似有接物之意，人物形态显得更加生动。

●日出 布修
阿波罗在希腊神话里是光明之神,因为他的出现金光
灿耀,光亮照人,使世间黑暗消失,大地明净。

　　从这些雕像中,可以看出在古风时代艺术家所进行的现实主义的探
索。这样的探索与古风时代初期所存在的虚套明显对立。正从侧面证明
了,当时的社会变革迫在眉睫。

●少女雕塑 希腊 古风时期

>>> 雅典卫城

雅典卫城是希腊最杰出的古建筑群，阿克罗波利斯建造的神庙，是综合型的公共建筑，是宗教政治的中心地。

雅典卫城的山门正面高18米，侧面高13米。山门左侧的画廊内收藏着许多精美的绘画。多利亚式的帕特农神庙、大理石造的楼门普罗彼拉伊阿、埃莱库台伊神庙、雅典娜神庙等均建造于公元前5世纪的雅典黄金时期。这些古建筑堪称人类遗产和建筑精品，在建筑学史上具有重要地位。

拓展阅读：
《古希腊文化史纲》
　　华中师大出版社
《古希腊风化史》[德]利奇德

◎关键词：古风时期 女性雕塑 阿提喀派

古风时期着衣女像

古风时期的女性雕塑像男性雕塑那样经历了一个变化的过程。最初的雕像是程式化的，受埃及的影响比较深，虚套和装饰性的图案风行一时。人物的处理十分拘谨，人物的表情动作都很虚假。例如，提洛岛上的胜利女神，是公元前6世纪上半叶的作品，雕像只能从正面来欣赏，头和上身是正面，弯着膝盖的两脚是侧面，头发整齐而卷曲，带有"古风时期的微笑"，色彩绚烂，整个雕像看起来更像是一种装饰，而不能说是艺术。

公元前6世纪下半期，古风时期的雕塑出现了明显的现实主义因素。在现实主义的探索过程中，阿提喀派是最先进的流派。阿提喀派的中心城市是雅典。

阿提喀派的作品，立体感强，动作表达真实。阿提喀派取各派之长，到了公元前6世纪，已经成为最先进的流派。阿提喀派的美术，是希腊美术向成就最高的古典时期过渡的最有效的前提。

在古风时期即将结束之际，美术发展得十分迅速。就阿提喀雕塑而言，公元前6世纪前叶和公元前6世纪下半叶的作品差别很大。公元前6世纪上半叶的第一座雅典娜神庙还很幼稚。而建于公元前6世纪下半叶的第二座雅典娜神庙，和以往的雕塑就大不相同。艺术家准确地把握了女神战斗时身体的形态，以立体的造型替代平面的镂刻。

在雅典卫城出土了一些公元前6世纪末的少女像。这些盛装的漂亮的少女雕像，是雅典古风时期美术的卓越成就。穿无袖上衣的少女像，是其中尤为出色的作品。

穿无袖上衣的少女像，依然保持传统的站立的正面形象。这是一个全身像，姿势比较古拙，身穿多利亚式无袖上衣和长裙。风格优美，仪态端庄，形体简练概括。透过有质感的衣裙，仍能隐隐看见少女优美的体态。发式仍带有程式化的古埃及装饰特征，头发梳成流畅的发辫，对称地垂于两侧。最不同寻常的是，少女脸上鲜明的微笑，似乎是略感惊讶的微笑，使整个脸部显得朝气蓬勃。这个动人的微笑已经完全不同于以往公式化的"古风时期的微笑"。这种发自内心的自然微笑，使人感到十分亲切。

古风时期的雕像，姿势比较单调，无论是男性塑像还是女性塑像，都是正面的直立雕像，这充分体现了古风时期人雕像受古埃及风格的影响。但在希腊艺术家的努力之下，在古风时期结束时，已经有了突破，出现了接近古典时期的美术。在人物体态、比例和面部表情方面，都有了很大的进步，为古典时期美术的繁荣奠定了基础。

艺术初曙——基督教前时代

◎ 关键词：雅典娜神庙 过渡 雕塑群像

濒死的战士：从古风时期到古典时期的过渡

● 濒死的战士 雕塑

>>> 雅典守护神：雅典娜

雅典娜是希腊奥林珀斯十二主神之一。相传，当雅典首次由一个腓尼基人建成时，波塞冬与雅典娜争夺为之命名的荣耀。最后达成协议：能为人类提供最有用东西的人将成为该城的守护神。

波塞冬用他的三叉戟敲打地面变出了一匹战马。而雅典娜则变出了一棵橄榄树——和平与富裕的象征。因战马被认为是代表战争与悲伤，因此雅典就以女神的名字命名。女神很快将该城纳入她的保护之中。

拓展阅读：

《古希腊神话与传说》
　　[德] 斯威布
《古希腊雕刻》范景中

埃吉纳岛上的雅典娜神庙，建于公元前490年左右。这座神庙是古风时期后期过渡到古典时期初期的纪念碑。神殿是用石灰石建成的，表面涂着刷成纹样的泥灰。神殿不大，三角形的山墙上装饰着雕塑群像。

希腊的雕塑与社会生活紧密联系，不可分割。这是希腊古典时期美术的重要特征。古典时期，希腊雕塑是属于整个自由民集体的财富，具有社会性质。因此，雕塑在建筑物和广场的装饰中具有重要的地位。纪念性的雕塑，反映出为大众所接受的新兴美学理想。同样是在这些建筑物中，反映出新旧艺术风格的交锋。

埃吉纳岛上，雅典娜神庙三角形山墙的浮雕群像，充分表现了公元前5世纪初叶雕塑作品的矛盾性质。神殿三角形山墙上的浮雕是在19世纪初叶被发现的。当时已经破损得很厉害，丹麦著名雕塑家托瓦尔德森对它进行了修复。山墙构图的最可靠的恢复图，是由俄罗斯的学者马里姆别格提供的。

在西边的山墙上，刻画着希腊人与特洛伊人战争的场面。雅典娜站在正中央，一动也不动，仿佛平铺在墙面上，似乎对战争无动于衷。帕特洛克劳斯倒在雅典娜的跟前，希腊人和特洛伊人为争夺她的躯体而战。从帕里斯的形象中，可以辨认出哪一方是特洛伊人。特洛伊王子帕里斯戴着高耸的弓形钢盔，手里拿着弓。雅典娜的盾牌正面朝着特洛伊人，脚掌也朝着同一方向，从这一点可以暗示出雅典娜是希腊人的保护者。山墙中间位置高，人物采用站立的姿势。两边的地方低，人物采用跪卧姿势。雕刻的动作形态真实地再现了战斗时的身体形态，自然生动。

相比之下，东边山墙的雕塑就更加出色。《濒死的战士》，是东山墙中的一件雕塑。在这个作品中，艺术家对受伤的士兵的处理完全符合真实情况。战士半躺着，靠在上面的手臂，拿着剑，已经支撑不住，躯体慢慢弯了下来。直放着的盾牌和弯曲的身体形成鲜明的对比。

通过人物躯体的刻画，表达人物的内心状态，是这个雕像的突出特征。这也是希腊古典时期雕像，所要达到的目的。而《濒死的战士》，是对这个课题的初步尝试。

在这个时期的美术作品里，希腊的神话故事继续占据优势地位，只是取舍的角度有所不同。崇拜偶像的方面已经退居次要地位，而用神话激励社会理想成为主流。古典时期的美术家用神话反映着时代思想。

艺术初曙——基督教前时代

●宙斯雕像

>>> 毕达哥拉斯

　　毕达哥拉斯，古希腊著名的哲学家、数学家、天文学家。约公元前580年生于萨摩斯，约公元前500年卒于他林敦。早年曾游历埃及、巴比伦等地。为了摆脱暴政，他移居意大利半岛南部的克罗托内，并组织了一个政治、宗教、数学合一的秘密团体。后在政治斗争中失败，被杀害。

　　毕达哥拉斯以发现勾股定理著称，还是音乐理论的鼻祖，并首创地圆说。他的思想和学说，对希腊文化有巨大的影响。

拓展阅读：

《几何原本》
　　　[古希腊] 欧几里得
《奥林匹斯山之巅》
　　　[美] 伯特曼

◎ 关键词：青铜雕像 人物形体 阿盖拉德 古典时期

古典时期的雷神宙斯雕像

　　古典时期初期，也就是公元前5世纪中叶以前，希腊雕塑发展的状况可以从一些青铜制的雕像中推想出来。这些青铜雕像，出于当时一些不知姓名的工匠之手。从这些青铜小雕像中可以看出雕塑艺术向现实主义的转变。公元前5世纪的六七十年代，是古希腊雕塑向现实主义转变的决定时期，这时的青铜雕像展示了当时的艺术观念。这些青铜雕像的原作许多已经无法获得，幸亏还有罗马时期复制的大理石作品可供参考。但这些罗马时期的复制品，既粗糙又枯燥。因此，存留下来的青铜雕像就显得十分珍贵。

　　公元前5世纪，广泛地应用青铜作为原料制作纪念性雕塑，这是当时的一个特征。当时，杰出的艺术家有莱加斯的毕达哥拉斯、阿盖拉德、卡拉美斯。他们确定了雕塑向现实主义的转变，具有决定意义。

　　雷神宙斯，是一座充分表现古典时期初期美学理想的雕像。1928年，人们在优卑亚岛北端阿尔提美西昂海角附近海域中发现这座雕像，人们称它为雷神宙斯青铜雕像。这尊大型雕像高2.09米。雷神宙斯雕像充分体现了古典时期初期艺术家的卓越技巧。人物形体的刻画更接近现实，动作无拘无束。宙斯的双腿分开，距离很大，略微弯曲。左脚向前跨一步，右脚稍微提起，全身重心落在两腿之间。人物的步伐既有气势，又有弹性，显得十分灵活，符合运动中人的姿态。雷神宙斯的手势富于威慑力，双臂展开，右手紧握着闪电，远远地举在后面，似乎在瞬息之间把它投出去。他面向他所要投掷的方向，凝视着我们看不到的宙斯要惩罚的对象。宏伟的躯体，紧张的肌肉，加上青铜材料特有的材质，增强了造型的结实感。

　　在奥林匹斯山上的诸神之中，宙斯是众神的领袖，具有无比的法力。他夺取了他父亲的宝座，成为至高无上的神的主宰。尽管他是众神之首，但他依然逃脱不了命运女神的控制。为人类盗火种的普罗米修斯掌握着一个有关宙斯命运的秘密。宙斯千方百计要获得这个秘密，这个秘密是：海洋女神忒提斯所生的儿子将超过他的父亲。宙斯知道了这个秘密之后，他将忒提斯嫁给了一个国王。忒提斯的儿子也就是以后名震特洛伊战场的阿喀琉斯。

　　雷神宙斯的英雄气概，正符合希腊古典时期所要求的精神状态。这座雕像就性质而言，与阿盖拉德的作品十分相似。据古代文献记载，阿盖拉德对人体的现实主义的刻画有重大贡献。他所完成的雕像，无论在静止状态，还是在运动状态，都有沉着和生动的气氛。

　　公元前5世纪的雕刻家，在人物神态的刻画上，并不在意每个人物的不同，而注意表现典型的时代风貌和理想的精神状态。

●宙斯是众神之王，也是人类的君王，他被认为是社会制度的保护者，在希腊境内，宙斯的神庙随处可见。古希腊每年一次的奥林匹克竞技，表示了他们对这位奥林匹斯山的万神及世人之主的尊敬与赞美。

●里切亚青铜武士雕像

>>> 地中海

地中海是指介于亚、非、欧三洲之间的广阔水域，是世界上最大的陆间海。东西长约4000公里，南北宽约1800公里，面积250多万平方公里。因为海位于三大洲之间，故称之为"地中海"。该名称始见于公元3世纪的古籍。公元7世纪时，西班牙作家伊西尔首次将地中海作为地理名称。

地中海在交通和战略上均占有重要地位，是欧亚非三洲之间的重要航道，也是沟通大西洋、印度洋间的重要通道。

拓展阅读：
《地中海考古》[法] 布罗代尔
《希腊城邦制度》顾准

◎ 关键词：古希腊 青铜雕像 杰出代表

伟大的考古发现：里切亚青铜雕像

在意大利南部里切亚市附近海域，发现两座工艺精湛的青铜雕像。经确认，这两尊雕像是公元前5世纪上半期古希腊的雕刻作品。公元前5世纪上半期，希腊正处于古典时期的初期。正如前面所叙述的，古典时期初期的雕像摆脱了古风时期残存的俗套，向现实主义的艺术迈出了决定性的一步。人物摆脱了僵化的固定的站立姿势，不同造型的人物形象丰富了人类的艺术宝库。对人体形态描绘得惟妙惟肖，很好地把握了运动中的人体特点，注意到运动中肌肉的变化。对人物的表情塑造，也摆脱了古风时期的俗套，以非凡的英雄气概，表现当时的社会精神风貌。

古希腊人十分重视团体的社会生活，重视参与到社会政治之中。就算再贫穷的自由民，都不会放弃自己参与政治的权利。在他们看来，能够参与城邦事务的决策，是与低贱的奴隶的区别，决不应放弃这种权利。这种重视社会生活的风俗，反映在建筑中，表现为希腊人更重视公共设施的建设，比如神殿广场。这里是他们集会活动的主要场所，所以广场建造得宏伟壮观，而对于私人的住宅却不会花心思来建造。一个有意思的传说是，有的希腊人从家里走进走出，根本不是从门，而是从墙上的洞。

希腊的青铜雕像为什么会在意大利南部的里切亚呢？

前面曾经介绍过，希腊境内多山，土地贫瘠，除了马其顿等少数几个城邦之外，都不适合农耕。希腊境内多天然港湾，南面就是地中海，非常适合航海经商。富有冒险精神的航海业，造就了希腊人自由开放的思想，加上城邦内矛盾的激化，使希腊人开始向外殖民，迁移到意大利南部和西西里岛，从而形成所谓的大希腊。

切里亚发现的这些青铜像，有两尊形象相似，只是一尊束发，一尊戴头盔。虽然还是裸体男子立像，但已经与古风时代呆板的站姿完全不同。雕像一腿弯曲，一腿直立，头转向一旁，一只手臂向上弯曲。表情悠闲，形体姿态优美。铜像的牙齿和眼圈是用银镶的，眼球用象牙制成，嘴唇、头发等用铜镶贴，制作精美，是当时艺术作品的杰出代表。

遗憾的是，到现在还不能确定雕像的作者是谁，有人说，可能是莱加斯的毕达哥拉斯。莱加斯的毕达哥拉斯确实留下了一幅名叫水仙的作品，描绘的是后来变成水仙的美男子。姿态虽然也是一腿弯曲，但头部不是端正的向前，姿势还是有些笨拙，并没有这两座雕像的艺术手法成熟。或许作者并不一定是当时有名的艺术家，但他的作品反映了那时的艺术水平。

艺术初曙——基督教前时代

● 维纳斯的诞生

>>> 双鱼座

双鱼座也是黄道星座，不过它比摩羯座还暗，最亮的也只是4m星。从星图上看，双鱼座中位于秋季四边形正南的这几颗星可以看成是一条鱼（西鱼），四边形的飞马座β星和仙女座α星向东延长一倍碰到的那几颗暗星是另一条鱼（北鱼）。而位于两条鱼之间的，以α星为顶点的"V"则是拴住它们的绳子。

在天球上，黄道由西向东从天赤道的南面穿到天赤道的北面所形成的"春分点"，就在双鱼座内。

拓展阅读：

《维纳斯的诞生》
　［英］莎拉·杜楠特
《维纳斯之恋》（电影）

◎ 关键词：希腊神话 双鱼座 女神 浮雕

维纳斯的诞生：希腊古典时期初期的浮雕

希腊神话是希腊艺术无穷的源泉，宙斯、波塞东、雅典娜等诸神的形象经常是表现的对象。在这些常常出现在艺术作品中的诸神之中，维纳斯是不应被遗漏的一个。维纳斯，是她的罗马名字，在希腊神话中，她被叫作阿芙洛蒂特。阿芙洛蒂特，掌管着爱与美，是一位美貌绝伦的女神。在神话传说中，一种说法是，她是宙斯的女儿，生在大海之中；另一种说法是，她是从大海的泡沫中诞生的。总之，她的诞生充满浪漫色彩，与大海密切相连。在星座传说中，阿芙洛蒂特也与水相关。阿芙洛蒂特带着她的儿子厄洛斯参加在尼罗河边举行的盛大宴会，参加宴会的是奥林匹斯山上的众神。宴会中，怪物杰凡闯入宴会捣乱，众神四处逃散。阿芙洛蒂特怕与儿子失散，用带子将厄洛斯的脚与自己的脚拴在一起，母子二人变成鱼双双游走。这就是双鱼座的由来。

阿芙洛蒂特，是一位美丽多情的女神。天后赫拉十分嫉妒她的美貌。一次，复仇女神为了挑拨女神之间的关系，将一个金苹果送给她们，说送给最美丽的女神。天后赫拉、智慧女神雅典娜和爱神阿芙洛蒂特，都想得到这个金苹果。争执不下，于是请特洛伊王子帕里斯作裁判。赫拉说，把金苹果给我，我会给你世上最大的财富。雅典娜说，我会给你无穷的勇气、力量和智慧，如果你能把金苹果判给我。阿芙洛蒂特说，给我金苹果吧，我会让世上最美的女子爱上你。最后，帕里斯把金苹果给了阿芙洛蒂特。

后来的故事是，阿芙洛蒂特让美女海伦爱上了帕里斯。帕里斯带着心爱的海伦逃离了希腊，回到了特洛伊。后来，希腊城邦联盟发起了对特洛伊的战争，在围困特洛伊十年之后，毁灭了特洛伊。

这块描写阿芙洛蒂特诞生的浮雕，是由公元前5世纪中期的爱奥尼艺术家雕成的。这块浮雕的两侧各有一块浮雕，与中间的浮雕的意义也是相联系的。三块浮雕统称《路得维希宝座浮雕》。表现阿芙洛蒂特从海水中诞生的浮雕的画面是：两位山林水泽女神俯下身，轻轻把阿芙洛蒂特从海水中扶起；阿芙洛蒂特正身侧面，两臂抬起呈对称式。阿芙洛蒂特和两位山林水泽女神的衣褶刻画入微；阿芙洛蒂特身上的外衣湿透，贴着身，像水波一样笼罩着她。浮雕以阿芙洛蒂特为中心，两边的女神对称分布。中央浮雕的两侧，一侧是吹笛子的裸体少女，一侧是披斗篷的焚香的妇人。坐着吹笛子的少女向后靠着，一条腿架在另一条腿上，姿态从容。青年妇人，矜持而沉着，动作有节奏。阿芙洛蒂特，将这两个雕像连接起来，似乎有表达了爱情与美貌的不同方面。整个艺术作品有机地结合在一起，体现出具体的形象与抽象的象征含义的结合。

● 米隆《掷铁饼者》的复制品

>>> 古奥运会起源

古希腊伊利斯国王为了给自己的女儿挑选驸马，提出应选者必须和自己比赛战车。比赛中，先后有13个青年丧生于国王的长矛之下，而第14个青年正是宙斯的孙子佩洛普斯。他勇敢地接受了国王的挑战，终于以智取胜。

为了庆贺这一胜利，佩洛普斯与公主在奥林匹亚的宙斯庙前举行盛大的婚礼，会上安排了战车、角斗等比赛项目，这就是最初的古奥运会，佩洛普斯成了古奥运会传说中的创始人。

拓展阅读：

《古希腊雕刻》范景中

《奥林匹克回忆录》

[西] 萨马兰奇

◎ 关键词：古希腊 运动精神 形式美

体育运动之神：米隆的《掷铁饼者》

古希腊留下来的所有雕塑作品中，米隆的《掷铁饼者》，最能代表奥林匹克精神。这座雕像将古希腊人对力与美的追求结合在一起，是古希腊人以艺术体现运动精神的典范之作。

米隆，本是伊留特拉依人，但长期在雅典工作，以至于鲍萨尼亚斯在自己的旅行记中误把他当作雅典人。他生于公元前492年，大概在20岁时，投师到阿基列达斯门下，学习雕塑创作。他从30岁左右开始艺术创作，在40岁左右，他的艺术才成熟起来。他的艺术创作时间大概是在公元前472—前440年。

米隆最擅长以青铜为材料进行雕塑创作。这可以从当时的文献和今天所留下来的作品的复制品中找到根据。米隆在表现运动中的人物时，能巧妙准确地描绘出人物的正确姿态。他雕塑出的人物与动物形神兼具。

米隆的艺术追求正表现了希腊人对美的看法，他力图使崇高之美与生活之真融为一体。在具体的作品中，他在表现运动中的人体时，运用超群的雕刻技巧，恰当处理竞技者的人体均衡与静止的关系。他的《掷铁饼者》，是最能体现这一处理技巧的作品。

历来有"体育运动之神"之称的《掷铁饼者》，表现了古典时期早期艺术家们对雕塑艺术的独到见解。作品中的运动家成为一个艺术典型。雕像表现了在投掷铁饼的一个瞬间身体所呈现的形态。人体弯腰屈臂，呈现出投铁饼的准备状态——身体呈S形。这使单个的人体富有运动中的变化，不再单调。不过人体一旦形成这种状态，身体的重心一定会随着发生转移。可以看到，人物重心移到右足，左足尖点地以支撑辅助，两臂伸展形成上下对称的形式。这样，躯体获得了稳定感。下肢的前后分列，身体的正侧转动，都符合掷铁饼的运动规律。雕像在单纯中展示了富于变化的形式美。

《掷铁饼者》捕捉了运动中最富于表现力的一刹那，就是运动家手握铁饼向后摆动到顶要掷未掷的瞬间。这是对艺术典型追求的结果，表明了古典时期希腊雕塑的发展方向。米隆的雕像突破时空的局限，反映迅速变化的运动感，扩大了形象的时空表现力，为后来的雕塑家创造各种运动姿态动作树立了榜样。

艺术初曙——基督教前时代

◎ 关键词：阿戈斯派 雕塑理论家 "S"曲线 力量美

坡力克利特的"持矛者像"

● 束发的运动员 坡力克利特

>>> 菲狄亚斯

菲狄亚斯（Phidias，生卒年不详）古希腊著名雕塑家、建筑设计师，雅典人，主要活动时期在约公元前490—前430年，政治家伯利克利的挚友和艺术顾问，是当时最负圣名的艺术家。希波战争后，菲狄亚斯为雅典的重建做出了卓越的贡献。

菲狄亚斯擅长神像雕塑，主要作品有雅典卫城上的巨大的《普罗迈乔司的雅典娜》《利姆尼阿的雅典娜》，奥林匹亚的《宙斯》和《帕提农的雅典娜》等。

拓展阅读：

《剑桥艺术史》
　　　中国青年出版社
《西方美术史》马晓琳

阿戈斯人坡力克利特，是与菲狄亚斯同时代的雕塑家，生活在公元前5世纪后半期。他在艺术追求上自成一派，获得了希腊人的认同，希腊人称他为阿戈斯派雕塑家。他的作品，使用青铜做材料。从留存到现在的作品看，他的雕像主要表现青年运动员的形象。

坡力克利特不仅创作作品，还探讨构成艺术美的形式因素。坡力克利特认为人体的比例要依靠"数"的关系。人体中，头与全身最理想的比例是1：7。他还写成了一本专门讨论人体比例的书，名叫《法则》，可惜这本书已经失传了。坡力克利特对人体比例结构所进行的卓有成效的理论探索，意味着古希腊的雕塑艺术发展到了成熟阶段。坡力克利特不仅是一个雕塑家，还是一个雕塑理论家。

《持矛者》和《束发的运动员》，是坡力克利特最有代表性的两部作品。这两部作品是坡力克利特的理论的体现。遗憾的是，这两部作品的青铜像原作都失传了。现在看到的是罗马人用大理石复制的作品。这两件作品都是裸体青年男子雕像。雕像都是完全依照头与全身比例为1：7的法则创造的。他们肌肉发达，体格壮健，身体的重心落在右脚上，因此左脚获得了解放。由于人体重心在右脚上，人体各部分的动作与肌肉也与通常的状态不同，雕刻家随之做了相应的塑造，表现出运动中的力量美。

持矛者，被塑造成一个行进中的形象。持矛者的左手握着长矛，因此左肩绷紧，略微耸起。他的左腿没有什么负重，臀部能够自然放松。他的右边躯干是伸展开的，右手自然悬挂，右肩也下垂。右腿支持全身的重量，臀部与腋窝之间的躯干，也稍稍收缩，臀部提起，可以看出他正在积蓄力量。很显然，坡力克利特想表现出瞬间的停顿和潜在的运动意识。持矛者的头转向右边，这使整个持矛者的形象都很传神。这一转动，很显然是艺术家的精妙构思。因为，在这一转之后，持矛者的身体展示出"S"曲线的形态，古希腊人认为这种曲线很美。后代的哥特式时期，十分推崇这种曲线，还用于创作圣母雕像上。不仅如此，头向右转，增加了雕像的趣味感。直挺挺的正面，会使人感到枯燥，远没有这样处理生动。在坡力克利特的作品中，我们感受到的是他对美的绝对的追求，他力图让艺术带给人精神上的愉悦。

坡力克利特的创作和理论，为希腊及其以后的雕塑提供了一种美的范式，是古希腊古典时期雕塑关于美的问题的探索。从他的作品里，后代的艺术家获得了很多启示，并继承他的理论成果，继续寻找美的范式。

●《克尼多斯维纳斯》是一个创举

>>> 普林尼和《自然史》

普林尼是罗马最有名的博物学家。普林尼的主要贡献是《自然史》。这部著作共有37卷之多，内容包括所有的自然界和人类的技艺技术。

《自然史》中，普林尼广征博引了大量事实和观察的结果，这些都是从2000多种前人的著作中搜集来的。在这些著作中的作者中，有146个罗马人，326个希腊人。后人对这位作者及其著作的评价褒贬不一。有绝对的崇拜，也有直率的嘲笑，还有温和的赞成。

拓展阅读：

《西方美术史话》迟轲
《希腊艺术手册》
　[英] 吉塞拉·里克特

◎ 关键词：艺术主题 曲线美 象征 新形象

全裸体的《克尼多斯维纳斯》

普拉克西特列斯的《克尼多斯维纳斯》，在希腊雕刻艺术史上，是第一件惊世骇俗的作品。这座雕像以全裸体形态来表现女神。《克尼多斯维纳斯》一问世，就引起希腊人的众多非议。但是，非议不能阻碍希腊雕塑发展的历史进程，希腊的艺术主题开始转变了。

雅典人普拉克西特列斯，是雅典雕塑家克菲索陀妥斯的学生。他所制的雕像，将男人体形女性化，这是受他的老师的艺术风格的影响。在前面介绍的几件希腊雕塑里面，不难发现，运动强健的裸体男子是当时希腊雕塑的主要题材。但是，在普拉克西特列斯的作品里，人体变得修长、柔和而轻松，强壮的筋肉消失了，整个身体形成"S"形的曲线变化，头、躯干和下肢形成三个自然的转折，男性人体具有了女性人体的曲线美。这个时代的雕塑材料也发生变化，很少使用青铜，而改用大理石。普拉克西特列斯充分发挥大理石材料质地细腻的特点，努力追求人体美妙含蓄的线条和肌肉的细腻变化，使整个人体丰满圆浑，具有女性肌肤的美感。《赫尔美斯与狄奥尼索斯》，是他的代表作品，对以后的希腊雕刻风格产生了深远的影响。

普拉克西特列斯生活在希腊的战争年代。这种艺术风格的产生，与当时的时代环境有很紧密的关系。正处于战争阶段的希腊，大量的军事费用支出和经济生活的困顿使国家再无财力兴建神庙和装饰，战争影响到了生活中的方方面面。大型的装饰雕刻是与神庙等大工程相配合的，没有了大的工程，大型雕刻也逐渐减少。因此，在当时，单独的圆雕开始增多。为了安慰战争中人们不安的心灵，和平女神、爱神、酒神的塑像多了起来，敬神的雕像少了。战争使人们需要充满世俗性和人情味的作品，以抚慰心灵，以前那种雄健有力、崇尚英雄气概的艺术风格渐渐衰退消失。温柔秀美、追求个性的艺术风格渐渐成为新的风尚。以前的神灵开始从偶像变成人类情感的象征。

古罗马学者普林尼曾经记载，这座裸体的维纳斯雕像是普拉克西特列斯为科林斯城而作的。当时，他并不能确定人们对裸体雕像的态度，于是，又雕了一尊着衣的维纳斯雕像。两尊维纳斯像，标价相同。果然雕像一展出，引起纷纷议论，科林斯城惊恐万状，选择了着衣的维纳斯，坚决拒收裸体雕像。而这时，另外一个大胆的城市，尼多斯城，接受了被科林斯拒绝的全裸体维纳斯，并且把雕像郑重地安放在中心广场上。没想到，这尊裸体维纳斯使过去一向无人问津的尼多斯名震希腊。人们出于好奇，争先恐后地来尼多斯参观。

在这尊维纳斯的造型中，普拉克西特列斯充分实现了他所独创的"优美的S形样式"。雕像再现的是女神入浴的瞬间形象。女神的左手轻拎着衣饰，右手向前随意地垂下。她的重心落在右腿上，左腿弯曲，腰肢自然转动成新"S"形姿态。呈现这种形态的女神，肉体于圆浑平滑中见出微妙凹凸的变化美，轮廓线起伏流畅，富有韵律感，展示了健康、丰润而优美的体态。她双眸凝视，温情脉脉，朱唇微启泛起迷人的微笑，令人魂不守舍。据说，后来有一位古罗马作家，见到这尊亭亭玉立的雕像后，竟然如痴似狂。

●狄俄尼索斯　古希腊　大理石浮雕
●骑马的行列　古希腊　大理石浮雕

据说，当时的希腊美人伊留娜，是这尊裸体维纳斯的原型。伊留娜是普拉克西特列斯钟爱的情人。因此，在创作时，他既刻画出雕像含蕴的不可征服的魅力，同时，又不损害伊留娜在他心目中的形象。普拉克西特列斯的创造，和希腊的神话精神正好吻合，把神人化了，给了神人格上的新形象。普拉克西特列斯创立的"优美的S形样式"影响着后世的艺术创造。

●命运三女神 雕塑

>>> 伯里克利

伯里克利(公元前500—前429年)古希腊著名的政治家。公元前466年后,在具有强烈民主思想的埃菲阿尔特斯的影响下,成为雅典民主派的代表。公元前461年,伯里克利逐渐成为雅典的民主派和国家政权的重要领导人。此后,历任首席将军,成为雅典的实际统治者。公元前429年,染鼠疫死于任内。

伯里克利执政后进行了卓有成效的政治改革,使古希腊政治、经济和艺术发展进入黄金时期。

拓展阅读:

《失落的文明:古希腊》陈恒
《古希腊——西方世界的曙光》
[意] 弗里奥·杜兰多

◎ 关键词:古典时期 帕提农神庙 装饰性雕饰

宏伟的建筑:帕提农神庙的装饰

帕提农神庙建于古希腊最繁荣的古典时期,是古希腊最著名的建筑。帕提农神庙原是供奉雅典娜女神的主神庙,用于供奉雅典的保护神雅典娜,又有万神殿之称,是为了纪念雅典战胜波斯侵略者的伟大胜利而建的。"帕提农"在古希腊语中即是"雅典娜处女庙"的意思。帕提农神庙位于希腊卫城的最高点。卫城由一系列建筑群,如山门、帕提农神庙、厄瑞克提翁神庙和雅典娜胜利女神庙等构成,拥有丰富的建筑艺术形象。卫城布局自由,高低错落,主次分明。帕提农神庙的规模最大,造型庄重,与它相比,其他建筑都处于陪衬地位。

帕提农神庙建于公元前5世纪中叶,由政治家伯里克利主持,雕刻家菲狄亚斯监督,建筑师伊克蒂诺斯和卡利克拉特承建。神庙的建筑旷日持久,从公元前447年开始动工,到公元前438年完成主体建筑,同年,雅典娜女神像在庙内落成。该神像花费了大量黄金和象牙,由菲狄亚斯雕刻而成。而外部的装饰于公元前432年才得以结束。

神庙采用希腊最典型的长方形平面、列柱围廊式建筑而成。神庙建在一个三级基座上,屋顶是两坡顶。顶的东西两端形成三角形的山墙,墙上绘有大量精美的装饰性雕刻。这种建筑格式是古典建筑风格的基本形式。神庙的列柱比例匀称,采用雄浑、刚健的多立克柱式。整个神庙比例匀称,尺度合宜,风格开朗,饱满挺拔。虽已破损残缺不全,但那庄重的形象仍使人为之神往。

帕提农神庙共有三部分装饰性雕刻:东西山墙雕刻、92块白色大理石间板雕刻和长达160多米的装饰雕刻。东西端山墙上刻的是圆雕,东面山墙的雕刻描绘了雅典娜的诞生,西面山墙的雕刻叙述了雅典娜与海神波塞冬争夺雅典统治权的斗争。大理石间板和装饰雕刻上,有描述希腊神话内容的连环浮雕。《命运三女神》就是这些雕刻作品中保存较好的。《命运三女神》是大理石雕塑,作于公元前447—前438年,塑造了希腊神话中的阿特洛波斯、克罗托和拉刻西斯的雕塑。该雕塑原来位于帕提农神庙的东山墙,现藏于伦敦大英博物馆。虽头部已损,但希腊雕刻艺术所达到的高超艺术水准,仍令人叹为观止。三位女神穿着希腊式宽大长袍,质地轻薄。衣褶随人体结构起伏,纤细而又繁复,体现出鲜明的女性人体曲线。女神们身材婀娜、饱满丰腴,她们的身体仿佛正随着呼吸而微微起伏,极具弹性,似乎在她们体内孕育着无限的生机和活力。女神们坐着的姿势,是随着墙的三角形趋势而变化的,显得真实亲切。每一个看到雕塑的人几乎都会忘记她们是冰冷的大理石,而把她们当作活生生的人。

艺术初曙——基督教前时代

◎关键词：大理石像 胜利女神像 杰作

希腊化时期的胜利女神像

●胜利女神像

>>> 阿里斯托芬

阿里斯托芬（约公元前446—前385年）雅典旧喜剧代表诗人，创作剧目40余部，现存11部。在阿里斯托芬的传世剧目中，《阿卡奈人》是其早期创作的喜剧，于公元前425年上演，在狄奥尼索斯酒神节的喜剧比赛上赢得头奖。公元前424年上演的《骑士》也获得头奖。

阿里斯托芬剧作取向鲜明，充满着对时势的嘲讽与抨击，生动再现了诗人对公元前5世纪中期到公元前4世纪雅典民主政治与文化思潮的反思。

拓展阅读：

《阿里斯托芬喜剧集》
人民文学出版社
《全彩西方雕塑艺术史》
宁夏人民出版社

在历史上，通常把公元前4世纪末至公元1世纪这一段时间称为希腊化时期。这一时期被看作东地中海与近东的一些奴隶制国家历史与文化发展的新阶段。

公元前4世纪末，马其顿国王亚历山大率军征服希腊各城邦，在波斯王国的废墟上建立起庞大的亚历山大马其顿帝国，在东方的广大地区进行了大规模的希腊移民。亚历山大帝国垮台以后，从帝国的成员中又分裂出来几个强国，成为希腊化时期的专制君主国家，主要有希腊化时期的埃及、赛琉古王国、马其顿王国（包括希腊大部）、拍加摩斯与罗得斯。古典自由时期的自由希腊人，成为专制君主政体统治下的臣民。

希腊化时期的文化有两个重要的特点：一是希腊文化在希腊化世界的广泛流传，二是希腊文化因素和当地的主要是东方的文化传统相结合。东西文化的交流产生了不同于希腊古典时期的新的艺术风格。

在希腊化时期人们认为，个人与集体密切关系，于是个人的自信和勇气渐渐衰退。这一时期，个人主义一方面表现为强烈利己的个人倾向，力图不择手段地使社会集体服从于个人意志；另一方面表现为人在事变和生活面前感到自身的软弱无力。个人与社会的矛盾，从具有不调和因素的文艺形象中体现出来。在文学领域中，伦理与道德上的关键问题退居次要，缺乏深刻思想内容的流行喜剧代替了埃斯库罗斯与索福克勒斯慷慨激昂的悲剧，以及阿里斯托芬具有鲜明讽刺意味的喜剧。在艺术领域里，对真正的市民形象的塑造也不再是希腊化时期美术家们的课题。一方面，艺术用夸张的道貌岸然的形式来体现人的英雄气概；另一方面，产生了一些具有抒情亲切风格的、反映日常生产的作品。

这一尊在希腊东北小岛萨摩弗拉克岛挖掘出来的胜利女神像（又译尼凯像），为大理石像，约作于公元前200—前190年，是希腊化时期的作品。现藏于巴黎罗浮宫。雕像虽已失去头部与双手，但仍可以看出，它所描绘的是胜利女神刚从船头走下来，在风中伸展着双翼。从她走路的姿势可以知道她是在逆风前进，这一阵大风把她的衣褶吹得飘舞起来，我们似乎能感受到空气中有一阵强烈的风。雕刻家的独具匠心，使得雕像与周围的空间有着一种非常生动活泼的关系，表现出柔美的动感。这尊富有戏剧效果的雕像，被称为希腊化时期雕像中最伟大的杰作之一。从中，我们可以感到一种欢欣鼓舞、生动活泼的气氛，一种不同于古典时期"高贵的单纯与静穆的伟大"的流动的风格洋溢在其间。

艺术初曙——基督教前时代

● 蹲着的维纳斯

>>> 罗浮宫

罗浮宫位于巴黎市中心的赛纳河北岸（右岸），始建于1204年，历经800多年扩建重修达到今天的规模。

罗浮宫占地约198公顷，长680米，分为新老两部分。老的建于路易十四时期，新的建于拿破仑时代。宫前的金字塔形玻璃入口，是华人建筑大师贝聿铭设计的。它的整体建筑呈"U"形，占地面积为24公顷，建筑物占地面积为4.8公顷，全长680米，陈列面积5.5万平方米，藏品2.5万件，是法国历史上最悠久的王宫。

拓展阅读：

《世界最大的博物馆》张书珩
《古希腊雕刻》范景中

◎ 关键词：维纳斯 希腊化时期 达沙斯 "模仿"理念

希腊化时期的维纳斯

维纳斯是罗马神话中爱与美的女神。在希腊神话中，她叫作阿芙洛蒂特，掌管人类的爱情、婚姻、生育和一切动植物的繁殖、生长。希腊化时期，随着感官享受主义风潮的兴起，雕塑家们塑造了众多的裸体女神像，她们的名字都叫作维纳斯。

这些维纳斯中，有许多是艺术史上千古不朽的杰作。比如，公元前4世纪著名雕刻家普拉克希特列斯的《尼多斯的阿芙洛蒂特》（我们在前面已经介绍过了）。而这一时期，著名的维纳斯像是最负盛名的、被视为美的化身的《米洛斯的维纳斯》（本书后面的部分中将予以详细介绍），此外，那不勒斯博物馆的《美臀的维纳斯》、罗马国立美术馆藏的《睡着的维纳斯》、罗得岛美术馆藏的《弄发维纳斯》等，也都非常著名。这些维纳斯像都生动地突显了人体美，都不是远离人间的神。她们的健康、优雅和美丽，是古代希腊文化注重直观模写自然的"模仿"理念的反映，也是这一时期艺术家对人自身之重视的完美表达。

《蹲着的维纳斯》，据传是公元前3世纪的雕刻家代达沙斯的作品。现存罗马时期的摹制品，藏于巴黎罗浮宫。虽然，此像的头部和双臂已经毁损，但从残留的部分中，我们仍能感受到它独特的魅力：女神处于半蹲半起的瞬间，上身略向前俯，似乎是要去摘取什么东西。她的肩和胸部向前倾斜，丰腴的腰身稍稍扭转，两腿一前一后地弯曲着，脚趾略微分开，每一个细节都拿捏得恰到好处，使人感到一种跃动的活泼力量。与其他许多静止维纳斯像的温存之美相比，这尊像体现了女性生命的蓬勃旺盛之美。此像另一个特点是它自然的、写实的肌肤，如女神的腰部、臀部、两腿，都优美而丰满，更具有人间意味和视觉效果。有人说，这尊像以前的维纳斯，都是少女的形象；而这尊像则具有少妇的成熟风韵。这些特点，使得这件作品在雕塑史上具有重要的地位。

● 风景中的维纳斯 德 克拉那赫
图中的维纳斯被作者安排在野外的风景中，她的面貌、体型、举止全是德国人面目。这是作者借取希腊神话故事题材，注入自己民族意识的表现。面露愁容、表情严格的维纳斯赤脚踩在石子路上，在严肃中带有一丝诙谐。

●自杀的高卢人

>>> 高卢

高卢，古代西欧地名。高卢分为两大地区：山内高卢，即阿尔卑斯山以南到卢比孔河流域之间的意大利北部地区；山外高卢，即阿尔卑斯山经地中海北岸，连接比利牛斯山以北广大地区，相当于今天的法国、比利时以及荷兰、卢森堡、瑞士和德国的一部分地区。

高卢的主要居民为克尔特人，罗马人称之为高卢人。公元6世纪中叶，法兰克人统治整个高卢后改称法兰西，高卢之名遂废。

拓展阅读：
《高卢战记》[古罗马]恺撒
《古希腊文化知识图本》
杨俊明/李枫

◎ 关键词：柏加马王国 雕塑群像 悲剧性

自杀的高卢人

在希腊化时期，随着新大陆的发现，世界领域突然扩大，一些庞大的国家灭亡了，又有一些庞大的国家诞生了；生活中充满了暴风骤雨，也因此焕发出绚丽的光彩。这一时期的优秀美术家们，用他们的作品，确切地表现出了时代的悲壮精神。希腊化时期纪念性雕塑的杰出作品，在形象结构上充溢着情感激扬的紧张和强烈的戏剧色彩，体现出巨人般的性格、撼人心魄的威力和无法抗拒的悲剧性。《自杀的高卢人》即典型地体现了上述特点。

《自杀的高卢人》是小亚细亚柏加马王国卫城广场上雕塑群像中的作品之一。这一整组群像原为青铜雕像。原件现已亡佚，现存的是在16世纪初叶和19世纪发现于罗马的大理石摹制品。这些摹制品是今天我们认识希腊化雕刻的最可靠、最珍贵的文物。

柏加马，在公元前241—前197年，击退了经常侵袭希腊本部的中欧游牧民族高卢人的进攻。为纪念胜利，兴建了包括雅典娜神庙、王宫、图书馆和宙斯祭坛的卫城以及广场上作为雅典娜神龛装饰的纪念碑性质的雕像群。其中这件《自杀的高卢人》所讲述的是一位战败了的高卢人首领，为不受对方之辱，选择了杀死爱妻后自杀的故事。作品选取了他自杀的那一瞬间来表现这位失败了的英雄：他一手托着倒下的妻子，一手将剑锋刺入自己的胸膛。他的头部微微上仰，上身稍向右倾侧，两眼直视天空。在这生与死相交会的紧张时刻，他的面部表情是毅然决绝、无所畏惧的。从中，我们似乎能感到战场上的喧哗骚乱与这赴死时刻的凝重，场面对比鲜明、震撼人心。在形象的塑造上，男子与女子的身体一立一垂、一仰一俯、一正一转，流动宛转，错落有致，给人以强烈的视觉效果。并且它所采取的三度空间四面观赏的组合雕塑形式，使得它成为后来广场雕塑的范本。

柏加马王国是亚历山大一世死后新诞生的一个领土面积不大的独立王国，约建于公元前284年。公元前3—前1世纪，这里的经济、政治和文化都很繁荣。它的图书馆藏书量仅次于亚历山大博物馆，居希腊第二位。另外，它还以羊皮纸的生产闻名。柏加马国的建立者阿塔尔王及其后继者阿塔尔二世、欧墨涅斯二世等，都很重视艺术，尤其是美术，认为雕塑艺术能鼓动国民，具有宣传的作用。在他们的推动下，这里的雕塑艺术有了较大的发展，被美术史家认为是希腊化时期的美术中心之一。在这里，曾发掘出了希腊化时期一些最出色的雕塑，其中宙斯祭坛上面的巨大饰带浮雕曾被称为世界奇迹之一。这里的雕刻中还产生过一种以渲染人物激情为主要风格的流派，后人称之为柏加马派。

艺术初曙——基督教前时代

●米洛斯的维纳斯

>>> 路易十八

　　路易十八（1755—1824年），法国国王，是被送上断头台的法国国王路易十六的弟弟，封普罗旺斯伯爵。其侄路易十七在狱中被保王党奉为国王。1795年，路易十七死于狱中，路易十八被奉为继承人。

　　由于法国的政权落入拿破仑的手上，路易十八自登基后便流浪到欧洲。他在英国居住多年，直至1815年，拿破仑在滑铁卢战败，宣布退位。路易十八在英鲁联军护送下回到巴黎，复辟波旁王朝。

拓展阅读：
《美神维纳斯的故事》
　　[法] 皮耶尔·基廷
《法国文明史》[法] 基佐

◎ 关键词：米洛斯岛 断臂维纳斯 稀世珍宝

"断臂美神" 维纳斯

　　举世闻名的《米洛斯的维纳斯》——断臂美神像的发现及收藏，是一个富有戏剧性的过程。

　　1820年春天，希腊米洛斯岛上，农夫波托尼斯和他的儿子在田里耕作。离他们不远处是一个古代剧场的遗迹。突然，他们旁边有一块地陷塌了，露出了一个洞穴，里面有座神坛，还有一些大小不一的大理石雕像，其中，有一座高约六尺的大雕像，这便是著名的"断臂维纳斯"。根据当时不成文的规定，古代雕像的发现者拥有对这尊雕像的所有权，并可以自由买卖。波托尼斯随即将这件事告诉了村里的一位传教士。法国驻米洛斯岛的领事布莱斯特也得到了消息，立刻向驻在君士坦丁堡的上司写信报告，并请求汇现款来购买。但发信后两个月，仍然没有得到任何批复。幸亏布莱斯特在谨慎之余采取了一个关键性行动，即和波托尼斯以及岛上长老签订了合同，声明在法国政府正式命令没有下达之前，雕像不能卖给另外一方，并且布莱斯特拥有优先购买的权利。

　　在这期间，波托尼斯又和另一个法国人都尔费接洽购买事宜。都尔费也马上写信与君士坦丁堡法国大使馆的秘书马赛留斯伯爵。收到都尔费的信后，法国大使馆命令马赛留斯伯爵亲自前往米洛斯岛接洽此事。

　　当马赛留斯到达米洛斯岛时，出人意料的情况发生了：雕像已受希腊王子的委托，由波托尼斯最初告知的那位传教士经手购买下来，雕像已安放到一艘悬挂着希腊国旗的土耳其货船上，准备运走。马赛留斯获悉情况后立刻采取行动，一面命令法国军舰阻止这艘货船驶出港口，一面与米洛斯当局交涉。当局判决马赛留斯伯爵胜诉，马赛留斯拿着布莱斯特最早和农夫所签的合同，说服了长老，最终以约550法郎的高价购得了这件罕世之作。

　　1820年5月25日，这尊雕像的上半身和下半身、头发上部、左足的一部分以及同时被挖掘出来的握苹果的手掌、胳膊上部断片等被放置在马赛留斯来时所乘的法国船只"列斯达佛都"号上。第二天，"列斯达佛都"号驶离了米洛斯岛。在斯弥尔奈，雕像又转由"拉利翁奴号"运载。经过漫长的旅程，1821年2月中旬，维纳斯雕像抵达巴黎。同年5月1日，由里维埃尔侯爵在罗浮宫阿波罗厅呈献给法王路易十八，被称誉为"稀世珍宝"。这尊雕像现藏于巴黎罗浮宫，与萨摩弗拉克岛的胜利女神像、达·芬奇的名画《蒙娜丽莎》一起被称为罗浮宫的三大镇馆之宝。

艺术初曙——基督教前时代

●战神 雕塑

>>> 文艺复兴

文艺复兴是14世纪至16世纪在欧洲兴起的一个思想文化运动，拉开了现代欧洲历史的序幕，被认为是中古时代和近代的分界。

文艺复兴发端于14世纪的意大利，随后扩展到西欧各国，16世纪达到鼎盛。1550年，瓦萨里在其《艺苑名人传》中，正式使用它作为新文化的名称。19世纪，西方史学界进一步把它作为14—16世纪西欧文化的总称。西方史学界曾认为它是古希腊、罗马帝国文化艺术的复兴。

拓展阅读：

《神曲》[意] 但丁
《希腊罗马美术史话》章利国

◎ 关键词：女性形象 断臂美神

断臂之美

"米洛斯的维纳斯"即俗称的"断臂的维纳斯"，被发现后的100多年来，一直被公认为是希腊女性雕像中最美的一尊。法国大艺术家罗丹惊讶其为"神奇中的神奇"，并这样称赞道："这件作品表达了古代最了不起的灵感，她的肉感被节制，她的生命的欢乐被理智所缓和。"不同于希腊化时期的世俗化的普遍风格，这尊雕像所体现的女性形象既没有过分的媚态，也没有复杂多端的思绪，而是散发着圣洁、崇高、凛然不可侵犯的气质。她半裸的上体，丰腴而饱满，充溢着生命的气息；掩住下半体的衣衫，柔和自然。二者组合在一起，配以落落大方的站姿，体现了一种典雅端庄的美。她的面部表情是宁静的，流露出一丝淡淡的难以察觉的微笑。这错落有致、富有乐感的体态，这恬然、脱俗的神情，使得人们去注意它内在的神韵而不是外在的肉感。优美的女性形体与高贵的内在气质相结合，体现的是希腊古典时期艺术的最高理想——形体美与精神美的统一。温克尔曼评论古代希腊艺术的著名概括"高贵的单纯与静穆的伟大"，在这尊雕像上得到了完美的体现。

这尊维纳斯的雕像是失去了双臂的，因此被称为"断臂美神"。古希腊雕刻家在塑像时，臂腕部分一般单独制作，然后再与身体装配到一起。所以，雕像毁坏时往往先从接榫处断开。这尊维纳斯像双臂的失去应该也是这个原因。但美神双臂的失去并没有破坏它超凡的美感。有人说，在西方美术史上，有三双手最令人陶醉。一是圣母玛利亚充满母性温情的慈爱的手；一是文艺复兴时期意大利人文主义大师达·芬奇笔下蒙娜丽莎细腻高雅的妇人的手；还有一双，就是这尊断臂美神那永远无法再现的手。这双手虽然只存在于想象中，但却是最美的手。因为我们无法给它定形，所以不同的人对这双手的理解都不尽相同。正因如此，我们才能在各自的揣度中寄托我们对生命中某些崇敬和心爱的人的怀念，才能在不同的答案中寄寓我们对永远神圣的女性美的独特理解。没有确定的答案，也许是最好的答案。

自1820年雕像被发现以来，这双手原来的姿势是什么的问题曾引起无数艺术家的兴趣，涌现了许多不同的答案。有人根据随雕像一起出土的握苹果的手掌断片推测女神原来是一手下垂，一手稍抬；有人根据希腊神话认为女神原来的双手是在拿着为她的恋人战神马尔斯解下的盔甲……但是这些方案似乎都没有彰显出神像的整体神韵。残缺的美、不完满的美，往往是美的极致，它给我们留下了一个美丽的诱惑，一个恒久的怀想。因此，很多人愿意美神的手臂永远找不到，就让那断臂的美永远留存于人类的记忆之中。

艺术初曙——基督教前时代

●拉奥孔 雕塑



>>> 梵蒂冈

　　梵蒂冈，是当今世界上最小的国家，位于意大利首都罗马西北角呈三角形的高地上。它地处台伯河右岸，以四周城墙为国界。面积0.44平方公里，国中宫院、教堂、图书馆、邮局、电台、火车站、飞机场等设施一应俱全。官方语言为意大利语和拉丁语。居民多信奉天主教。

　　梵蒂冈是一个政教合一的神权国家。教皇是国家元首，也是全世界天主教的精神领袖。教皇集行政、立法、司法于一身。



拓展阅读：

《〈拉奥孔〉导读》陈定家
《戏曲"拉奥孔"》王安魁

◎ 关键词：希腊化晚期 祭司 古典艺术

莱辛讨论《拉奥孔》的痛苦表现

　　群像《拉奥孔》约作于公元前50年，是希腊化晚期的三位匠师阿格桑德罗斯、坡留多罗斯与阿典诺多罗斯的作品。它发现于16世纪意大利的罗马提图斯皇宫遗址，后来由罗马教皇尤利乌斯二世购藏于梵蒂冈伯尔维多宫。

　　这一组雕像取材于希腊神话中特洛伊之战的故事。特洛伊城阿波罗神庙的祭司拉奥孔在特洛伊战争中告诫同胞，把希腊人留下的木马搬进城中是危险的。因此，希腊的保护神雅典娜派了两条巨蟒到拉奥孔那里去，缠死了祭司和他的两个儿子。雕塑表现的就是这一触目惊心的场面：大蛇用它致命的绞缠来扼杀拉奥孔和他的儿子们，一条蛇抓在小儿子的胸部，另一条蛇缠住父亲的大腿。拉奥孔的头部向后仰着，嘴唇微张，脸由于痛苦而变形。一旁同样被蛇绕住的大儿子，忧郁地望着父亲。

　　这一雕像在刚出土时便受到众多大师的青睐。米开朗琪罗奉其为古典艺术的典范，歌德分析过它的"匀称与变化，静止与动态，对比与层次"的形体语言。拉奥孔痛苦的神情，引起了众多艺术大师的关注，其中以德国美学家莱辛的诗学名著《拉奥孔——诗与画的界限》剖析得最为深刻透彻。此书正文首页即提出："为什么拉奥孔在雕刻里不哀号，而在诗里却哀号。"维吉尔的诗歌中拉奥孔的形象与雕塑中的形象是不同的，拉奥孔在诗里是大声地呼号，而在雕塑中却只是"轻微地叹息"。他对雕塑《拉奥孔》的美学原则进行了精到的分析："美是古代艺术家的法律，他们在表现痛苦中避免丑"，"凡是为造型艺术所能追求的其他东西，如果和美不相容，就必须让路给美；如果和美相容，也至少须服从美"。希腊的雕刻是力求在形象的展现中"化丑为美"的。不同于诗歌中，拉奥孔没有极度挣扎，而只是表现为刚毅的严峻；他的面庞因痛苦而扭曲，但他没有大声呼喊；他没有穿衣服，蟒蛇也没有缠住他的整个身体。雕塑家为了在既定的身体痛苦下表现出最高度的美，不得不把身体的痛苦冲淡，而通过他们的身姿和神情来传达他们内心的抑制、坦荡、无怨无悔。这样的处理避免了恐怖、臃肿等不舒服感觉的产生，而使整座雕像有一种平静、肃穆、庄重的风格。如同莱辛《拉奥孔》中所引的温克尔曼的话，"正如大海的深处经常是静止的，不管海面上波涛多么汹涌，希腊人所造的形体在表情上也都显出一切激情之下他们仍表现出一种伟大而沉静的心灵"，拉奥孔的群像，表现了希腊艺术"高贵的单纯和静穆的伟大"。这一群像完满传达出的人与神之间的悲剧性冲突，使它富有了超越时空的永恒价值。

●赫格索墓碑浮雕 古希腊

>>> 中国古建筑屋顶样式

中国古建筑的屋顶样式等级最高的是庑殿顶，特点是前后左右共四个坡面，交出五个脊，又称五脊殿或吴殿。这种屋顶只有帝王宫殿或敕建寺庙等方能使用。

等级次于庑殿顶的是歇山顶，系前后左右四个坡面，在左右坡面上各有一个垂直面，故而有九个脊，又称九脊殿、汉殿或曹殿，这种屋顶多用在建筑性质较为重要、体量较大的建筑上；等级再次的屋顶主要有悬山顶、硬山顶，还有攒尖顶等等。

拓展阅读：
《建筑十书》
　　[古罗马] 维特鲁威
《外国古代建筑史》
中国建筑工业出版社

◎ 关键词：陶立安式 爱奥尼式 克林斯式

古希腊建筑：三种柱式风格

希腊的建筑艺术奠基于所谓的"黑暗时代"，即公元前1100年左右迈锡尼文明崩溃以后的五个世纪。要了解希腊的建筑，最主要的是要先了解其主要原则，即三种"柱式"。柱式是从具体的建筑处理方法中得出的一些为大家共同遵守的规则。广义上指希腊建筑，主要是神殿的整个样式及结构系统。狭义上就是指柱子之间以及柱子与屋檐的相互关系及安排顺序。

希腊建筑的三种柱式分别是指陶立安式、爱奥尼式和科林斯式。陶立安式和爱奥尼式形成于希腊的古风时期，分别代表和谐庄严与明快华丽两种不同的风格。科林斯式始于公元前5世纪末叶，即希腊艺术由不同的保护国加以融化和发展的时期，基本上可视为爱奥尼式的变体。

三种柱式中对后世影响最大的是陶立安式。陶立安式神殿主要由一个阶梯形柱基，柱身纵贯椭圆凹槽的圆柱以及由柱环、钟形圆饰和顶板构成的柱顶三部分组成。陶立安式柱的柱子没有柱基，柱身从下往上起先粗细是相同的，到其总高度的三分之一左右向柱顶方向逐渐变细。这使圆柱看起来具有一种"大肚皮"的外貌，好像是在把屋顶的重量向上举。希腊人把这种效果叫作"凸肚状"。古典时期的陶立安式柱，高度一般等于底部的4—6倍，显得短小精悍。柱头很朴素，由圆形垫石和柱顶垫石（顶板）组成，顶板承担着檐部的压力。各个柱顶由楣梁相互连接，楣梁上安装中楣，最上边是飞檐，是建筑物的屋檐，保护底下的石造建筑不受雨水冲刷。屋顶正立面和侧立面构成的三角形称为三角形山墙，山墙内侧和中楣梁上一般刻有装饰性的雕塑。陶立安式建筑的典型代表有巴台农神庙、阿格里琴托的协和女神庙等。

爱奥尼式风格优美，有人认为它具有女性美的特征。它与陶立安式的区别主要在圆柱上。爱奥尼式柱高度约为底部的8—10倍，比陶立安式柱要高一些，细一些。陶立安式柱上的凹槽是在转交处相会合的，而爱奥尼式柱则采用了在凹槽中用直棱线分开的方式，因此，垂直的线数似乎增加了一倍，显得柱子格外轻快挺拔，富于明暗变化。爱奥尼式柱的柱顶是它最富特色的部分，每个柱顶都呈现为由曲线相连的两个涡旋形，像是一个从中间打开，两端相向卷曲的纸卷，卷儿的外侧面则是平滑的。这个涡旋形处理时需要非常精致的装饰。爱奥尼式柱通常有一个柱基，由安放在底座上的一组石盘状浇筑物构成。雅典卫城厄勒忒奥神庙是爱奥尼式的最优秀的代表作品之一。

科林斯式近似于爱奥尼式，二者主要区别在于科林斯式柱有更多装饰的柱基和新式的柱顶。科林斯式柱比爱奥尼式柱看起来更高，它的高度约

●雅典卫城厄勒忒奥神庙的女像柱，每个柱高2.1米，端庄娴雅，古朴秀美。此女像柱共6根，各为一条腿微曲，一条腿支撑着全身的重心。人物充分发挥了垂直线条所具有的力量感和稳定感。

●希腊涅瑞伊得斯的神庙。

为底部直径的12倍。柱顶看起来像一个口朝上的钟，四面饰以叶饰或螺旋形饰，也有人把它称作提篮式柱头。这种柱式比前两种更为华丽，它的发明主要是出于装饰的考虑。希腊人只是在一些小型的和不很重要的建筑上有节制地采用它，直到罗马帝国时期，这种柱式才广泛流行起来。在科林斯式柱产生前不久，出现过一种更具装饰性的女像柱，即以妇女的雕像构成柱子。这种女像柱叫作"卡里埃蒂德"，据说是为了纪念小亚细亚当地的妇女们。厄勒忒奥神庙侧面的门廊就采用了这种女像柱。

艺术初曙——基督教前时代

●约公元前540年的希腊油瓶

>>> **古希腊绘画传说**

公元前6世纪初，有两位希腊画家要比赛，看谁的画更逼真。他们画好之后，都把作品挂在屋子里，供人们欣赏评判。

观众们进了屋子后，看见许多蜜蜂从窗外飞进来，落到一幅画着鲜花的画，蜜蜂被欺骗了。另一个人却没有揭开画布下自己的画。但是，由于有些人好奇心太强，就去揭画布，手触摸到时却目瞪口呆，原来他画的就是一块盖在画板上的布。画得太逼真了，连人也被他骗了。

拓展阅读：

《壁画艺术技法源流》陈景容
《西方美术史十五讲》
北京大学出版社

◎ 关键词：壁画法 蜡画法 瓶画技术

古希腊的壁画和瓶画

从现有资料来看，在公元前8世纪前，希腊绘画艺术就在与亚洲东方民族的交往中发展了起来。到公元前6世纪，希腊绘画已摆脱了东方的影响，开始形成自己的风格和技巧，产生了运用于墙壁的壁画法和运用于木材和大理石的蜡画法，并出现了一些杰出的画家。如自然主义的著名画家宙克西斯，传说他绘制的葡萄十分逼真，以致引来了鸟儿啄食。

古代的欣赏者和研究者一致认为，希腊绘画与希腊建筑、雕塑的成就是可以等量齐观的。但遗憾的是，希腊的绘画留存至今的资料非常少，我们只能从一些绘画的断片和幸存下来的陶器上的图案里遥想其风采。现今留存的壁画主要是在庞贝城和赫库兰尼姆城发掘出来的希腊化晚期的壁画。受到纪念性绘画影响的瓶画，即绘在陶制器皿上的图画，是希腊美术的重要组成部分，也是我们今天所能看到的材料最丰富的美术样式。

公元前8世纪的狄皮隆墓地出土的陶瓶上，已经出现了动人的瓶画。古风时期和古典初期（约公元前650—约前480年），瓶画艺术臻于成熟。首先流行的是"黑绘式"，即在红色的底子上画出黑色的图案。代表作品有以作者名字命名的"欧克塞基杯"。有时底色也用较浅的色调，涂成金色而不是红色。如在意大利中部发现的，以其发现者的名字命名的公元前6世纪的大调酒缸"弗朗索瓦瓶"，便是在浅色底上绘制黑色图案。这种画法仍沿用古代的表现形式，还不懂得运用透视法。

到希伯战争的年代，"红绘式"逐渐被黑像瓶画技术取代。与黑像画法的装饰方法正好相反，红像画法是利用瓶身天然的红色来创作图像。红绘画法的著名画家有叶弗隆尼斯（代表作有《演奏笙箫的艺妓》《安菲特里特处的泰西》）、图利斯（代表作有《抱着门侬的艾奥斯》）与布格斯（代表作有描绘特洛伊之战的陶瓶）等。希腊艺术中关于"人是最高的美"的观念，在瓶画上也得到了体现。这对后来西方艺术的发展，产生了深远的影响。

公元前5世纪前后，又出现了一种在白底上描绘图案的瓶画，这种画法多出现在陶器上，是用来祭祀死者的。这种风格的代表作有藏于波士顿博物馆的阿提喀陶壶，壶上描绘了少女向死者献礼的场面。公元前5世纪末叶，瓶画开始走向低潮。拥挤的千篇一律的人物，使瓶画逐渐丧失了它的艺术性而变为一种纯手工艺。不过，希腊瓶画在漫长年代中发展起来的体现人间之美的绘画理念以及构图、运用色彩和烧制的技巧，对后代的纯美术和实用美术都产生了重大的、奠基性的影响。

艺术初曙——基督教前时代

● 庞贝的发掘 法国 塞恩

>>> **庞贝古城**

庞贝是古罗马城市，位于意大利南部那不勒斯附近。始建于公元前6世纪，公元79年毁于维苏威火山大爆发。

古城略呈长方形，有城墙环绕，四面设置城门，城内大街纵横交错，街坊布局有如棋盘。重要建筑围绕市政广场，有朱庇特神庙、阿波罗神庙等，还有市政建筑必备设施。作坊店铺众多，都按行业分街坊设置。从1748年起考古发掘持续至今，为了解古罗马社会生活和文化艺术提供了重要资料。

拓展阅读：

《庞贝古城：最后一天》
　　　（电影）
《绘画论》[意] 阿尔贝提

◎ 关键词：壁画 镶嵌风格 建筑风格 枝形柱台风格

古罗马壁画：四种庞贝风格

公元前8世纪，希腊人已经绘制了大量的图画。公元前500年前后他们已经归纳出一系列的画法。公元前300年后，绘画中开始采用逼真的明暗对比、着色法和复杂的构图。罗马共和国中期，绘画艺术的发展迟缓。但从公元前2世纪后期起，随着共和国财富的增加以及许多希腊画家不断地汇聚到罗马城，罗马的绘画艺术得到了快速的发展。壁画成为豪华住宅不可缺少的装饰。这种绘制在墙壁和天花板上的壁画，大量地出现在罗马城和那不勒斯南部坎帕尼亚地区的庞贝和赫库兰尼姆等城镇中。公元前79年，庞贝和赫库兰尼姆均因维苏威火山的爆发而被埋没，直到18世纪才被人们发现。在庞贝发现的许多壁画，成为研究古代美术史的重要资料。19世纪末叶，史学家把庞贝的壁画按其展示的房屋墙壁图案排列的四种不同方式，划分为四种风格。这四种风格不仅适用于庞贝的壁画，而且也概括了公元1世纪后半期以前的整个罗马装饰绘画的发展历程。

第一种风格与第二种风格主要发展于公元前2—前1世纪的共和时期。第一种风格，也称为镶嵌风格，它承袭古希腊的城市壁画风格，是对用有色大理石砌成的墙壁的模仿。主要是在墙面上用石膏制成各种彩色的仿大理石石板，用它们来拼接各种简单的图案。

第二种风格又称为建筑风格。它仍然是以建筑的轮廓做图案，只是在墙垣的中间部分用透视法描绘了长廊、栏杆和亭子，从而在视觉上拓展了真实的空间。墙垣的中央往往画有大型的图案，题材多取自神话。代表作有庞贝"秘密祭别墅"中的墙上壁画、罗马帕拉廷的利比亚庐中的壁画《阿多普兰特尼的婚礼》等。

第三种庞贝风格主要发展于公元前1世纪末叶到公元1世纪初叶。它又被称为枝形柱台风格。壁画增强了画中墙垣的平面性，墙垣上装饰着精细的纹样，纹样间突出了华贵的柱子。这些柱子看起来好像是金属质地的枝形烛台。墙垣的中央有面积较小的以神话为题材的图案。在墙垣上的装饰图纹里则出现了静物、小型风景和日常生活的场面。

第四种风格兴盛于公元1世纪下半叶，代表着一种新的欣赏视角。在这种风格的壁画里，装饰部分是具有幻想性质的建筑，墙垣中间的场面活泼雀跃，色彩绚烂，其间处于行动中的许多人物，加强了空间的开阔感。

罗马绘画的发展历程表明，罗马画家们在希腊绘画的基础上进行了不懈的探索，对构图、光线、透视、色彩等问题给出了自己较高水平的回答，并开拓出了新的绘画体裁，如风景画、静物画、风俗画以及宗教画等。

艺术初曙——基督教前时代

◎ 关键词：伊苏斯战役 亚历山大 大流士三世 镶嵌画

镶嵌画《伊苏斯之战》

● 亚历山大和大流士三世的战斗

>>> 大流士三世

大流士三世（？—前330年）古代波斯帝国末代国王。原名科多曼诺斯犯。出生于阿黑明尼德王族支系。公元前336年，立为波斯国王。

在位期间（公元前336—前330年），统治腐败，危机四起；屡遭马其顿亚历山大军队攻击，接连失败。公元前333年，伊苏斯之役战败后，其母、妻及眷属均被俘虏，公元前331年，高加米拉决战失败，几乎全军覆没，率残军逃往米底（米堤亚）。公元前330年，为叛军首领比苏斯所杀。

拓展阅读：

《波斯帝国政治史》
[苏联] 丹达马耶夫
《罗马帝国衰亡史》
[英] 爱德华·吉本

伊苏斯之战，是公元前333年秋，亚历山大大帝东征中与波斯皇帝大流士三世的军队，在奇里乞亚（小亚细亚）古城附近的伊苏斯（今土耳其伊斯肯德仑北）进行的一次著名战役。当时，亚历山大的军队在攻占了几乎整个小亚细亚以后，继续沿海岸向叙利亚进攻。但波斯人攻其后方，占领了伊苏斯，切断了亚历山大军的退路。亚历山大大帝在得知情况后，随即将自己的军队撤回到伊苏斯，两军在皮纳尔河附近（伊苏斯地域）交战。大流士的军队排成长达四公里的两个横队。马其顿军队则排成扇形军阵：右翼是重骑兵，中央是重步兵方阵，左翼为色萨利骑兵、伯罗奔尼撒人等组成的盟军。其中，中央军阵的猛烈攻击决定了战争的结局。马其顿王亚历山大的军队大败波斯人，夺取了波斯军队的大批武器、财宝，俘虏了大流士的母亲、皇后和两个公主。后来大流士向亚历山大大帝表示愿以巨款赎回妻儿母亲，并将女儿嫁给亚历山大，但遭到了拒绝，亚历山大继续东进灭掉了波斯帝国。马其顿军队在伊苏斯战役中征服了波斯王国的西部，保障了马其顿舰队在爱琴海的霸权，并为马其顿军队开辟了通向叙利亚和埃及的道路，具有重要的历史意义。

镶嵌画《伊苏斯之战》，1831年发现于庞贝古城遗址，是根据公元前4世纪希腊画家菲罗克西诺斯的同名壁画复制而成，原画则作于公元前310年。此画描绘的是两军大战中亚历山大击败大流士的场面。画面中战争所发生的场面只用一棵击倒的大树来表示，而突出描绘的是波斯大流士皇帝和他的士兵激烈的动势，透露出战场上的紧张氛围，具有强烈的战争气氛。

镶嵌画是由嵌在灰泥中的小块彩色材料拼凑而成的，公元前3000—前2000年的苏美尔人已用这种方式来装饰建筑表面。希腊化时期的希腊人和罗马人则进一步改进了这种技术，把它提高到能复制绘画作品的水平。这种工艺多用于住宅、宫殿，其唯一的目的是装饰。题材则以竞技、狩猎、农耕、宴乐的场面为主。罗马帝国时期镶嵌画开始逐步摆脱希腊影响而形成自己的风格。公元1世纪时以黑白几何形图案为主；2世纪重用五彩，色彩缤纷；3世纪出现了明显的地方风格，带有强烈的装饰趣味，运用范围也更加广泛。镶嵌画的代表作品有《伊苏斯之战》、庞贝城表现戏剧场面的镶嵌画、西西里岛马克西米连皇帝行宫的地面装饰《非洲狩猎》和墙面装饰《女竞技者》等。

艺术初曙——基督教前时代

●捧着祖先头像的罗马人

>>> 多神教

　　多神教指信仰和同时崇拜许多神的宗教，相对于一神教而言，以前希腊、罗马、北欧以神话为基础的宗教，以及现代日本的神道教，美洲的伏都教和新兴的威卡教都被认为是多神教。

　　多神教崇拜的神灵，有的是自然体、自然力的人格化，或是将社会现象和力量人格化。多神教一般都有一些具有特定职司的神灵，如行业神、守护神等。有时统治者被神化，作为崇拜的对象，如埃及法老、罗马皇帝。

拓展阅读：
《罗马共和宪政研究》陈可风
《希腊宗教概论》王晓朝

◎ 关键词：蜡像　大理石像　形神兼具　写实技艺

《捧着祖先头像的罗马人》

　　信仰多神教的罗马人，常在一家之主死去以后，用蜡将其面容复制成像，然后将这一面具供在特别的祠堂或祭台上，在出殡或是重大的纪念日里将其抬出来接受祭献。这种对祖先的崇拜，来自于原始社会的风俗，到罗马帝国时代，罗马的贵族或大家庭依然保持着这些习俗。肖像在古罗马的雕刻里占据着最重要的地位，而这一地位的取得又与上述的风俗密切相关。这种为纪念死者而制作雕像的风俗，也使得罗马的雕像艺术具有自己的特征。在希腊，人们认为只有那些事业上拥有杰出成就的人物才值得永垂不朽。因此，雕塑家塑造人物时，是以社会上行业的代表人物的典型特征为依据，而不大注重具体个人的特点的。而对罗马匠师来讲，他的首要任务是创造出一个不同于其他任何人的形象。这种躯体上尤其是面部的酷似的要求，固然使得雕塑的写实技艺大大提高了，虽然其间也出现了一些外表和精神都很灵动的作品，但是不可避免地造成了罗马雕像大多只重视头部的相似而不重视整个身体形象的特点。希腊的雕像中人物的精神集中体现在他周身的某一处，因此，即使雕像的某些部位有损，仍不失其观赏性。而罗马的雕像如果失去了头部，那剩余的千篇一律的身体就没有什么艺术价值了。

　　公元前1世纪初期，出现了由蜡像复制成的大理石像，这样的头像便可以保存长久。大理石像的出现是因为，这时社会中商人暴发户的兴起，威胁到了贵族在社会中传统的领导权，所以这些贵族要刻意地去强调自己的高贵血统来维持自己的身份和地位。《捧着祖先头像的罗马人》就是这样一种炫耀自己身世的作品。这尊真人大小的大理石雕像约作于公元前30年，是罗马共和时代的作品，现藏于罗马市政博物馆。雕像表现的是一个罗马的贵族，两手分别抱着两个祖先的头像，其中一个可能是他的父亲，另一个是他的祖父。在罗马的肖像雕刻中这个作品并不突出，它的独特之处在于传达出了一种"父亲形象精神"，这是头部面具所不能表达的。从蜡像到大理石像的翻制，不仅使得祖宗的肖像具有永久性，而且还制造出了一种与现实的距离感，把祖宗变成了神。

　　与这一雕像同时著名的肖像雕刻还有《一个罗马人的肖像》，约作于公元前80年，现藏于罗马Torlonia宫府，为大理石像。它表现的是一个父亲型的威严人物，雕刻家详细地刻画了他脸上饱经风霜的皱纹和紧闭的双唇，使雕像中的人物是独特的"这一个"而不同于他人。这尊雕像的面部表情表现了一种严厉、强悍、坚定的意志，是典型的罗马人的特征。它可称为是罗马肖像雕刻中的一件形神兼具的优秀作品。

艺术初曙——基督教前时代

● 奥古斯都全身像

>>> 斯多噶派

斯多噶派（又称画廊派）是希腊化和古罗马时期最重要和最流行的哲学流派之一。

斯多噶派哲学的历史，一般分三个时期。早期（公元前4—前2世纪），主要代表人物有学派创始人芝诺、克雷安德、克吕西普；中期（公元前2—前1世纪），主要代表人物有斐隆、帕那丢斯、波西多尼阿斯；晚期（公元前1—2世纪），主要代表人物是塞内加和罗马帝国的皇帝马可·奥勒留等。这些代表人物对美学问题一般都很感兴趣。

拓展阅读：
《美学史纲》
[苏联] 舍斯塔科夫
《西方哲学史》[英] 罗素

◎ 关键词：帝王肖像 理想化 屋大维 写实

《奥古斯都全身像》

罗马共和国末期，随着对希腊的征服，罗马的雕刻艺术开始受到希腊的重大影响。伴随着帝国时代的到来，雕塑艺术也具有帝国时期的明显特征。罗马统治者认为，雕像的传播是炫耀权威、制造个人崇拜的有力手段。因此，帝王贵族的肖像雕刻发展起来了。

《奥古斯都全身像》是帝王肖像中极富代表性的一尊，约作于公元前19—13年，是罗马第一位大皇帝屋大维的全身肖像。现藏于罗马梵蒂冈博物馆。

屋大维是罗马大独裁者恺撒的外甥和养子。屋大维19岁时，恺撒遇刺。此后，屋大维从伊利里亚返回罗马，决心恢复养父的基业。他首先拥有了一支由恺撒老兵组成的军队，又与马克·安东尼和李必达结成三头同盟，镇压了在意大利、希腊和马其顿的敌对势力，三头同盟划地而治。而后，他利用各种机会逐步削弱了三头同盟中其他两部的势力，成为罗马的统治者。他首创了集各种权力于一身的统治形式。公元前32年，他成为执政官。公元前29年，他接受"元帅"的称号。公元前28年，他成为元首。公元前27年1月16日，他接受了奥古斯都的尊号，集政治、宗教和立法等各种权力于一身，成为帝国的绝对统治者。

据屋大维自传所载，罗马城中为他竖立的各种银质塑像约80座，这些雕塑都称为《奥古斯都像》。奥古斯都是屋大维的尊号，意为"神圣"。这些雕塑几乎都受到希腊理想化风格影响，雕刻家在雕像中把矮小跛脚、体弱多病的屋大维，表现为高大健美的统帅。在这些雕塑中，以《奥古斯都全身像》最为出名。在这尊雕像里，这位大皇帝身着罗马式盔甲，左手持着象征无上权力的权杖，右手在指引方向。他右腿边雕着一个小爱神，对这个爱神的含义理解各不相同，有人说这表示着古罗马人是爱神维纳斯的后代，也有人认为可能是以爱神象征仁爱，以此表明奥古斯都既是军事统帅，又是仁爱之君。屋大维护胸的铠甲上的浮雕，意思是罗马对全球的征服和统治。这尊雕像具有明显的理想化和神化的倾向，只有面容像屋大维本人，僧侣式的小平头，清瘦严肃的面容，闪现着智谋的目光，表现着一代帝王的威严和风度。

罗马帝国时期，雕像风格的另一个明显特征就是写实风格逐渐流行，力图通过雕像表达人物强烈的个性和复杂的内心世界。代表作品，如一个暴君的雕像《卡拉卡拉像》和一个具有斯多噶派哲学思想的君主肖像《马尔克·奥里略期马像》等。

●罗马圆形竞技场

>>> 日耳曼人

日耳曼人是欧洲的古代民族之一。公元前5世纪起，以部落集团的形式分布在北海和波罗的海周边的北欧地区。

古罗马时期日耳曼人分为南北两大支系。北支系在北欧地区扩充领域，他们是现代瑞典人、挪威人和丹麦人的祖先。南支系又分为东西两支。东支包括哥特人、汪达尔人以及勃艮第人，后来都融入到地中海沿岸各民族中。整个西支的日耳曼人到公元8世纪后，逐渐形成了德意志民族。

拓展阅读：

《角斗士》（电影）
《剑桥插图德国史》
世界知识出版社

◎ 关键词：竞技表演 罗马建筑 日耳曼人 废墟

从剧场到圆形竞技场

希腊的剧场是依山开辟出来的，呈半圆形，山前的长方形空地是演出场所，山坡上则是观众席。雅典卫城里狄奥尼索斯神庙之上著名的狄奥尼索斯剧场就是这样的结构。戏剧演出是古希腊最重要的公众活动之一，狄奥尼索斯剧场上上演的悲剧和喜剧有许多至今流传。而圆剧场，也即圆形竞技场，则是罗马的创造，它仿佛是由两个半圆剧场连接起来的，供各种各样的竞技表演如斗兽、角斗之用。

罗马帝国时代的弗拉维优斯——科洛希姆圆剧场，是圆剧场建筑全盛时期的代表作之一，也是罗马建筑的顶峰之一。它建于弗拉维优斯朝掌权期间（公元69—96年在位），是一个庞大的可容纳五万左右观众的建筑物，它的演技场可以同时让3000对角斗士登场。在建筑特点上，圆形竞技场表现了高超的建筑技巧。竞技场的平面图呈椭圆形，演技场位于剧场的中央，很高的墙垣把它与观众席隔开。环绕着演技场的是越来越高的观众席，一共四层，最低的一层指定给元首及元老，再上边的指定给骑士与罗马公民，最高的一层是自由人，即解放了的奴隶的座位。层与层之间用宽阔的环形通路划分开来。在正对着环形通路四个半径的地方，有四扇大拱门，是登上斗兽场内部看台回廊的入口。观众席就建立在拱形回廊之上，这些回廊既有支撑的作用，又有避雨之用。回廊系统和为数极多的出入口，可以供观众迅速地进出场。牢固附着于第四层墙垣的柱子支撑起了一个巨大的帐幕，给观众遮挡了阳光。圆形竞技场底下有地下室，是供角斗士们居住、安顿竞技伤亡者和放装野兽的笼子的公共场所。精美华丽的装饰是这座竞技场的特征之一，竞技场的内部，充满了大理石的镶砌和雕琢的花纹。

角斗场在古罗马生活中的地位非常重要。当时的角斗士决斗场面是极端粗野的，那些可怜的角斗士的命运取决于看台上取乐的贵族，如果他们把大拇指朝下，那么角斗中失败的一方必须遭到残杀，如果大拇指向上的话，失败者才能幸免一死。这种竞技助长了观众低级趣味、残忍人性的发展，使他们在这种低下的快感中，忘记了自己真正的利益和更有价值的追求。罗马的统帅、政治家们正是利用了这一点来达到巩固他们的统治的目的。

一个叫贝达的神父在8世纪时曾经有过这样的预言："什么时候有了斗兽场，什么时候便有了罗马；斗兽场倒塌之日，便是罗马灭亡之时；罗马灭亡了，世界也要灭亡。"1084年，强悍的日尔曼人攻入罗马城，罗马城被洗劫一空，圆形竞技场也在战火中成了一片废墟。

艺术初曙——基督教前时代

●罗马君士坦丁凯旋门

>>> 耶路撒冷

　　耶路撒冷位于巴勒斯坦中部犹地亚山的四座山丘上，是一座历史古城，距今已有5000多年的历史。四周群山环抱，面积158平方公里，由东部旧城和西部新城组成。耶路撒冷长期以来是巴勒斯坦人和以色列人聚居的城市。

　　耶路撒冷旧城是一座宗教圣城，是犹太教、伊斯兰教和基督教世界三大宗教发源地，被视为圣地。耶路撒冷的居民代表着多种文化和民族的融合，既有严守教规又有世俗的生活方式。

拓展阅读：
《耶路撒冷的星空》水木年华
《从巴黎到耶路撒冷》
　　[法]夏多布里昂

◎ 关键词：装饰性 青铜雕像 罗马美术 古典建筑

征服者的凯旋门

　　罗马是一个崇尚武力、喜好征战的国家。凯旋门就是公元前2世纪以后罗马帝王为纪念自己的侵略战功而建造的。凯旋门通常是横跨在路面上，并筑有一、二或三个门洞。不少凯旋门上还有装饰性的浮雕。共和时期的凯旋门建造不多，到了帝国时期，几乎每一次重大战役的胜利都要建造凯旋门。现今罗马城中保留下来的凯旋门有三座最为典型，分别是提图斯凯旋门、塞维努斯凯旋门和君士坦丁凯旋门。

　　提图斯凯旋门，建于81年，是帝国时期弗拉维王朝第二代皇帝提图斯皇帝为纪念他对耶路撒冷的攻陷而建立的。它高14.4米，宽13.3米，深6米，整座门的台基与女墙都比其他凯旋门要高，造成一种稳定、庄严、威武、雄壮的效果。这座门高度的纪念碑性质与造型的丰富多彩不同于以往的拱门。从外形上看，它突出了明暗的对比，突出部分与凹进部分相对照，使得光线的变化十分生动。柱头则采用了爱奥尼式与科林斯式的混合体，十分华丽。凯旋门的内部拱顶用花瓣形纹样做装饰，拱门内侧两壁上有精美的浮雕，表现的是提图斯的军队得胜归来的场景：胜利女神为他戴上桂冠，他的军队则兴高采烈地抬着从耶路撒冷神庙中抢回的战利品——黄金圣案、烛台和银喇叭。与奥古斯都时代的浮雕相比，这一浮雕中的人物不是沿背景行进而是沿对角线方向行进，因此，造成一种突破墙垣平面的效果，加强了立体感。

　　塞维努斯凯旋门是塞维努斯王朝第一代皇帝米乌斯·塞维努斯（公元193—211年在位），为纪念对帕提亚人和阿尔比努斯作战的胜利而建造的（公元203—205年）。它体型宏大，高23米，宽25米，深11.9米，有三个拱门。凯旋门的外墙面布满颂扬塞维努斯战绩的浮雕，顶上有塞维努斯和他的两个儿子驾车的青铜雕像。

　　罗马城中另一座著名的凯旋门君士坦丁凯旋门，建于帝国后期，是为纪念312年君士坦丁大帝打败与他共治的暴君麦克希麦那斯并统一帝国而建的，也是罗马现存最大的凯旋门。现今巴黎著名的凯旋门就是仿造这座门建造的。它高21米，宽25.7米，深7.4米，也有三个拱门。由于高与宽的比例有所调整，显得形体格外庞大。它上面的许多浮雕等装饰是从过去的一些纪念性建筑上拆除下来的，因此整体感不强，但从某种意义上，也可以说是保留了罗马美术的发展史，并且不失其华丽。凯旋门上部的两个圆形浮雕，技法和题材上都有明显的受东方艺术影响的痕迹。这座象征着强盛但又掩饰不住不安气氛的建筑被认为是帝国晚期精神的折射。

　　凯旋门以宏伟的建筑和高度的绘画引人入胜,并把绘画和浮雕融合成为一个统一的整体。它们不愧为罗马时代古典建筑的典范。

●英国画家戴维·罗伯茨所绘的罗马古城风貌的风景画。画中前景的巨石和人物、中景的废墟残柱、远景的城堡,颇有层次,产生了一种富有节奏的秩序美感。

●罗马台塔斯的凯旋浮雕。

◎ 关键词：浮雕 纪念柱 主题广场

图拉真纪念柱：浮雕记录历史

● 图拉真纪念柱上的浮雕

>>> 多瑙河

多瑙河在欧洲仅次于伏尔加河，是第二长河。它发源于德国西南部的黑林山的东坡，自西向东流经奥地利、捷克、斯洛伐克、匈牙利、南斯拉夫、保加利亚、罗马尼亚和俄罗斯，在罗马尼亚的利纳附近注入黑海。

多瑙河流经八个国家，全长有2980公里，流域面积为81.7万平方公里。河口年平均流量6430立方米/秒，排入海水量203立方公里。水力蕴藏量达3500万千瓦。是中欧和东南欧的重要国际航道。

拓展阅读：

《蓝色多瑙河》（圆舞曲）
《多瑙河领航员》
[法] 儒勒·凡尔纳

讲究艺术的纪念性、政治性的罗马人，创造了多种样式的艺术使自己的英名流传后世。在雕塑中，除了肖像雕塑外，浮雕也是他们所注重的一种方式。在建筑中，除了我们讲过的凯旋门是政绩的象征，还有著名的纪念柱，它以另外一种方式讲述着历史。这里我们所要欣赏的图拉真纪念柱，是一件将浮雕和纪念柱完美结合的艺术品。

图拉真纪念柱位于罗马城内的图拉真广场。这一广场是当时罗马皇帝们为了炫耀自己的政绩而修建的众多主题广场之一。图拉真（公元98—117年在位），可以说是罗马最有才能的统帅与执政者之一。在他统治期间，首先在多瑙河流域打败了达奇人，然后征服了亚美尼亚，渡过了底格里斯河，而后又占领了安息（帕提亚），最终抵达了波斯湾。这样，罗马的统治横跨欧亚非三洲，帝国的版图达到最大。战争的胜利，使大量的奴隶流入国内，加之鼓励农业的政策，使得国库得到了暂时的充足。他修建的图拉真广场，是由图拉真的建筑师和工程师，古罗马最杰出的建筑家之一阿坡洛托设计的；由凯旋门、图书馆、市政厅、贸易大厦等组成了一组建筑群。图拉真纪念柱建于公元106—113年，位于两座图书馆——希腊文图书馆和拉丁文图书馆的中间位置。柱的底座部分的建筑风格属于爱奥尼式，柱顶是陶立安式。圆柱高38米，浮雕带长达200米绕柱22转。浮雕带上雕刻有2500多个人物，表现的是达奇亚战争的全过程。圆柱内为空心，有螺旋形的题字直达柱顶。柱顶原来安放着图拉真的青铜雕像，16世纪时被换成圣彼得的像。柱底埋藏着图拉真夫妇的骨灰。

图拉真纪念柱上的浮雕在艺术史上享有盛名，被称为"有形历史"。这些浮雕的塑造方式展现了罗马人精致的洞察力和他们对集体纪律的看法。浮雕按照真实的历史环境来描绘，采用的是前进式散点透视的手法。首先出现在画面上的是多瑙河缓缓的流水，然后是罗马军队的前哨，罗马军队在图拉真的带领下冲向敌人的阵营，接着是两军剧烈的冲突，被俘的达奇人，达奇人着火的房屋，架桥、扎营、围攻城堡等众多场面，所有人物都有明确的用线条表示的轮廓。整个画面中突出的是图拉真的中心形象，描绘他带领军士们冲锋陷阵的英姿。据统计，图拉真的形象一共出现了90次之多。这幅浮雕为我们提供了一幅生动的战争画卷，另外由于它的逼真描绘特别是对达奇人的描绘（因为不必有什么美化的考虑），为我们留下了关于达奇人服装、民族类型等方面丰富而宝贵的研究史料。

1000多年过去了，这尊纪念柱也成了古迹。它默默地立在罗马城里，带给我们无限的遐想。

艺术初曙——基督教前时代

●罗马市徽：青铜雕像《母狼》

>>> 维吉尔

维吉尔（公元前70—前19年），古罗马诗人。生于当时属于阿尔卑斯山南高卢的曼图亚附近的农村。

维吉尔的先世务农，但家境比较富裕。幼年曾去克雷莫纳、罗马和意大利南部学习修辞和哲学，受到良好教育。因体弱多病，内战期间未服兵役，专心写作。作品包括牧歌10首和田园诗4卷；后来他倾全力编写罗马的民族史诗《伊尼特》，这是欧洲文学史上第一部个人创作的史诗，一直受到好评。

拓展阅读：

《世界历史·上古部分》
朱龙华
《古罗马》中国友谊出版公司

◎ 关键词：特洛伊王子 阿穆利奥 罗马起源 传说

伊特鲁里亚人的《母狼》

传说希腊人用十年时间打败特洛伊以后，特洛伊王子侥幸得以逃脱，来到意大利半岛台伯河入海处并居住下来。他的后代在这里创建了亚尔尼龙伽王国。几代相传，到努米托雷王时，国王的弟弟阿穆利奥驱逐了兄长，篡夺了王位。为了防止哥哥的后代复仇，他命令侄女西尔维亚去当女司祭。但西尔维亚却与战神马尔斯相爱，并生下了一对双胞胎兄弟。阿穆利奥得知实情后杀死了西尔维亚，并将装着婴儿的篮子抛入了台伯河。

但奇迹出现了：汹涌的台伯河水并没有冲走婴儿的摇篮，反而把它冲到了岸边。孩子的哭声吸引了正在河边饮水的一只母狼，它发现了孩子，并没有去伤害他们，而是慈爱地舔干了他们身上的水珠，并用自己的乳汁哺育了他们，孩子就这样活了下来，后来一位牧羊人发现并收养了他们。这位牧羊人给孩子取了名字，大的叫罗慕洛斯，小的叫瑞穆斯。兄弟俩长大后得知了自己身世，便联合起义者杀死了国王阿穆利奥，之后迎回了自己的外公并把政权交给他。两兄弟则带领自己的军队建立了新的城市，城市的地点就选择在他们刚出生时被抛弃的地方——帕拉乐山冈。后来，兄弟俩为新城市的统治权争斗起来，哥哥杀死了弟弟，成为这座城市的最高统治者，并用自己的名字把这座城市命名为"罗马"。这一天据说是公元前753年4月12日，古罗马人把它作为自己的开国纪念日。这个传说，公元前1世纪罗马古文物学家铁仑提乌斯的《瓦罗纪年》和古罗马大诗人维吉尔的长诗《伊尼特》中都曾记述过。

青铜雕像《母狼》，又名《卡庇托里乌姆母狼雕像》，讲述的就是这个关于罗马起源的神奇故事。它是公元前6世纪古代伊特鲁里亚人的杰作。全像高85厘米，母狼形体结构严谨，微微前凸的嘴，下垂饱满的乳房，鲜明的肋骨，塑造得十分真实。整个雕像严峻冷酷的风格，被认为是罗马民族精神的象征。16世纪文艺复兴时期的意大利雕刻家又在母狼腹下补雕了两个吃奶的婴儿，从而完整地再现了罗马起源的传说。这尊雕像现藏于意大利罗马城的市政博物馆。

伊特鲁里亚人是罗马最早的统治者，他们是公元前12—前3世纪生活在意大利半岛上亚平宁山脉以西、台伯河和阿尔诺河之间的伊特鲁里亚居民。伊特鲁里亚的文化与中亚、西亚、希腊和埃及都有一定联系。公元前8世纪末，他们向希腊移民学习，创造了自己的字母，也就是拉丁文字的原型。伊特鲁里亚的绘画和雕刻都很发达，受希腊的影响较大。他们还有过丰富的文学传统。公元前500年左右，伊特鲁里亚对罗马的统治被推翻。但他们的艺术品流传了下来，成为罗马艺术的重要组成部分。

◎ 关键词：阿德里亚努斯 围柱式 穹隆结顶 典范

神庙建筑的新典范：罗马万神庙

● 万神庙内景

阿格里帕（约公元前63—前12年），古罗马统帅，出身寒微。公元前45年参加恺撒军队，赴西班牙作战。公元前44年恺撒遇刺后追随屋大维（见奥古斯都），为其主要军事助手，屡建战功。公元前39年任高卢总督。前37年任执政官。后任海军统帅。

罗马帝国建立后，任执政官和东部行省总督等要职，经常代理朝政，对帝国的巩固及罗马城的建设做出贡献。阿格里帕于公元前13年冬出征北方的潘诺尼亚，翌年负伤身亡。

拓展阅读：

《建筑十书》
[古罗马] 维特鲁威
《罗马》
王三义

讲到罗马的建筑，不可不提的是万神庙。万神庙意为众神的神庙，建于图拉真的继承人阿德里亚努斯（公元117—138年在位）统治的时代。阿德里亚努斯是一个热爱艺术尤其是热爱希腊艺术的君主。他在位期间主持修建了不少宏大的工程，如万神庙、维纳斯与罗马女神神庙、泰柏的行宫等等，还最终完成了公元前6世纪就开始修建的雅典奥林匹亚宙斯神殿。万神庙是在被焚毁的阿格里帕时代的万神庙原址上建立起来的，是罗马卓越的纪念碑性的建筑之一。

万神庙以前的神庙结构主要是围柱式，即周围绕有柱廊的圆形大殿。和希腊的神庙相似，在这里，建筑物的外表具有非常重要的意义。而万神庙的建筑方法第一次提出并解决了建筑物的内部空间在整个神庙中的作用问题。从外表看，它是一个穹顶结顶的巨大的圆形建筑物，它的周围除了以柱廊标志出来的神庙入口外，就都是没有门窗的墙垣，整个神庙的外观是非常沉着的。而进入神殿内部，则有一个宏伟阔大的空间。大穹顶君临着下部，这个直径（43.5米）比神庙的高度（42.7米）还大的圆顶，好似又一重天空，给人以辽远苍茫的感觉。穹顶中央有一个直径为九米的圆窗，通过它可以看到蔚蓝色的天空。阳光透过圆窗照射到神庙里来，束状的光线随着太阳的移动缓缓转移，使人感到天体的运行，苍穹中的神庄严地君临了大地。神庙内由于没有柱子的划分，显得非常统一、完整。这体现出了神庙所要表达的主题：它不是奉祀某一个单独的神，而是奉祀所有的神。宽广的穹顶、静谧的光线与开阔的殿内空间，赋予了神庙和谐完美的特色。殿内庄严的大理石装潢与屋内墙壁各部分的比例也与整体的氛围十分符合。它形象的首尾一贯、结构处理的完美技巧，使得人们不由得猜测它的建造者是古罗马著名的建筑家阿坡洛陀。万神庙这座宏大的建筑物外形上至今仍是完整的，经过了将近两千年的风风雨雨，还能有这样的完好度，这不能不说是一个奇迹。只可惜它里里外外的装饰品都荡然无存了，神庙内部的一层墙垣也经过改建，装饰山墙用的雕塑也不见了。

万神庙具有巨大的历史意义与艺术价值。和以后的建筑相比，万神庙是以穹隆结顶的建筑物的最完美的典范之一，同时，也为如何建造具有宽阔内部空间的建筑物提供了一个优秀的范例。它把深刻的形象构思与巧妙的表现技巧完美地统一起来，被认为是古代建筑技术的最高成就之一。

● 罗马人制作的双耳尖底玻璃瓶

>>> 战神马尔斯

马尔斯是朱庇特和朱诺的儿子。荷马在《伊利亚特》中把他说成是英雄时代的一名百战不厌的武士。

马尔斯尚武好斗，戎戮厮杀是他的家常便饭。他身穿战服，头戴插翎的头盔，臂上套着皮护袖，手持铜矛。他威严、敏捷、久战不倦、孔武有力、魁梧壮伟。马尔斯通常是徒步与对手交战，有时候也从一辆四马战车上挥戈——那四匹马是北风和一位复仇女神的后裔。

拓展阅读：

《古罗马神话故事》瞿文明
《简明西方美术史》[美]房龙

◎ 关键词：应用美术 玻璃器皿 银制器皿 吹制工艺

精美的应用美术

罗马的应用美术是十分繁荣的。罗马的财富和各地区流传下来的工艺，为讲求生活享受的罗马贵族提供了条件，制作出各式各样精美的日用品。

珠宝饰物是当时重要的贵族日用品。其中，安放在指环上的刻有图案的宝石是当时最小的工艺品之一。宝石的品种多样，所雕刻的内容多为希腊的神话、神灵和名人。但也有一些表现了罗马人的生活，如有一片玛瑙玉石，雕刻上描绘了罗马城萨利僧侣进行春季游行的场面。萨利僧侣是由纳马王册封的奉职于战神马尔斯的僧侣。那时每年3月的前半个月，萨利僧侣都要抬着供奉在战神庙里的12个神圣盾牌在罗马城里游行，以祈求来年的繁荣昌盛。雕刻采用了凹雕的方式，突出两名萨利僧侣的形象，他们抬着长杆，长杆上挂着盾牌。除了刻着微雕的宝石外，有着精美装饰的珠宝饰品还有王冠、头盔、耳环、项链、手镯等。

玻璃器皿也是当时富有特色、成就极高的艺术品之一。大约在公元前50年左右，在罗马叙利亚，人们发明了吹制玻璃的工艺；玻璃可以直接吹制成型，或是吹进带有装饰部分的模子里成型。运用熔接的方法，还可以给玻璃器皿添加把手以及底环。除了透明的玻璃容器外，他们还发明了另一种工艺制作玻璃器皿，即先把不透明的白色玻璃加热后贴在彩色玻璃上面，然后采用雕刻的方法切去白玻璃，这样，在原来玻璃的表面上就留下了类似浮雕的装饰图案。比如，有一件作于公元前30年前后的花瓶，就是运用这种工艺在蓝色玻璃上留下了白色的图案，图案所描绘的是人类英雄佩利斯与神人西谛斯海仙结婚的场景。

罗马作家蒲林尼在他的器物艺术史中曾谈到，在当时使用的金属器皿中，银制器皿的工艺是最卓越的。银餐具是当时人们社会地位的重要标志。当时的工艺家采用锤打、镂刻、雕刻和涂金的方法制作银器皿，还用在银器内壁敲花的工艺使容器表面呈现出花纹。在庞贝及其周围地区发现了许多这样的银器皿，比如在意大利北部的拉夫尔发现的一个银碗，是经过捶打成型的，碗壁生动的鱼虾图案采用的是"从反面推出"的方法制作而成的，碗底垂钓的安闲的渔夫则使用正面雕刻的工艺。银酒杯也是当时人们所看重的器物。从出土的实物看，当时的酒杯外壁装饰图案多取自希腊神话，有一些则装饰着丰富多彩的叶形或花形饰物，还有一些酒杯上饰有骷髅。这样的酒杯放置在宴会桌上会起到引人注目的效果，还可以显示主人的社会地位。

此外，罗马的丝织、烹饪等艺术也是比较发达的。精致奢华、种类多样的应用美术，见证着罗马帝国繁荣时期的升平气象，也反映了当时匠人们的高超智慧。

●古罗马女海神正骑着马头鱼尾怪

>>> **大酒神节**

　　早在公元前7世纪，古希腊就有了"大酒神节"(Great Dionysia)。每年3月为表示对酒神狄奥尼索斯的敬意，都要在雅典举行这项活动。

　　人们在筵席上为祭祝酒神狄奥尼索斯所唱的即兴歌，称为"酒神赞歌"(Dithyramb)。它以即兴抒情合唱诗为特点，并有芦笛伴奏。到公元前6世纪左右，酒神赞歌开始流行，并发展成由50名成年男子和男孩组成的合唱队，在科林斯的狄奥尼索斯大赛会上表演竞赛的综合艺术形式。

拓展阅读：

《古希腊与古罗马艺术》
　　　张石森
《西方美术史纲》
　　湖南美术出版社

◎ 关键词：壁画 庞贝风格 罗马艺术

阿多普兰特尼的婚礼

　　罗马富人别墅中，壁画是不可缺少的装饰。1605年，在罗马城中发现的罗马帕拉廷的利比亚庐中的壁画《阿多普兰特尼的婚礼》，是罗马绘画第二种庞贝风格的代表作，因它属于罗马枢机官阿多普兰特尼所有而得名。壁画长2.5米，宽0.7米，描绘的是一个准备举行结婚仪式的场面。画面外轮廓是一个拉长的三角形，与节奏平静流畅的构图十分相称。画中人物分成三组，分布在墙壁的红色与褐色背景之前的同一水平上。中间的一组是画中的主要人物，中间穿着白色衣服的女子是新娘，旁边和新娘低声谈话的女子是美神阿芙洛蒂myn。一个半裸的女子蹲在新娘的前面，准备为新娘化妆。这些人物的动作都十分潇洒，而且在矜持中贯穿着自有的优雅，充满了崇高庄严。人物肌肤极富柔软的质感，衣褶厚重有力。

　　这幅画的构图与庞贝城"秘密祭别墅"中的《秘仪图》相似。在这座宽大的别墅的一个房间里，墙上画满了壁画。墙垣的上部和下部是不重要的装饰，中间的平面上展开了一系列首尾一贯的场面，这些场面的内容与酒神狄奥尼索斯的秘密祭祀仪式有关，所以考古学家将这座别墅称为"秘密祭别墅"。在这幅《秘仪图》里，在调子深沉温暖的暗红色背景上的，是秘密祭参与者的庞大形体。壁画中尤为动人心魄的场面，是一个被拷问的妇人，痛苦的姿势，迟钝的目光，垂下来的一绺一绺的头发，表达出她肉体上与精神上的双重痛苦。在这群人中尤为突出的是一个穿着飘动的红黄色斗篷跳舞的漂亮人物，她已经通过了所有的考验，正在纵酒狂欢。整幅绘画体现了秘密祭参与者所感染到的崇拜而畏惧的神情，也使观众感到所描绘事件的重大意义。画面的构图借助了平面上形体轮廓的对照，突出了空间的对比关系，符合于罗马绘画的庞贝第二种风格。

　　罗马第二种风格的壁画，包括"秘密祭别墅"中的壁画、博斯寇利耳一些别墅中的壁画、罗马帕拉廷的利比亚庐的壁画以及庞贝许多住宅中的壁画，它们往往是公元前4世纪希腊画的摹本。可见罗马艺术受希腊的影响极深，但又从中发展出了自己独特的风格。

●波斯青铜公羊头

>>> 波斯征服吕底亚

吕底亚国王克罗伊斯见到居鲁士夺取了米底帝国之后，以为可以趁此机出兵消灭居鲁士。于是他出兵进攻波斯，在一次未分胜负的战役之后，克罗伊斯退回吕底亚首都萨迪，准备卷土重来。

恰在此时，机智的居鲁士出其不意地进入吕底亚，直趋萨迪，克罗伊斯还来不及调集军队，就做了波斯人的俘虏。公元前546年，居鲁士就征服了吕底亚，同时也征服了那些附属于吕底亚的小亚细亚希腊城邦。

拓展阅读：

《波斯帝国政治史》
　[苏联] 丹达马耶夫
《波斯和伊斯兰美术》齐东方

◎ 关键词：奴隶制国家 奠基者 "阿帕达那" 艺术圣地

波斯：艺术的花园

波斯（今伊朗）位于小亚细亚的东南部，西边与札格罗斯山脉和美索不达米亚塔地相隔，东与阿富汗、巴基斯坦相连。这是一个历史悠久的国家，在公元前4000—前3000年之间这里就有了原始的文化。

公元前5世纪时，古波斯帝国已经成为东方一个强大的奴隶制国家。公元前555年，波斯王储居鲁士打败了米地亚人，成为这里的统治者。此后几十年间，波斯先后征服了吕底亚、巴比伦，夺取了希腊在小亚细亚的属地以及许多地中海岛屿，成为中东最强大的国家。居鲁士是波斯帝国阿契美尼德王朝的奠基者，此后，这个王朝又出现了好几位杰出的政治家、军事家。政治的巩固给文化带来了繁荣。以后虽几经王朝更替，历史盛衰，波斯的艺术仍保持着自己浓厚的民族特色，并对世界产生了重要影响。它既是东方的艺术圣地，也是欧洲的艺术发源地之一。

阿契美尼德王朝的艺术是辉煌的。在建筑方面，最早的典型作品是居鲁士都城帕萨尔加迪中的宫殿遗址。宫殿还保留着游牧民族扎营的某些特点，在一个四周围绕着高墙的宽阔院落中有宫殿、住宅、会客大厅等建筑。会客大厅的内部排列着许多立柱，大厅外部有柱廊，四角有塔。这种建筑样式被称为"阿帕达那"。会客大厅中，无数柱子围绕着中央的正方形厅堂，因此，它又被称为"百柱大厅"。此外，阿契美尼德王朝的浮雕、岩雕及金属工艺品也达到了很高的水平。

公元前333年，亚历山大一世在东征中击败大流士一世，此后，波斯处在塞流西王朝的统治之下。公元3世纪，在波斯又产生了一个新的王朝萨珊王朝。萨珊王朝重视艺术和宗教的发展，加之与各国的广泛交流，使萨珊王朝的艺术异彩纷呈。在建筑方面，它恢复了拱顶结构的民族传统，现存的宫殿遗址的高大的椭圆形的砖砌拱顶和巨大的室内空间，庄严华伟，充满了力量感。此外，金属工艺和纺织工艺在萨珊王朝也发展起来，他们学习了中国丝织和制瓷工艺，并发挥自己的想象力，创造出了精美的团花装饰和狩猎图案装饰，处理手法极其精巧。萨珊王朝由于穆斯林入侵而被推翻，它的统治虽然很短暂，在此期间，他们却留下了不朽的艺术创造，并传播、影响到了中国、中亚和欧洲。

● 伊费国王头像

>>> 贝宁

贝宁位于西非中南部，东邻尼日利亚，西北、东北与布基纳法索、尼日尔交界，西与多哥接壤，南濒大西洋。面积11.2万多平方公里。海岸线长125公里。韦梅河是全国最大河流。共60多个部族。官方语言为法语。1960年8月1日独立，1990年3月1日改为贝宁共和国。主要旅游景点有冈维埃水上村、维达古城、维达历史博物馆等。

贝宁王国美术，突出表现在雕刻方面，可与希腊罗马的雕刻媲美。

拓展阅读：

《黑非洲雕刻》梁宇
《现代非洲》
[英] 巴西尔·戴维森

◎ 关键词：伊费古国 "失蜡法" 贝宁王国

非洲的雕刻艺术：寻找自己的美

非洲大陆地域辽阔，是人类文明最早的发源地之一。但是，他们的艺术却往往被人们所忽视。在过去的很长一段时间里，那些古老的部落和王国的作品，似乎已经不再进入人类艺术的视野里了。

伊费古国位于现在的尼日利亚西南部，是非洲文明中古国最为成熟的国家，也是非洲雕刻艺术的发源地之一。13世纪左右，伊费艺术进入繁盛期，现今留存下来的作品主要有：赤陶头像、青铜头像和青铜器皿。这些作品中最著名的雕刻是《伊费国王头像》。它被看作尼日利亚艺术13世纪鼎盛时期的代表作，是用一种被称为 "失蜡法" 的浇铸工艺制作而成的。雕像的面部结构十分精确，耳朵、眼睛和嘴唇等各个部位都很协调，显示出一种端庄、安详的风度。在丰厚的嘴唇周围，有很多小孔，据说是用来垂挂装饰品的。装饰着珍珠的王冠，也被塑造得十分细腻、精致、精美。值得注意的是，雕塑面部有纤细刺花纵纹，这种花纹为非洲黑人雕刻所独有。

贝宁王国是西非最古老的国家之一，15世纪国力非常强盛。它是非洲青铜雕刻的中心。据说，13世纪末，伊费王国的雕塑技艺传入贝宁，但是，这里的艺术家并不满足伊费的工艺，于是，在自己探索的基础上，形成了自己的成就和特色。其中，著名的有约作于16世纪初的青铜像《公主头像》，又称《母后头像》。据说它是放置在贝宁母后祭坛上的纪念头像。不过，这个母后的形象，被刻画成了一个年轻貌美的公主。她的头上有尖顶帽状网饰，精美的珠链衬托着她修长的脖子，光洁细腻的脸部，起伏柔和，光影变化十分丰富，显得生机盎然。她向前凝视的眼睛，透露出一种皇室的威严。紧闭的双唇，也显示出了身份的尊贵。整个作品体现了当时贝宁艺术的写实主义特色，这也是他们超越伊费雕塑艺术的可贵之处。19世纪，入侵的英国军队焚毁了贝宁古城，并从这里掠夺走数千件雕刻艺术的珍品，其中也包括这尊《公主头像》。

不可否认，非洲的艺术有着其发达的过去。但是，这种发达又有着它不幸的命运。与美洲相似，伴随着19世纪欧洲强国的入侵，非洲沦为了帝国主义的殖民地，本土的艺术传统中断了，大量珍贵文物流失到外国。非洲变得一无所有，只余下被奴役的历史。这种状况一直持续到了20世纪中叶。

● 贝宁面具形垂饰，16世纪初后期制，可能是贝宁的奥巴国王戴在腰股间的装饰品。人们认为它代表着一位母后，她是一位重要的政治领导者，而她的权力行使是奥巴王宫外。今天的贝宁人在庆典活动上也会佩戴类似的垂饰，以驱妖辟邪。

艺术初曙——基督教前时代

◎ 关键词：孔雀王朝 羯陵伽 铭记征略 法轮

阿育王狮子柱头

●阿育王狮子柱头

>>> 阿育王塔

　　阿育王塔位于山西省代县政府院内。始建于隋仁寿元年（601年），至元十二年（1275年）改建为砖塔。

　　阿育王塔下有地宫，储存有佛舍利、佛像、佛经等物。地宫上建台基，平面为长方形。塔建在台基正中央，为单层喇嘛塔，砖砌，圆形平面，周长60米，高40米。由塔座、塔身、塔刹三部分构成。塔座高大，为须弥座形式，束腰周围刻有花饰、荷瓣及陀罗尼经，是其他喇嘛塔中少见的雕造方式。

拓展阅读：

《登育王寺上塔》明·王应鹏
《阿育王》（电影）

　　孔雀王朝是印度历史上第一个统一的大帝国。孔雀王朝第三代皇帝阿育王（即无忧王）统治时期，印度的建筑、雕刻在继承本土传统的基础上，还进一步吸收了波斯、希腊等外来文化的精华，出现了印度艺术史上的第一个高峰。阿育王在印度的地位相当于中国的秦始皇，他在位40年，经历过无数次战争，其中规模最大的一次是吞并羯陵伽，此次战争，他目睹了数十万人被掠走、屠杀的场面，这使他产生深刻的反思，领悟到人世纷争的本质，于是毅然放弃武力，皈依佛门。

　　为了弘扬佛法，也是为了铭记征略，阿育王下令在印度众多要地竖立起30余根刻有诏谕的独石纪念圆柱。柱身镌刻诰文，柱头用兽类雕饰。这些柱子被称为"阿育王石柱"。阿育王石柱是孔雀王朝时代最著名的雕刻，高度约为12—15米，柱头上刻有动物形象，如狮子、牛、象等，手法精细，气势庄严。最著名、最精美的阿育王石柱，出土于萨拉那特（即鹿野苑），约作于公元前3世纪中叶，现藏于萨拉那特博物馆。相传该柱原高12.8米，是为纪念佛陀在鹿野苑初次说法而立的，现在柱身已断，柱头保存完好，被称为《萨拉那特狮子柱头》（亦称《阿育王狮子柱头》）。柱头顶端雕有四只蹲踞的圆雕雄狮，背部相倚，颈脊相连，面向四方，形象分明。雄狮雕得雄浑有力、威武雄壮。雄狮之下是线盘与饰带，圆周形的浮雕饰带上刻有四只较小的动物，一只大象，一匹奔马，一头瘤牛，一只老虎，每两只动物之间都用象征佛法的宝轮隔开。饰带下面刻有钟形倒垂莲花柱饰，莲花的花瓣与花萼雕刻得线条清晰，十分逼真。

　　柱顶怒吼的雄狮隐喻着唤醒世人的含义，也显示了孔雀王朝威震四方的雄威。浮雕饰带上的象、马、老虎、瘤牛四种动物是印度史前雕刻的传统题材，这些兽类是婆罗门教诸神所用的四种坐骑，代表了四个方位，与四个法轮交错相隔，象征着法轮不断运转，佛法广布，王风披靡。

　　阿育王时代引进了伊朗、希腊的石雕技术。但他们改用石材，尤其是采用独石或磨光的砂石建造石柱，以砂石表面高度磨光为特色。萨拉那特的阿育王狮子柱头在雄浑粗放之中不失细腻、柔和之美，是象征性、写实性与装饰性完美结合的雕刻杰作。公元前3世纪，印度就有如此高超的雕刻技艺，而且，装饰特征颇具希腊风味，说明印度的雕刻家们吸收外来艺术成分，为本民族艺术所用，形成了一种新颖独特的印度民族风格。这使萨拉那特柱头成为印度本土艺术传统和外来艺术融合的早期最佳范例。1950年，印度共和国成立以后把萨拉那特狮子柱头选作国徽的图案。

● 阿育王石柱

>>> 恒河的传说

据说古时候，恒河经常泛滥成灾，残害生灵。有个国王为了洗刷先辈的罪孽，请求天上的女神帮助驯服恒河，为人类造福。湿婆神来到喜马拉雅山下，散开头发，让汹涌的河水从自己头上缓缓流过，灌溉两岸的田野，两岸的居民得以安居乐业。

从此，印度教便将恒河奉若神明，敬奉湿婆神和洗圣水澡成为印度教徒的两大宗教活动。恒河也一直在印度人的精神生活中起着举足轻重的作用。

拓展阅读：
《印度美术史话》王镛
《大唐西域记》唐·玄奘

◎关键词：石柱柱头 发展演变 波斯风格

阿育王石柱

从恒河下游摩揭陀（今比哈尔邦一带）崛起的孔雀王朝，是印度历史上第一个统一的大帝国。孔雀王朝版图庞大，因而，这一时期的艺术融合了波斯、希腊等多种外来艺术的因素，特别体现在宫殿建筑和装饰雕刻这两个方面。尤其是在孔雀王朝第三代皇帝阿育王（约公元前273—前232年在位）统治时期，印度的建筑、雕刻受到了伊朗阿契美尼德王朝和希腊塞琉古王朝的影响，其艺术成就达到了印度美术史上第一个高峰。其间，最著名的建筑雕刻是阿育王石柱柱头，它是印度佛教雕塑艺术在其历史进程中迈出的第一步。

阿育王石柱柱头的发展演变可以分为初期、过渡期和成熟期三个阶段。初期，顶板上雕刻的是完全风格化的蹲踞的狮子，技法十分粗糙简略，如《吠舍离狮子柱头》；过渡期，动物腿间的空间像木雕似的被填满，手法也比较原始，如《桑基萨大象柱头》以及《兰普瓦公牛柱头》；成熟期的代表作是《阿育王狮子柱头》，它标志着一种新颖独特的印度雕刻模式的形成。

阿育王石柱由两部分组成，即柱身和柱头。柱身一般是用整石刻成，重约50吨，高达10米左右，剖面为圆形，直径趋向顶部略微缩小，并镌刻诰文，内容皆为佛理的治国方针以及阿育王本人的功绩。柱头也由一块完整的岩石雕刻而成，一般分为三个部分：最下方是波斯波利斯钟形，即一个类似倒垂莲花形状的钟形托座；中间是顶板，多为圆形或方形，顶板侧面装饰有浮雕图案；最上方是动物雕像，雕刻的是狮子、公牛或大象等。

孔雀王朝的雕刻材料普遍以砂石为主。砂石表面高度磨光，是这一时期雕刻的显著特色。阿育王石柱柱头的雕刻材料，多是采用贝拿勒斯附近的浅褐色或浅灰色的楚那尔砾石。相传，阿育王曾招募富有经验的波斯和希腊雕刻师，在印度的皇家作坊里，辅导印度石匠雕刻石柱柱头。这使阿育王石柱柱头在具有本民族雕刻传统的基础上，还带有一定的波斯以及希腊雕刻技法。比如兰普瓦阿育王公牛柱头展示出波斯与印度艺术的奇妙结合。倒垂的莲花柱头是典型的波斯风格，顶板上浮雕的棕榈叶饰、莨苕叶饰和玫瑰花饰至今仍能在伊朗王宫的建筑中找到。柱顶的公牛雕刻得细致入微，更是一件艺术珍品。因为描绘出了印度瘤牛，即"梵牛"那柔和的线条，饱满的肌肉，弹性的臀部，健壮的四肢以及仿佛在聆听的双耳。这头公牛的造型令人不禁想起印度河文明时代的瘤牛印章。

●药叉像

>>> 笈多美术

印度笈多王朝时代（公元320—600年）的美术，被誉为印度古典主义美术的黄金时代。

公元4世纪初，笈多王朝崛起，建立了印度人统一的大帝国。旃陀罗笈多二世（公元376—415年在位）号称超日王，具有文治武略之功。笈多诸王大多信奉印度教，但宗教政策宽容，佛教美术臻于鼎盛，印度教美术蔚然勃兴，名作迭出，流派纷呈，建筑的形制、雕刻的样式、绘画的风格，都确立了印度古典主义的审美理想和艺术规范。

拓展阅读：
《外国美术简史（修订版）》
潘耀昌
《印度与东南亚美术发展史》
常任侠

◎ 关键词：民间信仰　精灵　雕像　古风式

帕尔卡姆药叉像

印度古代的人物雕像，多半是印度民间信仰的药叉和药叉女。药叉是男性的精灵，药叉女是女性的精灵。药叉被视为财富的赠予者和守护神，他们一般居住在山脉、丘陵之中，守护着大地的贵重金属和各种宝石；药叉女被视为自然生殖能力的源泉，她们多栖息在果树、花卉、溪流等之中，能够促进谷物的生长以及花果的繁茂。药叉和药叉女起源都很早，可以追溯到前雅利安时代，甚至可以追溯到前哈拉帕文化中印度土著居民的生殖崇拜传统。他们是大地万物原生力量的化身，也是古代印度人对生殖崇拜的产物。他们作为古代印度民间的自然神而受到崇拜，尤其是受到下层平民的崇拜，佛经中也把他们列为护佛的"天龙八部"之一。

药叉女在孔雀王朝到笈多王朝时期，泛指母性的山川精灵或乡村的女神，她们一般是一手抓水果或挽树枝，另一只手则叉腰，舞动曼妙的身躯，婀娜地站在一株茂盛的花果树下。在巴呼特栏楯与桑奇塔门上的许多药叉女，就是这种婀娜多姿的形象。

所谓"药叉"，即佛教传说中的"夜叉"，意译为"能啖鬼""捷疾鬼"，是印度神话中一种半神的小神灵，也是印度信仰中最古老的土著神祇。起初，他们只被认为是单纯的树精，但是长时间面对荒野中枝叶繁茂的巨树和寿龄极长的山泽，人们心中不免为其旺盛的生命力所震慑，于是，崇敬之心油然而生。他们心中渴望繁衍生命，害怕失去生命。久而久之，人们思想中就诞生了药叉这种藏身在树林巨木中、半人半神鬼的精灵。药叉被视为大自然神秘生命力的根源，人们祈求他们给予保护，渴望拥有与药叉相同的神力，于是又演变为对药叉的崇拜行为，以此取悦药叉，期望得到庇护和保佑。随后，对药叉的信仰慢慢地在远古印度的广袤大地上流传开来。

孔雀王朝时期的药叉雕像具有典型的古风式特点，即造型上具有粗壮、浑厚、质朴的特点，正面保持严格直立的姿态。代表作有《巴特那药叉立像》《帕瓦耶药叉立像》《帕尔卡姆药叉立像》。马土腊地区帕尔卡姆出土的《帕尔卡姆药叉立像》，作于孔雀王朝末期或巽伽王朝时代，约公元前2世纪，像高2.64米，使用马土腊砾石雕刻，藏于马土腊博物馆。这尊药叉雕像因未加磨光，表面风化十分严重。但在造型上，仍能看出所雕形象的威武有力，强健壮硕，浑身充满男子汉的气概。它的雕刻技法质直粗犷，与孔雀王朝皇家作坊精致细腻的雕刻风格迥然不同，表明其更多地继承了民间木雕的工艺传统。因其凸出的腹部，被后世认为极有可能是药叉之王财神俱毗罗。这尊药叉形象，同时，也被认为是后世马土腊最早的佛像蓝本。

●印度桑奇塔门雕刻

>>> 窣堵波

窣堵波，意指泥土砖石垒筑的高冢。其基本形制是用砖石垒筑圆形或方形的台基，周围一般建有右绕甬道。在台基之上建塔身，塔身外砌石，内实泥土，埋藏石函或铜函等舍利容器。

窣堵波在早期是被作为佛陀涅槃的象征，用于顶礼膜拜的，后被视为宇宙图式的象征来理解。随着佛教传播，逐渐传入中亚、中国、朝鲜、日本、南亚、东南亚诸国，并与当地建筑相融合，其形式也异彩纷呈。

拓展阅读：
《印度艺术简史》
[美] 罗伊·C.克雷文
《古代印度瑰宝》
北京出版社出版集团

◎ 关键词：塔式建筑 半球形 佛教雕刻 "三屈式"

古印度美术最高成就：桑奇塔门雕刻

作为早期印度佛教塔式建筑典范之作，桑奇大塔是印度著名的古迹。它位于中央邦首府博帕尔附近的桑奇村。据印度考古学家研究，此塔建于不同时期。塔的圆顶核心可以上溯到阿育王时代，即公元前3世纪中叶，那时的规模仅及现有的一半。巽伽王朝时代，即公元前2世纪继续扩建。安达罗（萨塔瓦哈纳）王朝时代，即公元1世纪晚期，又兴建了四座塔门。在桑奇一座小山上共有三座窣堵波（即佛塔），被考古学家编为1、2、3号。桑奇大塔为1号窣堵波。

桑奇大塔为半球形建筑，直径约36.6米，高约16.5米。大塔原为土墩，为埋藏佛骨而修建。后来，在覆钵形土墩上又加砌砖石，以银白色与金黄色灰泥混合涂饰，塔顶上方增修了一个方形平台和三层的伞盖，三层伞盖代表诸天或佛、法、僧三宝，并在底部构筑了石制的基坛和围栏。塔周围南、北、东、西四方建有四座塔门。塔门用砂石雕刻而成，每座塔门均由三道横梁和两根方柱构成，高约10米。

桑奇大塔只有塔门上才有雕刻装饰，其精美的浮雕和半圆雕或圆雕装饰，可以说是印度早期佛教雕刻艺术的精华，它不仅继承了印度本土艺术传统，还吸收了波斯与希腊等外来艺术因素。东门上刻有大象柱头，四只一组，首尾相连。在四座塔门中，南门最为古老。南门两根方柱上有承托横梁的狮子柱头，四只一组，是萨特那拉柱头的摹本。建造最晚的是西门，刻有侏儒柱头，四人一组，背对背举臂环立。北门保存最好，上面雕刻着有翼的狮子和公牛，与印度特有的背负法轮的大象和驮着药叉的骏马并列；同时，波斯波利斯王宫常见的钟形柱头、忍冬花纹和锯齿状饰带，与印度当时特有的莲花卷涡纹、野鹅和孔雀装饰图案相互杂陈。在横梁与方柱间的浮雕嵌板中，两只小象分别向坐在莲花上的女性身上喷水、菩提树、法轮以及窣堵波，象征佛陀一生四件大事：诞生、悟道、说法和涅槃。每座塔门的第一道横梁上都刻有窣堵波和菩提树，七个一组排列，代表"过去七佛"。

桑奇塔门上高浮雕或圆雕的构件，基本上左右对称，主要题材有法轮、三宝标等佛教象征符号，以及精灵药叉和药叉女等人物。位于大塔东门北侧立柱和第三道横梁末端交角处的《树神药叉女》，被公认为桑奇乃至整个印度雕刻中最美的女性雕像之一。她双臂攀着芒果枝，身体外倾，仿佛凌空飘起，显得婀娜多姿。头部右倾，胸部左扭，臂部右耸，全身构成了富有节奏感、律动感的S形曲线，被称为"三屈式"。这种"三屈式"人体造型模式，为后世推崇，成为印度雕刻家塑造人体美的规范和程式。

●桑奇塔门浮雕装饰

>>> 菩提树

　　菩提树又称阿里多罗、印度菩提树、思维树、毕钵罗树、觉树、落叶性乔木，高10—20米，全株平滑，树冠巨大。单叶互生。果实扁球形，表面散生多数紫色斑点，基部具有革质之苞片三片。

　　据传说，2500多年前，佛祖释迦牟尼有一次在菩提树下静坐了七天七夜，战胜了各种邪恶诱惑，在天将拂晓，启明星升起的时候，获得大彻大悟，终成佛陀。所以，后来佛教一直都视菩提树为圣树，印度则定之为国树。

拓展阅读:

《佛学大辞典》丁福保
《印度美术史》
　　　　叶公贤/王迪民

◎ 关键词：佛教雕刻 浮雕装饰 佛传 古风风格

精美壮观的桑奇浮雕《王室出巡》

　　桑奇塔门之上布满了精美的浮雕装饰，它们可以说是印度早期佛教雕刻艺术的精华。桑奇的浮雕主要镂刻在塔门北侧柱的方形区划或嵌板和横梁的表面。浮雕题材依然是以本生、佛传以及动物、植物纹样为主，尤其以佛传居多。

　　遵循印度早期佛教雕刻的惯例，佛陀本人的形象因禁忌依然不能出现在浮雕上，只能用象征符号来暗示，如使用菩提树、法轮、台座、伞盖、足迹等象征符号。不过，桑奇浮雕表现佛陀的象征主义手法，更加系统化、程式化，符号也更加丰富，而且运用得更加频繁和广泛。这些象征符号与写实形象互相对应，使整个画面产生了奇妙的审美幻象，形成了虚实相间、亦幻亦真的超现实风格。在构图方式上，桑奇浮雕是采用密集紧凑的填充式以及一图数景的连续性构图。而且，横梁上长条式的幅画，犹如中国传统绘画的长卷，更适宜于表现连续性的故事。

　　桑奇浮雕基本上属于古风风格，但在表现形式上已不再是平板的，而是高浮雕。人物阴影相互遮盖，构图上也更加紧凑密集。在明亮的阳光下，浮雕人物在界限分明的空间里组合在一起，从一片幽静的背景中清晰地凸显出来，具有强烈的立体感。尽管桑奇浮雕在人物造型上仍显稚嫩，但人体各部分已经形成了一个比例协调的统一体，人物线条柔和，富有动态性，姿态自然灵活，极具和谐性。

　　给人印象最深的是桑奇浮雕《王室出巡》。通过浮雕，我们可以鸟瞰整个城市。城门是大型的砖砌建筑，高大雄威，具有气势。城门上有用来守卫的竹阳台。城内正在举行盛大的仪式，国王的仪仗队正在城内行进。看起来整个场面十分活跃，气氛热烈。在侍卫的陪同下，国王乘坐双轮马车正准备离开城门。在城门的后面，我们可以看到一只大象，它也是王室仪仗队的一部分。在城市的一整条街道上，男男女女都从窗口或阳台上探出头来，观看国王经过的场面，这场面十分拥挤、杂乱。整个画面雕刻得相当精彩，许多人都在活动，虽然人物众多，但没有一个是呆板、生硬的，各有情态、动作。两匹头戴羽饰的骏马也刻画得惟妙惟肖。左上角还有一座小小的草庐，坐落在河对岸很远的岩石上。雕刻的建筑物也极具文物价值，如带有木柱和阳台的房屋，是1世纪住宅样式的纪实。桑奇浮雕为我们展示出了印度古代丰富的历史文化。从宫廷到民间，从城堡到森林，从宫殿到草庐，从王室的仪仗到民间的乐队，印度古代生活的各种场景和画面都被桑奇浮雕如实记录了下来，具有珍贵的历史价值。

◎ 关键词：古印度 精灵 雕刻技巧 佩饰

逗小鸟的树神

● 古印度持佛药叉女神像

>>> 飞行最远的鸟类

北极燕鸥是飞得最远的鸟类。它是体形中等的鸟类，习惯于过白昼生活，所以被人们称为"白昼鸟"。

当南极黑夜降临的时候，北极燕鸥便飞往遥远的北极。此时北极正好是白昼。每年6月在北极地区"生儿育女"，到了8月份就率领"儿女"向南方迁徙，飞行路线纵贯地球，于12月到达南极附近，一直逗留到翌年3月初，便再次北行。北极燕鸥每年往返于两极之间，飞行距离达4万多公里。

拓展阅读：

《鸟类图谱》
 中国美术学院出版社
《鸟类概论》贾祖璋

在古印度，民众对可爱的小精灵最为喜爱，比如那些药叉和药叉女。这些小精灵到处栖息，可以栖息于泉水、树木、河流、溪水等很多地方。但无论男女，他们都是普通民众接触最为直接、最为亲密的精灵。它们也是雕刻家最钟爱的雕刻对象，如在马土腊城，就存有这些雕刻精美、招人喜爱的自然精灵的雕像。

《逗小鸟的树神》展示出一位可爱美女的形象。她站在佛塔栏杆的侏儒身上。她姿容俏丽，几乎全裸，微笑妩媚，腰身弯曲，姿态优雅。从笼中飞出的小鸟，啄着她的秀发。

这尊雕像反映出雕刻师高超的雕刻技巧，特别是对肌肉柔软的胸部和臀部的处理，异常到位。整尊雕像比例精确，姿态自然优美，刻画得惟妙惟肖。她上方阳台内的小景，雕刻得同样出色，描绘的是一位年轻的贵妇人在用染眉油涂饰眼圈的场景。阳台内，那位贵妇正在对镜梳妆。旁边的仕女拿着一个小匣子，里面可能装满了如香脂、口红之类的化妆品或其他生活用品。这种题材不仅远离了宗教的神圣旨趣，而且还是最世俗的。整个雕塑流露出亲切的世俗味道。雕刻家塑造出如此美丽可爱的女人形象，毫不掩饰地表达了他们对女性柔软迷人的人体器官的喜爱。甚至雕饰十分精细的金属腰带和珠宝饰物，似乎也是为了突出表现女性光滑细嫩的肌肤。

优秀的印度人像雕刻总是表现出一种诱人的生机，这一点突出地表现在巧妙的佩饰运用上。佩饰作为一种典型的衬托，能比服装更好地起到衬托作用，为印度人像雕刻注入了勃勃生机。佩饰材质能与所雕人物相映成趣，产生激烈的冷热、静动反差；由于佩饰的侵占、遮挡和束缚，还会产生有力的挣扎意味，使所雕刻人物的肉感和膨胀感呼之欲出，体现生机勃勃的肉体美。印度雕刻中所表现出的高超技法，令人佩服。

《逗小鸟的树神》是一尊早期的雕塑，雕刻家通过金银珠宝饰品的坚硬，衬托出女性肉体的柔软。金属的坚硬和肉体的柔软形成强烈的反差，石雕似乎也不再冰冷，而有了温热的气息。其特有的肉体美的魅力，因此经久不衰。这个可爱的美女体态自然，腰间佩戴着雕刻精美的金属腰带，脖颈上挂着珠宝项圈，胸部和臀部的肌肉被饰物衬托得十分柔软。

●印度阿旃陀石窟

>>> 冯至《蛇》

我的寂寞是一条长蛇，
静静地没有言语。
你万一梦到它时，
千万呵，不要悚惧。

它是我忠诚的侣伴，
心里害着热烈的相思；
它想那茂密的草原——
你头上的、浓郁的乌丝。

它月光一般的轻轻地
从你那儿轻轻走过；
它把你的梦境衔了来，
像一只绯红的花朵。

拓展阅读：

《捕蛇者说》唐·柳宗元
《人蛇大战》(电影)

◎ 关键词：阿旃陀 古典主义 理想化

神秘的蛇王与王后

公元4世纪至5世纪，印度艺术处于古典主义艺术阶段。古典主义风格崇尚理想化，要求雕刻家掌握完美无缺的雕刻技术，并使用所有的技巧和知识，达到创造完美的目的。古典主义风格不允许过分的夸张、渲染和戏剧化，要求庄严、肃穆与崇高。

印度阿旃陀的石雕嵌板《蛇王与王后》，是5世纪古典主义艺术的优秀范例之一。整个画面以蛇所居住的幽暗洞穴为背景，极为庄严而宁静。蛇王高贵显赫地端坐在中央，形象雄壮威严。头戴金碧辉煌的王冠，头后的七头蛇兜帽舒展开来，如同花瓣。他双目低垂，似乎在沉思冥想。王后斜倚在蛇王的肩上，显得娇小可爱，神态文雅而悠闲。她左手持一朵莲花，回眸注视蛇王。她的两条腿舒适而悠闲地摆动，自由自在。右侧还有一个裸体仕女，半侧着身体，挥动拂尘。拂尘是王权的象征。

三个人物的形体塑造得极其逼真、优美。蛇王英伟有力，是个堂堂正正男子汉。两个女人温柔、妩媚，十分可爱。整个构图完美匀称。整块浮雕很像一幅绘画，画面主体是蛇王，侍女的位置不是十分重要。观察浮雕的两根壁柱就会发现，柱身上基本未加装潢，柱子装饰适度，朴素无华，这是古典主义风格的典型特征。人物的珠宝或首饰也具有同样的特点：蛇王和王后都只戴着贵重的王冠，身上的装饰物也很少。蛇王戴有项链、几副手镯和臂钏，王后戴着脚镯。整个画面优美、简洁、典雅、庄严。这表现出古典主义艺术家对优美、单纯、庄严的古典式的爱好。

从公元3世纪至5世纪以来，印度古典主义艺术家都推崇这种理想化的美，这种美要求比例适度，宁静并且和谐。所有的创作也都向这个方向转变，如比哈尔邦的灰泥浮雕《蛇公主》，亦称《蛇女》，就追求这种古典主义的风格。蛇公主垂目下视，羞涩无比。她姿态娴雅、自然，眉毛弯曲，眼睑形状十分可爱。她脸上带有印度美女常有的那种"慵懒"神情，头发弯弯曲曲，呈螺旋状垂在肩头。蛇公主的形体美丽异常，身体各部分的比例精确。穿着一条薄纱罗裙，样式考究，露出完美的腿部线条。头后的圆形物是蛇头的一部分，表明她是一位地位高贵的公主。她佩戴的首饰珠宝等，数量适中。可惜，这个美丽的浮雕作品已经破碎，不复存在，现在，我们只能从照片中领略她那优美的姿态与迷人的风采了。

印度古典主义雕刻都体现了这种宁静、平衡与和谐的特征。激动不安、狂躁、拥挤不堪、过分的动作和表情、夸张的修饰，都是违反古典主义宗旨的。印度艺术的这一时期的雕刻作品可以和世界上任何最优秀的雕刻作品相媲美。

●凯拉萨神庙是印度埃洛拉石窟第16窟，在今印度马哈拉施特拉邦奥兰加巴德西北，开凿于公元8世纪至9世纪，是世界上由人工在整体花岗岩上雕凿成的最大石窟古庙。整个神庙包括全部雕刻细节都是由山麓上一整块巨大的天然花岗峭壁凿空雕镂而成的。

◎ 关键词：岩凿神庙 浮雕 古典主义 精美绝伦

两位王妃、一个卫兵和一个骑象者

● 龙王与王妃雕像 印度5世纪末

>>> 印度象

印度象，又名亚洲象，国家一级保护动物。刚出生的小象，其体重就有130多公斤，成年大象体重为4～5吨，身长可达5米。大象有两个种，即非洲象与亚洲象，中国的大象仅见于云南的西双版纳、沧源县和盈江县，且仅有亚洲象。

大象是社群性很强的哺乳动物，它们由最年老的母象率领群体。云南边境的居民一直视象为吉祥的象征，对大象爱护备至，因此一些大象喜欢世世代代在那里安家。

拓展阅读：

《印度艺术》毛小雨
《印度建筑艺术》张荣生

《两位王妃、一个卫兵和一个骑象者》出自印度南部马德拉附近的一座岩凿神庙。这个浮雕位于一座小巧的神庙，即"阿周那战车"的侧面。这座小巧的神庙往往被人误认为建于公元6世纪，甚至7世纪。但是，这种具有完美、宁静、和谐等风格特点的浮雕不可能是那个时代的作品。

浮雕的中间嵌板上，雕刻着姿态典雅的女性——两位可爱的王妃。她们体态优雅，身材匀称，似乎正在壁龛中惬意地休息。她们身姿绰约，雍容华贵，亭亭玉立。双腿修长而美丽，展示出一种无与伦比的女性美。那秀美的脸庞各自转向一方，眼波流转，顾盼生辉，令人艳羡。她们具有风雅而娇贵的魅力，这使她们成为女性诱惑美的代表之作。她们并不是神话或者真正宗教意义上的人物，我们无从知道她们是谁，但她们是艺术家愿意表现的美丽女性，可以成为艺术家描摹的范本。

一个卫兵立在左边壁龛中，相貌威武、肩膀宽阔，是个帅气英俊的男子。他个子比两位王妃要高，手持一条长棍。他两腿交叉地站立着，神情坦然自若。右边的嵌板上雕刻着一头大象，姿态自然生动，栩栩如生。能够把大象这种动作缓慢的动物雕刻得如此逼真，表明当时的雕刻技法已经十分成熟。

从整幅浮雕作品中，可见看出雕刻家一定是一位训练有素的绘画大师，他已经达到了写实主义的高度，这一点从雕刻的大象身上就可以看出来。他把大象进行了细腻的刻画，可以说达到了惟妙惟肖的地步，形成了一幅生动的大象写真图。他了解真实世界的一切，能够运用各种雕刻技法和掌握的知识创造高雅的美，这一点，从对两位王妃的细致刻画中就可以看出。王妃的面部表情充满了镇静与从容，这是印度古典主义艺术的典型标志。他把两位王妃雕刻得如此精妙绝伦，体现出一种逼真的肉感和令人眩目的高贵美。

仔细观察可以发现：整个浮雕框架都没有加什么特别的装饰，壁柱和嵌板几乎没有什么单独的装饰图案，给人感觉朴素无华。整个构图完美、均衡，没有任何过分和夸张。很明显，这幅雕像作品属于印度古典主义风格。印度的艺术在4、5世纪左右，进入了古典主义艺术阶段。古典主义风格不允许过分夸张、渲染铺排和戏剧化，要求单纯、肃穆和崇高。古典主义雕塑作品的特点就是比例适度，修饰适中，庄严、宁静并且和谐。激动不安、拥挤不堪、狂躁、过分的动作和表情、夸张的修饰，都是违反古典主义宗旨的。古典主义极力倡导理想化，要求雕刻家掌握所有的雕刻技巧和知识，利用完美无缺的雕刻技术，创造出理想化的艺术作品。

艺术初曙——基督教前时代

●鹿野苑说法的佛陀

>>> 喜马拉雅山

喜马拉雅山耸立在青藏高原南缘，绵亘于中国和印度、不丹、尼泊尔、锡金之间。西起帕米尔，东到雅鲁藏布江的大拐弯处，长达2500多公里。平均海拔高度6000米以上。它拥有8000米以上高峰14座，7000米以上高峰40多座。其中，珠穆朗玛峰，海拔8844.43米，是世界第一高峰。

喜马拉雅山骤然隆起，构成一道凌空屏障，阻挡了印度洋暖湿气流的北上，造成青藏高寒干旱气候，一直影响到大西北。

拓展阅读：

《当代印度艺术》鲍玉珩
《佛教艺术论集》
（台北）原泉出版社

◎ 关键词：印度艺术 宗教信仰 哲学观念 佛教艺术品

佛教影响到印度的艺术：佛陀说法

印度艺术是印度文化的重要组成部分，历史悠久，意蕴深沉，形式多样，自成体系，对亚洲诸国的艺术都曾产生过巨大影响。就其原初意义而言，印度艺术作品往往是宗教信仰的象征或哲学观念的隐喻。古代印度的艺术史，有相当长的一段时期与佛教有着密切联系。因此，只有深入了解并掌握印度宗教的艺术特质和深邃含义，才能准确把握印度艺术乃至整个印度文化的特质和精髓。

释迦牟尼原名悉达多·乔达摩，被尊称为"释迦牟尼"和"佛陀"（觉悟者）。他是佛教的创始人，佛教由此得名。他出生于喜马拉雅山麓伽毗罗卫国净饭王的宫廷，被立为太子，但却厌倦宫廷生活。29岁出家，苦修六年，没有得到解脱之道。35岁时，在伽耶的一棵菩提树下沉思49天，终于悟道成佛。他来到萨特那拉的鹿野苑初次说法，即初转法轮，讲解"四圣谛"和"八正道"，认为涅槃是灵魂解脱的最高精神境界。此后，他游历于恒河流域诸国长达45年，组织了僧团，对不同种族的人群施以同样的教化。80岁时在俱什那伽尔城外婆罗双树间圆寂。

专家研究所得出的可靠结论是：印度佛教艺术开始于孔雀王朝，约公元前3世纪左右。这与该王朝第三代君主阿育王（亦称无忧王）弘扬佛法有直接的关系。阿育王征服了包括北印度和南印度羯陵伽的广袤地区，形成了印度历史上一个空前庞大的帝国。相传，阿育王因忏悔血腥的战争而信奉佛教，立佛教为国教。在他的积极倡导下，佛教不仅传遍整个印度，而且远播域外，声名显赫，初步使佛教成为一种世界性的宗教。雕刻和建筑艺术成为阿育王宣传佛教教义和加强统治的工具，在印度许多地方都存留着珍贵的早期佛教艺术品。印度佛教艺术在孔雀王朝阿育王时代兴起，在巽伽王朝、贵霜王朝迅速发展，而到笈多时代则趋于成熟和鼎盛，佛教艺术蔚然成风，确立了印度古典主义的审美理想和艺术规范。此后，在印度本土，佛教及佛教艺术渐趋衰弱。但是，佛教却被带到了东南亚、中国和日本等地，生根发芽、茁壮成长。总体来说，印度佛教艺术的发展大致可分为三个阶段：第一阶段，早期王朝时代；第二阶段，贵霜王朝时代；第三阶段，笈多王朝时代。

尽管后来印度教逐渐跃居统治地位，佛教及其艺术活动在印度逐渐衰微，但众多充满魅力的佛教艺术品，被较好地保存了下来。人们可以通过这些留存的珍品，了解和认识印度佛教传统及佛教艺术的真谛。

诸神荣耀——

黑暗的中世纪

—— 受基督教禁欲主义与来世思想的影响，中世纪美术排斥古希腊、罗马的美术传统，而采用夸张、变形等手法，极力强调表现所谓的精神世界，由于地域及社会性质等的差异，也形成不同的美术风格。

—— 东方的拜占庭美术，在一定程度上成为古希腊美术的保存者与传播者，并与当地民族美术相融合，而自成体系。西欧其他诸国基督教美术，也都带有本民族原始艺术的明显烙印。

—— 中世纪美术最重要的成就是建筑的发展。适应宗教需要的大型纪念性建筑拔地而起，无论是拜占庭式教堂高大的圆穹，还是哥特式教堂火焰般的尖顶，既充分显示出封建宗教的权威，也体现出当时工匠们的创造才能。

●善良的牧人 罗马墓室壁画

>>> 基督教

基督是"基利斯督"的简称，意思是上帝差遣来的受膏者，为基督宗教对耶稣的专称。所谓基督宗教，是信奉耶稣基督为救世主的各教派的统称。该教于公元1世纪由巴勒斯坦拿撒勒人耶稣创立。

尽管有三大教派，但是基本教义都是相同的。即上帝创世说，原罪救赎说，天堂地狱说。《圣经》，由《旧约全书》和《新约全书》两部分组成，是基督教的经典。十字架是基督教的标志。

拓展阅读：

《基督教史》王秀美等
《罗马帝国衰亡史》
[英] 爱德华·吉本

◎ 关键词：中世纪 基督教 罗马帝国 融合 异质文化

早期基督教美术

公元476年西罗马帝国灭亡至15世纪文艺复兴运动开始的这段时期，被称为中世纪。中世纪的艺术文化带有自己的特色，取得了多方面的成就，尤其是在异质文化的融合方面表现突出，而宗教的表现形式占据了统治地位。

欧洲中世纪的文化中，基督教的影响是决定性的。当时的社会生活方式、社会意识形态乃至文化艺术都无可避免地带有了浓郁的宗教色彩。因此，也有人把中世纪的艺术视为基督教艺术。但是，中世纪的艺术依然是丰富多彩的，是多种文化源流综合的产物，并且为近代欧洲文化艺术的发展奠定了基础。

基督教起源于中东，在罗马帝国时期，开始为欧洲所接受。在古罗马帝国接受基督教艺术的过程中，这种明显带有东方文化特征的艺术形态，与古希腊罗马的传统艺术形态在建筑、雕刻、绘画方面都经历了一个漫长的融合过程。

当庞大的罗马帝国危机四伏时，君士坦丁大帝选择基督教，以稳定人心，同时，迁都拜占庭，将其改名为君士坦丁堡。313年宣布基督教的合法地位，并确立其为国教。

公元1世纪时，基督教秘密传入罗马，因其不合法，所以信徒的宗教仪式往往在私宅中进行，这种私宅后来被称为"民古教堂"；后来，又因为官方的严查而转入到合葬基督徒的墓窟。在墓窟的天顶和墙壁上留下了各种圣经题材的壁画，因此，它成为早期基督教艺术的宝库。如闻名于世的天顶壁画《善良的牧人》，就出现在3世纪的普里斯拉地下墓窟中。这是早期基督教的典型题材。在造型方面，承袭了古典传统，形象鲜活逼真，线条明快流畅。基督肩托羔羊站立，显得生气勃勃。

基督教合法化后，集会和仪式都从地下转到地上，教堂的兴起也就成为必然。但是，基督教没有自己的建筑传统，只好效仿罗马现成的建筑式样。这种罗马常见的平面长方形公共建筑，中廊较宽，两旁列柱，平时供市民集会使用。这种式样的教堂被称为"巴西利卡"式。

基督教曾经遭到200多年的迫害，很多教徒因此殉难。对"殉教者"的崇拜，构成了基督教徒精神生活的一部分。而在死去的教友的石棺上刻上的宗教题材的雕刻，也就构成了早期基督教美术的一个组成部分。但是，这些石棺雕刻，在表现手法上，并没有出现不同于罗马的独特风格。

◎ 关键词：长方形 大会堂 建筑形式 建筑风格

巴西利卡式教堂建筑

●王座上的天使 罗马圣彼得教堂

>>> 伯利恒圣诞教堂

伯利恒圣诞教堂位于耶稣出生的马槽所在地伯利恒之星洞遗址之上，其使用权主要归属罗马天主教、希腊东正教和亚美尼亚东正教等基督教派。圣诞教堂始建于公元 4 世纪，公元 529 年毁于撒马利亚人起义。

现在的圣诞教堂是在原址基础上重建的，并部分保持了原来的建筑风格。在过去的 1000 多年间，重建后的圣诞教堂屡遭战火洗劫，创痕累累。后来教堂周围又增添了几个小教堂和修道院，建筑规模逐步扩大。

拓展阅读：

《耶稣和中国》
[加拿大] 陈蔚中
《欧洲中世纪美术》王宏建

拉丁文"巴西利卡"（basiiica）一词源自希腊文 basilikos，其本意为"房间""大厅""神殿""道路"等，后来常用来专指雅典的王宫大厅，这是一种长方形的大会堂建筑。古罗马帝国时期，自监察官波西乌斯，于公元前 184 年，率先在罗马市中心建成"巴西利卡·波西亚"大厅，这种建筑式样蔚然成风。其由于公用的广泛性和重要性而成为罗马公众生活的中心。

基督教合法后，由于没有自己的建筑传统，借用现成的古罗马建筑式样，把这种中廊较宽两旁列柱的长方形公共建筑作为自己教堂的建筑风格。后来人也将其称为"巴西利卡"教堂。

"巴西利卡"教堂将罗马大会堂的形式直接搬来用，在一端加上祭坛，并装饰上宗教题材的绘画，这样的形式为后来的基督教教堂样式提供了模本。"巴西利卡"的教堂结构在古代曾被视为最完美的教堂建筑形式，在教会史上流行达数百年之久。其教堂的布局是这样的：中间是一个长方形大厅，大厅的入口在西端，门前有一个露天庭院，四面被回廊包围。通向教堂正厅的门厅多是为不能进入教堂参加礼仪的忏悔者和教友所设。作为教堂主体建筑的大厅，被两行廊柱分隔为主殿和侧廊，通常主殿两边各有两行侧廊。主殿末端为教堂圣所，祭坛就设在圣所前沿，圣所的后部则为半圆形的后殿。在主殿和后殿之间一般有一条交叉甬道将其分开。外墙没有窗子，光线从中殿上部天窗透入。中殿和侧廊的顶端为木架屋顶，而半圆形后殿上则为拱形圆顶，但在早期"巴西利卡"教堂中，除罗马主教的座堂外，一般并无这种拱形圆顶结构。教堂内部采用大理石拼花地板，在连拱柱廊和圣所上部，装饰有圣像和《圣经》故事等宗教内容的镶嵌画。

最早的"巴西利卡"教堂为罗马皇帝君士坦丁大帝公元 313 年下令在罗马建造的拉特兰圣约翰教堂。而 320 年左右开始兴建的圣彼得教堂是规模最大的"巴西利卡"教堂之一，由于其兴建于半山腰，所以在入门处加修了壮观的阶梯。与其他"巴西利卡"教堂一样，它的前面是一个方形院落，三面回廊。正殿入口处建有巨大的廊柱，内有净身用的喷泉。殿堂被四排柱子分为五个长廊，中间最宽，顶端是祭坛。祭坛与正殿之间还有左右两个横廊，被称为"袖廊"。罗马圣彼得教堂为"巴西利卡"建筑风格的典型代表，它于 1506 年被拆毁后重建为保留至今的圣彼得大教堂。其他较为著名的"巴西利卡"建筑风格的教堂，还有 385 年建造的罗马圣保罗教堂（这座教堂于 19 世纪遭火灾被毁坏后重建）、4 世纪在巴勒斯坦建成的伯利恒圣诞教堂以及 6 世纪在拉文纳建成的圣阿波利纳教堂等。

●庞贝第二样式装饰壁画

>>> 十字军东征

十字军东征是在1096年到1291年西欧基督教（天主教）国家对地中海东岸的国家八次宗教性军事行动的总称。由于罗马天主教圣城耶路撒冷落入伊斯兰教徒手中，十字军东征主要的目的是从伊斯兰教手中夺回耶路撒冷。东征期间，教会授予每一个战士十字架，组成的军队称为十字军。

十字军东征一般被认为是天主教的暴行，到近代，天主教已承认十字军东征使教会声誉蒙污的事实。

拓展阅读：

《十字军东征》
[苏联] 扎波罗夫
《世界艺术五千年》王小岩

◎ 关键词：罗马式建筑 朝圣 法国 图鲁兹

圣塞南教堂：通往朝圣之路

从地理上说，罗马式建筑主要分布在从西班牙北部到莱茵河地区，从英国到意大利北部的天主教盛行地区。

中世纪的人们都抱有狂热的宗教信仰，那时，宗教的权威比君主的权威还要大，并且教皇就意味着一切。人们总是抱着不同的目的去朝圣。病痛的人去那里治病，犯人到那里去求得宽恕。他们跋山涉水去罗马、去梵蒂冈，去离上帝最近的地方。他们认为宗教不仅能解决人的精神的病痛，还能解决生病给人带来的痛苦。

一般说来，朝圣往往是以一种团体旅行的形式来实现，因此在朝圣队伍行进过程中难免会有这样那样的问题发生，他们要喝水，要吃饭，甚至还要有休息的场所，这样，麻烦就不断地出现了。这些朝圣者的过往，往往影响到当地居民的正常生活。

为解决这种朝圣与当地居民的矛盾，许多通往圣地的教堂被兴建起来。它可以为朝圣者提供栖身之所，为他们提供食物和水。法国南部的圣塞南教堂正是这些教堂中的一座。它是最具地方色彩、最具创新观念的罗马式建筑风格的生动体现。圣塞南教堂建在南部省份图鲁兹，这里正好是法国通往孔波斯特拉的圣地亚哥的一条主干道。图鲁兹当地的教堂经常使用桃红色的烧砖来建造，只有在一些窗孔、门道、墙角和雕塑装饰上使用了石料。这与图鲁兹省缺少石料不无关系。整座教堂的外观呈现十字形布局，并且在整座建筑的两轴的交点上修建了一座高塔。这样的布局有着强烈的象征意义，暗示出基督耶稣在十字架上的身体。厚重坚实的墙壁、高大巍峨的塔楼、半圆形的拱穹结构都体现了这座教堂的罗马式建筑特征，给人以稳定、坚实和巨大的力量。就功用而言，通常罗马式建筑的内部空间设计需考虑到三个方面：为教士们提供带有祭坛的祈祷处；为走向圣坛的礼拜队伍提供行进的空间；为隐居的僧侣们提供工作和活动场所。圣塞南教堂不但秉承了这样的布局，还为朝圣的人们准备了休息的场所，这才是圣塞南教堂建造的初衷。这种教堂类型现在被称为"朝圣路类型"，而图鲁兹的圣塞南无疑是其中的典型代表之一。

其实，圣塞南建成的时候，教会的力量已经开始走向衰弱，君权逐渐膨胀。这都是宗教社会开始走向世俗社会的体现。特别是十字军东征后，教皇的地位受到了进一步的冲击。教会允许人们去朝圣，权威面纱已经渐渐地被揭开。宗教的圣地不再是高深莫测的地方，人们可以更加自由地去圣地朝圣。这样的朝圣人群为教会带来大笔的收入，教会尝到了世俗化的好处。

◎ 关键词：修士会 克卢尼 回廊 改革者

摩赛克修道院里的圣彼埃尔教堂

●圣彼埃尔教堂南门口中央柱

>>> 加尔文

加尔文（1509—1564年），法国宗教改革家，基督教新教加尔文宗（在法国称胡格诺派）创始人。1509年7月10日生于法国北部努瓦荣。1523年到巴黎就学，后赴奥尔良大学学习法律，深受人文主义思潮影响。1531年回到巴黎，专攻神学。1534年成为新教徒。因受政府迫害，化名逃往瑞士巴塞尔。1536年在巴塞尔出版《基督教要义》。此后，一直在日内瓦领导宗教改革。1564年5月27日死于日内瓦。有《加尔文全集》52卷传世。

拓展阅读：

《加尔文派的历史与特质》
[美] 麦克尼尔
《世界建筑艺术》[德] 陂士敏

圣塞南教堂是专为了朝圣者而修建的，所以，它不仅提供休息的地方，还提供了参观的地方。与之相比，圣彼埃尔教堂就更加具有自己的特色了。圣彼埃尔是圣彼得法语的音译。这座教堂修建在摩赛克的修道院里。摩赛克的圣彼埃尔与图鲁兹的圣塞南，同样也是孔波斯特拉的道路上许多教堂建筑中的一个。

中世纪时，有很多修士会，摩赛克的修道士应属于克卢尼修士会，这个修士会在罗马时代是最重要的修士会之一，具有很高的声望。这个修士会的母教堂在勃垦地的克卢尼，它也因此而得名。在当时，每一个修士会都有自己的一套修道准则，克卢尼修道士的修道准则来自于本尼迪克特的作风，它的特点是：注重个人精神的修养，以福音书为基础，减少个人欲望，与他人平和相处。克卢尼修士会修道的方式是祈祷和学习圣经，对唱诗队要求很高，并且要有隆重的礼拜。

通过上面的介绍我们知道，圣彼埃尔教堂就是修建在这样一个修道院中。里面住有很多修道士，也就注定要有很多生活设施，比如宿舍、食堂和修道士洗澡的场所，甚至还要有庭院和管理动物等地方，乃至墓地。因为总有修道士会患病死亡的，后来，在墓地又加栽了果树。这样教堂就变成了一个一应俱全的小型社会。

值得一提的是教堂里的回廊。这个回廊大概修建于1100年，其根据来自回廊窗间墙壁上的一段铭文的记录。回廊是一个四边形的有顶建筑，围绕着喷泉而建。其功用是供修道士们散步和互相交谈。这在本尼迪克特本人看来无疑是有着非常重要作用的，他一向主张要祈祷和研习《圣经》。那么，在这个装饰有《圣经》故事的回廊里交谈的修道士，既可以互相交流思想、心得、体会，又可以时刻提醒自己的身份是多么的与众不同。这会更加有利于修道士的修道。事实上的回廊就是这样的布置。

然而，有些改革者的想法却与本尼迪克特的看法完全不同。12世纪，有一位热心改革的修道士在给该修道院的院长的信里，提到了这个回廊，这位改革者在提起圣彼埃尔教堂的回廊装饰、群兽、《圣经》故事时，就曾这样说："假如人们不为这些愚蠢而又无益的事感到惭愧，至少他们应当痛心于这种花费吧？"当时的热心改革者，大都是反对教会的铺张浪费的，他们认为教堂装饰得如此豪华夺目只是为了哗众取宠，是一种畸形的美。

● 比萨大教堂

>>> **比萨斜塔做的实验**

　　1590年，意大利科学家伽利略，曾在斜塔的顶层做过自由落体运动的实验，让两个重量相差10倍的铁球，同时从塔顶落下，结果，两球同时着地，一举推翻了束缚人们思想近2000年的希腊著名学者亚里士多德关于重量不同的物体其下落的速度也不相同的"物体下落速度与重量成正比"的理论。

　　伽利略开创了实验物理的新时代，被人们称为"近代科学之父"，而他用来做实验的斜塔也更加遐迩闻名。

拓展阅读：

《意大利美术史话》刘人岛
《伽利略的女儿》
　　[美] 达娃·索贝尔

◎ 关键词：罗马帝国　意大利　比萨大教堂　比萨斜塔

比萨大教堂的综合建筑

　　罗马帝国分裂以后，意大利就变成了一个分裂的国家，征战不断。这时的教堂往往不单纯地用作宗教活动，修建教堂的目的经常是纪念某些具有重要意义的事件。比萨教堂就是为纪念1062年打败阿拉伯人，攻占巴勒摩而造的。主教堂从1063年开始建造，到1092年才完成，钟塔的建筑要比主教堂的建筑晚了100多年，是1174年建造的，它位于主教堂圣坛的东南方向，洗礼堂虽然比斜塔建造的时间要早，是1153年建造的，但是，建成的时间却更晚，建成时间为1278年。

　　主教堂是拉丁十字式的，是比较典型的"巴西利卡"式，全长95米，有四排柱子。中厅用木桁架，侧廊用十字拱。正面高约32米，有四层空券廊做装饰，形体和光影都有丰富的变化。教堂的外观非常华丽炫目，使用小圆柱的连拱与多彩菱形大理石嵌板构成，色彩异常明亮，体现了中世纪意大利教堂建筑的独特魅力。

　　位于前部的比萨洗礼堂是后来风行的哥特式建筑风格。这也是一个圆形建筑，直径35米多，在距离主教堂大约60米的地方，总高度有54米。由于受过大规模改建与装修，我们已经看不到最初它锥形的顶部。我们现在看到的是改建后的圆形屋顶。

　　说起比萨大教堂，当然要提及闻名于世的比萨斜塔。这是一座钟塔。它在主教堂东南20多米，是圆形，直径大约16米，高8层，中间6层围着空券廊。至于塔楼怎么会倾斜，这就要追溯到1174年兴建时的情景。原来，这座白色大理石塔楼是比萨大教堂一组建筑中第三期的工程。原设计为8层，高56米，塔顶的钟楼上还有七个钟，每个钟所发出的声音是不同的。当第三层完工时，发现地基沉陷不均匀。那时负责此项工程的工程师B.皮萨诺打算将下陷的一边，层高加大，以资补救，但结果沉陷得更厉害。为了寻求解决的办法，比萨塔楼的建造工程曾经数次停顿，不过最后还是在倾斜的状态下于14世纪完成了全部工程。这座偏离垂直线有5.2米的斜塔，成了建筑学上的一段奇闻。由于它一直没有再往下倾斜，比萨斜塔也就成了世界建筑艺术史上的不朽之作。如今，比萨斜塔已经成为了这座城市的标志性建筑，很多人都是因为它才知道了这座城市。

●西班牙布尔戈斯大教堂

>>> 科隆大教堂

科隆大教堂坐落在德国科隆市中心,是哥特人杰作,始建于1248年,一直到1880年建成,经过七个世纪。

科隆大教堂占地8000平方米,建筑面积约6000平方米,东西长144.55米,南北宽86.25米。主体部分就有135米高,大门两边的两座尖塔高达157.38米(有资料说是161米),像两把锋利的宝剑,直插云霄。整座大教堂全部由磨光的石块建成。大教堂的四周还有许多小尖塔。科隆大教堂至今依然是世界上最高的教堂。

拓展阅读:

《建筑之美》任刚
《德国美术史话》徐沛君

◎ 关键词:文艺复兴 蛮族 哥特式艺术 顶峰

哥特式艺术——中世纪艺术的顶点

意大利文艺复兴时期的学者把12世纪到文艺复兴时期的艺术称为"哥特式"。所谓"哥特"就是蛮族哥特人。这个称谓实际上带有贬义。在中世纪之初,罗马艺术是欧洲的正宗,所有由蛮族带来的异质文化都被诬蔑为"哥特"。但是,后来从12世纪起哥特艺术占据了主流,特别是在14—15世纪文艺复兴时期发展到了顶点。而哥特艺术也是整个欧洲中世纪艺术发展的顶峰。

哥特艺术首先是在建筑兴起的,而后才陆续波及雕塑和绘画。而哥特式教堂建筑又是整个哥特式建筑艺术的核心所在。第一个哥特式建筑是在法国国王的领地上诞生的。确切地说,是1140—1144年的圣德尼教堂的重修,标志着整个欧洲哥特艺术的兴起。

哥特式教堂建筑在艺术造型上的特点:首先是在体量和高度上创造了新纪录,从教堂中厅的高度看,德国的科隆中厅高达48米;而德国的乌尔姆市教堂的塔楼则高达161米。其次是形体向上的动势十分强烈,轻灵的垂直线直贯全身。不论是墙和塔都是越往上划分越细,装饰越多,也越玲珑,而且,顶上都有锋利的小尖顶直刺苍穹。不仅所有的塔是尖的,而且建筑局部和细节的上端也都是尖的,整个教堂充满了向上的冲力。

有人说罗马建筑是地上的宫殿,那么哥特建筑则是天堂里的神宫。哥特式教堂结构变化,向上的尖顶把人们的意念刺向"天国",成功地体现了宗教观念,人们的视觉和情绪随着向上升的尖塔,有一种接近上帝和天堂的感觉。从审美取向上看,罗马式建筑比较注重横向的拓展,教堂具有宽大雄浑的特点,但却显得闭关自守,而哥特式建筑则更加体现出纵向向上的拉伸,表现出人的意念的冲动,它不再是纯粹的宗教建筑物,也不再是军事堡垒,而是城市的文化标志,标明在中世纪森严的教义下人所能感受到的一点有限的自由,人们会发现一丝现实世界的阳光透进了宗教统治的中世纪。与哥特建筑一起应运而生的是优美的彩色玻璃窗画。由于多数的中世纪人不识字,这种画也就成为信徒们彩图本的圣经。

哥特式教堂的结构体系是由石头的骨架券和飞扶壁组成的。其基本单元是在一个个或正方形或矩形的平面四角的柱子上建双圆心骨架尖券,四边和对角线上各一道,屋面石板架在券上,形成拱顶。这种结构特点,可以在不同跨度上做出矢高相同的券,拱顶重量较轻,交线分明,减少了券脚的推力,简化了施工。从科学的角度而言,哥特式教堂的结构更易于建筑规模的扩大。

●圣雷奥那多教堂的彩色镶嵌玻璃

>>> 马赛克

马赛克（mosaic）原意为镶嵌，镶嵌图案，镶嵌工艺。发源于古希腊。早期希腊人的大理石马赛克最常用黑色与白色来相互搭配。现在马赛克主要用于墙面和地面的装饰。

马赛克由于单颗的单位面积小，色彩种类繁多，具有无穷的组合方式，它能将设计师的造型和设计的灵感表现得淋漓尽致，尽情展现出其独特的艺术魅力和个性气质，被广泛应用于宾馆、酒店、酒吧、车站、游泳池、娱乐场所、居家墙地面以及艺术拼花等等。

拓展阅读：

《建筑与装饰材料》柯昌君
《欧洲建筑与装饰艺术》
朱小平

◎ 关键词：哥特式教堂 装饰性 玻璃窗画

教堂的装饰：彩色玻璃窗

彩色的玻璃窗与哥特式教堂一同应运而生，也是哥特式建筑最具有代表性的特征之一。这些美丽的彩色玻璃窗无疑是11世纪以后人们开始钟爱哥特式建筑的原因之一，这是单从审美的角度来说。如果问一问当时的教会，得出的答案可能就完全不同了。在当时的欧洲，中世纪的人们很少有人识字。哥特式建筑有一个突出的特点就是几乎不用什么墙面，它的窗子很大，占满了整个空间，而窗子又是最适合装饰的地方。这样，教会就利用了大面积的窗子来作画，这些画不是随意的涂鸦。它们的内容都与基督教内容有关，而且故事多半都以《新约》为主。关于这些彩色玻璃窗又有许多象征意味，如圆形的玫瑰窗象征天堂，各式圣者登上了色彩绚丽的玻璃窗，与丰富多彩的舞台画面无异。也许，这才是哥特式建筑能长时间地独霸欧洲数百年的真正原因。

玻璃窗画的产生是以玻璃制造业的发展为基础的，同时，也受到了拜占庭教堂中的马赛克镶嵌画的启发。在当时，玻璃制造还不能完全除去里面的杂质，所以，经常呈现出一种不完全透明的色彩纷呈的样子。这时期的玻璃就特别适宜做教堂玻璃画使用。

11世纪时，彩色玻璃还以蓝色为主调，色彩的种类也很少，只有九种颜色。而且，就是这几种颜色也都色彩暗淡，透光度很低。而后逐渐形成了以深红色和紫色为主的阶段，透明度也逐渐增强。12世纪，玻璃的颜色达到21种之多。这些色彩斑斓的玻璃更加富于表现艺术的潜质，《圣经》的故事也就更加具有表现力了。在13世纪以前，由于工艺的限制，玻璃的块小，很多画面都画得非常具体，有一定的故事性和情节性，类似于现在的连环画。工匠们先用铁棍把窗子分成一些不大的格子，再用工字形截面的铅条在格子里盘成图画，然后把玻璃镶在铅条中间。13世纪以后，玻璃制造业有了长足的进步，玻璃的形制有了很大的扩大。大块玻璃的出现使得原有的彩窗制作变得简便了，但是内容也随之变得简易，出现了个别圣像代替故事的情形。14、15世纪时，玻璃的色彩更加多样，透明度已经达到了相当的高度，逐渐地人们不再用镶嵌法制作彩窗，而是直接在玻璃上作画，这样颜色不再像原来那么浓重了，也就在很大程度上削弱了彩窗的装饰性。

哥特式教堂的彩色玻璃窗代表：早期的有法国的巴黎圣母院，盛期的有法国的亚眠主教堂、兰斯主教堂、沙特尔主教堂，英国的索尔兹伯里主教堂，德国的科隆主教堂和意大利的米兰大教堂。

诸神荣耀——黑暗的中世纪

◎ 关键词：天主教堂 塞纳河 哥特风格 宗教艺术

写进雨果小说的建筑：巴黎圣母院

● 巴黎圣母院西正面

>>> 《巴黎圣母院》

《巴黎圣母院》（1831年）是雨果第一部大型浪漫主义小说，它以离奇和对比手法写了一个发生在 15 世纪法国的故事：巴黎圣母院副主教克洛德道貌岸然、蛇蝎心肠，先爱后恨，迫害吉卜赛女郎爱斯梅拉尔德。而面目丑陋、心地善良的敲钟人加西莫多却为搭救女郎甘愿舍身。

小说揭露了宗教的虚伪，宣告了禁欲主义的破产，歌颂了下层劳动人民的善良、友爱、舍己为人，反映了雨果的人道主义思想。

巴黎圣母院是一座天主教堂，坐落于巴黎市中心塞纳河中的西岱岛上，始建于 1163 年，是巴黎大主教莫里斯·德·苏利决定兴建，由教皇亚历山大和路易七世共同组织奠基的，整座教堂在 1345 年才全部建成，历时 180 多年。这是一座典型的哥特式建筑，也是欧洲历史上第一座完全哥特风格的教堂，具有划时代的意义。

巴黎圣母院从墙壁、屋顶到每一扇门扉、窗棂，以至全部雕刻与装饰，都是用石头雕琢并砌成的。它那精美华丽的建筑雕饰，玲珑剔透的塔尖与钟楼，五光十色的彩色镶嵌玻璃窗以及墙面各部分千姿百态的雕像，使所有来过这里的游客叹为观止。许多中国人最早知道巴黎圣母院，都是因为雨果的名著《巴黎圣母院》。

巴黎圣母院的主体建筑原有高度为 30 米，19 世纪著名的建筑师维奥莱·勒·杜克又在它的上面加建了一个高约 106 米的塔尖，使圣母院的建筑总高度达到 130 多米。教堂内部的大厅全长 130 米，宽 50 米，高 35 米。在进行盛大的宗教仪式时，里面可容纳 10000 人。圣母院的正外立面的结构非常严谨，整个建筑被壁柱从纵向分隔成了三大块，又通过三条装饰带将它横向划成三部分。顶上则对称地并立着两座钟楼，各高约 69 米。圣母院的正面有三个联成一排的大门，左门叫"圣母门"；右门叫"圣安娜门"；中门表现的是"最后的审判"。他们的尖拱形墙壁上，装饰着精致的装饰雕刻和浮雕，题材均取自《圣经》。圣母院的尖塔很高，有直刺苍穹的感觉，尖拱、肋拱、飞壁犹如在碧空里纵横。位于门洞上方的，是所谓的"国王长廊"，上面分别陈列了以色列和犹太国历代国王的 28 尊雕塑。它们具有极高的历史价值，有的形象从神态上看也极为生动。内部的扶壁与矢拱，给人以轻盈、灵巧和宽敞的感觉，只要静立在殿内，举目仰望，就会产生与建筑本身一起向上的腾空感。

公元 1793 年，法国大革命中，一些极端分子曾因为他们痛恨法国国王的形象，而将国王们的雕塑捣毁。但是，热爱艺术的法国人民，很快认识到自己的错误，把雕像重新复原，并放回原位。

巴黎圣母院体现了一种极为精致的工艺设计，充满着一种严格的理性，是欧洲宗教艺术乃至人类智慧的集中体现。

拓展阅读：

《悲惨世界》[法] 雨果
《法国美术史话》高天民

◎ 关键词：哥特式教堂 奥古斯汀 圣城 圣托马斯

早期英国风格的坎特伯雷主教堂

● 坎特伯雷主教堂的《播种者》

>>> 毛姆

毛姆（1874—1965年），英国著名的小说家和戏剧家。1874年1月25日生于巴黎，中学毕业后在德国海德堡大学肄业。1892年至1897年在伦敦学医，并取得外科医师资格。1903—1933年，他创作了近30部剧本，深受观众欢迎。

毛姆的喜剧受五尔德的影响较深，一般以家庭、婚姻、爱情中的波折为主题，其中最著名的剧本是《圈子》（1921年）。毛姆的作品还被译成多种外文出版。1952年，牛津大学授予他名誉博士学位。

拓展阅读：
《人性的枷锁》［英］毛姆
《英国美术史话》李建群

哥特式教堂被搬上英国的岛屿，是其在整个欧洲大陆风靡之后的事。在1170—1240年这70年的时间里，剑桥的艺术专家们愿意称它为早期英国风格。坎特伯雷主教堂就是出现在这段时间并成为它最典型的代表。

坎特伯雷位于英国东南部，属于有着"英格兰花园"之称的肯特郡，这是一座人口不到40000的古城。597年，传教士奥古斯汀受教皇的委派，从罗马赴英国传教。在40名修士的伴随下，他来到了作为萨克逊人的肯特王国都城坎特伯雷。当时的国王是个异教徒，但王后原是法兰克公主，信仰基督教。在王后的帮助下，奥古斯汀成为第一位坎特伯雷大主教，并把基督教普及整个英格兰。因此，在英格兰，坎特伯雷被人们形象地比喻为基督教信仰的摇篮。

12世纪时，英国国王亨利二世任命他的大臣兼好友托马斯·贝克特为坎特伯雷大主教。但托马斯·贝克特宣称，从此他不再是国王的奴仆，而只听命于罗马教皇。这激怒了亨利二世，他派四名骑士将贝克特杀死。三年后，贝克特被信徒尊奉为"殉教者"圣托马斯。在此后的几个世纪里，不计其数的信徒们络绎不绝地涌入坎特伯雷，朝拜这位"殉教者"，坎特伯雷就此成为英国的"圣城"。

声名远扬的坎特伯雷大教堂气势雄伟，规模恢宏。整个教堂长约156米，最宽处有50米左右，中塔楼高达78米。前面说过，这座大教堂最早可以追溯到奥古斯汀。不过早期的建筑已毁于战火。1070年这座大教堂动工重建，后来又经历了很多次的续建和扩建，其中中厅建于1391—1405年，南北耳堂建于公元1414—1468年，三座塔楼也分别于不同时期建成。高大而狭长的中厅和高耸的中塔楼及西立面的南北楼表现了哥特建筑特有的向上飞拔升腾的气势，而东立面则表现出雄浑淳厚的诺曼风格。教堂东端，设有一个巨大的地下室，用以纪念圣托马斯。除了圣托马斯外，这里还安葬着亨利四世、爱德华三世之子以及百年战争中驰骋疆场威震法兰西的黑太子等名人。这里还陈列着他们用过的盔甲、盾牌和其他兵器，充满了历史的厚重和时代的沧桑。

坎特伯雷还是生产文人的地方。英国民族文学的奠基人乔叟就在这写下了脍炙人口的诗体作品《坎特伯雷故事集》。此外，文艺复兴时期的英国剧作家和诗人马洛就出生在坎特伯雷教堂的俯视之下。英国现代著名小说家毛姆也曾在此地一所著名的寄宿学校里度过了少年时代，他在长篇小说《人性的枷锁》就写进了他在坎特伯雷的生活经历。

诸神荣耀——黑暗的中世纪

◎ 关键词：建筑百科全书 秃头查理 法国 哥特式风格

沙特尔大教堂：哥特式建筑的百科全书

● 沙特尔大教堂西正面

>>> 查理大帝

法兰克国王（公元768—814年），罗马人皇帝（公元800—814年），又称查理曼。加洛林王朝第一代国王矮子丕平之子。768年与其弟共即王位，三年后独掌王权。在平定阿基坦叛乱并统一法兰克王国后开始向外扩张，建立起包括中欧和西欧大部地区的庞大帝国。814年病逝于帝国首都亚琛。

查理大帝生前积极推行军事改革，建立严密的军队组织与指挥系统，统一军队组织和作战原则；其军事思想及改革措施在当时的欧洲颇有影响。

拓展阅读：

《查理大帝传》
[法兰克] 艾因哈德
《法国美术史话》高天民

沙特尔大教堂的立面吸收了跨越近四个世纪的整个哥特时期几乎所有的元素。右边是强有力而体态沉重的南塔，它属于早期哥特风格。左边是富于想象力的装饰精细的北塔尖顶，属于哥特末期风格。中间是三连的大门，这是中早期哥特式雕刻的最著名的遗迹之一，还有13世纪初流行的轮形窗。由于这些特点，沙特尔大教堂又有着哥特式建筑百科全书的美誉。

沙特尔大教堂历史悠久，最初的建造要追溯到公元4世纪。但是一直到9世纪才有今天的名字。9世纪的时候，查理大帝的孙子——秃头查理赠送了一件圣物（传说中圣母在基督降生时穿的"束腰外衣"）给沙特尔主教堂。从此，沙特尔成了朝圣之地。沙特尔也成了法国最早信奉圣母的教堂。

沙特尔大教堂曾遭遇过一场大火，1194年6月10日夜晚，这场大火在沙特尔城蔓延，大部分沙特尔城被摧毁，其中包括主教的宫殿和除西面正面之外的整个主教堂。

沙特尔地区商业非常繁荣，人们非常富有。他们每年都在主教堂周围的街道和广场举办四次与圣母有关的大型集市活动，这四个节日是圣烛节、圣母领报节、圣母升天节和耶稣诞生节。这些商业活动受到教士会的许可和保护，也使主教堂获得了很多经济收益，是重建的重要经济来源。然而，仅仅靠这些收入还不足以建设一个如此宏伟的大教堂，于是教会接受了来自城镇的手工业者和商业行会等多方面的捐助。如今还可以看到，在教堂东面的一扇窗子上绘有当时行会捐赠的图案。教堂重建资金的另一个来源就是拍卖。这些拍卖活动其实也是一种变相的捐赠。教堂拿出一些圣物，卖给买主，再由卖主捐赠给教堂。例如，沙特尔的伯爵路易斯就购买并赠送了圣安妮的头骨。还有些身份比较特殊的王公贵族直接捐赠了教堂里的设施。例如，卡斯特尔的王后和法国国王圣路易斯的母亲布兰奇，后者安装了北交叉甬道的正面的窗子；布立塔尼的公爵德路克斯的彼得安装了南交叉甬道的窗子，此外，又捐赠了耳堂入口的雕刻品。有了社会各界的支持，教堂的重修改建得以顺利进行。

沙特尔大教堂几乎吸收了当时所有哥特式风格。其中，最引人注目的是教堂南侧唱诗席一面的墙上的彩色玻璃，它用18幅画面来衬托中间一幅贝依·弗里埃尔圣母画，其中，两侧各7幅，中间主图以下4幅，这些图画分别叙述耶稣的事迹，其中，包括最后的晚餐、圣母领报等题材，泛称为《耶稣传》。沙特尔教堂以它独特的魅力，屹立在欧洲教堂之林。

●英国坎特伯雷大教堂

>>> 美国西敏寺犬展

美国西敏寺犬展的历史已经有120多年了，西敏寺俱乐部起先是由一群热衷于指挥猎犬和赛特犬的爱好者发起的，他们经常在纽约的西敏寺旅馆里聚会，互相交流经验。俱乐部是建立在对犬种的爱好和改良犬种的基础上的。

西敏寺犬展每年都要举行一次。1877年的5月8日至5月10日在纽约市的迈迪逊大街26号Gilmore花园成功举行了历史上第一次西敏寺犬展，媒体争相报道，从此犬的历史翻开了崭新的一页。

拓展阅读：
《西班牙美术之旅》徐芬兰
《英国美术史话》李建群

◎ 关键词：西敏寺 近代科学 圣马利亚 火焰式

两个礼拜堂：走向不同的风格

西敏寺是英国皇家学院，同时，也是欧洲最美丽的教堂之一。西敏寺建成后，即成为英国国王加冕典礼的场所。它是一座壮丽的具有哥特式风格的教堂，它无论在世界建筑史上，还是在英国过去九个世纪的漫长岁月里，都占了举足轻重的地位。英国皇室成员、政治家、宗教界名人以及著名诗人不少都长眠于此。

这座教堂的礼拜堂又叫学院礼拜堂，建于1446—1515年，是14世纪哥特式建筑中的最后代表之一。它冠以皇家之名，又是礼拜堂，但作用却更多体现在学术上。由于这里诞生了近代科学，这座礼拜堂也就有了别样的味道。

正如许多晚期哥特式建筑那样，这座礼拜堂使用了垂直的风格。大量管风琴似的屏式附加物，好像在努力摆脱哥特式风格。但是，我们仍可以从耳房的中殿和12个长方形间架的内殿所形成的一个完全比例的单一空间看到哥特式的整体印象。约翰·沃斯特尔，一个出色的石匠师傅，设计了那个漂亮的扇形穹顶。这个穹窿依然采用传统的菱形格局建造，而穹窿的肋拱和网状物则分别建造，有些部分把穹窿的表面处理得犹如一个扇形，在同一块石头上进行了两种不同的处理，雕刻出肋拱和网状物。这是参考了格洛斯特修道院的办法。

与此同时，1482—1494年，在西班牙北部的帕格斯，圣马利亚大教堂东端的王室总管礼拜堂也在修建。这个工程的主持者，是来自德国的石匠师傅，名字叫作科洛尼亚的西蒙，他是著名的石匠师傅科洛尼亚的胡安的儿子。他带来了北欧的建筑观念，这使得圣马利亚主教堂礼拜堂与同时代的其他礼拜堂有着明显的区别。又由于监督这项工程的是世袭卡斯蒂利王室总管瓦拉斯科的佩德罗·埃尔南戴斯，所设计的还是一个八角形的葬礼教堂，教堂带有很浓厚的西班牙特色，使整个建筑成了独特的西班牙式建筑。这个八角形的穹窿，肋拱被光滑的网状结构划分，依次环绕着内部的星状结构，很容易让人想到伊斯兰的星式穹窿。因为它的曲线很像正在缭绕的火焰，所以它有"火焰式"的称谓。礼堂里面拥有绚丽多姿的艺术作品，其中，包括出自于吕卡·焦尔达诺之手的壁画。

圣马利亚大教堂建筑物本身具有极高的艺术价值，并展现了数世纪以来建筑历史的演化发展情况。

两座礼拜堂的建造时间一致，但展现了不同风格。虽然他们都是属于哥特式晚期的作品，都具有很多哥特式的特征。但是哥特式建筑风格已经开始走向了不同形式的道路。

● 大主教阿尔伯特的手抄本外装

>>> 薄伽丘

乔万尼·薄伽丘(1313—1375年),文艺复兴时期的意大利作家、诗人。出生于巴黎,家境富裕,受到良好的教育,早年长住那不勒斯,后半生住在佛罗伦萨。

薄加丘写过传奇、叙事诗、史诗、短篇故事集等。传世的作品有《菲洛柯洛》《似真似幻的爱情》《十日谈》《爱的摧残》《爱情十三问》《大鸦》等。最出色的作品是《十日谈》。《爱的摧残》则是用意大利佛罗伦萨方言写成的长篇叙事诗。

拓展阅读:
《中国古代十大手抄本》
内蒙古人民出版社
《西方美术史》马晓林

◎ 关键词:北欧 修道士 彩绘手抄书 世俗化

精美的手抄本绘画

14世纪的时候,有人喜欢在墙壁上做一组绘画。例如在法国,最有名的壁画是在阿维农的教皇宫殿中及教皇克勒门六世书房里的壁画,这个时期也仍然有教堂的彩色玻璃窗。在北欧地区,却已经很少再有人请人制作巨幅的绘画。因为,这样的艺术形式已经不像早些年那样流行了,一种新的艺术形式——用鲜艳色彩装饰的手抄本绘画和画在木板上的小型画架画开始走俏。

其实,手抄本绘画就产生的时间上来说并不晚,早在10—11世纪,北欧就开始信仰基督教。他们过着东征西战的日子,物质生活匮乏,更加没有彩色的玻璃窗。绘画就只有出现在较为小型的物质载体上,手抄画就是在这时产生的。我们可以从早期的手抄画中看到埃及艺术对欧洲的影响。例如,大约作于1150年出自《士瓦本的福音书》中的一幅插图《圣母领报》,看起来如同埃及浮雕一般刻板僵硬。圣母正面对着观者,似乎因为惊愕而抬起双手,圣灵之鸽落于头上。身旁的天使侧对观者,抬起右手,这是中世纪艺术中表示讲话的手势。画家无意于画面生动与否,旨在将故事的各种神圣象征物全部搬上画面。

13世纪,英国中世纪的修道士也创作了美丽绝伦的彩绘手抄书。以《圣彼得》为例,我们可以看到线条谨慎、精到,优雅中流露出内心细腻的情感。

到了14世纪,手抄画逐渐呈现出了流行的趋势。现在所存的最有名的手抄本是扬·普塞尔作的《埃夫勒的珍妮的时辰祈祷书》,大约创作于1325—1328年,这里用了所谓的"浮雕式灰色装饰画",这些画除了极少数有彩色特征的装饰外,其余部分大都用灰色的阴影画成,看上去很像石像。与教堂的巨幅画不同,这些小册子不是为了公众的祈祷而作,而是为私人所作,埃夫勒的珍妮是当时的一位王后,这本书就是为这位王后而作的。打开这本手抄本,在卷首插页的右页上,描绘了两个分开的场景,一个在经文的上面,一个在经文的下面。在经文起首的字母中跪着的一个人像,许多研究者认为这就是珍妮王后本人,因为在她的脚下还有她的哈巴狗,这是贵族的象征。

还有一件叫作《淑女传》的作品,描述的是意大利作家薄加丘所写的著名妇女的故事。这本书最初的法文译本,是1403年送给法王查理五世的弟弟菲利浦公爵的新年礼物。这就为手抄画的世俗化提供了见证。

● 喷水池旁的独角兽纹锦画

>>> 鲁迅对对

　　鲁迅少时聪明好学，思维敏捷。有次对课，寿镜吾先生出上联曰"独角兽"，有学生对曰"两头蛇""九头鸟"者，甚至有以"四眼狗"相对，寿先生都不满意，而鲁迅以"比目鱼"对之。

　　寿先生问出于何典，鲁迅从容答曰：《尔雅·释地》云"东方有比目鱼焉，不比不行，其名谓之鲽。"寿先生听后，额首不已。盖"独"字虽非数词，但隐含有"单"的意思；而"比"亦非数词，却带有"双"的意味。

拓展阅读：

《最后的独角兽》
　[美] 彼得·S.毕格
《悲伤独角兽》（歌曲）

◎ 关键词：后期哥特艺术 中世纪神话 神兽

构图奇特的独角兽墙毡

　　在后期哥特艺术中，七幅墙毡是最富有吸引力的作品之一。在最后一幅的画面上，画的是"囚禁中的独角兽"，这幅作品大约作于1500年，现藏于纽约大都会艺术博物馆。

　　如同中国古代传说中的麒麟一样，独角兽是欧洲中世纪神话中人们用想象力创造出来的一种神兽。和一切想象造物一样，它也具有完全怪异的外形特征。它看起来是一副野性未被驯服、有蹄的马的样子，长着山羊的胡子和一支长长的螺旋形的角。这样的组合恐怕要比四不像更加四不像。关于独角兽的猎取方法，有很多有趣的传说。其中，最富有诗意的是这一种：以一个贞洁的处女在森林中作为诱饵，独角兽就会被她的贞洁诱惑，并把自己的头放在处女的怀里，甜蜜地睡去。这样美丽的传说与中世纪森严的宗教气氛有些格格不入。

　　挂毡的画面是这样的：一匹独角兽脖子上带着项圈，被关在一个小栅栏里，锁在一棵石榴树上。石榴树因为是丰产的象征，又因为石榴的果实里面包含了许多种子，所以经常作为教会的象征物。这件作品具有明显的反教会倾向，从其现在保存的样貌上看，它遭到过很多鞭打。但是，为什么还会一直保留到今天呢？

　　这个独角兽挂毡的神奇之处，还在于图画有意造成了视觉上的错觉。挂毡本来是平展开的，用来作为墙面的装饰。围绕着白色的独角兽的那些外围地区，用的是墨绿色，其间密密地分布着五彩缤纷的开着花的植物。这些似乎都被有意处理成平面，独角兽本身也是作为平面图案出现的，它用后腿用力一支的姿势仿佛是要站起来。就是在这一个时刻，我们发现，那个菱形的栅栏，使独角兽产生了立体感，独角兽好像躺在那里呢。于是，对这个挂毡上的独角兽就有了新的感受。一种强烈的空间感和立体感在人的视觉里得到加强。它优美的平面图案，在哥特式的艺术里面并不算新鲜，但是这种独特的视觉处理却是很少有的。

　　这种在中世纪很流行的挂毡，说明当时工艺已经非常成熟。当然，它们用来装饰贵族居室，也可以用来装饰巨大的教堂的石墙，可只有在上流社会里才会见到。由于它是用羊毛和丝绸紧紧地织成的，所以也具有挡风和取暖的功用。因为它不同于画家用涂料去涂色彩，而是要用各种已经染好的线来编织，所以需要更加的精心，制作的过程也就更加的复杂。

● 查士丁尼及其随从 拜占庭

>>> **拜占庭帝国**

　　拜占庭帝国指东罗马帝国。公元395年罗马帝国分裂为东西两部分。东罗马帝国包括巴尔干半岛、小亚细亚、地中海东南岸地区，其首都是君士坦丁堡。1453年土耳其军队占领君士坦丁堡，东罗马帝国灭亡。

　　东罗马帝国对东西方文化交流做出过重大贡献。在历史上，中国曾从东罗马帝国进口琉璃、珊瑚、玛瑙等多种商品，还将民间幻术与中国传统技艺相结合，创造出中国杂技艺术。

拓展阅读：

《世界通史》周谷城
《外国美术史》宋玉成

◎ 关键词：拜占庭美术 镶嵌画 半东方式

匠心独运的镶嵌画

　　镶嵌画是中世纪拜占庭美术的一个重要代表。拜占庭原为希腊的一个殖民城市。公元330年，罗马皇帝君士坦丁迁都于此，改名为君士坦丁堡。拜占庭美术源自罗马，确立于公元5—6世纪的君士坦丁堡，繁荣期延续到1453年。拜占庭美术，首先是宗教美术。绘画作品多取材于《圣经》，其形式和人物表情处理都须遵循具有神学意义的传统模式；拜占庭美术，也是封建帝国的艺术，它炫耀的是帝国的强大和君王的威严，把世俗君王表现为基督在尘世的代理人。拜占庭美术，还被看作东西方融合的艺术。它注重色彩的灿烂，十分重视华丽的装饰，强调人物精神的表现。镶嵌画是拜占庭绘画的杰出表现形式。

　　拜占庭镶嵌画继罗马时代之后又一次获得繁荣发展，取得了很高的艺术成就。镶嵌画由小块彩色大理石或彩色玻璃拼嵌而成，它的基本特点之一是色彩鲜明璀璨。在拉韦纳的一些教堂可看到拜占庭第一个黄金时代的镶嵌画。圣阿波利纳雷教堂连拱廊两侧的镶嵌画则分别描绘了走向基督和走向圣母的男女天使行列。

　　前期镶嵌画强调表现人物的内在精神体验，并赋予某种超自然的、神秘的象征意义。圣维塔莱教堂祭坛两侧的镶嵌画是拜占庭美术的著名作品。《查士丁尼及其随从》是其中有代表性的一幅，其中，查士丁尼身材修长，傲慢冷漠，在众人的陪伴下出现在教堂的墙壁上。拘谨的典雅，不乏激情的朴素，冷冰冰的专断严肃都构成了拜占庭镶嵌画基础。

　　后期拜占庭镶嵌画强调严格的秩序以及画像几何关系的完美与和谐。教堂装饰统一化，作品的主题处理及其在教堂里的布局都须遵循一定的模式。在形式上，风格化的线条描绘变成了造型的主要手段，空间观念更加抽象，色彩更加单纯，人物形象失去了肉体的存在，成为精神的象征。作于1190年的《宇宙的主宰基督、圣母、圣婴和圣徒》镶嵌在西西里岛蒙雷阿勒教堂祭坛后的半圆形壁龛上，是大型拜占庭镶嵌画的典范之作。画面气势恢弘，巍然雄踞在圣坛之上的基督如同宇宙的统治者一样，举起右手为众生祝福。当你仰视这庄严的基督时，受到的强烈震撼是不足为奇的。

　　帕里奥洛加斯时期，镶嵌画和壁画的纪念性减弱，宏大的巨制让位于纤巧而精微的细节描绘。绘画题材逐渐增多，题材处理也更加自由；但是，整个装饰体系却失去了原来那种统一性和整体感。镶嵌画减少，壁画大量出现。这一时期的重要作品是君士坦丁堡乔拉教堂里的壁画和镶嵌画，其中，镶嵌画《马利亚的生涯》以优雅细腻的色调著称。

●微笑的天使 法国兰斯大教堂

>>> 沙特尔大教堂

　　沙特尔大教堂位于法国沙特尔城，是法国著名的天主教堂，是哥特式建筑的代表作之一。沙特尔大教堂部分始建于公元1145年，12世纪、13世纪遭大火烧毁。16世纪，北面的教堂遭雷击后被杰汗德·博斯修复。公元1836年，第三次大火毁掉了教堂木制的屋顶，后来由金属屋顶代替。

　　现存沙特尔大教堂的主体建筑重建于公元1194年，公元1264年竣工，而且保留了原来西门廊和三个正门上的12世纪时期的雕刻艺术作品。

拓展阅读：

《法国老建筑改造经典案例》
　　　钟敏
《欧洲中世纪美术》李建群

◎ 关键词：雕刻 装饰 神学象征 纪念碑性

哥特式雕塑

　　雕刻是哥特式教堂的主要装饰。哥特式雕塑产生于1137—1140年，它的最高成就出现于1220—1420年。

　　早期雕刻立柱像其实应属于建筑的组成部分。这种人物雕像的面部表情有着僧侣式的冷漠和刻板。

　　在其后的发展中，哥特式雕塑变得自由和丰富起来。雕刻家不再满足于程式化的简单制作，而开始仔细观察自然并模仿自然，人体的自然比例、姿态获得了越来越准确而生动的表现。在这种意义上，可以说13世纪的哥特式美术出现了西方美术史上从神学象征向自然描绘的转变。圣母和圣婴立像是哥特式雕塑的基本图像之一。

　　盛期哥特式雕塑中纪念碑性是突出的特征。它强调类型而非个性，表现集体的信仰而非个人的心灵。这种大教堂的艺术到13世纪末就已基本结束。其后的雕刻发展与建筑分离更加彻底并且并行不悖。受当时的宗教运动影响，14世纪雕刻出现了以表现献身精神和神秘冥想为题材的作品，具有代表性的例如夸张地表现死亡恐怖与悲哀的圣母哀子像，即所说的"比哀塔"。

　　晚期哥特式雕塑的一个普遍特征是它的世俗性愈发明显，开始用人间语言表现宗教题材，用艺术描写代替神学说教。晚期哥特式雕塑创作逐渐脱离了教会的控制，转向同业公会和私人工场。

　　哥特式雕塑在各国都有所发展，尤以法国和意大利的成就最高。

　　法国沙特尔大教堂的西门侧柱雕像显得僵硬、呆板，而亚眠大教堂西门的雕刻却很成熟。兰斯大教堂西门雕刻是哥特式古典主义的代表作品。其中，最著名的代表作就是《天使访问圣母》主柱群像，雕刻中的人物衣饰跟随着人体流动，既表现出人体的空间造型的立体感，又增加了人体的妩媚优雅，作品中开始有了人类情感的真实流露。另一种类型的雕刻代表作是作于14世纪初的《巴黎圣女像》。它虽不注重人体的写实造型，却仍以人间情感的表现取胜。

●圣母与圣婴 拜占庭象牙雕塑

>>> 赫尔墨斯

赫尔墨斯是希腊神话中后起的神。他的形象随着对他的崇拜的发展而改变。远古时期，赫尔墨斯作为畜牧之神，其形象为一肩负羔羊者。在古典时代和希腊化时代，赫尔墨斯通常被描述为足穿带翼之金鞋，头戴有翼之盔形帽，身着长衣和披衫，手持盘蛇节杖的形象。

作为商贾庇护神，其形象为一手持钱袋者。在古罗马神话中，赫尔墨斯被称为"墨丘利"。公元前5世纪初，在古罗马为此神建有宏大庙宇。

拓展阅读：
《全彩西方雕塑艺术史》汝信
《希腊神话故事》[德]施瓦布

◎ 关键词：基督教雕塑 石棺雕塑 装饰性 抽象性

从石棺雕塑开始：中世纪早期雕塑

石棺雕塑是早期基督教雕塑的主要形式。罗马艺术为石棺雕塑提供了传统。基督教题材是石棺雕刻的主要内容。公元3世纪前后，石棺雕塑在对《福音书》和《圣经》题材的处理上几乎完全采用古希腊罗马的艺术传统。代表作是现藏于意大利罗马拉特兰博物馆的石棺雕刻《善良的牧人》，表现的内容与希腊雕刻传统题材负羊的赫尔墨斯非常接近。4世纪时，石棺雕刻大量生产，作品虽多，但质量平庸，不过其中也不乏一些水平较高的作品。现藏于意大利罗马拉特兰博物馆的两兄弟石棺雕刻和尤纽斯·巴苏斯石棺雕刻都是其中优秀的代表作。它们接近圆雕形式，人物形象较为真实，体态也更加自然多变，保持了古典艺术的传统特色。4世纪的象牙雕刻也多取材于宗教。

早期拜占庭雕塑也延续了希腊罗马古典艺术的传统，但是新的风格很快在其中发展起来了，形成了东西方融合的艺术。5世纪时，一些雕刻采用了非写实的构图与造型，并在造型上强调精神性与表现性。这也是拜占庭艺术的典型特色。在10世纪破坏圣像运动后，雕刻在拜占庭艺术中已不占重要地位，雕刻更多地应用于建筑装饰和石棺装饰。这样一来，它就更加具有东方的装饰性和抽象性的特色，同传统的欧洲艺术分立而自成体系。象牙雕刻在拜占庭雕塑艺术中占有重要地位。代表作是《马克西米连宝座》，表现的是圣母与圣子的故事。

入侵的蛮族也受到基督教影响，也体现在雕刻艺术方面。如7世纪的伦巴第人在意大利北方建国，建立了一些教堂，并在教堂建筑上做了大量的装饰雕刻，多为平面化的动物花草为主的装饰图案。代表作为现藏于意大利维达莱圣约翰教堂的祭坛装饰浮雕《光轮中的基督》，显示出了拜占庭的风格特点。

公元8世纪，法兰克王国查理曼建立了加洛林王朝，他力图恢复古罗马的繁荣，鼓励艺术家仿照古典样式进行创作。查理曼热衷于用雕塑布置教堂和宫殿。这种古罗马式自然主义艺术特点的典型代表是现藏于巴黎罗浮宫博物馆的青铜圆雕国王骑马像。随后的奥托王朝继承了加洛林王朝的传统，并将其发展为一种宏大肃穆的风格。圆雕的形式得到更大的发展，并且十分注意对人物情绪的表现。《杰罗十字架》是一件表现极刑的大型涂金着色木雕，是这一时期雕塑的代表作。作品具有强烈的表现主义色彩，具有德意志民族的艺术特色。

●基督像 法国罗马式雕塑

>>> 伦巴底同盟

10世纪下半期，中法兰克王国的原"伦巴底"地区被并入神圣罗马帝国。伦巴底包括米兰等众多城市，经济发达，社会进步。这些城市在与封建主的斗争中，获得了很大的自治权，经常对抗皇帝。

1158年皇帝红胡子菲特烈一世入侵伦巴底，以米兰为首的各城市起来进行反抗，1167年伦巴底诸城在米兰的领导下结成同盟，并得到了教皇和威尼斯、西西里王国的支持。1176年在雷那诺之战中，同盟军打败皇帝。

拓展阅读：

《伦巴底的小侦察员》
[意] 亚米契斯
《十字架的艺术价值》陆征祥

◎ 关键词：浮雕 圆雕 比利牛斯山 伦巴底

石头"圣经"：罗马式雕塑

10世纪后欧洲的教会势力发展很快，11世纪西欧的城市重新兴起，教堂和修道院建筑在各地大量兴建。这些建筑大多采用类似古罗马的拱顶和梁柱结合的体系，被称为罗马式建筑。随之而来的教堂装饰雕刻也开始复苏并发展起来了。采用浮雕和圆雕是罗马式教堂装饰的特点。其内容多为《圣经》故事中的代表人物和情节，形成了所谓的"石头圣经"，这一时期欧洲雕塑艺术风格也被称为"罗马式"雕塑。

罗马式教堂装饰的雕塑主要分布在教堂的外墙壁上，作为建筑装饰与教堂共同组成一个有机的整体。罗马式的雕塑分布于教堂内外的所有表面，但是，为了同建筑体系和谐统一，其形式和造型都服从于建筑的结构和韵律。另外，为了适应建筑结构的需要，罗马式雕塑家还经常违反比例，打破现实序列，将各种物象随意进行组合。

罗马式教堂雕塑最早出现在法国与西班牙交界处的比利牛斯山脉地区。法国东比利牛斯省的圣吉尼斯·方丹斯教堂中的门楣大理石雕刻《光环中的基督和六使徒》是早期罗马式雕塑中较为著名的一件。其后的圣塞南教堂中七块大理石浮雕及一些室内柱头和主祭坛雕刻，取得了更高的成就。这些作品结构严谨，人物形象处理采用了拜占庭象牙雕刻的表现手法，具有很强的空间感。12世纪初，法国的罗马式雕塑进入了高度繁荣时期，甚至出现了一些浮雕学派，其中以勃艮第、朗格多克与普罗凡斯雕刻学派的地位较为突出。维瑞雷的圣马德莱娜教堂和奥顿大教堂的山墙是勃艮第学派留下的优秀作品，这些雕刻光影对比强烈，人物立体感强。朗格多克在11—12世纪初的25年间雕刻的莫阿萨克教堂的门廊装饰，技巧精湛，是这一学派的代表作品。而普罗凡斯雕刻学派在很多方面与意大利北部城市公社的罗马式雕塑风格相近，马赛两教堂中的一些浮雕可以代表其风格。它们构图均衡，人物动作稳重。

伦巴底是意大利罗马式雕塑各流派中最具影响力的一个。其风格特点极为鲜明，被称为"科马斯卡式"。米兰的圣安布焦教堂的雕刻装饰是样式雕刻的极好实例。伦巴底的雕刻装饰通常采用的是形式丰富的花叶图案，人与动物的形象偶尔穿梭其间。这种风格形成后影响极大，尤其是在德国，而英格兰、瑞典、俄国、匈牙利等地也都在不同程度上受到了它的影响。12世纪末至13世纪初，伦巴底雕刻家贝纳狄托·安泰拉米将伦巴底雕刻推向了新高潮。他的代表作品帕尔玛大教堂讲经坛浮雕《降下十字架》，结构严谨、风度深沉。此外，维利吉尔莫和尼科洛也都是颇具影响力的意大利雕刻家。

◎ 关键词：石雕 木雕 木刻 哥特式现实主义

野蛮人的雕塑：哥特式雕塑

●天使访问圣母 法国哥特式雕塑

>>> 哥特小说

哥特小说，属于英语文学派别，一般被认为随着贺瑞斯·华尔波尔的《奥特朗图堡》而产生。哥特小说可以说是恐怖电影的鼻祖，更重要的是，它使我们今天习惯地将哥特式与黑暗、恐怖联系在一起。

"哥特"被用于文学流派，主要是因为这种流派的主题探讨某些极端感情及一些黑色话题，并且哥特小说的背景通常是废弃的摇摇欲坠的城堡、修道院。他们关注哥特式的相关建筑、艺术、诗歌，甚至园艺。

拓展阅读：

《中西美术比较十书》
　　黄宗贤／吴永强
《德古拉》[爱尔兰]B.斯托克

12世纪40年代，一种新的建筑形式出现在法国，随后又传遍了整个欧洲。文艺复兴时期的学者将12世纪到他们所在的时代（大约15世纪）的艺术称为"哥特式"，认为这段时间的艺术是"蛮族"哥特人创造的。实际上，哥特艺术与哥特人并没有多大关系。哥特式雕塑稍晚于哥特式建筑，出现在13世纪初，但发展较快。哥特式雕塑的主要表现形式是装饰教堂的石雕，还有木雕和木刻。木雕主要有折叠祭坛、唱诗班席位和各种私人祭礼所用的雕像。

注重外部的装饰是哥特式教堂的典型特征。以法国兰斯教堂为例，教堂内外的人物雕像就多达2300多个。最初的哥特式教堂雕塑与罗马式雕塑一样，都是服从于建筑结构整体的需要。到13世纪的时候，哥特式雕塑开始从建筑中分离出来，出现了半圆雕和高浮雕的形式。而1220—1420年的这段时期也是哥特式雕塑成就最高的时期。

由于当时的宗教教义企图变成无所不包的哲学，所以，哥特式雕塑也就适应了这种需求，题材涉及非常广泛。《圣经》故事仍然是其重要内容，但是历史、地理、生产劳动以及宫廷生活等方面的题材，也都被列入了它的表现范围。

哥特式雕塑在表现手法上也日益追求真实感情的流露，形成了所谓的"哥特式现实主义"。这一时期的雕刻家们赋予了雕刻以浓烈的激情。早期哥特式雕塑中的人物形象刻板冷漠，后来逐渐变得丰富和自由起来了。雕刻家也不再满足于公式化的制作，开始注意模仿自然造型和人体自然的比例，使雕像的姿态越来越准确生动。前期哥特式雕塑是纪念碑性质的，不太注重对人物个性的表现。但是这种情形到13世纪末就基本结束了，宗教的崇高感被人间的温情所取代了。绘画性和充满感性色彩的细节描写是这一时期雕塑的特点。14世纪，由于受到宗教运动的影响，哥特式雕塑中出现了献身和神秘冥想的题材。这种艺术倾向也逐渐发展为15世纪的国际哥特式风格，强调表现物象的体积感和重量感，并有向优雅和灵巧发展的趋势。而到了晚期的哥特式雕塑更加体现出了世俗化的倾向，出现了大量配合复杂建筑结构的装饰雕刻。这些雕刻制作也逐渐脱离了教会的控制，转向同业工会和私人工厂。

● 大卫王头像 法国哥特式雕塑

>>> 摩西

摩西是先知中最伟大的一个。他是犹太人中最高的领袖，他是战士、政治家、诗人、道德家、史家、希伯来人的立法者，正是他领导以色列人从埃及迁徙到迦南。

摩西在带领以色列人从埃及出走西奈山时，耶和华从火光中降临，面授十诫，并将十条诫命刻在两块石板上，交给摩西，摩西从而懂得了上帝的法度和律制，因而会判断是非，解决纠纷，被认为是上帝旨意的执行者和公正不阿的象征。

拓展阅读：

《摩西的故事》（电影）
《法国美术史话》高天民

◎ 关键词：沙特尔教堂 巴黎圣母院 雕刻家 现实主义

法国哥特式雕塑

法国的沙特尔教堂是著名的哥特式建筑，建于1145年的西大门是哥特式雕刻风格最早最完整的代表。沙特尔教堂西大门的入口处三个大门并排，两侧排列的雕像柱将它们联系在一起。这些雕像柱融装饰作用与结构作用为一体，具有早期哥特式雕塑的特点。与罗马式雕塑不同的是这些在侧柱上的雕像被处理成了独立的人物，显示出了脱离建筑的倾向，人物不再是紧贴柱子的僵硬形象，而是顾盼生辉的高浮雕。为了适应建筑的整体风格，人物的线条处理过于纤长。

巴黎圣母院袖廊旁侧正面的圆雕与浮雕和亚眠大教堂与兰斯大教堂的雕刻是盛期哥特式雕塑的代表。它们的共同特征是无论构图布局上还是人物动态处理上都显示出了雕刻家的技巧日趋成熟。以亚眠大教堂为例，门廊中的基督雕像是哥特式S形人体的出色范例。这种人体弯曲成S形的造型是哥特式雕塑向自然主义过渡的重要成果。它充分表现了人在随意站立时的自然动态。亚眠大教堂的基督像雕刻手法豪放大胆，重视线条表现力，衣褶有自然的韵律感，头发、胡须的线条也富有节奏感。基督面容俊秀庄严，整个雕像精致严整，内心刻画丰富，有一种威严而和谐的美。亚眠大教堂南十字耳堂中的圣母玛利亚怀抱圣婴，面含慈爱微笑。她微微躬身，仿佛在同儿子嬉戏，身体自然弯曲，体态闲适优雅。作品反映了新的自然主义的崛起。

晚期哥特式的浮雕有了很大发展。巴黎圣母院绕道上的着色浮雕是其优秀范例，反映了较多的世俗内容。藏于巴黎圣母院，作于14世纪的《巴黎圣母像》是另一类型的雕刻，它不注重人物造型的真实，却着意表现人间的情感。小耶稣不再是严肃的救世主，而是一个正在玩弄母亲衣领的顽童。14世纪经历了百年战争的法国贫困萧条，教堂艺术品的订货明显减少，而世俗化雕像却逐渐增多。作于14世纪70年代的查理四世与皇后雕像是代表性作品。15世纪左右出现了一批强烈倾向于写实的雕刻家，克罗斯·史鲁特是其中的领袖人物。他从1384年开始与雕刻家马尔维列合作，在法国第戎为无畏者菲力普陵制作墓碑雕像，代表作还有《供养人和圣母子》《六先知》《摩西和两位先知》等。史鲁特是一位杰出的肖像雕刻家，他坚持严格的写实主义手法，对法国文艺复兴时期的现实主义艺术的发展产生过较大影响。

诸神荣耀——黑暗的中世纪

●英国哥特式建筑

>>> 耶稣受难日

　　耶稣受难日，即为纪念耶稣被钉在十字架上受难的日子。据圣经记载，耶稣于犹太历尼散月十四日上午九时左右被钉在十字架上，于下午三时左右死去。耶稣唯独吩咐门徒要纪念他的死亡。受难日这一天，信徒们身穿深色服装，参加礼拜仪式，言容肃穆。

　　这个节日，天主教、东正教以及基督教圣公会、信义会和其他一些派别都有礼拜仪式。在许多地方，不同教派在这一天联合举行礼拜，表示团结合一。

拓展阅读：
《耶稣受难记》（电影）
《欧洲美术中的神话和传说》
　　王观泉

◎ 关键词：《基督受难》坟墓雕刻 托斯卡纳 代表作

其他国家的哥特式雕塑

　　13世纪法国的哥特式风格传入了德国，与当地盛行的罗马式地方风格结合起来，发展为德国的哥特式风格。早期德国哥特式雕塑代表作是瑙姆堡教堂中唱诗祭坛屏饰上的《基督受难》，强调体积感和戏剧性的悲壮气氛。德国班堡大教堂开始兴建于8世纪，是晚期罗马式向盛期哥特式过渡的风格写照。大教堂中的雕刻并存了两个学派——"新派"和"老派"的风格。老派的主要作品有圣乔治圣坛的围栏浮雕，新派作品有《圣马利亚·伊丽莎白·班堡骑士》雕像与《亚当之门》雕刻。德国的哥特式雕塑喜欢对人物形象做夸张的处理，庄严的题材中有怪诞的形象出现，人物的表情和手势都近似于漫画式的夸张。科隆大教堂的雕刻标志着哥特式雕塑进入了最后的发展阶段。教堂圣坛中装饰着基督、圣母和十二使徒的雕像。这些雕像造型优美，服饰刻画独具匠心，人物形象充满活力。

●皇家大门 在法国沙特尔大教堂西面

●人像圆柱 法国沙特尔大教堂

　　英国的哥特式雕塑在宗教改革和国内战争期间被毁，现存较多的是坟墓雕刻，这在欧洲大陆是没有的。这些写实手法的坟墓雕刻是英国哥特式雕刻中最精美的作品。威斯敏斯特大修道院中的皇帝夫妇镀金青铜雕像是其代表作品。

　　13世纪下半叶，意大利的托斯卡纳出现了最早的哥特式雕塑。这些哥特式艺术是在法国研究过哥特式艺术的雕刻家带回本国的。他们中包括尼古拉·皮萨诺和他的儿子乔凡尼·皮萨诺。1250年后，皮萨诺父子从意大利南部来到北部并定居比萨，在比萨大教堂和锡耶纳大教堂从事创作。他们在1260年为比萨大教堂的洗礼堂和锡耶纳大教堂设计制作了大理石讲经坛浮雕、彼鲁查喷水池及其他装饰雕刻。这些创作人体结构准确，构图疏密有致。

●罗马老城区府瞰图

>>> 阿尔卑斯山

阿尔卑斯山（Alps）是欧洲最高大、最雄伟的山脉。它西起法国东南部的尼斯，经瑞士、德国南部、意大利北部，东到维也纳盆地，绵延1200千米。宽120—200千米，最宽处可达300千米。山势高峻，平均海拔约达3000米。耸立于法国和意大利之间的主峰勃朗峰，海拔4810米，因峰顶终年积雪而得名，是欧洲第一高峰。

阿尔卑斯山是一个巨大的分水岭。欧洲的许多大河都发源在这里，水力资源丰富。

拓展阅读：

《阿尔卑斯山的少女》（电影）
《意大利古建筑散记》陈志华

◎ 关键词：意大利 哥特式建筑 花格窗 雕像

中世纪最大的教堂：米兰大教堂

意大利的哥特式建筑12世纪由法国传入，主要影响于北部地区。意大利长期受到罗马艺术传统的影响，没有真正接受哥特式建筑的结构体系和造型原则，只是把它作为一种装饰风格，因此，在这里极难找到"纯粹"的哥特式教堂。

锡耶纳主教堂使用了肋架券，但只是在拱顶上才略呈尖形，其他仍是半圆形。奥维亚托主教堂则仍是木屋架顶子。这两座教堂的正面相似，总体构图是哥特罗马式相结合的屏幕式山墙，中间高，两边低，有三个山尖形。外部虽然用了许多哥特式小尖塔和壁墩作为装饰，但平墙面上的大圆窗和连续券廊，仍然可以看出意大利教堂的固有风格。

意大利最著名的哥特式教堂就是举世闻名的米兰大教堂，米兰大教堂又名多摩大教堂，是世界上最大和最有气派的教堂之一。这座教堂从1385年开始建造，到19世纪始告完成。米兰大教堂是1368年根据第一任米兰大公加来西左·维斯孔蒂的命令建造的。教堂最多可容纳4万人。

米兰大教堂长达168米，宽约59米，宏伟的大厅中厅高约45米，被四排柱子分开，柱子加上柱头总高约26米，圣坛周围支撑中央塔楼的四根柱子，每根高40米，直径达到10米，由大块花岗岩砌叠而成，外面包有大理石。在所有柱子的柱头上都有小龛，内置雕像，手工精美。柱与柱之间有金属拉结。而在横翼与中厅交叉处，更拔高至65米多，上面是一个八角形采光亭。厅内全靠两边的侧窗采光，窗细而长，上嵌彩色玻璃，光线透进教堂显得幽暗而神秘。教堂东端的三个环形花格窗，宽约8.5米，高约21米，非常精美，是意大利花格窗中的精品。

教堂西端是传统的仿罗马式大山墙，众多的垂直线条和扶壁将墙面分成五个部分，扶壁上布满神龛雕像。

该教堂全部用砖建造，外表用洁白的大理石覆盖。今天它虽然已失去了昔日的光彩，但那华丽、纤巧的外貌，仍然让前来观赏的人叹为观止。特别是教堂顶上那135个小尖塔纷纷刺向苍穹，给人以难以磨灭的印象。每个塔尖上都有很多与真人一般大小的雕像，其总数有3615个之多。

这座欲与阿尔卑斯山争高的教堂，被称为"一座锦绣的森林"。

米兰大教堂显示了极大的气魄，是外来哥特建筑风格与意大利罗马艺术传统精神的完美结合，同时，由于它的修建时间比较晚，它的门窗已经带有明显的文艺复兴意味。

● 圣母哀子雕塑

>>> 瑙姆堡教堂

瑙姆堡，德国著名古城之一，位于萨克森——安哈特州南部，翁斯特鲁特河和萨勒河的汇流处。公元10世纪始建。

瑙姆堡大教堂开始建造的日期可以上溯到1213年。除了其两座祭坛、四座塔和漂亮的罗马式地下小教堂外，它的大部分声誉来自于对12位创建人的惊人雕刻，此雕刻出身于瑙姆堡大师之手。与此同时，在这里还可以看到两帧装饰屏和一块描绘耶稣受难的华丽中楣。

拓展阅读：

《最后的审判》（电影）
《德国美术史话》徐沛军

◎ 关键词：装饰雕塑 新派 老派 祷告图

德国哥特式：怪物雕塑

13世纪法国哥特式传入德国，与当地盛行的罗马式风格相结合，发展成为德国哥特式风格。最先出现在德国的哥特式雕塑虽然是模仿法国的模样，但以端正见胜，并有着民间的特点，多半是体现德国与法国的融合。早期德国雕塑的代表作是瑙姆堡教堂中唱诗祭坛上的装饰雕塑《基督受难》。这座雕塑强调体积感和戏剧性的悲壮气氛。而另一幅刻在壁联上的《艾克哈特和乌塔》则形象写实，比例准确，较为真实再现了人物的性格特征。

在兴建于8世纪的德国班堡大教堂的雕塑中，出现了新派和老派，老派与德国罗马式联系紧密，新派则发展哥特艺术新的原则，新派的雕刻师和工匠主要是向法国哥特式学习。尤其受兰斯大教堂的影响。老派代表作有东门廊的《天国之门》、圣乔治圣坛的围栏浮雕以及公决门廊中的一些雕刻。新派雕刻的突出表现是对个性的刻画。主要作品有《圣马利亚·伊丽莎白·班堡骑士》与《亚当之门》。

德国的哥特式雕塑在人物形象的处理方面，很喜欢用怪诞的夸张手法，如把魔鬼和地狱里的黑暗势力表现得丑陋可笑，即所谓的"怪物雕像"。即使在庄严的题材里，也依然会有怪诞的形象出现。比如在《最后的审判》和《公爵门廊》山墙雕刻中的人物动作、表情都被极大地夸张了，近乎漫画般地突出了诚实人的喜悦和犯罪人的恐惧。

德国科隆大教堂中的雕刻，达到了德国哥特式雕塑的最高成就，标志着哥特式雕塑进入发展的最后阶段。大教堂圣坛中饰有基督、圣母和十二使徒的雕像。雕像异常优美，神情富有表现力，充满了热情，服装刻画得独具匠心，非常精致生动。当德国艺术家把注意力转向法国时，哥特式得到了更加自由的发展。

14世纪，德国盛行一种被称为祷告图的用于私人宗教仪式的木制雕刻，这种木雕艺术同样具有很强的表现主义色彩。表现形式夸张，常常涂有鲜艳的色彩。圣母哀子是这一时期最普遍、最典型的题材。现存于波恩博物馆的一座《圣母哀子》约作于1300年，作品中的基督和圣母都被一种怪诞离奇而又阴郁恐怖的色彩所笼罩。圣母失去儿子的痛苦，仿佛在炼狱中遭煎熬。

◎ 关键词：帕拉瓦王朝 石窟神庙群 恒河

马摩拉普拉姆的浮雕与雕塑

● 大理石湿婆头像

>>> 湿婆教

湿婆神作为印度教三大主神之一，自古以来一直受到印度人民的崇拜。湿婆在印度的宗教、哲学、艺术和文学中都占有显著地位。

湿婆教也是世界上最古老的宗教信仰之一。繁荣于9世纪至12世纪的克什米尔湿婆派在湿婆教各教派中是最引人注目的一支。它在灵性修习和哲学上都达到了空前的高度。《湿婆经》曾经有许多古代注本，但是，保存至今的只有四部，克什摩罗阇的注释本《湿婆经释》是其中最权威的。

拓展阅读：

《印度神话故事》
　　李广志/刘永岚
《印度艺术简史》
　　[美] 罗伊·C.克雷文

在南印度帕拉瓦的那罗辛哈·瓦尔曼一世统治时期，在今马德拉斯市南部约37英里的马摩拉普拉姆，是帕拉瓦人最主要的海港、商埠，后来发展成为一大艺术中心。这座遗址也因这位声名显赫的统治者而得名，由于那罗辛哈·瓦尔曼又被称为"大力士"即马摩拉。但是，今天这一名称已经误传为"马哈巴利普拉姆"或"大魔王巴利之城"。

在马摩拉普拉姆有一些帕拉瓦王朝最伟大的艺术品，这些艺术品包括石窟神庙群和刻入沿海地带隆起的鲸背状花岗岩断层山脊的巨型露天浮雕。

被误称为"阿周那的忏悔"的圣河恒河降凡的巨型浮雕是整座遗址中的杰作。这座巨型雕塑长约80英尺，高约29英尺。包括神、人和兽等各种形象100多个。其题材是湿婆教神话：苦行者幸车王如何进行千年苦行，祈求众神降恒河入凡间，造福民间。当这一请求获准，湿婆害怕圣水会冲毁人世，自甘用头部接受恒河的冲击。最终，恒河沿他纠结的头发蜿蜒了数万年，舒缓地流到了地面。

马摩拉普拉姆浮雕表现了圣水恒河初临地面的盛况瞬间。在中央的裂缝中蛇王和蛇后在激流中游泳，他们的许多蛇头向各个方向充分展开。众神和造物者都虔诚地面对中心，静观这一奇迹。在蛇王的正上方，是仍然处于苦行状态的幸车王。巨岩顶部，居于浮雕正上方的中心有一个蓄水池，在特殊场合放水冲下裂缝使这种场面更加逼真。布局右边是写实主义和带有柔和纪念碑性的象群。左边的一块巨石很好地平衡了象群的体重。

左边更远处，在邻近的巨大圆石表面刻凿着曼达波，前方是由蹲伏的狮子组成的典型的帕拉瓦石柱，里面有图解印度教神话的浮雕。这是所有浮雕中最美的部分：描绘了毗湿奴化作宇宙之野猪瓦拉哈；毗湿奴睡在巨蛇身上，梦见宇宙噩梦；杜尔加杀水牛怪等熟悉的宗教神话题材。

在马摩拉普拉姆南边有一群独立式神庙，共五座，其中四座是用一块南北向的花岗岩巨石雕成的，第五座离开直线偏西而立，还有一头大象、一头狮子、一头卧牛都大于原物。这五座神庙是古代木结构的详尽复制品，他们是诸神的车乘，叫作"拉特"。北起第一座是黑公主战车，最小；接下来是阿周那战车也是方形，但结构更为复杂。第三座是毗摩战车，最大。南端的法王战车是三层阿周那战车的翻版。东边第五座小神庙偕天战车是毗摩战车的简略版。随着668年那罗辛哈·瓦尔曼的死，五车神庙的工程也停工了。不过，马摩拉普拉姆和帕拉瓦都城坎齐普拉姆的其他工程仍在继续。

◎ 关键词：湿婆教神庙 范例 凯拉萨纳塔神庙 朱罗艺术

海岸神庙：为南方石凿神庙提供范例

● 有动物图案和古文字的石头印章

>>> 朱罗王朝

朱罗王朝，是古代印度南部的泰米尔人王朝，发祥地为富饶的高韦里河流域。朱罗王朝的出现可能早于公元200年，于1259年彻底覆灭。在公元846—1279年，朱罗王朝曾经统治着整个南印度，在最鼎盛的时候曾征服过今天的马尔代夫、斯里兰卡、安达曼、苏门答腊，以及马来亚和缅甸的部分沿海城市。

朱罗王朝的青铜雕塑举世闻名，在公元7世纪到公元13世纪，达到鼎盛时期，雕塑多为印度神话中的人物。

拓展阅读：

《印度古代史纲》林承节
《摩诃婆罗多》（叙事诗）

马摩拉普拉姆的海岸神庙建于公元8世纪初叶。它的命名很简单，就是因为其位于海边。由于它不是利用天然岩石顺势凿成的，而是用大块的花岗岩垒砌而成，所以能够建起高耸的塔楼。神庙的表面原来布满了石刻，但是经历了几个世纪的日晒雨淋、风蚀盐渍，大部分的雕刻已经消失殆尽。整座神庙的外观也呈现出了一种模糊、融化般的样子。在当地的传说中，这里还曾经有过另外四座神庙，但是都已经被海水逐一侵蚀了。

海岸神庙是一座湿婆教神庙。在最高的维马纳塔楼下面有一个密室，正对着大海敞开着。这不仅让东方的第一缕阳光能够照进密室，还可以让刚入港的水手们向主神湿婆致敬。在主殿的正后方有另一间密室，这间密室由南边的一个门洞进入，里面有毗湿奴睡在阿南塔身上的大雕刻。由密室的西面可以进入一个被躺卧的公牛南迪小雕像围绕的院子。

海岸神庙是已知最早的南方石刻神庙，他的重要性在于为后来的神庙结构、形制做出了范例。它与坎奇普拉姆的凯拉萨纳塔神庙密切相关。该神庙也是在8世纪初叶建造的。海岸神庙为德干北部的帕塔达喀尔的遮卢迦时代的维鲁帕克沙神庙和宏伟的埃洛拉的凯拉萨塔纳神庙提供了样式。朱罗王朝是继帕拉瓦王朝后成为统治泰米尔国的王朝。海岸神庙也强烈影响了朱罗王朝的建筑。

最后的帕拉瓦统治者阿帕拉季塔在潘迪亚人和朱罗人的联合进攻下溃败了，并于公元897年向朱罗罗阇阿迪迭投降。10世纪初，朱罗人从潘迪亚人手中夺取了圣城马杜赖，入侵斯里兰卡。国王罗阇罗阇使扩张达到了顶峰。他控制了南印度全境，征服了斯里兰卡，并向德干东北的遮卢迦人提出了挑战。大约1000年，他兴建了一座胜利神庙，献给湿婆，被称为罗阇罗阇希瓦拉神庙。它是南印度建筑的巨构杰作，其设计理念明显受帕拉瓦的启示。

罗阇罗阇一世之子罗阇因陀罗一世继承父业，运用海军霸权征服了远至苏门答腊的领土。于1023年征服孟加拉国王摩希波罗，陈兵恒河河畔。约1025年末，他在那里为湿婆建造了一座新的神庙，即罡伽贡达朱罗普拉姆神庙。这座纪念性的建筑中最引人注目的是一件浮雕：刻画了与帕尔瓦蒂在一起的湿婆正在给罗阇因陀罗·朱罗头上缠绕胜利的花环。这件浮雕作品说明了帕拉瓦雕刻风格正在向朱罗艺术风格转变。

◎ 关键词：帕拉瓦雕塑 青铜 笈多时代 失蜡法

朱罗铜雕

● 舞蹈的湿婆 朱罗铜雕

>>> 梵天

公元4世纪前后，印度古老神秘的婆罗门教吸收了其他宗教的一些教义，演化成一种新教，叫作"印度教"，亦称"新婆罗门教"。它有三大主神，即梵天、毗湿奴和湿婆，后来并逐步形成毗湿奴派、湿婆派和性力派三大派别。

梵天是创造之神，认为世界万物都是他创造的，然而他的威力不大，在三大神中地位并不高，崇拜者很少。毗湿奴又称"毗纽天"或"那衍天"，据说，他三步就能跨过大地，不仅有保护能力，还能创造和降魔。

拓展阅读：
《幻世梵天》地狱爱琴海
《佛教美术史考论》高田修

朱罗雕塑是从帕拉瓦雕塑艺术风格中演化而来，展示了自己的独特魅力。婆罗贺摩尼像体现了这个艺术风格的转变。它的制作大约在9世纪，它代表以四面之神梵天出现的女性性力，充当女神阿姆比卡反对恶魔苏姆巴的战斗中的助手。从这尊雕像中，我们可以看到它仍然包含帕拉瓦的简朴、优雅的生命张力。朱罗石雕的另一个代表是比婆罗贺摩尼像晚200年的湿婆南面像。在这一温和的形象中，他是知识和艺术的解释者。雕塑的人物形象表情安详，左手持有一部小棕榈叶手抄本，头发梳理得美观。

在10—12世纪，青铜成为朱罗雕塑的最好材料。印度最早的青铜像是在摩亨佐达罗出土的著名的舞女。之后的铜像多是笈多时代北印度制作的。在南方，安达罗人被认为是首先用青铜做雕塑的，而帕拉瓦人继承了他们的风格和技巧。早期的重要佛教中心纳加帕蒂南也以铜像著称。

印度制作铜像的惯用方法是失蜡法。制作工艺过程是：先用蜡制成全部细节完整的一个模型，然后在关键处接上各种蜡条并且涂上三层黏土。再把这个包着黏土的蜡像加热，蜡熔化后就剩下一具精确复制的空胎，接着用熔化的青铜小心浇注进每一个沟槽。最后待铜冷却后，打破黏土。朱罗时代的这些铜像模子已经做得相当精确了，以至于成品很少需要进一步再加工。由于模子在铜像制成后就要打破，所以每一尊雕塑都是独一无二的。但是在印度教的铜像之中很多非常类似，可见，工匠们是遵循宗教规定的《工艺论》严格执行的。

朱罗时代的青铜雕塑达到了前所未有的高度。10世纪的一尊朱罗帕尔瓦蒂像表现了湿婆配偶苗条的身材，尖顶宝冠和珠宝饰物完美地配合身形。那优美绝伦的曲线、悬垂的乳房、线条流畅的双臂和手势都促成了整件作品统一的风格化。另外，一尊湿婆持维纳像时代稍晚一些，大约在11世纪或是12世纪。与前者不同，他虽同样展示了优雅的基调，却增加了很多力量感。手持维纳的湿婆是音乐之王，他头戴高高的宝冠，身穿短裤式的围腰布，正在教乐师们拉格的特定调式。

朱罗铜雕通常都是实心的，虽然几乎没有与真人等身的巨制，但是重量依然相当可观。较大的青铜像被安置在神庙中享受供奉。他们所受的待遇如同活着的国王，每天要起床、更衣、沐浴、用餐乃至娱乐。他们大多数都身穿华服，严饰花环，形体几乎全被遮蔽，所以很少有信徒可以看到他们的全貌。

● 舞王湿婆 印度

>>> 毗湿奴

毗湿奴，在婆罗门教和印度教中担当守护神，被描绘为给人类带来恩惠的种种形象，罗摩和克里希纳都是他的化身。

传说毗湿奴躺在大蛇阿南塔盘绕如床的身上沉睡，在宇宙之海上漂浮。每当宇宙循环的周期一"劫"（相当于人间43.2亿万年）之始，毗湿奴一觉醒来，从他的肚脐里长出的一朵莲花，莲花中诞生的梵天就开始创造世界，而一劫之末湿婆又毁灭世界。毗湿奴反复沉睡、苏醒，使得宇宙不断循环、更新。

拓展阅读：

《印度佛教史》[英] 渥德尔
《佛教美术丛考》金中

◎ 关键词：印度教 舞蹈之王 朱罗时代 哲学意味

舞王湿婆

在所有印度教的圣像中被表现最多，也最重要、最著名的要数与朱罗铜像密切相关的伟大的湿婆纳塔罗阇，即舞蹈之王或舞蹈者之王像。这种湿婆像在朱罗时代大量创作，在南印度一直延续到12世纪。

印度教有三大主神：梵天、毗湿奴和湿婆，他们和他们的化身大量出现在朱罗雕像作品中，并以湿婆的形象最受艺术家的青睐。典型的湿婆形象有许多种典型而固定的姿势，成为古代印度宗教和艺术传统相结合的典范。

在印度教的佛经中，湿婆被描述成头戴"火焰冠"，是主宰破坏和生殖两种权能的神。湿婆是苦行之神，终年在喜马拉雅山修练苦行，他还是舞蹈之神，创造了刚柔两种舞蹈，后被尊为"舞王"。他生有三只眼和四只手臂，当他翩翩起舞时，三只眼睛同时睁开，分别洞察过去、现在和将来；四只手臂则轻轻舒展，前两臂做印度教典型的姿势，后两只手分别持小鼓和火焰。

在一尊11—12世纪制作的舞王湿婆中，我们看到他跳着创造和毁灭世界的宇宙之舞，头发随着他的舞动狂乱地飘动。右手中的小鼓不停地晃动，击打出的节奏是宇宙心跳的声音。宇宙被表现为环绕在此神四周的光环。光环产生自雕像底座的摩卡罗繁殖之口。而给光环镜边的火焰则代表宇宙的毁灭，与小鼓所代表的创造保持平衡，这种互补象征了创造与毁灭的瞬间的互补。下边的右手做出无畏的手势，表示安慰他的信徒们，而左手做象鼻钩状，表示使信徒有希望摆脱摩耶的苦难。他的左脚抬起，右脚以舞蹈之力踩在象征着无知的侏儒的脊背上。还有许多细节都非常有意味，如一个骷髅镶在纠结发髻的宝冠上。还有一弯新月，象征着湿婆分阶段出现在宇宙中。而即使他被人看不见时，他仍然还是在这里。这种象征性是无穷无尽的。在湿婆的信徒看来，他是在舞蹈中向人们昭示创造和毁灭之间的无限怜悯，同时，也是宇宙力量的形象化的启示。这一尊舞王湿婆被认为是印度湿婆雕像艺术中最富有神秘主义哲学意味的艺术品之一。这种运动中的静止，恰恰符合了印度教在变幻里的永恒思想。法国雕塑家罗丹曾经对这尊铜像有这样的称誉，"艺术中有节奏的运动的最完美的表现"。舞王湿婆无穷的艺术魅力，就在于它不但具有很高的艺术观赏性，还能引发人对世界、宇宙、人生的哲学思考。

● 马杜赖神庙雕塑

>>> 莫卧儿王朝

16—19世纪统治南亚次大陆绝大部分地区的是伊斯兰教封建王朝。莫卧儿一词系蒙古的转音，因王朝建立者自称为蒙古人，故史称其王朝为莫卧儿王朝。

莫卧儿王朝是印度最后一个王朝，同它以前统一的北印度的孔雀王朝、笈多王朝相比，它的历史意义更大。莫卧儿王朝是印度第一个建立在民族和解，宗教宽容基础上的统一王朝，它的治国精神和疆域版图对今天的印度仍然有很大影响。

拓展阅读：

《印度莫卧儿王朝》陈翰笙
《印度艺术简史》
罗伊·C.克雷文

◎ 关键词：霍伊萨拉人 "洛可可" 巴罗克风格 莫卧儿王朝

凯沙瓦神庙与马杜赖神庙

12—14世纪中叶，霍伊萨拉人在哈莱比德、贝卢尔和苏摩那特普尔等城市兴建了一系列的神庙。与早期帕拉瓦神庙几何形的清晰形成鲜明对比，此时的印度神庙凸现了明显的"洛可可"式装饰风格。这些雕塑表面仿佛都有一些纤细的浅浮雕，表面结构的华丽、细致遮掩了建筑的形式。

1268年，一位霍伊萨拉将军在苏摩那特普尔建造的凯沙瓦神庙是这一时期保存最为完好的神庙，包含毗湿奴三种化身的三座圣殿。它们高高耸立在刻有复杂浮雕装饰的水平窄石板组成的底座之上。这样复杂精细的雕刻怎么能刻在如此坚硬的石头上呢？原来当时开采的石头是冻石即皂石。它们在开采时硬度很低，只有在经过了一段时间的露天曝晒以后才会颜色变暗，硬度加强。神庙中的塔楼很低，外面有带围墙的院子，还有回廊。整个建筑群显得非常紧凑敦实。

南方印度神庙的最后表现形式以马杜赖神庙为代表。它是南印度巴罗克风格盛期雕塑的典范。这座潘迪亚王朝的古都历经了接二连三的征服者，最后于1370年归维查耶那加尔王朝统治。1564年，德干的苏丹王朝联军攻破了维查耶那加尔，但是，总督们继续固守马杜赖，自立纳耶克王朝，并且在这里开始修建神庙。17世纪时，他们已经把此城改建成了一座复杂的神庙之城，在有墙围起来的回廊内围建造许多神殿和巨大的游泳池。这些在马杜赖修建的神庙，建筑本身比较低矮，各种各样的曼达波，即柱廊的地位突出，许多排装饰如洛可可风格，雕刻烦琐靡丽的石柱拔地而起，其中，最著名的就是千柱殿。杜赖的神庙群因袭朱罗样式，瞿布罗（门塔）高于主殿，装饰雕刻繁杂缭乱。这些平顶的瞿布罗起源看来应该归于帕拉瓦和朱罗神庙的悉卡罗，属晚期巴罗克风格。除了马杜赖外，南印度的其他许多地方也星罗棋布地矗立着瞿布罗高耸的神庙。

15世纪时，由于德里的伊斯兰苏丹王朝的入侵，影响逐渐渗透到德干。不久以后，又受到了实力更加强大的莫卧儿王朝的影响。南北美术开始交流融合。

●印度那烂陀出土的青铜佛立像

>>> 那烂陀寺

那烂陀寺，是古代中印度佛教的最高学府和学术中心，在古摩揭陀国王舍城附近，即在今印度比哈尔邦中部都会巴特那东南 90 公里的地方。那烂陀寺规模宏大，曾有多达 900 万卷的藏书。历代学者辈出，中国唐朝玄奘在此从戒贤法师学习多年，义净在此从宝师子学习十年。

玄奘《大唐西域记》和义净《大唐西域求法高僧传》对那烂陀寺都有记载，而义净对当时那烂陀寺的布局和建筑样式，叙述尤其详细准确。

拓展阅读：

《西游记》明·吴承恩
《印度佛教史》[日]平川彰

◎ 关键词：佛教艺术 笈多风格 玄奘 奉献塔

北印度的佛教雕塑

作为一种世界性宗教——佛教，它的源头在印度，而印度的佛教艺术却是东西方文化融合的产物。佛教艺术兴起于印度与波斯、希腊文化交流的孔雀王朝时代。为了弘扬佛法，阿育王诏令印度境内凿窟建塔。桑奇大塔的塔门雕刻、优美的药叉女、野鹿苑的狮子柱头、帕鲁德围栏浮雕，这里可以说汇集了印度早期佛教雕刻的精华。波斯艺术的装饰图形、希腊艺术的人体性征表现手法在这里也不难找到。

在北印度，从 8 世纪起，三个主要王国：德干的拉什特拉库塔、"孟加拉和比哈尔"的波罗以及拉加斯坦的普拉蒂哈拉，陷入了对从前的皇都卡瑙季的争夺。斗争使各方的实力大大削弱，为北印度出现众多猜忌角逐的地方性小国提供了机会。然而，与此同时，阿拉伯人征服了信得，伊斯兰人也在中亚集聚了力量。

这个时候，佛教几乎被婆罗门教所湮没，退缩到了寥寥几处圣地。到了 12 世纪，苟延残喘的佛教终被毁于伊斯兰人的铁蹄之下。但是，佛陀加耶、萨尔纳特和那烂陀等圣地仍然得到来自东南亚佛教朝圣者的支持，并在游移不定的印度人的庇护下发挥着作用。7 世纪上半叶，著名的中国僧人玄奘描绘那烂陀的佛教胜景时说，当时有编制的佛教修习人员就有一万之多，很多高塔隐没在晨雾之中。而今，再看不到那时的胜景了，遗迹已经很少。大多残存的建筑，年代都接近 12 世纪末叶。我们现在只能看到一些补建的较小的塔形的奉献窣堵波，这些小窣堵波也有很多灰泥塑像，用以表明笈多风格如何作为一种典范长存于中世纪。在整个波罗和塞纳时代，出土的本地的大量石像和青铜像也说明了这一事实。

在那烂陀出土的一件 9 世纪的青铜铸造奉献塔特征很有意味。下部八角各有一个菩萨，上部较大的部分包括佛陀生平八件大事和奇迹。这件作品有着复杂的造像图解，它是大乘佛教中被称作金刚乘或密宗佛教的一种新的复杂形式，根据中心象征物金刚杵而得名。后来，它被赋予金刚石的特性，意味着纯粹的坚不可摧的美德，可以刺穿愚昧。

在中世纪的金刚乘佛教中，菩萨激增。较早的重要菩萨是弥勒，即未来的佛陀。还有极端重要的菩萨就是帕德马帕尼（持莲花的菩萨），他是主要的悲悯菩萨。比哈尔出土的两尊波罗时代的持莲花菩萨或观世音菩萨像显示了此神造像注重细节和笈多艺术风格的转变。其中较早的一尊是 9 世纪的作品，清晰单纯的笈多风格明显，但是，显得有些程式化倾向。另外一尊年代稍晚一些，僵化的笈多程式有所克服，展示了波罗王朝酷爱装饰的风格。正是这种雕刻风格影响了东南亚佛教朝圣者的审美趣味。

●印度德伽尔神庙中横卧的毗湿奴

>>> 克什米尔问题

克什米尔是查谟和克什米尔邦的简称。克什米尔问题即克什米尔的归属问题，是1947年印巴分治时，英国帝国主义为了在印、巴之间制造对立而遗留下的。印度和巴基斯坦因主权问题发生争执，并于1947年10月首次发生武装冲突，后经联合国干预于1949年元旦停火，同年7月划定了停火线。以后印巴又因此发生两次战争。

时至今日，印度和巴基斯坦在克什米尔问题上的争执依然存在，成为两国关系的障碍。

拓展阅读：
《殖民统治时期的印度史》
林承节
《印度哲学与佛学》高杨

◎ 关键词：孟加拉 佛教造像 巴罗克风格 毗湿奴

四面毗湿奴

在孟加拉出土的一件11—12世纪前后波罗时代的毗湿奴，是典型的与佛教造像方法一致的例子。这是一尊毗湿奴和他的两个配偶的立像。他头戴宝冠，四臂持有仙杖、轮宝和法螺。下面的右手拈一朵小莲花，做施与的手势。毗湿奴的配偶很小，以优雅的三屈式站立。左侧持维纳琴的是学术和艺术女神萨拉斯瓦蒂，右侧持一柄拂尘的是美与幸运女神拉克希米。波纹图案通常用来描绘裙褶和毗湿奴的围腰布，这种波纹织物是晚期印度教和佛教雕刻的特征之一，也属于伊斯兰入侵以前北印度典型的巴罗克风格。

正如人所预想的，这样雕刻技艺高超的时代必然会产生许多优秀的金属雕塑。每一尊毗湿奴的小像都是以前石雕作品的小型复制。但是，由于金属铸造的更加细腻使得造像的细节更加精致，艺术水准更高。这些不断出土的小像，有许多还是金银铸造的，用于便携的私人的偶像。

9世纪，在克什米尔制造的一尊著名的青铜像——毗湿奴，是一尊四面的毗湿奴，有着非常突出的拟人化特征。其实，这里距离波罗辖区很远，但是笈多风格表现得更为显著。这表现在总风格和造像学等多方面。笈多时代的马图拉赫其他遗址曾出现过这种多面的毗湿奴雕像。造像的面部已经因为虔诚的祈祷和礼拜而磨损。基部有流淌祭酒的沟槽，左下方跪着女信徒。人物的裙子都嵌有黄铜饰带，毗湿奴的眼睛还镶有银片，所戴宝冠也是带有贵霜和早期笈多风格的。他两侧的头表现为人狮那罗辛哈和拯救大地女神的宇宙野猪瓦拉哈。造像中央的头部后面，是魔鬼一般的第四张面孔，正通过光环向外张望。

由此可推断，克什米尔曾经是四面毗湿奴的主要崇拜中心，而阿万蒂普尔神庙就是为崇拜毗湿奴而建的。

●奏乐舞蹈的女神，印度奥兰加巴德第7窟

诸神荣耀——黑暗的中世纪

●印度阿旃陀石窟壁画

>>> 耆那教

耆那教产生于公元前6
—前5世纪。耆那的意思是
胜利者。该教弟子尊称创建
者为伟大的英雄,即大雄。该
教徒的信仰是理性高于宗
教,认为正确的信仰、知识、
操作会导致解脱之路,进而
达到灵魂的理想境界。

耆那教是一种禁欲宗
教,其教徒主要集中在西印
度。耆那教徒不从事以屠宰
为生的职业,也不从事农业。
主要从事商业、贸易或工业。
耆那教不讲究信神,但崇拜
24祖。印度有0.4%的居民信
奉耆那教。

拓展阅读:
《当代印度宗教研究》季平
《佛地梵天:印度宗教文明》
　　　　　　欧东明

◎ 关键词:本德尔康德 奥里萨 黑塔 奥里萨风格

北印度后笈多时代的神庙演变

我们已经看到,印度教神庙在中印度是怎样转变的,即从几何形到洛可可式。而北印度的神庙建筑高潮则出现在后笈多时代的本德尔康德和奥里萨。

研究者发现,在布瓦内斯瓦尔地区的奥里萨式神庙群中,可以看到始自750年左右的持斧摩罗主神庙风格演变的清晰脉络。高塔到处耸立,带有高侧窗的会堂都几何图形明显。而高塔已经发展成为了一种叫作莱卡的独立形式。持斧主神庙的高塔外露的间隔石层相间嵌入突出,嵌入的石层阴影造成了坚挺的横纹,最终造成整体的效果。在奥里萨神庙的许多雕刻细节里都有小型的支提窗图案。这种图案已经变成了单纯的表面装饰。在年代晚200年的穆克泰西瓦拉神庙会堂已经采用角锥形顶,重叠的线状图案中布满了支提窗花纹。高塔的外观也被划分为四角垂直肋状构架。布瓦内斯瓦尔最大的神庙林伽罗阇神庙,建于1000年左右。同时代的还有罗阇罗尼神庙,规模较小,且未完成,但是以华丽的雕塑著称。

而在科纳拉克的苏立耶神即所谓的"黑塔",是中世纪奥里萨风格的杰出代表。黑塔由于风化和氧化的铁锈色砂石而得名。壮丽的建筑群高达100英尺,为海上水手提供陆上标志。该神庙被设想成太阳神马车,所以基座上雕有12个巨大的车轮,建筑物则由七匹雕刻的骏马牵引。神庙的巨型高塔从未完成过,因为沙质的地基证明无法承担高约225英尺的塔楼。中世纪的神庙都是依靠重力把石层合成一体,很少有使用灰泥的。

11世纪,穆斯林历史学家阿尔贝卢尼把北印度中部的一座城市叫作卡朱拉霍(众神之城)。在这里有着异常壮丽的神庙群。它们大半建于公元950—1050年的100年的时间里。原有80多座,现存20多座。虽然年久破损,但是仍然能在他们的身上发现北印度中世纪印度教建筑与雕刻的鲜明风格。浅黄色的悉卡罗赫然耸立蓝天之下。卡朱拉霍神庙不同于奥里萨的多单元神庙。它们更加引人注目之处在于风格和场址都为毗湿奴和湿婆教派甚至耆那教徒所共用。这就决定了它们风格的多样性、兼容性,艺术的融合也就会更多。

祀奉湿婆的坎达里亚·摩诃提婆神庙的宏制在卡朱拉霍是首屈一指的。高塔由84座小塔簇拥,雕刻的饰带环绕,高达102英尺,直插云霄。能与之媲美的只有帕尔希瓦纳塔的耆那教神庙。但是,它建造年代较早,规模也嫌小。它主要是由于其中的雕刻而闻名于世,它里面的雕刻是卡朱拉霍风格最优秀的典范。它们外观呈几何形的简洁,人物形象优美生动。能够代表耆那教神庙风格特点的还有拉加斯坦西南阿布山的神庙以及维马拉·沙神庙。

●柬埔寨的吴哥窟

>>> 大乘佛教

大乘佛教公元1世纪左右形成于印度，而后传播至中亚、中国、日本、朝鲜、越南、印度尼西亚以至斯里兰卡。它是北传佛教的主流。大乘思想根源于某些早期部派，但有许多理论创造，强调菩萨理想胜过阿罗汉，宣称人皆具菩提心可以成佛。

大乘伦理中倡导慈悲一切众生，力主以功德回向他人等等。大乘佛教在此后的发展中，主要形成两个最有影响的教派：一个是大乘中观学派，一个是法相唯识学派。

拓展阅读：

《真腊风土记》元·周达观
《西哈努克家族》张锡镇

◎ 关键词：高棉人 扶南国 大乘佛教 耶跋摩七世

柬埔寨的吴哥窟

柬埔寨的高棉人大约是从5世纪起开始信仰佛教的。作为一个佛教国家，在古代曾与老挝境内的真腊共主印支霸权，我国将其称为扶南国。首都在现今的吴哥。802年Jayavartman开启了吴哥王朝传奇，自此，柬埔寨有了吴哥，也有了自己的历史。鼎盛的吴哥王国持续了600年后，遭临近新兴国家暹逻（泰国旧称）侵略，弃城南移金边（现今柬埔寨首都）。吴哥王朝辉煌鼎盛于11世纪，是当时称雄中南半岛的庞大帝国，也是柬埔寨文化发展史上的一次高峰。吴哥王朝于15世纪衰败后，古迹群也在不知不觉中淹没于茫茫丛林之间，直到400多年后的1860年，法国博物学家才发现，并向欧洲和世界广为宣传介绍，吴哥窟自此重现昨日光辉。

扶南人信仰大乘佛教。境内寺庙都为历代的统治者而修建。到9世纪的时候，吴哥就已变成了寺庙林立的佛国中心。现在通称的吴哥城，实为大吴哥（或叫吴哥通）。城内寺庙中心，则被称作小吴哥。这里我们要鉴赏的寺庙石窟建筑"佛面塔"，就是吴哥城里鼎鼎有名的巴壤吴哥窟佛塔古迹的群体景观。

12世纪的时候，吴哥城内发生内乱，寺庙几度遭到破坏。至12世纪末，耶跋摩七世（1181—1215年）继位，政局才开始平定下来。由于长年的战争，国王顿感对世事心生厌倦。他于是皈依佛门，拟仿效以前的悉达多·乔达摩太子出家修行的经历，不惜钱财人力，下令各地兴佛修庙。吴哥城在1170年撣族叛乱中遭到破坏。耶跋摩七世平定叛乱后，拨出银两，把吴哥城整个面貌修葺一番，并扩建了王城。这座巴壤庙就是在那时扩建而成的。巴壤吴哥窟共由16座相连的佛塔组成。每座石塔上都布满着精致的雕刻。中央最大的一座镏金圆塔的高度约为45米，内有4米高的大佛一尊。两层台基的周围又有51座石塔。这51座石塔，几乎每一座石塔的四面都雕凿着一个巨大的带微笑的菩萨面形浮雕。佛面呈静观神态，表情安静，嘴角微翘，双目紧闭。脸容虽慈祥，但由于它十分高大，总给人以一种莫名的神秘感。这种宽面厚唇的笑容，在美术史上称为"吴哥的微笑"。据说，这是按照当时耶跋摩七世本人的笑貌来雕造的。石塔四边凿造佛面，象征佛陀注视四方八界，普观众生，给人间送去慈爱与温暖。我们从图片有限的一角望去，觉得这座寺庙与石塔本身好似组成了一座石头城。在两层平台的栏板上也布满了浮雕，题材一般都为实际的现实生活。据学者们考察，这些佛面雕刻，其特征都为高颧厚唇，具有克美尔人的特征，且具有很浓郁的世俗气息。也许，这就是古代高棉人利用佛教雕刻来把本民族相貌永远标记在石头上以志铭记的缘故吧。

●日本法隆寺金堂

>>> 鉴真东渡

　　天宝元年(公元742年)，日本僧人荣睿、普照邀请鉴真去日传戒，鉴真欣然应允。从当年开始至天宝七载，先后五次率众东渡未能成功。但他东渡弘法之志不改，在日本弟子荣睿病故，双目又失明的情况下，于天宝十二载第六次东渡，终于到达了日本九州，次年二月至平城京（今奈良）。

　　鉴真东渡不仅为日本带去了佛经，还促进了中国文化在日本的流传。在佛教、医药、书法等方面，对于日本产生深远的影响。

拓展阅读：
《鉴真东渡》（电视剧）
《日本美术简史》
　　　　[日] 久野健等

◎ 关键词：奈良县 建筑群 金堂 五重塔

日本飞鸟时代的法隆寺

　　法隆寺坐落在日本奈良县，包括一组建筑群，始建于公元7世纪初，670年毁于火灾，780年左右重建。重建时保留了原来的主要建筑即寺院的中庭。中庭包括：中庭周围封闭式的回廊、左侧的五重塔、右侧的双重屋檐的金堂（大殿）和通入中庭的中门等建筑。金堂的装饰是壁画，供奉着释迦牟尼像。1949年，金堂又曾遭火灾，下层大部分壁画被毁掉。第二次世界大战前后，法隆寺经过较大的修理，至今仍是世界上原貌保存较好的最古老的木结构佛教建筑之一。

　　中国的寺塔建筑也随着佛教传入日本。7世纪初，在日本奈良兴建了法隆寺。当时的日本奈良是一个比京都还要古老的古都，一座历史文化名城。710 — 784年曾做过日本的都城，定名为平城京。平城京是模仿唐朝首都长安建造的，四围的长度各为约4公里。以朱雀大路为中线，街道如棋盘状分布。东大寺、兴福寺、药师寺、唐招提寺、法隆寺等著名的寺院都是在这里兴建，还有高松冢古坟、春日大社等古迹，记载了日本民族成长的历程。

　　法隆寺内的原建筑有金堂、中门、回廊和五重塔。该寺的布局、结构以及形式都受到我国南北朝时期建筑的深刻影响。如寺内的金堂与五重塔，分别坐落在中轴线的东西两侧。金堂原在北回廊之外的藏经殿的后侧，此种布局在日本被称作百济式。在1949年火灾以前，寺内所有建筑物还都属早期的原物，现有的已是重建的了。还有一些如藏经楼、传法堂、食堂和东院的梦殿，均为8世纪前半叶的遗物。如今法隆寺的五重塔已不复存在，但它的形制与现存的奈良的室生寺五重塔（公元8—9世纪建）、京都府的醍醐寺五重塔（952年建，总高36米，其中相轮高12.4米）等寺塔大体相同。法隆寺五重塔是日本古寺塔中最佳艺术品之一。

　　法隆寺五重塔建于607年，这是我国的隋代时期。寺内的金堂与五重塔不仅代表日本飞鸟时代的寺院面貌，同时也反映了我国这个时期的木结构宗教建筑的模式。其他建筑暂且不提，单说五重塔的建筑结构特点：五层寺塔的底层与上面的三层的平面为三间见方（底层10.84米），第五层为两间。塔内有一中心柱，由地平直贯宝塔顶部。塔的总高度为32.45米，其中相轮等高约9米。各个层面的宽度不大，层高也小（底层柱子高只有3米多，二层柱高仅1.4米），但出檐非常大（底层出4.2米），所以看上去就像是几层屋檐的重叠，越往上越小，给人一种灵动飘逸的飞翔之势，俨然一只从天而降的大鹏鸟。

●宁夏南关清真寺

>>> 麦加

　　麦加是伊斯兰教的第一
圣地。它坐落在沙特阿拉伯
西部赛拉特山区一条狭窄的
山谷里,面积26平方公里,人
口30多万。这里四周群山环
抱,层峦起伏,景色壮丽。
　　1000多年来,随着交通
工具的日益发达,前往麦加
朝觐的穆斯林逐年增多,目
前已经有70多个国家说着
不同语言的穆斯林来到此地
朝觐。每年在伊斯兰教历的
第12个月,数以百万计的穆
斯林都会聚集在沙特的麦
加,参加一年一度的朝觐。

拓展阅读:

《伊斯兰建筑》
　　[美]约翰·D.霍格
《波斯和伊斯兰美术》齐东方

◎ 关键词:伊斯兰教 先知寺 麦加禁寺 独特风格

伊斯兰世界:清真寺

　　伊斯兰教是世界三大宗教之一,伊斯兰文化具有神秘多彩、令人神往
的精神感召力。伊斯兰文化世界中的清真寺建筑占重要地位,清真寺在建
筑的结构装饰上的特点集中地体现为:高高的宣礼尖塔、大圆屋顶、半圆
凹壁和马蹄形拱门。

　　清真寺建筑在伊斯兰建筑中具有特殊意义,穆斯林认为一般房舍是人
们为了在那里进行今生短暂的无关紧要的生活而建造的,然而,清真寺不
同——"一切清真寺,都是真主的"。不知是否巧合,清真寺建筑整体形
状如阿拉伯文"安拉"一词,同时《圣训集》上还说,"谁为真主建造了
清真寺,真主就为他在天堂建造同样的建筑物"。因而,各地穆斯林都投
入大量的人力、财力、物力修建清真寺,使得清真寺建筑集中了伊斯兰世
界艺术的精华。

　　麦加禁寺是世界第一清真寺,寺址位于沙特阿拉伯的麦加城中心,是
全世界穆斯林教众礼拜朝向"克尔白"(中国穆斯林称为"天房")的所在
地。伊斯兰教创始人,先知穆罕默德生前规定,非穆斯林不准入内,故名
禁寺。禁寺总面积18万平方米,最多可同时容纳50万人做礼拜。

　　先知寺为伊斯兰教第二大圣地,位于沙特阿拉伯的麦地那,公元
622年9月穆罕默德由麦加迁至麦地那时始建,经过多次扩建,成为现在
的规模,可容纳25万人同时礼拜。穆罕默德位于寺内东南角。远寺是伊斯
兰教第三大圣地,又称阿克萨清真寺,位于以色列占领区,穆罕默德传教
初期定为礼拜朝向。

　　中世纪的伊斯兰世界发展繁荣的阶段,文化艺术方面也取得了相当高
的成就。以摩洛哥的古都菲斯城为例。据记载,12世纪伊斯兰教全盛时期,
城内共有清真寺785座,据说现在保存下来的仍有360多座,其中,最为著
名的是拥有270根圆柱的卡拉万纳清真寺和摩洛哥最古老的寺院之——昂达
吕西昂清真寺。其他反映伊斯兰建筑艺术特色的古城堡、宫殿、博物馆等,
亦比比皆是。于1276年建成的新城区,建筑突出欧洲式建筑风格,表现了
世界文化艺术融合的状况。

　　匠心独具的伊斯兰建筑设计者们将清真寺装饰得华丽壮美,形成了世
界建筑史上的独特风格。

◎ 关键词：玛雅人 象形文字体系 金字塔 祭典

玛雅金字塔

● 玛雅金字塔

>>> 玛雅金字塔的发现

1926年2月8日，一支在尤卡坦密林中考察的美国考古探察队报告说，他们在加勒比海岸附近发现了一座埋没的玛雅人城市。这座被认为叫"姆伊尔"的城市曾是玛雅人各城市与中美洲之间重要的通商路线的途经站。

考察家们说，他们发现的10余座建筑和6座寺院保存完好。这一发现，证实了长期以来传说的关于丛林中有一座消失了的玛雅人城市的说法。随着玛雅人金字塔的发现，各种谜团也等待人们去解释。

拓展阅读：

《玛雅人之谜》（电影）

《寻找玛雅人的足迹》赵丽宏

玛雅人，中美洲印第安人的一支。约前2500年就已经定居在今天的墨西哥南部、危地马拉、伯利兹以及萨尔瓦多和洪都拉斯的部分地区。人口约有200万，属蒙古人种美洲支，使用玛雅语，属印第安语系玛雅·基切语族。分布在尤卡坦中部和北部，是伯利兹、洪都拉斯南部及塔瓦斯科和恰帕斯的一部分，也在危地马拉低地和高地及恰帕斯和萨尔瓦多的最南端。

玛雅文明的天文、数学达到很高成就。通过长期观测天象，已掌握日食周期和日、月、金星等运行规律，约在前古典期之末已创制出太阳历和圣年历两种历法。数学方面，玛雅人使用0的概念比欧洲人早800余年，计数使用20进位制。玛雅文明的另一个独特创造是象形文字体系，其文字以复杂的图形组成。在艺术方面的集大成者是他们的金字塔。在习惯上，人们在讲到金字塔的时候，往往会想到埃及的金字塔。其实，古代美洲的金字塔不仅在数量超过了埃及，而且有许多鲜明的特色。玛雅人建筑的金字塔与著名的埃及金字塔有所不同：埃及金字塔是空心，内部为帝王陵寝，实为墓地；而玛雅金字塔为实

心，而且不完全是帝王的陵墓，更多的时候是作为一种祭坛，塔前广场是民众参加祭典的场所，塔顶则供教士们办公、居住或观察天象之用。玛雅人对神的崇拜近乎狂热。玛雅人信奉的神主要有：太阳神、雨神、风神、玉米神、战争之神、死亡之神等。在玛雅人看来，神的世界远比人间丰富和伟大。他们经常举行和参加祭神典礼，每位玛雅人都认为，为神献身是一件非常神圣的事情。

在尤卡坦半岛上，耸立着九座巍峨的金字塔，与埃及最早的几座金字塔相比，它很像是孪生的姐妹。在形制上，玛雅金字塔也是很雄伟壮观的，危地马拉的提卡尔城内的那座金字塔高达230英尺。特奥蒂瓦坎的金字塔，雄伟而精美，堪称奇葩。

玛雅金字塔的天文方位计算精确得让人惊叹：天狼星的光线经过南墙上的气流通道，直射到长眠于上面厅堂中的法老头部；北极星的光线通过北墙的气流通道，径直射进下面的厅堂里。难怪有人怀疑这不是人力所及。

玛雅金字塔是玛雅人智慧的结晶，也是全人类艺术宝库中的珍宝。

No.3
发现人性——
文艺复兴时代

—— 文艺复兴时期是艺术家们对新的艺术精神和元素的探索阶段。这时的艺术尚未形成理想化的规范，却能体现出艺术家们对新的艺术技法的追求。

—— 文艺复兴时期是一个产生巨人的时代，无数优秀的美术家宛如灿烂群星出现在欧洲的上空，照亮了历经千年的"黑暗世界"。 在三个多世纪的发展和变革中，先后涌现出佛罗伦萨画派、罗马画派、威尼斯画派、热那亚画派和那不勒斯画派等不同风格的艺术流派。

—— 文艺复兴时期的艺术歌颂了人体的美，主张人体比例是世界上最和谐的比例，并把它应用到建筑上，一系列的绘画、雕塑虽然仍然以宗教故事为主题，但表现的都是普通人的场景，将神拉到了地上。

●女子肖像 意大利 达·芬奇

>>> 人文主义

人文主义是欧洲文艺复兴时期新兴资产阶级反封建的社会思潮，是资产阶级人道主义的最初形式。它肯定人性和人的价值，要求享受人世的欢乐，要求人的个性解放和自由平等，推崇人的感性经验和理性思维。

人文主义是一种哲学理论和一种世界观。人文主义以人，尤其是个人的兴趣、价值观和尊严作为出发点。对人文主义来说，人与人之间的容忍、无暴力和思想自由是人与人之间相处最重要的原则。

拓展阅读：
《文艺复兴的观念》曹意强
《意大利文艺复兴研究》
张世华

◎ 关键词：文艺复兴运动 古典时代 巨匠人物 世俗性

文艺复兴时代的美术精神

生活在16世纪50年代的意大利人文主义者把自己所生活的时代称为"文艺复兴"时代。他们仔细研究了一下历史，从文化的角度，把历史分为三个时期：第一个时期就是古典时代，那是希腊的时代和希腊化的时代；然后就是漫长的愚昧黑暗的中世纪，艺术在这个时代变得失去了光辉；只有到了他们自己的时代，艺术才重放光彩。他们认为，他们复兴了古典时代的艺术，把欧洲文化推向了第二个高峰，这就是文艺复兴的内涵。

在文艺复兴运动中，产生了一大批优秀的美术家和一系列光辉典范之作。也可以这么说，文艺复兴的主要成就体现在美术方面，这一时期出现了三位巨匠人物：达·芬奇、米开朗琪罗和拉斐尔，所取得成就都是绘画和雕刻等美术方面的。就是他们把文艺复兴时代的艺术精神推向了高峰，创造了独特的文艺复兴时代的艺术品。总地说来，文艺复兴时代的美术精神有这样几个方面：

第一，就是文艺复兴的人文主义精神。文艺复兴时代的人文主义精神表现在哪些方面呢？主要就是世俗性。世俗性是针对宗教的禁欲主义来说的，那些中世纪教义的桎梏违反了自然和人性，文艺复兴时代的艺术就是要宣传与自然的融合、人性的解放。虽然，这个时代的艺术家的作品多半也是宗教题材，但是，他们在作品里表现的不是宗教的神秘性，不是神的力量，而是平凡的人。米开朗琪罗在他的《创世纪》里所创作的上帝，是一位慈祥的老人，画家用这个形象来宣扬人的力量，人是这个世界的主人公。

第二，文艺复兴时代的美术表现出强烈的写实性。这个时代的画家都强调观察自然和社会。他们在处理那些宗教题材的作品的时候，不再为它们蒙上神秘的面纱，而是把它生活化。在这个时代，许多画家开始描绘自然生活，甚至描写农村题材，把大自然搬进自己的画里。

第三，文艺复兴时代的美术发展和当时科学发展紧密联系，进行美术创作时，借鉴自然科学的成果。他们从科学的角度探讨绘画雕塑的技巧，艺术解剖学、透视法、明暗法、色调搭配等等，都在这个时代有了成熟的发展。除了技巧上的革新外，他们还重视绘画材料的革新，油画就在这个时代诞生，铜版画和木版画也在这个时代出现，许多画家都试验新的绘画材料，虽然所选的绘画材料不尽相同，但是，都与科学紧密结合，也体现了这个时代绘画发展的一个重要特点。

总之，文艺复兴时代的美术是欧洲艺术的第二个辉煌时期，对欧洲后来的艺术发展影响很大。

发现人性——文艺复兴时代

● 哀悼基督 乔托

>>> 壁画《犹大之吻》

《犹大之吻》是乔托为帕多瓦城阿雷纳礼拜堂画的壁画。描述犹大以接吻为暗号出卖耶稣，使耶稣被罗马军队逮捕的情景。

作者将耶稣和犹大置于画的中央，他们身边站满高举长矛和火把的罗马官兵，使画面的气氛紧张而富有戏剧性。耶稣的形象造型完美，神态镇定，崇高磊落；而犹大则是一副卑鄙奸诈的叛徒形象。以正反两个形象表现正义与邪恶的激烈斗争，起到了震撼人心的艺术效果。

拓展阅读：

《文艺复兴艺术史》
　　刘增泉/郑宗贤
《意大利文艺复兴时期的文化》
　　[瑞士] 布克哈特

◎ 关键词：文艺复兴时代 罗马教皇 《末日审判》壁画

乔托与文艺复兴前期的绘画

乔托（约1266或1276—1337年），意大利文艺复兴时代的画家，出生地是佛罗伦萨的韦斯皮尼亚诺，卒于佛罗伦萨。

关于乔托学习绘画，有这样一个传说。那是在700多年前的一天，一位当时享受盛名的佛罗伦萨的画家正从罗马回来，当他经过韦斯皮尼亚诺的时候，看到一个牧羊的少年正在用树枝在地上画着什么。画家很好奇，就走近前去看。原来，这个相貌奇特的少年正在画一只羊，虽然是线条画，却线条流畅，形象生动，少年的树枝画使画家大为惊奇，决定收这个少年为徒。这个少年就是乔托，而发现他的画家则是他日后的老师齐马不埃。乔托进了师门，勤奋好学，在老师的指导下，进步很快。有一次，他的老师外出访客，他就在老师画的一张肖像画的鼻子上画了一只苍蝇。老师回来之后，见画上有一只苍蝇，就挥手去赶。这件事说明了乔托在绘画艺术上已经开始超过他的老师。确实，他很快成为佛罗拉萨著名的绘画大师。

那时，有成就的画家都去罗马教皇那里应聘，为教皇工作。当时，罗马教皇卜尼法斯八世派使者到各地邀请画家，教皇的使者见到乔托，问他说："你有什么作品，拿一份作为样品，让教皇看看。"乔托笑笑，拿过一只画笔，在红颜料桶里蘸了一下，随手一挥，在一张纸上画了一个圆圈，然后递给使者说："这就是我的画。"使者以为他是在开玩笑，但是，他就让使者把这个圆圈带给教皇。使者无奈，也只好将它带回去给教皇看，听了使者的描述后，教皇觉得这个人的手劲一定很大，才能画得这么圆，于是，高薪聘请乔托来罗马画画。

乔托一生所作的画中，以1305—1309年创作的阿雷纳礼拜堂壁画最能全面显示乔托的艺术成就。礼拜堂位于意大利北部帕多瓦城中。在这个城市里住着一位富商，名叫E.斯克罗维尼，他的父亲是一个放高利贷起家的人，在他父亲死后，他想为放高利贷的父亲赎罪，向神谢罪，所以修建了这个礼拜堂。商人花了重金请乔托帮他设计整个礼拜堂壁画装饰。除此之外，乔托还参与了建筑设计，这使整个厅堂的结构和壁画布局配合无间。阿雷纳礼拜堂是一个长方形厅堂，它的入口在西面，祭台在东侧。这样，南北墙全用来绘制壁画。这是个奉祀圣母的礼拜堂，所以壁画以圣母和基督生平为题材，在南北墙面安排上下3列，每列6幅，祭台两边各1幅，共38幅壁画，是一种故事情节连贯的连环组画形式。最后，在礼拜堂西端入口处墙面绘制了《末日审判》，东端祭台面还配有礼拜基督的画幅。现在，这些壁画也是保存得最完整的乔托的巨作，被誉为"14世纪意大利艺术的重要纪念碑"。

◎ 关键词：市政公社 米兰公爵 圣约翰洗礼堂 吉贝尔蒂

佛罗伦萨洗礼堂门饰之争

● 佛罗伦萨洗礼堂北门

>>> 以撒作

以撒作，又译依撒格或易司哈格，意思是"他笑了"。他是亚伯拉罕和妻子撒拉所生的唯一儿子。以撒作40岁的时候，他父亲亚伯拉罕差遣仆人回到本地本族，为他娶来妻子利百加。60岁时利百加生下孪生兄弟以扫和以色列的祖先雅各。

在《圣经》中，神曾经对亚伯拉罕进行一个测试，要他到摩利亚地的一座山上献祭他那独生的儿子以撒作。这个故事成为圣经中最具争议的题目之一。

拓展阅读：

《意大利文艺复兴》朱龙华
《建筑与都市》宁波出版社

15世纪的意大利还处于分裂之中，由多个城市共和国组成。这些共和国中，以佛罗拉萨的发展最快。佛罗伦萨是一个很活跃的城市，由七大行会的人轮流执掌市政公社大权，成为城市的主宰。在佛罗拉萨，人民喜欢艺术，好谈论民主，许多诗人、画家、学者来到这里交流，这样的风气很自然要影响到意大利其他的城邦，但被那些专制的城邦所不能容忍。1400年，米兰公爵季安价列佐·维斯孔蒂率领大兵濒临城下，打算征服这个自由的城邦。佛罗伦萨人民团结起来，为保卫自己的自由国度而对抗共同的敌人。不过，战争开始没多久，米兰公爵就死掉了，城邦的危险也就不存在了。这个突然事件的发生，佛罗伦萨的人民看作上帝的恩赐，是上帝行使了正义的权力，惩罚了侵略者。于是，他们要大兴土木来恭维上帝——他们的保护者。

当时，许多工程的建筑都是由各种行会组织的，这些新兴的资产者，有钱，而且有着乐观主义精神和城市自豪感。很快，羊毛呢绒商行卡利马拉宣布为建造圣约翰洗礼堂的两扇大门征集竞选图案。

圣约翰洗礼堂原来的两扇大门，是1336年由安德烈·皮萨诺铸造的。大门上有四瓣叶形花边组成的框架，以浮雕的形式表现《新约全书》和圣母玛利亚生平故事。这成为本次参选的构图条件，每个参加竞争的人都要在这些框格里表现《旧约全书》中关于以撒作牺牲的故事，把这些故事铸造在上面。然后呈交给指定的委员会。

最初有七个竞选者参加比赛，也可以说代表了当时各种的风格。不过，在评选的时候，评委会又增添了新的构图要求，即一定要把以撒作牺牲的故事描述得详细。这个宗教故事是这样的：亚伯拉罕站在山顶上，为了敬神，正要把他的儿子以撒作作为牺牲杀掉。这时，天使飞来了，他来阻止亚伯拉罕的愚蠢行动，让他用羊代替自己的儿子。此时，两个仆人在一条小溪边侍候，一头驴子在溪中喝水。参选者的作品画面设计得都非常精巧，但是，经过评委会的讨论，还是淘汰了五个人。最后，竞选者只剩下两个人了，这就是落伦佐·吉贝尔蒂和菲利普·勃鲁奈勒斯契。

虽然表现的是同样的故事，但是，他们用完全不同的方式来描绘，这也是两个人的独特之处。因为是青铜图案，故事确定之后，重要的是体现铸造功夫，吉贝尔蒂极巧妙地把整个作品一次铸造而成。与其不同，勃鲁奈勒斯契的作品则分成七块铸，然后再焊接在一起。这样，产生的作品风格也就不同了。这两种风格，成了所有的佛罗伦萨市民谈论的话题，他们纷纷评判作品的优劣，引起争论，而且这种现象持续了好久。

发现人性——文艺复兴时代

● 佛罗伦萨洗礼堂大门 吉贝尔蒂

>>> 多那太罗

多那太罗是吉贝尔蒂的学生。1430年，他为科西莫雕铸了青铜塑像"大卫"，其可以和米开朗琪罗相媲美。这是文艺复兴时期的雕塑，且第一次以裸体的形象毫无羞涩地展露于世人面前。在帕多瓦（Padua）创作的"安东尼奥"中，创作了现代历史上最重要的一座骑马雕塑，展现的是一位威武威尼斯将军。

多那太罗一直过着简单而满足的生活，1466年，他在80岁时寿终正寝，安葬在圣洛伦佐教堂的地下圣堂中。

拓展阅读：
《艺术发展史》[英]贡布里希
《外国美术名家传》李春

◎ 关键词：文艺复兴初期 首饰制作 绘画《笔记》

出身金工之门的吉贝尔蒂

吉贝尔蒂生于1378年，卒于1455年，他是文艺复兴初期著名的雕刻家、画家、金饰匠。遗憾的是，他所作的首饰和画没有一件保存下来，流传到现在的都是青铜雕塑。

吉贝尔蒂自幼学习金器首饰制作和绘画这两种手艺。他擅长处理光洁而流畅的浮雕表面，喜欢把画面刻画得细腻真，这是因为他出身在金银首饰匠家庭。此外，他的绘画技巧也是相当成熟的。因为，在他的浮雕中，他就喜欢制造出绘画感的空间错觉。他研究过透视学，并把它运用于自己的创作中。喜欢把雕塑安排在建筑背景中。他的题材多半来自《圣经》故事，但他喜欢用现实生活的场景来表现这些故事，这也体现了文艺复兴初期人文主义观念。但是，不可否认，他的作品中还有14世纪哥特风格的影子，作为过渡时期的艺术家很难摆脱这一点，这也是可以理解的。

吉贝尔蒂最有名的作品就是我们上文说的圣约翰洗礼堂门饰。吉贝尔蒂一生有50多年的雕塑生涯，但是，几乎花了大部分时间来铸造这两道双扉大门的青铜浮雕。第一道大门以《圣经·新约》为题材，从1403年开始设计铸造，到1424年才完成，历时21年。在铸造这块大门的时候，吉贝尔蒂把它分成28个方格，用了其中的20块来雕刻耶稣的一生，其余的用来雕刻福音传教士和教会的长老。第二道大门则以《旧约》为题材，总共分成10块方格，从1424年开始雕刻，花了27年的时间，到1452年才最后完成。这道大门的边沿都雕刻着小鸟、花、果、叶子、人物之类的装饰，精致而且美丽。在这些装饰的人物头像里，还有吉贝尔蒂自己的头像，这是一个光秃的老年人，仿佛来自外面的世界，来到这里窥探人世的美好，神情惊异。这两道大门成为文艺复兴初期雕塑的杰作，尤其是第二道大门，它打破了前道门用弧线方格的限制，在方块内尽情表现出透视法的意境，使浮雕艺术向前迈了一大步。后来米开朗琪罗见到这道大门的时候，惊叹道："吉贝尔蒂的'门'美丽至极，配得上做天堂之门了。"所以，这道大门也有"天堂之门"的美誉。

晚年的吉贝尔蒂还撰写了《笔记》，在这部著作里，他高度评价了乔托等人的美术成就，也总结了自己的可贵经验，是文艺复兴初期重要的著作。他的经验被他的学生多那太罗向前推进了。

发现人性——文艺复兴时代

●失乐园 马萨乔

◎ 关键词：人文主义思想 《失乐园》《纳税钱》质感

马萨乔发展乔托的艺术之路

乔托的绘画在当时的影响很大，他的学生在佛罗伦萨形成了一个乔托派，遗憾的是，虽然这个画派维持了一个世纪之久，但是，他们中间没有一个是有天分的画家。他们只会模仿乔托，都缺乏创新精神，作品显得非常的平庸。进入了15世纪，随着资产阶级人文主义思想的进一步发展，佛罗伦萨急需一批年轻有为的杰出画家来表达这种新的思想，来推动佛罗伦萨艺术的发展。马萨乔就是在这个时候出现的。

1401年，诨名为马萨乔的人诞生了。虽然他的一生非常的短暂，然而，他却打破了当时的现状，给佛罗伦萨艺术带来了新的生命。在绘画技巧上，他解决了乔托生前所没有解决的刻画人物的体积感和表现自然的空间感之间的关系。他的一生重要的作品是他去世前一年所作的《失乐园》和《纳税钱》，这两幅壁画都是为佛罗伦萨的勃兰卡其礼拜堂所作。

《失乐园》又名《逐出乐园》，长208厘米，宽80厘米，故事取材于《圣经》关于逐出伊甸园的故事。画面上的亚当和夏娃都是裸体，正好体现了对中世纪禁欲主义的对抗，鲜明表现了早期文艺复兴的人文主义思想。画家在亚当和夏娃的形象上用笔似乎并不多，但是，构图的造型却相当精确，为此前欧洲绘画所没有。人物的形态神情也很逼真，把失去伊甸园的感情刻画得淋漓尽致。亚当、夏娃是带着绝望、恐惧和痛苦的表情，步履艰难地走出伊甸园的。夏娃闭着眼睛，张开嘴，似乎是在号啕痛哭，而亚当正在掩面哭泣，人物的动作和姿态都极富有表现力和感染力。

从技巧上看，《失乐园》在裸体方面的刻画取得了很高的艺术成就。在画面上，亚当和夏娃不仅具备了完美的立体效果和解剖学的准确，而且，他们有着行走的动态感。马萨乔的作品继承了乔托开创的道路，把中世纪绘画落实到实地上，人物具有肉体的质感。同时，在画面上，画家还使用了强烈的明暗光线，亚当、夏娃前后排列，只有侧面受光。在画面的上方，是挥舞刀剑的天使，他们正在驱逐亚当和夏娃，画家用了远近法处理他们，也使得这些天使有了空间感和真实感。《纳税钱》同为这个礼拜堂的壁画，但是，这幅画更大，它的长为598厘米，宽为255厘米，画的是《圣经》里的福音故事，也就是收税人向耶稣及其使徒要税钱的场景。在这幅壁画里，马萨乔也使用了与《失乐园》相同的技法，使得它和《失乐园》一样获得举世瞩目的成就。

马萨乔是一位天才的画家，才华横溢，却过早地离开了人世。据说，他的死就是因为他的才华，当1428年他来到罗马，有人嫉妒他的才华、年轻有为，就下毒害死了他。他死的时候才27岁，所以有"短命画家"之称。

>>> 禁欲主义

禁欲主义是指一种以戒除世俗欢愉为特点的生活（也称苦修，austerity）。它源于古代人忍受现世生活困苦的宗教教义和苦行仪式，公元前6世纪后，通过东西方的宗教教义和道德哲学的概括逐渐形成为一种理论。

禁欲主义认为，人的肉体欲望是低贱的、自私的、有害的，是罪恶之源，因而强调节制肉体欲望和享乐，甚至要求弃绝一切欲望，如此才能实现道德的自我完善，以此达到更高的精神层次。

拓展阅读：
《亚当与夏娃》[阿根廷]季诺
《罗马文化与古典传统》
　　　　　　朱龙华

● 圣乔治 多那太罗

>>> 多那太罗《大卫》

青铜雕刻《大卫》是文化复兴时期第一个全裸的人体雕刻，来自《圣经》传说中的大卫的这一形象。传说古代犹太人的国王大卫，在少年时就以甩石绝技击杀了巨人歌利亚，因此闻名。

多那太罗的这一《大卫》，正是表现少年大卫杀死巨人后，用脚踩在巨人首级上，流露出胜利者的喜悦和自豪的情景。大卫的形象，不仅人体比例正确，而且体态优美，线条流畅，表现了多那太罗塑造人体的高超技巧。

拓展阅读：

《西洋美术巨匠辞典》
[法] 卡拉萨特
《西洋美术史》丰子恺

◎ 关键词：雕塑事业 透视法《圣乔治》

工作到 80 岁的多那太罗

相对于马萨乔的命短，多那太罗却活了八十年。多那太罗于1386年生于佛罗伦萨，他的父亲是一个毛织手工业者。多那太罗早年丧父，青年时代就投到吉贝尔蒂门下学习雕塑。自此以后，他的毕生都不懈地坚持着雕塑事业，工作了60多年，直到他80岁去世。相对于他的老师吉贝尔蒂一生的产量，多那太罗是一个高产的雕刻家，他一生雕刻的作品很多，而且，他还尝试用木、石、青铜等多种雕刻材料进行创作。他向当时著名的建筑家布鲁涅列斯奇学习透视法，还从古典作品中吸取营养。据说，他还是最早解剖尸体的艺术家之一。他的作品在当时达到了很高的艺术水平，形象、生动、逼真，而且强壮有力，许多作品富有人情味，他的作品接近古典艺术，对后来的意大利艺术产生了深远影响。

1416年前后，佛罗伦萨兵器行会委托多那太罗为奥尔·桑·米凯列教堂制作他们的保护人像：《圣乔治》。这座雕塑一经完成，就以其英雄气概和坚强性格的青年形象成为文艺复兴早期最著名的写实作品之一。

圣乔治的形象，在多那太罗以前的作家描写里，都是一个身穿盔甲、骑着战马、刺死毒龙的胜利者形象。这样设计出来的雕塑虽然展现了外表的威武，但是，却缺少内心精神的刻画，这一点正是多那太罗所要克服的。所以，圣乔治在他的手上，形象被大大地改变，他神态机警、体格挺拔、刚毅英武。这位年轻的圣乔治身穿轻薄的甲胄，斗篷很自然地披在肩上，两手轻轻扶�3立着的盾牌，两脚分开，坚定地站住。因为他头上没有戴头盔，所以可以借此端详他充满青春活力的面容。这是一个可以随时为国捐躯的形象，个性鲜明，具有希腊雕塑的特点。

《圣乔治》的成功，使多那太罗一举成名，许多人不远万里来欣赏这幅杰作，轰动一时。当时佛罗伦萨的统治者科西莫·美第奇给了他优厚的待遇，并且这样的待遇是终身的。虽然赢得了荣誉，但是，艺术家仍然一如既往地工作，没有时间料理自己的生活，甚至生活邋遢。有一次，科西莫接见他，被他邋遢的外表所震惊，就送给他一件漂亮的外衣。当时，多那太罗穿上了外衣，可是回去之后就扔在一边，继续自己的工作。就是这样的工作态度，使他继续获得成功。这些优秀的作品中以《大卫》圆雕和《加塔米拉达》骑士雕塑最为著名。

1466年12月13日，多那太罗去世了，终年80岁。他一直工作到生命的最后时刻，是米开朗琪罗之前最伟大的雕塑家。

发现人性——文艺复兴时代

◎ 关键词：锡耶纳画派 奠基人 传统绘画 装饰性

埋头于拜占庭艺术的杜乔

●庄严的圣母子 意大利 杜乔

>>> 《最后的晚餐》

《最后的晚餐》是最著名和为众人所知的圣经故事。在逾越节的前夜，耶稣知道他被自己的门徒犹大出卖了，所以召集门徒一起共进最后的晚餐。晚餐时，耶稣宣布了自己被出卖的消息。即使面临灾难，他仍然从容而坚定，体现了基督伟大的殉道精神和博爱。

同时，通过最后的晚餐，耶稣将面包和葡萄分给门徒享用，确立了基督教的圣餐仪式，对后世影响深远。

拓展阅读：

《世界名画中的圣经故事》
花山文艺出版社
《西方艺术精神》王岳川

杜乔·迪·布奥尼塞尼亚，大约活动于1278—1319年，被看作是锡耶纳画派的奠基人，而且，他绘有一大批祭坛画。其实，杜乔与乔托是同时代人。我们在前面已经介绍过，乔托是一个热衷改革的人，敢于向新的绘画手段、技巧挑战。相比之下，杜乔则不是一个热衷改革的艺术家，他整日里埋头于拜占庭艺术，沉醉于传统绘画的装饰性和绚丽的色彩，甚至那些抽象的金色背景上。杜乔对乔托在绘画改革上的成就根本不关心。当然，杜乔也不是一个墨守成规的人，他在色彩的使用上，也有自己的取舍。而且，这个人，在政治上也主张自由，他是锡耶纳人，1299年，锡耶纳成立了平民政府，政府要求他宣誓效忠政府，被他拒绝了。

《圣母荣登宝座图》被看作杜乔成熟时期最重要的作品。画面的主要场景是圣母玛利亚作为天后荣登宝座，在她的周围，是成群的天使与圣徒。这幅祭坛画设计得非常有意思，在它的正反两面都有图画，荣登宝座的场面被描绘在正面。这幅画代表着杜乔艺术风格：按着以往传统中的模式来处理画面从而显示出宏伟的纪念性气派的特征。这种处理说到底还是取自拜占庭艺术。在这幅画背面的木板上，是以连环画的形式描绘基督的生平。这种以连环画的艺术形式表

现《圣经》故事在那个时代很常见，因为，这些连环画可以帮助人读懂经书的内容。不过，在杜乔的这些连环画里，表现出了杜乔对于艺术的认识。可以这么说，杜乔运用连环画来叙述故事的能力很强，在他的描绘下，故事显得生动形象。可惜的是，这些小连环画在16世纪的时候被拆散，如今分散在世界各地。

在这些连环画里面，最有名的一块是《耶稣被出卖》。在这幅画里，杜乔把前后故事的情节集中到一个瞬间：犹大假惺惺地吻耶稣来卖主求荣、恐惧的使徒逃走、圣彼得割去大祭司的耳朵等等。画面的背景是拜占庭艺术的金色，但是前景的人物处理却很别致。杜乔在这里使用了比较细腻的明暗调子，这使得人物身上的衣服的褶皱能够很好地被表现出来，呈现出立体感。虽然，整个创作的技巧不高明，但是，通过人物的表情处理，表现了人物的性格，使得此画又不同于拜占庭艺术中的程式化和抽象化。这也是能够促进艺术向着新的文艺复兴时代开始的一种迹象。

杜乔一生创作的很多作品，包括1308—1311年创作的宽大的两面的祭坛圣像以及小的连环画。这些画大多数都没有保存下来，即便保存下来的，也被分散到世界各地的美术馆。

发现人性——文艺复兴时代

●圣母领报 马尔蒂尼

>>> 西西里岛

西西里岛属于意大利，位于亚平宁半岛的西南，西西里岛的面积为2.5万平方公里。境内多山地和丘陵，沿海有平原。多地震。地中海式气候，北部、西部较湿润，南部较干燥。

公元前8世纪至前6世纪希腊人在岛东岸建立殖民地。公元前241年成为罗马帝国的一个省。以后历经汪达尔、拜占庭、诺尔曼人等统治，1442年并入西西里王国，不久又分裂，改受西班牙统治，1861年并入意大利王国。

拓展阅读：

《西西里岛的美丽传说》（电影）

《意大利当代文学史》沈萼梅

◎ 关键词：《劳拉像》 彼特拉克 宫廷美术 世俗化

马尔蒂尼与锡耶纳画派

杜乔沉醉于传统的拜占庭艺术，而他的后继者，也就是锡耶纳画派，却在绘画方面显示出了更多的才能和独创精神，可以说是青出于蓝而胜于蓝。这里，最重要的一位锡耶纳画派的画家是马尔蒂尼。

西莫尼·马尔蒂尼大约活动于1285—1344年，他是杜乔的弟子，也是彼特拉克的亲密友人之一。马尔蒂尼所绘制的《劳拉像》，曾经得到彼特拉克的高度赞扬。马尔蒂尼很长时间在那不勒斯和西西里岛生活，为统治那里的法国国王服务。在他生命的最后一段时间里，他来到阿维尼翁，为那里的教皇宫廷服务，和北欧的一些画家相接触。在这里，他能够把北欧、特别是法国的哥特式美术中的华丽和纤细的风格融入到锡耶纳画派的美术创作中，从而产生了新的美术风格。

我们在中世纪的艺术风格中已经介绍过"国际风格"，这种宫廷美术样式在14世纪末和15世纪初的许多欧洲国家里非常流行，它迎合了宫廷贵族的审美趣味和爱好，热衷表现鲜艳明快的色彩、奢华的服饰、复杂的装饰性花纹以及盛大的排场，很像后来的巴罗克艺术形式。马尔蒂尼也很自然地成了这一风格中的一员，《圣母领报》就是这样风格的重要作品。在这幅画里，马尔蒂尼采用了雅致的人体造型、华美的色彩和流动的线条，人物创作不强调体积感，仿佛处于失重状态，而且，背景画面也没有空间感和深度感。这样的艺术探索，和乔托是完全不同的。按常理来说，马尔蒂尼一定见过乔托的绘画作品，但是，他没有受乔托的影响。在当时的欧洲，盛行骑士风度和礼仪，这种风气对"国际风格"影响很大，它是"国际风格"中作品表现的主要效果，特别是那些精巧细致的装饰性效果。在《圣母领报》里，百列天使从天而降，并因此掀起一阵微风，把天使的披风卷了起来；圣母则是侧着身子，一只手放在圣书上，另一只手按着领口，这种动作正是宫中贵妇人惊喜交集时候的表现，尽量克制自己，不能使自己的表情外露，防止举止失礼。

以马尔蒂尼为代表的新锡耶纳画派，已经摆脱了对单纯的拜占庭艺术的沉醉，而且有了新的突破。这说明了美术上的技巧等各方面的革新已经势在必行，新的美术势力肯定要来到了，而且势不可当，这就是艺术的世俗化，是文艺复兴时代美术的创作精神之一。

发现人性——文艺复兴时代

●佛罗伦萨景色

>>> 彼特拉克

彼特拉克（1304—1374年），意大利诗人。1304年7月20日生于阿雷佐城，1374年7月19日卒于阿尔夸。他自幼随父亲流亡法国，后攻读法学。父亲逝世后专心从事文学活动。

彼特拉克是用文艺复兴时期人文主义观点研究古典文化的最早代表。他用拉丁语写了许多诗歌、散文。这些作品歌颂人的高贵和智慧，并向中世纪宣扬的神权说和禁欲主义提出了挑战。他还用拉丁文写过一部历史著作《名人列传》。

拓展阅读：

《意大利民族文学的发展》
［意］卡尔杜齐
《论意大利最古老的智慧》
上海三联出版社

◎ 关键词：文艺复兴 发源地 文化古城 城市共和国

世纪的美术中心佛罗伦萨

意大利被看作欧洲文艺复兴的发源地，而佛罗伦萨则是文艺复兴的摇篮。在15世纪，这里成了欧洲文艺复兴的中心，欧洲的近代艺术从这里开始，然后逐渐蔓延整个欧洲。

佛罗伦萨是意大利的一座文化古城，这里是意大利南北交通的要道，资本主义商业和生产关系很早就在这里诞生了。到了13世纪末，这里已经成为欧洲最大的工商业和金融中心，尤其以毛纺织工业最为发达。到1308年前后，这里已经有300个手工工场，雇佣的工人也达到了3万多人，每年生产的呢绒有10万多匹，产品畅销整个欧洲，而且还远销东方。这里的银行业也很发达，佛罗伦萨所使用的货币佛罗林成为西欧以及近东通行的国际货币。1338年，佛罗伦萨的银行家们给英国国王爱德华三世提供了一笔贷款，总数达到130多万佛罗林，由此，可以看出佛罗伦萨的经济实力。

这个发达的佛罗伦萨的控制者，是大银行家美第奇家族的长者科西莫·美第奇和他的孙子罗伦佐·美第奇，后者以豪华者著称。其实，早在1115年，佛罗伦萨就获得了政治上的独立，成为欧洲最早的城市共和国，并且，在随后的100年左右时间里，出台了有利于资产阶级的宪法《正义法规》。这些法规使得富有者能够成为这个城市的统治者，这也就是美第奇家族能够攫取这个城市统治权的原因。为了巩固美第奇家族在这个城市的统治，他们粉饰太平，追求享受，并且招聘一大批学者、诗人和艺术家为他的家族服务，甚至创造高等美术学校，专门培养艺术人才。也就是在他们的统治期间，造就了佛罗伦萨艺术的最高成就，诞生了大批的艺术家，使这里成了15世纪欧洲美术的中心。

我们知道，有三位文艺复兴时期的伟大的文学家：诗人但丁、诗圣彼特拉克和小说家薄伽丘，他们都是在佛罗伦萨诞生和成长起来的。同样，在文艺复兴的时代，伟大的美术家也在这里诞生和成长，如文艺复兴美术的先驱乔托，以及随后诞生的佛罗伦萨画派，是他们使得佛罗伦萨在15世纪进入黄金时代，引导了欧洲文艺复兴艺术的人文主义精神，促进了欧洲艺术的发展和成熟。

●巴齐小礼拜堂 勃鲁奈勒斯契

>>> 几何透视法

几何透视法是把几何透视运用到绘画艺术表现之中的技法。它主要借助于远大近小的透视现象表现物体的立体感。

几何透视法包括三个要素：视平线，一般是指画者平视时与眼睛高度平行的假设线。视平线决定被画物的透视斜度。心点，是指视觉中心。在平行透视中，一切透视线引向心点。视点至心点的距离叫距点。如果把视距移至视平线上心点的两侧，所得的点为距点。

拓展阅读：

《宇宙·地球和数学》汪德胜
《西洋建筑讲话》丰子恺

◎ 关键词：文艺复兴时代 人文主义 建筑家 数学原理

建筑传统的革新者：勃鲁奈勒斯契

文艺复兴时代除了涌现大批的雕塑家和绘画大师外，当然还有建筑师，他们同样把自己的设计和文艺复兴时代的人文主义思想结合起来，在建筑风格中表达自己的人文主义思想。菲利普·勃鲁奈勒斯契就是这样一位杰出的建筑家。

勃鲁奈勒斯契于1337年出生于佛罗伦萨的一个富有的公证人家庭。在勃鲁奈勒斯契年轻的时候，他曾经学习过金饰工艺和雕刻。1404年，他加入了金饰工基尔特，又于1401年，以雕刻家的身份参加了著名的佛罗伦萨圣约翰洗礼堂新门的设计竞赛。我们在前面已经介绍过关于洗礼堂设计大赛的情况，吉贝尔蒂胜出，而勃鲁奈勒斯契败北，这对他的打击很大，几乎结束了他的雕刻生涯。不过，新的生活也从此开始，他致力于建筑艺术，居然在这里找到了自己发挥的空间，甚至赢得了"上天派来复兴建筑艺术的人"的美称。

勃鲁奈勒斯契在建筑方面的成就，就是能够利用传统的建筑风格，将其改造，来实现建筑样式的革新。在欧洲建筑史上，他大概是第一个对古典建筑结构做过系统深入研究的人，并且能够很自由地把古典建筑的风格运用到当时的建筑中。他善于数学的计算，运用数学原理来统筹整个建筑设计。因此，他创作出来的建筑都具有朴素、明朗、和谐的特点。在他设计的建筑里，有轻快的敞廊，有优美的拱券，有笔直的线脚，而且在空间处理上有着强烈的透视感和雕塑感。这些风格的使用，不仅是他设计建筑物的基本特色，而且也成了他个人喜爱的形式。他被称为复兴集中式建筑的第一人，这预示着文艺复兴盛期建筑辉煌成就的到来。

为了更深入地研究古典建筑风格，勃鲁奈勒斯契曾两次来到罗马，研究罗马的废墟，第一次是1401年，在他竞赛失败之后，就与好友多那太罗一起去了罗马，研究罗马的建筑；第二次是1432—1434年，不过，勃鲁奈勒斯契第二次去罗马的事情，在当时的佛罗伦萨的文件里却没有提到他的名字，而在这前后都提到他去罗马的事情。在这一段时间，他所设计的建筑所展现出的古罗马时代精神，与前期发生了深刻的变化，这都印证了他在罗马深入研究所取得的成就。据说，他到了罗马之后，几乎把罗马以及附近的农村所有建筑都画了下来，并且测量它们的高度、长度和宽度，尽量准确地对它们进行评价。他还和多那太罗一起，挖掘了许多地方的建筑遗迹，并且从发掘地猜测建筑的高度，古代建筑所用的地脚、地基等。他们用直尺画在羊皮纸上的建筑，也只有他本人才能看得懂上面的注解。就是在这样的努力下，他才能够把欧洲的建筑史向前推进。

发现人性——文艺复兴时代

● 佛罗伦萨鲜花圣母玛利亚大教堂

>>> 罗马万神殿

罗马万神殿是古代罗马城中心供奉众神的神殿，建于公元120—124年。罗马万神殿最大的特色是它的圆形穹顶，这是古代世界最大的穹顶，穹顶直径达43.3米，正中有一个直径8.92米的圆洞，这是除大门外的唯一采光洞。

穹顶顶部的矢高和直径一样，也是43.3米，使得内部空间非常完整紧凑。另外，它的内部墙面两层分割也接近于黄金分割，因此，它常被作为通过几何形式达到构图和谐的古代实例。

拓展阅读：

《意大利古建筑散记》陈志华
《西方古典建筑样式》高祥生

◎ 关键词：荣誉感 精神需要 集中式建筑 圆顶

佛罗伦萨市中心的大伞

1296年，鲜花圣母玛利亚大教堂开始动工，这座位于佛罗伦萨市中心的教堂是当时最重要的工程之一。最初的时候，整个工程由阿诺尔负责，然后由乔托指导，把工程的侧重点放在钟楼上。但是，工程在14世纪的下半期进展得十分缓慢。因此，许多人都对整个工程失去了耐性和信心。当时，为了加快工程的进度，市政府曾拆毁教堂附近的许多房屋，为的是给教堂创造出一个长长的街景，甚至把教堂四周的街道加宽到21米。其实，建筑鲜花圣母玛利亚大教堂，在当时的佛罗伦萨市民看来，是一件非常重要的事情。所以，这样的大教堂就应该围在美丽宽广的大道和房屋中，这代表了他们的荣誉感，是他们的精神需要。

后来工程由勃鲁奈勒斯契负责。他很快认识到，工程最关键的问题是要在中殿和耳室中造一个拱顶。这是集中式建筑的一个显著特点。建筑这个拱顶在当时是很困难的，它需要一根足够穿越八角形大厅的大梁，要有43米那么长。显然，在当时要找一个这么长的梁简直是天方夜谭。后来，勃鲁奈勒斯契去查看了罗马万神殿和其他罗马时期的拱顶，寻找修建圆顶的方法。在悉心研究之后，拿出一套成熟的方案，就是在八角的圆柱上放一圈又一圈的同心圆的水平的砖石层，并且每一个圈都要结实到能够支撑它的上一圈，随后，用石头筑成八道很大的弯梁，坐落在八边形的八个角上。为了能够隔热，也为了更壮观，勃鲁奈勒斯契还造了两个圆顶，一个外顶，一个内顶。这个方案很快得到了认同，工程的进展加快了。不久后，雄伟而又硕大的圆顶就出现在佛罗伦萨地平线上。

今天，鲜花圣母玛利亚大教堂耸立的地方，四周非常的宽阔，这是为了突出它而专门开辟出来的，在佛罗伦萨蔚蓝的天空下，鲜花圣母玛利亚大教堂显得非常的和谐自然。而且教堂的周围地面宽阔，通往洗礼堂的大街宽阔，也是宗教或世俗的团体在市中心举行游兴庆祝活动的场地。在修建教堂的同时，市议会广场和市议会大厦，也就是被称为旧宫的建筑也开始动工，并且在1314年完工，它成为教堂的配套建筑，离教堂非常近。1330年，教堂广场铺上了石头，1376—1382年，又造了凉廊。从那个时候开始，这里成了佛罗伦萨民主的发言地，许多重要的演说要在这里进行，此外，任何重大的事情、庆典都要在这里举行，甚至包括美人时装展览等等。14世纪的后半期，美第奇家族还赞助举办狂欢节和体育比赛。总之，这里成了佛罗伦萨市的标志，是佛罗伦萨永恒的建筑。而勃鲁奈勒斯契也因此在建筑史上赢得美誉。

●育婴堂回廊

>>> 美第奇家族

美第奇家族，是佛罗伦萨13世纪到17世纪时期拥有强大势力的家族。在这个家族里产生了三位教皇、佛罗伦萨等众多的统治者，并且也成了法国皇族的最新成员。家族通过美第奇银行业务积累起最初的力量，以此为基础，家族开始在佛罗伦萨获取政治力量，并且以后将势力扩张到了意大利和欧洲。

美第奇家族最重大的成就在于艺术和建筑方面，促进了文艺复兴的发展，被称为"文艺复兴教父"。

拓展阅读：
《西方艺术事典》迟轲
《西方古典建筑与近现代建筑》章迎尔

◎ 关键词：科西莫 育婴堂 公共设施 连拱形回廊

从有顶柱廊到有柱回廊

完成鲜花圣母玛利亚大教堂建筑之后，勃鲁奈勒斯契成了著名建筑师，许多重要的工程都由他负责建筑。这个时候，又有一项新的建筑开始在他的心中酝酿，这就是育婴堂。当时，要在佛罗伦萨修建这所育婴堂的目的很简单，就是把整个市中心建得更合理，更符合市民的需要，把整个周围的建筑物协调起来。

育婴堂是一个公共建筑，而且这个育婴堂是历史上第一所收容弃婴的公共慈善院。整个建筑的经费由美第奇家族的科西莫捐赠。美第奇家族是当时佛罗伦萨的统治者，科西莫是个有势力的羊毛商人，是个银行家，也是佛罗伦萨的政治领袖。在当时，科西莫不仅在政治上影响着佛罗伦萨，左右着佛罗伦萨，而且，许多艺术家也都为他的家族所用，为他的家族服务。勃鲁奈勒斯契也不例外。大概就是从这个项目开始，出现了艺术家和赞助人之间的某些特殊的关系，这种关系会影响到艺术品的风格创造。这种关系的解除直到19世纪才完成。不过，在当时，这种赞助关系满足了由科西莫所代表的商业社会的需要，也符合勃鲁奈勒斯契所发展的新市民意识，这些建筑艺术正是这个时代的特色代表，体现了文艺复兴时代建筑领域的人文主义精神。

勃鲁奈勒斯契是基于这样两个条件来构思这个建筑模型的，这个建筑不仅要有可以放东西的空间，而且这个空间还必须是一个有特别作用的地区，它要起到公共设施的作用。勃鲁奈勒斯契打算再在育婴堂的正面建一条狭长的连拱形回廊，这个长廊的设计要与广场相配合，又要与育婴堂的房屋相连。最后，勃鲁奈勒斯契把整个建筑的重心从育婴堂转移到这个回廊的设计上。在整个建筑的过程中，勃鲁奈勒斯契考虑的还很多，他觉得，这个回廊应该是个可以遮檐可以公开的场所，市民在这里可以随时休息。整个考虑不仅关系到意大利这个地区的气候特征，还包括了它的社会价值。因此，回廊的设计就有了新的价值，在他心中，要继承古希腊的柱廊传统，把回廊建成一块供人们休息聚会的有遮盖的地方，它也继承了古罗马的柱廊特征，特别是那种围着讲坛而建的场所，人们在这里可以举行公共的或者私人的聚会。这种回廊意味着一种文艺复兴时代对建筑物装饰的考虑，也是文艺复兴时代的骄傲，体现出勃鲁奈勒斯契作为人文主义建筑家的建筑思想。

就这样，育婴堂和长廊建起来了。在佛罗伦萨，我们能强烈感受到早期文艺复兴的人文主义建筑精神。

● 王座中的圣母子 乔托

>>> 拉丁语

拉丁语，原本是意大利中部拉提姆地方的方言，后来则因为发源于此地的罗马帝国势力扩张而将拉丁语广泛流传于帝国境内，并定拉丁语为官方语言。而基督教普遍流传于欧洲后，拉丁语更加深其影响力，从欧洲中世纪至20世纪初叶的罗马天主教把它作为公用语，学术上论文也大多数由拉丁语写成。

现在只有梵蒂冈在使用拉丁语，但是一些学术的词汇或文章例如生物分类法的命名规则等仍使用拉丁语。

拓展阅读：

《拉丁语基础》肖原
《意大利文化与现代化》
黄昌瑞

◎ 关键词：人文主义学者 富商 建筑设计 理论著作

文艺复兴的全才阿尔贝蒂

勃鲁奈勒斯契之后最卓越的建筑师和建筑理论家就是阿尔贝蒂了。阿尔贝蒂生活于15世纪的上半叶，博学多才，也是当时负有盛名的人文主义学者。

1404年前后，阿尔贝蒂的家族是佛罗伦萨一个富商家庭，不过，他的父辈被流放到北意大利，所以，他的出生地却是热那亚。年轻的时候，阿尔贝蒂曾经在帕多瓦大学和波伦那大学学习拉丁语和希腊语，还在大学学习了法律，这是当时一个人文主义学者所应该接受的教育。直到1428年，他才跟随家庭重新回到佛罗伦萨，并且很快结识了勃鲁奈勒斯契、多那太罗以及马萨乔，与他们成了好朋友。30年代初期，阿尔贝蒂成了教皇的文职人员，来到罗马生活。在罗马生活期间，同勃鲁奈勒斯契一样，他也对古罗马废墟进行了深入的研究，这些研究为他以后在建筑领域的成功打下了基础。1434年，阿尔贝蒂回到佛罗伦萨。但是，最初，他并不是从事建筑设计，而是从事写作，在这一段时间，他先后写了许多关于绘画、雕刻和建筑方面的论文，随后，才对这三种艺术形式进行了实践。

阿尔贝蒂最重要的建筑理论著作是《论建筑十书》。这是模仿维特鲁特《建筑十书》所写的一本书，所以他把全书分为十个章节。他写这本书的原因，是他阅读了维特鲁特的书，并且受到了启发，激发了他对建筑理论的兴趣。这本书虽然以阐释维特鲁特的书为主要线索，但是，它却提出了新的建筑原则，这种建筑原则是依据文艺复兴时代的人文主义精神而来的，所包含的是新时代的艺术准则。阿尔贝蒂写这本书写得非常辛苦，几乎耗尽了他后半生的精力，一直到1485年，这本书才出版。值得指出的是，这也是当时欧洲第一本用活字印刷的建筑理论方面的著作，所以影响力极其深远。

阿尔贝蒂一直都是"纸上谈兵"，直到勃鲁奈勒斯契去世的那一年，也就是1446年，他才开始建筑著名的鲁采莱府邸。这不仅意味着他从纸上谈兵走上建筑实践的生涯，也开始了他在建筑史上的辉煌成就。在这个建筑中，阿尔贝蒂成为第一个将古典柱式运用到建筑物立面的人，他对建筑物面貌的改造，使得这个府邸显得非常优雅和谐，有一种古典主义艺术的效果。但是，阿尔贝蒂的艺术成就的最高峰，却是1460年后到他去世的前十二年里，在曼图亚所建筑的教堂。这些教堂中有两座比较出名，一座是希腊十字式教堂，另一座是经过修改的拉丁十字教堂。这两座教堂的立面处理和内部布局设计采用了古典建筑形式，展示了阿尔贝蒂自由创作的才华，为后代提供了光辉的范例。1472年，阿尔贝蒂去世。

发现人性——文艺复兴时代

●圣罗马诺之战

>>> 透视学

透视学是指在平面上再现空间感、立体感的方法及相关的科学。广义透视学指各种空间表现的方法；狭义透视学特指14世纪逐步确立的描绘物体、再现空间的线性透视和其他科学透视的方法。现代则用于对人的视知觉的研究，拓展了透视学的范畴、内容。广义透视学方法在距今3万年前已出现，且有多种透视法。

线性透视学的方法是文艺复兴时代的产物，即合乎科学规则地再现物体的实际空间位置。

拓展阅读：

《意大利设计》梁梅
《西方美学史》朱光潜

◎ 关键词：绰号"乌切洛" 透视学 数学 油画

醉心透视学的画家乌切洛

"乌切洛"本是"飞禽"的意思，在这里它却成了一个画家的绰号，这个画家原名为保罗·第·多纳；但是，现在，这个绰号比他的原名还要响亮。为什么这位画家会被称为"乌切洛"呢？因为，他想在他的作品中如实地反映现实，所以潜心研究大自然和透视学，尤其对植物、飞禽、走兽有着强烈的兴趣，这就是他名字的由来。

我们知道，达·芬奇醉心于透视学，但是，艺术史上的透视学创始人之一却是乌切洛。这个画家几乎把自己一生的精力都用在对这门新学问的研究上，为了获得成功，他夜以继日孜孜不倦地钻研。他的妻子曾经跟人提到过他钻研时候的情形："他彻夜不眠地钻研他的透视线条，而当劝他休息时，他就回答说：'啊！这个透视法是多么迷人的东西啊！'"在乌切洛那里，透视法甚至似乎不是为了表现事物的美，而是要达到数学一样的精确，强调的是真实与准确。大概也是这个原因，使他的画法显得很幼稚，仿佛是在乏味地复制标本，甚至，在他创作的时候，常常伴随着烦琐的数学测量和计算。

乌切洛的代表作是油画《圣罗马诺之战》，是他1432年的作品，一共画了三幅。这幅画就内容来说，并没有什么特殊的意义，它的意义就在于对透视法的应用，这是对当时透视法使用在绘画上的一个总结。在这幅画上，乌切洛借助战场上的战士、马匹、武器以及被耕耘的田垄等景物，使用数学般精确的线条，来显示空间透视的效果。乌切洛的努力获得了成功，此画成了欧洲艺术史中最早运用透视法的杰作。

总地说来，乌切洛的作品属于15世纪意大利崇真派画风，他追求准确、详尽和逼真。虽然他的作品并不完善，但是，对于艺术技巧的探讨，为后来者开创了道路。达·芬奇等人正是在研究了他的透视法的基础上，获得了更多的艺术灵感。乌切洛的大胆革新为16世纪美术的发展奠定了基础，他的精神也是文艺复兴中追求科学与艺术相结合的精神。

●最后的晚餐 意大利 卡斯塔尼奥

发现人性——文艺复兴时代

● 受胎告知 安日利科

>>> 受胎告知

"受胎告知"是耶稣降生的第一个故事。圣经《新约》里说：在加利利的拿撒勒，有一名少女名叫玛利亚，她是大卫王后代木匠约瑟的未婚妻。

一天，耶和华遣天使加百列来到玛利亚家，宣告她将怀孕，生下孩子必须取名为耶稣。玛利亚听了天使的话，深感吃惊，对加百列说自己尚未结婚怎么能生孩子呢？天使跪着对她说："这是上帝的意志，你应祝福。"后来玛利亚果然在伯利恒生下了耶稣。

拓展阅读：

《西方艺术简史》何平
《古代艺术史》[德]温克勒曼

◎ 关键词：修士 宗教画 主教 美术革新

天使的兄弟安日利科

安日利科是天使的兄弟的意思，是画家出家当了修士之后的名字。安日利科的俗名叫彼埃特罗，是意大利文艺复兴早期的画家。

安日利科小的时候就喜欢树木、花草和小鸟，并且认真地观察和研究。20 岁的时候，安日利科进了修道院，成了一名修士。那个时候，在修道院里的修士除了要奉祀神灵外，还要担当一份世俗职务。因为安日利科喜欢画画，就在寺院中抄写经文，并为这些书作插图装饰，同时创作了许多宗教画。

安日利科很谦虚，喜欢平平淡淡地过日子，生活也简约朴实。有一次，罗马教皇叫他作主教，对于一个僧侣来说，这应该是一生中梦寐以求的事情，而他却婉言谢绝了。他说自己除了绘画，就没别的才能了，根本不能胜任主教的职务。他的一生就如同他的名字一样，纯洁而且虔诚。在他创作的时候，他也极其严肃，一面祈祷一面作画。但是，安日利科不是一个守旧的画家，而是积极吸收前代和当代美术革新的精华，而且能够在此基础上，将绘画艺术向前推进。

● 受胎告知 安日利科

● 受胎告知 意大利 波提切利

安日利科绘画的主要目的，是想通过绘画来宣传对基督教的虔诚，把基督教教义诗意化，因此，他的作品有一种超凡脱俗感。虽然如此，他的作品中却没有神秘感，天堂在他的笔下不是虚幻的，而是人间花园般的明快，充满了欢乐的色彩，具有浓厚的世俗气息。安日利科的代表作是《圣母加冠》和《受胎告知》两幅壁画。《圣母加冠》是他为佛罗伦萨圣马可教堂绘制的壁画，作品非常宏大，有近百个人物，他们的衣着都效法古典作品，用浓、中、淡三个色调来表现，色彩鲜艳而又透明，形象逼真，优美柔和，具有超强的立体感。可以说，这幅画反映了安日利科的绘画特点。

◎ 关键词：佛罗伦萨画派 现实主义 修士 还俗 世俗性

思凡的修士菲利浦·利比

●圣母子与两天使 利比

>>> 神父

神父 (Father)，即神甫，司祭、司铎的尊称。介于主教与助祭之间，属七级神品。是罗马天主教和东正教的宗教职位。千百年来只有男修士才可担当此职位。天主教的神父终身不可结婚，而东正教的神父可以在晋铎前结婚，但主教只能在独身者中挑选。

除了要主持弥撒及婚礼外，为垂危者祷告、告解，甚至驱魔也是神父的职务。神父有两种：即服务教区的和属于修会的。

拓展阅读：

《疯狂的神父》（电影）
《欧洲近代绘画大师》
[意大利] 文图里

菲利浦·利比是佛罗伦萨画派里著名的现实主义大师，但他从小生活在修道院里。

1406 年，利比在佛罗伦萨出生，但是，没多久，他成了一个孤儿，被佛罗伦萨圣衣会修道院所收养，这个时候他才 8 岁。15 岁的时候，他成了这所修道院的修士。不过，他当了修士之后，就开始云游四方，了解当时的社会情况，足迹遍及意大利各地。也就是在这段时间里，他开始喜欢上绘画，并且学习绘画。在此期间，他曾跟随摩纳柯、安日利科等人学习，并且深受马萨乔和多那太罗的影响。他的聪明好学和勤奋使他进步很快，也使他很容易把马萨乔的写实主义和安日利科的抒情优美画风结合起来，融合成自己的画风。他的作品风格非常雅致、温柔而又优美，洋溢着浓郁的世俗气息。他画的圣母或天使，简直就是佛罗伦萨漂亮的姑娘。据说，那个时候利比经常到街上散步，一见到美丽的少女，就立即速写下来，回到画室，再给她画上华丽的服饰，使之成为画中的天使或圣母。因此，他的画很快赢得了人们的喜爱。利比也因此赢得了"画师"的称号。

1439 年，利比提升为圣衣会修道院神父，1442 年，教皇尤金二世委任他为莱尼亚亚市圣奎里科教堂堂长，兼任隐修院院长，1452 年，他又被调任普拉托市圣玛格丽特女修道院指导司铎。利比虽然在教会里身任重职，但却公然违反教会的教规，向往和追求尘世的幸福生活。传说他是一位风流倜傥、放荡不羁的多情男子。当时，他喜欢上了一个名叫布蒂的修女，并且千方百计想把她弄到自己的工作室里做模特儿。很快，利比疯狂地爱上了布蒂，于是把布蒂藏在自己的家里，和她生下了一个儿子。事情闹大后，触怒了当时的教皇，教皇说，一定要严惩他。这个时候，利比的保护人，也就是美第奇家族的长者科西莫出来干涉，向教皇说情。教皇虽然宽恕了利比，但要求利比还俗，还必须在教堂里按着宗教的仪式举行婚礼。利比的儿子也是一个画家，而且是波提切利的徒弟。

利比的作品非常重视世俗性，他所创作的《圣母加冠》，把这个原本庄严肃穆的场面，描绘成世俗的喜庆活动，把男女圣者描绘成如同前来贺喜的宾客，天使则仿佛是夹在人们中间看热闹的小孩子。此外，利比还创作连环画，1452—1464 年，他为普拉托市教堂唱诗班创作了连环巨幅画，这也是他的艺术达到顶峰的标志，这些画分别是《四大福音》、《圣施洗约翰生平事迹》和《圣司提反生平事迹》。他的作品以优美抒情的画风著称，他也在美术史上占有重要的地位，对文艺复兴时代后来的画家影响很大。1469 年，他在佛罗伦萨去世。

发现人性——文艺复兴时代

◎ 关键词：捣蛋鬼 金银作坊 美第奇家族 罗伦佐

金匠出身的波提切利

● 波提切利所绘的年经妇人肖像

>>> 《维纳斯的诞生》

维纳斯即古代希腊神话中的阿芙洛蒂特，是爱与美的女神。据希腊神话描述，维纳斯是克洛诺斯把自己的父亲乌拉诺斯的肢体投入海中时从海中的泡沫中诞生的。

波提切利的《维纳斯的诞生》即表现了女神诞生时的情景：少女维纳斯刚刚越出水面，赤裸着身子踩在一只荷叶般的贝壳之上；她身材修长而健美，体态苗条而丰满，姿态婀娜而端庄。作品通过对美的沉思冥想使人的灵魂得到升华。

拓展阅读：

《欧洲绘画史》
[英] 德·斯佩泽尔等
《欧洲近代绘画大师》
中国友谊出版公司

在15世纪的佛罗伦萨，最杰出的画家是波提切利。

波提切利（1445—1510年），在佛罗伦萨出生。少年的波提切利是个十足的捣蛋鬼，成天在街头玩耍，对学业一点也不思进取。面对这样一个顽固的孩子，父亲很是恼火，只好送他到附近一家金银作坊里当学徒，希望他拜师学艺，学到一点谋生的本领，当个不错的工匠。然而，在金银作坊的他，很快迷恋上了绘画。当时，一个有名的画家收他做了徒弟，并且还让他进入自己的画室学习。很快，他的绘画才能展现出来，并且被银行家科西莫·美第奇所注意，最后成为他家族里最受宠爱的画师。

科西莫老了，就把权力交给了孙子罗伦佐·美第奇。科西莫喜欢古风时代的作品风格，而罗伦佐则完全不同，他喜欢豪华、享受的宫廷生活。在他的宫廷里，云集了许多诗人、画家、学者，过着一种骑士风度的生活。生活在这样的环境里，自然对波提切利的影响很大。这个时期，他画了他一生中最重要的画，名字叫《春》。波提切利在美第奇家族的成功，很快让自己的名声传到了罗马。1481年，应教皇的邀请，波提切利和几位画家一起来到罗马，给西斯廷教堂创作壁画。给教皇作画，为他带来了巨大的荣

誉，这个时期的作品如《摩西的少年时代》、《对科莱的惩罚》和《麻风病人的火化》等，都具有强烈的人文主义思想。虽然，他以宗教题材创作，但是，他完全采取异教的手法，敢于画全裸体的人物，超越宗教的观念，将艺术从宗教中解放出来。

在罗马工作的成功，使波提切利赚了不少钱，可他还是像少年时期一样，不会储蓄，生活作风大大咧咧，赚得多，花得也多。这对他后来的生活影响很大。紧接着是美第奇家族的变故。1492年，他的保护人罗伦佐死了，美第奇家族也被放逐了，掌握佛罗伦萨政权的是一位修士，叫萨瓦那罗拉。这个人在宣传宗教教义的时候，抖搂了教皇们的腐朽淫荡生活，美第奇家族的暴发户行径，还有那些富人们整天无所事事。他所说的这些，令教皇忍无可忍，最后把他扔进了大火里，以火刑封住了他的嘴。为了纪念这位修士，波提切利画了一幅《诽谤》。然而，经过这场生活的震荡之后，画家也衰老了。晚年的波提切利没有了大家族的依靠，自己又没有积累下钱财，孤苦伶仃，晚景凄楚可怜。1510年，波提切利在孤独中死去，后被安葬在佛罗伦萨"全体圣徒"教堂的墓地里。

发现人性——文艺复兴时代

●春 波提切利

>>> 咏春古诗选

《金谷园》杜牧

繁华事散逐香尘,
流水无情草自春。
日暮东风怨啼鸟,
落花犹似坠楼人。

《金陵图》韦庄

江雨霏霏江草齐,
六朝如梦鸟空啼。
无情最是台城柳,
依旧烟笼十里堤。

《滁州西涧》韦应物

独怜幽草涧边行,
上有黄鹂深树鸣。
春潮带雨晚来急,
野渡无人舟自横。

拓展阅读:

《春》朱自清
《欧洲寓言故事》
陕西师范大学出版社

◎ 关键词:代表作 寓言长诗 维纳斯女神 人文主义

意蕴深刻的《春》

《春》是波提切利的代表作,他同时代的人称之为"维纳斯及其随从游春图",创作于 1478 年,长 314 厘米,宽 202.9 厘米,取材于当时一名叫波利齐安诺诗人的一首寓言长诗。

《春》同他取材的诗歌一样,是一幅寓言画。画面上,鲜花满地,在结满了金黄色果实的幽静的密林里,维纳斯女神出现了,她站在林间,神态端庄,仿佛在凝视着和煦的阳光。在画面的左侧,众神的使者麦丘里在宣告春天的降临,这个人的形象,一直被认为就是罗伦佐。他身披红衣,腰间有佩刀,向上方伸出的右手,似乎要采摘树上的果实,但这个动作的真正的含义,是用他的法杖拨开冬天的阴云。在右侧,我们所看到的是春神的到来,也就是在他降临的刹那间,春暖花开。风神塞非尔从天而降,身穿深蓝色披风,象征了漂流的气体,是他将春神迅速推向了人间。春神是希腊少女芙露娜,她穿着轻薄的丝绸,隐现出她丰满的裸体,她似乎在随风行走。在她嘴里,衔着鲜花和香草,这些春天的装饰,被风神吹落人间。然后是花神,她头戴着花冠,身穿着丁香花和玫瑰花的盛装,胸前挂着花环,右手从衣兜里掏出如雨点一样的花瓣,并且将这些花瓣洒向人间。在维纳斯的头上,是小爱神丘比特,这个淘气的小家伙,被蒙着眼睛,把贯注爱情魔力的箭射向人间。谁要是中了他的箭,谁就会发疯地恋爱。他的箭已经射准了三位女神,她们是维纳斯的侍从,是美丽、青春和欢乐三位女神,她们体态轻盈活泼,优美动人的舞姿,是此画最出彩的地方。透明的纱衣、丰满的肌肤,透出诱人的美丽。三位女神虽被爱情射中,但脸上的表情似乎并不快乐,难道她们看穿了爱情的渺茫前途?总之,这是一幅寓意深刻的画,它表现了女性的身体,表达了对待人生的态度,这态度似乎又不单单是及时享乐,而是包含了更多的情感。这里有苦闷,但也有健康明朗的心态,有哀愁,但不堕落,充满信心,这就是波提切利的人文主义精神在画面中的体现。

《春》就其创作构思来说,非常独特,而且想象力丰富。画面不单纯描绘景物,而是通过众多希腊时代的神来象征春天,描绘得非常优雅,线条生动,色彩鲜艳明净,风格新颖,是绘画史上的名作。此画一经完成,就获得了美第奇家族的赞誉,并且为画家带来了声名和地位。

141

◎ 关键词：文艺复兴 代表人物 米兰 达·芬奇

私生子达·芬奇

●达·芬奇自画像

>>> 达·芬奇故事一则

有一天，达·芬奇的老师韦罗基奥画了一幅《基督受洗图》，他自己很满意，得意之余，对达·芬奇说："达·芬奇，在这幅画上再画上两个天使吧！"达·芬奇高兴地答应了一声，很快就把两个天使画好了，这两个天使体态活泼自然，面部表情生动柔和。

老师一看大吃一惊，相比之下，自己画的是多么生硬板滞呀。于是他从心里承认学生超过了自己，感到既高兴又惭愧，从此以后竟然搁笔不画，专门从事雕刻了。

拓展阅读：

《达·芬奇论绘画》
　　　广西师范大学出版社
《达·芬奇密码》（电影）

达·芬奇在世界美术史的地位是无人能够取代的，这不仅因为他是文艺复兴全盛时代的代表人物，还因为，他是一个精通自然科学的伟大科学家。可以这么说，他的成就是多方面的。

1452 年，莱奥纳多·达·芬奇出生于托斯卡纳山区的一个小镇，这个镇子现在名为芬奇，他的父亲是一个公证官，而他的母亲则是一个地道的农村妇女，他是私生子。但是他和其他子女所受到的待遇没有多大的差别。他只在乡下母亲家居住了三四年，就回到了父亲家，开始接受教育。

15 岁的时候，达·芬奇由父亲带领，去了佛罗伦萨，在那里，他跟随韦罗基奥学习美术。在佛罗伦萨，达·芬奇可以到处看到前辈大师们的作品，包括从吉贝尔蒂的浮雕到乌切洛等人的绘画作品。达·芬奇也和自己的老师相得非常融洽，即便学徒期满，他依然住在老师的家中。直到 1476 年左右，他才开始设立自己的工作室。

那个时候，在佛罗伦萨，资助美术的赞助人依然是美第奇家族，遗憾的是，达·芬奇并没有得到这个家族的赏识，虽然他聪明、才华横溢、博学，但是，他拖沓的工作作风让美第奇家族无法忍受。所以，现在所看到的美第奇家族所收藏的艺术品中，唯独没有达·芬奇的作品。得不到资助，达·芬奇在佛罗伦萨的生活是孤独的。最后，在 1481 年发生的一件事，最终促使他离开了佛罗伦萨，去了米兰。这一年，达·芬奇 29 岁。当时的教皇是西克斯图斯四世，据说，他和美第奇家族商量召集有名的美术家们去梵蒂冈工作，在包括波提切利等人的庞大名单里，竟然没有莱奥纳多的名字。这件事伤害了达·芬奇的自尊心，他认为居住在美第奇家族统治下的佛罗伦萨是没有前途的，于是，也就是在次年，他来到米兰，并且在米兰大公的资助下，发挥出自己的全部才能，很快赢得了声誉。也因此，他在米兰居住了 20 年。

但是，米兰的政局并不稳定，不断受到法国的侵入，最后，连它的大公也被法国俘虏，死在狱中。达·芬奇回到佛罗伦萨，但不久又被驻守在米兰的法国总督召去，于是又在米兰住下。直到 1516 年，已经 64 岁的莱奥纳多应法国国王的邀请，去了巴黎。在那里，国王给他准备了一处庄园，给他提供大量的费用。当然，达·芬奇也把自己的一些杰作带到了法国，虽然他在法国已经不大绘画，但是，他为法国带去了如《蒙娜丽莎》等杰作。1519 年 5 月 2 日，达·芬奇在法国离开了人世，享年 68 岁。

发现人性——文艺复兴时代

●岩间圣母 达·芬奇

>>> 达·芬奇与物理学

在物理学方面,达·芬奇重新发现了液体压力的概念,提出了连通器原理。他指出:在连通器内,同一液体的液面高度是相同的,不同液体的液面高度不同,液体的高度与密度成反比。

达·芬奇发现了惯性原理,后来为伽利略的实验所证明。他认为一个抛射体最初是沿倾斜的直线上升,在引力和冲力的混合作用下作曲线位移,最后冲力耗尽,在引力的作用下作垂直下落运动。此外他还发展了杠杆原理。

拓展阅读:

《达·芬奇传——放飞的心灵》
[英] 查尔斯·尼科尔
《达·芬奇密码》
[美] 丹·布朗

◎ 关键词:多才多艺 明暗对比法 空间透视 "铁线描"

达·芬奇新的艺术表达方法

达·芬奇是一位多才多艺的天才,除了体现在他对科学的热爱和实践上,表现在绘画上,就是他一直都在不断地试验新的艺术表现方法。

达·芬奇认为,要把绘画中的人物处理得如同置身在有空气感的空间里。他老师喜欢把人物绘画得如同雕塑一般,达·芬奇则不然。他喜欢用一种柔和的明暗对比法使轮廓线变淡,甚至达到消失的效果,这是一种用光线来渲染层次的方法。由此,我们可以知道,莱奥纳多所寻求的新的绘画表现手法,就是光线,而且是非常柔和的光线,甚至是有点接近黄昏时候的光线。因为达·芬奇热爱物理学,懂得透镜原理,他也把这一原理应用到绘画里面,从直线透视发展到空间透视。在他看来,色彩虽然是一种极好的装饰材料,但是,一旦和明暗对比法相比较,则就显得不那么重要了。因此,我们发现,在他的画里,色彩并不怎么鲜艳,而是有点偏向沉着,甚至,有的时候色彩似乎有些单调。在他的绘画中,他所绘制的人物都是理想化的,都是按着古典的平衡构图法来绘制的,而且强调块面之间的细腻过渡,这使得他的人物画非常生动传神。

达·芬奇早期重要的作品《岩间圣母》就实践了他对新的绘画方法的追求。在这幅画中,年轻的圣母跪在地上,她的右手扶着婴孩施洗约翰,左手张开并且高悬在坐着的小耶稣的头顶上。约翰双手合掌,似乎是在祈祷,而红袍天使则是左手扶住耶稣,右手指向小约翰。从整幅画来看,达·芬奇依然采用了古老的三角形构图法,但是,不同的是,这个三角形构图已经由平面转向了立体,应该说是立体的金字塔形构图。在此之前,流行的绘画法则多半都是"铁线描"的古老画法,直到达·芬奇前的马萨乔发明了"明暗"画法,但是,在马萨乔那里,这种新的绘画技巧还不成熟,达·芬奇发展了这种绘画技巧。《岩间圣母》因为使用了明暗画法,整个画面上都洋溢着空气和空间感。画面中的人物做着各种各样的动作:有的在祈祷,有的在指着什么东西,有的在为他人祝福,等等,暗示每个人的心理活动,特别是圣母伸出的左手,停在小耶稣的头顶,暗示了圣母对小耶稣的爱抚的心理。所有这些丰富的内涵,都是通过达·芬奇新的艺术方法来实现的。

此后,达·芬奇更是努力追寻绘画上的新方法,不仅是绘画技巧上,还包括绘画材料等等,为后代的画家提供了很多值得参考的宝贵财富。

发现人性——文艺复兴时代

◎ 关键词：《圣经》题材 耶稣 象征意蕴

达·芬奇的巨作《最后的晚餐》

●最后的晚餐 达·芬奇

从1495年起，达·芬奇开始为米兰圣马利亚·德·格拉齐埃教堂的食堂绘制大型的壁画《最后的晚餐》，并于1497年或1498年最后完成。

在西方美术史上，《圣经》中的题材，不断成为画家们表现他们天才的竞技场。根据《圣经》的记载，那是在逾越节的宴席上，耶稣与他的十二个门徒共进晚餐。在这顿饭上，耶稣说了这样一句话："我实在告诉你们，你们中间有一个与我同吃的人出卖我了。"此后不久，他的门徒犹大就带领人逮捕了耶稣，把他钉在十字架上。于是，这一顿晚宴成了富有象征意蕴的一幕，许多西方画家在涉猎宗教题材的绘画时，总是要尝试一下。许多画家也因此得名，但是，没有一个画家在这个题材上能够超越达·芬奇的。

不过，现在展示在我们眼前的作品，已经被修补过了。这幅画很早以前就遭到了破坏，这是因为达·芬奇使用了自己配制的新绘画材料导致的。我们知道，达·芬奇一直对传统的湿壁画技法不满，因为，这种画法必须每天计划好自己的工作量，调制好的颜料也必须一天内全部用完，否则就会干掉而不能用，而且，这对作品的修改也极其不便。达·芬奇发明了新的颜料配方，这是一种掺油和蛋白的新颜料，可以直接画在墙上，而且可以满足画家表达光线微妙的变化。但是，这种材料的不足之处，就是很快会变质。当时，作品一经问世，立刻得到好评，但是，由于米兰的潮湿空气和食堂里的水蒸气，不到20年，当一位画家看到这幅画的时候，它已经面目全非了。这就是这幅画不断被修补的原因。

从这幅画上不难看出，达·芬奇有意地突出耶稣的形象，使他处于中间的位置。他在这里向全部的门徒公布了有一个人出卖了自己，其他人都因为他的话而震惊，或者是气愤、猜测等等，于是做出了不同的动作。在以往的绘画中，画家都几乎采取了将叛徒犹大与其他门徒分开的方法，让他独自待在一边，并且从他的头上摘下光环。达·芬奇在这幅画里没有采用这种方式，在画中，耶稣和门徒都如同现实中的人一样，根本就没有光环，犹大也不在一个单独的位置，而就在众人之中，左数第四个人就是他。他听到耶稣的话，当然大吃一惊，身体不由自主地后撤，这和其他人要向前探问详情截然不同，并且这一后撤，使他的身体被置于阴影中。于是，美和丑、善与恶由此而分开，使这幅画达到了完美的和谐。

《最后的晚餐》表达了画家对人物心灵活动的探寻，使得这幅画取得了伟大的成就，这幅画称得上是15世纪意大利艺术发展的综合，同时，也是16世纪初期意大利文艺复兴盛期美术风格的最早展现。

● 蒙娜丽莎 达·芬奇

>>> 《蒙娜丽莎》之谜

美国加利福尼亚大学教授卡罗·佩德雷蒂认为，蒙娜丽莎身后的背景是意大利中部阿雷佐市布里阿诺桥附近的景色。

佩德雷蒂的证据是：达·芬奇出生在距阿雷佐约100公里的芬奇镇，并曾经在阿雷佐生活过，这一地区的原始景观与《蒙娜丽莎》的背景几乎完全一样，因此，达·芬奇很有可能采用这一地区的田园景色作为《蒙娜丽莎》的背景。佩德雷蒂的这一观点受到许多美术史专家的肯定。

拓展阅读：
《蒙娜丽莎的微笑》
[英]卡洛莴蒂丝
《蒙娜丽莎的眼泪》（歌曲）

◎ 关键词：艺术成就 留世杰作 文艺复兴 人性

蒙娜丽莎的微笑

一提起《蒙娜丽莎》恐怕大家都不陌生，这幅画以她永远神秘的微笑而闻名，它代表了达·芬奇的最高艺术成就，也是达·芬奇花了四年（1503—1506 年）的心血，苦心经营的留世杰作。

传说蒙娜丽莎是佛罗伦萨商人佐贡多的妻子，达·芬奇给她作画的时候她才24岁。佐贡多是一个很富有的商人，据说当时他的妻子正怀孕，所以请达·芬奇为他年轻美貌的蒙娜丽莎或叫拉·佐贡多画一幅肖像。达·芬奇在这幅肖像上花费了很大的心血，耗掉了四年的时间才完成，大概也正是这个原因，当他完成这幅肖像之后，不愿把它交给佐贡多甚至其他任何人。后来，他受到法国国王的邀请来到法国，这幅肖像也被带去了法国。达·芬奇最后在法国去世，把这幅传世杰作《蒙娜丽莎》留给了法国的罗浮宫，成为罗浮宫的三宝之一。

意大利著名学者瓦萨里这样描绘《蒙娜丽莎》给他的感受："她的眼睛具有生命的滋润和光辉，而她那泛着红光的脸颊和头发，则是以一种不可企及的精神表现出来的。她的鼻梁具有生活中常见的那种很细微的红斑，嘴唇和唇红看起来也不像是画出来的色彩，确实是真实的血肉。倘若你仔细看她的颈项，你将感受到血脉在那里跳动。是啊，蒙娜丽莎是美丽的，她迷人的笑容，令每一个看到她的人觉得她是神明的创造而非凡人所及。"

确实如瓦萨里谈论的，多少个世纪以来，《蒙娜丽莎》神秘的笑容打动了无数观赏者的眼神，她的笑容似乎会根据不同的观赏者和不同的观赏时间而变化，给观赏者的感受似乎都不同。据说，达·芬奇为了蒙娜丽莎能够产生这种自然和谐的笑容，在为蒙娜丽莎绘画时，请了一位优秀的乐师在她旁边弹奏乐曲，这些优美的乐曲渗透到这位高贵夫人的心中，使她能够耐心平静地坐着。她眼中的神情似乎也是在告诉观赏者她正在倾听。她的笑容也是这样自然流露出来的。

正是在文艺复兴人文主义思想影响下，达·芬奇完成了这幅杰作，而所谓文艺复兴，就是对人性的发现，《蒙娜丽莎》所追求的这种人文主义的情怀，具体地表现在绘画上，就是着力表现人的感情。在构图上，达·芬奇不再使用以往画肖像画时采用侧面半身或截至胸部的习惯，而代之以正面的胸像构图，其选择的透视点也略微上升，使构图呈金字塔形，这种形体比例的选择，使蒙娜丽莎显得更加端庄、稳重。而通过蒙娜丽莎柔嫩、精确、丰满的一双手，恰好展示了她的温柔及身份和社会地位。这些绘画的细节显示出了达·芬奇的精湛画技和他敏锐的观察力。

发现人性——文艺复兴时代

◎ 关键词：经典理论 梅尔兹 乌尔宾诺大公 百科全书

达·芬奇的绘画论：艺术的珍贵遗产

● 圣母与圣安娜 达·芬奇

>>> 达·芬奇与人体

在解剖学和生理学上，达·芬奇被认为是近代生理解剖学的始祖。他掌握了人体解剖知识，研究了生理学和医学。他最先采用蜡来表现人脑的内部结构，也是设想用玻璃和陶瓷制作心脏和眼睛的第一人。

达·芬奇发现了血液的功能，认为血液对人体起着新陈代谢的作用。达·芬奇研究过心脏，他发现心脏有四个腔，并画出了心脏瓣膜。后来，英国的威廉·哈维证实和发展了达·芬奇的这些生理学成果。

拓展阅读：

《西方绘画艺术图典》
　　　上海画报出版社
《西方美术理论文选》迟轲

达·芬奇除了为我们留下了他伟大的杰作之外，还为我们留下了一部著名的《绘画论》，是美术史上的经典理论著作之一。

早在达·芬奇30岁左右的时候，他便开始记录自己的艺术创作的心得和科学研究成果，为写作绘画论、力学、解剖学三部著作做准备。可惜这个愿望达·芬奇并没有实现。达·芬奇去世之后，他大部分遗留下来的笔记都由他的学生梅尔兹收藏着。但是，关于绘画论的一部分，在达·芬奇活着的时候，就已经闻名于世了。达·芬奇去世后，这部绘画论就以各种手抄本的形式流传着。1550年，在梅尔兹的参与下，开始编撰达·芬奇绘画论，但是，由于种种原因，这部著作并没有编撰完成，只留下一部初稿，也就是后人所指的《绘画论》了。1570年，梅尔兹去世了，达·芬奇所有的手稿遭到变卖、掠夺，东零西散。现在，这些手稿分布在米兰、都灵、伦敦、巴黎等各大图书馆博物院中，一共有5000余件。而这部编著的《绘画论》直到1817年在乌尔宾诺大公的图书馆发现，才得以初次印行。

这部《绘画论》既是达·芬奇绘画艺术的心得，同时，也是文艺复兴时代艺术精神的总结。在达·芬奇看来，"我们的一切知识都来源于知觉"，从这一概念出发，构成了绘画与现实的关系，自然是绘画的源泉，绘画是自然的模仿者，绘画的成绩来自取法自然的心得。但是，这种模仿不仅是外在的形体的模仿，还要抓住自然的内在规律，绘画里应该表现出自然界的规律来。这就是文艺复兴时代艺术的精神所在了，一方面要以自然为师，另一方面又十分强调理性的重要性。达·芬奇要求画家要具备透视学、光影学甚至人体解剖学等方面的知识，用这些知识指导自己的创作，把忠实地反映自然万物的形态和丰富的想象力结合起来，创造出自然没有的形象。

《绘画论》所讨论到的问题很多，涉及与绘画相关的方方面面，几乎把他那个时代与绘画相关的问题都谈论到了。达·芬奇是文艺复兴时代伟大的艺术革新家，在这本书里，记录了他在艺术革新上的得失，在构图法、明暗法、透视法和心理描写法等方面，达·芬奇都有着巨大的贡献。可以说，《绘画论》是汇集了他一生的经验写成的，可以称得上是一部总结了他那个时代绘画艺术成就的百科全书。直到400年后的今天，这部伟大的著作，仍然焕发着不可超越的光彩。

发现人性——文艺复兴时代

●大卫 米开朗琪罗

>>> 米开朗琪罗是守财奴

　　哈特菲尔德是一位专门研究米开朗琪罗的美国学者,他的研究理论很多都在意大利国家档案馆内。他说,是一个偶然的机会,他发现了米开朗琪罗的银行账户记录还完好地保存着。令他吃惊的是,这些记录时间记载着"米大师"在1497—1516年存进罗马和佛罗伦萨两家银行的细节。他总共留下了5万弗罗林的财产,现在大约价值35万英镑。

　　记录表明,米开朗琪罗算是文艺复兴时期最有钱的艺术家。

拓展阅读:

《米开朗琪罗》吴泽义
《青少年西方美术欣赏》崔莉

◎ 关键词:文艺复兴时代 石匠 雕刻大师 罗马

一生孤僻的米开朗琪罗

　　米开朗琪罗是文艺复兴时代又一位艺术大师,他多才多艺,并且非常博学,他不仅是画家、雕刻家,他还是建筑家和诗人。然而,这样一位领导文艺复兴时代的大师,在他漫长的一生中,却过得非常孤僻。

　　其实,米开朗琪罗的出生很不错,1475年,他在距离佛罗伦萨不远的卡普里斯的一个贵族家庭出生,他的父亲曾经担任过奎奇市和卡普里斯市的市长。不过,贵族的生活并没有给米开朗琪罗带来多少乐趣,从他的童年开始,他孤独的生活就开始了。在他6岁这一年,他的母亲不幸去世,这对一个孩子来说,无疑是一个很大的打击。父亲很爱他,就给他请了一个石匠的女儿做他的乳娘。乳娘对他的照顾非常细心,尽量地给了他母爱般的关怀。也因此,这个石匠的女儿在他的幼年留下了深刻的印象,他仿佛受到了石匠气质的渲染,有了石匠的气质,以至于后来成了雕刻大师。

　　虽然,在这个时代,艺术家是贵族的座上客,但是,他们的地位依然是很低的。作为一个贵族的子弟,米开朗琪罗的父亲不希望他的儿子从事艺术这一行当。但是,当米开朗琪罗10岁的时候,他已经十分酷爱艺术,每天梦想着能够雕刻云石。他的父亲虽然是市长、贵族,但是却很开明,最后允许了米开朗琪罗去学习艺术,并且把他送到了当时佛罗伦萨最有名的基兰达约的工作室学习。不久后,又转到美第奇家族所开办的美术学校学习。米开朗琪罗在校的进步是令人惊奇的,受到所有老师的赞赏,并且被美第奇家族所赏识,几乎成了罗伦佐的义子。但是,不幸的是,伴随着罗伦佐的去世,米开朗琪罗少年时代的幸福生活也就结束了,他不得不四处打工,这一段时间他经历了很多生活上的磨难。

　　1496年,米开朗琪罗来到了自己向往已久的罗马,并且,在这里以《哀悼基督》为自己赢得了荣誉,从此一步步走向艺术大师的行列,然而,他的一生却越来越孤僻。在旁人眼里,他被看作孤芳自赏,生性乖僻,甚至有些疯疯癫癫,总之,米开朗琪罗在当时是个与世俗格格不入的人。

　　1564年2月18日,这位文艺复兴时代的大师死在自己的工作室里。教皇想把这位为基督工作的大师安葬在圣彼得大教堂,但是,米开朗琪罗的侄子却偷偷地将他运出罗马,转送到大师的故乡佛罗伦萨。在佛罗伦萨,人们为他举行了隆重的葬礼,他被安葬到圣切罗克大教堂,这里是佛罗伦萨伟人的安息地,特别是这位一生孤僻的伟人的安息地。

发现人性——文艺复兴时代

● 酒神巴库斯 米开朗琪罗

>>> 《大卫》

《大卫》是米开朗琪罗的成名作。《大卫》取材于《旧约》中的神话故事。古代以色列的大卫王，少年时曾是牧童。有一次他到前线给和敌人作战的哥哥们送饭，遇到凶悍的敌方巨人哥利亚正在逞凶，在危急的时刻，大卫用甩石机杀死了哥利亚，挽救了民族。

米开朗琪罗把大卫塑成一位健壮的青年，表情刚毅，侧目怒视前方迎接战斗时的状态。雕像强烈地表现了一位正义战士的无畏勇气与力量。

拓展阅读：

《大卫·科波菲尔的魔术世界》
（电影）
《罗马雕塑与绘画》
山东美术出版社

◎ 关键词：罗马 代表作 教皇陵墓 人物雕像

难以逾越的米开朗琪罗

一生孤僻的米开朗琪罗，却有着巨大的创造力。

1496年，米开朗琪罗来到罗马。在罗马，他很快创作了第一批代表作《酒神巴库斯》和《哀悼基督》等，开始在艺术领域显示出自己的锋芒。从这以后，他的伟大的创作如同编年史一样展现在人们的眼前。1501年，他回到故乡佛罗伦萨，仅仅用了四年时间，完成了举世闻名的《大卫》。1505年，他再度来到罗马，奉教皇朱理二世之命负责建造教皇的陵墓，1506年停工后回到佛罗伦萨。1508年，他又奉命回到罗马，用了四年零五个月的时间完成了著名的西斯廷教堂天顶壁画。1513年，教皇陵墓恢复施工，米开朗琪罗创作了著名的《摩西》、《被缚的奴隶》和《垂死的奴隶》。1519—1534年，米开朗琪罗在佛罗伦萨创作了圣洛伦佐教堂里的美第奇家族陵墓群雕，这可以称得上是他生平最伟大的作品。1536年，米开朗琪罗回到罗马西斯廷教堂，在这里用了近六年的时间创作了伟大的教堂壁画《末日审判》。此后，他一直生活在罗马，从事雕刻、建筑和少量的绘画工作，直到去世，他一刻都没有停息过。

在欧洲文艺复兴时期，米开朗琪罗的雕塑艺术是这个时代的最高峰，他所创作的人物雕像雄伟健壮、气魄宏大、体格浑融，充满了无穷的力量。他的很多作品从写实的基础出发，又显示了非同寻常的理想加工，成为整个时代的典型象征。米开朗琪罗的一生也可以说是展现他创造力的一生，为了他的事业，他从不停息，孜孜不倦地工作，特别在重大的创作期间，他常常和衣而睡，只是为避免将时间浪费在穿衣束带上。他满脑子都是要创作的作品，因此睡眠时间很少，经常半夜起床，抓起雕刀或铅笔记下他的构思。在饮食方面，米开朗琪罗也很简约，一日三餐仅吃几片面包。他的目标不是如何生活得好，而是他塑造的成千上万的人物形象，不应该有一个被他遗忘掉。假如在雕刻的时候，他发现在一件雕像中有错，他就会放弃整个作品，转而去雕刻另一块石头。他的许多作品都已经初具规模，但由于他不能把自己的宏伟构思变成现实，在中途就被他自己毁掉了。

同达·芬奇一样，米开朗琪罗的艺术创作也受到很深的人文主义思想和宗教改革运动的影响，在艺术作品中倾注了自己满腔悲剧性的激情。这种悲剧性以宏伟壮丽的形式表现出来，他所塑造的英雄形象，既是理想的象征，又有现实的感受。可以这么说，米开朗琪罗的创造力是伟大的，又充满了悲剧性，正是这二者的结合，使他的艺术创作成为西方美术史上一座难以逾越的高峰。

发现人性——文艺复兴时代

● 哀悼基督　米开朗琪罗

>>> 云石

　　云石，因产于海拔 3000
米左右的云南大理点苍山
腰而得名，本色为白色，因
矿物质的渗透晕染而成五彩
缤纷的色纹，岩石经过剖切
打磨，往往构成山水、人物、
禽兽之类图案。

　　作为观赏的云石主要是
指彩花石，依其纹理色调不
同又分为绿花、秋花、水墨
花等数种，绿花又称春花，呈
翡翠、青黛等色；秋花又称
杂花，呈橙黄、赭褐、赤色、
五彩花纹；水墨花号称"大
理石之王"，墨分五色，酷似
水墨国画。

拓展阅读：

《意大利文艺复兴美术》
　　　　　　徐庆平
《西欧五十名美术家小传》
　　天津人民美术出版社

◎ 关键词：圣彼得教堂 宗教题材 线条 《圣经》

米开朗琪罗成名作《哀悼基督》

　　米开朗琪罗来到罗马之后，他的生活开始出现了转折，最初的两年
里，他为罗马的一个豪富雅各波创作《酒神巴库斯》，随后，他开始为法
国的红衣主教创作圣彼得教堂的《哀悼基督》。这一年是 1498 年，而米开
朗琪罗也只有 23 岁。这也是米开朗琪罗生平第一次接这么重要的作品，为
此，他特意到卡拉拉的云石矿，亲自选择最佳的云石。在签订订单合同的
时候，他甚至自信地写道，他将雕制出一件"在罗马所能见到的最美丽的
云石雕像"。这可以说是年轻自信的他的艺术宣言。

　　《哀悼基督》这个宗教题材的作品，曾经使许多创作这一题材的雕塑
家为难，为难的是，怎样布局才能让一个成年男子的尸体横卧在一位坐着
的妇女的膝上，看起来很舒服。这同样也是米开朗琪罗的难题。这个年轻
的雕塑家，经过反复的构思，决定用金字塔式的构图来解决这个难题，也
就是以圣母宽大的长袍为整座雕像的基座。这个长袍的作用非同小可，它
可以显示出圣母的四肢形体，同时又使人看不到圣母全身的实际比例。而
耶稣基督的腰部弯曲，似乎没有什么重量，裸露的身体的脆弱性正好跟圣
母斗篷和长袍所形成的衣服的褶皱的厚重形成了强烈的对比。在圣母的上
半身，衣服的褶皱遮住了她那慈母的厚实的双肩，而她的面罩却衬托出她
娇嫩的面容，整部作品的成功之处也就在这里。在米开朗琪罗的构思里，
这种哀悼已经不单纯是一种感情的宣泄，并非听天由命的悲悯，或者无望
的哀思；在这里，一切都已经超出了基督的内涵，宗教的氛围被母爱的力
量冲洗，是的，这里显示出来的更多的是圣母对基督耶稣的爱，这爱已经
胜过了任何宗教的教义。这种爱在每一个人的内心深处流淌，这是人类最
原始最诚挚的爱。

　　《哀悼基督》很注重线条上的表现。在基督耶稣的脸上，没有痛苦的
表情，胸上的伤口也不明显。更奇怪的是，当这部作品放到人们的眼前时，
许多人会立刻指出，作品与圣母玛利亚的实际年龄不符合。根据《圣经》
的记载，圣母比耶稣大 18 岁，耶稣死难的时候是 33 岁，这样看来，马利
亚的实际年龄应该是 51 岁的老妇人。而在米开朗琪罗的作品里，圣母玛利
亚却是 18 岁左右的少女。正如我们刚才描述的，她的脸看起来比自己的儿
子还要年轻。米开朗琪罗解释这部作品的时候说："圣母是一个神圣纯洁
的处女，因而她是不容易衰老的。"值得注意的是，这部作品也是米开朗
琪罗一生中，唯一亲手刻上自己名字的作品，从中可以看出这部作品在年
轻的米开朗琪罗心目中的地位。

发现人性——文艺复兴时代

● 摩西 米开朗琪罗

>>> 摩西与西奈山

　　西奈山,又叫何烈山,海拔2285米,位于西奈半岛沙漠中部,是基督教的圣山,基督教的信徒们虔诚地称其为"神峰"。圣经上记载摩西在此由神授十戒。

　　西奈山上建有纪念摩西接受上帝戒命的神庙,神庙始建于公元532年,后多次毁坏,又多次重建,现存的庙宇建于1934年,但石料仍是公元532年初建时的石料。山脚下坐落着世界上最著名的修道院——圣凯瑟琳修道院,距今1400年的修道院香火仍然旺盛。

拓展阅读:

《摩西的故事》(电影)
《古罗马文明》
　　　中国社会科学出版社

◎ 关键词:裸体青年 艺术手段 英雄形象

大卫和摩西:米开朗琪罗对艺术的执着

　　真正使米开朗琪罗名声大振的是他完成的《大卫》像。这部雕像的成功,使米开朗琪罗成了闻名全意大利的第一流雕刻家,这时,他只有29岁。

　　米开朗琪罗把大卫雕刻成了一个体格健美、雄伟、意志坚强的裸体青年,宛如古希腊时代的雕像一般。在米开朗琪罗看来,裸体是把英雄形象化最有力的艺术手段之一,这是大卫即将战斗的一刹那间的形象。他的左手举到肩膀,紧紧地握住肩膀上的投石机的机关,而右手有力地下垂着,拿着一块石头。他的头,从颈项的紧张感看出,是突然扭向左面的,脸部的表情非常生动丰富,双眉紧锁,嘴唇紧闭,怒目注视着前方的敌人,显示出了人物坚决顽强的意志,果敢无畏的英雄气概。米开朗琪罗在设计这个雕塑的时候,每一个线条都那么准确有力,使得雕像的肌肉被丰满自然地呈现出来,成了艺术史上的一座里程碑。

　　米开朗琪罗另一座不朽的圆雕像是安放在教皇朱理二世陵墓中的《摩西》像。虽然这部作品只有2.55米高,然而,整个雕刻却精美壮观,也是米开朗琪罗不朽的杰作之一。

　　摩西是古代犹太人的领袖,是一位理想化的民族英雄。他领导犹太人建立了自己的国家,还颁布了法律《十戒》。当有人违反《十戒》的时候,摩西一怒之下,把十戒板摔得粉碎。米开朗琪罗就是抓住这一故事情节来创作他的雕塑的。在摩西的头上,有两只象征神性的小角,他就如生活中的一位长者。当然,艺术家还给予了这位摩西老人大力士一样的体魄,他的头猛然左转,神情贯注,注视着前方,显示了老人的生命力。他的右手拿着两块刻有《十戒》的石板夹在胁下,而左手则托着他拳曲的胡子。他的右脚用力着地,左脚向后收,脚尖点地,他似乎在压抑着自己的怒火,抑止自己的情绪。这部作品被米开朗琪罗特意安放在人们可以看到的地方,供人们观赏。

　　摩西和大卫一样,成为米开朗琪罗理想中的英雄化身,这也是米开朗琪罗能够投入他的全部才华进行雕刻的英雄人物,表现了雕塑家对美、艺术、人性理想的执着追求。

发现人性——文艺复兴时代

◎ 关键词：天顶 主体《创造亚当》主题

西斯廷教堂的《创世纪》

● 创世纪 米开朗琪罗

>>> 有待证实的诺亚方舟

在土耳其东部有一座海拔5000多米的高山，名叫阿勒山。据基督教《圣经》载，大洪水后诺亚方舟即停于阿勒山。

美国弗吉尼亚州里士满大学泰勒教授根据飞机航拍、侦察卫星以及商业用遥感飞行器拍摄到照片，发现阿勒山山腰处有一处"不规则区域"，位于阿勒山西北角海拔4663米处。"不规则区域"的长宽比例和诺亚方舟的长宽比例一样都是6：1。但是这一"不规则区域"还有待研究人员进一步考证。

拓展阅读：

《西方神话》艺红
《基督教故事图说》
吴可佳/葛壮

米开朗琪罗一生曾经两次为西斯廷教堂作画，第一次是1508年，他被教皇召回罗马，教皇强迫他为西斯廷教堂的天顶作画。我们知道，米开朗琪罗热爱雕塑，而并不热衷绘画，但是，有人嫉妒米开朗琪罗的才华和成就，就向教皇提议，像西斯廷教堂这样的地方，应该由米开朗琪罗来作画，当然，教皇本人也有这个想法。米开朗琪罗当即拒绝教皇的这个要求，并且一再声明："绘画不是我的本行。"说自己不懂壁画的技巧，"我是雕刻家，不是画家"。甚至，他建议应该由拉斐尔这样的优秀的画家来画。但是，教皇决心已定，不容变更，最后，米开朗琪罗只好放下刻刀，拿起画笔。在动笔的那一天，米开朗琪罗愤慨地写道："1508年5月10日，雕刻家米开朗琪罗，开始作西斯廷的壁画。"这些画的主体部分，就是赫赫有名的《创世纪》。

这些天顶壁画一共花去了米开朗琪罗四年半的时间，雕塑家甚至不用助手，独自来完成这些巨大的天顶壁画，这些画全长40米，宽14米，距离地面有20多米。如果从小礼拜堂门口开始观看这九幅画组成的《创世纪》，其先后的顺序分别是：《分开光暗》、《创造日月和植物》、《分开空气和水》、《创造亚当》、《创造夏娃》、《诱惑和被逐》、《诺亚献祭》、《洪水》和《诺亚醉酒》。这些作品中，最先绘制的是《洪水》，而给人印象最深刻的是《创造亚当》。

在这幅画中，上帝的斗篷充分张开，在那些没有翅膀的天使的簇拥下，从天而降，在人们的面前飞翔。他的目光慈祥，加强了向前伸出的右臂的动作，伸出的食指，即将触及亚当的食指。这个时候的亚当，斜躺在荒芜的土地上，没有生气也没有力量，似乎他集中了全身的力气，才能勉强把自己的左肘抬放在左腿的膝盖上，把自己的食指伸向上帝。虚弱的亚当在这个时候所需要的是天父的爱，而天父在米开朗琪罗的笔下，成了一位既威严又能给予人类爱的慈祥老人。米开朗琪罗通过这一个深刻的画面，表现出了上帝作为人类创造者的万能和人类本身的无能，这种手法在他之前是没有的。这就是《创造亚当》的主题，早期文艺复兴的画家花了一个世纪左右的时间来探讨人体的自然规律和结构，以求能够创造出一个"理想的"人的形象，这个愿望终于在"亚当"的身上完美实现了。

1512年10月31日，也就是万圣节前夕，西斯廷小礼拜堂在天顶壁画完成后正式向公众开放，人们为《创世纪》的伟大创作所震惊，米开朗琪罗这个伟大的雕刻家，则以他伟大的绘画再一次赢得了世人的尊敬。

● 末日审判 米开朗琪罗

>>> 末日审判

末日审判又称最后审判。基督教谓耶稣将于世界末日，审判古今全人类，分别善人恶人，善人升天堂，恶人下地狱。亦泛指在灭亡时受审。

天主教认为，在世界终结前，天主和耶稣将要对世人进行审判，这就是末日审判。凡信仰天主和耶稣基督并行善者可升入天堂，不得救赎者下地狱受刑罚。《圣经·启示录》中对末日审判进行了描述。(《启示录》是一部预言书，是《圣经》中唯一一篇讲述未来的文字。)

拓展阅读：
《圣经的故事》王宰
《意大利美术史话》
人民美术出版社

◎ 关键词：克雷芒七世 佩鲁基诺 中世纪 题材

震撼世人的《末日审判》

米开朗琪罗完成西斯廷教堂天顶画25年后，也就是1536年，他再次回到西斯廷小礼拜堂，为这里绘制了大型壁画《末日审判》。

早在1534年，教皇克雷芒七世就和米开朗琪罗商量，打算重新绘制西斯廷小礼拜堂终端的壁画，以取代以前由佩鲁基诺绘制的《圣母升天》壁画。克雷芒的意思是绘制一幅《耶稣复活》。不过，克雷芒七世在这一年就去世了，新任教皇为保罗三世，他把绘制新壁画的任务正式委托给米开朗琪罗，不过，不同的是，壁画的内容更换为《末日审判》。

我们要是知道当时的社会历史状况，就知道新任教皇为什么倾心于这个题材了。16世纪30年代的罗马局势相当紧张，而经过长期战乱的意大利更是如此，人们的思想混乱，社会风气也很坏，教皇的统治开始被削弱。为了维持教皇的宗教统治，他们宣扬基督教善恶因果报应观念，希望以此来稳定社会。

在中世纪，《末日审判》是许多画家最新的题材，但是，这些画家大都把画绘制在门厅的墙上，在构图和人物塑造上有着明显的等级观念，画中的人物即便被打入地狱，也按着生前的社会地位的穿戴来处理，在他们的作品里，天堂、地狱、人间有着鲜明的界限。但是，在米开朗琪罗这里，一切都变了，这是一个统一的不分层次的空间场景，在这里，一切都是平等的，人物多数是裸体的。从祭坛和两边门框的顶部到弧形窗的云层，这块广大的空间中，许多人物处于运动状态中，而死者的灵魂仿佛从坟墓中升起，聚集在基督的周围，有的则被恶鬼拉进地狱。

1541年10月31日，历时六年多的时间，米开朗琪罗的壁画终于完成了，揭幕的瞬间整个罗马震惊了。《末日审判》成为现在已知的这一题材作品中最惊世骇俗的一件，它将内在的上帝威严（而不是他的父权）表现得淋漓尽致。这是人文主义画家米开朗琪罗的审判，这个审判是对整个世界的，而这个世界在他看来已腐化堕落，甚至无可救药。米开朗琪罗的审判在当时是反对基督的，属于异教徒行为，但是，在当时还没有人能够体会出来，而把这副作品视为正统杰作。有人评价这件作品时这样说："审判者基督是一位伟大的、复仇的阿波罗。而这幅画可怕的震撼力正源于画家充满悲剧色彩的绝望。他把自己也画入这场审判，不是作为一个完整的人，而是一张被剥的人皮——一张由于艺术的重压而被榨干人格的皮囊。当圣母也在叱咤风云的巨人身旁畏缩不前的时候，唯一的安慰是：这张皮在圣巴多罗的手中。这位殉教者曾经发愿普度众生。"这是我们今天才能体会出来的《末日审判》的意义。

发现人性——文艺复兴时代

●思想者 米开朗琪罗

>>> 神圣罗马帝国

公元955年，德意志国王奥托一世在勒赫菲尔德战役中击败马扎尔人，收复各边区。962年，奥托加冕为皇帝，建立神圣罗马帝国。今奥地利地区自此归神圣罗马帝国统治，直到1806年神圣罗马帝国崩溃。

神圣罗马帝国的统治完全是中世纪式的，国王没有实权，实际权利掌握在300多个大小领主手中，所以它的统治是很分裂的。各地领主完全自治，拥有自己的军队、朝廷，甚至有收税的权力。在"30年战争"后，神圣罗马帝国沦为二流国家。

拓展阅读：
《罗马帝国衰亡史（上）》
[英] 爱德华·吉本
《意大利文艺复兴美术》
徐庆平

◎ 关键词：爱国主义者 避难 沉郁悲壮 亡国之痛

为美第奇家族创作的《思想者》与《力行者》

米开朗琪罗不仅是一位艺术大师，而且是一位伟大的爱国主义者，是保卫共和国的忠诚战士。1527年，当神圣罗马帝国皇帝查理五世攻占罗马，教皇克列门七世投降的时候，在佛罗伦萨也爆发了轰轰烈烈的人民起义。统治佛罗伦萨的美第奇家族被赶下台，共和国再次宣告成立。1529年，共和国任命米开朗琪罗为城防建筑总监和城防司令官，领导了佛罗伦萨保卫战。与此同时，教皇克列门七世和皇帝查理五世相互勾结，缔结了反佛罗伦萨同盟，集中了双方的优势兵力，围攻佛罗伦萨市，妄图使美第奇家族东山再起。在这段保卫共和国之战期间，米开朗琪罗和佛罗伦萨人民抱着与共和国共存亡的决心，坚守城池达十一个月之久，而米开朗琪罗也一直与起义军战斗到城市沦陷为止。

那时，教皇克列门回到佛罗伦萨，血腥镇压大批起义的参加者。米开朗琪罗到处逃躲，有时在朋友家避难，有时在教堂的钟楼上藏身。直到教皇宣布，如果米开朗琪罗为美第奇家族完成雕塑，就可以赦免他的罪，并且给他自由。为了自由米开朗琪罗不得不为美第奇家族服务，然而，也正是从这一个时期开始，他的作品从早期乐观活泼的风格转变为沉郁悲壮。

米开朗琪罗为美第奇家族所要完成的雕塑任务，主要是美第奇礼拜堂的雕刻，这些雕刻一共分为两组。一组命名为《思想者》，这组作品包括《罗棱索·美第奇》，以及下面的《晨》《昏》以及两组之间的《美第奇圣母》。另外一组命名为《力行者》，这组作品包括《朱良诺·美第奇》以及下面的《昼》与《夜》。这些作品直到1534年才完成。

朱良诺和罗棱索生前都有教皇司令官的称号，因此，米开朗琪罗把他们雕刻成武将形象。他们好像坐在凯旋的马车上，但是，所有这些都只是雕刻家给予的华丽的外表和仪容，却没有赋予这两个人内在的精神世界。值得注意的是，刻在他们下面的《晨》《昏》《昼》《夜》，这四座雕刻均为裸体、健壮、逼真，并且富有生命力，表现出来的惶恐与悲伤显得非常的深沉。恰恰是在他们的身上，寄寓了艺术家对罪恶现实的痛恶和深切的亡国之痛。

1534年，当完成了这些雕塑之后，为了摆脱美第奇家族的专制控制，米开朗琪罗毅然离开佛罗伦萨，从此定居罗马，再也没有回佛罗伦萨，以此来表示他对美第奇家族的厌恶。这大概也是一位伟大的艺术家不可能摆脱的宿命。但是，令我们钦佩的是，虽然在形体上，米开朗琪罗是不自由的，但是，他的精神是自由的，他把这些自由的精神表现在他的绘画和雕塑上，为文艺复兴时代留下了伟大的作品。

◎ 关键词：圣母像 启迪 红衣主教 古典美

"画圣"拉斐尔

● 拉斐尔自画像

>>> 红衣主教

红衣主教，教廷大臣。枢机本意为枢纽、关键、重要之意。枢机主教是天主教会内仅次于教宗的高级圣职幕僚，俗称教会亲王。这些才德兼备的教会精英，由教宗亲自甄选，协助教宗管理普世教会的事务。

能够享有红衣主教教衔的，通常是各大教区大主教上级的都会主教和宗主教，或是梵蒂冈教廷的内阁成员。教宗出缺时，按法律只有他们才有权选举教宗。因戴红帽、穿红衣之故，又称红衣主教。

拓展阅读：

《拉斐尔前派的梦》
　　[英] 威廉·冈特
《文艺复兴画圣——拉斐尔》
　　何政广

　　文艺复兴时代是缔造艺术大师的时代，在达·芬奇、米开朗琪罗之后，出现了以绘画著称的拉斐尔。

　　拉斐尔的早年生活也是不幸的。1483 年 5 月，他在乌尔比诺镇出生，这是一个画师家庭，他的父亲是御用画师，也是小拉斐尔的启蒙教师。不过，美好的童年生活很快就结束了，在他 9 岁这一年，他的母亲去世了，两年之后，他的父亲又去世了，这对幼小的他来说实在是一个很大的打击。然而幸运的是，大公的妻子艾莉萨维塔收养了他，还给了他宝贵的母爱，这令他终生难忘。大概这就是拉斐尔热衷于绘画圣母像的心灵启迪吧。

　　1500 年，他得以进入乌姆布尔美术学校的彼鲁其诺画室学习。在当地，彼鲁其诺是个很有名的抒情画家，他的画风对拉斐尔早期的作品影响很大。在这期间，《圣母的婚礼》是拉斐尔的代表作，从这幅画上就可以看到他受到老师影响的鲜明痕迹。这幅画的整个画面都均匀和谐，在画面的中间是主教，左边是圣马利亚和她的女伴，右边是她的丈夫约瑟和失败的求婚者。约瑟手中的树枝开着花，整幅画面中的人物充满了柔美清新的感觉。

　　有意思的是，彼鲁其诺还是一位无神论者。但是，在那个宗教裁判严厉的年代，他不敢公开宣布自己的观点，否则就会给自己带来杀身之祸。临终的时候，有人劝他请神父来做忏悔，这位老艺术家却拒绝了："我就是要看看，不忏悔的人到了天上究竟会碰到什么事。"拉斐尔正是在这位执着的艺术家的画室里受训练的，他还在这里学习了数学、透视法、解剖学、化学、建筑学、文学和哲学等知识。

　　17 岁，拉斐尔出师了，他来到佛罗伦萨，很快获得了绘画界的名声。拉斐尔的事业一帆风顺，即便是他早年生活的不幸，也没有阻碍他一帆风顺的事业。他 25 岁的时候，就受到了罗马教皇的重用，成为当时意大利艺术家中最幸运的宠儿。如果不是夭折的话，很多人都认为他完全可以凭借绘画上的才能当上红衣主教。

　　拉斐尔非常善于学习前辈的长处，而且都能够自己融会贯通，这些谦虚好学的精神，最终促使他在艺术上达到了完美的境地。在他笔下塑造的人物，既有米开朗琪罗的强劲雕塑感，也有波提切利的优美感。他吸收了达·芬奇细腻微妙的明暗转移法，也融合了希腊的古典美，于是，他笔下的艺术形象，比波提切利的要结实、健康、生动感人，而相对达·芬奇来说，更为柔和、优雅。这就是拉斐尔的画风了：秀美、典雅、和谐、明朗。因此，他被誉为文艺复兴时代的"画圣"。

◎ 关键词：文艺复兴 黄金时代 杰作 创作思想

拉斐尔《美丽的女园丁》

●花园中的圣母 拉斐尔

>>> 拉斐尔前派

它是1848年在英国兴起的美术改革运动。这个画派的活动时间虽然不是很长（约持续三四年的时间，1854年后他们便分道扬镳了），但是对于19世纪的英国绘画史及方向，带来了很大的影响。

拉斐尔前派最初是由三名年轻的英国画家（即：约翰·埃弗里特·米莱斯、但丁·加百利·罗塞蒂又译丹特·加布里埃尔·罗赛蒂和威廉·霍尔曼·亨特）所发起组织的一个艺术团体（也是艺术运动），他们的目的是改变当时的艺术潮流，反对那些在米开朗琪罗和拉斐尔的时代之后在他们看来偏向了机械论的风格主义的画家。

拓展阅读：

《拉斐尔前派作品选》
　　上海人民美术出版社
《不朽的园丁》（电影）

拉斐尔是一个喜欢画圣母像的画家，不仅他的成名作祭坛画《圣母的婚礼》是以圣母为题材，在随后的作品中，他的许多作品都是以圣母为题材的。1504年，拉斐尔来到佛罗伦萨，在这里受到了文艺复兴最辉煌阶段的影响，而这一时期的佛罗伦萨，也是文艺复兴文化艺术黄金时代的最后时刻，这里有达·芬奇和米开朗琪罗。在这里，拉斐尔谦虚好学、博采众长，很快取得了自己的成就。而在这一期间，他画了许多圣母题材的作品，比如1505年创作的《草地上的圣母》《拿金莺的圣母》，1506年创作的《安西德圣母》，1507年创作的《花园中的圣母》《华盖下的圣母》《大公爵的圣母》，等等。拉斐尔创作了很多圣母题材的作品，这些作品最初都没有名字，这些名字其实都是后人为了区别其他作品起的，比如"草地""花园"等，只是圣母所在的背景，"拿金莺"是因为画中的婴儿拿了一只金莺，"大公爵"则是收藏者的名字。

在这些圣母题材的作品中，《花园中的圣母》是拉斐尔的杰作之一，这幅画又称为《美丽的女园丁》，画的全长为66厘米，宽为52厘米。关于这幅画的流传，还有一个很有趣的故事。据说，一天，拉斐尔正在花园中散步，恰好看见一位美丽、健康的姑娘在鲜花丛中剪枝。拉斐尔被姑娘美妙的神态所吸引，就拿出画本，绘下了姑娘美丽的形象，而这幅名画，也正是以此为模特儿而成功的。因为，这位姑娘是园艺匠的女儿，所以，此画的第三个名字就是《园艺匠的女儿》。

这幅以美丽的女园丁为模特画成的圣母像，画面简洁、明朗，色彩艳丽。在这里，画家以花园为背景，来表现圣母子间的天伦之乐，具有浓厚的生活气息。在画面上，圣母稍稍侧身坐着，照看着两个正在嬉戏的孩子。耶稣站在母亲的脚上，由圣母一手扶持着，一手拉着，而母子俩相互微笑，正好体现出慈母之心和小耶稣的可爱之处。单膝跪在圣母身边的是施洗约翰，他身上披毛氅，右手拿着十字架杖，温柔地望着耶稣。这样，整幅作品的构图就显得非常集中，约翰望着耶稣，耶稣望着圣母玛利亚。通过层层递进，最后的注意力集中到圣母的脸上，这才是整幅画的中心。除了人物，画面还呈现出和谐自然的自然风格，远山、河流、田野以及疏朗的树木，近处的鲜花、天空的白云等等，被画家和谐自然地安排到这幅画中，富有诗意和美感。

拉斐尔的圣母像之所以受到好评，为人们所喜爱，这不是偶然的现象，而是他遵循艺术来源于生活并且高于生活的现实主义原则。拉斐尔把理想寄托于现实，这是这位伟大的文艺复兴时代的大师的创作思想。

●圣体争辩 拉斐尔

>>> 布拉曼特

布拉曼特（约1444—1514年），盛期文艺复兴意大利杰出的建筑家。生于费尔米尼亚诺，1514年4月11日卒于罗马。早年在乌尔比诺学艺，兼通绘画与雕刻。1477—1499年，在伦巴底为米兰公爵的宫廷服务，其代表作是米兰圣马利亚德莱格拉齐耶教堂的东部结构（1492年动工）。

布拉曼特在设计时可能与达·芬奇的建筑思想有所沟通，故其空间开阔，气象宏伟。1500年后移居罗马，为教皇工作，直至逝世。

拓展阅读：

《基督教要义》
[法] 约翰·加尔文
《福音神学的本质》唐崇荣

◎ 关键词：罗马 耶稣 圣母 宗教教义

梵蒂冈宫壁画：圣体争辩

1508年前后，拉斐尔来到了罗马，在这里很快受到罗马教皇的重用。当时的教皇是朱理二世，他很快被拉斐尔的画风所吸引，于是中止了画家索多马正在进行的梵蒂冈宫壁画的绘制，而任命拉斐尔来完成这项任务，这个时候的米开朗琪罗正在绘制西斯廷小礼拜堂的天顶画呢。至于拉斐尔为什么这么快就得到了这份工作，历来都是一个疑问，有人说是他的亲戚著名的建筑师布拉曼特推荐的。总之，年轻的他要和老画家分头作画，为梵蒂冈宫教皇专用的一套房间绘制大型壁画。

拉斐尔要作画的地方名为"签字厅"。这个名字的由来，是因为教皇每个星期要来这里主持宗教特赦法庭。在这里，拉斐尔留下了两幅巨大的壁画，其一是《雅典学院》，另一个，在《雅典学院》的对面是《圣体争辩》。这些壁画一经完成，教皇和当时的显赫都叹赏不已，题材的选择和所使用的绘画技巧，都是崭新的，令那些浅薄的观众和有识的艺术家叹为观止。

所谓圣体，是指画面中桌子上烛台模样的东西，它位于画面的正中，背景是广大无边的天，清朗明静的光，在祭桌上首先受到人们的注意。拉斐尔把人物的分布，形成了四条水平线，但四条线都倾向圣体这个中心。天线在中部很低，使圣体更加显著。在天上，耶稣在圣母和约翰之间显身，周围围绕着使徒。在他的上方，仿佛造物主正在把自己的儿子介绍给人类，在耶稣的脚下，是白鸽象征着圣灵。在它的周围，四个天使展开了福音书。在地上，展示的是宗教史的伟大，在这里，有圣蒲鲁阿斯、圣奥古斯汀、萨伐诺勒、但丁、圣葛莱哥阿、圣多玛、弗拉。画面的前景人物都面向观众，而远处的人物则转向圣体。其实，所有的人都是朝向圣体的，因为这里是宗教教义的主题。在画面左方，一位老人把一本书指给一个衣着优美的少年看。但是，这个少年似乎并不关心他的书，而是微微地转过头去，朝向圣体，似乎在说，真理并不在书中，而是在藏着圣体的宝匣子里。而在祭桌底下，一位老人正把手伸向祭桌上面，以此来证明里面的教义。

拉斐尔这组壁画的完成，使他获得了不朽的名声。我们知道，这个时候的米开朗琪罗还在绘制西斯廷小礼拜堂的天顶画，而年轻有为的拉斐尔这个时候才25岁，梵蒂冈宫这些巨大的绘画空间，也实在不比西斯廷小礼拜堂天顶画的空间小。拉斐尔的成功，是通过这组巨作的完成实现的。

●争论中的柏拉图与亚里士多德

>>> 亚里士多德

亚里士多德（公元前384—前322年），古希腊著名的科学家和哲学家。公元前384年诞生于爱琴海北岸的斯特基拉城。17岁那年前往雅典，成为古希腊著名哲学家柏拉图的大弟子，从事学习和研究长达20年之久。公元前343年，亚里士多德担任宫廷教师。公元前335年在雅典，创办吕克昂学院。公元前322年因病逝世，葬在卡尔基，终年62岁。

亚里士多德是希腊古典文化的集大成者，他的著作据说超过400部。

拓展阅读：

《理想国》[古希腊] 柏拉图
《西方哲学史》[英] 罗素

◎ 关键词：形态 空间 高峰标志 个性

雅典学院

在《圣体争辩》的对面，是赫赫有名的《雅典学院》。这幅画作于1510—1511年，以"哲学家们的辩论"为题材。而《雅典学院》这个名称是18世纪所造成的一个错误，只是，人们已经习惯这样称呼，并且沿用至今。这幅壁画已经被普遍看成是文艺复兴最盛时期美术形态和空间和谐理想的高峰标志了。

整个画面以一座多立克柱式的宏伟大厅为争论的背景，在大厅的两侧有阿波罗和米涅瓦的石像。在画面中央的拱门下站着柏拉图和亚里士多德两位古希腊时代最伟大的哲学家。在他们左侧的人群中，有喜欢和人辩论的哲学家苏格拉底，他是柏拉图的老师，似乎正在与人争论。躺在台阶上的是第欧跟尼。在左下部分的人群中，则有毕达哥拉斯和赫拉克力特等人。在右下角，有托勒密和欧几里得等人。而站在手持代表地球的圆球的托勒密背后并靠近画柜边缘的两个人物是索多马和拉斐尔。还有一个人，

●雅典学院 拉斐尔

他显得很孤独，脱离了人群，在中间偏左的前景中坐着，看起来很神秘。这个人左肘撑着一块云石，左手握拳支撑着自己的脸颊，陷入了沉思之中。这个人似乎根本没有看到身边的人在争论，他也不穿古代的长袍，而是穿着16世纪石匠的装束。这个人是谁呢？许多好奇心很强的美术史家查阅了《雅典学院》的草图，发现在草图里并没有这个人；也就是说，这个人是到了绘画过程中画进去的。有人说这个人就是米开朗琪罗，认为拉斐尔在佛罗伦萨就已经见过米开朗琪罗，并且把他的形象画到自己的作品中。这一说法得到了许多西方美术史家的认可。

这幅画的一个显著特点，就是人物多，场面大，但是，每个人都有自己的形态，生动自然，显示出不同学者的独特个性。整幅画的色调非常和谐，各种颜色相互交错，丰富多彩而不凌乱，构图轻快并且统一。

发现人性——文艺复兴时代

●西斯廷圣母像 拉斐尔

>>> 克拉姆斯柯依

克拉姆斯柯依（1837—1887年），出生在沃龙涅什省奥斯特罗戈日斯克的市民家庭，16岁做照相制版学徒，1857年20岁时考入彼得堡美术学院。年轻画家是一位关心社会和大众命运的人，常为不平等的社会而苦恼。因此，曾画过《荒野中的基督》，借以寄托自己的思想情感。

作为肖像画家的克拉姆斯柯依，始终注意对人的外貌，特别是眼神的刻画。克拉姆斯柯依不仅是画家，还是杰出的理论家和社会活动家。

拓展阅读：
《俄罗斯美术史话》奚静之
《拉斐尔生平与作品鉴赏》
远方出版社

◎关键词：宗教画 人文主义 小天使 内涵

拉斐尔成就最高的圣母像：西斯廷圣母像

拉斐尔的一生只有短暂的37年，但他却为世人留下了许多著名作品。在他生活在罗马期间，除了创作大型的壁画外，也创作了许多杰出的宗教画和肖像画，其中以圣母题材的《西斯廷圣母像》和《椅中圣母像》最为有名。

《西斯廷圣母像》是一幅祭坛画，是拉斐尔为比亚森萨的西斯廷教堂所作，因为画中有一个圣徒是教皇西斯廷，因此，这幅画就命名为《西斯廷圣母像》。这幅画的全长为265厘米，宽196厘米，该作品也被许多人看作拉斐尔一生中最杰出的作品。在画面上，帷幕被慢慢启开，年轻的圣母玛利亚抱着婴儿耶稣缓缓地从云端降到凡间，在帷幕的两端跪着迎接圣母的就是圣徒。在左边就是教皇西斯廷，他身披金黄色的锦袍，抬头仰望着圣母和耶稣，做出欢迎的手势，神情有些激动。在帷幕的右边，是女圣徒巴尔巴拉，她衣着非常的朴素，低着头向下边望，表达出自己的崇敬心情。下面是两个天真的小天使。整个构图使人感到非常亲切。

这幅《西斯廷圣母像》，体现了画家的人文主义思想，在这里，除了圣母从云端走下来的场景之外，其他地方没有一点神秘的宗教色彩。作者在这里所要表现的不是宗教的教义，而是和他的其他圣母像一样的主题：对平凡而伟大的母爱的歌颂。圣母玛利亚，为了人类美好的未来，献出自己唯一的儿子，这是人类崇高的情感，这是在歌颂那些为了理想不惜牺牲自己最宝贵东西的人们。这正是画家的理想。一位艺术家评论说："拉斐尔在这里把理想寄托在现实中间，把现实加以理想化。但这个理想不是主教们所指给他的'天'和'神'，而是高尚的人的品质，是纯洁的人间的丰富感情，是人面向着人，人亲爱着人，人感觉到人是世界上一切美的集中的理想。"俄国革命民主主义画家克拉姆斯柯依称此画是"人民怀念人的肖像"，并且评论说："即使人类停止宗教信仰的时候，此画仍不失去价值。"

第二次世界大战期间，德国法西斯到处疯狂地破坏和掠夺文物和艺术品，这幅珍贵的《西斯廷圣母像》也未能幸免。1945年战争结束后，人们终于在一座城堡的地下室里发现了它，才得以使这位崇高、朴实的圣母形象再一次展现在人们的面前。拉斐尔后期的圣母像与前期相比，似乎缺少了天真和愉悦的神情，而加重了含蓄、深沉、忧郁的内涵，这大概是他对母爱的理解也更深刻的缘故吧。

发现人性——文艺复兴时代

● 大公爵的圣母 拉斐尔

>>> 非意大利人教皇

罗马教皇历来都是意大利人，但历史上曾有过一次例外。1522年1月当选的新教皇哈德利亚六世是个荷兰人。当时罗马人认为这是"离经叛道"。罗马人冲进西斯廷教堂，用石头和棍棒把参加选举教皇的红衣主教们揍了一顿，还把教堂内值钱的东西抢劫一空。

碰巧，那时鼠疫正在欧洲蔓延，这位穷木匠家庭出身的教皇更是成了众矢之的。一年零八个月后，这位教皇莫名其妙地死去。

拓展阅读：

《罗马教皇罗曼史》

[美] 奈杰尔·考索恩

《希腊罗马美术史话》章利国

◎ 关键词：宠儿 孤僻 宫廷美术 派头

拉斐尔与米开朗琪罗的竞争

拉斐尔完成了梵蒂冈宫的壁画后，声名大振，不仅成为当时艺术巨匠之一，而且成为教皇的宠儿、罗马上层的红人。我们知道，拉斐尔完成壁画后五年，米开朗琪罗才完成他的西斯廷小礼拜堂的天顶画创作。但是，与米开朗琪罗孤僻的一生来比较，拉斐尔的一生显贵，荣耀非凡，这也是两位巨匠在罗马不同的生活情形。

壁画完成后，拉斐尔的订单越来越多，这些来找拉斐尔作画的人，都是教皇、红衣主教以及罗马的有钱有势的人，拉斐尔不能拒绝任何一份订单。所以，为了完成这些大量的绘画任务，他不得不招收大批的弟子，建立庞大的作坊，让这些门徒帮他作画，而他自己只起草草图。

教皇朱理二世死后，继任的是利奥十世，这个人是美第奇家族的成员，凭借着家庭的势力，他10岁就当上了红衣主教，有"神通主教"之称。他是教皇国历史上有名的"花花"教皇，其生活奢侈腐化也超过了历任教皇。拉斐尔对他的生活腐败非常不满。有一次，两位红衣主教对他的一幅画品头论足，说耶稣的两个弟子圣彼得和圣保罗的脸画得太红了。拉斐尔听到了，当即反讽道："我是特意画这么红的，两位主教大人，因为他们在天堂上看到你们这样的人在治理他们的教会，所以他们脸红。"不满归不满，拉斐尔还是受到了这位教皇的重用，并且是教皇宫廷美术事务总管。到1514年，拉斐尔又接替死去的建筑师布拉曼特，成为圣彼得教堂的建筑总监，并且负责罗马古物的发掘和保管工作。

拉斐尔已经大红大紫，他有许多学生，他似乎是他们年轻的上帝，不论拉斐尔走到哪里，只要他一出现在罗马的街道上，总有五十多个学生像卫队似的前呼后拥，恭恭敬敬地跟着他。有一天，在罗马的街头，拉斐尔与米开朗琪罗相遇。这位一生都在痛苦中从事创作的年长艺术家，在罗马的街头独自行走，当他看到拉斐尔这样的派头，非常的反感，便走上前去挖苦拉斐尔说："你很像一位带着千军万马的将军！"拉斐尔虽然面带微笑，但还是回敬了这位长者一句，说："大人，您单身只影，走来走去的，倒是很像一位要去法场行刑的刽子手！"

拉斐尔和米开朗琪罗生活在同一时期，又都来到了罗马，受教皇的任命。所以，他们之间的竞争也是在所难免的，谁让他们都是大师级的人物呢，既然都是大师，也应该分个高下吧。遗憾的是，拉斐尔英年早逝，享年只有37岁。但是，即便只有这37年，却获得了与米开朗琪罗同样不朽的名声。我们不能说两个人谁更优秀，我们只钦佩一个少年有为，一个几十年如一日的执着。

发现人性——文艺复兴时代

●圣彼得大教堂的圆顶

>>> 米开朗琪罗的情感

1542 年米开朗琪罗结识了维托利亚·科隆纳。此时米开朗琪罗已经 67 岁,科隆纳是 50 岁。但是,科隆纳认为自己仍然属于已经死去17 年的丈夫,这就注定了他们的交往只能是一种精神上的友谊。

科隆纳送给他 143 首诗,他的回答充满爱慕和热情,但也充满了文学的幻想。1547 年,科隆纳去世,从此以后,米开朗琪罗有很长一段时间情绪低落,甚至意志消沉,他一直为在科隆纳生命的最后时刻,没有吻她的脸和手而遗憾。

拓展阅读:

《文艺复兴建筑》[英] 彼得
《西欧古建筑石刻图典》
邹其元

◎ 关键词:布拉曼特 朱理二世 拉斐尔 米开朗琪罗

建造圣彼得大教堂的曲折过程

圣彼得大教堂在 16 世纪重建,这是当时意大利最大的建筑工程。圣彼得大教堂是天主教最庞大的一座教堂,它辉煌的外观和巨大的规模,象征着罗马帝国的力量和威严。

重建之前的圣彼得大教堂是巴西利卡式建筑,是罗马第一位基督教皇帝康斯坦丁大帝所建,到了 16 世纪初已经有 1000 多年的历史。1505 年,朱理二世下令拆除古老的巴西利卡式建筑,重建圣彼得大教堂,整个工程的负责人是布拉曼特,此外,当时所有著名的建筑师也都参与了该工程。

布拉曼特的设计被教皇通过后,1506 年 4 月 18 日举行了奠基仪式,而且竖起了第一个巨大的墩柱来支撑教堂的圆顶。不久以后,又竖立了第二根墩柱。不过,这个建筑的工程实在是太大了,没多久,就要加粗墩柱了,因为,它已经太细而不能支撑圆顶了。1513 年,朱理二世去世了,次年,布拉曼特也去世了,他们建造这个时代纪念碑式的愿望没有实现;而更糟糕的是,他们没有设计出完整的图纸,这使得后来的建设工程进展得很曲折。

接手布拉曼特的是当时最炙手可热的拉斐尔,他重新设计了一个拉丁十字式方案,想把教堂的圆顶退居到次要位置,这是要破坏布拉曼特最初的意图,不过这个方案没有实现。1520 年,拉斐尔病逝,佩鲁齐接手工程,他也设计了平面图,这个平面图又回到了集中式的教堂布局。不过,无论是拉斐尔还是佩鲁齐都没有使工程有大的进展。1527 年 5 月,罗马的灾难性事件发生了,西班牙查理一世带领大军攻入罗马,烧杀掠夺,成为罗马历史上著名的"罗马的劫难",圣彼得大教堂的建筑也在这场劫难中被迫中断,一直到很多年以后才继续它的建筑工作。

16 世纪 30 年代,虽然有很多建筑师接手工程的建设,但是,都没有使工程有多大的进展。后来,由 70 多岁的米开朗琪罗接手建筑教堂的任务。这位老人有着和布拉曼特一样的建筑设想,重新回到了集中式的教堂建筑风格。他很快付诸行动,对整个工程进行整顿,这使工程进展很快,到米开朗琪罗逝世时,教堂的圆顶的鼓座已快建成了。后来的几任建筑师,根据米开朗琪罗的图纸继续建造,然而,16 世纪中叶的时候,教堂的建筑又受到了宗教改革的影响,接受了新的因素,直到最后建成。

现在看来,圣彼得大教堂最初的建筑意图,也就是布拉曼特和米开朗琪罗的建筑精神已经被扭曲了,但就整个教堂来说,特别是它的东端还是极其壮丽辉煌的。

发现人性——文艺复兴时代

◎ 关键词：商业中心 海上强国 享乐思想 贝利尼父子

影响北意大利文艺复兴的威尼斯画派

●诸神之宴 乔凡尼

>>> 叹息桥

叹息桥是威尼斯的景点之一，造型属早期巴罗克式风格。桥呈房屋状，上部穹隆覆盖，封闭得很严实，只有向运河一侧有两个小窗。叹息桥是一座拱廊桥，架设在总督宫和监狱之间的小河上，享有盛誉。它建于1600年（另一种说法为1603年）。

叹息桥两端联结着总督府和威尼斯监狱，是古代由法院向监狱押送死囚的必经之路。因死囚被押赴刑场时经过这里，想到家人在桥下的船上等候诀别，常常会发出叹息声而得名。

拓展阅读：

《威尼斯》朱自清
《再别康桥》徐志摩

早在13世纪，威尼斯就建立了欧洲最早的城市共和国，并且很快发展起来，到了15世纪时，已经成为欧洲的商业中心和海上强国。当16世纪文艺复兴在南意大利的佛罗伦萨开始衰退的时候，威尼斯的文化艺术却空前地繁荣起来。这些艺术家摒弃了宗教的禁欲主义，喜欢在作品里表现生活中的场景，他们让压抑了千年之久的酒神精神复活了，他们的艺术具有浓厚的享乐思想，因为威尼斯这个地方最具有特色，所以被称为"威尼斯画派"。

威尼斯画派也是与其他意大利画派很不同的画派，在艺术特点上，他们喜欢表现出生气勃勃、明朗、乐观、健美以及富有浓厚的诗意。他们在技巧上处理得非常柔和，不强调线条和轮廓，特别注重色彩的使用，把色彩看作艺术的重要表现手段，多数作品都是色彩艳丽而又富有变化。这个画派的奠基人，也可以说成鼻祖的是贝利尼父子，在他们之后，诞生了该画派的著名代表人物，即乔尔乔内、提香、委罗奈斯和丁托列托，这四个人物被称为"四大名家"。当然，在他们之中，以提香的成就最高，其成就也就是威尼斯画派的最高峰。

这个画派是在15世纪后半期兴起的，这是意大利整体的艺术发展所带动的。那些早期的威尼斯艺术家都向意大利和外地的艺术家学习，其奠基人贝利尼父子，即父亲雅柯布、长子贞提尔和次子乔凡尼，都努力地向佛罗伦萨的大师学习，毕竟，那里是意大利文艺复兴盛期的所在地。作为威尼斯画派的开山鼻祖，雅柯布是一位热衷于写生的画家，他画了许多希腊神话故事，探索透视结构。他的作品色彩很美，但是，多数作品还没有摆脱14世纪宗教画的传统。所以，虽然他是威尼斯画派的鼻祖，但是，在他这里，还没有形成威尼斯画派，后来经过他两个儿子的努力，威尼斯画派才得以形成。这两位儿子一方面继承了父亲的全部艺术遗产，另一方面学习新的绘画技巧，他们更深透地理解了透视法，还掌握了尼德兰的油画技巧，甚至接受了东方精细的画风和富丽堂皇的色彩。贞提尔是威尼斯共和国的公职画家，但是，在他们之间，还是乔凡尼的成就最大，对后来的影响也最深，他是15世纪威尼斯最著名的画家，是他真正奠定了威尼斯画派的基础。

《诸神之宴》是乔凡尼最有名的作品，该画创作于1514年，最后由他的弟子提香完成，体现了威尼斯画派的特色，表达了威尼斯人的人文主义思想，是美、大自然与人的结合，是诗意、理想、色彩的结合。乔凡尼的两个学生乔尔乔内和提香发展了他的艺术追求，把威尼斯画派的精神推向高潮。

发现人性——文艺复兴时代

◎ 关键词：抒情诗人 音乐家 明暗法 高峰

33 岁的大师乔尔乔内

乔尔乔内（约1477—1510年），威尼斯画派杰出的画家，他和提香同为乔凡尼的弟子，继承了乔凡尼的绘画技巧，以绚丽的色彩表现了威尼斯人的欢乐生活，他还是架上绘画的先行者、抒情诗人和音乐家。

关于乔尔乔内的出生至今还是一个谜。他出生在风景迷人的小城卡斯特法兰，很早就跟乔凡尼学习绘画，并且在1500年拜见了来访的达·芬奇，可能在他那里学会了明暗法。1510年，年仅33岁的乔尔乔内不幸感染了鼠疫，在威尼斯离开人间。他是威尼斯画派的大师级人物，虽然只有33年的生命，却同提香共同把威尼斯画派的画风推向了高峰。

乔尔乔内现在留存在世界上的真迹一般认为只有五幅。这五幅真迹分别为：大约为1505年作的《牧人来访》，1505—1510年作的《宝座上的圣母与圣利贝拉斯以及圣芳济各》和《暴风雨》，还有1510年前后作的《田园之合奏》和《入睡的维纳斯》。在这五幅作品里，又以最后三幅最为知名。

《暴风雨》以远方的城池为画面的背景，乌云在头上翻滚，一道闪电划破长空，几棵高树在风雨中摇曳。在画面的近处，则是另一番景致，这里有小桥、流水和房屋，在山丘上，一个半裸体的女人正给小孩子哺乳，在她的远方，一个持长棍的红衣青年人正注视着她。这幅画的意思很难理解，许多人认为，乔尔乔内就是要表现在人面前，大自然是多样而又神秘莫测的。

《田园之合奏》虽然由乔尔乔内创作，但最后却是由提香完成的，这幅画是属于乔尔乔内成熟时期的代表作。画面的构图非常清新别致。以明朗、优美的田野作为背景，在画面的中央，两个骑士在弹琴，一个背朝外的裸女在吹笛子。而画面左边是一个漂亮的裸女，她正从井中舀水，远处是几棵成圆形的毛茸茸的树木。整幅画的构图富有生机，充满了青春活力的人体美，是这幅作品不朽的原因。

《入睡的维纳斯》也是这个时间乔尔乔内的作品，遗憾的是，他也没有画完，就离开了人间，所以，这幅作品的右半部分由他的师弟提香完成。在宁静的大自然背景下，名为维纳斯的裸体美女睡在草地上。远处有黑糊糊的松树、村庄、狭长的湖泊，这一切与裸体的维纳斯构成了和谐自然的美感。

乔尔乔内的作品对后代影响很大，法国印象派大师马奈就是看了他的《田园之合奏》，受到了启发，画出了《草地上的晚餐》，轰动了法国的画坛。

● 暴风雨 乔尔乔内

>>> 乔尔乔内的代表作

乔尔乔内艺术风格形成以后的第一件代表作为祭坛画《圣母与圣弗兰奇斯和圣利贝拉莱》，是为故乡教堂制作的。此画中圣母置于高台之上，无阶梯或他物与地面相连。台下站立两圣徒，左为卡斯泰尔弗兰科的保护主，全副武装的利贝拉莱，右为身披袈裟的弗兰奇斯。

圣母和两圣徒构成一个完美的三角形。但在圣母两边，画面透空显露山水远景，风景陪衬于人物恬静庄重的神态，有相得益彰之妙。

拓展阅读：

《威尼斯画派》吴泽义
《威尼斯的泪》（歌曲）

发现人性——文艺复兴时代

◎ 关键词：军人家庭 提香 同窗 杰出画家

无人匹敌的画家提香

● 梳妆的妇人 提香

>>> 《欧罗巴被劫》

《欧罗巴被劫》是提香自己所谓的"诗歌"中最欢畅的作品之一。作品描绘的是欧罗巴在惊诧之中手足并舞地被劫至朱庇特背上，一个小爱神（胖乎乎的裸体幼童形象）骑在海豚背上似乎正在学着她的模样取笑，天空中的爱神则在追逐着的场景。

提香喜爱的倾斜构图在此画中运用得最为成功，不仅有助于加强画面动感，而且便于描绘海景和海岸。提香的绘画技巧最为完美地体现于朦胧远景以及宽阔海面。

拓展阅读：

《提香画传》马波
《威尼斯恋人》（电视剧）

提香·韦切利奥（1478—1576年），出生在威尼斯北部风景秀丽的山区小镇卡多莱。据说，他的家庭是一个军人家庭，他的父亲也是当地知名人士，为将军和市议会议员。12岁时，父亲带他游历威尼斯，他就喜欢上了这个地方，当后来提香再次来到威尼斯便进了乔凡尼·贝利尼的工作室学画，从此，几乎一生都没有离开过威尼斯。

提香在小的时候就开始学习绘画，很早就进入画室学习。但是，他早期的老师都没有什么名气，最后，他才来到乔凡尼的门下学习，他的同窗就是乔尔乔内。乔尔乔内比他年长几岁，但是，当时绘画技巧已经非常成熟，形成了自己独特的艺术风格。提香对师兄的崇拜超过了对老师的崇拜，更愿意学习师兄的绘画技巧。到后来，他甚至都不听老师的话了，只听师兄的话。乔凡尼非常恼怒，就一气之下把两个人都赶出了自己的画室。1507年，乔尔乔内开始开办自己的画室，提香就在里面给师兄当助手，他们两个人靠画画维持生活。不幸的是，1510年，乔尔乔内就离开了人世，留下提香独自奋斗。这样，提香的才华也很快显露出来，成为威尼斯画派的最杰出画家。

提香是个寿命很长的人，比米开朗琪罗的寿命还要长，活到了90多岁，他的艺术生涯也就几乎贯穿了整个16世纪。他被西班牙国王兼德意志神圣罗马帝国的皇帝查理五世召去作画，被封为"皇帝画像师"，他给皇帝作画，得到了丰厚的赏赐，此外，还有显赫的爵位。提香因此过着富裕的生活。各国的国王都以各种方式诱惑提香去他的领地和国家定居，但是，提香始终住在威尼斯，并且和这里的人文主义者建立了广泛的友谊。

维纳斯也是提香偏爱的一个题材。在《乌比诺的维纳斯》中，提香却把维纳斯搬回家中，把这个不食人间烟火的爱神放进贵族妇女雍容华贵的寝室里。这种世俗化的处理，表现了文艺复兴时期的人文思想与中古教会的清规教律在人世间的对抗。

总之，在威尼斯画派中，提香继承乔尔乔内，创造了一个属于自己的时代，超越了乔尔乔内，在16世纪是无人匹敌的。

●圣母升天 提香

>>> 泰纳

泰纳（1828—1893年）法国艺术史家、文艺理论家、美学家。泰纳是法国美学艺术领域内试图用实证的纯客观观点来建立学说理论基础的第一人。

泰纳早期倾心于黑格尔和斯客诺莎的形而上学的思辨哲学，后期转向孔德的实证主义和达尔文的进化论，这种哲学与科学的双重给养，奠定了他美学研究的基本走向。泰纳的主要著作有：《拉封丹及其寓言》《巴尔扎克论》《英国文学史》《艺术哲学》等。

拓展阅读：
《意大利文艺复兴艺术》
文物出版社
《威尼斯的小艇》
[美] 马克·吐温

◎ 关键词：威尼斯画派 人体美 自然美 宗教画

奠定提香声誉的《圣母升天》

文艺复兴时期，特别是威尼斯画派的画家，他们在创作的时候，都不大关心具体的故事情节，而是侧重于表现人的完美和健美，给人一种欣赏的美感。提香也追求用优美的画面来表现自己对人体美和自然美的歌颂，并希望以此来唤起人们内心深处的崇高感情。提香喜欢画女性，而且，在他的创作里，女神和圣母都没有一点神秘色彩，都是生机勃勃的健美形象，这种形象可以说得上是16世纪理想的美人典型。特别是他的《圣母升天》，奠定了他在画坛的声誉。

1516年，提香开始为威尼斯圣马利亚·德·弗拉雷教堂创作祭坛画，这就是《圣母升天》，它花去提香两年的时间，到1518年才得以完成，这也是提香早期创作的最有名的宗教画。整幅画分为三个部分：画的上部分，是天帝与天使欢迎圣母玛利亚升天的情景，在全画中属于陪衬部分，而画的主体是中部和下部的造型。中部描绘的是圣母玛利亚升天的情景，有许多天使簇拥着她，圣母凌空而起，这个形象有着强烈的运动感，充满了力量。从圣母的表情上看，圣母充满自信，她可以自由自在地升天，整个画面都似乎在推动着这种升天的气势。画面的下部，是众多的使徒目睹圣母升天的场景，这些人看到升天的奇迹发生的时候，都非常惊喜，有的欢呼，有的跳跃，表现出他们强壮的体魄、有力的大手，体现出了文艺复兴时代关于人的力量不可战胜的理想。这些使徒的形象来源于现实生活中的劳动者的形象，许多人有着威尼斯水手青铜色的肉体。整个画面强劲有力，形象生动，充满了动感。

虽然，《圣母升天》是非常严肃的宗教画，但是，在威尼斯画派画家提香这里，他却把它世俗化了，在这幅画里，充满了世俗精神。从画面上可以看到，这里充满着世俗的人生的欢乐情调，圣母也是一个平凡妇女的写照，没有一点神秘的色彩。画家泰纳在他的《意大利旅行记》里这样评价《圣母升天》："稍带红的紫色调，蔽满着全画面，从那里涌出来的坚实的精力，贯穿着这画的全体。在下面，画着亚得里亚水手似的青铜色肉体的使徒们，他们的头上，圣母被围绕在像熔炉的呼吸一般地燃烧着的荣光里升上天去。没有神秘的崇高或神秘的微笑。属于同样强健人种的她，穿着红的衣裳，披着青色的披风，傲然地站着。在她足上的空间，可以看见青年天使们蛊惑的花冠。这实在是人生的喜悦的开花，最美丽的异教的人生的纪念节，光辉的青春和强健的力的纪念节。"可以说，在《圣母升天》中，完全体现出了威尼斯画派的世俗化精神，所以，美术史家瓦萨里评价它是"现代第一杰作"，正是从它所具备的现代精神上说的。

● 利未家的宴会 保罗·委罗奈斯

>>> 宗教裁判所

宗教裁判所，13—19世纪天主教会侦察和审判异端的机构。旨在镇压一切反教会、反封建的异端，以及有异端思想或同情异端的人。

宗教裁判所是从13世纪上半叶开始建立的。教皇英诺森三世为镇压法国南部阿尔比派异端，曾建立教会的侦察和审判机构，是为宗教裁判所的发端。霍诺里乌斯三世继任教皇后，于1220年通令西欧各国教会建立宗教裁判所。在天主教国家里，差不多都有宗教裁判所活动。

拓展阅读：

《中世纪和文艺复兴时期》
徐秀云
《世界古代中世纪史》
黄祥

◎ 关键词：代表人物 独特风格 宗教题材 世俗化

险些夭折的《利未家的宴会》

在提香的学生中，以委罗奈斯最为知名。

保罗·委罗奈斯（1528—1588年），是意大利文艺复兴晚期威尼斯画派的重要代表人物。他的原名是保罗·卡里柯利，因为他的出生地是阿尔卑斯山麓的古城委罗奈，人们就给了他一个绰号"委罗奈斯"，也就是委罗奈人的意思。他出生在一个石匠家庭，父亲是一个雕塑家，所以，他很早就受到了艺术的熏陶，最初的时候，他拜本地的画家巴底列为师，学习绘画，并且与老师的女儿叶琳娜结婚。他崇拜拉斐尔，模仿过当时其他大师的作品，还去罗马研究米开朗琪罗等人的壁画，后拜提香为师，经过学习，终于形成了自己的独特风格。在色彩上，他擅长银灰色优雅色调，而在创作中，他喜欢运用明净银色和闪耀夺目的丰富色彩，给人一种欢乐愉快的心情。他的老师提香喜欢使用金色，有"金色提香"之称，而他喜欢用银色，所以有"银色委罗奈斯"之名。

1553年，委罗奈斯定居威尼斯，并于同年为巴斯安教堂作装饰画，这次绘画的成功使委罗奈斯获得了崇高的荣誉，就连提香也去为他祝贺，还在圣马可广场上热烈拥抱了这位后起之秀。但是，委罗奈斯最著名的作品还是1573年创作的《利未家的宴会》，又名《西门家的最后晚餐》或《西门家的宴会》。

与圣经记载的不同，在委罗奈斯这里，整个晚餐的情形被处理成了豪华富丽奢侈的盛大宴会，完全地世俗化了。这样来处理宗教题材，大概在文艺复兴时代也没有第二个人了。在画面上，耶稣的形象隐退了，一个红衣主教扭转着自己的头，不是面向耶稣，而是注视着狗，两个侏儒小丑为一只鹦鹉争吵不休。还有士兵，一个在喝酒，一个在附近的台阶上吃东西。委罗奈斯本人也在画面上出现，他身穿绿色衣服，用伸开手的姿势感谢主人的盛情款待。整幅画的构思出人意料，但是，却辉煌协调，规模宏大。

这样的大胆构图，肯定为教会所不容。于是，我们的画家被宗教裁判所传讯，被认为该画在创作中画进了"世俗的丑物"，亵渎了神圣的救世主，违反了教会的戒律，如果罪名成立的话，他将被判处火刑。面对宗教裁判所的权威，委罗奈斯并没有惧怕，而是据理力争，在他的回答中，几乎把所有文艺复兴时代的精神都包容进去了，他坚持画家要在自己的作品中使用想象和虚构的权利，反驳宗教裁判所的审问，在尖锐的争论中，最后取得胜利，无罪释放。这不仅是委罗奈斯的胜利，也是文艺复兴时代追求人性、世俗化的胜利。

发现人性——文艺复兴时代

● 凡·艾克兄弟的杰作《羊的崇拜》

>>> 尼德兰革命

16世纪以前，尼德兰长期处于封建割据局面，从16世纪初起处于西班牙统治之下。此时，尼德兰的资本主义已有相当的发展，但受到西班牙封建统治和天主教会专制主义的束缚，阶级矛盾和民族矛盾激化。1566年革命爆发，经过长期的斗争，1581年北方几省宣布脱离西班牙而独立，成立"联省共和国"，即荷兰共和国。

尼德兰资产阶级革命的成功，为荷兰在17世纪成为典型的资本主义国家开辟了道路。

拓展阅读

《西方美术史》马晓林
《世界近代史》刘宗绪

◎ 关键词：尼德兰 凡·艾克兄弟 奠基人 宗教题材

凡·艾克兄弟奠定佛兰德斯美术

在尼德兰这个油画发明地，有两位重要的兄弟画家很值得一提，这就是凡·艾克兄弟。所谓尼德兰，是指莱茵河、歇尔德河下游及北海沿岸一带的低洼之地。在尼德兰，佛兰德斯因为是尼德兰毛纺织业最发达的地区而闻名欧洲，文艺复兴也是在这里拉开帷幕的，因此，尼德兰的美术也称为佛兰德斯美术，而凡·艾克兄弟是佛兰德斯美术的奠基人。

凡·艾克兄弟是指胡伯特·凡·艾克（1370—1426年）和杨·凡·艾克（1385—1441年），这对兄弟在马塞克城出生，都参与了油画的技术革新，而且，他们把以前传统中的书本插画，发展成描写现实生活情景的油画。但是，两个人的成就仍然在宗教题材的祭坛画上，著名的《根特教堂祭坛画》是两个人完成的，这件作品被称为欧洲油画史上的第一件重要作品。不过，不幸的是，1426年，胡伯特还没有完成《根特教堂祭坛画》就离开了人世，作品的其余部分都是由他的弟弟杨来完成的，这件作品一直到1432年才完成。

《根特教堂祭坛画》一共由十二幅画组成，分成上下两段，上段七幅画，下段五幅画。在上段，中间是救世主耶稣，左右是圣母玛利亚和施洗约翰，在他们的两边，则是唱歌和演奏的天使，两端分别是裸体的亚当和夏娃。下段的中间是《羊的崇拜》，是这组画的主体部分，也是世界名画中的杰作。其左边是耶稣的军队，右边是隐士和圣徒们。虽然是一组画，但是却搭配和谐，形象鲜明。

《羊的崇拜》来自《约翰福音》和当时流行的"黄金故事"。整幅画画面优美，一只雪白的羔羊站在正面祭坛上，与它前面用来灌溉的井泉形成对应。羔羊的胸部流出鲜红的血液，正滴到酒杯中。在祭坛的周围，跪着长着翅膀的天使，而井泉的旁边是先知、神学家、王子以及耶稣的门徒，他们或者跪着或者站立，等待着耶稣的归来。虽然这幅画描绘的也是宗教故事，但是在画家手里，它有了世俗性，整个画面细致工整，人物形态各异，体现出了尼德兰画派的人文主义思想。

因为胡伯特的早逝，所以，以杨的成就最大。他改进了油画技术，是这个画种技术革新中的关键性人物。他改进了油画的颜料，使用松脂或乳剂等新涂料，完善了油画法。他最先使用了快干油作画，这种油料可以使画面在二十四小时之内就干燥，而且不怕潮湿。这种油料还有一个特点，就是可以多次上色，方便涂改，绘画的色彩也很丰富，透明光亮。此外，杨还是一位政治家，担任过外交官，去过葡萄牙、西班牙等地，他的艺术对西班牙和荷兰的影响都很大。

发现人性——文艺复兴时代

●阿尔诺芬尼夫妇像

>>> 公爵

早在罗马帝国时期，欧洲大陆的公爵称号通常授予守疆拓土、军功卓著的高级指挥官，后来因重大政治变化而中断。几百年后，公爵爵位又见于德国。大约在公元970年，德国皇帝奥托一世初设公爵爵位。

在英国，公爵是仅次于国王或亲王的最高级贵族，与作为一国之主的欧洲大陆的"大公爵"（即大公，Archduke）有所不同。公爵在正规场合穿深红色的丝绒外套，帽子上镶四条貂皮。其冠冕上带有金环。

拓展阅读：
《公爵的玫瑰舞娘》唐昕
《外国美术史（插图本）》彭亚等

◎ 关键词：布鲁日 丝绸商 双人像 题字 证婚人

世纪的结婚照：阿尔诺芬尼夫妇像

杨·凡·艾克从1422年开始为巴伐利亚约翰伯爵、伯艮第公爵"好人"菲利普服务。直到1430年，杨在布鲁日定居，也就是从这个时候，他开始在他的作品上写下名字和日期，创作了《阿尔诺芬尼夫妇像》。

这个阿尔诺芬尼是个富有的丝绸商，在意大利很有名望，他的妻子叫让娜·塞纳米，虽然是意大利人，但是在巴黎出生。画家杨和这个丝绸商的关系非常密切。也就是这个原因，在丝绸商的邀请下，杨为他们绘制了这幅双人像，它成为15世纪最有名的"结婚照"。

画面的背景是卧室，阿尔诺芬尼站在卧室的中央，右手举到胸前，做出发誓的动作，而他的左手，则握着新娘的右手；同时，我们看新娘的左手时，可以发现手指上有一枚结婚戒指，这是婚姻仪式上的象征。他们站在卧室之内，神态都很庄重，并且，包括他下垂的衣纹、窗框、吊灯与幔帐等自然形成的直线，都为这庄重的时刻营造了气氛。而大片的红色装饰，又说明了婚礼的景象是庄严而且热烈的。

光线从侧面照射进来，这是杨在塑造人物时所选取的明暗色彩的条件。人物的身体，都有很强烈的体积感，面部刻画非常精致准确，

表现出了阿尔诺芬尼在此时此刻的心理感受。从画面上看得出，两个主人公都不是很可爱，但是，却显得非常可信，这应该就是当时他们的表情，反映的是那个时代的人对婚姻的一种心理。作为尼德兰画家的一个特色，杨很细致地描绘每一处细节，不放过每一个微小的地方，这使得画面更接近生活真实情况，房间和房间里的一切东西，都好像是实实在在存在的，都被画家描绘得一丝不苟，显得非常真实。这样的真实，大概和今天的数码相机拍摄后的效果是一样的，这幅画也可以说是15世纪的结婚照了。这也是杨成就最大的一幅油画。这位油画的奠基人，把油画的材料和技法统一起来，在鲜艳的色彩、丰富的调子、迷人的光泽里，刻画出了《阿尔诺芬尼夫妇像》。

这幅画还有一个地方值得注意，这就是"杨"的题字。我们细心地看卧室的墙上，有一行字，题为"杨·凡·艾克在场。1434年"。而在墙上，还有一面镜子，从镜子里面可以看到杨和另外一个朋友，他们都在这对夫妇之前，说明了这幅画创作的意义。这幅画既是一张结婚照片，同时，也是当时的结婚证书，而画家等人，是作为证婚人出现的。那个时候，还不是由神父来证婚。

发现人性——文艺复兴时代

●通天塔 勃鲁盖尔

>>> 《通天塔》

　　勃鲁盖尔38岁时画的《通天塔》，是他移居布鲁塞尔的第一幅作品。画家以宏大的构图来描绘通天塔，以云雾拦断显示通天塔之高，以风俗画手法描绘人与物、人与环境的关系。画家以细腻化的技巧功力，描绘了众多有情节性的人物活动，借以揭示人战胜大自然的力量。

　　勃鲁盖尔在这一幅圣经寓意画中表现了"天意"与人在改造世界时的不可调和性，人与自然的斗争具有英雄气魄，同时也充满悲剧性。

拓展阅读：

《尼德兰绘画大师》何政广
《艺术家谈大师·勃鲁盖尔》
刘虹

◎关键词：尼德兰 文艺复兴 人文主义 宗教题材

勃鲁盖尔是一位农民画家

　　尼德兰文艺复兴时期最重要、最后一位画家是彼得·勃鲁盖尔。这位画家出生于1525年，去世于1569年。

　　就整个文艺复兴时期来说，虽然追求的精神是人文主义，但是，画家们还是大多以宗教题材来进行作画，此外，就是社会的上层人物。勃鲁盖尔与这些画家不同，他独树一帜，专门画农民，从而得了一个"庄稼汉画家""农民画家"的称号。虽然他的作品有素描、铜版画和油画等多种形式，题材也很广泛，涉及风景、风俗甚至宗教题材，但是，在所有这些画里，都表现了农民和市民的生活习俗。

　　勃鲁盖尔重视农村生活的描写，以现实生活为基础，这是他的作品充满新鲜感的主要原因。据说，1550年，他还和朋友换上农民的服装，带上礼物，去参加农民的节日和婚礼活动。他很认真地研究农民的生活习俗、生活和衣着，深入农民的生活之中，在切身体验之后开始创作自己的绘画作品，《农民的舞蹈》和《农民的婚礼》就是这样完成的。除了创作这些有着风俗意义的作品外，他还创作了有着诗意般色彩的尼德兰风景画，在这些作品中，以《冬猎》最为知名。

　　《冬猎》的画面是银装素裹的大地，一群猎人扛着长矛、带着一群猎犬、背负着野兔等猎物、穿过光秃秃的树枝和树林，踏着积雪归来的情景。整个画面的亮点在于对风景的描绘，远处有大雪覆盖着的山峰。屋顶、乡村教堂、晶莹光秃的树林。画家所选择的视角，似乎是走在山丘上的猎人所看到的全景。整个画面在猎人的行走中，形成了一种运动的形态。而近处的树林轮廓、人物和猎狗，都在雪地上清晰地显映出来。虽然人物画的是背影，但是却显得精力充沛，活动积极，与大自然浑然一体。

　　勃鲁盖尔的画风非常朴实，让人看了很亲切。在构图上，一般都无拘无束，没有什么程式性的限制，不以模仿意大利优秀美丽的风格为尚。他塑造的农民形象极其憨厚、质朴，而且富有幽默感。他甚至因此得到了一个"逗人发笑的勃鲁盖尔"的绰号。他在色彩上追求别具一格，大多采用没有集中光源的平涂法，不画物体的投影，画面干净利落。他的作品使之成为尼德兰最后一位文艺复兴时期的伟大画家，他的画风吸引了17世纪的鲁本斯和伦勃朗，他们将在勃鲁盖尔开创的道路上前进，走向现实主义。

　　勃鲁盖尔的两个儿子彼得和杨都是画家，他的后代也有很多画家，这使得他成了这个画家家族的始祖，开启了一个画家家族，所以，后代人称他为"老勃鲁盖尔"。

发现人性——文艺复兴时代

●丢勒自画像

>>> 《四使徒》

《四使徒》是丢勒晚年创作中的成功之作。这幅油画蕴含着他对宗教改革的鲜明态度。全画是在两块狭长木板上完成的，左边一块，画的是约翰与彼得，右边一块，画的是保罗与马可。他们或面目慈祥，或神情威严，或双目犀利，或举止收敛，代表着四种典型的性格。

丢勒创作此画，旨在塑造德国社会改革的推动者和捍卫真理的保卫者形象，通过正面理想形象，发表自己的政治宣言。

拓展阅读：

《版画插图丢勒游记》
[德] 阿尔布雷特
《外国大师素描赏析：丢勒》
罗琦

◎关键词：德国　金银首饰匠　自画像　"绝妙"

西方版画家的典范——丢勒

文艺复兴影响到了德国，在这里诞生了杰出的版画家丢勒。阿尔勃莱希勒·丢勒是欧洲文艺复兴时期德国最杰出的油画家、版画家、雕刻家和建筑师之一。

1471年5月21日，他出生于一个金银首饰匠的家庭，出生地纽伦堡是当时德国科学文化技术发达地区。本来，他父亲的祖籍是匈牙利，1455年才迁居纽伦堡。丢勒从小就跟父亲学艺，研究珠宝加工和铜刻的方法。而且，他对素描很感兴趣，14岁的时候曾经给自己画了一幅自画像，很形象生动。他最早学习铜版画，后来跟随纽伦堡的名画家沃尔格穆特学习。1490年，丢勒开始漫游德国，走了很多城市，提高了他对自然景物的鉴赏能力。1494年，他回到了纽伦堡，并且结婚，次年成立了自己的画坊。早期丢勒就开始以铜版画闻名，他创作的大量的铜版画为他赢得了巨大荣誉。但是，他并没有就此止步，而是更努力地学习，研究古典作品，探讨人体比例，甚至尝试创作色彩画。1507年，丢勒从意大利回到纽伦堡，到1520年，是丢勒的成熟期。这期间，他所创作的三幅版画在版画史上影响很大，被美术史家称为"绝妙"的版画，标志着他的版画艺术达到了一个高峰，也因此获得了"名手版画"的美称，使他成为世界有名的伟大版画家之一。这三幅画分别是1513年创作的《骑士、死神和魔鬼》、1514年创作的《在书斋中的圣哲罗姆》和《忧郁》。

《骑士、死神与魔鬼》刻画的内容是宗教改革和农民战争爆发前夕，处于没落的骑士阶级彷徨苦闷的悲剧形象。画面中的骑士在森林中行进，受到死神和魔鬼的纠缠，虽然他没有屈服，却只是默默赶路，前途难以预料，表达了当时德国骑士的心灵苦闷。《在书斋中的圣哲罗姆》所描绘的是一位书斋中的圣徒，他正在真诚而虔敬地致力于教义研究。画面上的人物形象和房屋陈设都很简朴坚实，体现出艺术家对那些有志于宗教改革运动的教士的向往。《忧郁》是一幅具有深刻哲理的画，不易看懂。在画面中坐着一位带着翅膀的妇女，她身体粗壮，正托着腮沉思，模样似乎是一个城市女人，腰间有钥匙，又带着钱包。这个女人所表现出来的内心的忧郁，包含了画家对当时新知识的出现、社会动荡等方面的关注，也是画家忧国忧民的心灵写照，是画家渴望真理和光明、反抗现实的精神寄托。

丢勒除了擅长版画的创作之外，还尝试油画的创作，在这方面的代表作是《四使徒》。1528年4月6日，患有严重肝脏病的丢勒，因为医治无效而病逝，离开了人间，享年只有57岁。

发现人性——文艺复兴时代

◎关键词：文艺复兴 巴塞尔 肖像画 宫廷画师

德国画家荷尔拜因

●亨利八世像 荷尔拜因

>>> 《愚人颂》

《愚人颂》是人文主义学者和杰出的教育理论家伊拉斯莫最重要也是最具影响的著作，构思于1509年他从意大利去英国的途中，写就于伦敦莫尔的家中。书中"愚人"亲身表白，或嘲讽谩骂，或赞颂褒扬，文笔生动，意味隽永。

该书讽刺了上层社会的各种愚昧情况，对教皇、僧侣、枢机主教、经院哲学家和贵族进行嘲笑和咒骂，对教会神职人员贪婪腐化、荒淫无耻的生活，封建贵族寄生腐朽的行为予以批判。

拓展阅读：

《德国美术史话》徐沛军
《北欧文艺复兴美术》李维琨

汉斯·荷尔拜因生活在德国的文艺复兴时期，是当时最杰出的肖像画家和版画家。他的父亲也叫这个名字，而且也是一个有名的画家，为了区别他们，常常在我们要介绍的这个荷尔拜因前加一个"小"字，也就是小荷尔拜因。

小荷尔拜因出生于1497年，这是德国南部最重要的商业重镇奥格斯堡。因为父亲是当地有名的画家，所以，自幼他就跟随父亲学习绘画，这也就打下了他绘画的功底。17岁这一年，他离开了父亲的画坊，独自一人到巴塞尔谋生。这个地方是当时欧洲著名的文化城市，也是瑞士的出版中心，有闻名欧洲的高等学府，也是人文主义者的聚集地。就是在这里，荷尔拜因与当时欧洲著名的人文主义学者伊拉斯莫成了莫逆之交。伊拉斯莫也就成了荷尔拜因的良师益友，在思想上影响着荷尔拜因，这指导了荷尔拜因的创作。伊拉斯莫有一本非常著名的讽刺小说，名为《愚人颂》，荷尔拜因为其创作大量的插图，这些插图也是使这本书一版再版的原因，书中的插图也由此流传至今。

1523—1524年，荷尔拜因为伊拉斯莫创作了三幅肖像画。画家运用他熟练而精确的写实技巧，很生动地刻画出了这位安详、坚定的人文主义者的崇高形象。其中，最好的一幅现在保存在巴黎的鲁佛尔博物馆。肖像塑造的是正在工作的伊拉斯莫。伊拉斯莫在聚精会神地写作，画面的色彩单纯朴素，人物形态栩栩如生；而背后精致的窗帘和伊拉斯莫手上的戒指，又为画面添加了高雅的气派。画主对这幅画的评价很高，认为这幅画画到了自己的内心，而不仅仅是相貌的相似。

荷尔拜因以肖像画出名。从伊拉斯莫的肖像画来看，他的肖像画非常注重人物性格特征的刻画，并且，配上他流畅、简练有力的线条，吸收欧洲绘画中的明暗调子，将它们综合起来运用到自己的作品中，这是荷尔拜因笔下的人物逼真、形象生动的原因。而且，荷尔拜因喜欢用严肃工整的细节来描写突出人物的性格，例如，在这幅伊拉斯莫的肖像画里，他就是通过人物神态的细致刻画，包括画面的背景、人物的戒指等等，来宣扬这个高贵人的工作时候的情形的。

1532年，荷尔拜因受聘于英国，这也是他第二次来到英国，成为亨利八世的宫廷画师。他在这里一直工作到1542年，这一年，他感染了鼠疫，在伦敦病逝，死时才45岁，正是才华横溢的时候。不过，即便如此，他也是文艺复兴时代伟大的画家之一，他的作品为德国人所称颂，他笔下的人物成为不朽的形象。

发现人性——文艺复兴时代

● 奥尔加斯伯爵的下葬

>>> 《基督被剥去圣衣》

《基督被剥去圣衣》是
格列柯根据圣经中的记载而
作。耶稣被捕后受到严刑拷
打，罗马帝国地方行政长官
判他死刑。为了讽刺他想当
犹太王，就用荆棘为他编制
了一顶王冠戴上，又脱去他
的衣服换上一件国王穿的紫
红色长袍，示众后钉死在十
字架上。

画中多种色彩交混在一
起，画面的光感效果是激荡
不安。此画既有威尼斯画派
的传统，又有自己的新风格。
它是画家由意大利风格向自
己独特风格转变的标志。

拓展阅读：

《格列柯》吉林美术出版社
《西班牙绘画》啸声

◎ 关键词：圣像 人文主义 风格转变 争议 推崇

生活在西班牙的希腊人格列柯

"格列柯"就是希腊人的意思。格列柯本名叫多米尼加·泰奥托科普
利，他出生在希腊的克里特岛，所以，他被称为格列柯。

早期的时候，格列柯在自己的故乡，学习画圣像，因为地理环境的因
素，受到拜占庭艺术的影响，这种影响一直延续到他后来的创作中。1566
年前后，他离开了自己的故乡，来到了威尼斯，在这里，他向提香及其两
位高徒学习。也就是在威尼斯，他接受了文艺复兴时期的人文主义思想，
这阶段对他来说，是画像风格转变的关键时期。随后，他去了罗马。当时，
教皇忍受不了米开朗琪罗的裸体像，就想找个人修改米开朗琪罗的作品。
格列柯就毛遂自荐，说他能把米开朗琪罗全部的画铲去重新来画。这句话
有点大言不惭，就现在看来，格列柯也没有达到米开朗琪罗的水平，不要
说在那个崇拜米开朗琪罗的时代。所以，格列柯在罗马没有受到重用，怀
才不遇，就来到了马德里，也就是西班牙的首都。

到了马德里之后，格列柯很想为西班牙国王腓力二世工作，可是恰巧
这位国王对他的画并不感兴趣。他再次受到冷落，只能另外谋求生路。他
来到西班牙的古都托莱多，这里后来成了他的第二故乡。托莱多城是西班
牙没落贵族的聚居地，那些贵族热烈地欢迎他，并且愿意为他提供一处非
常幽静的住宅。格列柯和这些贵族关系深厚，他也过着贵族一般的生活，
和这些人交往得很融洽，生活在没落贵族的上层社会里。

《奥尔加斯伯爵的下葬》是格列柯最重要的一幅作品，此画是为托莱
多城圣多米教堂制作的。在这幅画上，当伯爵正要下葬的时候，突然有
两位圣者从天而降，参加了伯爵的葬礼，这两位圣者，一位是奥古斯汀，
另一位是斯提芬。他们的出现使在场的人大惊失色，他们有的沉思，有
的忙诵经文，有的在祈祷，总之，每个人的表现不尽相同。格列柯很善
于描绘人的眼睛，在眼睛里表现出人物的心理变化。到了晚年，格列柯
的思想变得越来越矛盾和复杂，性格变得更加孤僻和古怪。《使徒彼得和
使徒保罗》是他这个时期重要的作品，从这幅画里我们能感受到作者心
情的痛苦。

格列柯是一位很有争议的画家。在西班牙的历史上，有的人认为格列
柯的成就比委拉斯贵支还要大，对其极为推崇。当然，也有人认为，格列
柯的作品表达的多半是贵族生活的没落感受。1614年，格列柯在这座古都
逝世。但当他死了，人们也就遗忘了。直到19世纪30年代，在罗浮宫第
一次展出格列柯的八幅作品，引起了轰动，这位著名的画家也成了当时的
文化名人。

●圣母子 富开

>>> 骑士文学

　　骑士文学盛行于西欧，是中世纪欧洲封建文学的典型之作，反映了骑士阶层的生活理想。

　　骑士文学一般采用传奇的体裁，即非现实的叙事诗和幻想小说，以忠君、护教、行侠为内容，以英雄与美人，冒险与恋爱为题材，采用即兴的、自由的、浪漫的创作方法编撰而成。这类作品均由封建社会帮闲的行吟诗人和宫廷诗人（或称弦歌诗人）所作。12、13世纪是骑士文学的繁荣时期，以法国为最盛。

拓展阅读：

《美术史文选》
　　[苏联] 阿尔巴托夫等
《堂吉诃德》
　　[西班牙] 塞万提斯

◎ 关键词：文艺复兴时代 微型画 奠基人 透视法

法国微型画家富开

　　在文艺复兴时代，虽然法国的艺术成就远没有意大利成就大，但是，这个爱好艺术的民族，也出现了自己的艺术家，以其独特的艺术不朽于艺术之林。让·富开就是这个时期法国重要的艺术家，他善于微型画的创作，同时，也是一名肖像画家和油画家。此外，他也是法国早期文艺复兴美术的奠基人。

　　大概1415年，富开出生于法国中部地区图尔，他在这里生活了很多年，早期的学习和创作都在故乡，直到1440年。这一年，他移居到巴黎，在巴黎生活了五年，1445年，访问意大利，在这个艺术繁荣的地方充实自己。并且，在罗马期间，大概是1447年，为罗马教皇朱理四世创作肖像画。后来，他回到法国，为法王服务，并于1475年被授予"御前美术家"的称号。

　　富开的肖像画创作，主要在15世纪50年代，这段时间，富开的绘画技巧成熟了，创作的作品也很多，这些重要的作品包括《查理七世肖像》《首相居文纳·德兹·尤桑肖像》《财政监察官雪佛莱肖像》等。这些肖像画在写实与人物心理活动刻画上，显示出了富开的艺术技巧。富开的油画也很有特色。其中，《圣母和天使》是这些油画作品中最精彩的一幅。在这幅画上，圣母玛利亚没有一点神秘色彩，已经完全被世俗化了，就如同一个上流社会的贵妇人一样。实际上，这个圣母形象的模特，就是皇帝的情妇索莫莉。如同这个皇帝的情妇一样，圣母容貌美丽，敞开着胸衣，裸露出诱人的胸部，衣着貂皮斗篷，显出华贵的生活。这个圣母形象，和理想中的圣母形象相去甚远，她也不给人以亲近感，是上层社会的圣母，是贵族化的圣母。

　　虽然，富开在肖像画和油画上很有成就，但是，富开最大的成就还是他的微型画，也就是图书的插图，同时，他也是欧洲最早致力于书籍插图的画家之一。那个时候，他为骑士文学作品创作插图，这些插图都很富有诗意，特别是描绘风景的书籍插图。阿尔巴托夫这样评价富开的插图："绿色的草原，浑圆的落日朝着地平线下坠，树木拖上了长的影子；骑士站在石碑之前沉思地诵读古老的题铭；他的马在树下悠然地吃着草。"富开胜过同时代的尼德兰和德国的艺术大师。同时，风景画如此辽阔地展开，这是在意大利人的作品中很少见到的。富开创作的微型画有《安梯叶纳·雪佛莱祈祷书》《善士与幸运女神争论》《法兰西大事记》《名士淑女言录》等等。这些微型画都是以法国现实生活为基础，造型精炼，构图严谨，色彩柔和，成功地运用了透视法。正因如此，富开在法国艺术史上获得了不朽的名声。

●诃梨帝母像 日本

>>> 密教

密教自称受法身佛大日如来的秘密传授，是"真实"言教。它的主要特征，是有高度组织化的各种咒术、坛场、仪轨等，它对设坛、供养、诵经、念咒、灌顶等宗教仪式有极为严格的规定，形式相当复杂，非教内人不传。

密教认为，世界万物，包括佛和众生，都是由地、水、火、风、空、识"六大"所造，因此，佛与众生的体性相同。密教的主要经典，有《大日经》《金刚顶经》《苏悉地经》等。

拓展阅读：

《源氏民物语绘卷》［日］
《日本美术史话》李钦贤

◎ 关键词：历史积淀 佛教 理想主义 神秘主义

日本本土艺术大和绘

在水墨画传到日本之前，日本就已经产生了独特的大和绘。

日本能够产生代表本民族绘画特点的大和绘，是经历了很长时间的历史积淀的。佛教传到日本后，日本民族渐渐被佛教文化所吸引，在佛教的影响下，日本民族的审美意识也开始向纵深发展，这就要求在美术技巧方面的提高。当时在日本，佛教有显教系和密教系之分，这两个教系在审美上也有着不同的趣味，显教系喜欢壮丽的理想主义风格，而密教系则喜欢意味深长的神秘主义，但是，无论是哪一派，都与日本人对大自然的挚爱有关，最终诞生了优美的艺术特点。当然，印度和中国美术的不断传入，也是促进日本美术不断发展的重要原因。日本把外来的美术造型日本化，把这些外来的美术样式糅合成一种简洁柔和的形式，这就是大和绘产生的前兆了。

当时，统治日本的是藤原贵族，这些人过着奢靡的生活，他们占有大量的土地，因此有着大量的收入，这使得他们一年四季都可以吃喝玩乐。他们喜欢恋爱、诗歌、绘画和音乐，而这种奢靡的生活恰恰是艺术滋生的原野。大和绘的体系，就是在这种情况发达起来的，其名称的来源，也是针对着唐画，而自称为大和绘的。当时，为密教灌顶仪式画了一幅山水屏风，该屏风坐落在东寺。这座屏风所画的依然是中国式的风景和人物，但是细细地看，却发现画法技巧却已经是日本的了。后来，那些奢靡的贵族也把这种屏风搬到自己的生活中，他们不仅让画家绘制中国的题材，也让他们绘制日本生活的题材，表现日本的生活情景和景致。这样，使用日本本民族的绘画技巧创作日本的风土人情，促成了大和绘的成熟。

从藤原时代到镰仓时代，大和绘在日本形成了各种流派，这形成了日本绘画早期的根基，为日本后来的民族化绘画打下了良好的基础，同时也产生了强烈的影响。大和绘是作为日本画的根本被认可的，它被提炼出来了，表现了日本人性格中的坦率。

●信贵山缘起绘卷 日本

●饿鬼草纸 日本

宫廷奇葩——

巴洛克时代

—— 巴洛克艺术，无论是建筑、雕刻、绘画都强调运动感、空间感、豪华感，有时还带有宗教的热情和神秘。

—— 巴洛克艺术强调非理性的无穷幻想与幻觉，极力打破和谐与平静，在雕刻和绘画中都充满了紧张的戏剧气氛。建筑则体现出丰富多变的构造，饱含激情和强烈的运动感是巴洛克艺术的主要特征。

—— 巴洛克艺术作品中反映出作家内心各种复杂的思想情感，不仅外部形态激动人心，内容也使人骚动不安，作品注重强烈情感的表现，气氛热烈紧张，具有刺人耳目、动人心魄的艺术效果。

—— 巴洛克艺术在不同国家、不同社会背景下的艺术风格各不相同，古典主义和现实主义都放射出自己灿烂的光辉。

●圣家庭和伊丽莎白 鲁本斯

>>> 巴洛克风格音乐

巴洛克音乐最重要的特征是它的伴奏部分即通奏低音。通奏低音演奏者在羽管键琴或管风琴（或拨弦乐器琉特琴或吉他）上奏出低音声部，上面标出数字指示他应演奏的填充和弦。通奏低音经常由两个人演奏，一人用大提琴（或维奥尔琴或大管）一类可延长音响的乐器演奏低音声部，另一人演奏填充和弦。

声乐风格与器乐风格的交替进行是典型的巴洛克的手法，交替进行是为了新奇和效果。

拓展阅读：

《文艺复兴运动与巴洛克》
 ［瑞士］韦尔夫林
《巴洛克绘画》
 山东美术出版社

◎关键词：古典主义 理论家 称呼 宗教利用

教会与国家的反击：巴洛克艺术风格

文艺复兴时代结束后，紧接的是17世纪巴洛克时代的到来。"巴洛克"这个名称的由来，历来说法不一，含有贬义，是18世纪一些古典主义艺术理论家对上一个世纪一种艺术风格的称呼。

巴洛克艺术最早产生于意大利。众所周知，16世纪后半叶，欧洲的宗教改革的呼声越来越高。意大利的教会和上层贵族为消除文艺复兴的影响，开展反宗教改革的运动，竭力收买一些艺术家来为他们服务。在此情况下，意大利的艺术家队伍开始分化了，大体形成了三种倾向：一种是以卡拉契等画家为首的学院派；另一种是以贝尼尼为代表的巴洛克艺术；第三种则是以卡拉瓦乔等人为骨干的现实主义画派。这里的第二种人，主要服务于宫廷。巴洛克艺术的产生无疑与反宗教改革有关。罗马是当时教会势力的中心，那些宗教改革中的保守势力都生活在罗马，所以，它在罗马兴起就不足为奇了。一旦一种艺术为一种团体势力所用，那么，它必将为这个团体势力的观念所左右。

巴洛克艺术经过一个多世纪的发展，逐渐形成了一些不同于前一个时代的艺术风格，概括地讲有以下几个特点：其一，巴洛克艺术是一种豪华的艺术，它既有宗教的特色又有享乐主义的色彩，它有着浓重的宗教色彩，宗教题材在巴洛克艺术中占有主导的地位。其二，这种艺术充满了激情，它破除了理性的宁静和谐，具有浓郁的浪漫主义色彩，强调艺术家的丰富想象力，在创作上，任由艺术家想象力的奔驰。其三，作为巴洛克艺术的灵魂，它极力强调运动与变化，反对单调的形式。其四，巴洛克时代的艺术，较之文艺复兴时代，更关注作品的空间感和立体感。其五，大多数巴洛克的艺术家在艺术的表现上，似乎有远离生活和时代的倾向，他们过多地强调花纹，包括人的形象，也逐渐在他们的笔下变成了花纹和装饰，而不是用来突出人性的。当然，一些积极的巴洛克艺术大师不在此列，如鲁本斯、贝尼尼，他们的作品和生活仍然保持着密切的联系。其六，巴洛克艺术具有综合性，巴洛克艺术强调艺术形式的综合手段，例如在建筑上重视建筑与雕刻、绘画的综合，此外，巴洛克艺术也吸收了文学、戏剧、音乐等领域里的一些因素和想象，也正是如此，在17世纪，巴洛克艺术风格走进了每一种艺术表现里。

不可否认的是，巴洛克是17世纪广为流传的一种艺术风格。这种艺术风格是伴随着文艺复兴的衰退而产生的，最初产生于16世纪下半期，到了17世纪，巴洛克风格进入盛期，成为影响整个欧洲的艺术风格；不过，进入18世纪后，除北欧和中欧地区外，它逐渐衰落了。

宫廷奇葩——巴洛克时代

●维纳斯与安喀塞斯 安尼巴莱

>>> 湿壁画与干壁画

湿壁画，在古代欧洲使用比较多。它是壁面基底半干时，用清石灰水调和颜料进行绘制，颜色与未干燥的墙面经过渗透而牢固结合，干燥之后产生一种特殊的效果。由于必须一次完成，不容打草图与修改，着色后立即渗入，色彩晦暗而且浓重，需要掌握预想效果，所以技巧上难度较大。

干壁画，是直接在干燥的壁画上绘制。它先用粗泥抹底，再涂细泥磨平，最后刷一层石灰浆，干燥后即可做画。

拓展阅读：

《湿壁画绘制技法》孙景波
《意大利文艺复兴美术》
　　　　徐庆平

◎ 关键词：博洛尼亚画派 私利学院 "学院派" 传统

卡拉契兄弟创建欧洲艺术学院

虽然在巴洛克时代，艺术的风格已经不同于文艺复兴时代。但是，在16世纪后半叶，依然有一批画家坚持着文艺复兴时代的传统，例如博洛尼亚画派。博洛尼亚画派的重要代表，当然是卡拉契三兄弟，他们分别是阿戈斯蒂诺（1557—1602）、安尼巴莱（1560—1609）和他们的堂兄卢多维科（1555—1619），他们在排除巴洛克时代样式主义影响方面起到了巨大的作用。

16世纪80年代初的时候，卡拉契三兄弟在博洛尼亚创办了一所私立学院，这个学院后来被称为欧洲真正美术学院的开始。这个学校，不同于以往的画室学徒教学。卡拉契三兄弟都很重视艺术青年的培养，他们确立了规范的学习程序和系统，这一点是后来真正的美术学校的基础。他们创办学院的模式为后来的美术学校所沿袭，同样，他们画派中的其他重要人物都是在三兄弟的指导下成长起来的。

虽然，三兄弟在创办学校上很有一套，但是，在创作上和他们同时代的大师相比，略有逊色。在艺术创作上，他们因袭了墨守成规的传统，由衷地师法拉斐尔、米开朗琪罗、提香等艺术风格，创造了一种拘泥形式、枯燥的艺术风格。这种风格后来被称为"学院派"。三兄弟以宗教题材创作了很多大型的油画和湿壁画，装饰了博洛尼亚和罗马的宫殿。在三兄弟中，以安尼巴莱最有创新精神了，他曾经在博洛尼亚、帕马、威尼斯和罗马等地工作。1595年，安尼巴莱在罗马定居，建立了一个大型的工作室，在当时的影响力非常大。

安尼巴莱最著名的作品是法尔内塞府邸的装饰壁画。所谓的罗马三大古典壁画包括米开朗琪罗的西斯廷教堂的天顶壁画、拉斐尔的梵蒂冈宫"签字厅"壁画，第三处就是安尼巴莱的壁画。壁画的题目为"众神之爱"，壁画的创作花去安尼巴莱三年的时间，并且由他的哥哥协助完成。在《众神之爱》中，以《维纳斯与安喀塞斯》最为精致。

安喀塞斯是特洛伊王子，他同维纳斯结合生下了埃涅阿斯，这是传说的拉丁姆和罗马的创始人。画面上表现的就是安喀塞斯和维纳斯这对情人，他们位于画面的前景上，四周有绘制出来的装饰性外框，这使得整幅作品看起来如同镶嵌在墙壁上的画。画面上的安喀塞斯正为维纳斯脱最后一只鞋子，这个动作正好表现了两人的情人关系。就整幅画来说，它有着很强的巴洛克时代艺术的风格特色，但是，就全画所体现的美感来说，它仍然富有文艺复兴时代的传统。

●召唤使徒马太 卡拉瓦乔

>>> 矫饰主义

矫饰主义原始的意思是指文艺复兴全盛时期之后，一群模仿拉斐尔、米开朗琪罗绘画风格的画家，由于他们的作品有媚于时尚、因袭传统乃至矫揉造作的气息，便以"矫饰"来形容这些画家只知模仿表象，而无法获得大师精髓的作品风格。

然而现在矫饰主义一词的轻蔑意味已逐渐消失，我们提到矫饰主义一词时，所指的是自公元1520年至1600年（文艺复兴全盛时期后至巴洛克美术前期为止）的意大利艺术表现。

拓展阅读：

《巴洛克艺术》王瑞芸
《外国美术史》彭亚等

◎ 关键词：现实主义绘画 创始人 独创性 宗教题材

桀骜不驯的卡拉瓦乔

卡拉瓦乔是17世纪意大利伟大的画家，是意大利现实主义绘画的主要创始人和杰出的代表，在他的绘画中所表现的独创性很强，极大地影响了此后欧洲的绘画风格。

1573年，卡拉瓦乔出生在意大利仑巴底省的卡拉瓦乔村。不幸的是，卡拉瓦乔自幼丧父，家境贫穷，11岁时移居米兰，后来得以进入西蒙·彼特尔查诺的画室学画。在老师的介绍下，他有机会接触到威尼斯画派的作品，使他受益匪浅。1590年，卡拉瓦乔来到罗马。当时，卡拉瓦乔身无分文，只好在贵族家里当听差，聊以挣钱糊口。随后，他进了矫饰主义画家朱泽佩·切扎莱·达皮诺的画室。不过，没有多长时间，卡拉瓦乔就离开了画室，卡拉瓦乔追求的是反映生活实实在在的作品，对矫饰主义作品不屑一顾，甚至无法忍受。所以，他宁可过流浪的生活，也要离开画室。

卡拉瓦乔生活的时代，意大利正面临着经济衰退、内乱外患。在卡拉瓦乔的故乡仑巴底省，农民的生活极端贫困。家境贫寒的画家，生活也充满了苦难。现实的苦难，给他留下了深刻的印象，并对他的画风产生了极大的影响，使他的绘画走向写实主义风格。不过，巴洛克艺术时代，崇尚的并不是写实主义作品，所以，卡拉瓦乔描绘现实的作品一度没有买主，他本人更加穷困潦倒。到罗马之后，他的作品意外地得到红衣主教德尔蒙泰的赏识，并向卡拉瓦乔订了三幅宗教题材的作品，《召唤使徒马太》就是其中的一件。

《召唤使徒马太》画面的背景是一间黑暗的房间，马太和几个收税人以及佩带利剑协助收税的兵士围坐在小桌旁清理钱币和账本。这时候，基督和使徒彼得从门外进来，彼得用手指向前方，确定谁是马太，头顶一轮光环的基督用手指着马太，似乎在应和着彼得的讲话。基督的手在画面上占有明显的地位，加上阴影的衬托，非常突出。隔在基督和马太之间的青年兵士，侧转身体，警觉地望着这两个不速之客，似乎又在观察来人。一个戴着羽毛帽子的青年也惊异地看着基督，而马太右边两人则低头点钱，不作理会。这些处理构成了强烈的戏剧性冲突，加强了人物关系的节奏感，使画面更耐人寻味、让人捉摸不透。

就整个卡拉瓦乔绘画历程来说，他一直都是一个反叛的人，而且性格倔犟，绝不屈服。

卡拉瓦乔死得非常的凄惨。1610年，他想回罗马，于是雇了一条小船，结果中途他又被判入狱。事情弄清楚后，他再回去找他的小船时，已经不见了，连他的全部财物都没有了。身无分文的卡拉瓦乔在步行回罗马的路上，死于疟疾，1610年6月18日，孤零零地躺在艾尔科莱港的沙滩上。

宫廷奇葩——巴洛克时代

◎ 关键词：创作盛期 代表作 宗教题材 路易十四

《圣母之死》：卡拉瓦乔对抗传统

《圣母之死》是卡拉瓦乔创作盛期的代表作，此画原本是为罗马圣马利亚·特拉·斯卡拉教堂的一个礼拜堂绘制的，但是，作品尚未完成，委托人加尔默罗会修士就宣称这个作品太粗俗了，他们不能接受。

圣母之死是很常见的宗教题材。在通常的宗教题材绘画里，一般要给圣母描绘在光环中，才能激发人的宗教情绪。然而，卡拉瓦乔并没有遵照教规和《圣经》的记载来处理这幅画。在处理这幅画的时候，画家已经比《召唤使徒马太》更大胆，完全遵照写实的手法，有意将圣母的死安排到一个普通人家里，圣母身上也没有光环，一切被世俗化了。圣母玛利亚头发散乱、双脚裸露、衣着不整地躺在一张短小的木床上。在圣母的周围聚集着使徒，有如悲泣的亲属和邻人，与其说他们在沉痛地哀悼圣母，不如说他们正在哀悼一位可亲可敬的老妈妈。圣母被平凡化了，成了我们生活中的一分子，这也就是为什么修士们不要这幅画的真实原因了。不过这幅画，也正是因为它的现实主义精神，让我们感受到了画中场景的真实，让我们陷入对圣母的哀悼中，这无疑是卡拉瓦乔所坚持的现实主义绘画精神的体现。

此画是卡拉瓦乔艺术成熟之后创作的，从这幅画里，我们可以感受到卡拉瓦乔处理明暗关系、人物形象及色彩等成熟的艺术技巧和表现手法。整幅画画面的明暗对比表现得很强烈，特别以黑暗为背景，为这幅画增添了死亡的悲哀和气氛的凝重。洒落在圣母上半身的光线，在暗色背景的衬托下显得更为明亮，也突出了圣母的形象。四周哀悼的人群在明暗交替中层次分明地逐一展现在观赏者的眼前，从而显示出空间的深远。这幅画色彩很独特，画的上方悬挂着红色的幔帷，约占了画面的三分之一，圣母也穿着红衣服。在繁杂色彩的画面上，大块的红色烘托出圣母之死庄重、肃穆的气氛。哀悼的人因年龄、性别、身份的不同，各人的动作、表情及姿态也各不相同。整个场景的设计丝毫没有做作之感，具有很强的悲剧力量，现实生活场景往往更能引起人们的共鸣。

这样大胆的世俗化处理出来的作品，被教会拒绝接受还是小事，更重要的是遭到了僧侣们和宗教美术家的攻击，这种强烈的反响久久不能平息，使得画家的处境非常艰难。不过画家依然执著地追求着自己的艺术风格，直到把这幅画完成。此画受到了马多奥公的使节鲁本斯的赞赏，他不惜重金买下，也成了罗马一时的美谈。此后，这幅画又几经转手，1671年，此画落到了酷爱收集美术珍品的法国国王路易十四的手中，这是现在这幅画收藏在法国巴黎的卢佛尔博物馆的原因。

● 圣彼得受难 卡拉瓦乔

>>> 路易十四

法兰西国王路易十四（1638—1715年），史称路易大帝。他亲政55年（1661—1715年），是法国专制制度极盛时期，是欧洲君主专政制的典型和榜样。在他的统治下，法国曾一度统治欧洲，伏尔泰曾把这个时期称为"路易十四的世纪"。

路易十四生前扩大了法国的疆域，使其成为当时欧洲最强大的国家和文化中心。17、18世纪里法语是欧洲外交和上流社会的通用语言。但与此同时法国负债沉重，法国人民的生活穷困潦倒。

拓展阅读：

《路易十四和他的情妇们》（电影）

《法国大革命史》[法]索布尔

●女卜者 卡拉瓦乔

>>> 拿波里

拿波里 (Napoli) 由希腊人建于公元前7世纪,并称它为"新的城市"。公元前4世纪被罗马人征服。公元8世纪成为独立公国。1282年,在波旁家族的统治下,成为拿波里王国首都,规划建造了雄浑的宫殿与城堡。19世纪初,拿波里归属意大利。

由于气候温和,罗马帝国的奥古斯都大帝、提贝留斯及尼禄大帝都曾来此地避寒。拿波里是意大利最美丽的港口,民风相当活泼而强悍,比萨 (Pizza) 就是拿波里人发明的。

拓展阅读:
《西方画论辑要》
江苏美术出版社
《桑塔鲁西亚》(拿波里民歌)

◎ 关键词:写实主义 多才多艺 讽刺性 肖像画

海盗的肖像

虽然,17世纪是巴洛克美术的时代,但是,在卡拉瓦乔的影响下,写实主义绘画依然势力很大。当时,许多画家追随卡拉瓦乔的创作风格,他们形成一个个写实画家的派别,为衰落的意大利美术增添了不少色彩。在众多卡拉瓦乔的追随者中,拿波里画派的萨尔瓦多·洛撒是其中的佼佼者。

萨尔瓦多·洛撒 (1615—1673),不仅是画家,而且还是一位演员、戏剧家、音乐家和诗人,可称之为"多才多艺的人物"。他的经历也如同他所追随的卡拉瓦乔,有很多很浓厚的传奇色彩。他曾参加过1647年拿波里人民起义。后来去了罗马,长时间过着一种居无定所的流浪生活。据记载,他的生活狂放不羁,行迹飘忽不定,性格古怪,是一个十足的怪才。在他留传下来的绘画手稿里,有一幅画了很多动物,有驴子、猪、山羊等,其中,有几头动物从幸福之神手中获得了王位和王冠,它们扬眉吐气,神气十足。这很显然是具有讽刺性的作品,讽刺了那些达官贵人。但是,他流传下来的作品中,以肖像画最为杰出,这些作品也如卡拉瓦乔的画风,具有凝练、深沉的写实功力,而《男子肖像》正好印证了这一点。

关于《男子肖像》的创作年代并不清楚,根据一些资料记载来看,大概是17世纪40年代的作品。画面上的男子半披着皮衣,留着极厚的络腮胡子,歪戴着小帽;他目光炯炯,有着坚韧拼搏的性格,看上去很有地中海那种绿林好汉的味道。这幅画画的是谁,还不是很清楚,有的人认为是一幅创造性的肖像,也就是没有模特。一些美术史家认为,洛撒平素也爱在风景画上点缀几个此类形象,看起来很像强盗的样子。故有人称此画为《强盗》或《海盗》等,也有人改称《船长》。是不是强盗我们也没有定论,不过,这个浪子样的画家,经常和无业游民和流浪汉混在一起,在他的作品里表现这些形象也该是很正常的吧。

●逃亡埃及途中的休息 卡拉瓦乔

●阿波罗与达芙妮

>>> 自然主义

自然主义这个名词，原系19世纪前半期的哲学词语，后来转用于文学艺术。哲学上的自然主义领属于唯物主义的思想体系，它强调自然科学的客观规律对人类社会的支配作用，在与"精神主宰自然"的唯灵论斗争中，曾经起过积极进步的作用。

文学上的自然主义产生在19世纪60年代，盛行于70—80年代，是一种反现实主义的文艺思潮和创作方法。它发源于法国，而后，相继在英、德等国流行。

拓展阅读：

《自然主义小说家》[法]泰纳

《全彩西方工艺美术史》

张夫也

◎ 关键词：巴洛克时代 自然主义风格 宫廷 主流

受宠的贝尼尼

1598年，乔凡尼·洛伦索·贝尼尼诞生在那不勒斯。贝尼尼是17世纪意大利最伟大的艺术家之一，他在建筑、雕刻、舞台艺术以及戏剧等领域都有卓越的成就，他是巴洛克时代艺术的集大成者。他追求富有戏剧性、动感十足的自然主义风格，这种风格成为当时意大利艺术的主流。

贝尼尼的父亲彼特罗·贝尼尼既是雕刻家也是画家，他是贝尼尼最好的启蒙老师，所以，贝尼尼从小就随父学艺。1605年，贝尼尼一家移居罗马。罗马当时是巴洛克艺术的中心，正是这里影响了贝尼尼的艺术风格。贝尼尼从小机智聪颖，8岁的时候，就能单独刻出一个小孩头像。17岁的时候，为大主教萨道尼制作了一尊技术上相当成熟的肖像，这使他一举成名。贝尼尼的卓越才华很快被教皇认可，23岁的时候，也就是1622年，贝尼尼成为一名正式的罗马宫廷艺术家。他承担了为教皇监造教堂、陵墓的任务，并创作了大量雕像。不久，他就因为自己出色的工作，获得了骑士头衔。

贝尼尼几乎终生都为宫廷服务，受着宫廷的恩宠，一直是宫廷内的座上客，为王公贵族和几代教皇制作风行于上层社会的巴洛克风格的雕像。在那些为宫廷装饰的作品里，贝尼尼还是力争表现出自己的人文主义观念，把自己对艺术的感受力加到巴洛克艺术风格里。

1622—1625年，贝尼尼创造了《阿波罗与达芙妮》，这是他为自己所服务的罗马最有势力的红衣主教舍·比奥奈·鲍格斯的别墅创造的四座极为生动的大理石组雕之一。这些组雕的人体都比真人高大。故事取材来源于古希腊神话。在这里，贝尼尼运用了他最擅长的舞蹈动作来增强表现力，娴熟的大理石雕刻、优美的人体线条、柔美光洁的肌肤，使这座雕像成为巴洛克时代的经典之作。

17世纪的教会，对《阿波罗和达芙妮》这类洋溢着异教艺术倾向的作品，已不再那么反对了，那时一些高级教职人员的家里都摆设着这种追求享乐的艺术品。贝尼尼这尊组雕使红衣主教欢喜得神魂颠倒，他请来另一位红衣主教为它写诗，把诗句凿刻在这座雕像的台座上面。

贝尼尼在巴洛克时代的艺术成就是举世瞩目的。1680年，生活快乐、事业辉煌的贝尼尼离开了人间，而他所创造的艺术风格正在影响着全欧洲。

● 圣德列萨祭坛雕塑

>>> 神秘主义

"神秘主义"一词是从拉丁文派生而来的，其基本含义是指能够使人们获得更高的精神或心灵之力的各种教义和宗教仪式。

神秘主义包括诸多理论和实践，例如玄想、唯灵论、"魔杖"探寻、数灵论、瑜伽、自然魔术、自由手工匠共济会纲领、巫术、星占学和炼金术等。这许许多多的神秘主义对西方文明已经产生影响，而且还在继续产生影响。神秘主义的基本信条就是世上存在着秘密的或隐藏的自然力。

拓展阅读:

《神秘岛》[法]儒勒·凡尔纳
《西洋美术史》丰子恺

◎ 关键词：巴洛克艺术 教廷 修女 雕像 里程碑

圣德列萨祭坛上的圣德列萨

乔凡尼·贝尼尼是17世纪意大利巴洛克艺术的代表。他的艺术道路一帆风顺，长期受到教廷的宠爱。十七八岁的时候，就已经为大主教萨道尼制作肖像雕刻。从此，他就受到了教廷的保护。从1618年起，他的保护人是教皇保罗五世。后来，又为罗马红衣主教舍皮奥涅·波尔盖兹创作了不少作品，受到这位主教的赏识。就在这个时期，他创作了举世闻名的作品《大卫》。五年后，贝尼尼被教廷聘请，他的艺术创作从此开始了新的阶段，巴洛克贵族趣味在他的创作中表现得十分明显。新教皇乌尔班八世把他看作17世纪的米开朗琪罗，不断向他提出订单。1644年乌尔班八世去世，英诺森十世即位。贝尼尼这时受到了猜疑与冷遇，因而有更多的时间对艺术进行思考。他在1645—1652年这段时期，为罗马圣马利亚·德拉·维多利亚教堂的一间科纳罗礼拜堂制作了组雕《圣德列萨祭坛》，又称为《神志昏迷的圣德列萨》。这件组雕安放在祭坛上，上面还加了一束镀金金属条。金属条反射的阳光正好洒落在雕塑上，使雕像的戏剧性效果得以增强。

德列萨是西班牙16世纪的一个修女。年少时患有癫痫，因此，潜心修炼，信奉上帝。每次发病，脑际中就会产生幻觉，自称能看到种种奇迹。后来她隐居起来，并把自己每次昏迷的幻觉记述下来。她的自述流传了下来，到17世纪时，教会把这位修女封为圣徒，利用她进行宗教神秘主义的宣扬。

贝尼尼运用圆熟的雕刻技巧，把德列萨雕成在昏迷中祈求爱欲的姿态。她身体横卧在云中，手脚松垂，脸色苍白，两眼轻合，嘴角微启。她在朦胧的幻境中梦见一个小爱神模样的天使，这个天使正用金箭向她心口刺来。在当时的意大利，无数渴求幸福的少女被禁欲主义所折磨。贝尼尼洞察到了这位"圣女"心灵深处的欲望，笔记中"刺透了心"的内涵其实是少女渴求爱情的信号。在雕塑家的描绘下德列萨成了一个象征性形象，贝尼尼把神秘的病态变为一种在朦胧的幻境意识下女性对爱与欲的痴迷状态，刻画出了少女复杂矛盾的内心情感。雕塑家用坚硬冰冷的石块表达出女人心灵的秘密。德列萨的昏迷与神智失控，体现出少女思春的情感。小天使以一种优美的舞蹈动作，把箭刺向德列萨，他的姿态与德列萨仰卧的姿势构成了完美的组合，形成一种和谐的统一，即痛苦与幸福即将碰撞、两种感情即将交融。这确实是一件具有丰富审美价值的独特作品。贝尼尼以独特的艺术风格宣告了意大利巴洛克艺术极盛时代的到来，这件组雕可以说是贝尼尼艺术的里程碑。

宫廷奇葩——巴洛克时代

●巴尔贝里尼宫天顶画 科尔托纳

>>> 黎塞留

黎塞留(1585—1642),法国宰相(1624—1642),枢机主教,政治家。1585年9月9日生于巴黎贵族家庭,1642年12月4日卒于巴黎。1607年任吕松主教,1614年作为普瓦图的教士代表出席三级会议。两年后受到摄政太后美第奇的重用。1617年遭国王路易十三放逐。后又为路易十三所赏识。1622年任枢机主教,1624年进入枢密院,同年为宰相。

黎塞留任宰相时,对内恢复和强化遭到削弱的专制王权,对外谋求法国在欧洲的霸主地位。晚年卷入宗教冲突。

拓展阅读:

《黎塞留和马萨林》
　　[英] 特雷休尔
《古典主义与巴洛克》
　　[法] 彼埃尔·卡巴纳

◎ 关键词:多才能 艺术家 歌功颂德 宗教改革

宛如仙境的《乌尔班八世的颂赞》

贝·达·科尔托纳就是意大利巴洛克绘画界中最吃香的人物。他不仅是一名出色的巴洛克画家,而且还是一位建筑家,和贝尼尼一样,他也是那个时代多才能的艺术家。

贝·达·科尔托纳(1596—1669),原名叫贝尔勒基尼,因他出生在意大利托斯卡纳区的科尔托纳市,故许多人以此城为他命名。科尔托纳是一座历史古城,早在古罗马时代,该城是伊特鲁里亚人地方行政中心,保存了一些中世纪著名的教堂。科尔托纳的精美壁画杰作,也被保存在该市的博物馆内。

最初的时候,科尔托纳在故乡学习绘画。1612年,科尔托纳来到罗马,在这里,他目睹了文艺复兴大师拉斐尔、米开朗琪罗等人的代表作,为这些恢弘巨制所触动,于是花了大量的时间来研究,并尝试着创作宏大规模的巨型壁画或天顶画。他还去过佛罗伦萨、威尼斯等地旅行,并在那里作画,但是,他的更多时间是在罗马度过的。虽然,他有多方面才能,但是,在创作上以天顶画最为出色。这一幅《巴尔贝里尼宫天顶画》就是他许多著名的天顶画中的一幅,且最为出名,简直可以和文艺复兴时代大师们的作品相媲美。

《巴尔贝里尼宫天顶画》创作于1633—1639年,题名为"乌尔班八世的颂赞"。乌尔班八世是意大利教皇,他的原名即巴尔贝里尼,在位时间为1623—1644年。他坚决反对宗教改革,一心想扑灭各地的新教势力,遂与黎塞留当政的法国为盟。他一方面大肆扩充军力,扶植亲信,对全欧作战;另一方面兴建土木,赞助艺术事业。当时,意大利许多巴洛克画家,如贝尼尼、科尔托纳等人都在他的惠赐之列。所以,出于对教皇的回报,科尔托纳的这幅《乌尔班八世的颂赞》通过极尽浩繁富丽来歌功颂德。

画面为长方形,空间很开阔,在画面的中央,云雾缭绕,宛如仙境;而四方容纳了众多的人体。整个画面放置在一个蓝天白云背景之下,人物飞翔,充满着神奇与激情,几乎能引起观者飞腾的幻想。天顶画上人物众多,但是,所有升腾飞翔着的人物,都呈一种向心的纵角透视,朝着天顶中央的方向奔去。人物的衣褶被绘制得飘逸轻忽,给人感觉异常真切。科尔托纳善于施彩,整个天顶画的颜色非常艳丽,激情、富有动感,呈现出巴洛克风格的绘画特点。

●希腊文化中的基督教文明

>>> 波伦亚

波伦亚市（又称波罗尼亚），位于亚平宁延伸支脉山脚下雷诺和莎维纳两山的谷口，伊特拉斯坎人于公元前6世纪建造的。两个世纪后，它又成为波伊高卢人的居留地，随后（公元前191年）改名波罗尼亚，并彻底为罗马人征服。罗马帝国崩溃后，历经拜占庭帝国、伦巴德人和法兰克人的统治，直到11世纪才成为自由城邦。

波伦亚市古迹很多，艺术品也很丰富。因世界最古老的一所著名大学创建于此，使该市成为欧洲文化首府。

拓展阅读：

《巴洛克建筑风格》[法]达萨
《西方建筑的意义》
[挪威]诺伯格-舒尔茨

◎ 关键词：建筑装饰 透视 学院派 天顶画

宏大的《伊洛纳底乌斯的荣光》

在建筑与建筑装饰上，意大利巴洛克艺术具有色彩华丽、讲究形式美的特点。17世纪，在波伦亚诞生了学院派艺术，该学派把文艺复兴时期的艺术传统奉为不可逾越的典范。代表人物是前面提到的卡拉契三兄弟。虽然他们声称要在绘画风格上反对巴洛克的过度矫饰，但事实上，却吸收了巴洛克的装饰风格。由于波伦亚学院派的艺术家们得到了教廷与官方的赏识，因此，在罗马、波伦亚、威尼斯各地，他们都收到了装饰宫殿与教堂的大量绘画任务，许多美妙绝伦的绘画作品因此流传于世。

这些巴洛克艺术壁画一般构图都比较宏大，天顶画给人以透视的幻觉。这种壁画往往将雕塑、绘画、建筑三者完美地结合在一起，具有很强的装饰效果，产生了强烈的视觉冲击，是一种引人入胜的美术新发展。天顶画《伊洛纳底乌斯的荣光》是巴洛克装饰画中的杰作之一。作者是意大利后期巴洛克画大师安德列·德尔·波佐。波佐曾在米兰接受艺术教育，早期喜爱卡拉契兄弟开创的学院派艺术风格，后期崇拜巴洛克画风，学会了用夸张的空间表现宗教情节的手法，从而使壁画艺术增强了表现空间。从1665年起，波佐加入耶稣教团，远赴各地从事新教堂壁画的创作。从1702年起，他在维也纳也从事了一段时间的创作。所以，他在意大利没有产生更多的影响，只是与卡拉契兄弟的学生们一起创作了一些巨幅壁画与天顶画。除此之外，波佐在1693年还著述了一部《画家和建筑师的透视学》的书，专门来研究建筑绘画。

天顶画《伊洛纳底乌斯的荣光》位于罗马桑蒂涅亚乔教堂内，在一间长方形客厅的顶部。这幅天顶画上描绘了数百个人物，都是《圣经》传说中的人物形象，如历代主教、天使、圣徒、耶稣与上帝等，这些人物大多裸体或半裸体。画面左侧是基督形象，他站在高空云端中。整幅画的中心处描绘了伊洛纳底乌斯背负十字架升入天国的情景。所有人物形象都呈飞翔姿态，周围云气缭绕，衣服色彩缤纷，把整个天顶衬托得豁然开阔。波佐喜欢把人物形象置于更大的空间描绘，并善于处理复杂的虚构透视。这种画对画家的技法要求极高，如果没有娴熟的透视缩短法技巧，很难展现整幅画的艺术效果。仰视这幅天顶画时，你会觉得大厅屋顶似乎是敞开的，让人产生一种神秘不可思议的感觉，仿佛观者自己也随之飘浮升腾了起来。巴洛克装饰艺术确实具有强烈震撼的感染力，令人惊叹不已。

宫廷奇葩——巴洛克时代

●鲁本斯与家人 鲁本斯

>>>《苏姗娜·芙尔曼肖像》

《苏姗娜·芙尔曼肖像》是鲁本斯最成功的一幅油画(作于1631—1632年;一说作于1625年左右)。这幅肖像是用漂亮和生动的色彩笔触来描绘的，线条十分流畅。在这里画家刻画了形象的性格特征：她的眼神流露出一种乐观幸福的样子，构图严谨，色彩对比强烈；服饰显示了她的贵族身份，但不傲气。

从这幅肖像上，观众可以感觉到这位画家所寄托的那种与禁欲主义完全绝缘的生活热情。

拓展阅读：

《鲁本斯素描》
　天津人民美术出版社
《大师素描画廊》陈平

◎ 关键词：德国 贵妇人 意大利 农民题材

精力过人的绘画大师鲁本斯

1577年6月，绘画大师鲁本斯在德国一个名为齐格纳的小镇出生。鲁本斯的父亲是佛兰德斯的一位律师，是被迫流亡到齐格纳镇的。两年之后，他的父亲客死异乡，他随母亲回到佛兰德斯。在安特卫普，鲁本斯进了一所拉丁语学校读书。也就是在学习阶段，他对美术产生了浓厚的兴趣。后来，他的母亲把他送到一位有名的贵妇人身边，给贵妇人做少年侍卫。这段经历对鲁本斯影响很大，这使他能够从小学会社交礼仪，懂得上流社会交往的本领。

鲁本斯学习绘画，最初的老师是阿托·凡·努尔特，并且，在他学习绘画的最初阶段，也受到了昆丁·马苏斯与布留格尔的影响。到鲁本斯23岁的时候，他已经成为故乡的名画家了，并且加入了圣路加行会，成为独立画师。1600年，他踏上了意大利之旅。这次旅行对鲁本斯的经历很重要。在意大利期间，他巡访了罗马、热那亚、佛罗伦萨等艺术名城，观摩了达·芬奇、拉斐尔、提香等人的名作，仔细钻研各大师的绘画风格，特别是米开朗琪罗的造型、提香的色彩、卡拉瓦乔的激情，都给他留下了深刻的印象。鲁本斯在意大利生活了八年之久，在这八年里，他在威尼斯停留的时间最长，所以，他受威尼斯画派、特别是提香的艺术风格的影响也就最大。1603年，他还去了西班牙，研究那里的艺术，临摹宫廷里收藏的艺术品。后来，他的母亲病危，他于1608年赶回故乡，遗憾的是没有见到母亲最后一面。

鲁本斯回到故乡后，到1640年他去世这30多年中，是他艺术的成熟阶段，也就是这段时间，产生了许多不朽的杰作。

鲁本斯的绘画技巧非常纯熟，创作丰富，而且涉猎的题材也非常典型。他所创作的绘画种类包括肖像画、宗教画、风俗画、风景画，也有神话寓言、历史传说，等等。值得指出的是，在他绘画的最后十年里，他还画了许多农民题材的作品，这些画虽然是风景画，但是，更多地表现了农民的生活。鲁本斯创作的宗教画，也是以一种世俗的手法来处理，这一点无疑是文艺复兴时代人文主义思想的延续。在具体的创作中，鲁本斯追求感性的表现手法，而不是理性的，他喜欢用宏大的构图、漂亮而且生动的色彩，把这些同他熟练自由的笔触相结合，形成一种本能似的乐天主义精神，从而打动观赏者的眼睛。

1879年，在鲁本斯的故乡，曾经举行了一次"鲁本斯作品搜集展览会"，展出作品有2335件，虽然，这些作品包含他弟子的创作，但是，也足以说明了他本人的创作数量是惊人的。

◎ 关键词：抢婚 希腊神话 气势 动感 色彩

"巴洛克风格"的经典

● 抢劫琉喀曾斯的女儿 鲁本斯

>>>《伊莎贝拉·勃兰特》

　　鲁本斯与伊莎贝拉伉俪情笃，伊莎贝拉此时34岁，她的矜持、文静与内心和谐的微笑，正是画家所要刻画的妻子的性格。肖像被画得很精细，伊莎贝拉右手持一个珠宝盒，左手搭在右胸侧的饰带纽扣上。这一双手的描绘，从某种角度上看，似乎要比达·芬奇的《蒙娜丽莎》的那双手画得还要情深意浓些。

　　当《伊莎贝拉·勃兰特》完成的第二年，伊莎贝拉·勃兰特就因病去世。可以说，画家在这幅画上浇注着画家对妻子16年的燕尔情谊。

拓展阅读：

《外国名家作品选萃·鲁本斯》
　　人民美术出版社
《鲁本斯速写》
　　吉林美术出版社

　　在古代，抢婚被看作一种风俗，是婚礼的一种健康形式。在希腊神话中，也有这样的故事。宙斯爱上了美丽的少女勒达，于是，当勒达在河中洗澡的时候，宙斯就变成天鹅引诱她。后来，勒达产了两个蛋，一个蛋破裂后，出现的是卡斯托耳和克吕泰涅斯特拉，而另一个蛋里生出的则是波吕丢刻斯和海伦。关于海伦在希腊神话中的故事，已经众所周知了。而我们这里要说的，是卡斯托耳和波吕丢刻斯，他们看中了麦塞纳王琉喀普斯的女儿福柏和希莱拉，于是，就使用了暴力手段，两兄弟联手把她们抢走了。这就是著名的抢劫琉喀普斯女儿的故事，这个故事被鲁本斯画到了自己的画里。

　　在构思这个画面的时候，鲁本斯有意压低了视平线，使由人和马组成的画面主体，有一种很强烈的升腾感。画面的背景是明亮的，衬托出抢劫场面的不同寻常，暗示着它的神话意味。这样阔大的场面，绝对不是尘世间所有的。画家这样处理，使画面具有史诗一样的效果，宏伟壮阔，形象生动。作为一个巴洛克画家，鲁本斯很注重画面整体气势和动感的表现。在画面的构图上，他企图描绘出抢劫时人物挣扎、马匹跳跃的形象，他把人物和马匹组织穿插起来，从而构成了一个光与影、色彩多变的画面效果。这是一个由勇士、裸女、战马混合交缠构成的图案，虽然画面是固定的，但是，却勾勒出人们对画面前后的神话故事进行想象，将文字的故事变成一个个动感的画面。

　　在这里，鲁本斯使用了裸女的形象。两个肌肤雪白的少女，伸出她们的手臂，表现出拼命挣扎和呼喊的神态。她们一正一反，从变化中体现出了不同的处境。与她们相对的是两个强悍的抢劫者。他们坚强的手臂塑造出他们在暴行中的英勇和果断，他们的神态和动作，也都表现了他们对抢劫的果敢。同时，他们的动作也正好配合了两名少女的形象，增强了画面的动感。画面的第三层是两匹巨大的战马，它们扬蹄而起，为随时的逃跑做出准备，把当时的紧张氛围推到极点，仿佛它们正在嘶鸣，震撼着抢劫者和被抢劫者的心。总之，在这幅画里，我们看到了鲁本斯式的裸女形象：丰腴、强健，散发出迷人的肉感。另外，就是鲁本斯对于色彩的处理。整幅作品的色彩都显得非常强烈，几块紫色和橘红色的布巾帮助活跃了画面的气氛，而女子雪白的肌肤正好和男子的古铜色的强壮身躯形成了鲜明的对比。可以说，色彩的对比，也是柔美与刚健的对比，他们在运动中被融为一体。画面构图的统一多变、色彩的奔放、人体的剧烈运动以及洋溢出来的激情，是巴洛克绘画风格的最全面体现，所以，此画也是巴洛克艺术的典范之作。鲁本斯也是巴洛克绘画的创始人之一。

宫廷奇葩——巴洛克时代

●玛丽·美第奇 鲁本斯

>>> 亨利四世

亨利四世（1553—
1610），法国国王（1589—
1610在位）。原为法国南部
又小又穷的纳瓦拉王国国
王，是法国瓦卢瓦王室的远
亲。在1562年胡格诺宗教战
争中以新教领袖的身份参
战，凭借出色的军事才能和
善于利用敌方矛盾大获全
胜。在1589年加冕为法国国
王，开始了波旁王朝。1610
年，亨利四世被刺杀。

亨利四世是法国史上难
得的人格和政绩都十分完美
的国王，在长期混乱之后，重
新建立了一个统一且蒸蒸日
上的法国。

拓展阅读：

《剑桥插图法国史》
世界知识出版社
《美术史指要》顾黎明/黎洵

◎ 关键词：墙板装饰 功勋 寓意 女神形象

以绘画实现政治外交的作品

1622—1625 年，鲁本斯为法国卢森堡宫绘制护墙板装饰，这就是著
名的大型历史画《玛丽·美第奇生平》，全画共 21 幅。

这套组画原来是要表现玛丽·美第奇由少女婚嫁为亨利四世的王妃，到
摄政皇后的一系列"功勋"。不过，画家没有按这个意图去构思，而是采用
神话、寓意与象征性形象，来创作这组作品。在画面上出现的神话人物很
多，比如智慧女神密涅瓦、商神墨丘利（即希腊神话中的赫耳墨斯）、太阳
神阿波罗和一些象征美丽、爱情与妩媚的女神形象。画面人物的设置，采用
了虚构与现实相结合的形式，把神话人物画在历史人物的身旁作为陪衬，充
当玛丽·美第奇身边的角色，从而使神人共处，虚实同形，加强了画面的寓
意性。总体来说，这些作品神化了历史，也避免了创作真实历史的局限。

但是，在这些创作中，第五幅作品却尊重了历史事实，这就是著名的
《玛丽·美第奇与亨利四世的婚礼》，之所以会尊重历史进行创作，主要原
因是画家亲历了这场婚礼。当时，画家尚在意大利任曼图亚公爵的宫廷画
师，他随同公爵参加了在佛罗伦萨举行的婚礼。就整体的画面布局来说，
皇后玛丽在画的左侧，由意大利宫廷侍者簇拥着，她那曳地的锦缎礼服的
后襟被一个天使般的小女孩提着。在玛丽的背后，有一个家族的代表正高
举着十字权杖，以显示其门庭的高贵，而这个十字权杖正好对上了玛丽头
上的皇冠。此时的亨利四世全副盛装，正在给玛丽戴上结婚戒指。而玛丽
头上的皇冠是教皇给她戴上的，现在教皇又在给这两个欧洲瞩目的人物主
持婚礼。整个场面虽然没有很多人物，但被画家布置得很拥挤。

老实说，亨利四世和玛丽的婚礼不过是一种政治外交的结合，不过，
它也有好的一面，就是法意两国之间延续了几个世纪的和平关系。在这幅
画里，鲁本斯一脱以往的色彩诗意，而是如实地表现这场发生在教堂里的
政治交易而已。

●玛丽·美第奇皇后加冕 鲁本斯

●爱之园 鲁本斯

◎关键词：宫廷画师 伊莎贝拉 肖像画 生活色彩

鲁本斯画了很多妻子的像

●爱伦娜·富尔曼 鲁本斯

>>> 鲁本斯的作品

《幼儿基督与约翰及二天使》是耶稣与施洗约翰等宗教形象，可事实上出现的是4个天真无邪、健康稚拙的孩子。小天使抱住一头羊羔，显得十分调皮。右边那个长一头金色头发的孩子好像是"基督"。

背对观众的那个孩子则一手搭在小羊的头颈上，一边与自己的小伙伴说得正起劲。显然鲁本斯深情地描绘4个活泼可爱的胖孩子，并没去表现什么耶稣与约翰的关系。

拓展阅读：

《鲁本斯素描》
　天津人民美术出版社
《外国名家作品选粹：鲁本斯》
　人民美术出版社

1608年，鲁本斯赶回故乡。不久，他的才华横溢、富有见地就得到了认可，成为一名宫廷画师。随后，就娶了当时著名律师、人文主义学者扬·勃兰特的女儿伊莎贝拉·勃兰特为妻。画家这个时候可以说是春风得意，也就是这个时候，他画了一幅自己和妻子的肖像画。画面以盛开的金银花为背景，画家和他的妻子携手而坐，构图平稳，姿态也很自然。当时，画家在安特卫普买下了一处房子，两个人按着自己的趣味来装饰这座房子，这也成了当地最有格调的住宅，也就是现在的鲁本斯故居，不仅保存完好，里面还有许多画家的名作。

不幸的是，1626年，伊莎贝拉去世了，这件事给画家的打击很大，使他一度心灰意冷。这样过去了四年。四年后，鲁本斯又娶了16岁的少女爱伦娜·富尔曼。在这位年轻妻子的鼓励下，53岁的鲁本斯重现活力。1635年，画家又在郊外买了一幢别墅，这使他和妻子能够投身于大自然的生活。在这里的生活，使画家感到心境非常愉快，所以创作出来的画也明快优美。

这个期间，画家为自己年轻的妻子画了许多肖像画，在这些为妻子画的肖像画里，《身披皮衣的爱伦娜·富尔曼》成为杰作。应该说，鲁本斯的肖像画的一个重要主题就是描绘自己的妻子，他总是怀着愉快

的心情，不断地描绘自己的妻子。爱伦娜迷人的裸体，是他创作的源泉。是爱伦娜的出现，使画家重新找到了色彩和光线。鲁本斯创作了很多与妻子在院子里漫步的作品。在这些作品里，鲁本斯戴着宽边帽、穿着棉背心，神情自若，而妻子爱伦娜则是容光焕发，显出年轻的魅力。或者画家挽着妻子的手，或者妻子倚靠着画家的肩膀，总之，这是一个充满色彩的、明媚的、幸福的家庭。从鲁本斯这些画里，我们能感受到他最后一段生命里的生活色彩。

《身披皮衣的爱伦娜·富尔曼》是鲁本斯最后一段时间为妻子所作的画，画完这幅画不久，画家就离开了人间，所以，也可以说，在这幅画里装满了画家对自己妻子的爱。画面上的爱伦娜是典型的鲁本斯式裸女形象，这是一个散发着青春活力和诱人肉体的裸女。在爱伦娜裸体的上身，则披着黑色的皮大衣。而右手按着快要从左肩上脱落的衣襟，左手正伸出来，仿佛要拉住衣服，遮挡住自己的美丽的身体。整个姿态和谐优美。背景是灰暗的，正好与黑色的皮衣相互协调，一起映衬出爱伦娜祖露的肉体，增加了妻子的光彩。从这里，再次印证了鲁本斯所追求的裸体形式：曲线柔软、体态丰腴。遗憾的是，画家画完此画不久，就离开了人世，时间是1640年。

●查理一世行猎图 凡·代克

>>> 查理一世

查理一世（1600—1649年），英国斯图亚特王朝国王。1625年继承王位。他坚信"君权神授"，独断专行，几次解散议会。他压迫清教徒，打击新兴的工商业，压榨广大人民群众，造成工商业萧条和物价上涨，大量劳动者失业，导致英国社会的各种矛盾激化。1642年第一次内战中，查理一世逃往苏格兰。1647年第二次内战中，查理一世被俘。1649年1月30日，查理一世作为暴君、人民公敌被押上断头台，在伦敦白厅前的广场被处死。

拓展阅读：

《英国资产阶级革命史》
　　刘祚昌
《新编剑桥世界近代史》
　　［英］伯里

◎ 关键词：鲁本斯 助手 流畅 优雅

凡·代克与英王肖像

1599年3月22日，凡·代克出生于安特卫普，他不仅是鲁本斯的同乡，还是鲁本斯的学生和助手。在17世纪的佛兰德斯，能够与鲁本斯抗衡的就只有他了。

凡·代克在少年时代就显示出自己的绘画才能，由于他的早熟才能，使他的启蒙老师巴伦自愧不如。15岁时，凡·代克就建立起自己独立的工作室，这标志着他已经成为一个独立的画家，这么年轻的画家，在当时是前无古人的。不过，凡·代克并不认为是他自己在艺术才能上的卓越，而是因为没有遇到有才能的老师，所以，他也一直在寻找能够指点他的老师。1617年，机会来了。凡·代克发现了鲁本斯，并且立即为鲁本斯的创作艺术所倾倒，就毅然拜鲁本斯为师，不久就成为鲁本斯最得意的门生和最得力的助手。当然，在鲁本斯的指点下，凡·代克的进步也是飞快的。

1621—1627年，凡·代克赴意大利游历，在热那亚住了多年，在这期间，他画了许多肖像画。这些肖像融进了他对意大利艺术的感悟，有着威尼斯画派的色彩和佛罗伦萨画派的造型，又有他自己的流畅与优雅，从而为英国国王查理一世所欣赏。查理一世特地邀请凡·代克去伦敦。1632年，凡·代克来到英国伦敦，成为英国皇家宫廷画师，被封为爵士，荣获"大画师"称号，而且他的艺术风格成为查理王朝时代的审美标准。《查理一世行猎图》是其著名的代表作之一。

《查理一世行猎图》画的是国王查理一世在郊外狩猎时的情景。画面上的查理一世一手拄杖，一手掖在腰间，侧身站在一棵枝叶茂密的树下，旁边是泰晤士河，看得出他神情冷漠而且高傲。在他身后，是个年轻的侍从和一匹鞍辔华美的骏马。他们虽是画面的陪衬部分，但也被凡·代克勾勒得非常细致。侍从微微翘起胡须，他的脸庞肥胖，显得愚钝，且带有阿谀的意味。画中国王闪闪发光的衣装、佩剑和马匹的鬃毛都描绘得非常精细，丝绸衣料和天鹅绒的光泽与背景中充满动态的自然描绘相适应，色彩虽不富丽却十分谐和丰富，高雅而完美，显示出了凡·代克在肖像画上的娴熟和艺术准则。

1641年12月9日，凡·代克卒于英国伦敦，英年早逝，非常可惜。凡·代克在英国整整十年，他来到伦敦，改变了英国肖像画拘谨、单调的特点，给后来的庚斯博罗、雷诺兹等以巨大的影响。

●豆王的宴饮 雅各布·约丹斯

>>> 主显节

主显节原本是东方教会庆祝耶稣诞生的节日。关于主显节最早的记载,可以回溯到3世纪。当时有些诺斯底派的人在1月6日庆祝"耶稣受洗节",并主张耶稣在受洗时才真的诞生为天主子。

教会选定于1月6日庆祝这个节日的原因,则可能是由于当时的外教人在这一天庆祝"时间之神"的生日;以一个教会的节日来取代在教外流行的民俗或宗教庆节,是古老教会常见的现象,也是最早期的"本位化"的尝试。

拓展阅读:

《节日的来历》
　　北京少年儿童出版社
《巴洛克绘画》
　　山东美术出版社

◎ 关键词:风俗画 写实笔法 民间节日 乡民

豆王的宴饮

雅各布·约丹斯(1593—1678年)是17世纪佛兰德斯最有影响的风俗画家之一。

约丹斯虽然是一个风俗画家,但是,同他同时代的其他画家一样,他也是鲁本斯的追随者,特别是被鲁本斯画中那种饱满的色彩所吸引,使他体会到了色彩的魅力。约丹斯的风俗画喜欢使用佛兰德斯的民间题材,而创作一些宴饮的场面。在创作过程中,约丹斯很注重写实笔法的运用,他喜欢描绘喧闹取乐、男女调笑的场面,喜欢表现人物粗俗的动作,使用夸张的手法,表现生活的浓郁气息。通过约丹斯这些创作,可以折射出佛兰德斯的民间节日情况,也可以看到这些乡民的精神状态。

在佛兰德斯,每年1月6日为主显节,也就是耶稣显灵的日子。在这个日子里,依照民间习惯,都要烧豆子,制果子。而豆子就成了祝宴之王,故称豆王。人民在这一天举杯欢饮,庆贺丰收。约丹斯根据这个习俗,绘制了他的名作《豆王的宴饮》。

《豆王的宴饮》创作于1638年,又名《国王之宴》。无疑,这是一幅表现宴饮场面的作品。在画面上,画家把一位长者扮为豆王形象,给他戴上桂冠,坐在画面的中间,而其他人则向他祝颂。在他的周围,许多农民和主妇们围坐在拥挤的小屋里,调笑打趣,十分欢乐。在老人的对面,是一个戴红帽的农民,他转过身对着画外傻笑。在画面的左侧,站着一个妇女,在其身后的老农的右手竟伸向她的乳部,又伸出那只长着老茧的左手,对着桌子后面阴影处的一个农民,那个农民正把酒壶举了起来。在画面近景的桌前,伏倚着一个小孩,拿一只小酒盅,朝画外喊着。整幅画面气氛非常热烈,与窗外的光线相对应。

约丹斯喜欢用夸张的手法,把动作表现得幽默,甚至略显粗俗。他所画的人物都很肥胖,但是面色红润,精神爽朗。在色彩和人物造型上,他也追随鲁本斯,妇女强壮肥胖得过分,所用的色彩也较深沉,光影比较跳突,对比强烈。但是,他不同于鲁本斯的是,他的创作不迎合皇宫的趣味,只是画着这些庄稼汉的幸福生活。鲁本斯去世后,他成了安特卫普最了不起的画家。

● 《庭园里的艺术家和家人》雅各布·约丹斯1621年所作,现藏于马德里普拉多博物馆。从雅各布·约丹斯的艺术表现与思想基础看,接近市民阶层的民主传统。他的画有着强烈的风俗画特征:人物总是那样乐观、生动,充满着戏谑性的民间动势,构图复杂,色彩丰富,用笔奔放有力;内心显得充实。服装的点缀与细节的描绘,展现了画家受巴洛克风格的影响。

宫廷奇葩——巴洛克时代

◎ 关键词：西班牙 写实主义 基督教 宗教画

里贝拉的写实杰作：《圣埃格尼丝》

● 圣埃格尼丝 里贝拉

>>> 写实主义

写实主义一词早在19世纪初的哲学领域即已出现，但直至1836年新闻记者蒲朗许使用这个名词，才确立了写实主义的美术基础，19世纪40—50年代成为主张明确的"主义"。

写实主义要求正确、完全、忠实地描写当下生活的社会环境，譬如库尔贝等画家利用写实的技法，描绘当时不太被重视的农民和劳动者，所代表的理念恰巧与学院理念反其道而行，成为具有革命性的开创之举。

拓展阅读：

《现实主义与自然主义》
　　[美] 韦勒克
《西班牙绘画》邢啸声

16世纪末期，当巴洛克尚未传入西班牙的时候，在西班牙的巴仑西亚崛起一个画派，它以写实主义风格的绘画冲击了西班牙画坛，影响了整个17世纪的西班牙绘画艺术，这个画派的主要人物是杰出画家胡塞·里贝拉。

里贝拉在西班牙画家中最年长，他1591年出生，不过关于他早年的经历，没有留下什么确切的记载。1616年，他来到意大利的那不勒斯，这个地方当时被西班牙王国控制。里贝拉的创作经历也基本在那不勒斯，他的大半生也是在意大利度过的。意大利是文艺复兴的发源地，意大利大师们的画给他以丰富的营养。里贝拉师承过许多著名的画家，转益多师，使他深受意大利写实主义画派的影响，特别是卡拉瓦乔，给他的影响最深。但是，里贝拉绝不亦步亦趋地去追随意大利的大师们，而是立志要用自己的画笔为西班牙人在欧洲画坛上争得荣誉，争得地位。最后，他成功了。这位个子矮小的大画家，不仅被意大利的那不勒斯派公认为领袖，而且，在1626年，获得了罗马圣路加学院的院士称号，成为17世纪上半期西班牙绘画最光辉的代表画家。在那不勒斯，都亲切地称他为"小西班牙人"。

西班牙是一个深受基督教影响的国家，在反宗教改革的过程中，成为天主教的维护者。天主教教会很重视利用绘画来宣传自己的教义，感染信徒，从而扩大自己的宗教势力。所以，在西班牙非常盛行宗教画作品，很多画家投入为天主教的服务中，里贝拉也是。里贝拉所创作的题材非常广泛，神话、寓言、风俗、宗教，他都涉及，尤以宗教画为主。

《圣埃格尼丝》是里贝拉艺术达到盛期的杰出作品，创作于1641年，也是一幅世俗化的宗教画代表作。在基督教传说中，圣埃格尼丝是罗马时代的基督徒，那是一个基督教为非法宗教的时代。埃格尼丝宣称她除耶稣之外，别无所爱，并立誓不嫁。埃格尼丝的誓言引起求婚者疯狂的怒火，于是揭发她信仰基督教的事实，结果埃格尼丝被投进监狱，卖入娼门，最后以身殉教。里贝拉选择埃格尼丝被投入监狱时的情景来进行创作。在画面上，埃格尼丝正跪在地上虔诚地祈祷，神派下天使降下圣衣，遮裹了她赤裸的身体。据说，画中的埃格尼丝是画家自己女儿的形象。她虽娇小纤弱，但不畏强暴，寄托了画家的创作精神。整幅画所表现出来的特点：朴实、有力，人物形象自然，毫不造作。画面的明暗关系非常强烈，用色粗犷，但却柔美。而且在圣洁的氛围中呈现出优雅和抒情的悲剧情调。从这里，我们也能看出里贝拉受到卡拉瓦乔的影响，他们都是写实主义画风的坚持者。

● 十字架上的基督 苏巴朗

>>> 苏巴朗的作品

苏巴朗的《圣乌戈访卡尔特会餐厅》描绘的是修道士违反教规去吃肉，因而使肉变成灰烬的宗教故事。画面构图单纯，一群身着统一白色道袍的修道士坐在餐桌旁，每人面前摆一份有食物的餐具，每个人都处在独立的静态，面部表情冷漠而专注。人和物都像静物那样沉重稳定，简直像一尊尊雕像。

全画以大块的灰色与白色组成和谐、素静、淡雅的色调，其间少量的深重色背影，使画面明暗对比强烈，也加强了物体的质量感。

拓展阅读：

《卡拉瓦乔 苏巴朗画风》
王剑
《西班牙美术之旅》徐芬兰

◎ 关键词：西班牙 宫廷 古典艺术 殉道

安于寂寞生活的苏巴朗

1598年，苏巴朗在西班牙一个农家出生，少年牧羊，只是由于酷爱绘画，才走上了画家的道路。苏巴朗的一生从未离开过祖国和家乡。

在苏巴朗出生以前，西班牙已经形成了君主专制政体。16世纪下半叶，西班牙王朝也模仿意大利各公国，招募艺术家为宫廷服务，提倡古典艺术。与此同时，信仰天主教的西班牙，宗教控制非常严格，艺术服务于教会的势头并未减弱。苏巴朗生活在这样一个时代，他的绘画大致离不开圣徒、殉道者或修道院的生活，他所绘制的形象都充满着宗教气息。不过，苏巴朗善于严格的写实，所作的油画在群众中反响强烈，很受人民的欢迎。苏巴朗所绘制的《圣塞拉庇昂》是他僧侣生活题材的代表作之一。

《圣塞拉庇昂》描绘了一个基督徒殉道的悲剧形象。圣塞拉庇昂原名彼得·塞拉庇昂，是一位年轻的英国僧侣。关于圣塞拉庇昂的故事是这样的：在当时非洲的西北部，生活着柏柏尔人的后裔摩尔人，这些人以信仰伊斯兰教为主。摩尔人生性残忍，常常以酷刑迫害基督徒。塞拉庇昂听说那里有大批基督徒被囚，受到非人的待遇，为了解救这些兄弟，同时，为了教化摩尔人，圣塞拉庇昂决心去北非传道，却没有料到，自己也遭囚禁并被杀害。据说，圣塞拉庇昂被摩尔人吊起来剖了肚子，内脏被挑出腹外，被活活痛死。这个故事打动了画家苏巴朗，是苏巴朗创作的精神支柱。

《圣塞拉庇昂》作于1628年，是应塞维利亚修道院的委托而绘的，是要挂放在该修道院内的一间殡仪堂上。当时，修道院是请苏巴朗画一幅耶稣受难像，但是，苏巴朗却想起了中世纪这一悲剧事件，决定改画这个基督徒殉道的痛苦形象。不过，苏巴朗笔下的圣塞拉庇昂并不是按事实发生的那样来表现，而是把塞拉庇昂作为殉教的象征。画面上的圣塞拉庇昂被描绘成双手吊起，展现的是殉教者临死前的精神面貌。全画采用卡拉瓦乔的"黑暗法"，即光线直射在殉教者的白色透亮的僧衣上。画家在殉教者那件宽大的僧服画上褶裥，使画面更添一种沉重的气氛。殉教者的头无力地垂向右肩，一双被缚的手腕画得很仔细，因绳子勒得很紧，十指已经出现紫绀，它们无力地收缩着。整幅画表现出画家的艺术特色，也展示出了他高超的油画技巧。

不过，虽然画家的技巧高超，因为他本人一生都没有离开祖国，没有打开自己生活的视野，所以，他的绘画题材很狭窄，除此之外，也没有创造出更优秀的作品。1664年，苏巴朗结束了自己寂寞的一生。

宫廷奇葩——巴洛克时代

●委拉斯贵支自画像

>>> 《酒神巴库斯》

《酒神巴库斯》取自罗马神话题材。巴库斯，即希腊神话中的狄俄尼索斯。相传他首创用葡萄酿酒，并把种植葡萄和采集蜂蜜的方法传播到各地。

委拉斯贵支以西班牙的农民形象及其生活方式来表现这种场面。这些人物头戴毡帽、身穿粗外套，正兴致勃勃地在举杯庆贺，向年轻的酒神致敬。酒神裸着上身，戴一顶长有翅膀的帽子，正给一个背向观众的人戴上花冠。他的眼神却斜视着画外，这里有的是乐观的生活，热情的农民。

拓展阅读：

《西方美术史纲》李行远
《西班牙派拉蒙绘画技法丛书》
天津美术出版社

◎ 关键词：塞维尔 洞察力 创造性 鲁本斯

委拉斯贵支过度操劳致死

1599年6月6日，委拉斯贵支出生于西班牙著名工业城市塞维尔，他的出现意味着西班牙绘画又将迎来一次辉煌。他以卓越的洞察力和创造性的艺术技巧，表现出他对西班牙人民的热爱和对绘画艺术精神的理解。在他作品里，无论是描绘市井百姓，还是表现宫廷贵族，都努力寻求生活的真实感。在艺术史上，他不仅属于西班牙，而且属于全世界，是西班牙第一位世界性的绘画巨匠。

委拉斯贵支的家庭本是一个破败的贵族。本来，委拉斯贵支的父母希望委拉斯贵支长大后成为法官或者律师，重新整顿贵族的家族。不过，委拉斯贵支自小喜欢绘画，无奈，父母就送他到画家艾雷拉那里学习。但是艾雷拉的脾气令委拉斯贵支难以忍受。

不久，委拉斯贵支就投到帕奇科门下。帕奇科是塞维尔画派最孚众望的画家，以造型严谨著称。而且，他还是意大利艺术的崇拜者，喜欢拉斐尔等人的风格。委拉斯贵支在这位老师那里受到了严格的训练，以勤奋的努力和聪颖的天资成为帕奇科最钟爱的学生。委拉斯贵支不仅学会了他高超的技巧，而且还受到了人文主义的熏陶。老师也非常赏识这个学生，还把女儿嫁给了委拉斯贵支。

1623年，委拉斯贵支在老师帕奇科介绍下，来到马德里，经正在担任首相的塞维尔元老奥列瓦尔斯伯爵的举荐，委拉斯贵支进入西班牙宫廷，为国王腓力四世画像，深得国王的欢心，并被任命为国王的宫廷画师。1628年，大名鼎鼎的巴洛克画家鲁本斯出使西班牙，委拉斯贵支热情地接待了鲁本斯，两个人很快就结下了深厚的友谊。在与鲁本斯的接触中，促成了委拉斯贵支对艺术的新感觉。鲁本斯在色彩上追求总体和谐的高明技巧令委拉斯贵支赞叹不已。从此，他开始摆脱塞维尔画派的拘谨和枯燥之弊病，使随后的作品变得生动和明亮起来。鲁本斯还建议委拉斯贵支去意大利巡访。最终于1629年，在西班牙国王的批准下，委拉斯贵支随同西班牙统帅斯批诺拉访问意大利。在意大利，画家走访了威尼斯、罗马、那不勒斯等城市，观摩了许多大师的杰作，这使他的艺术视野一下子开阔起来。

但是，这位很有前景的画家，把自己的一生都耗费在处理国王交办的琐碎事情上。这些烦琐的事情虽然被他办得有声有色，还使他获得了许多荣誉。但是，这一年的工作太劳累了，超负荷的工作使他病倒了。8月6日，委拉斯贵支在自己妻子的怀里与世长辞。

●英诺森十世的肖像 委拉斯贵支

>>> 小公主玛格丽特肖像

　　小公主玛格丽特五岁时，是《宫女》一画中的主要人物，在这幅画里她已经八岁了。小公主披着一头金发，身着蓝色系礼服，头戴绿色的发结，画中的皮手套、纺织品、长裙裙边和饰带等，都有助于加强小公主的整体效果。小公主细致、吹弹可破的肌肤，正是委拉斯贵支精心刻画的杰作。

　　这幅画里的人物表情深具个性，局部描绘细腻、华丽，向我们展示了贵族雍容华贵、高尚优雅的姿态。

拓展阅读：

《西方绘画史话》左庄伟
《西洋美术家画廊》刘丛星

◎ 关键词：肖像画 意大利 罗马 赞誉

令教皇英诺森十世心悸的肖像

　　委拉斯贵支一生画过许多肖像画，因为他是皇家画师，所以，他要为国王和公主画像，此外，他还为伯爵和教皇画像，甚至为将军和侍从画像。更有甚者，诗人、学者、仆人、马戏团的丑角也被他画下来。在这众多的画像里，以《教皇英诺森十世的肖像》最著名。

　　1649年初，委拉斯贵支第二次奉命来到意大利。这次访问意大利，委拉斯贵支有两个目的：一是学习意大利传统的造型艺术；二是为西班牙国王搜罗一些艺术珍品。委拉斯贵支来到意大利后，在罗马生活一年多，他不仅进行广泛的交往，还为罗马上层贵族画肖像，《教皇英诺森十世的肖像》就是其中杰出的作品。

　　1650年，西班牙王国的御用画师来到罗马，教皇英诺森十世非常热诚地欢迎，并且希望这位名声在外的画家能够给自己画像。画家在为教皇画像的时候，采取了完全写实的手法，非常传神地描绘了这位教皇。他嘴唇紧闭、双眉深锁，目光斜视，脸上布满阴沉气色。色彩敷设得非常富有表现力，火红的法衣与袍服的白色相对照，更衬托出这张营养极好的红润而富有光彩的脸。缎子质料裁制的法衣披肩，在作为背景的室内光照下闪烁着光芒。他的眼神如同老鹰一样直盯着画外，显出了他的专横、欺诈和自负的样子。委拉斯贵支以卓越的写实功力，揭示出这个诡诈、阴险而又十分毒辣的意大利统治者形象的本质。肖像完成之后，连教皇本人看了也情不自禁地发出嘘声："啊！太逼真了。"

　　麦克斯威尔在他的《西班牙画家列传》讲了这样一则轶闻：当肖像完成后放在大厅中央时，一位主教经过大厅，偶尔从半闭的门道里窥视一下里面，不禁肃然起敬，回头向正在大声说话的同僚说："讲话轻一些，教皇坐在房里呢！"这虽然是笑话，但也说明了此画的逼真程度以及它的写实成就。这幅肖像画使他的艺术声望很快传遍意大利与西班牙各地。委拉斯贵支的高超画技受到了来自各方面的普遍赞扬。西班牙宫廷得知此事之后，马上写信给委拉斯贵支，要求画家再画一幅带回。画家不得不连画了几个副本，将其中之一送回了西班牙宫廷。

　　以后，罗马的显贵纷纷请委拉斯贵支绘制肖像。委拉斯贵支的绘画成就被罗马艺术家认可，一致推荐他加入罗马圣路加公会，这是一种画院性质的团体。公推西班牙画家入此公会，是一种特殊的礼宾荣誉。后来，罗马还一度把《教皇英诺森十世的肖像》与《帕列哈肖像》放在罗马万神祠里公开展出，赢得了参观者的普遍赞誉。

◎ 关键词：黄金时期 维纳斯画派 天主教 世俗化

《镜中的维纳斯》：委拉斯贵支唯一的女裸体画

● 镜中的维纳斯 委拉斯贵支

>>> 《纺纱女》

　　《纺纱女》是委拉斯贵支一幅重要的作品，同时也是世界美术史上的一幅珍品。当委拉斯贵支在皇家纺织场黑暗的车间里看到健美的少女们为贵妇们制造着美丽的织品，感慨万千，于是借希腊神话为题创造了这幅现实感极强的作品。

　　委拉斯贵支在《纺纱女》这幅画中画出了劳动者的健美、辛苦和她们命运的不幸。委拉斯贵支的高明在于他采用的这个神话题材，表面上看去不过是旧典故的新运用，但却加深了作品的主题，结合得十分自然。

拓展阅读：

《古典主义与巴洛克》
　[法] 彼埃尔·卡巴纳
《美术史指要》顾黎明/黎泓

　　1651年，伴随着委拉斯贵支第二次意大利访问结束，也进入了他创作的最后阶段。虽然，这一阶段是画家创作的黄金时期，但是，许多不如意的事情，使画家非常苦闷。

　　在创作方面，本来他正好进入了艺术的成熟期，可以创作出许多优秀的作品。但是，他是皇家艺术总监，过多的宫廷事务妨碍了他的创作，他要负责改建、装饰国王的官邸，甚至，组织宴会这样的工作也由国王托付他来做，这使他深感矛盾与苦闷。当然，令委拉斯贵支苦闷还有一个原因，本来他要被国王授予爵位，但是一些有权势的贵族极力阻碍这件事，这使他尤为愤懑。

　　但是，即便是在这样的苦闷的心情里，画家依然创作了一系列优秀的作品，《镜中的维纳斯》就是其中著名一幅。这幅画不仅是委拉斯贵支最成功的女性题材作品，也是画家唯一一幅裸体女子油画作品。而且，这也是17世纪西班牙唯一的一幅裸体女性作品。我们知道，那个时候的西班牙，天主教势力非常大，要是画这样的作品肯定要受到宗教裁判所的制裁的。委拉斯贵支之所以没有受到宗教裁判所的追究，可能与他在宫廷里的地位有关。

　　《镜中的维纳斯》作于1657年，很明显受到了维纳斯画派的影响。但是，画家选择的角度与提香不同，他只画了一个裸女的背影。维纳斯的姿态十分优美，线条流畅，丰润轻盈，这是意大利画家们所没有尝试过的。她侧身躺着，对镜自我欣赏，爱神丘比特则为她专注地扶着镜子。在镜子里，映出一张可爱的西班牙少女的脸庞。整幅画的构图比较熟悉，但显得含而不露，充满女性的线条美感。委拉斯贵支素来善用透明凝练的色彩，他选择这样一个背朝观众的裸女，可以充分发挥画家以精到的笔调去描绘女性背部复杂的肌肤，细嫩的肉体在这里被展示得富有生气，洋溢出一种女性青春的美感，由此，可以看出画家的功力。

　　委拉斯贵支笔下的维纳斯，与意大利文艺复兴时期的乔尔乔内、提香等画家的维纳斯不同，无论从格调还是从色彩技巧上看，委拉斯贵支都胜过一筹，高于威尼斯画派那种散发出享乐主义情调的格调，充满着西班牙人素来具有的一种端庄、高雅的气质。但是，与意大利大师们有一点是相同的，委拉斯贵支笔下的维纳斯，被世俗化了，赞美的是世俗生活，这一点和意大利大师们的人文主义精神是一脉相承的。

宫廷奇葩——巴洛克时代

●布列达的投降 委拉斯贵支

>>> 《纽约画派的胜利》

美国画家坦西创作的《纽约画派的胜利》引用了委拉斯贵支《布列达的投降》一画的构图。作品展现的同样是激战后投降与受降的情景，但人物却被改变。签约投降的一方身穿法国军装，胜利的一方穿着美国军装，美国人的军装是第二次世界大战的，而法国人的军装却是第一次世界大战期间的。

作品的标题解答了观者的迷惑，这是一次寓意的艺术风格的战争，隐喻二次世界大战之后，纽约画派对巴黎画派的胜利。

拓展阅读：
《巴洛克艺术》王瑞芸
《西方绘画史话》左庄伟

◎ 关键词：西班牙 荷兰 塞布列达 和平情调

纪念布列达投降的画作

1625年7月25日，西班牙侵略军攻占了一个由荷兰长期坚守的军事要塞布列达，该城是荷兰的一个小城。在17世纪荷兰反抗西班牙统治的独立战争中，布列达一战是西班牙唯一的一次小小"胜利"，而且后来，荷兰人民凭着坚强的勇力，收复了这个要塞。但是，十年之后，西班牙国王腓力四世为了吹嘘自己的战功，命令画家委拉斯贵支把这一次并不怎么样的"战功"画下来，为侵略军树碑立传，这并不是光彩的事情。但是，这是国王的命令，委拉斯贵支不得不进行创作。而且，还有一层私人的关系也成了画家创作的一个原因，即这次战役的指挥者是斯宾诺拉，此人是画家的朋友和主顾。

在这幅画上，委拉斯贵支并没有描绘战争场面、宣扬西班牙军队如何"英勇顽强"；与之相反的是，画面上对垒的两军充满着和平休战的气氛。布列达的守军将领正在把象征着堡垒的钥匙交给西班牙的指挥官斯宾诺拉。显然，画家通过这样的一个场面，把战争双方矛盾的实际意义掩盖了，侵略军指挥官斯宾诺拉和荷兰军队的指挥官两个人都笑容可掬，大有一种"化干戈为玉帛"的和平情调。

从这幅画里可以看出委拉斯贵支绘画技巧的高超，这一点可以从两个方面体现出来。一是画家对绘画虚构的处理，他把侵略性质的战事通过自己的画笔，表现成一种休战的阵势，而不是投降的阵势，将荷兰革命战争与其侵略战争相混淆。这一方面说明了画家的历史局限性，同时，也说明了画家在为难之下所表现出的聪明。另一方面，就是作品里所体现的艺术真实，在这两军交会，并不单调，双方仅以一方长枪直竖，一方枪支凌乱，作为胜败的标志，而人物形象就如集体摄影一般，木然无情。整幅画表现出画家对威尼斯画派色彩表现力的学习，构图层次非常清晰。

此画曾题名《枪林》，因为胜利一方的枪都直竖，犹如林子一般。画家在这幅画上的人物身上渲染了一种和谐的威尼斯色调，这是他学习提香的表现。画家极崇拜提香，曾说："善与美要到威尼斯去寻找，而提香是创造这种善与美的画家们的领袖。"这是我们在观赏这幅画时所需要注意到的。

●宫娥 委拉斯贵支

>>> 《火神的锻铁店》

《火神的锻铁店》，是委拉斯贵支首次访意后个人创作进入成熟期的代表作。画家以古代神话作为题材，描画了太阳神阿波罗带着火神之妻不贞的消息进入火神的锻铁店后，引起店主火神的愤怒及工匠们惊愕的情景。

画中头戴放出光彩桂冠的阿波罗形象，多少具有古典的味道，然而，火神那充满紧张感的表情，一组体格健壮正在锻造武器的劳动者形象，以及炉火照射的店铺和铁砧上灼红的铁块，却使作品极大地增加了生活的真实性。

拓展阅读：

《委拉斯贵支·画家中的画家》
何政广
《欧洲绘画史》
［英］德·斯佩泽尔等

◎ 关键词：宫廷总管 色彩处理 光暗表现 写实功力

宛如照片的《宫娥》

委拉斯贵支于1656年完成的《宫娥》，是他晚年最杰出的作品，这幅画最初题名为《国王之家》，是他任宫廷总管后忙里偷闲完成的又一精美画作。

《宫娥》表现的是画家宫内生活的真实写照。中央的小主人公是国王的女儿玛格丽特，她刚刚进入这间画室，前来观看画家为她的父王和母后画肖像。在玛格丽特的周围，是护拥着她的宫廷侍女。背景深处被设计了一道门，光线从这一扇门透入室内。这是一间杂乱拥挤的画室，那些刚刚进到这间画室的宫女位置被设计得很随意，仿佛是偶然走进这间画室的。在画面前景的左侧，是一个侏儒宫女和一条卧地而坐的大狗，最右侧则有一个小侏儒正伸腿去踢那条狗。在小公主左侧身旁的宫女正蹲下，给公主送上来一杯水。在小公主右手边的一个小宫女，手提撑裙欠着身，向小公主请安。后面还有两个次要人物，即宫内的侍从，好像在说着什么。

在画家薄而淡的笔调下，小公主身上的玫瑰色撑裙质感分明，颜色鲜艳。她金黄色的头发衬托出她嫩脸上几根淡淡的青筋。从她半侧着身的动作上可以看出，她似乎先看了看画面，然后，再侧过脸来瞧瞧自己的父母亲。如果我们细心看背景墙，可以发现，上面的一块镜子里面所映出的人影，正是国王与王后的上半身。画家也把自己画到了作品中，不过位置在极左，占有着不起眼的位置。他站在大画布前，整个大半身被画得很清楚。

画面人物的视线都投向画外，当然，是对着国王和王后的。但是，除了后面的镜子外，我们无法看到国王和王后，这使观赏者产生了联想，从而也扩大了绘画的空间。在色彩处理与光暗表现上，委拉斯贵支把背景阴暗部分画成灰褐色，而后面进入强光的敞门处，用的是象牙白。这样处理，使画面中的小公主的头发与裙服受到光照，有利于画家把大撑裙的丝织品的质感与细巧的做工明显地展现出来。为了突出小公主玛格丽特的形象，她身旁两个宫娥的衣着颜色都很暗淡，左边是青灰色，右边变为鼠灰色，而靠近前景的那条狗是富有暖意的赭黄色，其他人物，由于屋内光线不足，都呈现出暗黄或暗绿色。凡承受光线的地方，色调稍亮些，银灰色随环境的变化而出现。因此，全画的颜色落到了小公主身上，她成为作品的中心。同时，也可以看出，画家身上的色彩最深，其余部分都和谐统一，相得益彰。

据史料所载，这幅作品上的所有形象都是真实人物，没有一个虚构的形象，可以说是一幅多人物的情节性肖像画。这是一幅以现实生活为典型来概括处理画面的作品，委拉斯贵支充分显示了自己的写实功力。据说，那个站在背景门口亮处，正在拉开帷幕的人物，是王后寝宫内的总管，名

●委拉斯贵支作品《三位乐师》这也是毕卡索在立体主义绘画中所喜好用的手法，即在一个平面上同时呈现多种的观画角度。

●委拉斯贵支笔下的侏儒，画家将其刻画得相当到位，毫不敷衍。质感、形体、空间、明暗的处理更是让人拍案叫绝。

叫唐·约瑟·尼埃托。画家为什么要把他画在这里，不易理解，也引来后来许多人对画家的这个处理进行了种种分析。有的人分析说，委拉斯贵支把这个人物推向远处，可能是为了不破坏肖像画前面的色彩协调。整幅画运用了粉红、银灰、娇嫩的柠檬黄和宝石般的翠绿色，使之交织合成为一首宫内色彩交响曲，从这一点来说，有着很强烈的巴洛克时代的印记。但就整幅作品来说，它是写实的。

● 乞丐少年 牟利罗

>>> 《乞丐少年》

《乞丐少年》是牟利罗以真诚和同情的心，塑造的流落街头的少年形象，将这些被社会抛弃的流浪儿童引进自己的艺术天堂。

这幅画中的少年正在街头角落捉虱子，他的周围是浓重的阴影，从门窗外射进的阳光笼罩着人物，有一丝暖意。这幅画是对不公平社会的无声控告和对流浪儿的无限同情。由于牟利罗对古典主义情有独钟，加之追求理想美的艺术观念，这使他对笔下的流浪儿也或多或少地给予美化。

拓展阅读：

《牟利罗：今日美术馆书库》
周芳莲
《西班牙绘画》啸声

◎ 关键词：塞维利亚 卡斯提奥 古典派 宗教题材

牟利罗：塞维利亚的拉斐尔

生活在 17 世纪下半叶的牟利罗，被誉为塞维利亚的拉斐尔。

1617 年，牟利罗在塞维利亚出生。不过，牟利罗和他同时代的委拉斯贵支的生活经历不同，牟利罗的早期生活很不幸。15 岁的时候，牟利罗就失去双亲，成了孤儿。当然，15 岁自谋生路并不难，可是他还有弟弟、妹妹，于是，生活的担子一下变重了。从这个时候起，牟利罗不得不开始独立地承担抚养弟妹的义务。

那个时候，牟利罗的生活是很艰难的。他从小热爱绘画，而且进步很快。艰苦的生活使他变得身体结实，加上他富有绘画天才，于是，少年的牟利罗经常到集市上给人画肖像速写。后来，在一些朋友的帮助下，他找到了一些生活出路，朋友把他画成的小型宗教画转运到美国新大陆去卖，以挣钱养家。若干年后，牟利罗积攒了一些盘缠，来到首都马德里，在同乡委拉斯贵支的帮助下，渐渐确立了他的画家地位。

牟利罗最初向画家卡斯提奥学习，卡斯提奥是位古典派画家，在这位画家的指导下，牟利罗打下了扎实的基础。不过，对牟利罗影响最深的画家，还是委拉斯贵支和佛兰德斯画家凡·代克。1645 年，牟利罗从意大利游学归来，回到故乡塞维利亚，为一个教堂画了 11 幅宗教题材的大画。此后，又为许多教堂创作宗教画，这些创作使他一举成名。

牟利罗的创作主要集中在两大类上：一个是西班牙画家比较常见的宗教题材的绘画，另一类则是描摹下层社会风俗生活和流浪儿童的作品。牟利罗所创作的宗教题材的作品，人物的创作都显得很纤弱无力，特别是他创作的圣母形象，看上去很美，仿佛有种音乐般的抒情意味；但细细品味则会发现，这些人物都"甜腻庸俗而缺乏个性"，其代表作《清净受胎》即是一例。

《清净受胎》又称《云中圣母》，创作于 1678 年。画面上的圣母，长着一张鹅蛋形的脸，看上去如同一个纯洁的少女，但她的神情掩饰不了一种内在尊严的缺乏。圣母的眼神向上，似乎在痛苦的彷徨之中，与以往正统的宗教圣母形象大异。人们可以从这幅圣母像，找到牟利罗的影子，所以称他是"西班牙的拉斐尔"。

牟利罗的圣母形象，包含了西班牙妇女的性格特征。就整幅画来说，它充满了神秘主义的味道，同时，也有唯美主义倾向，是 17 世纪晚期西班牙绘画特征的集中表现。牟利罗还参与了塞维利亚美术学院的创立，是这所学校的奠基人和第一任院长。他本人于 1682 年逝世。

宫廷奇葩——巴洛克时代

●吃葡萄和甜瓜的少年 牟利罗

>>> 《浪子回家》

圣经里说某户兄弟分家后的不同道路，哥哥勤劳自立，生活致富，弟弟浪迹天涯，游手好闲，挥霍无度，最后落得个乞讨的地步，后来受上帝感召，痛改前非，羞回家门。

《浪子回家》是牟利罗按照圣经所述，把情节展开在浪子回到慈父身边的一刻。牟利罗对每一个人物都做了细致的刻画。衣衫褴褛的浪子，正跪在年迈的父亲前，老人那慈祥的胸怀以宽大的袍服和爱抚的姿态来体现。整个构图体现一种古典主义艺术倾向。

拓展阅读：
《西洋绘画史》[日]相良德二
《写给大家的西洋美术史》
蒋勋

◎ 关键词：风俗画 流浪儿 创造性 感伤气氛

描绘儿童的精品《吃葡萄和甜瓜的少年》

如前所述，牟利罗的第二类绘画是描写下层人民生活的风俗画，这一类作品，较之他宗教题材的作品大有改观，除了题材广泛外，色彩和表现的性格也很不同。他喜欢描绘街头的流浪儿童、贫穷的家庭生活，如吃瓜果的少年，乞食的流浪儿，掷骰子的贫民，无家可归的吉普赛女人，等等。画家怀着一种同情心去表现他们，用一种充满暖意的色调来揭示人物的心理特征。特别对流浪儿童的生活画得如此真切，充满着感情，这大概与他自己少年时的实际生活经验有关系。所以，他的这些画不仅数量多，而且充满了生活气息。

《女孩与保姆》创作于1670年前后，描绘的是一个普通人家的生活场景，洋溢着强烈的风俗趣味。画面表现的是窗台上的两个女人，很显然，一个是这一家的小主人，出落得苗条多姿的少女；另一个是这家的保姆。这位少女正悠闲地伏在窗前观望街景，她右手支着下颏，目光投向窗外下方，好像被街上的什么事物所吸引，表情被刻画得很认真，并且在嘴角上露出一丝惬意的微笑。保姆的位置是左边稍靠后一点，她也扶着窗框津津有味地观看起来。她用头上的围巾捂住嘴笑。此画的构图富有创造性，使观赏者自然地对画外产生联想，增加了风俗画的趣味。

不过，牟利罗在这方面所创作的精品中，还当是《吃葡萄和甜瓜的少年》。《吃葡萄和甜瓜的少年》表现的是两个流浪儿童生活中的一个场景。在画面上，两个衣衫褴褛的少年，正坐在街沿石上分吃着甜瓜和葡萄；从他们左边的破篮子可以看出，他们是以拾破烂为生的流浪儿。篮子的上面堆放着几串绿紫色葡萄，两个男孩的表情十分诙谐；右边的男孩已剖开甜瓜，一边分给伙伴，一边自己品尝，似乎觉得味道很好，所以回过头来与伙伴说着话。而另一个男孩却得意地举起一串葡萄往嘴里放。为什么两个流浪儿的神情如此兴奋？一只大甜瓜、几串葡萄，对于这两个经常食不果腹的流浪孩子来说，是一顿最丰富的美餐了，画家正是抓住了孩子的这个心理来进行刻画的。

画家仔细观察了这两个孩子的各个细节，仔细速写下他们的姿态、衣着和其他事物，然后进行构思创作，最后，画出了这一幅颇具典型意义的社会孤儿的形象。尽管，流浪儿的形象被画得生动风趣，但是，如果我们从画家所要表达的流浪儿的心理去理解，不难想象，在这两个形象背后隐伏着一种生活的阴影。它给人以社会不公平的内涵。而朴实无华的笔触，揭示了人物的内心情感，且明白易懂，加强了画面的感伤气氛。

总之，《吃葡萄和甜瓜的少年》成为描绘流浪儿的精品之作。

●《吉普塞女郎》 哈尔斯

>>> 《琴师》

哈尔斯的《琴师》描绘了一位年轻人一边弹着吉他，一边唱着流行小曲的情形。头上斜戴的呢帽，掩盖不住的乱发，回眸之间的得意，唇间荡漾的笑纹。

画家抓住表现人物个性特征的一瞬间，将年轻人无拘无束、风趣潇洒的快乐情绪，跃然画面之上，却又毫无牵强之感。这种以迅捷的笔触，捕捉稍纵即逝的人物姿态和表情的技法，在哈尔斯的作品里，屡见不鲜。例如《愉快的伙伴》《忏悔日的狂欢者》，等等。

拓展阅读：

《维米尔与荷兰小画派》
人民美术出版社
《佛兰德与荷兰绘画》啸声毅

◎ 关键词：荷兰画派 职业画家 天赋 《吉普赛女郎》

荷兰肖像画大师哈尔斯

17世纪的荷兰，出现了一个著名的荷兰画派，它的创始人是著名的肖像大师弗朗斯·哈尔斯。

17世纪的荷兰，摆脱了西班牙的统治，成立了世界上第一个资产阶级共和国。它的纺织业和海上运输业十分发达，这使得沿海港口城市出现了前所未有的繁荣。繁荣的经济促进了艺术的发达。

大约1581年，哈尔斯出生于安特卫普一个服装工人的家庭。但是，在哈尔斯小的时候，他一家便定居于阿姆斯特丹西部的海港城市哈勒姆。这是一个水手、商人和手工业者混杂的城市，为日后哈尔斯的艺术创作提供了丰富的源泉。

哈尔斯自幼顽皮聪明，但是，在学习绘画上，却显示出超人的天赋。他的绘画艺术引路人是哈勒姆的画家兼诗人卡略尔·凡·曼德。曼德捐资建立了哈勒姆绘画学校，哈尔斯则成了这所学校里最卓越的学生。1610年，哈尔斯独立作画，并加入当地的圣路加公会，开始了职业画家的生涯。

不过，这个时候的哈尔斯依然放荡不羁，而且喜欢饮酒，常常在城市里阴暗的酒馆里大醉而归。这个时候，他已经有了八个子女，生活的重担给他的压力很大，而且他脾气暴躁，经常和妻子吵架，甚至虐待妻子，因此，受到当地法院的多次传讯。虽然，哈尔斯是一个天才，但是，在现实生活中，他自甘堕落。当时，本地市民到上流社会都想拯救这个堕落的天才，他们同情他，在他生活入不敷出的时候救济他，邀请他参加上流社会的活动，邀请他绘制肖像，这仿佛是一个全民拯救画家的活动。就是在这段生活中，他摆脱了以老师为代表的意大利式学院派风格，他的笔下多是形形色色的荷兰人，他们有学者、有军官、有商人，甚至有水手、流浪汉，他们活泼、乐观、求实、刚毅，也有的显得不幸、失望甚至自甘堕落。

哈尔斯主要从事肖像画创作，1630—1650年这20年内，是哈尔斯的创作盛期，一共完成了100幅以上的单人肖像和6幅群像或家庭肖像。在这些作品中，哈尔斯采取了像西班牙画家委拉斯贵支那样的直接画法，使用粗放自如的笔触，明快有力地塑造生动的形象。《吉普赛女郎》是哈尔斯肖像画中最优秀的一幅，主人公敞胸露怀、任意畅笑，表情生动而又自然。据说，哈尔斯常常乘醉即兴为模特儿作画，所以，才能在作品中留下画家兴致盎然的绘画激情。

哈尔斯虽然是一个天才画家，但是，晚年却过着穷困而悲惨的生活，靠慈善机关的救济金为生。1666年，在伦勃朗去世两年之后，85岁高龄的哈尔斯也在贫病交加中病世，他的葬礼还是靠市政当局的捐款才得以办理。

◎ 关键词：城市生活 特殊产物 批判精神 现实主义

哈尔斯的肖像名作

● 微笑的骑士 哈尔斯 肖像画

>>> 《弹曼陀铃的小丑》

富有民主思想的哈尔斯，选择了一位处于社会底层的流浪艺人，在《弹曼陀铃的小丑》中着意描绘他那乐观诙谐的小丑形象。他的装束和表情虽然显得滑稽可笑，却显示了荷兰平民的性格特征：他们幽默机智，忍辱负重，对艰涩的人生怀着乐观的态度。

画家抓住了他那转瞬即逝的斜睨的眼神，透露出他那幽默机灵、充满欢乐的内心世界。并以奔放而巧妙的笔触神奇地表现在画布上，给人以活灵活现的感情交流。

拓展阅读：

《荷兰小画派》邓嘉德
《外国美术选集》
人民美术出版社

哈尔斯所创作的肖像画，是荷兰城市生活的特殊产物。在那个时候，摄像术还没有被发明，肖像画有着很大市场。哈尔斯除了创作《吉普赛女郎》这样的单人肖像外，还创作群像，《圣乔治射击连军官肖像》是他的成名作。

《圣乔治射击连军官肖像》是应火枪手会邀请创作的，当时荷兰独立战争胜利不久，火枪手的勇士们在反抗西班牙的战争中，英勇向前，取得了一系列的胜利，屡建奇功。哈尔斯的作品是表彰这些勇士的。画中的军官都衣饰华丽，佩戴着各种象征荣誉的勋章，他们容光焕发，精神饱满。画面的安排如同偶然的聚会，丝毫没有做作之感，画家着力渲染整个画面的氛围，烘托出共和国战士的团队精神。

《圣乔治射击连军官肖像》的成功，促使哈尔斯在以后的岁月里又创作了大量的同类题材作品，比如《李哀尔上尉和布拉乌尔少尉的火枪手会》《圣阿德里安射击连军官肖像》等，但是，这种群像最典型的是《哈勒姆养老院的女董事肖像》。

《哈勒姆养老院的女董事肖像》创作于1664年，是应养老院女董事会的委托而作的。当时，接这个订单的时候，哈尔斯已经80多岁了，如前介绍，他的生活非常艰难。1660年，哈尔斯曾接受过画家行会

的补助金，1662年，又开始靠市政局供给的少量养老金过活。这样穷困潦倒的生活经历，自然会影响到画家的风格。此时，他的肖像画所选择的色彩，已显得暗淡无光，色调变化也更为拘谨。在创作这幅作品时，画家从他自身的悲惨境遇中开始构思，这个时候他所看到的这些掌管老人命运的"尊贵的太太"的形象更深刻了，她们的假仁义、冷酷、虚伪、妄以孤寡老人的看护人自居，等等，被画家挖掘出来，展现到画面上。整幅画以强烈的黑白调子与淡黄——玫瑰色的中介对比色来勾画。在画面的中间，一手持折扇的老人是养老院的总管。在她脸上有着年迈力衰的明显烙印，眼睛被刻画得如死人一般，动作也似乎恍惚不定。另五个年老的女董事，脸都朝外、神态发愣，似乎正在倾听该院女会计主任的讲话。显然，画上所绘的是一个养老院董事会的场面，充满了批判精神。这一切与哈尔斯以前所画的充满欢乐的肖像画截然不同。在这幅画里，是画家老年心境的写照，也是他体会了世界的悲凉与黑暗后的重新崛起的批判精神的外露。

不久后，哈尔斯就离开了人世，但是，哈尔斯的风格却延续了下来，他的现实主义肖像传统，不仅传入后世，而且越出了荷兰国界，传遍了整个世界。

●伦勃朗自画像

>>> 《凭窗的亨德里治》

《凭窗的亨德里治》在美术史上被公认为是最杰出的一幅油画肖像画。伦勃朗以亨德里治凭窗眺望的神情来展示她那娴静、善良的女性气质，她性格温柔、肌肤丰腴。

一个凭栏妇女的情态，本来是司空见惯的形象，画家却能从这种常态中挖掘出人的内在气质。亨德里治长得并不算顶美，作画时，脖子上一根黑色的项带，要比一串晶莹剔透的珍珠项链富有魅力得多，浮华的装饰不一定都能奏效，这就是这幅肖像画的成功之处。

拓展阅读：

《伦勃朗传》[美] 房龙
《世界名画家全集》何政广

◎ 关键词：写实主义 人文主义 历史题材 风俗画

磨坊主的儿子伦勃朗

1606年7月15日，画家伦勃朗在荷兰莱登的一个磨坊主家庭出生。日后，伦勃朗成为荷兰17世纪最著名的写实主义画家，同鲁本斯、委拉斯贵支一起，完成了绘画从文艺复兴向近代的转换，承接了文艺复兴时代的人文主义精神，为后来的绘画者开辟道路。伦勃朗在肖像画、风俗画、历史画、风景画等各个领域，都取得了不同凡响的成就，在欧洲绘画史上占有重要的地位。

1613年，伦勃朗进入当地一所拉丁语学校接受启蒙教育。1620年，他又进了当地著名的莱登大学读书。不过，不久后他就辍学了，因为他喜欢绘画。最初，伦勃朗跟随鹿特丹的画家史望耐堡学习绘画，后来，又来到阿姆斯特丹，在皮特来斯特曼画室学习绘画。这位老师对他的影响很大，使伦勃朗间接认识到了意大利美术的技巧，也见识了老师的绘画里戏剧性效果的处理。后来，他离开了老师的画室，开始自学绘画，练习用素描画着各种不同的人物。他回到故乡莱登，与一个朋友合作，开设了自己的画室。

在这一时期，他受卡拉瓦乔的影响很深。在他历史题材的作品里，我们可以看到许多现实中的人物，比如农民、商人、流浪汉，这些现实生活中形形色色的人物，一起构成了伦勃朗早期作品的主题，这些主题是使他成为一个写实主义画家的重要条件。

在这段时间里，他结识了著名人文主义学者柯斯多特依·哈赫斯，后者发现了年轻画家的绘画潜能，并且预言伦勃朗将可能成为荷兰最伟大的画家。1631年，为了寻求艺术上的突破，伦勃朗再次来到阿姆斯特丹，这次是移居过来的。在阿姆斯特丹，他接了一个叫杜普的医生的订单，画了一幅著名的《杜普医生的解剖课》，这使他一举成名，赢得了声誉。

伦勃朗在这幅画里，突破了传统题材的简单处理。在传统绘画里，处理如解剖课这样的题材，一般都是让人物站成一排，姿态也很做作，人物之间似乎也没有什么关联。伦勃朗不是把这个题材作为一个简单的画面来处理的，而是作为一个有情节的场景来处理，把人物放到一个动态的环境里，人物之间不是孤立地存在，而是有着很密切的关系，使普通的肖像画具备了戏剧性的效果。在画面中，重要的人物是杜普医生，在他的周围是一群医学学生，这些学生围着人体标本，认真听老师讲解。除了对杜普医生的神态表情进行精致的刻画外，伦勃朗对围绕着他的医学学生也做了生动的描绘，使每个人都呈现出不一样的神情。

这幅画的成功，使伦勃朗顿时声名大振，订单不断，他也将由此向着更成熟的画风前进，最终成为荷兰最优秀的画家之一。

●杜普医生的解剖课 伦勃朗

>>> 《达那厄》

达那厄是画家最喜欢表现的希腊神话题材，但不同的时代、不同的画家创造的达那厄艺术形象和蕴含的思想感情是不相同的。

伦勃朗笔下的达那厄与别的画家不同，她具有鲜明的艺术个性，体现了画家所处的时代精神和独特的审美理想。画中的达那厄不是提香笔下的少女，而是一位成熟的荷兰妇人，从现实来考察，画中人是以他的夫人做模特创作的，既真实又有美学意义。

拓展阅读：

《伦勃朗油画》吴晓欧
《伦勃朗素描》
天津人民美术出版社

◎ 关键词：上层社会 古典艺术 人性题材 寄托

伦勃朗破产了

因为《杜普医生的解剖课》而一举成名的伦勃朗，不久就和名门闺秀莎士基亚·凡·艾伦堡结婚了。从此时起，伦勃朗进入了荷兰的上层社会，特别是商贾的订单使伦勃朗越来越富有。伦勃朗开始搜集古典艺术品，他喜欢搜集绘画、版画以及古代的兵器和服饰。这段时间的伦勃朗是事业有成，爱情美满。但是不久，不幸的事情发生了。

1642年，他的妻子去世了，这件事对伦勃朗来说打击非常大，他不再与上流社会的人打交道，很少参加社交活动，开始喜欢朴素的画风，与阿姆斯特丹上流社会的审美趣味相脱离。此后，他的订单越来越少，事业开始衰落，开始陷于债务的缠绕之中。最后，他不得不靠典卖房产和拍卖艺术品来渡过生活的难关。人生的巨大变迁造成了伦勃朗绘画的重大改变。在他40岁之前，他的绘画可以分成两类：即缺乏独创性然而却有着熟练技巧的人物肖像画和以夸张甚至是粗野的风格创作的神话和宗教画。但是，妻子的死和生活的每况愈下，开始影响他的画风。

从这以后，很难再在伦勃朗的画里发现平庸的肖像和神秘玄想式的神话题材，他开始愈来愈多地选择那些有着深刻人性的题材，他在宗教题材中注入了父爱、怜悯与饶恕的主题，而贫困的生活也改变了他的视线，下层普通的穷苦民众也成了他绘画的主题。伦勃朗的《圣家族》中，圣母就被塑造成一个普通的贫苦人家的农妇，而其家庭，也是一个简陋而温馨的农民家庭。此时的伦勃朗，是通过下层人生活的题材，找到了自己艰难生活的影子，是对自己现实生活的一种寄托，也是对现实生活的批判。

世态炎凉使得伦勃朗对人的理解也更深入。伦勃朗的人物画中开始出现对人物心灵的表现，在这以前是没有的。在认真地观察他要表现的对象后，伦勃朗认真地分析他们的姿势所蕴含的意义，探索人与人之间情感交流的微妙关系，以及他们脸上每一个细节所透露出的心灵感受。伦勃朗的自画像就是表现这一绘画特色的优秀作品。伦勃朗在生活困窘后，所理解的人物，不再是单纯的表面，他似乎要发现人物复杂的心灵信息，并把它表现出来。所以，在伦勃朗的绘画里，他选择的色彩总是那么深沉、厚重，他自由地戏剧性地处理复杂画中的明暗光线，他利用光线来强化画中的主要部分，也让暗部去弱化和消融次要的因素。他这种魔术般的明暗处理构成了他的情节性绘画中强烈的戏剧性色彩，这些绘画的重要特色的形成，与伦勃朗的生活经历密切相关。

◎ 关键词：集体肖像 创新 突破 厄运

十六名军官的《夜巡》

● 夜巡 伦勃朗

>>> 伦勃朗《自画像》

年轻的无忧无虑的伦勃朗曾经把自己画成漫画式的青年、戏谑般浪子、装扮式的文艺复兴的廷臣。他仔细研究过自己的脸部特征和各种表情、皮肤与头的不同式样，采取各种姿势、穿着各种服装，运用不同的光照，直到贫困饥饿生活在他的面孔上留下深刻的印迹。

伦勃朗的绘画富有丰富的情感色彩，他的色彩总是那么深沉、厚重，在一片深棕色的基调中，他谨慎到使用有限的亮色，在明亮的金黄、朱红的点缀中构成一片漂亮的暖调。

拓展阅读：

《西方美术史话》迟轲
《巴洛克绘画》
山东美术出版社

1642年，以大尉佛·巴·科克为首的16名军官，找到伦勃朗，他们每人出了100荷兰盾给画家，要求画家给他们画集体肖像。这幅作品，就是著名的《夜巡》。《夜巡》的完成，意味着伦勃朗在艺术上的转折，是他的创新和突破；然而，在现实生活中，这幅作品却给他带来了更大的波折，让他本来就坎坷艰难的生活雪上加霜。

此画原来的题目并不叫《夜巡》，而是《佛·巴·科克火枪手连的出发》，伦勃朗在画上把这批射击手巡警处理成以佛·巴·科克为中心，整个射击手连在白天要去执行一项紧急任务出发前的情景。因为画面涂上的一层亮油长期受到熏染，而呈现黄褐色，所以才被误认为是"夜景"。到了20世纪40年代，亮油被洗掉后，才发现是白天的光线。

画家没有按照订货者的要求，采用当时流行的盛装肖像的形式，细致地画出每一个人的肖像，而是别出心裁地选择了大尉下令部队出发时的一个瞬间场面，有节奏地处理这些巡警们，使画面成为一幕富有戏剧性的整体：右侧击鼓者的神气，左边挑着旗帜的巡警形象，佛·巴·科克正在与他的少尉威廉·凡·雷伦勃克谈着话；其余人物，有的被安排在中景，有的被安排到后景；姿态也各不相同，有的在擦枪筒，有的在举长枪，构造出一种临

战的紧张气氛。并且，在这些火枪手中间，又夹杂着几个嬉闹的小孩，增加了画面的戏剧性，特别是被强光照耀着的小女孩，使画面的层次更加丰富。这种构图方式，突破了荷兰群像的平板构图，使画面层次丰富起来，人物不是简单的叠加，而是在整体中散发着不同的个性特征。这样大胆的创新势必成为欧洲艺术史上的不朽杰作。

但在当时，事情并不是这样的。由于画面明暗变化强烈，有的人就被处在暗影中，每个人的形象的明暗程度不同，这却引起了轩然大波。由于巡警们出同样的钱却不能在画上有同等的地位，于是向画家提出抗议。订货者拒绝此画，并且索要画金。为了索回画金，这些军官就把此事诉诸法庭，还对画家进行大肆攻击。伦勃朗蒙受事业上的严重挫折，从此，订画者疏远了他。但是，画家没有动摇自己的创作信心，他遗世独立，不再去迎合当时资产阶级的胃口，坚持不修改自己的作品。

本来这幅画是挂在射手总部的。1915年，它被移到阿姆斯特丹的市政府，因墙面不够高，又被两个门口的大小所限，竟被当事人割去了四沿不少篇幅，特别是左边被切掉两个多人的篇幅。这就是艺术在不懂艺术的人前的厄运，让人不仅仅是扼腕感叹，甚至是愤怒。

◎ 关键词：画家公会 风俗画 诗意 荷兰画派

维米尔抒情诗般的市民生活画

●倒牛奶的女仆 维米尔

>>> 《画室里的画家》

《画室里的画家》是维米尔向历史致敬的作品，深深表达出他对旧时代的缅怀。画中的他穿着16世纪文艺复兴时期的服装，墙上挂的是古地图，他的模特儿是头上戴着桂冠，一手拿着号角，另一手抱着书本的蓝衣女子，她是希腊神话中掌管历史的女神克莱奥。克莱奥手中的书本很厚重，看似一部著名的历史典籍，而号角则有着画家传扬自己美名的期许。

这幅画内容复杂，思想性极高，表现手法臻于完美，一向被公认为稀世之作。

拓展阅读：

《维米尔画集》
　　天津人民美术出版社
《外国美术史》
　　人民美术出版社

维米尔，作为17世纪荷兰绘画的第三个重要代表人物，却被湮没了长达两个世纪之久。

1632年，约翰尼斯·维米尔出生于荷兰德尔夫特市一个经营客店兼贩卖画的中产阶级家庭。因为是画商的儿子，维米尔很小就开始学习绘画，并且显露出不凡的资质，并向伦勃朗最有才华的弟子法布里乌斯学过画。1653年，21岁的维米尔正式成为故乡的画师，加入当地画家公会，而且在1663年、1669年两次被选为公会的会长。维米尔生前就已经在画坛享有盛名，他的社会地位也被认可，但是，他的家庭经济十分拮据，1672年，他因负债累累而不得不出卖父亲遗下的客店。1675年，正当年富力强之时，维米尔又溘然长逝，只活了43岁。维米尔死后，长期被人遗忘，直到19世纪中叶才被艺术评论家们重新发现，200年后才有了他应有的地位。所以，维米尔被称为"沉睡了两个世纪的斯芬克司"，是"谜一样的画家"。

维米尔留下的画，据专家们鉴定，共存34幅真迹，其余的30多幅都是别人伪托的赝品。这34幅作品中，除少数肖像、风景和宗教画外，绝大多数是描绘市民日常生活的风俗画。

作于1658年的《倒牛奶的女仆》即是其中之一，也是维米尔的代表作品之一。整幅画面构图单纯、轮廓清晰、环境淳朴。维米尔笔下的女仆，身体健壮，塞起胸前围裙的一角，正为准备早餐倾倒牛奶。作为背景的整个厨房，布置也非常简单，左墙有一扇窗户，挂着藤篮和马灯。桌上杂乱地摆着一些食物。画面表现得朴素、宁静，非常普通平凡，富有生活特质。很显然，画家就是想通过日常的生活场景去发掘诗意，以朴实的抒情风格去打动观众。

大约作于1666年间的《情书》，则是表现荷兰市民生活的代表作之一，特别是以清洁城市著名的德尔夫特城的市民生活。整幅画面上，一个主妇正坐在一个套间里悠闲地弹琴。这时，女仆出现了，她的手里拿着一封信。主妇和女仆面对面，从她们的神情中可以察觉，这是封情书，是主妇在自己无聊的时光中唯一企盼的信件。二人的心理状态从面面相觑的神态中微妙地透出，但它却又以宁静的氛围来表现这种心态。这幅画面已经没有了伦勃朗所热衷的戏剧性冲突，虽然维米尔是伦勃朗的再传弟子，但是，在这里正好体现出了荷兰画派的新主张。画中的人物形象鲜明，光线柔和、环境洁净、笔触利落，柠檬黄、绿、紫三种色调和谐地结合在一起，色调处理也干净，并且细致入微，显出了维米尔独有的风格和情趣。

◎ 关键词：荷兰 风景画家 树木

雷斯达尔的《林中水塘》

● 冬天的风景 雷斯达尔

>>> 《韦克的风车》

雷斯达尔的《韦克的风车》是一幅很有荷兰民族地方和时代特色的风景画，它是一首对大自然动力的赞美诗。展现在我们面前的是：在一条碧波荡漾的河湾旁，高大的风车耸立在乌云翻滚的天空，显得庄重、巍然而神圣。

画家擅长于色彩造型，深邃的天空运用变化多端的和谐灰色，层次丰富，笔触细腻沉稳，他使笔触与色彩消失在翻腾的云层中，人们看到的是真实的天空。这才是至高的艺术境界。

拓展阅读：
《世界名画家经典素描》
唐华伟
《尼德兰古典油画与技法》
马刚

荷兰是一个风景优美的国家，在这样的国度，也产生了许多优秀杰出的风景画家。在17世纪，这些人用他们的笔为后人留下了许多美丽的荷兰风景画，这些人包括雷斯达尔、霍贝玛、扬·凡·戈因、保罗·波特、阿尔伯特·克伊普、凡·德·威尔德等。他们在风景画上的创造性探索，为欧洲以后的风景画树立了典范。在这些风景画家里，以雷斯达尔和霍贝玛最为杰出。

雅各布·凡·雷斯达尔大约生于1628年，卒于1682年。雷斯达尔出生在哈雷姆，这是一个风景优美的城市；他还曾经到过德国旅行。大概1657年前后，雷斯达尔移居到阿姆斯特丹。就性格来说，雷斯达尔是一个性情孤僻的人，不善于与人交往，而喜欢大自然的生活，终其一生，都以大自然为伴。

雷斯达尔的风景画和他同时代其他画家不同，他不喜欢描绘无边无际的远方、平原、河流，或者喧闹的城市，他所要描绘的风景能让人惊动甚至难以忘怀。他的早期作品，一般以哈雷姆郊外风光为主要表现对象，他心目中的风景主角就是树木，那些强劲雄伟或古老的参天大树对他来说，有一种非凡的魅力。在他看来，要表现出树的感情，只有用心作画，才能表现出树的个性，雷斯达尔一生画了500余幅风景画，而以树为主题的占绝大多数，《林中水塘》是这方面创作的代表作之一。

《林中水塘》作于17世纪40年代，专以树林为主题，但不是单调的树林，而是伴随以水塘景物的森林交响曲。在这幅画的创作上，雷斯达尔使用了厚厚的颜料，精细地描写每一棵树。画面中所有树干、叶簇显出其深情厚谊，光影从繁茂的树丛中洒落下来，投在幽静的水塘周围，细碎而又绵密。在水塘的水面上，没有反射阳光的光线。这是一片人迹罕至的空地，池水被大片树林包围，池水显得深不可测，池面也显得十分静谧。画面背景的远处，有一只白犬穿过水塘，似乎可以听到它划水的声音，这与整个林中有点窒息的空气感对照，一方面，它映衬了单调的静谧；另一方面，更突出了林中的静谧。这是一块幽静而充满诗意的地方，这里没有小路，更没有人的耳语声，给人以一种远离尘世的感觉。在右侧前景上，画家有意安排了两棵枯萎的橡树，一棵不知道何故倒下了，树根泡浸在水塘里，而水塘里长满了荒草，与整个画面的布景相映照。

雷斯达尔还有许多知名的风景画作品，如《暴风雨》《瀑布》《冬天的风景》等，画面布景都很宏伟，描写细腻，给人留下难以磨灭的印象。

◎ 关键词：风景画 优雅 悲凉 焦点透视 田园风格

专画林间小道的霍贝玛

●林间小道 霍贝玛

>>> 田园诗

所谓田园诗，应是指歌咏农村田园生活的诗歌。人们通常把被誉为"古今隐逸诗人之宗"的东晋诗人陶渊明的一些诗称为"田园诗"，因而后世的文学家便把田园诗的范畴限于隐居乡野诗人的作品，把其题材局限于写农村田园的风光和隐士的乡居生活。

田园诗既有描写农村自然风光和隐士生活的，也包括乡村的民情风俗、农民的劳动生活、农村的阶级剥削和压迫等内容，较之山水诗、咏物诗、爱情诗它更能深刻地反映社会现实。

拓展阅读：
《四时田园杂兴六十首》
唐·范成大
《荷兰小画派》邓嘉德

荷兰风景画家中第二位著名的画家是霍贝玛，他生于 1638 年，卒于 1709 年，是雷斯达尔的学生。

霍贝玛虽然在绘画的技法上受到他老师雷斯达尔的影响很大，但是，他所追求的风景画的特色却与自己的老师不同，形成了自己独特的艺术风格。而且，在创作中，他也没有老师那样多产。如同我们前面已经介绍过的，雷斯达尔的风景画情调倾向于忧郁和悲凉，富有个性而又激情四溢；但是，霍贝玛的画面则显得明朗和素朴些，虽然也洋溢着一种较为欢快的气氛，但主要以优雅、安宁的田园风格为主。雷斯达尔喜欢描绘荒丘与沼泽，银灰色的天空和苍茫的平原；而霍贝玛的作品如同一首牧歌，有淡雅的泥土气，乡间的宁静，空阔而疏朗。《林间小道》就是他的代表作之一。

《林间小道》又称《米德哈斯尼斯的小道》，作于 1689 年，这幅画把霍贝玛所追求的风格发挥到极致，所以，也最为人们所称道。这幅画的取材非常简单，描绘的是一条极为普通的泥泞村路，路的上面印着许多深浅不同的车辙，路的两旁排列着细而高的树木，彼此参差错落，既十分对称，又富有变化。在小道的另一头，一个村民正牵着一头牲口站着，在右边的一条岔道上，有两个农村妇女，她们一边谈话一边走着；在右侧近旁的一块种植园里，一个农妇在修剪枝条。整幅画面所设计的地平线较低，为天空留出很多的位置，这种处理，给画家有更多的可能去描绘云蒸霞蔚的美丽的天空。

《林间小道》展现了一种乡野景色的平远透视美。画家所选择的构图和色彩，如同诗的语言，再现了具有强烈透视感的田园景色。画面的视角仿佛是在极目远望，使人心旷神怡，两边是那样地对称，又使整个构图显得很平衡。画家追求的是细微的、有节奏的、多样的统一，他没有放过每一个细节，这样的构图设计，使简单的自然风格也丝毫不平板单调，相反，显得轻松愉快。据说，霍贝玛是一位对故乡怀有浓厚情感的田园风景画家。他一生所创作的作品虽然不多，可是对每一幅画，他都做实地观察，认认真真地去体验大自然的美与诗意，找到大自然情景交融的感觉。在这幅画里，霍贝玛成功使用了焦点透视的特性。严格的透视消失点，把观众的视线也带向远处。

17 世纪的荷兰绘画，题材显示出多样性，这如同一面镜子，反映了荷兰社会生活的丰富性。在风景画方面，这两位大师：雷斯达尔、霍贝玛，给我们展示了荷兰农村大自然丰富多彩的景色，让我们几个世纪后，还能感受到他们所生活的时代的优美的自然风光。

◎ 关键词：黄金时代 静物画 象征意义 质感

荷兰画派的小画家们

●荷兰画家雅各布·马雷尔的作品

>>> 莱登大学城

莱登是海牙市的大学城。当年奥兰治家族的威廉王子为了结束西班牙人的围攻，下令打开堤防，打算以大水击溃敌军。1574年10月2日，当大水涌向莱登时，成群的西班牙人纷纷作鸟兽散。从那时起，每年的10月2日至3日，莱登各地都要庆祝莱登的解放。

威廉王子为了表达个人的感激之情，于是赐予莱登一所大学，经过几代人的努力，莱登后来成为荷兰最人文荟萃的城镇，莱登大学在人文科学方面的研究也处于全国领先地位。

拓展阅读：

《荷兰小画派（百集珍藏本）》
邓嘉德
《静物画》[西班牙] 毕加索

17世纪是荷兰绘画的黄金时代，这一时期，荷兰取得了民族独立，国内的文化艺术发展空前活跃。画种比以往丰富，绘画的题材也比之前任何时期广泛。在这种条件下，荷兰的静物画得以产生，成为富有象征意义的观赏艺术。

扬·达维兹·德·海姆就是这个时期静物画家的代表。他的父亲也是当时一位有名的画家，小海姆从小就受到了艺术熏陶，拥有很高的绘画天赋。1626—1636年这十年间，海姆在莱登大学城地方美术学院学习，专学静物。书本、乐器以及某些具有象征意义的物品一般是静物画的描绘题材。其后，他来到安特卫普，他的静物画这时产生了一定变化，巴洛克画风开始影响他的创作。他把注意力更多地放在表现华丽的色彩上，减弱了原先绘画中的朴实性，增强了夸饰成分。在此影响下，他画的诸如水果、金属盘与酒杯等静物，都色彩华丽，极具质感。他的画面层次比较复杂，偏爱在深沉的背景前突现静物，色彩沉着。他的作品《鲜花》（又称《花瓶中的鲜花》）就是如此。此画作于1665年，约为53.5厘米×41.5厘米大小，现藏于英国牛津阿什穆兰美术馆。画中的玻璃花瓶隐没在鲜花背后，但画家把它的质感表达得一览无余。在小口径玻璃瓶中，几朵硕大的牡丹花与芍药花被扭曲地插着，花朵色彩分布得十分均匀调和。

阿尔伯特·克伊普是荷兰著名风景画家。他的家族中共有7名画家，他们都在尼德兰的多德雷赫特进行创作，美术史上称为"克伊普绘画世家"。其父雅各布·克伊普以肖像画闻名于世，画风受伦勃朗的影响较多。叔父本雅明·克伊普是巴洛克画家，擅长风俗、风景和宗教题材的绘画。阿尔伯特的风景画通常以多德雷赫特附近的马斯河或瓦尔河岸的美丽风光为主，笔法坚实流畅，形象生动。《多德雷赫特附近的船舶》这幅画描绘了马斯河上商船繁忙的景象。河上迷雾消散殆尽，露出密集的船影。天空占据了画面的三分之二，伸展的云彩被画家用精细的色泽描绘得十分逼真。大气与光线融合为一体，河上的空气充满了湿润的水汽，沁人心脾。远处帆船绵延不绝，云雾若隐若现，水天一色的迷人景象不禁令人神往。画的近景处，一艘商船在等待一只渡船靠拢。大船上似乎已挤满乘客，一位贵妇人坐在渡船上。一个击鼓迎客的船员位于船侧。人们都在注视着一位迟到了的旅客。虽然，这个细节在整个画面上不是十分重要，但画家对它的描绘仍一丝不苟。阿尔伯特·克伊普所绘景物细腻动人，描绘的天际浩瀚无垠，大自然沐浴在晨光中或沉浸在夕阳中，给人以无限的遐想。

◎ 关键词：风俗画家 现实主义 圣诞老人 民间气息

《圣尼古拉节前夕》

●圣尼古拉节前夕 扬·斯滕

>>> 圣诞老人

圣诞老人的传说在数千年前的斯堪的纳维亚半岛即出现。圣诞老人原来的名字叫作尼古拉，在4世纪的时候，出生在小亚细亚巴大拉城，家庭富有，父母亲是非常热心的天主教友，不幸的是他的父母很早就去世了。

尼古拉长大以后，便把丰富的财产全部捐送给贫苦可怜的人，自己则出家修道，献身教会。尼古拉后来做了神父，而且还升为主教。他一生当中，做了很多慈善的工作，最喜欢偷偷帮助穷人。

拓展阅读：
《圣诞快乐》（歌曲）
《佛兰德与荷兰绘画》
[法] 库蒂翁

扬·斯滕是荷兰17世纪著名风俗画家，其作品影响很广。他出生于莱登，年轻时游历过许多地方。他曾向奥斯塔学过画，后又跟随其岳父学习油画技巧，因此，最初的绘画风格受其岳父影响颇多。1670年斯滕重返故乡，在那里开了一间小酒馆。他的油画题材，诸如玩扑克、九柱木戏、闹饮取乐等，都取材自他的小酒馆。无论从色彩上，还是从素描上看，他的风俗画都属于荷兰上乘画家之列。在他的风俗画上，具有明显的舞台剧性质。他的《圣经》题材的油画也具有浓郁的风俗画特点，众多人物在舞台上表演，形成一个故事性场面。他的风景画也具有一定故事性，人物画得一般很小，有的形象还略显粗犷，体现出一定的幽默感。他晚年的作品尤为出色，笔触浑厚，色彩凝练，造型技巧纯熟。他是一位卓越的色彩家，精细的人体素描家，其作品体现出强烈的现实主义古典美风格。

圣尼古拉节，是俄国、希腊、瑞士、德国、法国、荷兰等国家早期风俗上的圣诞节，这是他们的民间节日，当地人们把圣尼古拉视为圣诞老人或新年老人。尼古拉是古罗马时期一位基督徒。罗马皇帝戴克里迫害基督教时，他被监禁，君士坦丁大帝登基时获释。325年，他参加了第一次尼西亚会议。这在早期基督史上有所记载。据说，尼古拉在巴勒斯坦和埃及一带有影响。被小亚细亚人看成基督教的领袖。在后来的传说中他被神化了，相传三名犯罪的军官被判死刑，尼古拉在君士坦丁大帝睡梦中显现，他们因此被特赦。传说他还多次帮助儿童脱离灾祸。因此，许多欧洲国家把他看作儿童与海员的保护者，后来又成为城市的保护者。

《圣尼古拉节前夕》这幅画于1665年创作完成，正是斯滕艺术后期的作品。此画82厘米×70厘米大小，现藏于阿姆斯特丹国立美术馆。这幅画描绘的是一户荷兰普通人家在圣尼古拉节晚上尽享天伦之乐的场景。画上儿童们正在玩耍取闹，有的在兴奋地挑选玩具。这幅画的前景是一个老奶奶慈祥地伸出手要抱拿着礼物的小孙儿，其余的老人津津有味地坐在后面观看眼前的欢乐情景。画的左边是一个农民打扮的男孩。他穿戴整齐，哭丧着脸，原来他没有得到玩具，周围人在讥讽他。男孩背后是一个少女，她正与那个农民男孩打趣，并把一只鞋递给右边的一个男孩。这是一幕具有民间气息的乐融融的家庭剧，人物形象十分生动传神，给人身临其境的感觉。画家笔下的每一个人物都被认真地描绘，无论是造型结构还是色彩处理上都很精细讲究，背景描绘得几乎一丝不苟的，一窗一门也都画得细致入微。

宫廷奇葩——巴洛克时代

●静物 海达

◎ 关键词：基本物品 表现力 古典画法 写实主义

装饰家庭的静物画

　　威廉·克莱兹·海达是荷兰17世纪极富诗意的静物画家。海达的静物画题材专一，经常描绘一些基本物品，如金属与玻璃器皿等具有反光效果的器物，并从中发现绘画色彩的表现力。他有一种精细的运色能力，色彩的处理恰到好处。人们把他的静物画称为"早餐画"，因为，他画中的物品相对集中，食物加杯盘是他作画的主题。

　　海达的静物画被称为古典画法的静物画，带有明显的巴洛克装饰成分，但毫不虚浮夸张，迥异于19世纪写实静物画运笔的方法。海达在描绘静物时，能够仔细考察自然物在不同环境中的不同色度表现，他十分关注光线对器物的反作用。他描绘的静物精致细腻，毫无瑕疵，没有笔痕，更没有色斑，善于体现物体的形态、质感、光和空间感。欧洲许多美术馆都保存有海达的静物画作品，比如俄罗斯的莫斯科造型艺术博物馆和圣彼得堡的艾尔米塔日博物馆都藏有他的作品。

　　《早餐》是他最富个性的静物画杰作之一。此画作于1631年，约54厘米×82厘米大小，现藏于德累斯顿国立美术馆。他对色彩的运用极为独到，在这幅画中几乎找不到色阶间的界限，银灰、绿色和棕黄和谐地结合在一起，自然光线仿佛把这些色彩自然无痕地融合为一体了。画中静物的立体感十分强烈，并极富质感，逼真生动。当人们凝视这幅画时，甚至会把它们当成触手可及的真实物体，而不是物的幻影。

　　荷兰绘画在17世纪得到前所未有的发展，形成以城市为中心的绘画格局。哈勒姆城就是当时荷兰的最大中心城市之一。海达早年的画风受哈尔斯的影响较深，创作了一批带有风俗场面的宗教画和肖像画。后来，他改画具有写实主义风格的静物画，并最终形成了自己的艺术特色。大约在30岁以后，他开始致力于创作静物画，放弃了其他题材的绘画。其他代表作，如《静物》这幅画约作于1634年，43厘米×57厘米大小，现藏于荷兰鹿特丹市鲍埃曼斯·凡·博宁根美术馆，是海达最负盛名的代表作之一。而1637年的代表作《甜点心》，现藏于巴黎罗浮宫，描绘的是杯盘刀锅的金属与玻璃反光的画面，十分逼真。

● 《有馅饼的早餐桌》是海达最富个性的静物画杰作之一。画中静物经过画家精心选择和摆设，使其充满庄重、神圣的高贵气息，具有独立的审美价值，从中可以看出主人的贵族地位和绅士风度。海达的静物画描写细腻、不见笔痕，只有物像的形态、质感和空间感。

宫廷奇葩——巴洛克时代

◎关键词：王室休息地 意大利风格 风格主义 罗马神话

充满装饰性的《花神的节日》

●丘比特的诞生 枫丹白露画派

>>> 风格主义

风格主义，又称矫饰主义，是一种在16世纪出现的艺术风格。风格主义一词是少数几种主动自称的艺术流派，以画家的特色来说便是对艺术的"触碰"或者认出其"风格"。

1527年，神圣罗马帝国和神圣联盟（由教皇、法国和威尼斯等组成）之间的战争导致罗马遭洗劫，结束了文艺复兴的全盛时期。而这场洗劫动摇了文艺复兴运动基础的信心、人文主义和理性，甚至也分裂了信仰的部分，风格主义艺术便在此时兴起。

拓展阅读：

《法国美术史话》高天民
《巴洛克绘画》
山东美术出版社

枫丹白露位于法国巴黎郊区，1526年，法国国王法兰西斯一世把那里一幢中世纪猎苑及周围别墅定为王室休息地。他要求按照意大利风格建造王宫，邀请了罗索·费奥伦蒂诺、弗朗契斯柯·普利马蒂乔与尼科洛·德尔·阿巴特这三位意大利著名风格主义画家主持建造，此外，还招聘了另外一些意大利和法国设计师、画家和雕塑家协助完成王宫建造。历史上具有特定宫廷趣味的群体即"枫丹白露学派"，就是这样产生的。遗憾的是，枫丹白露派的许多建筑装饰、雕塑、壁画和美术工艺品，已被毁掉，仅剩少部分素描稿、复制品、绘画作品和几件壁画。

弗洛尔画师属于枫丹白露画派的后起之秀，在宫中有一些影响，主要是因为他的画颇使法兰西斯一世及一些王公大臣们满意。他的名字只是一个诨号，真名实姓早已无从查考。他的艺术活动后人所知甚少，传世作品有两幅《花神的节日》和《丘比特的诞生》。《花神的节日》约有131厘米×110厘米大小。现归意大利维琴察私人收藏。此画的题材来源于罗马神话中有关司花、青春与青春乐趣的女神典故。花神是古罗马萨宾人崇拜的农业神。每年4月末到5月初，民间为了纪念花神，要过花神节。其间举行各种娱乐活动，还有体育竞技，活动期间妇女穿上鲜艳的服装，人们用玫瑰来装饰自己和动物。花神一般被描绘成年轻貌美的女子，位于花丛中，或手持花束。这幅画中的花神站在玫瑰树下，裸露着光滑晶莹的躯体，玫瑰花朵佩饰在头部和身上，周围许多小天使为她摘花。花神左手倚在装满玫瑰的花筐上，红色和白色的玫瑰花撒落在地上。这幅画的缺陷在于花神的比例失调，鼻梁尖长，脸庞瘦削，人体结构不够精确，减损了她应有的魅力。色彩虽然鲜艳，但缺乏诗意。从这幅画的艺术形象看，弗洛尔画师崇尚虚夸与浮饰。他喜欢借助神话题材描绘女性人体美，在色彩使用上过于甜腻，形象夸张，比例也不够恰当。

《丘比特的诞生》约有108厘米×131厘米大小，现藏于纽约大都会艺术博物馆。丘比特是希腊神话中的爱神厄洛斯，相传他是战神阿瑞斯与美神阿芙洛蒂特的孩子。丘比特是播种爱情的天使，他威力无穷，只要被他的金箭射中，就会在心中产生爱情，即便是神也得服从他。这幅画描绘了美神阿芙洛蒂特生育小爱神厄洛斯的时刻，许多天使和天神都来祝贺，热闹非凡。整幅画色调浓艳，铺叙得相当俗气。女神形象十分做作，外貌都十分类似，好像是一母所生，缺乏感染力。之所以把他的作品拿来欣赏，是为了让大家更好地了解16世纪法国宫廷美术与意大利巴洛克艺术之间的关系。

宫廷奇葩——巴洛克时代

● 马利亚与圣婴　西蒙·武埃

>>>《童贞女得子》

《童贞女得子》一画是西蒙·武埃前期艺术的代表作，此画作于他去罗马的第二年。《童贞女得子》是传统的圣经故事画，武埃使这一"神圣"情节更加世俗化，而且以富裕人家的闺房为背景，与宗教背景相距甚远。

画上描绘马利亚生下耶稣后，正由家人为婴儿端汤沐身的时刻。画上的马利亚不像是产后的妇女，她毫无一点疲惫与病容之态。这幅画对于了解西蒙·武埃在意大利期间的画风，有一定的帮助。

拓展阅读：

《文艺复兴运动与巴洛克》
[瑞士] 韦尔夫林
《欧美古典圣经绘画》姜陶

◎ 关键词：法国巴洛克 写实 宫廷画师 希腊神话

西蒙笔下的《希望、爱情与美的受扼》

在意大利兴起的巴洛克艺术，很快就传到了法国，法国巴洛克绘画艺术的代表人物是西蒙·武埃。

1590年，武埃在巴黎的一个画家之家出生。家庭背景的原因，使童年时代的武埃就受父亲的艺术熏陶。武埃14岁的时候，曾受到英国的邀请，去为一位法国贵夫人画肖像。从这件事来看，武埃早熟的天才很早就被发现了，武埃也被誉为"神童"。

1611年，武埃被封为法国国王路易十三的宫廷画师。在国王路易十三的授意下，武埃随从法国大使去土耳其的君士坦丁堡，在那里生活了两年，得以受到东方艺术的浸染。1613年，武埃到达意大利，开始了长达十六年的"意大利时代"的生活。

1627年，武埃满载荣誉回到法国。艺术家奉法国国王之召，带着他美丽的意大利妻子回到祖国。武埃一回到法国，就被继续聘为宫廷首席画师，同时成为法国画坛的领袖。除此之外，武埃还开创了艺术学校和工作室，他不仅是一个优秀的画家，还是一个杰出的艺术教育家，培养了一大批艺术家，法国著名画家勒布仑就是他的高徒之一。

武埃的画虽然受意大利巴洛克风格的影响很大，但在色彩上，武埃在作品里融进了法国民族自己的特点。他不大采用意大利巴洛克里常见的富丽堂皇的暖色调，而是在亮度较高的色泽之中，使用十分协调的冷色调，从而使他的作品在豪华的巴洛克时代中，产生出一种崇高感。武埃的作品，很注重写实，不作过分的夸张。他的名作《希望、爱情与美的受扼》就具有以上的艺术特点。

《希望、爱情与美的受扼》取材于希腊神话。梦神莫耳甫斯是位使人们摆脱希望、爱情和美的神，他让人们只要满足于梦境就行了，因为梦境中就有希望、爱情和美。因此，梦神的行为激起爱神、美神的愤怒，他们要报复梦神。这就是武埃作品的背景故事。在画中，梦神是长有双翼的老人，爱神是小天使，那些女神们则是美神。女神们联合向梦神发起袭击，她们有的吹响号子，有的抓住梦神的翅膀，有的揪他的头发，有的预备撕碎他的羽翼，总之，她们不能让梦神去扼制人类对希望、爱情的祈求。在画中，女神与梦神的红白两色披风的对照，使画面增添了热烈的气氛。整幅画的造型很精确，色彩也非常和谐，富有动态而又自然平稳。这种构图上的稳定，已具有后来的法国古典主义绘画的最初特征。

1649年，武埃在巴黎逝世。

宫廷奇葩——巴洛克时代

◎ 关键词：洛林 光线 夜光效果 宗教题材

几乎被遗忘的拉图尔

●木匠圣约瑟夫 拉图尔

>>> 题《油灯前的抹大拉》

抹大拉
坐在阴暗里
微微侧身
看桌上油灯
浅浅的光
照着她
和身上旧衣裳
她膝上
的骷髅头
半明半暗
抹大拉那双
修长的手
轻轻搭在上面

拓展阅读：

《拉图尔》河北教育出版社
《100 幅法国名画》
山东美术出版社

著名画家乔治·德·拉图尔出生于法国洛林地区，但他在美术史上几乎已经被遗忘了。他的画风别具一格，专门擅长表现夜间蜡烛光线下的事物，画家能够在明暗的夜光中取得尽善尽美的创作效果，这种画风被称为"夜间画"。"夜间画"，即"夜间的光线"之意，这个术语源自意大利文。

拉图尔的作品是借助《圣经》题材表现夜光效果，而并不在于美化生活或使画面富有韵味。他曾为了试验夜间烛光下色彩明暗对比的效果，利用《圣经》中坚信上帝而获拯救的妓女抹大拉的故事，创作了多幅《油灯前的抹大拉》。这种绘画营造出一种神秘感，产生了不可捉摸的宗教效果，深受教会的欢迎，一时间，宗教界把他的夜间画看成当代油画技术的顶峰。

《木匠圣约瑟夫》约作于 1645 年，现藏于南特博物馆。木匠约瑟夫是圣母玛利亚的丈夫，虽然拉图尔画的是宗教题材，但画中表现的却是一个现实生活里终日艰苦劳动的农民形象。虽然，拉图尔笔下画的是农民或木匠，但他并不用此来表达自己对所画人物的感情，仅仅是为了表现夜光的对比性。尽管画家没有表现自己对穷人的同情或怜悯，但实际的艺术效果却造成了这样一种印象，即他是一位专门描绘贫苦人民生活的现实主义画家。"夜光画"在一定程度上表达了穷苦人的生活。这幅画中的木匠形象十分高大魁梧，他弯下身子，正在一块木桩上钻孔，一个小孩在旁边秉烛照明。老木匠的岁数已经很大了，还在干这种繁重的体力活。烛光照清了画上所有细节，老木匠头部雕刻得十分精致细腻，整幅画色调也被统一成了一种棕色。拉图尔的绘画背景十分简练，往往不爱表现琐碎的细节，他严谨的造型结构，仅仅是靠烛光的奇特效果来体现的。

拉图尔 1650 年完成了一幅《圣彼得不认主》的画，这幅画引起了激烈的争论，艺术界对这种过分强调烛光明暗的画法产生了诸多不满，因而拉图尔逐渐被冷落了。

●玩扑克的骗局 拉图尔

●圣诞 拉图尔

宫廷奇葩——巴洛克时代

◎ 关键词：君主专制 等级观念 现实主义 乡村风俗

《农民的午餐》中的苦难描绘

●农民的午餐 路易斯·勒南

>>> 君主专制

君主专制制度，指以古代君王为核心的中央集权的政治体制，它脱胎于原始社会后期的父权制。宗教祭祀与军事征伐是君主专制的头等大事，即所谓"国之大事，在祀与戎"。古代中国的"王"字，有两种解释。一是董仲舒的看法，参通天地为王；二是甲骨文中的"王"，为斧的象征，故而历史传说中的周公"负斧依南向而立"。

君主专制必然实行中央集权，但中央集权不一定要实行君主专制。在封建社会一般实行君主专制的中央集权制度。

拓展阅读：
《天下郡国利病书》
　　[清] 顾炎武
《君主论》
　　[意大利] 马基亚维利

法国在17世纪是君主专制国家，社会人物等级分明，贵族和僧侣处于统治地位；农民和手工业者处于被统治地位，他们生活极其贫困，其中，农民是最受压迫的阶级，处于社会最底层。这种等级观念在艺术领域也有反映。戏剧、诗歌中不能写进低贱俗气的语言，必须高雅。绘画也被分成所谓高尚的历史、宗教题材、神话题材和低级的风俗画等类别。即使在这种氛围中，绘画领域仍然存在着一缕清新淳朴的现实主义画风，其代表人物就是勒南三兄弟。

他们的创作以同情的笔调反映了下层农民的贫困生活。在巴黎，勒南三兄弟共同建立了一个画室，许多油画都由三兄弟共同合作完成。二弟路易斯·勒南年轻时尤爱创作风景，后来，则全身心关注于描绘勤劳、朴实的农民形象，把人物置于大自然或特定农家生活环境中来塑造，真实、热情地反映农民生活。他极善于运用银灰色与明亮的褐色调，在画面上营造出浓郁的泥土气息。他的《割草归来》《炼铁炉》《洗礼归来》《牛奶店中的母子》等，都是以农民辛勤生活为主题的乡村风俗油画。

《农民的午餐》就是这一批画中的杰作，此画约作于1645—1648年，现藏于巴黎罗浮宫。这幅作品描绘的是三个农民劳动后，身体疲惫，来到农村小食店用餐的情景。他们坐在低矮的小桌旁，神情木然。穿着的粗布衣服有些破损，食物简单而且非常少。中间的农民年纪较大，一手拿着酒杯，一手拿着餐刀，他满怀忧虑的神情，凝视着门外，目光中仿佛流露出对生活的担忧。左边的农民正举起杯子喝着酒，他的表情很疲惫，喝酒的动作也很艰难，似乎非常需要补充食物和水，通过画面我们可以感受到这个农民辛苦劳累的一天。右边的农民拢着双手，赤着双脚，衣衫褴褛，目光呆滞地坐着，脸上布满了愁云，他已被贫困的生活折磨得麻木不仁，对眼前的困境早已一筹莫展，无计可施。路易·勒南还在这三个主要人物的身后，添加了一个妇女和三个儿童的形象作为陪衬。妇女饥饿极了，呆呆站着，似乎在等待别人的施舍。画中有两个孩子是乞丐，大一点的孩子手拿乐器，演奏音乐，祈求三个农民施舍些钱或食物。

整个画面色彩深沉厚重，笼罩在褐色的色调中，给人一种沉闷的感觉，更能让人感受到农民生活的沉重。人物形象显然也是经过精心安排的，饱经沧桑的农民，命运多舛的妇女，面黄肌瘦的儿童，每个人物都具有特定的肖像特征，刻画得比较深刻。路易·勒南在描绘农民生活时，不作任何掩饰，全部给予逼真的体现。贫困的生活，恶劣的环境，人物细节不带丝毫抽象概念，不由得让人产生一种肃然的可信感。

宫廷奇葩——巴洛克时代

●有独眼巨人的风景 普桑

>>> 诺曼底

诺曼底，法国西北部旧省名。北临拉芒什海峡（英吉利海峡）。包括今芒什、卡尔瓦多斯、厄尔、滨海塞纳和奥恩诸省。面积3万平方公里。沿海与北部多平原，南部丘陵起伏；海岸线平直多岸沙。气候温和湿润。种植谷物和蔬菜。乳肉业、畜牧业发达，果园业也很发达。还有很多优良港口，有勒阿弗尔、鲁昂、瑟堡等港口。

1944年发生在诺曼底海滩的盟军登陆使得这里名声大噪。诺曼底登陆是第二次世界大战中最为关键的一次战役，对于西欧开辟第二战场具有决定性意义。

拓展阅读：

《我的诺曼底》唐师曾
《法国美术史话》高天民

◎关键词：法国 古典主义 奠基人 艺术原则

普桑观察事物的两种方法

尼古拉·普桑（1594—1665），法国17世纪古典主义绘画的奠基人。他是法国绘画史上第一位真正意义上的世界级大师，17世纪古典主义的最杰出代表，不过，他却是在阿尔卑斯山另一边的意大利半岛成长起来的。虽然普桑长期生活在意大利，从事艺术创作活动，但是他却在法国的画坛上享有至高无上的地位。

1594年，普桑在诺曼底的一个小镇上出生，他的父亲是亨利六世军队里的士兵。对普桑的期望，则是希望他成为一名法官。但是，少年的普桑很快迷恋上了绘画。不过，这个小镇太小，根本没有人能指点他绘画。1612年，当地教堂请一位名叫瓦林的画家画祭坛画，他发现了普桑的艺术才能，很是赞赏。往往激励是改变一个人命运的起点。在瓦林的赞赏下，普桑决心做一名职业画家。瓦林离开小镇不久，普桑也偷偷地离开了小镇，到巴黎寻找自己的梦想。

刚刚到巴黎的时候，普桑进入凡·艾莱的画室学习，后又到拉·勒曼的画室。完成学业之后，普桑准备做一个职业画家，不过，他却在巴黎处处碰壁，这里使他绝望了。于是，他决定去罗马。1624年，几经努力之后，普桑来到自己向往已久的城市。不过，他在罗马生了一场大病，幸好店主给予精心护理才得痊愈。病后，他娶了店主的女儿安娜玛丽

为妻，这也是他安心定居罗马的一个原因。也就是在这段时间里，画家深入地研究了古代艺术和他所崇拜的拉斐尔，并对威尼斯提香的色彩产生兴趣。普桑在这种环境中逐渐孕育起一种以古希腊罗马为形象楷模的古典主义艺术原则。

普桑认为，观察事物有两种方法：一种是走马观花似的观察，另一种是不厌其烦地观察。他把这第二种方法命名为"推理之钥匙"，意思是说观察成了学问的工具。这时候的普桑醉心于那些古代严肃而伟大的雕刻作品，他从这些伟大的作品中发现了伟大、庄严、肃穆、恬静的风格，这种风格特征日后融进了他自己的创作中，使他成了具有代表性的古典主义画家。

1629年，普桑基于上述思想的积淀，随后完成了一幅以神话和诗作双关比喻的作品《诗人的灵感》。不过这幅画并没有给他带来什么名气，他刚刚来到罗马时，并未引起罗马人的注意。他画的价值也不高，两幅构图宏大的战争画只换得了有限的一点生活费。可是一个平庸的画家只要把他的画再临摹一遍，就可能得到一笔巨款。贫困与受歧视，使他感受到人在异乡的孤独。只有罗马的遗迹和废墟使他忘掉一切烦恼。《诗人的灵感》正是反映了这个时候画家内心的惆怅，也寄寓了他对艺术的理想。

◎ 关键词：古典主义 罗马历史 民族矛盾 劫掠场面

《抢劫萨宾妇女》：普桑的成名作

●抢劫萨宾妇女 普桑

>>> 萨宾人

萨宾人是古意大利的一个民族，他们居住在阿比奈斯山脉中央地区，和罗马人相邻，自古以来便过着迁徙不定的牧民生活。他们的村落分布在山顶、山坡或山脚下，但筑城而居的情况极为少见。

据史书（李维、狄奥尼西乌斯）的记载，从王政时期开始直到公元前449年，罗马人和萨宾人之间不断发生冲突。公元前449年，罗马人凭借无敌的军队，抢夺了大批萨宾妇女，促使罗马人和萨宾人血缘融合。

拓展阅读：

《1871—1915意大利史》
　　[意] 克罗齐
《法国绘画史》
　　上海人民美术出版社

在1630—1640年的10年间，普桑以神话与历史为题材创作了大量油画。这些油画的创作，说明了普桑对古代作品的追随精神，从题材到艺术原则，即以历史与神话形象的描绘，来寻求他所向往的古典主义艺术原则。在这些作品中，以油画《抢劫萨宾妇女》最为典型。

此画取材于古代罗马历史上的一个故事。当时，萨宾人是古代意大利的部落，他们定居在台伯河东岸山岳地区。他们有着与罗马人不同的宗教信仰和习俗，源于这种宗教信仰和习俗的不同，从公元前5世纪开始，萨宾人就与罗马人发生冲突，后经多次劫掠，于公元前449年被罗马击败。最后到公元前290年，为罗马所彻底征服，所有萨宾人被授予无选举权的罗马公民。罗马人劫掠萨宾妇女也成了经常提到的一件代表民族矛盾的重大历史事件，因而经常被艺术家所采用。

从画面的左侧看起，一个罗马人正把一个萨宾女人强抱在怀里，而女人则四肢乱动，疯狂挣扎，试图从他那强有力的臂膀中挣脱出来。在他们左侧是一个穿红衣的传令官，他似乎很冷静地站着，观看这一场野蛮的劫掠，从而构成了两者之间的动静对比。站在建筑物高处的身披红色大氅的罗马指挥官，是这场劫掠的制造者与指挥者，他身上的红色与下面的传令官的红色相呼应，牵引了前景上左右两组的抢劫与屠杀行为。在画面的右边，一个老人正抱住狂暴的罗马士兵，试图阻止惨无人道的罗马士兵杀害被抛掷在地上的婴儿。而婴孩的母亲，这个可怜的萨宾妇女，则被推搡倒地，无力地用双臂挡住那个赤裸着上身的凶残的屠杀者。从构图的效果来说，这三者形象正好构成一个斜三角形，稳定地置于全画的右半部。在中景所留有一块的空隙中，把屠杀与抵抗的搏斗场景再向四周展开。这样，观者可看到各个劫掠场面的全部情势。

《抢劫萨宾妇女》所表现的是一场人性与兽性的大搏斗，是民族被消灭的哀歌。同时，我们也能看到古典主义画家在追随古代作品的法则，画面的色调简练而鲜明，受害者的肤色都趋于白皙，强掠者的肤色则接近棕黄，这无疑是一种充满理性的色彩构思，是由画家的古典主义艺术的动机所决定的。此画的完成，使普桑在罗马的声誉大震。1640年，普桑被法国国王路易十三召回巴黎，并被聘为宫廷首席画师。但是，在巴黎的生活并不快乐，这里弥漫着巴洛克艺术的装饰性趣味，又差点被画家西蒙·武埃暗算，这些不愉快促使普桑两年后回到了罗马，从此再也没有回法国。

●普桑自画像

>>> 笛卡儿与唯理论

笛卡儿（1596—1650），17世纪法国哲学家，科学家。西方近代哲学的奠基人之一，解析几何的创始人。

笛卡儿是17世纪唯理论的创始人。笛卡儿认为，凡是在理性看来清楚明白的就是真的。复杂的事情看不明白，应当把它尽可能分成简单的部分，直到理性可以看清其真伪为止。这就是笛卡儿的真理标准。他并不完全排斥经验在认识中的作用，但认为单纯经验可能错误，不能作为真理标准。这种认识论上应用理性主义，即唯理论。

拓展阅读：

《西方哲学史》［英］罗素
《青少年西方美术欣赏》崔莉

◎ 关键词：世外桃源 牧歌式 墓地 象征

《阿卡迪亚的牧人》：普桑的代表作

在罗马早期，普桑还有一件重要的作品，这就是《阿卡迪亚的牧人》，这幅画以它晦涩的寓意，不断被美术分析家讨论；同时，它也是普桑的代表作。

在传说中，希腊半岛的阿卡迪亚被视作世外桃源。有一天，当地的一位居民读到了一块墓碑上写的字，题为："我也曾生活在阿卡迪亚。"这无疑是一个哲学式的提示，即是作为生命，谁也逃脱不了死亡。画家就是通过这一传说来进行创作的，通过不同人在这句话面前所展示出来的姿态，来探讨人对死亡的理解。

《阿卡迪亚的牧人》创作于1638—1639年，含义很晦涩，一直被看作美术史上高深莫测、难于理解的作品。画面的背景是一块宁静的旷野之地，和煦的阳光照在仅有几棵荒疏林木的墓地前，蓝天明净。在画面上，画家一共画了四个牧人，他们头上戴着花冠，各自手里拿着牧杖，围在一块墓碑前在研读着上面的题名。一个连腮胡须的牧人跪在墓碑前，他回过头来对着右侧的一个女牧人，似乎在说着什么。在画面的左侧，一个牧人伏在墓顶上，他低着头，从他的表情上来看，仿佛有一种缅怀之情，与他左边站立着的女牧人形成对比。女牧人身着黄衣蓝裙，是全画最跳脱的色彩。这个女性形象费人猜疑，仿佛是神话里的仙女一样，寄寓着象征，据一些美术分析家所说，她是美好人生的象征。她含颔垂首，仿佛在默默倾听着铭文，却给人以一种抚慰感。疑虑与抚慰，惆怅与哀思，围绕着人生的哲理问题，几个人紧紧思索着。这里的女牧人与男牧人构成了形象化的一种情绪对比。

在这里，画家不仅给我们描绘了牧歌式的世外桃源，同时，也想通过画面向我们展示笛卡儿式的唯理思想，这使得这幅画充满了哲学意味。在这里，普桑使用了极为严谨和庄重的方式，将内容与风格完美结合起来。普桑在创作这幅《阿卡迪亚的牧人》之前，曾经也创作一幅同题作品，时间大概是1630年前后。在那幅作品里，画家所表现出来的还是强烈的动感，可以看出他还没有摆脱当时的戏剧性画风的影响。然而，在这幅画里面，没有了这样的动感，画家完全沉醉在古典主义原则里，用稳定的水平和竖直的因素来经营画中的世界。四个牧人的形象都很完美，处于画面的中央位置，而且套住他们围绕的墓碑。稳定的结构和对称的远处山峰，最终确立了画面的严谨基调。这样，在理想主义的格调下，画家完成了古典主义绘画原则的运用。

宫廷奇葩——巴洛克时代

●阿卡迪亚的牧人 普桑

这幅画含义晦涩，在美术史上一直被认为是高深莫测，难于理解的作品。在西方的传说中，"阿卡迪亚"是一个世外桃源式的"乐土"。在画家的笔下，这个代表着和平、美好、恬静、安祥的"乐土"却笼罩着淡淡的悲凉与惆怅，可见，画家在《阿卡迪亚的牧人》这幅画中，谱写的是一曲非现实的、具有悲凉情调的牧歌。

◎ 关键词：法国 风景画 自然景色 主旨

《克娄巴特拉女王登岸塔尔苏斯》

● 有水车小屋的风景 洛兰

>>> 洛阳纸贵

西晋时著名的文学家左思，是古代文坛上灿若群星的洛阳才子之一。

左思从小出身贫寒，且相貌丑陋，但他却视荣辱如浮云，看名利为粪土，把精力都用在学习和文学创作上，写出了许多流传至今的名诗佳作。其中，《三都赋》问世后，受到朝野各界热烈赞颂，一时风行洛阳，豪贵之家争相传抄，洛阳市场上的纸价也因而昂贵起来。以后，"洛阳纸贵"便成了著名典故，常用来称誉某些作品迅速而广泛地传播流行。

拓展阅读：
《晋书·文苑·左思传》
　　唐·房玄龄等
《克劳德·洛兰》
　　吉林美术出版社

克洛德·洛兰（1600—1682），法国风景画家，是美术史上罕见的才子。1600 年，他出生于法国洛林地区的夏马尼村，从小是个放牛娃。13 岁时来到意大利，贫困交加，就在一家糕饼店当学徒。之后他来到罗马，在一位名不见传的画家府上当仆人。从此他才接触到绘画，并对此产生了浓厚兴趣。洛兰工作十分辛苦，他不仅要为画家洗画笔、调颜料，还得做饭扫地，所得收入却寥寥无几。1625 年，洛兰去了威尼斯与慕尼黑。两年后辗转来到法国里昂、马赛，最终他又回到了罗马，从此在那里定居下来。

在长达 50 年的时间内，洛兰一直在从事创作风景画。但他的风景画题材有些单调，如古代废墟、希腊风光、农村节日，等等，实际上他画的是罗马、奥斯蒂或希维塔弗夏等地的自然景色。

洛兰的绘画题材从不因袭传统，他从实践中把握时尚脉搏，使掺杂着历史典故的风景画拥有了浓郁的抒情韵味；在绘画技法方面，洛兰对光线极其敏感，充满光线的颜色在风景画上产生了抒情的感情因素。二者的结合，成就了当时罗马和巴黎最热门的风景画表现形式。他绘画的独具一格，产生了巨大影响，受到社会普遍欢迎。一时间"洛阳纸贵"，罗马和西班牙的名门望族都来采购他的画。传记家巴尔迪努亚记载说："除非是亲王、高级神甫，或由他们推荐并肯出重金，同意长时间等待的人之外，谁也别想买到洛兰的画。"

《克娄巴特拉女王登岸塔尔苏斯》是他盛名时所画的代表作之一，作于画布之上，现藏于巴黎罗浮宫。相传埃及女王克娄巴特拉相貌妩媚动人，性格坚毅，声音悦耳。她的人生经历极富传奇性，她的政治生涯也是常被戏剧与文学采用的题材。克娄巴特拉利用她的美貌使恺撒帮助她恢复了王位。恺撒被刺后，克娄巴特拉使出浑身解数让罗马首领安东尼就范。安东尼要与她共商大事，她便带着丰盛的礼物，前往小亚细亚的塔尔苏斯（土耳其境内）城与安东尼见面。安东尼对克娄巴特拉一见钟情，于是，与她一起回到了亚历山大里亚。这幅画上描绘的正是克娄巴特拉登上塔尔苏斯岸的瞬间。她穿着蓝色衣服，女官与侍臣们簇拥着她走上了安东尼的驻地。安东尼身穿红色披风，前来迎接。两人再次见面，脸上充满了惊喜的神情。但是，画家本意并不在于描绘这些人物，因此，所有人物在画中的位置都不是十分明显。沉浸在落日余晖中的港湾，晚霞照射下的帆船，古罗马的建筑与海水自然融为一体，富有浓厚的韵味，这才是画家所要表现的主旨所在。

●布朗夏尔的另一幅作品《慈爱》

>>> 低地之国

"荷兰"在日耳曼语中叫尼德兰，意为"低地之国"，因其国土有一半以上低于或几乎水平于海平面而得名。由于地低土潮，荷兰人接受了法国高卢人发明的木鞋，并在几百年的历史中赋予其典型的荷兰特色。

荷兰人长期与海搏斗，围海造田。早在13世纪就筑堤坝拦海水，再用风动水车抽干围堰内的水。几百年来，荷兰修筑的拦海堤坝长达1800公里，增加土地面积60多万公顷。如今，荷兰国土面积的20%是人工填海造出来的。

拓展阅读：

《原道》唐·韩愈

《法国绘画史》

　　[法] 弗朗卡斯泰尔

◎ 关键词：艺术修养 威尼斯画风 桃红色 裸体形象

寓意抽象的《博爱》

法国绘画在17世纪初呈现出异彩纷呈的局面，具有多样的风格面貌。此时的大多数画家都从不同民族、不同国家的文化艺术中汲取营养，以丰富自己的艺术修养。有的画家对北欧尼德兰写实传统产生兴趣，有的对意大利诸画派的艺术进行学习，还有的画家博采众长地学习他国优秀艺术传统。比如雅克·布朗夏尔（1600—1638），就属于这种类型的画家。

布朗夏尔的艺术生涯十分短暂，去世时年仅38岁，因而他的传世作品也不是很多。在其短暂的一生中，他花了大部分的时间在罗马和威尼斯进行创作，因此，在故乡法国并没有取得与其艺术成就相应的地位。起先，雅克·布朗夏尔十分崇拜意大利的威尼斯画风，后来，他又对诸如佛兰德斯等地国家的风俗画产生了兴趣。虽然，意大利人把布朗夏尔的艺术誉为"法国的提香"，但是，他平时喜欢用的色调却是亮闪的桃红色和肉色，这使他更有点接近鲁本斯的创作风格，而不是提香。他的作品有《博爱》、《安哲里克与梅多尔》（现藏纽约大都会美术馆）、《西门与埃斐格奈》等，都是表现其个人绘画风格的杰作。

布朗夏尔具有丰富的解剖知识，因此，他十分擅长画裸体形象，这在《博爱》这幅画上得到了充分体现。此画作于1637年，即他去世的前一年，尺寸为103厘米×80厘米，现藏于英国伦敦考陶尔德学院画廊。这幅画描绘了一位母亲与两个胖儿子的形象，年轻的母亲将浓密的头发高高盘起，裸着半个肩膀，露出大半个乳房，肌肤白皙晶莹。她半倚在石柱上，两个裸体的男孩环绕在她身边。一个男孩站在母亲腿上，搂着她的肩膀，母亲的目光正注视着他；一个男孩趴在她腋下，似乎在与母亲嬉戏。母亲的颈部被描画得极其柔美光滑，似乎触手可及，头部与胸部描绘得也栩栩如生，这都说明画家对人体结构的描摹具有独特的修养。仔细观察画家对人物衣褶的表现，可以发现其具有某种意大利古典画法的遗风。整幅画的色彩也用得十分丰富，立体感极强。这幅画命名为《博爱》，寓意显得十分抽象，既没有说明它是否是圣像画，也没有标明它是不是描写母爱的风俗画。

◎ 关键词：民间版画 德川幕府 风土文化 写实性

日本的浮世绘

● 当时全盛似颜前 喜多川歌麿

>>> 幕府政治

幕府政治，日本封建武士通过幕府实行的政治统治，又名武家政治。幕府一词始自古代汉语，指出征时将军的府署。在日本，最初指近卫大将住所，后转指武士首脑征夷大将军（简称将军）府邸，以后又称将军为首的中央政权为幕府。

日本于1192年建立镰仓幕府，中经室町幕府，1867年江户幕府的德川庆喜还政于天皇，明治天皇政府经1868—1869年的戊辰战争，彻底打倒了幕府势力。至此，日本的封建幕府政治才彻底结束。

拓展阅读：

《德川时代的艺术与社会》 [日] 阿部次郎

《浮世绘概斯》[日] 田中喜

浮世绘是日本一种民间版画艺术，也是风俗画。它在日本的德川幕府时代出现，大约在1603—1867年盛行，前后经历了260多年之久。浮世绘表现的是民间日常生活和情趣，它诞生于民间，流行于民间，滋养了同时代的日本文化，促进了日本文化的形成。可以说，浮世绘是一种本土文化发展的产物，具有强烈的日本民族特色，呈现出纷繁特异的风格和色调。日本的浮世绘影响深远，波及欧亚各地，19世纪欧洲诸流派无不受到影响，在亚洲和世界艺术中，都占有极高的地位。

浮世绘艺术，来源于肉笔浮世绘，即画家们用笔墨色彩进行绘画，而不是木刻印制。它是一种装饰性的艺术，如为华丽的建筑作壁画，装饰室内的屏风，专供贵族鉴赏。它主要描绘的是四季风景、各地名胜等，尤其擅长表现女性美，具有很强的写实性。肉笔浮世绘技法代代相传，为后来浮世绘艺术的兴盛开辟了道路。

浮世绘最初只有"美人绘"和"役者绘"两种题材。但随着浮世绘的发展，题材日益广泛，有社会时事、妇女生活、历史典故、山川景物和讽刺封建礼教等，它几乎成为江户时代人民生活的真实写照。浮世绘画面的颜色最初只有黑白两色，后来发展成简单彩色，最后形成了多色。在1643—1765年前后出现了真正的套色版画锦绘，浮世绘的印刷技术，达到前所未有的高度。

浮世绘艺术的创始人是元禄时期的菱川师宣。他为日本绘画史开创了新的领域，使版画在质量上毫不逊色于绘画，将印刷版画的技术大大提高。此外，还出现了许多有名的画师，如拉开浮世绘黄金时代帷幕的铃木春信；戏剧绘巨匠东洲斋写乐；美人绘大师鸟居清长与喜多川歌麿；写实派大师葛饰北斋以及一立斋广，他将风景绘技巧推向顶峰。这六人被后世称为"六大浮世绘师"。

浮世绘一般需要画、刻、印三者共同合作，才能使作品达到尽善尽美的境地，因此，制作工序十分复杂。先由画师作画，再由雕师刻版，最后由拓师拓印成画。这种版画把线条的流畅放在最重要的地位，要求在木板上，刻出精致流畅的线条，然后，再彩拓成色彩绚烂的画面，力求在线条与配色上达到高度和谐。

在19世纪20年代，这种艺术逐渐开始追求色情和低级趣味，失去了健康的内容，渐渐走向衰亡。明治维新前后，浮世绘在历史舞台上消失。但它丰富的艺术成果对西方现代美术产生了巨大影响，如莫奈、凡·高、毕加索、马蒂斯等人都受到了浮世绘的影响，在西方，浮世绘甚至被作为日本绘画的代名词。

宫廷奇葩——巴洛克时代

● 日本浮世绘大师葛饰北斋所作的套色木刻版式画《富岳三十六景: 神奈川冲浪里》。画中富士山的积雪山头, 远远地出现在远方的背景里, 前方涌起一股滔天巨浪, 崩泻的浪头, 飞溅起龙爪般的白浪, 几乎要将脆弱的小船吞噬。

No.5

风起云涌——

洛可可时代

—— 洛可可艺术是相对于路易十四时代那种盛大、庄严的古典主义艺术而言的，这种变化和法国贵族阶层的衰落，与启蒙运动的自由探索精神（几乎取代宗教信仰），及中产阶级的日渐兴盛有关。

—— 洛可可艺术在形成过程中受到中国艺术的影响，其烦琐风格和中国清代艺术相类似，是中西封建历史即将结束的共同征兆。

—— 洛可可风格的绘画一方面不免浮华做作，缺乏对于神圣力量的感受；另一方面却以轻快优雅使画面完全摆脱了宗教的题材，愉悦亲切、舒适豪华的场景取代了圣徒痛苦的殉难。

—— 洛可可艺术的璀璨之处，在于它有超时代的艺术生命力，它是19世纪下叶新艺术运动的前奏。

●布歇笔下的蓬巴杜夫人肖像

>>> 路易十五

路易十五（1710年2月15日—1774年5月10日），法国国王，在1715年至1774年执政。路易十五5岁便登基，奥尔良公爵菲利浦二世为当时的摄政王。1725年9月5日，他与21岁的波兰公主玛丽·蕾姗斯卡结婚。从1726年到1743年，是他执政期间最繁荣太平的时期。

路易十五执政后期，宫廷生活廉烂，他无力改革法国君主制和他在欧洲绥靖政策，使他失去了人民的支持。1774年死于天花。

拓展阅读：

《法国路易十四国王藏册》
　天津人民美术出版社
《中国人物小陶瓷》[德]麦尔

◎ 关键词：女性化 路易十五 蓬巴杜夫人 贵族式

国王情妇领导的洛可可艺术

正当巴洛克式蓬勃发展，显示其旺盛的艺术活力时，18世纪，巴洛克的那种堂皇的、威严有力的风格被一种富于女性化的纤巧的艺术所代替了，这一新的风格被人们称为"洛可可"。

"洛可可"一词的含义是"贝壳形"，它源于法语rocaille，因主要发生于路易十五时期，故也称"路易十五式"。它的主要特点是追求艺术上的快感，要求摆脱束缚的"非对象艺术"。这种艺术风格在绘画上最大的特征就是力求色彩奢丽柔美，绘画的题材是爱情的追逐，为使形象尽可能美艳、富于肉感，就采用人们最易接受的希腊罗马神话。这些特征与18世纪法国宫廷封建贵族追求奢侈享乐生活方式分不开。而这一切，皆与路易十四的去世有关。

自称"太阳王"的路易十四于1715年去世后，长期受到严格控制的贵族们终于获得了解脱，于是纷纷离开凡尔塞，拥进巴黎，过起轻松自由的享乐生活。路易十五做国王后更是以享乐作为自己人生的第一要义，叫嚷道："我死之后，哪管它洪水滔天。"他身为国王不理朝政，身边却聚集了一大群情妇。众多情妇之中，最知名的就是蓬巴杜夫人。蓬巴杜夫人颇有野心，不仅干预军事，且虚荣好附庸风雅，以法国文化的"保护人"自居。为了使自己与"保护人"的名誉相匹配，于是，也极力推崇洛可可艺术。路易十五的情妇们的趣味左右着宫廷，致使美化妇女成为压倒一切的艺术风尚。随着法国上层发生的这种变化，社会的风尚对生活环境和文艺的要求也随之发生转变了。洛可可这一艺术风格正迎合了这一转变。

最先在法国兴起的洛可可美术，作为一种风格，它可以说是对巴洛克风格的反拨。但其绘画内容主题和巴洛克一样也是贵族式的，大部分是国王和贵族的肖像画。18世纪前半期，它以上流社会男女的享乐生活为对象，描绘全裸或半裸的妇女和精美华丽的装饰。人物的形象都变得豪华纤细，即使是健壮的男子也似乎有些女性化，以阴柔为美，看起来纤瘦文弱。这也就是人们常议论的"17世纪的肖像女人男性化，18世纪的则是男人女性化"。这使它一方面在画风上显得浮华做作，缺乏对于神圣力量的感受，毫无巴洛克的庄严凝重；而另一方面它却以法国式的轻快优雅使绘画成功地摆脱了传统宗教题材的桎梏。亲切愉悦、奢华舒适的场景取代了圣徒痛苦的殉难，从而，在反映现实生活上向前大大地迈进了一步。

洛可可的代表人物有瓦多、布歇、弗拉戈纳等。

● 调皮的小爱神 法尔康涅

>>> 叶卡捷琳娜

叶卡捷琳娜（1729—1796），俄国女皇（1762—1796），原名索菲娅，德国人，14岁随母亲来到俄国，在一场政治婚姻中嫁给了俄国女皇伊丽莎白的侄子彼得，并皈依俄国东正教，成为俄国王位的继承人。

1762年，彼得三世被杀，叶卡捷琳娜迅速登上俄国女沙皇的宝座，自此大刀阔斧，力行革新，掌控与操纵权力达30多年之久。因治国有方，功绩显赫，成为俄国人心目中的一代英主，被尊称为"叶卡捷琳娜女皇"。

拓展阅读：

《西方雕塑艺术金库》欧阳英
《西方画论辑要》杨身源

◎ 关键词：世俗 官能美 表现力 代名词

受聘彼得堡的法尔康涅

雕塑与建筑和工艺美术在艺术发展中，逐渐由于其实用性的不同，而走向了各自独立发展的道路。16世纪以来的法国一向以意大利为学习和模仿的对象，17世纪在建筑和雕刻上受巴洛克艺术风格影响则带有较强的装饰风气，而18世纪的"洛可可"风格则促使雕刻艺术走向世俗并产生对享受官能美的追求。这一时期，洛可可风格雕塑的重要代表人物之一是法尔康涅。

法尔康涅（1716—1791），18世纪法国最著名的雕塑家。最早是接受他叔叔的指导，而后，和他后来的竞争对手毕加尔一样，在勒莫安的工作室学习。1744年，以一尊强而有力的石膏雕像《科托纳的米罗》被皇家学院接受。1745—1765年，他经常有作品在沙龙展出，1783年他成为学院的教授——这在当时对雕刻家而言是无上的荣誉。他的作品气韵生动，外轮廓明确、简练，形体极为概括、细致。从他表现女性裸体的一些雕像上，我们可以看出明显地体现着洛可可美术柔媚、轻巧、注重感官愉悦的特点。他的作品《音乐》《冬》深得蓬巴杜夫人的喜爱，使他一度成为雕塑厂的负责人。1757年为蓬巴杜夫人创作了两件作品《威胁的爱神》和《浴女》，前者具有洛可可式的精神构思，而后者则更具有古典的倾向。他创作的《浴女》等，成为那一时期法国文化的形象代表。法尔康涅的作品风格多样，除了那些纤秀，妩媚明显带有洛可可风格的雕塑外，对于处理那些强调气势和庄严感的人物雕像，他的作品则无疑具有浓烈的巴洛克风采——俄国彼得大帝的纪念碑就是个中翘楚。

彼得大帝是俄国著名的君主，由于他的改革，使俄国经济快速发展，缩小了同西欧强国之间的差距，是俄国历史上有为的君主。18世纪时，俄罗斯女皇叶卡捷琳娜决定为他塑像，在狄德罗推荐下法尔康涅在彼得堡制作青铜像《彼得大帝骑马铜像》。1769年，完成了富有创意的作品。为了彰显彼得大帝不凡的文治武功，法尔康涅决定采用骑马像。但法尔康涅并没有墨守骑马像的古老传统，与前人的名作相比，他在构图处理上显得颇为大胆新颖。他放弃了多那太罗和委罗基俄那种让马匹沉稳地踏在大地上的做法，而是让彼得大帝坐骑的马前足凌空高高腾起，从而获得了惊人的整体效果。它那映在空中的影像十分富于表现力，让人过目难忘。使人在雕像前感受到大帝勇往直前的英雄气概和那不肯停歇的前进脚步。但因不满他的报酬，在塑像揭幕前夕离开了俄罗斯。时至今日，这座巨大而威风的纪念像依然屹立于涅瓦河畔。而法尔康涅的名字则一同被人们牢记于心，成为那个时代雕塑的代名词。

● 坐着的伏尔泰 乌桐

>>> 伏尔泰

伏尔泰（1694—1778年），法国资产阶级启蒙思想家、哲学家、史学家、文学家。原名F.M.阿鲁埃，1694年11月21日生于巴黎。中学毕业后致力于文学创作，发表揭露宫廷腐败和教会专横的讽刺诗，于1717年和1725年两次被投入巴士底狱，并从1726年起被迫流亡英国。

在英国，伏尔泰努力学习英国资产阶级的先进思想。他热情支持百科全书派的启蒙运动。反对封建专制制度，强调资产阶级的自由和平等，批判天主教会的黑暗和腐朽。

拓展阅读：

《伏尔泰思想录》
　　　张秀章/解灵芝
《巴洛克与洛可可》[美]米奈

◎关键词：法国 肖像雕刻 启蒙学者 新古典主义

肖像雕刻家乌桐

让·安东尼·乌桐（1741—1828），18世纪末法国杰出雕塑家。1741年3月20日生于凡尔赛，1828年7月15日卒于巴黎。乌桐出身平微，父亲是皇家绘画雕刻学院附属学校一个普通门房工人。由于父亲工作的缘故，使得乌桐七岁时便进入了这所学校学习。因此，乌桐从很小的时候就置身于良好的美术环境之中，并且，他逐渐显露的才能引起了老师们的注意。此后不久，他就进入巴黎美术学院学习，在这里他遇到了比加里、勒莫安，在他们的教诲下，乌桐年仅15岁就因完成习作取得的成绩而获得金质奖章，并由政府资助其继续学习七年。乌桐在斯罗兹的工作室学习一段时间后，于1764年去了他所向往的罗马学习，并在那里完成了剥皮人体解剖模型——《剥皮人体》，这为他赢得了巨大声誉。

乌桐在18世纪70—80年代，以极大的热情为许多启蒙学者、优秀的科学家、艺术家、哲学家、革命家，塑造了许多肖像雕刻，用艺术造型来表达对这些优秀人物的尊敬。其中，最为出色的代表作之一就是伏尔泰坐像。这是乌桐在伏尔泰经过多年流放、顺利地回到巴黎之后立即为其制作的。我们可以看到，作者将雕像的脸部呈现得极度消瘦，但不失清新的智慧、战斗的热情，充满对旧势力的嘲弄。脸部肌肉所显示的动感，嘴角牵动所蕴含的力量，敏锐深邃的双眼无不显示着雕像的活力。乌桐曾先后用头像、胸像、全身像等不同形式对伏尔泰进行多次塑造，其中，伏尔泰的坐像被人们认为完美地表现了这位久经磨炼的老将，以致后人只有通过这座肖像才能认识伏尔泰的真实模样。此外，其作品还具有姿势的优美自然、肉体的柔和、线条的明净、块面的单纯化等特点。

他对对象的表现是谦逊诚实的，但这并没有减弱作者的创意，相反却使对象的个性特色和艺术家的创造精神都得到鲜明体现。他制作技巧的卓越，思想的自由豁达，反映出世纪交替时期新的思想意识和新的艺术观的深刻互动。乌桐虽生在洛可可时代，但积极吸取一些巴洛克的风格，以提高自己的艺术表现力。比如，人们津津乐道的乌桐人物雕像中所传达的犀利眼神，便是借鉴巴洛克雕塑家们为了追求生动和逼真，而把眼睛挖得很深，使其看起来更加有神。乌桐吸收了这一方法，并青出于蓝——他雕的眼睛仿佛是一双能传达情感的真实的眼睛。因此，乌桐的艺术，既非洛可可样式，也不能草率地划归到新古典主义。他的艺术的内涵是率直且冷静的写实。有人认为这其实正是法兰西伟大艺术的灵魂和精要所在。也有人说，乌桐是古罗马时代以来最伟大的肖像雕刻家。

●化妆的女人 瓦多

>>> 《意大利喜剧演员》

《意大利喜剧演员》描绘了专门供人取乐的喜剧演员，身着白色丑角衣裤。画家没有表现他在舞台上的表演，而将其毕恭毕敬地立正在画面中央，周围是他的同行和贵族男女，主持人拉开帷幕在向人们介绍这位喜剧演员。

瓦多以横竖曲直线构成浮雕式的背景，统一在暗色调中借以突出前景人物形象。色彩配置讲究呼应和均衡，红色帷幕和前景人物红色衣着构成呼应；左右人物的黄色衣服对称均衡，白色居中。

拓展阅读：

《华托》[法]戈蒂埃
《浅议洛可可艺术风格》张琛

◎ 关键词：洛可可美术 代表 贵族生活 写实

敏感的色彩诗人瓦多

瓦多（1684—1721），18世纪法国最杰出的画家，也是洛可可美术最卓越的代表。其画风柔媚纤细、抒情风流，具有现实主义倾向，代表作品有《任性的女人》、《到西苔岛去》（《向爱情岛出发》）、《热尔森的画铺》等，素描速写简洁明快、笔法柔和。

瓦多少时贫穷，父亲是个泥瓦匠，对瓦多日后的艺术创作并未产生什么影响。由于生活困窘，家里需要他时常去做一些小工，挣点钱贴补家用。虽热爱美术，但身无分文。于是孤注一掷，18岁时两手空空到了巴黎，立志要当个画家。

瓦多曾先后师从舞台布景画家吉约和装饰画家奥德朗，而这两位老师显然没有容人之量，在瓦多显示出超越自己的才能时，都选择了将瓦多扫地出门。这期间他利用看守一个藏有鲁本斯36幅壁画的宫殿的机会，学会了鲁本斯表现愉悦的生活场面的本领。在他《化妆的女人》的作品里就能看到鲁本斯画的影子。

此后，瓦多回到了家乡继续自己的创作，这时候，他的题材还是多表现下层平民生活，而其不凡的才能也终于得到人们的赏识。1712年，29岁的瓦多在没有提交作品的情况下，进入了法国美术学院成为院士。有了这个受人尊敬的身份，他便有资格出入贵族沙龙，和体面的、优雅的贵妇人来往。这样一来，贵族崇尚的洛可可式生活趣味也就影响了瓦多，笔下的内容也从第三等级转移到了贵族的身上。

瓦多虽然画贵族生活画，但他从来不迎合贵族的庸俗趣味，也从来不追求享乐。他总像一名观众似的在仔细地观看贵族们的表演，作品中流露出在上层社会的孤独和在享乐时心底的忧愁。

早年的艰苦生活使他染上了肺病，这在当时是不治之症。而就在他生命的最后一年，一次偶然机会，他为画商热尔桑绘制了一幅作招牌用的油画《热尔桑画店招牌》，这是瓦多一生中最杰出的作品，充分显示了他的卓越技巧。生动自如的人物、真切感人的空间、美妙的色调和轻灵的笔法，把18世纪的社会生活场景再现得活灵活现。同他那些带有想象意味的游乐画相比，这件作品有着更多写实的因素。

如果说《热尔桑画店招牌》是瓦多最杰出的作品，那么《到西苔岛去》——他向美术院补交的申请院士资格的作品，对瓦多这一生来说则是最重要的作品。

◎ 关键词：变体画 希腊神话 爱情岛 院士

独具一格的《到西苔岛去》

● 到西苔岛去 瓦多

>>> 《三姐妹》

《一千零一夜》是一部闻名世界的阿拉伯民间故事集，《三姐妹》是其中的故事之一。

《三姐妹》故事写三姐妹中的妹妹做了王后，她的两个姐姐嫉妒她，说她养的两个王子、一个公主分别是小狗、小猫和木头，因而遭到国王的贬辱。三个孩子被弃后，幸有一位管园人救起，并将他们抚养成人。义父死后，两个太子为寻找会说话的鸟等三件宝物，遭受不幸；公主不畏艰险，终于找到了他们，并救活了哥哥。会说话的鸟告诉了他们的身世。兄妹三人终于与父母团圆。

拓展阅读：

《宋氏三姐妹》陈廷一
《法国文化史》张泽乾

如上文所提及的那样——少年的瓦多画运不济，加之其高傲的艺术家风骨，致使他在事业上屡遭坎坷。在1709年争取罗马大奖的绘画竞赛不幸落第之后，便连自己的生计也难以维持了。屋漏偏逢连夜雨，落魄之时又不幸得了肺病，可谓到了贫病交迫，走投无路的境地。于是，他决定再次奔赴巴黎去寻求转机，便寄住在画商同时也是艺术保护人的西鲁瓦的家里。1710年，瓦多受当时一出幕间喜剧《三姐妹》的启发，绘制了这幅《到西苔岛去》的初稿。以后又连续就此题材画了许多变体画，此时，命运之神终于眷顾瓦多了，就是这最后的两幅画（即1716年作）在展出时，一举轰动了整个沙龙，受到了上层贵族们的赏识。

西苔岛是希腊神话中爱神、诗神游乐的一个美丽的岛屿。《到西苔岛去》描绘了一群贵族男女，缥缈之中幻想有一个无忧无虑的爱情乐土。画中呈现的是这样的一幅景色：既然爱情岛是个行乐的天地，画家就以蔚蓝色大海为背景，勾勒出一个烟波浩渺的广阔空间，使人不禁想舒展开自由幻想的翅膀。无疑这样的构图成功地营造出一个充满诱惑的幻景——奇妙的大自然处处充满了诗情画意：金色的霞光普照大地，画面上涂了几层颜料，迷蒙地表现出远景的山和树木。这些贵族情侣

在等待依次登上缀满鲜花的彩船，他们是那样迫不及待：有的早已在相互搂抱，有的忙着挤上去。人们也常常把这幅画看作表现动作过程的画——从右边看起，每对男女情态都不相同。最右边表现的是"劝说"的过程；往左，默默无语的两人是"相持"；再往左，是"犹豫"，然后就是"欣然接纳"，高高兴兴奔赴西苔岛。尽管，这些人物在整幅画上的比例较小，但贵族青年男女之间亲昵的调情动作，在明朗的日光下清楚地显现出来。瓦多以其轻巧的笔触和柔和的色彩，尽力渲染出一种如梦似幻的气氛，巧妙地烘托出那些动作优雅的情侣，十分生动地奏出了一曲"爱之梦幻"，甜美中有种淡淡的忧郁气息。因此，这幅画被认为是洛可可绘画史上最为超群出众的作品。

由于这一幅《到西苔岛去》（爱情岛）得到巨大成功，瓦多于1717年8月28日用其作为补交的资格作品并被法兰西艺术院正式接纳为院士，博得了"风流画家"的美誉。从此，声望日隆，求画的人络绎不绝。自然随之生活也有了极大的改善。大约在1716年初，他终于有了一幢西鲁瓦为他提供的单独小房，可以安心于自己的绘画事业了。因此，《到西苔岛去》可以说是对瓦多的艺术生涯影响最大的一幅作品。此画现藏于巴黎罗浮宫。

●狄安娜出浴 布歇

>>> 《狄安娜出浴》

狄安娜是希腊古神话中的月亮和狩猎女神。布歇以其娴熟的艺术技巧和善于描绘脂粉气很浓的审美趣味，使这幅画成为他最优秀的代表作，从而赢得了宫廷贵族的欢心。

画上描绘着狄安娜刚刚狩猎归来，洗浴完毕坐在山坡上，草地上放着箭壶和狩来的猎物，俯在地上的侍女和她的目光都集中在她跷起的右腿和足尖。女性的肉体被明丽的色彩和精致的笔触做了细腻的描绘，从而把神话中的女神纳入了世俗的审美享受中。

拓展阅读：

《洛可可绘画大师：布歇》
赵文标
《十八世纪法国启蒙运动》
李凤鸣/姚介厚

◎ 关键词：典型代表 皇家学院 脂粉气 古典主义

布歇作品中轻浮的欢乐

布歇（1703—1770），法国画家，洛可可美术的典型代表。布歇早年曾学画于F.勒穆瓦纳，后入版画家J.F.卡尔的工作室。因此曾用版画复制过瓦多的作品，并从中学习了这位前辈画家的风格。布歇少年得志，年仅20就获得皇家学院罗马大奖。1727年，获得机会去罗马深造学习。在罗马的四年时光里，布歇又吸收了委罗涅塞和提埃波罗的色彩画法，而后者轻快华丽的风格显然对他影响尤为显著。归国后，在1734年以《里纳尔多与阿尔米达》一画被接纳为皇家学院院士。布歇是当时最受贵族和王室喜爱的画家，深受权倾朝野的路易十五的情妇蓬巴杜侯爵夫人赏识。据说，蓬巴杜夫人不仅让布歇给自己画画，还跟这位画家学过素描。受到上层权势的保护，布歇的画运一路亨通：1765年被任命为皇家学院院长，并获得国王首席画师的称号。而其他的宫廷贵族为迎合蓬巴杜夫人，于是纷纷抬高布歇，称布歇为"巴黎的光荣"。

布歇的艺术活动十分广泛，包括了绘制壁画、设计舞台布景、家具服装、织毯画稿，等等，此外布歇还为皇家织毯场设计过一套九幅中国主题的壁毯。路易十五曾于1746年将这套壁毯赠予乾隆皇帝。而且其作品的题材也是多种多样的，充分反映了那个时代上流社会的趣味。在其大量的神话题材作品中，尽管展示了画家纯熟的绘画技巧，但总散发着强烈的脂粉气。作品的内容不论是人物还是自然山水总以精致小巧为美，作品中的阴柔之气透露着创作思想的浅薄。因此被狄德罗等法国资产阶级启蒙运动人物所诟病，称其散发着贵族腐化和享乐气息。

布歇曾为蓬巴杜夫人绘制过一幅《梳妆的维纳斯》的油画，这可以作为认识画家艺术风格和趣味的一个样板。画面中心裸体的维纳斯，纤手细足，矫揉造作地做出一副可爱的样子；粉嫩的躯体显得非常柔软，呈现一种有肉无骨的感觉。从各种以纤巧小笔触描绘出来的点缀和强调玲珑精巧的曲线中，我们不难感到其间的一股浓重的人工匠气，一种腻人的情调。

能够突出代表他风格的是那些为装饰宫廷和贵族府邸而创作的神话题材的故事画，如《维纳斯的胜利》《狄安娜出浴》等。这些作品色彩华美柔丽，表现了他的想象力和装饰才能，同样充溢着宫廷脂粉气息。

诚然，布歇的作品有着这样或那样的缺憾，但因其一直生活在宫廷里，他的艺术一生又受着蓬巴杜夫人的严格控制，就这一点来说，他是贵族艺术的代表。尽管如此，布歇在油画的色彩、学院派的严格造型技法和超脱老套古典主义的方法上，仍做出了不可低估的贡献。

风起云涌——洛可可时代

◎ 关键词：神话人物 时髦 鲁本斯 写实肖像

纳蒂叶的"神话肖像"画

●肖恩公爵夫人 纳蒂叶

>>> 《索菲夫人》

　　纳蒂叶在这类写实肖像中表现出他深厚的造型能力和色彩运用技巧，粗犷而与细腻相融合的笔触，色彩达到了出神入化的境地。

　　在《索菲夫人》这幅半身肖像中，画家既以粗放与细腻相结合的笔触和色彩塑造人物美丽动人的外貌，又深入刻画了画中人物的精神状态。画家以极高度的色彩技巧描绘了服饰的质感与华美的调子。他的这种形神兼备的肖像艺术，成为后代画家的楷模。

拓展阅读：

《法国美术史话》高天民
《西方绘画艺术图典》
　　　上海画报出版社

　　西方18—19世纪，在法国王公贵族中还盛行一种制作肖像的形式，贵族男女们喜欢把自己扮成各种神话人物让画家画肖像，得到某种接近神的心理满足，只要是以各种各样神的形象和姿态出现，即便自己是赤身裸体也是神圣的，人们并不会因此而感到羞耻或有伤风化。这种艺术形式就被称为"神话肖像"画。其实，这种时尚早在17世纪就已开始。肖像画家弗朗索瓦·特鲁瓦就曾给一位伯爵夫人画过一幅扮成站在海贝壳上维纳斯样子的肖像。到了18世纪，"神话肖像"画被让·马克·纳蒂叶发扬光大，再度成为一种时尚。纳蒂叶本人也因此而作为历史画家被学院接纳为院士。

　　让·马克·纳蒂叶（1685—1766），自幼便热爱绘画，少年时代经常在卢森堡宫的美术馆内临画，他主要以素描临摹艺术大师鲁本斯的作品。同许多杰出的画家一样，纳蒂叶小小年纪就表现出在绘画方面惊人的天赋，15岁便获得了法兰西皇家学院的一等奖。1720年起，纳蒂叶在经济上濒于破产，究其原因，至今尚无人能解答，因为肖像画在当时的润笔是相当丰厚的。30岁时纳蒂叶去了阿姆斯特丹进一步深造。1717年在荷兰有幸为俄国沙皇彼得大帝和叶卡捷琳娜女皇画过肖像。其为彼得大帝所画的《波尔塔瓦战役》和《列斯那亚附近的战斗》（现藏莫斯科普希金造型艺术博物馆）——获得极大的声望，使他作为神话肖像画家而名扬四海。回到法国后，他又以两幅"神话肖像"《克莱芒小姐扮作山林水泽女神像》《朗贝斯克小姐扮作智慧女神密涅瓦像》轰动法国宫廷内外。1730—1742年，纳蒂叶便以这种化装肖像师的身份跻入巴黎上流社会的沙龙。1742年左右，更以肖像画大师的身份一跃成为法国王室的新宠。此时，较为著名的肖像画有《扮成农神的昂里埃特夫人像》与《扮成狄安娜的阿黛拉伊德夫人像》，等等。形成了巴黎一种新的艺术风尚，后来几乎所有的宫廷贵妇都来央求他作"化装肖像"。

　　此后，他为丰特弗罗修道院办的"法国之家"学校的修女们画了一些不化装的肖像。这些不化装的肖像则表现了纳蒂叶写实风格肖像画的深厚功底——他的造型能力与色彩运用技巧达到了出神入化的地步。《扮成赫柏的修如公爵夫人》和《玛丽·列克辛斯卡王后像》是纳蒂叶"神话肖像"和写实肖像的代表作。

●拉都尔所绘的蓬巴杜夫人像

>>> 街头粉笔画

　　街头粉笔画是意大利的传统艺术形式，早在16、17世纪出现，至20世纪逐渐被淡忘。直至1973年，一间教堂请来街头艺术家为教堂创作粉笔画，才令这种艺术重新复兴。

　　街头粉笔画虽然漂亮但不易保存，花了无数心血去完成的作品，往往只存在一天便被擦掉，很少能永久保存。粉笔画就像人生，很多很美丽的东西都很短暂，更教人珍惜。所以艺术家完成作品之后都会拍下照片留念。

拓展阅读：

《色粉笔画基础》赖特
《色粉笔画技法》吴健

◎ 关键词：色粉画 追捧 皇家学院 心理状态

用色粉笔绘制肖像画的拉都尔

　　画家布歇和弗拉戈纳尔虽然也画洛可可风格的人物肖像，但他们并不专注于此。在洛可可肖像画领域内一心一意耕耘的画家，则要数莫里斯·昆丹·德·拉都尔。

　　莫里斯·昆丹·德·拉都尔（1704—1788），法国粉彩画家，出生于圣·昆丁。其作品注重对被画者的心理状态、职业特征的刻画，以及人物性格和思想感情上的表达。

　　18世纪，色粉画在法国也相当盛行。威尼斯画家罗撒尔芭·卡尔埃拉采用了一种色彩明快、鲜艳的技法，受到当时人们的追捧，因为它与人们住宅的装饰十分的协调。在威尼斯女色粉笔肖像画家罗撒尔芭·卡尔埃拉成功榜样的鼓舞下，大约是在1720—1721年，他开始把色粉笔当成自己通往艺术高峰的工具，用它绘制了一系列细腻精致的肖像画。1737年，拉都尔进入皇家学院，同年，在巴黎沙龙展出了自己的作品，获得极大的成功，从此声望日隆，成为法国最杰出的色粉笔画家之一。尽管，在世人的眼中，拉都尔的举止粗鲁，不拘礼俗，难和于人群，但其高超的绘画技艺，仍使得不少人请他作画，因为，他总能抓住模特的个性，即便是个容貌平凡的人，也会使他风采更加迷人。而事实上，拉都尔的色粉笔画效果也的确令人叹为观止，色粉笔在拉图尔的手中忽而虚淡模糊，忽而精确逼真，表现方式多样。而拉都尔在肖像画上特别关注头部，擅长刻画眼睛，使人物似乎比真人更加生动，因此尤为受求画者的欢迎。而他的这一技法特点在圣昆丹美术馆拉都尔画室的习作中表现得很清楚，在画家笔下众多人物的头像如贵族、银行家、演员等都栩栩如生。

　　最能体现他风貌和技巧的作品当数为蓬巴杜侯爵夫人绘制的全身像《蓬巴杜夫人》。这件色调优美、笔法精工的肖像画作品，生动地展示了那个时代的理想和趣味，同布歇的《蓬巴杜夫人》相互映衬，会使人切实感受到洛可可美术的基本特点。

　　《蓬巴杜夫人》作者采用全身坐像，构图呆板。人物动作矫揉造作，外貌花枝招展，娇艳甜美，服饰、坐椅和周围摆设都非常豪华奢侈，使夫人像商店橱窗里摆设的时装模型。拉都尔力图用现实主义的手法表现出被描绘者的生活烙印，使人一眼就能看出画中人物的身份。他在画中大胆地运用了鲜明的色彩，细腻的表现手法，流利而准确的线条，敏锐地刻画出蓬巴杜夫人高傲、虚伪的心理状态。

　　我们可以看出，拉都尔的艺术感觉十分的敏锐，色调运用微妙。特别善于捕捉瞬间的表情，在真实的基础之上美化笔下的人物。

● 午餐前的祈祷 夏尔丹

>>> 《鳐鱼》

《鳐鱼》是夏尔丹1728年8月在美术学院首次展出的作品。这幅画的主角——鳐鱼，血淋淋地被挂在墙上，内脏还闪闪发亮，并且露出鬼魅般的阴森笑意。鳐鱼的形体描绘简洁有力，几乎占据整个画面中心；左方拱起身子、神情惊惧的猫，则为整幅画增添了趣味和动感。这幅画与他后期的静止、简朴的静物画风格差异甚大。

这幅画不论在色彩的搭配或光泽的呈现上，都显露出夏尔丹超群的绘画技巧，画面的感染力极强。

拓展阅读：
《夏尔丹》吉林美术出版社
《写给大家的西洋美术史》
蒋勋

◎ 关键词：启蒙运动 思想家 平民写实主义 静物画

夏尔丹：洛可可时代的明星

18世纪中叶，法国兴起了启蒙运动，资产阶级进步的思想家如伏尔泰、卢梭、狄德罗等为推翻封建等级专制和教会世俗权威，积极地以各种形式宣传启蒙思想，在艺术上表现为提倡"自由""人道""道德"和"教益"，从而影响了18世纪法国写实绘画的内容：从"第一等级"（君主、僧侣）、"第二等级"（贵族）扩展到"第三等级"（农民、市民和资产阶级），并且从单纯地反映市民世俗生活转向了对社会问题的揭示和道德命题的思考。于是，在法国洛可可美术日益兴旺的同时，还出现了另一种风格倾向——平民写实主义。平民写实主义与洛可可美术同样反对远离生活的古典主义，同样热衷于反映现实生活。但是，前者只服务于上层社会，表现封建贵族们追求浮华享乐的审美情趣；而后者面向的是社会中下层，表现普通市民的日常生活和自然、亲切、朴实的审美情趣，进一步突破了洛可可艺术只满足于上层贵族欣赏趣味的局限，使艺术更进一步走向了民主。夏尔丹便是这样一位在洛可可时代特立独行的艺术家。

夏尔丹（1699—1779年），法国杰出的风俗画家、静物画家。早年入学院派画家P.J.卡泽的画室学习，随后成为N.N.科伊佩尔的助手。在1728年其静物画《鳐鱼》在巴黎展出，一举成名，被接纳为皇家学院院士。夏尔丹从1740年起，从风俗画返回到静物画上来了，并从此一直以静物画为主，画了30年。画家在晚年时则主要从事色粉画肖像画的创作。

夏尔丹虽然生活在洛可可美术盛行的时代，但他的创作却显示了独特的面目。夏尔丹笔下的世界是下层市民的日常生活，没有贵族的游乐，没有神话的场面，没有娇媚的名媛和裸女，自然也没有浮华造作的气息。以风俗画来反映城市平民和善、友好、勤劳、俭朴的美好品德。其朴素的画风迥异于洛可可绘画名家瓦多和布歇。

其静物画与荷兰静物画派突出贵重的餐具和物质的美感不同，夏尔丹的注意力始终停留在平凡的厨房用品，追求装饰效果和形式上的趣味，在静态中孕育一种生命力的动感。在简单朴素的物品中传达出一种情调、一种心境。这些静物画以构图完美、色调和谐、空间和质感真切生动而著称于世。此类画的代表作有《铜水箱》等。

其风俗画深受小荷兰画派影响，但思想内容更深刻，善于把人物形象和生活环境联系起来。代表作有《洗衣妇》（藏于斯德哥尔摩国立博物馆）、《厨娘》、《小孩和陀螺》（藏于罗浮宫博物馆）及《午餐前的祈祷》、《吹肥皂泡的少年》等。题材非常普通，情境极为单纯，这是一种清闲、安逸的生活情趣，反映了下层平民的孩子们自然、俭朴、淳厚、善良的美好情感。

● 夏尔丹作于1775年的自画像

>>> 《午餐前的祈祷》

　　饭前做祈祷是欧洲的家庭习俗，夏尔丹的这幅画所描绘的人物和环境是生活中常见的现象，在色彩上以温和褐色做基调，使用了白色、深蓝色和棕红色之间的柔和对比，把这个平凡的第三等级家庭渲染得和睦而温馨，产生一种情景交融的艺术效果，在画中真诚地传达了启蒙运动的理想。

　　据说1740年，夏尔丹以这幅画谒见路易十五时，国王目不转睛地赏读着，大概国王从未见过这般平凡而温馨的生活吧。

拓展阅读：

《西方美术史话》迟轲
《法国美术史话》高天民

◎ 关键词：色彩效果 印象主义 艺术表现力 自画像

夏尔丹与色粉画的发展

　　色粉画，又称粉画，是用特制的色粉笔在附着力较强的纸上绘成的画。其特点是不透明、无光泽，并易于掌握，通过勾擦揉抹，可以产生清新明丽、丰富细腻的色彩效果，可以表现复杂的环境气氛，也可以精细入微地刻画形象的质地肌理。粉笔画在欧洲有着悠久的历史。可上溯到16世纪的意大利，当时达·芬奇、米开朗琪罗等大艺术家就开始运用。到了17世纪，推广到欧洲各国并成为独立画种。18世纪更呈现出空前繁荣的局面，许多著名画家，如法国的J.B.S.夏尔丹、F.布歇，瑞士的J.利奥塔尔等都有精美的粉笔画、肖像画或风俗画传世。正是由于夏尔丹等人对色粉画发展所做的巨大贡献，才使得19世纪印象主义画家们将粉笔画推向一个新的阶段，进一步充分发挥了粉笔画的艺术表现力。

　　如前文所介绍的，夏尔丹的静物画技艺日益成熟，绘画影响渐渐扩大，在画坛颇受尊敬。还曾被法兰西艺术院任命为司库和年度沙龙的陈列负责人。一时之间，前来订画的人络绎不绝，润笔费用更是可观。如果不是当时巴黎沙龙的潮流发生了突变，时尚陡然转向，或许夏尔丹的色粉画就不会有今天的成就。

　　由于法国艺术潮流的改变，夏尔丹的静物画也渐渐失去了光辉。画家面对身边种种的变迁保持了一颗平常之心，但也促使了夏尔丹开始对其他艺术方式的探索。

　　1771年，他第一次展出了自己的几幅粉画肖像画，观众们又一次感到耳目一新。肖像画，在那个时代已成为矫揉造作的代名词，夏尔丹的粉画肖像虽是初次尝试，却再一次获得了声誉。较有代表性的作品有夏尔丹夫人肖像和自画像，共三幅，其中一幅作于1775年。在这幅自画像上，画家用平实的笔触描绘了一个真实的自己，从中，我们可以领略到，夏尔丹色粉画的技艺和风格。在画像里夏尔丹的造型像个外科医生或者采煤工人，他正用头巾紧紧裹住自己的头部和颈部，而双目炯炯平视前方，透过一副老式眼镜，我们可以解读出画家眼神中的坚定意志和对生活的豁达态度。一顶遮阳帽的帽檐（在户外作画时戴的）使他的前额完全处在阴影中。色粉笔铺排的调子如同素描那样，既细润又大刀阔斧，许多原色被平排地铺开。这些生动的色粉的绵密结构，表达出一个尚在为艺术奋斗着的艺术家的精神面貌。

　　夏尔丹的一生都是平静地对待周遭的一切，内心坚实不为外界的成败所累，直至在临终前，他还叫人先给他刮干净胡子，充满自信地于1779年12月6日离开人间，为后人留下了宝贵的艺术财富。

◎ 关键词：感伤主义 说教 新古典主义 巴黎

说教式画家格罗兹

●乡村新娘 格罗兹

卢梭（1712—1778年）是法国著名启蒙思想家、哲学家、教育家、文学家，出生于瑞士日内瓦一个钟表匠的家庭，是18世纪法国大革命的思想先驱，启蒙运动最卓越的代表人物之一。

在哲学上，卢梭主张感觉是认识的来源，坚持"自然神论"的观点。在社会观上，卢梭坚持社会契约论，提出"天赋人权说"，反对专制、暴政。在教育上，主张改革教育内容和方法。主要著作有《论人类不平等的起源和基础》《社会契约论》《爱弥儿》《忏悔录》等。

拓展阅读
《孟德斯鸠及其启蒙思想》
侯鸿勋
《欧洲绘画大师技法和材料》
[德] 马克斯·多奈尔

让·巴蒂斯特·格罗兹（1725—1805年），法国著名抒情画家。格罗兹出生在图尔农。有关他的早期生活我们已无从考察，人们只知道他曾在里昂学习绘画，约于1750年来到巴黎，进入皇家美术院进修，师从当时著名的装饰画家夏尔和约瑟夫·纳特瓦尔。在18世纪60年代，他以描绘农民及下层市民而赢得声誉，他画中的人物均处于较下层社会和富于戏剧性地充满家庭情感的场合之中，带有感伤主义色彩，例如《乡村新娘》《父亲的诅咒》和《浪子》等。

由于格罗兹以农民生活为背景并带有感伤色彩的风俗画而著称于世，人们通常习惯于将其归为风俗画家，而事实上，画家本人更乐于成为历史画家。

18世纪，洛可可艺术家们为最上层的贵族"保护者"作画，迎合贵族的风尚和趣味要求，上层社会的消遣、人物肖像、田园和神话题材也多以游戏和注重肉体表现的方式来描绘，相对于他们而言，格罗兹则着重于说教性的乡村戏剧，从而成为洛可可画派在艺术上的对照系，兼之由于格罗兹的作品具有情感上的渲染力，成了18世纪上半叶启蒙运动哲学家们强调的理智与科学的典范。

格罗兹作品的声望有很大程度得自历史和政治的因素。画家生活的那个时代，资产阶级及资产阶级道德观逐渐受到重视。格罗兹的村舍风俗画作品仿佛是一种淳朴生活的家庭道德的说教，是"返回大自然"，是不受污浊情感冲动的纯真。因此，也被人称为"说教式的画家"。当时的文化界已逐渐把洛可可画视为一种颓废的风格而加以反对，但对格罗兹情有独钟，他最有影响的拥护者中不乏德尼·狄德罗、卢梭等这样大有声望的哲学家。格罗兹作品的版画深受社会各阶层人们的欢迎。

对于格罗兹的绘画风格，人们试图将它与新古典主义联系在一起。然而，格罗兹的作品所呈现的复杂性和其对画面结构布局的兴趣，人们又将他列为他那个时代最普遍的洛可可风格模式。格罗兹的一些优秀的作品如他的肖像画《艾蒂安·让拉》，是往往易于感受而又直观的；而他所描绘的予人以美感的少女们的作品（如《晨祷者和挤奶女郎》）被认为带有隐蔽的色情——暗淡的颜色与柔和的色调，和洛可可画派风格的联系又极为显著。

在法国大革命的风暴中，格罗兹经受了各种考验，但他艺术上的声誉却也被湮没在政治变动的浪潮中。这位杰出的画家终于在1805年3月21日，于喧闹的巴黎都市中静静地死去。

●弗拉富德的水车小屋　英国

>>> 中国古典园林

　　中国古典园林是指以江南私家园林和北方皇家园林为代表的中国山水园林形式，在世界园林发展史上独树一帜。它被举世公认为世界园林之母。其造园手法已被西方国家所推崇和模仿，在西方国家掀起了一股"中国园林热"。

　　中国的造园艺术，以追求自然精神境界为最终和最高目的，从而达到"虽由人作，宛自天开"的审美旨趣。它深浸着中国文化的内蕴，是中国五千年文化史造就的艺术珍品，是一个民族内在精神品格的生动写照。

拓展阅读：

《中国古典园林分析》彭一刚
《西方园林》郦芷若等

◎ 关键词：英国建筑　东方情调　科学性　实用性

艺术运用到公共设施：英国的公园建筑

　　自古以来，各个国家的建设上都不乏艺术与建筑的联姻。18世纪中叶以后，英国建筑开创了带有东方情调的"公园建筑"——"中英公园"。

　　这种公园建筑的艺术形式，有其自身的历史和艺术方面的原因。

　　经过英国资产阶级革命，到了18世纪英国已经成为欧洲首屈一指的强国。新兴的资产阶级和新贵族经济实力雄厚，迫切要求在精神文化上面建立与之相匹配的艺术大厦，兼之英国的商船遍布全球，为借鉴其他国家的艺术成果提供了便利的客观条件。在这种大的历史背景下，英国的建筑伴随着本民族的艺术大发展而前进，在风格上就更突出古典的、自然的美感，更强调建筑的科学性与实用性。

　　其具体的艺术方面原因则是：这种融合东方风情的公园建筑受到了浪漫主义的启蒙和英国风景画的影响。首先，浪漫主义发生于资产阶级获得政权之后，是启蒙主义的继续，它是出于对自身民族历史的反思。浪漫主义艺术一般可分成三个时期：先浪漫主义时期；浪漫主义盛期；浪漫主义后期。其中，先浪漫主义时期的艺术就首先反映在英国的庭园建筑中。其主要特点就是打破传统欧洲大陆建筑模式的束缚，呈现出艺术风格的多样性——过去在法国的影响下，公园多是规则呆板的几何图形，后来受到中国古典园林建筑的启迪，在艺术风格上追求一种中国式的自然美，使人工建筑和自然景色和谐地统一在一起，力求突破原来中规中矩的僵硬形式。这与英国当时的全球扩张有着特定的关联。在18世纪的第一个10年里，这种风格的花园遍布英国各地。这种庭园建筑通常都有蜿蜒的曲径、不规则的草坪、倾斜的河岸、精工修饰的棚架和蔓藤、哥特式遗址、中国式凉亭和人工池塘。这种带有异国情调和中世纪趣味标志的建筑有：伦敦近郊草莓山上H.沃波尔府邸（1753—1776年建造，哥特式伪装下的洛可可乡村建筑），还有在威尔特郡的丰西尔修道院（1796—1814年）。

　　由于英国风景画的盛行，艺术上越发重视自然之美，使得注重营造建筑与山水相互辉映，创造人和自然的诗情画意的"中英公园"备受重视。这种模仿自然景色的园林风格在英国盛行之后，植物世界不再服从于理性的规则。庭院曲折变化，充满诗情画意，融自然天趣与人工匠心为一体。用树木、青草和水来装饰园林，而且让水摆脱池塘的束缚。在近200年的时间里，这种"中英花园"模仿自然景色的园林革命一直影响着欧洲园林的面貌，直到19世纪末，这场革命才逐渐走向衰弱。典型代表有W.钱伯斯为王室设计的中国式克欧花园。

风起云涌——洛可可时代

●时髦婚姻 荷加斯

>>> 英国国教会

英国国教会，也称为安立甘宗或圣公宗，是基督新教的一个教派，与信义宗、归正宗同属基督新教三大主流教派。由英国国王亨利八世创始并作为当时英国的国教，由英国国王担任教会最高首脑。普世华人基督徒使用圣公会为公用名称。

但是，圣公宗到了美国之后，英文名称却改为"The Episcopal Church"。圣公会与天主教一样相信使徒遗传，特别在按立神职人员的续承上。圣公会实行三阶级的圣职：主教（会督）、牧师（会长）和会吏。

拓展阅读：
《清教徒考辨》董小川
《英国社会史》
[英] 阿萨·勃里格斯

◎ 关键词：民族特色 艺术理论 国教会 肖像画

惠斯勒眼中唯一的大画家荷加斯

威廉·荷加斯（1697—1764年），被后世称为"英国绘画之父"。这位杰出的画家，可以说是英国艺术史上第一位在欧洲赢得声誉、富于民族特色的美术家。荷加斯在绘画以外，也很关心美术的理论问题，他撰写的《美的分析》，构建了英国本国的艺术理论基础，至今仍在印发流传。

英国本民族艺术的起步可追溯到16世纪早期。在1534年英国国王亨利八世正式与罗马教皇决裂，建立了英国国教会，在世界史上，这标志着英格兰宗教改革的开始，但在英国的艺术史上却是英国美术史上重新开始起步的原点——宗教的改革，使新教徒捣毁传统的宗教雕刻、祭坛画和手抄本装帧，旧有的艺术构架崩溃了。幸运的是，英国本土美术零的开始有机会继承了欧洲大陆文艺复兴的余音——德国画家小汉斯·荷尔拜因，把肖像画的形式带到了英国。一个世纪以后又有佛兰德斯画家凡·代克被聘为英王查理一世的宫廷画家。在他们的影响下，英国画家争相仿效他们的风格，使得肖像画几乎成为英国绘画的唯一题材和样式，统治英国画坛达200年之久。到18世纪上半叶终于产生了一批具有英国独特风格，反映英国现实生活和人民思想感情的画家。而他们在风俗画、肖像画或风景画等艺术样式上都取得了突出的成就，取代了外国画家在英国本土的地位。其中，第一个最有影响的先驱者就是威廉·荷加斯。

荷加斯出生于伦敦一个清苦的教师家庭，因此，他从小没有机会接受正规的艺术教育。迫于生计15岁时到一个银匠家做学徒。1720年，荷加斯终于作为一个铜版画家而独立工作。1726年，进入画家松希尔的画室学习油画技法。荷加斯以画日常生活中的场面而闻名，同时也是一位著名的肖像画家。

荷加斯的风俗画作品中也充满了像格罗兹一样的道德说教，用绘画痛斥那个时代的不公，著名的有《妓女生涯》（又名《烟花女子哈洛德堕落记》，铜版组画）、《浪子生涯》（铜版组画）、《时髦婚姻》（油画组画）。他把这些作品称为"社会道德题材"，用画笔对当时社会丑陋现象进行了深刻的揭露和辛辣的讽刺。

荷加斯的肖像画不同于当时流行的理想化肖像，他善于突出人的个性和社会特征，如现存于日内瓦美术馆的《瓦列特子爵夫人》，现存于英国国立美术馆全部用金黄和粉色绘制的《捕虾姑娘》。荷加斯的绘画与当时英国流行的画风格格不入，他没有学生和追随者，但他的艺术奠定了英国绘画的进步传统，被惠斯勒视为唯一的大画家。

●希斯非德勋爵像 雷诺兹

>>> 古典主义

古典主义是17世纪流行在西欧，特别是法国的一种文学思潮。因为它在文艺理论和创作实践上以古希腊、古罗马文学为典范，而被称为"古典主义"。

在法国，从17世纪初期至1660年左右，是古典主义逐步形成的阶段，主要表现为古典主义文学语言的定型和各种文学作品体裁的确立。到了18世纪，古典主义从文艺思潮的内容逐渐蜕变为一种单纯的文艺形式，最终被启蒙主义和浪漫主义思潮所击败。

拓展阅读：

《诗艺》[法]布瓦洛
《英国绘画史》马凤林

◎ 关键词：肖像画家 心理刻画 古典主义 "堂皇风格"

喜爱儿童题材的雷诺兹

乔舒亚·雷诺兹（1723—1793年），18世纪英国最杰出的肖像画家之一。他的肖像画致力于在画中创造出强壮有力、精力充沛的完整的人物形象，多表现为英国贵族和上层人物，也经常捕捉儿童题材。他的作品中男性贵族形象具有巴洛克的气质，形象真实生动，富贵堂皇；注重心理刻画，画风写实并给人以庄重的感觉，史称"崇高的风格"。代表作有《母与子》《童年》《奈利·奥勃里安像》《希斯非德勋爵像》等。

雷诺兹18岁到伦敦学画。1746年，雷诺兹根据一幅范·戴克的作品完成了《艾略特家族群像》，这幅作品技法虽然尚不成熟，但已显示出他的艺术根基——刻意使用涉及古代大师及古风雕塑的隐喻。1750年开始，他在罗马住了2年，深受古典主义影响。在那里潜心去研究古代的画风及文艺复兴时期画家们的风格，因此，学习到了意大利艺术的知识基础。1752年雷诺兹回国途中，在威尼斯停留了几个星期，肖像画的创作风格受到更加深刻的影响。他回到伦敦之后，将"堂皇风格"的原理付诸画布，这种风格突破历史画的局限，使其成为受人重视的肖像画。

他作品极多，肖像画占其中绝大部分，几乎包括了18世纪后半叶每一个知名的人物。在这里我们介绍他的两幅风格不同的代表作品，更好地体味雷诺兹绘画的精髓。

《天真的岁月》：画家雷诺兹透过小女孩平视的目光，把人引向遥远的遐想。小女孩微微按拢的手指轻靠胸前，裙边下露出侧向而倾斜的双脚，透出了画家的巧意。画面朴实无华，雷诺兹通过对光和色的刻意追求，使小女孩的皮肤在浓绿深沉的背景下更见细腻娇嫩，突出了天真无邪、稚气可爱的性格。

《希斯非德勋爵像》：肖像画中的人物是英国海军参议官，是英国殖民扩张战争中的资产阶级英雄人物。他身穿鲜红的军装，神气十足地站在观众面前，手中还拿着一把象征着被他攻克过的要塞的钥匙，而背景则是战场上弥漫的硝烟和隐约可见的大炮。以此显示这位勋爵的身份和功绩。加上暗色调的背景和人物鲜红色的服装的强烈对比，有力地突出了这位资产阶级上层人物的英雄气概。很显然这里包含着画家鲜明的倾向性。

我们不难发现，雷诺兹从荷兰、佛兰德斯以及威尼斯的前辈画家们身上学到了许多东西，在吸收和挖掘他们绘画优点的同时，也善于发挥出自身独有的风格。

风起云涌——洛可可时代

● 蓝衣少年 庚斯保罗

>>> 《蓝衣少年》

　　1770年，庚斯保罗得知雷诺兹在学院讲课时曾告诫学生：蓝色作为冷色最好不要在画中做主调，而有意约请一位工场主的儿子穿上蓝色的服装为模特创作了一幅以蓝色为主调的《蓝衣少年》。

　　《蓝衣少年》新颖别致的蓝色调顿时使人感到出奇制胜。这不落俗套的蓝色调与含蓄、变幻丰富的背景形成了奇妙的和谐对比。但是，如果没有雷诺兹对学生们的"告诫"，或许也不会出现这幅新颖别致的《蓝衣少年》。

拓展阅读：
《庚斯保罗》吉林美术出版社
《英国水彩画简史》刘明毅

◎ 关键词：民族艺术风格 风景画 奠基人 浪漫主义

风景画先驱之一庚斯保罗

　　风景画就是以风景为题材的绘画，有时在其中也添画一些人物和动物作为点景，是英国美术史上最重要的一种样式，它对整个西方美术的进程都产生了不小的影响。1753年，英国著名画家、艺术理论家荷加斯发表了他的艺术理论——《美的分析》，主张从自然中总结美的法则，反对自囿于欧洲大陆传来的僵死教条形式。在他的倡导下，18世纪中叶的不少艺术家，开始从模仿欧洲的恶习中解放出来，致力于创造英国式的民族艺术风格。在这股新鲜的潮流中，托马斯·庚斯保罗是令人瞩目的弄潮儿，并成为艺术史上英国风景画的奠基人之一。

　　托马斯·庚斯保罗（1727—1788年），诞生于萨福克郡赛德贝村的一个商人家庭里。早年曾当过镇上首饰匠的学徒。庚斯保罗的家由于住在农村，使得少年时代的庚斯保罗有机会亲近大自然，因此，画了不少风景的速写以及素描等。13岁时，他孤身一人来到伦敦学画，为旅居英国的法国洛可可画家格拉韦洛当助手，在这期间学习到了洛可可风格的绘画技巧。1746年，19岁的庚斯保罗与波弗特公爵的私生女玛格丽特·布尔结婚，婚后回到故乡萨福克郡。随后于1750年在巴脱城开设画馆，为人作肖像画。1752年在伊普斯威奇定居，1760年移居贝斯。在画家的鼎盛时期，其作品十分惹人注目，被广泛临摹。

　　1774年，庚斯保罗从故乡再次回到伦敦，此时的庚斯保罗在画坛上已经颇有威名。1781年应召为国王和王后画像，由于其出色的画技赢得王室的欢心，于同年，被任命为皇家美术学院的筹建人之一。1786年，厌倦了都市生活的庚斯保罗重返故乡，全心致力于抒情风景画的创作，取得了很高的成就。他从荷兰风景画大师雷斯达尔、霍贝玛等人的作品中学习了精湛的色彩技巧，满怀深情地描绘山川、丛林和淳朴的农民生活。风景画世界里的单纯与美好正是庚斯保罗梦寐以求的艺术理想，在那里他摆脱了绘制肖像画时的曲意逢迎，只有简单的画笔与画布。他的代表性风景画作品有《村舍寨门》《赶集的马车》等等。

　　庚斯保罗同样也是那个时代肖像画的领军人物——他与18世纪著名肖像画家雷诺兹、罗姆奈等人同为当时英国画坛的巨星。与这两位肖像画家不同，庚斯保罗更注重画家自身感情的表达，因而，作品具有浓厚的浪漫主义倾向。代表作有《蓝衣少年》《希丹丝夫人肖像》《格拉姆夫人肖像》等。

　　1788年8月2日，这位才华横溢的画家悄然逝世于伊普斯威奇自己的宅邸中。

风起云涌——洛可可时代

◎ 关键词：汉密尔顿夫人 雷诺兹 三巨头 素描价值

妇女肖像画家罗姆奈

● 伯明顿家的人们 罗姆奈

>>> 莎士比亚

莎士比亚(1564—1616年)，英国著名戏剧家和诗人。出生于沃里克郡斯特拉特福镇。曾在当地文法学校学习。13岁时家道中落辍学转而经商，约1586年前往伦敦。先在剧院门前为贵族顾客看马，后逐渐成为剧院的杂役、演员、剧作家和股东。1597年在家乡购置了房产，一生的最后几年在家乡度过。

莎士比亚不仅是英国最著名的作家，也是欧洲文艺复兴时期人文主义文学的集大成者。他共写有37部戏剧，154首14行诗，2首长诗和其他诗歌。

拓展阅读：

《莎士比亚喜剧集》
北京燕山出版社
《英国美术史话》李建群

乔治·罗姆奈（1734—1802年），英国肖像画家，以画多幅英国著名美女汉密尔顿夫人肖像画而闻名。

乔治·罗姆奈原是肯达尔地区油画家斯蒂尔的学生。1756年开始独立设置画室。为求艺术和事业上的进一步发展，6年后举家移居伦敦。传说，罗姆奈花了5年时间研究这位汉密尔顿夫人的花容月貌，然后创造出多幅以其为原型的肖像画，并最终凭借《戴草帽的汉密尔顿小姐》的肖像画获得上层社会的重视。

罗姆奈在1764年、1780年曾两度去法国访问。其间，又于1773年去意大利访问，历时2年，用他的肖像画打开了欧洲的局面，成为国内外享有盛誉的肖像画大师。

乔治·罗姆奈的肖像画，在风格上接近于雷诺兹，但在色彩的运用上则远逊于后者。他的肖像画一般索要的酬金很高，可是订画的人仍然蜂拥而至。尽管这样，他似乎始终未被官方接纳，至多只是个"在野派"肖像画首领，与西南部巴斯的庚斯保罗的地位一样。据说，是因为他曾受到居权威地位的雷诺兹的抵制——乔治·罗姆奈还在青年时期就画过几幅精彩的历史画，本应获奖，但雷诺兹仗权徇私，把此奖转授给他的朋友，使罗姆奈落榜。从此，罗姆奈对其恨之

入骨，发誓永不在美术院展出自己的作品。成名之后，他共创作了约2000幅肖像，名声大振，成为与庚斯保罗、雷诺兹并称的英国肖像画三巨头之一。

虽然，罗姆奈在绘画技巧方面有着一些缺陷，但其将自己高超的记忆力应用到他的绘画方法中去，形成自己独特的才能：他只要被画者在他的画架前稍加站坐，然后就凭借记忆正确构出整体形态与轮廓，稍后，再请被画者摆些容貌性姿势，画家再凭记忆去细细刻画，最终，一幅非常优雅、漂亮的肖像画跃然在画布上了。这就是罗姆奈与众不同的绘画功力。此外，罗姆奈还为后人留下一本专为莎士比亚作品中的人物所作的肖像画集，这套肖像画也极受推崇。（此画作于1770—1773年，计有239厘米×147厘米，现归安德鲁·梅隆私人收藏）

罗姆奈成名之作《戴草帽的汉密尔顿小姐》的肖像，将画家作品自身特色和优缺点展露无疑。罗姆奈抓取了汉密尔顿小姐那对似微嗔而圆睁的杏眼，以加强她的娇美与风姿。她两手抱拢，左手放在颈下，别有风韵，展现出一种少女的倩美神态，观后令人称羡不已。整幅画充满青春的活力，可惜由于色调不够丰富，仅具有一种素描价值。

因此，有的评论家认为他并不具有与庚斯保罗、雷诺兹并立的才能。

◎ 关键词：男模特 浮雕 意大利 雷诺兹 古典画

英国皇家女院士考夫曼

● 安吉莉卡·考夫曼肖像的细瓷器

>>> 考夫曼《自画像》

安吉莉卡·考夫曼《自画像》最终于1788年6月完成。画中是一位坐着的女性，这是上流社会人物的传统姿势。女性的脸上显出当时上流社会的人少有的一种随意的表情。

画中的女性身着轻薄的类似于古希腊长袍的白色服装，有意要表现其纤细的腰身。腰带系得很高，几乎到了胸部，腰带扣装饰着古代的珠宝，中间的则是保存在那波利的"阿迪卡之争"那件珠宝，它反映出女性的绝对自主。这幅特殊的自画像因有若干版本而非常出名。

拓展阅读：

《20世纪英国艺术》
[英] 斯帕尔丁
《西欧五十名美术家小传》
天津人民美术出版社

在佐法尼为纪念新成立的英国皇家学院而画的群像《皇家学院院士们》中，画中主要的场景是艺术家围着男模特相互讨论，各抒己见，犹如拉斐尔的《雅典学院》。虽然艺术家们姿态、形态、神态各异，却都有一个共同点——男性。然而，事实上，当时的英国皇家学院院士并非清一色的男性，安吉莉卡·考夫曼与玛莉·莫泽便是颇具声望的女性会员。画家佐法尼并未忘记她们的存在——她们出现在画作之中，只是身处画中模特儿后方的墙上。两位女性院士不是作为艺术家参与学术讨论，而是被塑成供人欣赏的浮雕高挂墙上。考夫曼与莫泽在这里成为艺术品——激发男性艺术家沉思与灵感的客体，而被取缔了艺术生产者画家的身份。这幅作品的解读，恰好说明了在那个男性艺术家占绝对优势的年代里，女性艺术家身处的地位。

安吉莉卡·考夫曼（1741—1807年），生于西班牙的马德里，从儿时起就接受父亲在绘画方面的严格教导。后来移居意大利，当时，那里是艺术家们的乐土，许多著名的大师都曾到那里去朝圣。在1763年的时候，安吉莉卡·考夫曼完成了《温克尔曼肖像》，在画坛崭露头角，开始受到人们的关注。1764年

以后来到了英国的伦敦，其出色的画技赢得了人们的认可，进入皇家美术学院后成为一名社会肖像画家。她的画风很大程度上受到了当时肖像画权威——美术学院的院长雷诺兹的影响，以至于后世在评价考夫曼的艺术风格时，将其划入"雷诺兹"风格。考夫曼的作品经常参加皇家艺术协会展出，但其作品的艺术光芒总被同时代的男性画家所遮盖，最先认识到考夫曼绘画艺术价值的是当时著名的建筑师——亚当家族的罗伯特·亚当。罗伯特·亚当那时候正致力于英国住宅建筑"革命性"的主张，而其室内装潢的新风格就在于强调装饰的细致性和线条性，考夫曼的作品恰好符合了他的艺术要求。于是，考夫曼多次与罗伯特·亚当合作，多次为他做室内的装潢。

以后考夫曼流动于英国和意大利两地作画。1780年初，她和她的第二任丈夫画家安东尼奥·祖基（Antornio Zucchi）离开了英国，一起回到意大利，继续自己的艺术事业。而在其过世之后，人们才发现了考夫曼肖像画和古典画的艺术价值。她的许多高度装饰性的历史画，经过复制为版画后而广为流传。代表作有《阿契里斯之绝望》（作于1789年，私人收藏）。

●本杰明·韦斯特自画像

>>> 韦斯特的作品

《潘恩与印第安人签约》描绘了 17 世纪 80 年代殖民者和商人们在潘恩（费城及宾夕法尼亚的缔造者）的领导下与美洲土著人谈判，用纺织品等作为条件以求换取土地。这幅绘画的主题意在强调殖民者与土著人之间的和谐关系，通过合法的商业交换，殖民者们获得了宾夕法尼亚的大片土地。

这幅绘画将殖民行为诠释为一种市场经济的自然的不可避免的扩张，然而，却掩盖英国的管理者对美洲殖民地居民的剥削。

拓展阅读：

《美国绘画的由来》
　［日］桑原住雄
《美国史通论》何顺果

◎ 关键词：北美大陆 新古典主义 魁北克 代表性

饮誉英国的美洲画家韦斯特

在美国建国前后，已开始有欧洲专业画家来到北美大陆卖画和授徒，而在北美土生土长的画匠中，也逐渐有人远涉重洋到英国去学习正规的写实绘画技法。这一时期就出现了一位这样的重要画家：本杰明·韦斯特。有人把本杰明·韦斯特在英国画坛的行走，称为艺术奇才的"横空出世"。

本杰明·韦斯特于 1738 年 10 月出生于美国，20 岁前就已是纽约市颇有名气的肖像画家。1760 年，本杰明·韦斯特赴意大利进修，正值那里大兴新古典主义画风。他几乎走遍了意大利收藏美术珍品的城市，在罗马的艺术长廊里所见到的一切，都使他大开眼界。1763 年，25 岁的本杰明来到伦敦，开始以历史画家的身份跻身于英国画坛。此时，正热衷于神话题材和所谓的"历史画"。他的作品很快得到雷诺兹爵士的称赞，彼此志趣相投，结成了密友。他长期受雷诺兹熏陶，致力于"宏大气派"的肖像画和历史画。他常取材于古代希腊、罗马的历史传说，重要作品有《阿格里宾娜迎还其夫杰曼尼柯斯之骨灰于布港登陆》等。他也取材于北美大陆晚近数十年比较重大的政治事件，创作出《沃尔夫将军之死》《潘恩与印第安人签约》等重要作品。1772 年，他成为被英国宫廷聘用的历史画家，1792 年接替著名的雷诺兹爵士，成为英国皇家学院第二任院长，他担任这个职务一直到 1820 年逝世。

这位来自美洲的英国皇家学院的院长，深受英王乔治赏识。其一生的作品除以宗教、神话为题材外，绝大多数是描绘英国在殖民地北美洲时期的一些历史题材，在所有这一类题材的油画中，就数《沃尔夫将军之死》一画最有代表性，反响也最强烈。

《沃尔夫将军之死》采用的是现实主义手法，再现了英国司令官沃尔夫在殖民战争中的"就义"场面，这是描写他在一次攻打魁北克中转败为胜的"英勇行为"。詹姆斯·沃尔夫（1727—1759 年）为远征魁北克的司令官。画面描绘的是英军与占领了布雷顿角岛的法国占领军作战。在激烈的交战中，沃尔夫三次负伤，他不下火线，继续指挥他的军队，直到城池被攻克，他才奄奄死去。画上出现许多军官，围在仰躺着的沃尔夫两侧，几个军人扶着他中弹的身体，他的枪支与军帽已被抛掷在地上。在他后面，有人拿着卷拢的英国米字旗，用这种构图来衬托沃尔夫的"就义"之壮烈。远处弥漫着战火的硝烟，地平线上只有一片红光和团团的乌云。构图比较对称，两边人物均衡，在左边一簇军人的前面，有一个做探子的美洲印第安人模样。场面显得具有美洲特色。作为历史画家，他真实地为后人留下了这一画卷，不失为艺术性的历史记录。

●丘陵花园中残破的拱门 威尔逊

>>> 泰晤士河

泰晤士河是英国境内最长也是最重要的水路，发源于英格兰西南部的科茨沃尔德希尔斯，河水流向东边的伦敦，全长338千米，伦敦下游河面变宽，形成一个宽为29千米的河口，注入北海。

在伦敦上游，泰晤士河沿岸有许多名胜之地，诸如伊顿、牛津、亨利和温莎等。泰晤士河的入海口挤满了英国的繁忙商船，然而其上游的河道则以其静态之美而著称于世。可以这么说，没有泰晤士河，就没有伦敦，泰晤士河是英国的一部历史史书。

拓展阅读：

《英国的风景画》
北京工艺美术出版社
《西洋风景画史略》刘海粟

◎ 关键词：启蒙运动 怀古 古典主义 皇家美术学院

威尔逊的风景画

18世纪的英国启蒙运动开始蓬勃发展，尤其是洛克的理性主义哲学直接给英国艺术以深刻的影响。在这一形势下，英国美术，特别是绘画，呈现出全新的面貌，并对后世产生巨大影响。英国风景画的发展是英国美术史上最重要的事件。它对整个西方美术进程的发展都产生了影响。

18世纪初，以怀古为题材的风景画十分流行，威尔逊就是因用水彩画来表现古堡、教堂、庄园和废墟而受人瞩目。他的绘画蕴含着一种古典的意味。画面上色彩的表现一般较为明朗，他特别擅长作平远之景。因此，面对威尔逊的风景画，令人心情旷达，使观者的心灵沉浸于一种幽静的神思之中。他还将古典主义传统与英国本地的风光有机地结合起来，为英国风景画奠定了基础，被后人称为"英国风景画之祖"。

威尔逊（1714—1782年），生于蒙哥马利郡，卒于威尔士卡那封郡。早年从师J.赖特学习肖像画的技法。1746年开始尝试绘画风景。1750年去意大利，在以后的6年里，着迷于曾在意大利长期作画的N.普桑；后又对萨尔瓦多·罗萨以及法国的古典风景画大师克洛德·洛兰倾慕备至。在对这些艺术大师的学习模仿中，极大地增长了个人的绘画才能。在那里，他自己也画了许多带有意大利罗马古迹和建筑物的风景素描，并打算把这些写生带回英国，用以创作意大利式的风景画。1757年回到伦敦后，他的主要职业是任教。凭借其绘画方面的过人技艺，很快就成了一位有影响的擅长风景画的教师。画家早期是古典主义风格，专门绘肖像画的杰出画家。53岁之后，开始专事风景画的创作。画风也从古典涉及浪漫。从1760年起，威尔逊经常在艺术家协会和皇家学院展出他的风景佳作，1768年参与筹建英国皇家学院工作，并成为皇家美术学院的创始人，1776年被聘任为该院的图书馆长。代表作有《特维根海姆旁的泰晤士河》和《茅达区山谷》等。

《茅达区山谷》是他任该院馆长后在伦敦近郊实地描绘的风光。确切年代未详。画家描绘了这样的一幅景色：阳光映照着远方的山顶，山谷间一条盘曲公路把两边山坡划出了背阴与面阳的两个大面。山坡上点缀着团团树丛，几个骑马的山乡人从山坡上下去，后面只露出驮货的几匹马和人。空间感极强，色彩也较和谐，墨绿与棕灰构成了总的画面调子。这里没有威尔逊前期风景画中某些人工气息，辽阔的天空与浩茫的山地是真实生活的一部分，这得益于作者对祖国的自然界的长期观察与抒写，将画家内心的柔情蜜意倾注于画布之上，营造出温馨、和谐、优美的气氛，才形成了威尔逊成熟时期的风景画。这也是威尔逊的平远风景题材的最成功之作。

● 下雨过后的农庄早晨 英国

>>>《江城子·密州出猎》

老夫聊发少年狂，左牵黄，右擎苍。锦帽貂裘，千骑卷平冈。为报倾城随太守，亲射虎，看孙郎。酒酣胸胆尚开张，鬓微霜，又何妨。持节云中，何日遣冯唐？会挽雕弓如满月，西北望，射天狼。

——苏轼

说明：本篇作于熙宁八年（1075年）冬。东坡任密州知州，曾因旱去常山祈雨。归途中与同官梅户曹会猎于铁沟，写了这首出猎词。这首词是东坡对温庭筠、柳永为代表的传统词风的挑战，它提高了词品，扩大了词境，打破了词为"艳科"的范围，在词的发展史上有着里程碑意义。

拓展阅读：

《苏东坡传》林语堂
《英国美术史话》李建群

◎ 关键词：艺术品 代理商 娱乐场景 审美倾向

摩尔兰喜欢乡下风光

乔治·摩尔兰（1763—1804年），是继威尔逊之后晚一辈的英国风景画家兼风俗画家。他的父亲亨利·摩尔兰是一位以描绘伦敦家庭生活为主要题材的画家，但是从表现上来说，他似乎更适合做一名艺术品的代理商。亨利·摩尔兰很希望自己的儿子能够在绘画方面有所成就，弥补自己的遗憾。于是在乔治·摩尔兰很小的时候就教他习画。1784年，21岁的摩尔兰进入了皇家美术学院接受进一步的绘画系统教育。短短一年时间，凭着过人的天分，他很快就成了伦敦的肖像画家。这位年少聪颖的画家，显然也继承了父亲的商业头脑，不久，他就发现一种更容易赚钱的绘画形式。这种画，色彩艳丽并带有伤感的气氛，具有一种忧郁的气质，最初是在惠特里的推展下而流行起来。于是，在这一时期，他也画了大量的表现中产阶级、农村生活和娱乐场景的小画，再由他的妹夫瓦德（风景画家和动物画家）翻制成金属版的印刷品出售，销量颇多，大受好评。乔治·摩尔兰也由此发现自己绘画的风格与农村题材是如此的和谐，为作者日后转画农村风景提供了可能。

大约在1790年，摩尔兰便将他的兴趣转移到风景如画的农村主题上。此时的画家正处于事业的上升期，创作欲望强烈，因此，人们普遍认为他最好的作品大都画于1790年初期。这一时期的代表作有《带雪赶出猎》。

这幅画描绘了深秋初冬狩猎的场景。整个画面以黄色为主要色调，满地金黄的落叶、枯萎的野草，一棵光秃的大树占据了图画的大部分位置，天空云彩暗淡淡使整幅作品显得寒意十足。画中的两个人物一个青年男子牵着爱犬，另一个女子则身着红衣蹲坐在一旁，这是画中唯一的亮色。在两人的身后有几只被捕获的野兔，表现了乡村狩猎的一个平凡场景。我们在他的画中，尤其是这样一幅初冬景色画，在画面结构和巧妙的布局上，可以明显地看出摩尔兰的画风大多得自17世纪荷兰的风景画家——常常是林木掩映，远景柔和，农舍简陋而宁静，田园景色给人以如诗般的感受。在某种程度上说，这种表现农村生活的作品反映了当时英国流行的时代趣味和审美倾向。

1799年，摩尔兰曾在威特岛上度过了几个月的时光，在这里产生作者最后一批较为出色的风景作品。岛上宜人的景色，再次激发了作者创作的灵感，于是他画了一些海景画。

在1800年以后，摩尔兰由于疾病缠身，体质大大下降，使他无法再进行艺术创作。但其盛年时期的作品，仍然在英国的风景画史上写下浓重的一笔。

●秋叶 英国 米莱斯

>>> 柏拉图

柏拉图(公元前427—前347年)古希腊哲学家。苏格拉底的学生，亚里士多德的老师。约公元前387年，在雅典创办学园（阿卡第米亚）。他建立了以理念论为核心的客观唯心主义体系，认为理念是事物的永恒不变的"范型"，是独立于个别事物和人类意识之外的实体。

政治上，他设计了一整套"理想国"方案，主张"哲学王"来治理国家，把"哲学王"看作天主的统治者、立法者。他的政治思想带有空想的性质。著名的著作有《理想国》《法律篇》等。

拓展阅读：
《甜蜜柏拉图》（歌曲）
《英国水彩画选》
辽宁美术出版社

◎ 关键词：艺术效果 写实精神 独立画种 民族特色

水彩画在英国盛行

水彩画就是以水调和水彩颜料绘成的画。水彩颜料一般都透明，用胶水调制而成。水彩画借助水来表现色调浓淡和透明度，利用白纸和颜料的掩映渗溶作用，体现明丽、透明、轻盈、滋润、淋漓等特有的艺术效果。

16—17世纪的欧洲，柏拉图式的理想美使画家开始重视自然的写实精神，开始以风景写生的方式来捕捉大自然所赋予的美感。水彩正是记录这种变化快速的灵感与捉摸流动气氛最好的材料。水彩在德国画家丢勒等人的影响下，逐渐被较多的人所运用。特别是17世纪中的一些荷兰画家，更致力于把水彩画视作与油画同等的艺术，全力研究其特殊技法，并慢慢地传播到英国。

水彩经过几代画家的努力，已逐渐形成了独立的基础。水彩画能有现在的成就，应归功于这个时期的经营。同时，欧洲大陆其他国家的油画家、雕刻家也都纷纷投入水彩创作，尝试不同的水彩画绘制方法，使得水彩艺术日益蓬勃。最终在18世纪的英国，水彩画开始真正崛起并成为一个新的独立画种。

17世纪末至18世纪中叶，英国水彩的特点的形成是由其用途所决定。或者说是为了用于殖民扩张绘制风土地形图。这个时期的水彩画多是淡彩渲染，以用彩种类少的素描淡彩为主，主要表现空间层次及光感。他们不单是画出一眼就能看见的东西，似乎还希望可以通过这样的图画，找到相应的地方，为殖民定居建造相同的房屋和船只。因此，这种最初的水彩画技法只是用铅笔或钢笔画成素描，然后薄施淡彩，以素描为主，色彩仅起烘托辅助作用；也有以毛笔和黑色先画素描，再用淡黑色或棕色渲染浓淡层次，着重远近明暗的对比。其技法的特点就在于素描的基础上加墨与棕色薄涂的渲染，用此来表现明暗与虚实、远与近的关系。主要是采用平涂、透叠、接色的手法。也有一些画家尝试用不同的技法，来打破制约水彩画的表现瓶颈，在18世纪中期的时候，他们中的一位大画家保尔·桑德比终于在水彩技法方面取得创造性的突破——在描画好的草图上再着水彩色，为水彩画赢得了巨大的发展空间。

1804年，英国成立了水彩画家协会，水彩画获得与油画同等的地位，在英国成为普遍流行的画种。水彩画自此得到迅速发展，到19世纪上半叶，水彩画在前人成就的基础上继续茁壮成长，达到了前所未有的高度，并具有鲜明的本民族特色。水彩画家们无论在开创现实主义风格方面，还是绘画技巧方面，特别是在使水彩画这一表现方法的完善化方面，已经出现在同类的题材中，显示出不同的技法面貌。这些都促进了水彩画的不断发展，产生了深远的影响。

风起云涌——洛可可时代

◎ 关键词：创新 古典风格 英国王室 色彩运用

古典派水彩画家柯岑斯

●松树林 俄国 希施金

亚历山大·柯岑斯（1717—1786年），出生于俄国彼得堡，其父是沙皇彼得大帝的造船师。亚历山大·柯岑斯是个勇于创新的画师，他的作品多是笔墨淡彩且具有古典风格的风景画，虽然色彩不丰富，但是别有一番意境。1771年，他出版过一本有关32种不同树木画法的艺术手册。1785年发行的最后一本书《协助风景画原创性构图的新方法》，他主张构图时，将墨水任意泼在纸张上，而后用抽象的画法将整个构图完成。在风景画构图方面，亚历山大·柯岑斯具有非常丰富的想象力；从其风格上，可以看出他对克劳德（1600—1682年）的古典传统画法有着极深的尊重。

亚历山大·柯岑斯同时也以其艺术方面出色的教导而闻名英伦。1746年，亚历山大·柯岑斯受聘于伊顿学院，成为一名素描教师。其在绘画方面所显露的不凡才能为英国王室所赏识，于是在1778—1784年，担任乔治三世的皇子威廉和爱德华的绘画教师。但是，其最为出色的学生是他唯一的儿子约翰·罗伯特·柯岑斯。

约翰·罗伯特·柯岑斯（1752—1797年），自幼受到父亲的艺术熏陶，很早就开始学习风景画的画法，并创造了比父亲更高的艺术风格，其对英国风景画产生了更为深远的影响。

1776年，他在皇家艺术学院发表风景油画展览，随后，作为艺术鉴赏理论家理查德·潘恩·奈特的陪同，经瑞士然后南下意大利。在瑞士逗留期间，结识了瑞士的水彩画家德劳斯，其在绘画的技巧方面对小柯岑斯产生了一定的影响，小柯岑斯得到某些启示后，画风随之而有所改变。到达意大利后，被当地浓厚的艺术气氛所吸引，在那里居住了3年。在意大利的生活、学习使小柯岑斯的绘画更为成熟。

3年后，小柯岑斯再次来到意大利，主要游历了那不勒斯和罗马。利用此机会做了贝克福德的制图者。两次的意大利之旅，使小柯岑斯沉醉于那里古典美的优雅，并在以后的创作中力图再现这种优雅。1783年后，他在伦敦居住下来。

他的水彩画以蓝绿色和青灰色为主，风光明媚而清淡秀丽。虽然，他在色彩的运用上有限，却也能利用色彩造就出各色各样的效果。而其朴素风格为后来的康斯特布尔所钦佩，称赞他为"最伟大的天才"。他在水彩上发明的技巧以及对自然界所拥有的反应，其实，都是受泰纳和吉尔廷的影响，然而他俩却认为，是他们阻碍了小柯岑斯进一步的发展。

1793年，小柯岑斯由于情绪忧郁而精神错乱。几番医治无效之后，病情急剧恶化，4年后便离开了人世。

>>> 泰纳

泰纳（1828—1893年），法国艺术史家、文艺理论家、美学家。泰纳是法国美学艺术领域内试图用实证的纯客观观点来建立学说理论基础的第一人。

泰纳早期倾心于黑格尔和斯宾诺莎的形而上学的思辨哲学，后期转向孔德的实证主义和达尔文的进化论，这种哲学与科学的双重给养，奠定了他美学研究的基本走向。泰纳的"三因素"说，在他的美学体系中占有重要位置。主要著作有《拉封丹及其寓言》《巴尔扎克论》《英国文学史》和《艺术哲学》等。

拓展阅读：

《园艺花卉——水彩画技法》
江苏美术出版社
《水彩画技法》李剑晨

● 克莱德瀑布 英国 雅各布·摩尔

>>> 地形图

地形图是指比例尺大于1:100万的着重表示地形的普通地图。由于制图的区域范围比较小，因此能比较精确而详细地表示地面、地貌、水文、地形、土壤、植被等自然地理要素，以及居民点、交通线、境界线、工程建筑等社会经济要素。

地形图是根据地形测量或航摄资料绘制的，误差和投影变形都极小。地形图是经济建设、国防建设和科学研究中不可缺少的工具；不同比例尺的地形图，具体用途也不同。

拓展阅读：
《英国水彩画作品赏析》
倪绍朱
《十九世纪英国水彩画》
人民美术出版社

◎ 关键词：荷兰水彩画派 地形图 钢笔线描 诗意

受到英国王室宠遇的水彩画家桑德比

保罗·桑德比（1725—1809年），英国绘画史上第一个用水彩作画的人。在他以前只有用单色画和素描淡彩。他的创造性研究和试验使得这种彩色画法的可能变成现实。在英国历史上，最早的水彩画是以钢笔线描勾画的形体辅以1—2种淡彩（淡蓝、淡褐）的形式，历经军事地形图阶段而发展到18世纪以保罗·桑德比为代表的水彩加粉的水彩风景画，他历史性的画法是在描画好的草图上再着水彩色。他在作品中还喜欢在风景画上加些人物，虽然只是画面的点缀，但使整幅作品显得更生动，富有生活气息。英国水彩在这位被誉为"水彩之父"桑德比的带领下逐渐走向繁荣，他的绘画技法格外受人重视，尤其是淡彩与胶彩的创造，开辟了英国透明胶彩画法的先河，摆脱了荷兰水彩画派的影响，从此，英国水彩走上了独立发展的道路，因此，保罗·桑德比也赢得了后来的水彩画家们的赞誉。

正如我们所了解的那样，水彩画的产生、发展与英国早期殖民的地形图绘制有关。保罗·桑德比与其兄托马斯·桑德比（1721—1798年）在这期间发挥了重要的作用。自青年时代起，桑德比兄弟就是英国皇家地形图的绘制员，一起服务于伦敦塔陆军绘图办公室。1745年之后，保罗·桑德比被聘为苏格兰高原研究计划的制图人。哥哥托马斯·桑德比的画风严谨，擅长绘制建筑的细微之处，但他的创造性才艺不如弟弟。

1751年，托马斯·桑德比得到了皇家园林代管理人的职务，于是兄弟二人一同搬到了温莎大花园居住，为保罗·桑德比的艺术创作提供了一个良好的环境。

保罗·桑德比的工作遍及威尔士。在精确的绘制地形图的过程中，培养了桑德比敏锐的观察力。在工作期间，他对英国的自然风景有过细致的观察，积累了丰富的知识和经验。他的风景画很富于诗意，且技巧多变。其中，就包括背后称颂的胶彩法，他用透明的水彩画直接作画，摆脱了勾线平涂的传统方法，注意追求自然光色并且大胆尝试，探索出可以与油画相媲美的色彩效果，成为一个写实的风景画家。他也是第一个将凹版腐刻这种铜蚀制法介绍到英国的画家，使他能够以特殊的技巧表现出特殊的效果。

成名之后的桑德比在当时是绘画界的权威，随后转而以教学为主。虽然，在他的画面上还保留着英国早期水彩的痕迹，但在表现树木、天空赋予时间特点的光色变化上，前无古人，深得托马斯·根兹巴罗的推崇。主要代表作有：《林区风景》《橡树下小憩》和《河滩的树》等。

风起云涌——洛可可时代

◎ 关键词：基辅公国 彼得大帝 古典艺术 奠定时期

俄国：艺术从失落开始

●洛普希娜像 博罗维科夫斯基

>>> 基辅罗斯

基辅罗斯是 9 世纪中叶至 12 世纪初在东欧平原上建立的以基辅为首都的早期封建国家。又称古罗斯、罗斯国。公元 882 年诺夫哥罗德王公奥列格征服基辅及其附近地区后建成。疆域包括第聂伯河至伊尔门湖之间的土地，是东斯拉夫人文化的发源地。

10 世纪初，不断扩张。版图东至伏尔加河口，经克里米亚半岛迄多瑙河口，北起拉多加湖，循波罗的海沿岸，南临黑海，初步奠定俄罗斯国家的领土规模。13 世纪 20 年代，为蒙古金帐汗国征服。

拓展阅读：

《俄国史》张建华
《俄罗斯——苏联美术史》
吴静之

俄罗斯绘画的发展，经历了以下三个主要阶段：10—17 世纪这一阶段的美术，是俄国封建社会初期对拜占庭文化的移植与古俄罗斯民族艺术的形成时期。第二个阶段是彼得大帝到叶卡捷琳娜女皇统治的整个 18 世纪，这是俄国的改革和"欧化"时期。在俄国欧化的过程中，俄罗斯艺术在内容上力图脱离宗教的束缚，开始与国家现实生活联系起来。第三个阶段是 19 世纪上期，这是俄国民族艺术的奠定时期。

因此，可以说，18 世纪是俄罗斯艺术发生重大转折的特殊时代。一方面，俄罗斯绘画创作努力摆脱拜占庭时期对本民族艺术发展所带来的阻碍；另一方面，努力吸收西欧高超的绘画艺术，建立自己的绘画体系，为下个世纪俄罗斯民族艺术大繁荣打下坚实的基础。尤其是在俄国学者罗蒙诺索夫的倡议下，1757 年在彼得堡建立了第一所美术学院——奠定了后来皇家美术学院的雏形，由美术教育家苏瓦洛夫任院长。这为俄罗斯培养自己本民族的艺术家，创造了良好的客观环境。

这一时期艺术方面的主要成就有：

历史画方面的奠基人是 А.П.洛森柯。他早年在巴黎和罗马学习，曾受西欧巴洛克和古典主义艺术的影响。《美妙的成就》《阿甫拉姆的供奉》《符拉季米尔和罗格尼达》是他的代表作。

肖像画方面，С.罗柯托夫、Д.Г.列维茨基、В.Л.博罗维科夫斯基这三位画家的创作，使俄国肖像艺术进入一个新的历史时期。罗柯托夫代表作有《身穿玫瑰衣服的无名女人肖像》《玛依柯夫》《苏洛伏采娃肖像》等。列维茨基的作品则形式多样，代表作有《科科里诺夫肖像》《狄米陀夫》、《霍凡斯卡娅和赫鲁晓娃》《莫尔强诺娃》。博罗维科夫斯基则是一系列优美的妇女形象的塑造者，他的代表作有《迦迦林姊妹》《陀尔戈鲁卡娅》等。

风俗画在 18 世纪很少见，传世的作品仅有 И.菲尔索夫的《少年画家》，希巴诺夫的《农民午餐》和 И.А.叶尔梅尼奥夫的《贫穷者》《盲歌手》等。

这一时期，俄国出现了第一批风景画家。从事风景画创作的主要有谢德林、伊万诺夫和阿列克谢耶夫，虽然，他们在艺术上建树不大，但他们长期担任美术教学工作，培养了一批出色的风景画家，打开了俄罗斯风景画的大门。

◎ 关键词：雕塑家 巴洛克艺术 古典主义 代表作

拉斯特列里的《彼得大帝胸像》

●海港 俄国 列维坦

>>> 斯拉夫人

关于斯拉夫人的起源，最早的文字记载见于1世纪末和2世纪初的古罗马文献。使用斯拉夫诸语言的居民，主要分布在中欧、东欧和东南欧。此外，还有少数分布在世界各地。属欧罗巴人种东欧类型和巴尔干类型。

现代斯拉夫人的语言文字、风俗习惯、宗教信仰和体质特征都很相近，他们都是古代斯拉夫人的后裔。斯拉夫语属于印欧语系，自成一个语族。9世纪后半期，借鉴希腊字母，创造了斯拉夫文字。

拓展阅读：

《自然史》[罗马] 大普林尼
《俄罗斯美术随笔》高莽

B.C.拉斯特列里（1675—1744年），18世纪俄罗斯最著名的意大利籍雕塑家。他是意大利籍，但他把俄罗斯作为了他的第二故乡，并成为俄罗斯早期历史上最杰出的雕刻家。他对俄罗斯雕刻艺术的发展产生了非常巨大的影响。

拉斯特列里初到俄罗斯时，作品风格具有浓厚的巴洛克艺术的特点。其后，他更加注重对作品中人物个性的刻画。他的代表作品有《彼得大帝胸像》《彼得大帝骑马像》《带着小黑人的安娜女皇》《缅希柯夫肖像》等。

俄国沙皇彼得一世大帝之所以把拉斯特列里从法国聘请到俄罗斯，是因为他精湛的雕刻技艺。1716年，他开始在彼得堡工作。这时，拉斯特列里的雕塑作品具有华丽的巴洛克风格，雕塑作品善于表现材料的质感。逐渐地，他带来的意大利雕塑艺术传统，开始与俄罗斯文化融为一体，并且成为俄罗斯文化中不可或缺的一部分。拉斯特列里在俄罗斯真正的雕塑创作是从给彼得大帝作雕像时开始的。最初，他创作的是彼得大帝蜡像，后来又为其制作了铜像。拉斯特列里为彼得大帝制作的雕像都具有强烈的、以严肃客观为特点的西欧古典主义艺术的特征。

铜像《带着小黑人的安娜女皇》的制作在1733—1741年，它是拉斯特列里的第一个代表作。雕像中的安娜·伊凡诺夫纳女皇身穿一身雍容华贵的加冕服，在女皇的旁边是一个双手捧着地球仪的黑人小孩，这样场景的寓意，是把一个世界强国交给女皇。安娜·伊凡诺夫纳女皇有着一张刻板、冷静的脸，既显不出智慧，也没有什么温柔；既不漂亮，也不太像一张女人的脸。她神情严肃，身材魁梧健硕，具有冷峻锐利、盛气凌人的目光，毫无保留地显出她不可一世、令人望而生畏的女皇尊严。整个雕塑作品意在渲染一种气氛，即安娜女皇充满了称霸整个世界的野心。

《彼得大帝胸像》制作于1723年，是拉斯特列里雕刻生涯中最著名的作品。在这件作品中拉斯特列里继承了从前的严肃、冷静、客观的古典主义特点，同时，注入了作者主观的一些情绪。这样的表达使人物形象更加充实、丰满和富有生气。雕塑中的彼得大帝一身戎装，身穿盔甲，面露充盈的智慧，显示出了蓬勃旺盛的精力与超乎寻常的意志力。表现出雕塑家对彼得大帝这个历史伟人的敬仰和尊重。

风起云涌——洛可可时代

●骑着灰狼的伊凡王子 俄国

>>> 罗蒙诺索夫

罗蒙诺索夫（1711—1765年），俄国化学家，哲学家。1711年11月19日生于阿尔汉格尔斯卡亚省杰尼索夫卡村，1765年4月15日卒于圣彼得堡。1730年到莫斯科考入斯拉夫-希腊-拉丁学院。1736年被圣彼得堡科学院派往德意志学习矿业等。1748年秋他按照自己的计划创建了俄国第一个化学实验室。1755年创办了莫斯科大学。1760年他当选为瑞典科学院院士。

罗蒙诺索夫是俄国唯物主义哲学和自然科学的奠基者，著有《论固体和流体》、《论热和冷的原因》《试论空气的弹力》等。

拓展阅读：
《世界美术史》简森
《西方雕塑艺术金库》欧阳英

◎ 关键词：民族雕刻 骨雕事业 皇家美术学院 心理肖像

默默无闻死去的苏宾

　　多特·伊凡诺维奇·苏宾（1740—1805年），18世纪下半叶俄罗斯民族雕刻的先驱之一。苏宾出生于俄罗斯北部的阿尔汗哥尔斯克州。家庭贫寒，父亲是农村的石匠，而他的几个哥哥都是从事骨雕工艺的手艺人，这一切都对他的雕塑事业产生了很大的影响。由于生活穷苦，19岁的时候苏宾在美术教育家罗蒙诺索夫的大力推荐下，才得以有机会进入彼得堡皇家美术学院学习。他在美术学院学习时，他的老师是法国雕刻家日莱。毕业后，凭借优异的成绩公费去法国和意大利继续深造。在法国，他师从巴黎雕刻家比加尔，雕刻技艺更是突飞猛进，并获得波隆艺术院院士称号。回国后，他继续积极地投入创作，完成了一大批雕塑作品。苏宾在创作中运用的材料有铜、石膏、大理石，而其中尤以大理石最为得心应手。他的代表作品从人物内容上可划分成三部分：第一部分是上层统治者的肖像，如《叶卡捷琳娜女皇》《戈利岑王子胸像》《保罗一世胸像》《楚尔科夫》等；第二部分是思想家和学者，《罗蒙诺索夫肖像》《扎瓦多夫斯基胸像》《奥尔洛夫胸像》《车尔尼雪夫斯基肖像》等；第三部分则是表现下层平民的肖像。

　　苏宾创作的人物肖像十分严谨，非常注意利用细节塑造出人物的个性，特别注重人物的内心世界及其变化——明显受到了俄罗斯18世纪下半叶盛装肖像到心理肖像转变的艺术影响。例如，他的雕塑作品《戈利岑王子胸像》充分表现出这位俄国王子兼副首相戈利岑的成熟智慧，精力充沛等优秀品质。

　　这座大理石雕像，高69厘米，雕像的轮廓清晰庄重，光洁的面部和稍暗的上身和谐地组织在一起。作者十分注重头部的雕饰；王子微微侧向一边，面带微笑，剑眉微扬，眉宇之间带有一种高傲的贵族气质，嘴角则勾勒出刚毅的弧线，力求表现出王子在事业上的自信。作者在其他细部的刻画上也很下功夫，披肩、衣褶、假发都雕刻得惟妙惟肖。这个雕像相比他从前的作品更加生动，富有内涵，具有强烈的现实感，充分显示了作者的高超技艺。在胸像的底座上，作者刻了一段长长的法文，内容是作为副首相的戈利岑王子表彰美术学院派往巴黎的留学生所做的贡献，以及对莫斯科戈利岑医院的捐献等。

　　后期，苏宾的肖像更是偏爱胸像的形式，善于利用头部的动态在有限的形式中突显人物个性，把握人物的心理变化，让雕像更为生动，如《罗蒙诺索夫肖像》等作品就是这样的典范。但是，由于古典主义在俄国渐趋兴盛，苏宾这种超前的写实肖像艺术在当时未曾得到官方的欢迎，也就没有得到与其艺术价值匹配的威名。

风起云涌——洛可可时代

● 手拿巴勒的农民 俄国

>>> 人体比例

关于人体比例，我国古代就曾有"立七、坐五、盘三半"的比例法。坐高 5 个头长，盘腿 3.5 头长。头：为一个长度单位；躯干：前侧接近 3 个头长；颈部：从下颏至肩峰连线为 1/3 个头长；胸廓：从肩峰连线至胸廓下缘为 1 又 1/3 头长，背侧：3.5 个头长。人体高度的 1/2 位大转子和耻骨联合处。上肢为 3 个头长，下肢为 4 个头长。

文艺复兴时期的达·芬奇创作了著名的人体比例图。继他们之后，艺术家从美学的角度对人体尺寸的研究断断续续，积累了大量研究成果。

拓展阅读：
《俄罗斯绘画艺术 300 年》
唐长发
《西方绘画艺术图典》
上海画报出版社

◎ 关键词：世俗肖像画 禁欲主义 轮廓线 新起点

流放西伯利亚的伊凡·尼基丁

从 18 世纪上半叶开始，俄罗斯绘画有了较大的变化。彼得大帝的改革思想促成了这一变化。他为发展俄罗斯美术艺术，不惜钱财，大力支持有才能的青年画家到国外学习绘画。这些画家学成归国后成了 18 世纪俄罗斯美术发展的骨干力量。

世俗肖像画是这一时期俄罗斯美术的主要形式，并且取得了较高的成就。这些肖像画描绘的主人公大多是沙皇及王公贵族，反映他们在国家生活中的地位和作用。这种世俗画打破了中古世纪以来俄罗斯的禁欲主义圣像画传统。这时的肖像画大多比较符合解剖学的人体比例，画作中的明暗处理代替了假定的轮廓线。可见，画家们已经逐渐掌握了油画技法和颜色处理。而且，这些作品开始揭示人的内心世界，表现人物的思想感受。18 世纪的肖像画大多是佚名的，原因是大多数画家是出身低微的农奴。但是，在 18 世纪俄罗斯的美术史上还是有两个人留下了名字：一位是 И.尼基丁，另一位是 А.马特维耶夫。

И.尼基丁（1690—1742 年），18 世纪俄罗斯世俗绘画的奠基人之一。他的绘画艺术生涯是在莫斯科开始的，由于后来去意大利学画，他十分熟悉西欧的绘画艺术，并将西欧绘画技法、构图等融入自己的肖像画中。尼基丁一生创作了大量的肖像画，其中，他绘制了多幅彼得大帝的肖像画。1720 年，他成功地创作了一幅彼得大帝的巨幅肖像，在这幅肖像上首先表现出彼得大帝是俄罗斯的一位性格高傲、意志坚强、锐意推进改革的国务活动家。除此之外，他的代表作还有《首领在野外》《临终的彼得大帝》等。他的肖像画力求表现人物个性和物景质感，注重内容的实在意义，而不以外部形式的多样性取胜。

尼基丁一生的命运十分悲惨。在安娜执政的时候，他曾经被捕，被判流放西伯利亚。直至沙皇安娜死后，他才被允许回到彼得堡，但是死在流放归来的途中。

А.马特维耶夫（1701—1739 年），俄罗斯世俗绘画的另一位创始人。他年轻时留学荷兰学画，对神话故事感兴趣，《维纳斯与阿穆尔》《绘画的寓意》等都取材于神话。他的绘画在构图技巧和画人物裸体的技巧方面都达到了相当的高度。代表作《与妻子在一起的自画像》，人物表情平和、安静，画面色彩柔和，是俄罗斯艺术作品中第一次表现夫妻关系的作品，也是俄罗斯世俗绘画的一个新起点。

◎ 关键词：肖像画 人体美 精神美 抒情笔法

不受美术学院欢迎的罗柯托夫

●亚伯利亚美女 俄国 苏里科夫

>>> 睡衣的起源

睡衣早已成为西方式生活的象征。但这个词是个地道的外来词。睡衣原词paejama来自北印度语，它由波斯语中的pai和jamah两个词组合而成。

pai 在波斯语中表示"腿"，而jamah表示"衣服"。pajamas顾名思义就是腿部的服装——裤子。这本是一种中东和印度人外出穿的宽松裤子，然而欧洲殖民者们别出心裁赋予了它新的作用——睡裤。起初并没有睡衣，后来睡裤传到寒冷的欧洲后，人们才发明了睡衣。

拓展阅读：

《俄罗斯美术随笔》高荛
《俄罗斯美术史》奚静之

1757年，俄罗斯彼得堡艺术院建立，这是俄罗斯艺术文化生活中的一件大事。这个艺术院成为18世纪后半叶俄罗斯的艺术中心，并培养了大批的画家、建筑师和雕塑家。学院直接受宫廷领导，并聘请外国艺术家担任教学，大力提倡具有爱国主义主题的历史画，从事历史画创作的画家得到特别重视。在学院中，虽然也设有风景画、风俗画、肖像画、静物画等工作室，但都属于次要门类。肖像画在皇家美术学院得不到重视，但它在俄国的艺术史上却具有相当地位。

Ф.罗柯托夫（1735—1808年），18世纪后半叶肖像画艺术的杰出代表。这个时期肖像画的一个重要特征就是肖像画和诗歌的融合。Ф.罗柯托夫与巴任诺夫、苏宾一起构成了俄罗斯在这个时代的造型艺术的骄傲。罗柯托夫出生于农民家庭，早期同萨布鲁柯夫、洛森柯、科洛瓦切夫斯基等人在阿尔古诺夫的画室里学画。1760年，进入艺术院后，他开始专门从事肖像画的学习。1765年，罗柯托夫因版画《维纳斯与阿穆尔》的创作而被选为艺术院院士。他努力勤奋的精神深受赏识。1766年起，他长住莫斯科，进行富有创造性的绘画活动。他的肖像画创作也主要集中在这一时期。他所创作的肖像画具有笔法细腻、诗意充溢的特点。他认为，人体美是精神美的集中体现，所以，应当将肉体美与精神美有机地结合起来。他尤以擅长女性肖像创作而闻名。他笔下的女性形象往往身穿彩色透明的花边衣裙。这样的装束画起来对画家的绘画技巧要求相当高。代表作《身穿玫瑰衣服的无名女人肖像》集中体现了画家对色彩处理的一种透明的质感，显示了作者的高超技法。画中女人高高盘起的蓬松头发、充满灵性的目光、浅淡的微笑、尽显婀娜的女性魅力，让人流连忘返。1780年创作的《苏洛伏采娃肖像》与前期作品相比，构图更加讲究。女主人公被框入一个椭圆的框架中。她身穿考究的睡衣，身上缀着很多饰物，蓬松的假发高高盘起，还有几绺散落肩上，非常具有演员的气质。罗柯托夫的代表作还有《Г.奥尔洛夫肖像》《叶卡捷琳娜二世肖像》《苏洛付采夫肖像》《A.斯特鲁伊斯卡娅肖像》《A.沃龙佐夫肖像》《П.彼得洛维奇大公的少年肖像》等。

罗柯托夫的肖像画以抒情笔法见长，追求细腻的表达，富有诗意。在俄罗斯肖像画的时期独树一帜，具有很高的成就。虽然，在当时，皇家艺术院的政策更倾向于历史画的创作，但这并不影响罗柯托夫的肖像画在艺术史上的成就。

●姆尼亚伯爵夫人像 列维茨基

>>> 狄德罗

狄德罗（1713—1784年），18世纪法国唯物主义哲学家，美学家，文学家，百科全书派代表人物，第一部法国《百科全书》主编。1732年获得巴黎大学文科硕士学位。他精通意、英等几国文字，以译述A.A.C.沙夫茨伯里的《德性研究》而著称。

狄德罗在主编《百科全书》的25年中，深受F.培根、T.霍布斯和J.洛克等人思想的影响，尤其是培根关于编辑百科全书的思想，促使他坚定地献身于《百科全书》的事业。狄德罗除主编《百科全书》外，文学创作有小说《修女》《拉摩的侄儿》等。

拓展阅读：

《狄德罗小说选》
　　人民文学出版社
《世界美术史简明手册》
　　张怀林

◎关键词：乌克兰 转折点 肖像画 女皇

列维茨基如何讨女皇喜欢

Д.列维茨基（1735—1822年），也是俄罗斯著名的肖像画画家。他出生于乌克兰的神父家庭。由于深受父亲的影响而爱上绘画。1758年，他来到了A.安特罗波夫处学画。1770年，是列维茨基一生中的转折点。他的画作《建筑师A.科科里诺夫》在彼得堡艺术院举办的公开画展中展出，并受到一致好评，于是一举成名，受到女皇的赏识，列维茨基被选为院士。1787年因为和彼得堡艺术院的领导发生冲突，他被迫退休。1800年，列维茨基双眼几乎失去了视力。这样的不幸不但使他在此后的33年中不能再作画，而且对俄罗斯绘画界造成了不可估量的损失。

列维茨基的创作集中在肖像画上，为俄罗斯乃至于世界留下了大量宝贵的艺术遗产。他的肖像画形式多样，但一般尺寸不大，多为背景平淡的半身像或胸像。这种创作形式为他省去了描绘身体其他部分的麻烦，可以专注于人物表情、神态作个性的刻画。列维茨基是当时深受宫廷宠爱的艺术家，他曾为叶卡捷琳娜二世画过肖像。他的代表作是《科科里诺夫肖像》，这也是他的成名作。作品的主人公是当时艺术院院长科科里诺夫。另外一幅早期的名作《杰米多夫肖像》中的主人公依桌而立，摆出一副刚愎自用的模样。两幅画都是以与他们事业有关的内容为背景，辅以特定的姿势，指出后景上他们从事的工作。这也是18世纪早期很有特点的肖像画形式。列维茨基的盛期创作，以描写斯莫尔尼女校学生的《斯莫尔尼学院》肖像组画为代表，画家特别注意对人物性格的刻画，笔下的人物形象生动、仪态端庄、色彩丰富。其中《霍凡斯卡娅和赫鲁晓娃》《莫尔强诺娃》两幅是具有装饰风格的大型肖像画，画家描绘了年轻姑娘的天真和妩媚，很出色地表达了衣裙的质感。《霍凡斯卡娅和赫鲁晓娃》以大自然为背景，描绘的人物一是狡猾的牧童，一是谦和的牧女。人物服饰花边和丝绸的质感表现得惟妙惟肖。这幅画表现了俄罗斯绘画的新特征。《鲍尔绍娃肖像》中女主人公翩翩起舞，轻盈快活。《齐亚科娃肖像》中的主人公是个美人。他还为法国哲学家狄德罗画过肖像，突出了哲学家的智慧、善良以及善于交际的性格。这样林林总总的人物形象，在列维茨基笔下熠熠生辉，各有千秋，成了俄罗斯美术肖像画中的精品，难怪女皇会青睐有加。

●花边女工 俄国 特罗平宁

>>> 入木三分

晋朝的时候，有一个很有名的大书法家叫作王羲之。王羲之学习书法非常努力，连走路的时候，都会用手指头在衣服上不停地写。

有一次，王羲之在木板上写字，等他写完以后，工人想要把字迹擦掉，擦了很久都擦不掉，只好用刀子来刮，刮呀刮！没想到居然刮了三分厚的木头才把字迹刮干净，原来王羲之写的字迹已经渗入木头三分厚了呢！后来，有人就把"入木三分"这个成语，用来形容书法极有笔力或比喻分析问题很深刻。

拓展阅读：
《书断·王羲之》唐·张怀瓘
《欧洲美术教育管窥》李永长

◎ 关键词：肖像画 民族英雄 历史人物 古典主义

历史画家洛森柯

18世纪后半叶，俄罗斯涌现出了一批优秀的肖像画画家。他们中有A.安特罗波夫、И.阿尔古诺夫、К.克洛瓦切夫斯基、И.萨布鲁科夫、А.洛森柯等人。在他们中间，很多画家都具有先进的公民感和爱国感，非常关注自己国家的民族英雄和历史人物。画家洛森柯就是其中一位古典主义绘画的代表。

А.洛森柯毕业于彼得堡艺术院，后来有机会出国深造，回来后在艺术院任教。洛森柯的绘画成功地把学院派程式与解决现实问题的方法结合在一起。他的画作多为历史题材。他绘有反映俄罗斯和古希腊罗马历史题材的作品，1770年创作的《符拉基米尔与罗格尼达》就是其中的代表作。这幅历史题材的作品所描绘的是古罗斯基辅罗斯时期的一个历史事件。故事是这样的：基辅大公符拉基米尔与波洛夫茨人作战。罗格尼达是波洛夫茨大公的女儿，符拉基米尔大公打败了罗格尼达的父亲和哥哥们的军队，之后他强行把罗格尼达霸占为妻。画家所描绘的是这样的场景：符拉基米尔大公刚刚攻下波洛夫茨的都城，闯进了罗格尼达的闺房，第一次见到她。这是两人的首次见面。然而，二人所处的立场截然不同。这时的符拉基米尔是战争的胜利者，而罗格尼达则是战败方波洛尼茨大公的女儿，是俘虏中的一个。洛森柯的这幅画非常生动地描绘了当时符拉基米尔大公与罗格尼达见面时的场面。符拉基米尔用自己伸出去的左手抓住罗格尼达的左手，而右手则放在胸前，做弯腰状，表示出求婚的样子。罗格尼达脸上流露出一副无奈的表情，将头扭到一边坐在那里。画面上还有除了符拉基米尔和罗格尼达的另外几位人物，他们是随同符拉基米尔一同进来的两位将军和坐在画面右下角的罗格尼达的侍女。他们表现出了各不相同的神态和表情，充分表现出了每个人当时的心理活动。画作对人物的刻画可谓入木三分，足见洛森柯绘制历史画方面的功力。1773年的《赫克托尔与安德洛玛克的告别》是洛森柯根据著名荷马史诗《伊利亚特》的情节而创作的。安德洛玛克是赫克托尔的妻子，她以对丈夫的忠贞而著称。这幅画表现了画家洛森柯对古代神话故事，尤其是对重要人物的深刻理解。

◎ 关键词：风俗画 彼得堡画院 农民形象 世俗艺术

叶尔米涅夫的作品：真正的人民样式艺术

●春天的田野 俄国 维涅齐昂诺夫

>>> 人道主义

人道主义是关于人的本质、使命、地位、价值和个性发展等的思潮和理论。它是一个发展变化的哲学范畴。人道思想是随着人类进入文明时期萌发的，但人道主义作为一种时代的思潮和理论，则是在15世纪以后逐渐形成的，最初表现在文学艺术方面，后来逐渐渗透到其他领域。

人道主义一词是从拉丁文 humanistas（人道精神）引申来的，在古罗马时期引申为一种能够促使个人的才能得到最大限度的发展的、具有人道精神的教育制度。

拓展阅读：

《悲惨世界》[法] 雨果
《俄罗斯艺术史》任光宣

风俗画在18世纪的俄罗斯是很少见的。传世的作品就更是寥寥无几，仅有И.菲尔索夫的《少年画家》，М.希巴诺夫的《农民午餐》和И.叶尔米涅夫的《贫穷者》《盲歌手》等。风景画也只在18世纪末期才形成，从事风景画创作的有С.谢德林、伊万诺夫和Ф.阿列克谢耶夫，在艺术上建树不大，但这些画家在皇家美术学院长期担任教学工作，培养了一批出色的风景画家。

俄罗斯著名画家И.叶尔米涅夫（1746—1797年）出生于马夫家庭。但是后来有机会到彼得堡画院学习绘画，毕业后又去巴黎深造。他是一位极富人道主义和同情心的画家。他的画作是最早描绘俄罗斯社会底层人民——农民生活的。他注意收集农民题材，把目光投向那些可怜的、不幸的人，并就此创作了大量的肖像画。众所周知，在普加乔夫领导的农民起义被镇压失败后，反映农民生活和命运题材的作品就非常时髦。有不少作家都投身到农村，体会农民生活的困苦，关注他们的思想和境况。叶尔米涅夫创作的农民题材的作品在18世纪

俄罗斯绘画艺术史上有着特殊的地位。他画作中的农奴、乞丐极为真实。水彩画《贫穷者》《盲歌手》等描绘了普通人民生活的艰辛，以及所遇到的悲惨遭遇。表达了作者对于这部分被践踏、遭蹂躏的底层人们的深切同情。叶尔米涅夫作品的成就更多表现在题材和内容的选择上。他涉及以前的画家未曾关注过的角落，自此贫苦的农民形象同达官贵人一样被搬上了艺术的殿堂中。他的艺术是不折不扣的人民样式的艺术。

М.希巴诺夫（？—1789年）也是一位地道的俄罗斯农奴画家。他的著名作品《农民午餐》作于普加乔夫起义期间，作品描绘的是一位年轻母亲为婴儿喂奶的情景，表现出一种温馨的家庭关系。他笔下的农民形象淳朴真诚，表现出艺术家对劳动人民的热爱和尊重。另一农民题材作品《订婚仪式》描绘了农村生活中的一个非常隆重的时刻，也是民族服饰的一次大展现。希巴诺夫和叶尔米涅夫所关注的普通劳动人民的生活正是俄罗斯世俗艺术的重要源泉。

●哥雅自画像

>>> 印象派绘画

印象派绘画是西方绘画史上划时代的艺术流派，19世纪60—90年代在法国兴起的画派。当时因克劳德·莫奈的油画《日出·印象》受到一位记者的嘲讽而得名。19世纪七八十年代达到了它的鼎盛时期，其影响遍及欧洲，并逐渐传播到世界各地，但它在法国取得了最为辉煌的艺术成就。

印象主义画家主要把身边的生活琐事和直接见闻作为题材，多描绘现实中的人物和自然风景。在构图上多截取客观物象的某个片段或场景来处理画面，打破了写生与创作的界限。

拓展阅读：

《印象画派史》

[美]约翰·雷华德

《西班牙绘画》邢啸声

◎ 关键词：西班牙美术 艺术语言 视觉 心灵

不安分的哥雅

18世纪是西班牙艺术的低潮阶段。只是到了18世纪末，哥雅（1746—1828年）的出现，犹如一颗孤独而灿烂的流星，划破了西班牙美术沉闷的天空。

哥雅1746年3月30日生于阿拉冈省萨拉戈沙附近的芬德托尔斯，1828年4月16日卒于法国波尔多。父亲是个镀金工匠，母亲是位没落贵族的女儿。14岁时，经人推荐，进入当地著名圣像画家J.卢桑·马丁内斯的画室学画。约1760年，哥雅随父母搬到萨拉戈沙，这是一个民风强悍、富有斗争传统的城市。这里的风土人情、民间习俗都对哥雅的个性形成了极大的影响，养成了他坚强不屈的气质。20岁时因为一件偶然的事件——参加反宗教斗争，而被宗教裁判所追捕，哥雅于是逃到了马德里。在那里他研究学习了西班牙17世纪的大师委拉斯贵支等人的作品。然而冲动莽撞的他后来又因刺伤了一位外国画家，跟着一群斗牛士来到了意大利。他在罗马居住了2年，参加了帕尔玛艺术学院的竞赛，并获二等奖。1771年，又因浪漫式的生活被意大利通缉，西班牙大使将他挽护回国。哥雅重归祖国，在故乡教堂画了3年的壁画。1775年，哥雅重返马德里，真正开始了他的创作生涯。

哥雅的绘画才能是惊人的，他的作品几乎涵盖了整个绘画领域并都取得了卓越的成就：从最开始的壁画、天顶画、架上油画（包括肖像画、风俗画和历史画），再到后来的插图、石版画和铜版画。更为惊人的是，他的作品几乎触及到19世纪人类生活的各种基本问题，并以新颖、尖锐、有表现力的艺术语言猛烈冲击着人们的视觉和心灵。以至于印象派、浪漫主义、表现主义、野兽派、超现实主义这些近现代艺术流派都将哥雅视为"开山祖师"，有人称近代艺术是从哥雅开始的。

哥雅生活在一个大变革的时代。思想上经历了启蒙运动人文主义的精神洗礼，目睹了西班牙社会的黑暗丑陋和拿破仑席卷大半个欧洲的战争。太多的鲜血，太多的肮脏使充满正义感的哥雅难以承受，于是奋力拿起画笔在画布上涂抹着心中的愤怒。名作铜版组画《加普里乔斯》揭露了西班牙腐朽的统治；著名的肖像画《查理四世全家像》冷冷地刻画了上层统治者傲慢自私的群像；《1808年5月3日夜枪杀起义者》和大型铜版画《战争的灾难》多是哥雅目睹惨剧的作品，在不停揭露法国侵略者暴行的背后是作者满腔的愤怒和深深的叹息；面对现实与理想的鸿沟，哥雅创作了《这是真理》《巨人》《抱水罐的姑娘》等一系列颇有生气的作品，告诉人们希望的存在。

● 查理四世全家像 哥雅

>>> 《裸体的马哈》逸闻

马哈是西班牙语俏女郎之意。从前一般认为，这幅画的模特儿就是阿尔巴公爵夫人，因为哥雅与她有着深厚的感情。他为她画了两幅肖像，一幅是穿衣的，另一幅是裸体的。

传得最神的是，一次正在画公爵夫人的画像时，有人来报信说公爵怒气冲冲地找来了。哥雅急中生智，迅速又画了一幅着衣的，待公爵赶到时见夫人衣着整齐地摆着姿势，心中的愠怒也就烟消云散了。另有一说，就是画家平时挂着《裸体的马哈》，待让人欣赏的时候，就换上着衣的了。

拓展阅读：

《哥雅的绘画艺术》顾雪莲
《巨匠——哥雅》文物出版社

◎ 关键词：西班牙国王 秉性 写实技巧 内涵

查理四世全家像

关于哥雅的这幅传世之作，广泛流传着这样的一个笑话。说是有一次，西班牙国王查理四世把哥雅召去，对他说："你是我国最好的画家，只有你才配给王室贵胄画像。今天找你来，是要你为我画一张全家像，画好了，我重重地奖赏你。"哥雅想了想，同意了。当这幅国王的全家像画好后，哥雅特地送给国王过目。国王一看，吃了一惊，因为他全家人14人中很多人没有手——哥雅在画中只画了六只。国王怒冲冲地问他："这些人的手呢？"哥雅说："我也不知道到什么地方去了！"国王坚持要他添上，哥雅坚决不肯，因为他认为那些王子王孙都是白吃饭的。那么《查理四世全家像》到底是怎样的一幅作品呢？

事实上，在西班牙艺术史上，油画《查理四世全家像》是哥雅的代表作之一。画中的人物是这样的：画面上共有14个人物，其中，查理四世的家人共13个，而非笑话中所说的14个家庭成员，另外一个人物就是作者本人。画中的人物都衣着华丽，贵妇们多身披丝绸彩衣，男子们身着礼服。画面色彩众多，但被作者巧妙地利用从左侧打进的光线，将它们调和为一体，没有产生斑斓的感觉。王后被安排在画面的中心，她过分地挺立着身体，头向左转而眼光却斜视着前方，左手牵着小王子，右手拈着一朵花。虽然全身珠光宝气，但其狂妄自大的秉性已被画家揭露无遗。国王身材高大且有些肥胖，一头银丝的假发，胸前挂了许多勋章，但面部却因努力摆出高贵的神态而显得造作。整个家族，看起来都像木偶一样呆板地站立在那里，毫无生气，画面充满了因掌握世俗无上的权力而发出的贪婪腐朽的不堪气息。作者不仅成功绘画出了皇家成员的外貌，更神奇般地揭示了他们的灵魂。在整幅作品里，只有画家本人的形象卓尔不群。

由于哥雅高超的写实技艺，人物虽然表现的内涵颇为讥讽，但容貌的描绘上却十分逼真。对于艺术不甚理解的查理四世似乎没有意识到人物背后的深意，反而觉得人物栩栩如生，表现出了家族无上的高贵，欣然授予哥雅"西班牙第一画家"的称号。这似乎是这位统治者唯一可供人赞赏的政绩。

这幅作品，也在某种程度上成为画家哥雅的人格亮点。作为宫廷画师，哥雅自然少不了为统治者作画，歌颂其丰功伟绩，从而博得上流社会的赏识与保护。少年时期的莽撞冲动，使他经历了不少坎坷波折，这肯定会使后来的哥雅变得成熟世故。但是，哥雅显然没有为此而埋没了自己艺术的良知，他总是透过眼前的浮华，揭露出背后的真实。画家虽身在宫廷，但却心系百姓，花了10年的时间创作出80幅一套的巨型腐蚀铜版画《加普里乔斯》。

◎关键词：斐迪南七世 复辟 黑色 波尔多

晚年流落异乡的哥雅

● 1808年5月2日起义 哥雅

>>> 哥雅《1808年5月3日》

《1808年5月3日》记录百姓惨败被抓后，在城郊的屠杀。这幅画选用灰暗底色，以衬托出中央之白。士兵背对观画者，穿白衣的人对面的灯将其白衣照亮得充满光亮，他双手向上，宛如基督的受难。如果仔细看他的双掌，还会发现有细微的凹洞，仿佛钉痕，充分显示哥雅是用宗教感情在作画。

从他旁边被枪杀死亡倒地不起的人来看观画者都被提示这光明白衣上，就会染上鲜血，像他脚下染红土地的鲜血。而倒地者的受难姿态，正好是站立受难者姿态的同步反映。

拓展阅读：
《17世纪西班牙美术》李春
《西班牙文学简史》陈众议

1814年以后，是哥雅创作生涯的最后阶段，也是画家在黑暗中不息寻求希望的时期。那时候正处在西班牙斐迪南七世复辟的年代。1820—1823年，西班牙第二次资产阶级革命在没有得到人民广泛支持的情况下失败了，整个西班牙重新陷入苦难之中。此时，哥雅的心情变得更为忧郁。在哥雅离开人世前的10年，他就开始选择了隐居的生活，主动与社会隔绝。1819年哥雅在马德里郊外买了一间房子，人们称之为"聋人居"。画家对人生灰暗的看法大概持续了4年之久，其间他创作了一系列"黑暗"作品（现存于马德里普拉多博物馆），并用它们来装饰自己的整栋房子。这一组画都是采用暗的色彩，人物形体都变形扭曲不成比例。黑色调充斥着整个画面，给人一种沉重感，而怪异的风格更令人心生恐惧。哥雅的这组作品所包含的意义和以往的作品相比，画家的意图令人难以捉摸，对于这些作品的解释也是众说纷纭。这套作品题材十分广泛，涵盖了文学、宗教和风景等多个方面。其中《农神吞噬儿子》一般认为表现了这一时期哥雅对人性黑暗一面的认识和深深的失望。

1820年以后，西班牙的政局再次发生动荡，哥雅的许多朋友都为此而远走他乡。人们到现在也不是很清楚此时哥雅出走的真实原因，大多都揣测应该是某种政治因由。同年，哥雅申请去法国旅游，不久后，就定居在与西班牙有频易往来的波多尔。

对于哥雅的到来，法国的艺术界出奇的平静。哥雅依然过着孤独沉寂的生活，但生活上的苦闷并未阻挡住画家在艺术道路上前进的步伐。哥雅更专注于肖像画的创作，画法更加凝练，在用色上，往往也只采用少数的几种颜色，迥然异于以前的作品。在这期间，哥雅又重拾起对未来的希望，如他的作品《巨人》一样，在等待着黎明的到来。还有诸如《真理复活》《这是真理》等。

1828年4月16日，哥雅逝世于法国波尔多的寓所里，屋里面挂着他出生时的白羊座的饰物，表达着画家对故乡的怀念。正如哥雅自己所说："站在坟墓的门槛上，我想的也只能是关于祖国的光荣和自由。"

双峰对峙——

从古典主义到浪漫主义

——→ 新古典主义美术伴随着启蒙运动和法国大革命的到来，成为宣传革命，鼓吹自由、平等和共和的有力武器；它培植人们的斗争勇气，树立英雄主义气概。

——→ 新古典主义美术采用古典形式，体现理性和新制度，大多选取了古代希腊罗马的历史和神话题材，画风古朴、庄严、典雅，注重素描，强调线条的清晰和准确，追求形式上的完美。

——→ 浪漫主义美术是一种强调个性表现、主张创作自由、重视想象和感情的美术。在许多方面，它同崇尚严谨的完美形式、追求理智与感情统一、再现普遍人性的古典美术形成了鲜明对照。

——→ 作为一种美术运动，浪漫主义迈出了近代美术的最初脚步，给后人提供了精神上的支持和鼓励。

●买卖小爱神的妇女 维安

>>> 理性主义

理性主义，又称唯理论，一种认为唯有理性才可靠、片面强调理性认识作用的哲学学说。唯理论与经验论相对立，它认为一切具有普遍性的必然的知识，不可能来自经验，而只能来自从先验的、与生俱来的"自明之理"出发、经过严密的逻辑推理得到的，唯有这样获得的知识亦即理性认识，才是真实可靠的。

法国哲学家笛卡儿是唯理论的奠基者，他主张人心灵中有一种天赋观念；依靠理性方能认识事物和辨别真伪。这种唯理论是唯心主义的。

拓展阅读：
《反理性主义者与理性主义者》
中国建筑工业出版社
《新古典主义时代》张素琪

◎ 关键词：代表人物 路易十四 理性主义 启蒙运动

古典主义与新古典主义

我们已经介绍过古典主义的许多代表人物，如武埃、普桑、拉图尔、勒南兄弟、瓦多、布歇、夏尔丹、乌桐、维安等。他们活动在法国的17世纪，也就是所说的路易十四时代。古典主义画派就是在这个时代诞生的。顾名思义，古典主义就是崇尚古典精神，表现出严正、高贵、酷爱秩序的特点。

到了18世纪，古典主义逐渐衰落下去；而到了18世纪50年代，新古典主义又风靡西欧，这种美术样式一直影响到19世纪初。新古典主义同古典主义有着相似之处，它也力求恢复古典美术的传统，特别是古希腊美术和古罗马美术传统。这种画风强烈追求古典式的宁静凝重和考古式的精确，受理性主义美学的支持，大量采用古代题材。新古典主义与衰落的巴洛克美术、洛可可相对，可以说是一股借复古以开今的潮流，并标志着一种新的美学观念从此诞生。

18世纪初，许多人开始关心古代艺术，特别是对一些意大利文化遗址，他们参与庞贝古城的发掘，对古典美术非常向往，甚至去希腊、小亚细亚考察旅行。与此同时，1755年德国美学家J.J.温克尔曼写了《希腊艺术模仿论》、1761年意大利美术家G.B.皮拉内西写了《关于罗马人的豪奢和建筑》，这两本书对新古典主义产生了决定性影响。

从某种意义上说，新古典主义是与启蒙运动和理性时代相适应的美术样式。它是在启蒙运动和理性时代的到来中诞生的，许多伟大的画家都参与了启蒙运动，甚至参加了革命运动，新古典主义正是建立在这样一种根基之上，才一直有着强大的魅力。在19世纪，学院派们视新古典主义为典范，长期成为正统。这些新古典主义艺术家有代表性的是这些，如建筑师有英国的R.亚当、W.钱伯斯，法国的J.G.苏弗洛，德国的K.F.申克尔；雕塑家有法国的J.A.乌桐，意大利的A.卡诺瓦；画家有德国的A.R.门斯，英国的B.韦斯特，法国的J.M.维安。新古典主义到了维安的弟子J.－L.大卫及大卫的学生J.－A.－D.安格尔，取得最高成就，并达到高峰。

新古典主义对远古和异国的热烈憧憬和官能性的倾向，也构成浪漫主义美术的先驱。"新古典主义"这个词除了指18世纪末至19世纪初这段时间的一种美术样式外，在其他时代也出现过，如在斯托拉时代的德国一度也流行"新古典主义艺术"这一概念，但内涵有差异；在埃及美术、现代建筑和日本现代美术中，也常借用这一名称指某种追慕古典的美术样式，所以，要区分对待这些概念的使用。

双峰对峙——从古典主义到浪漫主义

●大卫自画像

>>> 波旁王朝

波旁王朝（1589—1792年，1814—1830年），指波旁家族在法国建立的王朝。波旁家族的世系可上溯至公元10世纪，远祖系加洛林家族的近亲，因最初的封地为波旁拉尔尚博和波旁而得名。

17世纪中期，波旁家族分出长幼两支：长支以路易十四为代表，他的弟弟奥尔良公爵腓力为幼支的始祖。长支相继临朝的君主为路易十五、路易十六、路易十八和查理十世。幼支仅路易-菲利浦出任"法兰西人的国王"，所建统治史称七月王朝或奥尔良王朝。

拓展阅读：
《美术史指要》顾黎明／黎洵
《西欧近代画家》[意]文杜里

◎ 关键词：布歇画风 洛可可 拿破仑 波旁王朝

大革命时代的画家大卫

生活在法国大革命时代的画家大卫，影响了18—19世纪法国的绘画。大卫全名叫杰克·路易·大卫，生于1748年，卒于1825年。

大卫最初学习绘画时，受洛可可风格画家布歇的影响很大，后来又师从早期古典主义画家维恩。1773年，大卫画的一幅《塞纳卡之死》，就很有布歇画风，这幅作品为大卫赢得了"罗马奖"，这个奖项顾名思义，就是派获奖者去罗马继续深造学习绘画。1774年，大卫去意大利留学，在那里专门学习绘画。一共学习了5年，他的艺术风格也逐渐成熟了。但是，大卫是一个有着很强现实感的人，当他一回到法国，又势必把他的思想和法国现实紧密地联系起来。

大卫回到巴黎的时候，大革命时代即将到来。大卫积极参加革命工作，还加入了当时的雅各宾派，与革命家马拉、罗伯斯庇尔等人都有很深的交往。这时的大卫，不再把自己的绘画局限于古典主义范畴，而是借用古代的英雄题材及其相应的风格样式，发挥革命的鼓动作用，不再是单纯地消极模仿。这一类作品的第一幅就是有名的《乞求施舍的贝里塞尔》。贝里塞尔是东罗马帝国有着赫赫战功的将军，但是，当他被罗马皇帝遗弃后，却沦为乞丐，沦落街头。在画面上，这位英雄已经双目失明，抱着自己的幼女，在街头向行人乞讨。一位年轻的女人向他施舍，在女人旁边的是一位衣着华贵的将军，这位将军的表情是惊呆的，他仿佛看到自己的将来。同样的作品还有《贺拉斯兄弟之誓》和《布鲁塔斯》。

法国大革命风暴般开始了，大卫的绘画艺术也进入了一个辉煌的时代。在这个期间，大卫同其他有志于新社会建设的人一样，也想实现绘画制度的改革，用他手中的权力，打击旧有的绘画制度，试图从制度上确立新的绘画风范。他全面打击洛可可那些不切实际的画风，要求作品与现实紧密相连，这个时期大卫的著名作品如《马拉之死》《巴拉之死》，都是直接描述大革命的现实斗争情景，可以看出他对这类画风的身体力行。

但是，伴随着大革命的复辟，也影响到了大卫。1794年，大卫也被逮捕。后经他妻子的活动，才获得释放。1799年，拿破仑占有了大革命的胜利成果，非常欣赏大卫才华的他，就指定大卫作为政府的首席画家。这以后，大卫有许多画都是歌颂这位皇帝的，这使得大卫的画缺少了革命的激情、现实感。波旁王朝复辟了，大卫被驱逐出法国，不得不移居到布鲁塞尔。

1825年12月29日，一个为法国现实艺术努力的人在异乡悄然离去。直到5年后，他的遗体才被尊敬他的学生运回巴黎。

◎ 关键词：古罗马野史 古典主义 悲壮气氛

高贵静穆的《贺拉斯兄弟之誓》

● 贺拉斯兄弟之誓

>>> 《萨宾妇女》

《萨宾妇女》是大卫在1799年创作的。画面是一名古罗马妇女，勇敢地站在两军中间：一方是她们的丈夫，另一方是父亲与兄弟的两族人。她们在调解，阻止相互残杀。只见战马已经腾空，双方弓箭长矛对垒，一场厮杀即将发生，已有几名妇女抱着自己丈夫的腿，跪倒在地上。一名穿白衣裙的美丽女子，展开双臂，推开了两个头领。

画面构图和人物造型完全遵循古典主义法则，严格按黄金分割律配置人物，对称、均衡、变化中有和谐统一。

拓展阅读：
《新古典主义的绘画艺术》
上海人民美术出版社
《新古典主义》马凤林

虽然，大卫以《乞求施舍的贝里塞尔》一夜成名，但是，真正奠定他在画坛地位的却是接下来的名作《贺拉斯兄弟之誓》。这幅画作于1784年。

17世纪法国剧作家高乃依有一部名作，名为《贺拉斯》，描写的是古罗马野史的一个故事。当时，罗马与阿尔巴发生了冲突，在冲突的最初阶段，双方都死了不少人。为了减少牺牲，双方达成了协议，规定双方各派出三名勇士，由这三名勇士的决斗结果来决定这场战争的胜负。阿尔巴派出的是库里亚斯家族的三兄弟，而罗马方面则派出贺拉斯家族的三兄弟。决斗虽然表现了英雄英勇的一方面，但同时也是残酷的。在拼死的搏斗后，贺拉斯家族有两个兄弟被刺死了。但是，三兄弟却异常英勇，杀死了库里亚斯家族勇士。他返回罗马，全城都为他的胜利归来欢庆，而这个时候，他却一怒之下杀死了自己的亲妹妹。杀死妹妹的理由是，妹妹为个人的损失哭泣抱怨，因为被杀的库里亚斯三兄弟中有一位是她的未婚夫。

高乃依这部古典主义剧作，被大卫选中了。他在这个故事中进行精心的挑选，他要找出意蕴最深刻、最丰富的一幕展现在他的画面上，最后，大卫选择贺拉斯三兄弟面对父亲庄严宣誓为国尽忠的神圣一幕，这一幕没有展现出勇士搏斗的精彩情景，但是却把勇士的精神气质都展现在画面上了。在画面上，正中就是老贺拉斯，他既是三个勇士的父亲，同时也是三个勇士的精神支柱和偶像。他身穿红袍，一手举起三把宝刀，一手张开大手掌，做出宣誓的动作。而顺着他的手看下去，则是他三个伟岸的勇士儿子，他们都穿着盔甲，伸出自己的右手，这既是对父亲、对国家发下誓言，同时也是准备接过父亲手里的宝刀，奔赴战场。画面的背景是罗马的建筑，建筑高大雄浑，衬托出古代人的崇高精神。粗壮的圆柱仿佛印证了英雄坚定的信心，而大厅的深处仿佛回荡着英雄的誓言。而在老贺拉斯身后，则是无力地靠在一起的妇人，衬托出决斗前的悲壮气氛。

可以看得出来，严谨的古典主义风格是这幅画构图的主要思路，人物的形象被组织得很单纯，但是却显示出很和谐，正好被背景的圆柱分成了三个部分，同时也是这些柱子把他们联系起来。人物都如同雕塑一般，被画家绘制得非常丰满，结构严谨，这种画风和画家钻研古代雕塑、在意大利的学习是分不开的。总地说来，这幅画是用一种崇高的语言讲述了崇高的事情，在罗马、在巴黎，都受到了很高程度的赞赏，大卫把绘画的力度提高了，他用绘画向封建政体宣战，为自由、为祖国而战，这也是这幅画的精神所在。

双峰对峙——从古典主义到浪漫主义

●马拉之死

>>>《朱庇特和昂蒂奥普》

宙斯，罗马名叫朱庇特，是神话中有名的风流神王，天上神女、人间凡女只要美丽的他都爱。画中描绘的是宙斯发现入睡的昂蒂奥普很美，又偷偷地爱上了她。大卫在画中塑造了一位健美的男子面对令人销魂的昂蒂奥普的玉体，惊得目瞪口呆，他的手势表示占有前的瞬间情态。裸露着丰艳玉体的昂蒂奥普期待爱情降临而渐入梦乡。

画家将光洒在女神的乳腹部，更增加了视觉动情的诱惑力。笔触潇洒奔放，一改古典主义惯用的细腻造型，更接近现实主义。

拓展阅读：

《吉伦特派史》拉马丁
《外国工艺美术史》张夫也

◎ 关键词：法国大革命 雅各宾派 浴缸 立体感

最伟大的"政治性"绘画：《马拉之死》

伴随着法国大革命的进行，大卫的艺术创作也更与时代的脉搏相契合。而《马拉之死》无疑是这个时代最伟大的创作之一。

当时，法国大革命分为两个主要的派别，一个是吉伦特派，另一个是雅各宾派，而雅各宾派在革命中更激进，走得更远。马拉是雅各宾党的领导人之一，又是该党舆论喉舌《人民之声》报的主办人，为革命的前进做出了伟大的贡献。为了革命工作，马拉常常躲在地窖里，这使他染上了一身湿疹。为此他每天得花几个小时浸在浴缸里水疗。因公务太繁忙，他不得不一面治疗，一面处理公务以及进行写作。但是，这位革命家为吉伦特派党人所嫉恨。1793年7月13日，右翼的吉伦特党派遣女保皇分子夏绿蒂·科尔兑去谋害马拉。夏绿蒂·科尔兑以向马拉申请困难救济为名，乘机潜入马拉的浴间，将马拉杀死在浴缸里。很显然，马拉被害势必引起全国人民的愤怒。国民会议召集的大会上，有人发表了激烈的演说，并高声呼喊道："大卫，你在哪里？现在你应该再画一幅！拿起你的画笔，为马拉报仇。要让敌人看到马拉被刺的情境而发抖，这是人民的要求！"在场的画家大卫愤怒地嚷道："对，我一定画一幅！"

革命的激情促进了大卫的创作激情。三个月后，肖像即告完成。这是大卫以最快速度完成的一幅杰作。整幅画表现的就是马拉被刺杀在浴缸里的情境：凶手已逃遁，匕首抛在地上，鲜血正从马拉的胸口流出来。他的左手仍旧紧紧握着凶手科尔兑递给他的一纸便笺，上面清晰地书写着："1793年7月13日，马丽·安娜·夏绿蒂·科尔兑致公民马拉：我是十分的不幸，为了指望得到您的慈善，这就足够了。"马拉握着鹅毛笔的右手，无力地垂落在浴缸外。在马拉的脸上，是一种因被害而愤恨和痛苦的表情。

据记载，在马拉被刺后的两小时，大卫就赶赴现场，他是马拉的亲密好友，又亲眼看到了马拉被杀后的惨状，这是激励他创作的主要因素。

在这幅画里，大卫要展示出马拉的悲壮形象，这值得法国人民为之哀痛和崇敬。整幅画面的光线从左侧投入，这使它很容易照亮了马拉的身躯和面部。画面的明暗处理比较调和，使画面呈现出纪念碑式的立体感。

一年后，拿破仑发动热月政变，推翻了雅各宾党专政。为了保护这幅重要的作品，大卫不得不在画面上涂上一层厚厚的铅白颜料，并且将它转移到别处。即便画家死后，这幅画的命运也未能好转。直到1893年，也就是100年后《马拉之死》的第一次公展，比利时的布鲁塞尔博物馆才把这幅名画正式收藏起来。

双峰对峙——从古典主义到浪漫主义

◎ 关键词：热月政变 开拓者 加冕仪式 罗马教皇

华丽与高贵：《拿破仑一世加冕大典》

● 拿破仑在办公室中的像 大卫

>>> 大卫笔下的拿破仑

《拿破仑在办公室中的像》是一幅拿破仑处于自然状态下的肖像，画家以照相式的姿态和细腻的笔触描绘了拿破仑的真实面貌和冷峻坚毅的精神。

画面顶天立地的形象构图，以白红黑三色为主色调塑造形象，以白色衣裳为主衬以黑外套点缀醒目的红色饰边使画面典雅、庄严、素静，单纯中有变化。环境道具配景以直曲线相间，刚中有柔，这些都辅以刻画人物的个性。

拓展阅读：

《西方绘画史话》左庄伟
《新古典主义绘画》张少侠

1794 年，拿破仑发动热月政变，法国政权落到了拿破仑的手里。

拿破仑·波拿巴是法国资产阶级革命时期的伟大政治家之一，同时又是野心勃勃的军事独裁者。他掌握政权之后，对整个革命进行了镇压，导致了大革命的最终失败。但在防御外敌，加强法国实力方面，拿破仑又是一个英明的开拓者。在取得一系列军事上的成功后，拿破仑开始准备登基做皇帝。

拿破仑在艺术上，很欣赏画家大卫所崇尚的古典主义艺术。所以拿破仑在巩固自己的帝国政权之后，并没有因为大卫和雅各宾派的关系而压制他，恰恰相反，拿破仑非常重视这位画家的艺术才能，授予大卫宫廷首席画家，让他和维旺·德隆共同来掌管国家的美术事业。拿破仑对大卫的关照，使因大革命失败而徘徊与彷徨的大卫振作起来，以新的热情为拿破仑的政权宣传效劳，并倾注了他全部的艺术心血，《拿破仑一世加冕大典》正是这个时期奉命而作的一幅巨制。

《拿破仑一世加冕大典》中，画家忠实记录了在 1804 年 12 月 2 日巴黎圣母院隆重举行的国王加冕仪式，它的华丽与高贵使之成为一幅油画杰作。关于这个皇帝加冕仪式是这样的：当时拿破仑的军队已经称霸整个欧洲，为了巩固自己的权力，这位皇帝极其傲慢地让罗马教皇庇护七世亲自来巴黎为他加冕，想通过古老的宗教仪式，让法国人民以至欧洲人民承认他的"合法地位"。一般来说，在加冕时，皇帝要跪下来接受皇冠。但是，拿破仑是征服整个欧洲的霸主，教皇不过是他叫来的侍从，就拒绝跪在教皇庇护七世前。在加冕时，拿破仑把皇冠夺过来自己戴上。要在画面上表现这一历史事实肯定为拿破仑所不高兴，为了避开这一事实，大卫就煞费苦心地选用了皇帝给皇后加冕的后半截场面。这就是我们现在所看到的《拿破仑一世加冕大典》的构图来源，是皇帝给皇后加冕而不是教皇给皇帝加冕的原因。

现在，拿破仑站起来给皇后加冕，这使拿破仑站到画面的中心位置，又没有使教皇难堪。拿破仑身穿紫红丝绒与华丽锦绣披风，已经戴上了皇冠，他的双手，正捧着小皇冠，准备给跪在他面前的皇后约瑟芬戴上。在约瑟芬身后，两个贵族妇女正帮着她提着紫红丝绒大披风。在拿破仑的背后，坐着的那位穿镶红边白色法衣体态臃肿的人，正是教皇，他双手搁在胸前，低头默认这一情境。整个画面的气氛十分庄严，人数多达百人，每个人物形象以精确的肖像来描绘，包括宫廷权贵、大臣、将军、官员、贵妇、红衣主教与各国使节。构图之宏大，场面之壮观，为画家大卫以前的任何作品所没有的。

●拿破仑一世加冕大典 大卫
画中的出场人物个个肖似，色彩服从整体构
思，金光闪烁，富丽堂皇，表现了人物衣着与
殿内环境的强烈对比，突出了画家卓越的素
描造型与色彩写生的才能。

　　为了创作这幅画，大卫找人帮他制作了一座模仿加冕全景的木偶模型
盘，以便按照总体构思进行画面光线的调整；此外，画家还请许多人到画
室里来做模特儿。在这幅画里，大卫充分发挥了他的素描造型与色彩写生
的卓越才能：每个出场人物都形象逼真，色彩服从整体构思，金光闪烁，
富丽堂皇，表现了人物衣着与殿内环境的强烈质感。古典主义绘画的严正
性达到如此境地，这在画家中可以说是空前的。不过，这幅为拿破仑歌功
颂德的作品，也为后世所诟病。

　　1814年，拿破仑帝国崩溃，波旁王朝复辟，因大卫曾在1793年在国
民议会投票赞成判处路易十六绞刑，而被流放到比利时，但是，这位被贬
谪的政治流亡人物，仍然为布鲁塞尔所热情欢迎。

● 宰相塞吉埃骑马像 勒布伦

>>> 《画家和她的女儿》

《画家和她的女儿》是维瑞·勒布伦最出色的代表作，也是她的自我写照。这是她32岁时所作，十分潇洒优雅。女画家装束朴素典雅，端庄秀丽，目光温柔而深情，她俯身坐着，双臂围抱着女儿的脸。女儿天真可爱，把脸紧贴母亲，搂着妈妈的脖子，显得无限妩媚。

作品将母女之爱、亲子之情刻画得十分动人，也表现了画家自己的温婉多情。构图采用了稳定匀称的三角形，色彩雅致和谐，线条优美洗练，背景不加任何陪衬，更突出了主题。

拓展阅读：

《西洋名画故事》
 [日] 山田邦佑
《全彩西方绘画艺术史》
 王红媛

◎ 关键词：皇后 上流社会 肖像画 人性魅力

玛丽皇后的画家密友维瑞·勒布伦

伊丽莎白·路易丝·维瑞·勒布伦（1755—1842年），原名伊丽莎白·路易丝。其绘画活动介于18—19世纪之交，是当时法国极少见的一位女性画家，而且与皇后玛丽有着密切的关系。

1755年，维瑞·勒布伦出生在巴黎的一个画家家庭。维瑞·勒布伦的父亲路易·维瑞也是画家，这使得路易丝在家庭影响下很早就开始学习绘画。后来，维瑞·勒布伦又向巴黎画家勃里昂·乔治·杜埃因学画。维瑞·勒布伦很快在绘画上显示出聪慧，加上她的美丽，使她很快取得成功。1776年，她嫁给了埃尔·勒布伦，这是一位画家兼画商，从此，女画家以维瑞·勒布伦夫人的身份活跃于画坛，为贵妇创作肖像画。她一生所作的肖像大多数是女性肖像。

在画坛上的名声，使维瑞·勒布伦夫人很快被皇族发现，不久成了皇后玛丽的密友。这件事反过来又提高了维瑞·勒布伦夫人在画坛的名声，使她的肖像画在上流社会的贵妇中备受推崇。维瑞·勒布伦夫人为皇后共绘制了20多幅肖像，最富代表性的是1787年创作的《玛丽·安托奈蒂和她的孩子们》。不过，虽然如此，最能表现她这个时期画风的，还是她的《自画像》，约作于1791年，是她的众多自画像中最出色的一幅。

后来，维瑞·勒布伦被选为法兰西皇家绘画雕塑学院院士。但不久，法国大革命到来，维瑞·勒布伦不得不流亡国外。最初，维瑞·勒布伦来到意大利，在这里住到1792年，继续从事肖像画创作，并受到意大利人的欢迎。约从1792年起，维瑞·勒布伦迁居维也纳，三年后，经普鲁士去了俄国。其间，她曾回过巴黎一次，但很快又离开那里转住伦敦，后又去了瑞典，直至1809年国内局势稍显平静一些后，维瑞·勒布伦才返回祖国。

在国外，维瑞·勒布伦获得了同样的殊荣，特别在俄国期间，维瑞·勒布伦被彼得堡美术学院授予"荣誉教师"的称号。这位女画家在肖像上的特殊贡献是：把法国古典主义的肖像传统引向了现代化，尽量减少肖像中传统的程式化，赋予被描绘者以更多的女性的娇媚成分。维瑞·勒布伦在俄国完成了约47幅肖像，几乎全都是沙皇的皇族与贵族代表，但这些肖像也使用了她的肖像画创作手法，使人物充满了人性的魅力。

晚年的维瑞·勒布伦已不再握画笔，而是专注于写她自己的传记，并于1835年在巴黎出版。1842年，维瑞·勒布伦在巴黎逝世。

◎ 关键词:"理想美" 罗马奖 侧面光 朦胧美

普吕东笔下的约瑟芬皇后

●约瑟芬皇后像 普吕东

>>> 浪漫主义

　　浪漫主义,文艺的基本创作方法之一。作为一种创作方法,浪漫主义在反映客观现实上侧重从主观内心世界出发,抒发对理想世界的热烈追求,常用热情奔放的语言、瑰丽的想象和夸张的手法来塑造形象。

　　浪漫主义的创作倾向由来已久,早在人类的文学艺术处于口头创作时期,一些作品就不同程度地带有浪漫主义的因素和特色。浪漫主义作为一种主要文艺思潮,从18世纪后半叶至19世纪上半叶盛行于欧洲并表现于文化和艺术的各个部门。

拓展阅读:

《经典大师素描:普吕东》
　　　冯先锋
《法国普吕东素描人体》
　　　陈辅国

　　皮埃尔·保罗·普吕东(1758—1823年),生于法国克吕厄市一个贫苦的石匠家庭,兄弟姐妹13人,他最小。普吕东早年失怙,自幼过着孤苦伶仃的生活。当地神父看他幼小可怜,就收养了他,并且培养他学习绘画的兴趣。1774年,普吕东拜勃艮第省的第戎画家德沃热为师。同时,这位老师也成了普吕东的保护人,无论在经济上还是艺术创作上,都给了这位未来的画家巨大的帮助。1780年,普吕东来到巴黎,很快被巴黎的艺术氛围所吸引,这里新鲜的艺术空气加速了他的成长。普吕东在巴黎生活了三年,接受了古典主义所追求"理想美"的思想,成为一名古典派画家。通过刻苦学习,普吕东终于获得一次罗马奖,而后去意大利留学。来到意大利,普吕东立刻被这里的伟大艺术所震撼,特别是受文艺复兴诸大师的画风的影响。普吕东非常喜欢卡拉瓦乔的作品,觉得他的作品分外亲近,并决心以卡拉瓦乔作为自己追随的榜样。

　　作为一个新古典主义画家,普吕东和大卫的追求几乎一致,都向往严格的理想美,但是,在具体的创作中,特别是他创作的肖像画,更注意人物的情感要素的表达。为了能够表达出这种人物情感,普吕东喜欢用侧面光,使形象充满抒情味。所以,也有人说他的古典主义带有浪漫主义色彩。在明暗渲染时,普吕东趋于协调的处理。为了取得他理想的柔和效果,普吕东笔下的神话人物或妇女肖像,都有一种飘忽不定感,呈现出朦胧美。也因此,有的美术评论家称之为"法兰西的卡拉瓦乔"。《约瑟芬皇后像》是他这类肖像创作的典范,更突出了画家所追求的柔美形象。

　　此画创作于1805年。在马尔梅松城堡的花园一角,约瑟芬皇后在树丛间的石椅上斜靠着,正陷入沉思。皇后穿着袒胸露肩的白色轻纱长裙,一条红色镶边的大氅翻盖在膝头上。在皇后明净纯洁的脸上,飘出无限思绪,仿佛正在向观众诉说着她的内心情感。就整幅作品来说,他飘忽出来的难以琢磨的思绪,具备了浪漫主义特征,可以说是古典主义画派的异化。

　　画家死后,《约瑟芬皇后像》曾因画题名字引起了一场争论,因为没有人知道画上的女人是谁。一部分人认为画面人物不是约瑟芬皇后,而是拿破仑的女儿奥尔唐斯。经过长期的争议与反复考证,最后,确认为是约瑟芬皇后,这是一个42岁的妇人,保养得非常好,光彩照人,所以才被误以为是她的女儿,将母女混淆。普吕东也接受了法国大革命的新思想,听过雅各宾政党领袖罗伯斯庇尔的演说,被他的雄辩所吸引。但他毕竟只是一个革命的同情者,他的艺术成就和思想都不能与大卫相提并论。

● 普绪喀接受爱神的初吻 热拉尔

>>> 亨利四世进攻巴黎

在法国历史上，发生过一次长期的战争——胡格诺战争。战争双方是加尔文教的胡格诺派和天主教同盟。这两个对立的封建集团从1562年到1594年共打了32年仗。

亨利四世在登上法国国王之位后，胡格诺战争仍未停止，他用了6个月时间进攻当时被天主教同盟掌握的巴黎，但仍未成功，后来他通过皈依天主教和颁布"特赦令"才顺利进入巴黎，结束了胡格诺战争。亨利四世进入巴黎后推行的一系列改革，使法国重新复苏。

拓展阅读：

《法兰西千年史》[英] 雅普

《法兰西的兴衰》吕一民

◎ 关键词：古典派艺术 历史画 肖像画 法兰西学院

排斥异己的热拉尔

在大卫画室里学习的学生中，有五个人比较出色，也是大卫艺术的继承人，这五位分别是：格罗、热拉尔、吉罗代、格拉内和安格尔。五个学生各有禀赋，艺术道路也不尽一致，其中以格罗和安格尔成就最大。相对于格罗和安格尔，热拉尔的艺术成就并不突出，但是，往往是这样艺术成就不突出的学生，最能谨守师承了。

弗朗索瓦·热拉尔（1770—1837年），本名弗朗索瓦·帕斯卡尔西蒙·巴伦，最初跟随一个名为奥古斯比·帕茹的雕刻家学习，大概从1786年开始跟随大卫学习绘画。在1795年的罗马大奖赛中，获得了第二名，位于同门吉罗代之后。热拉尔是大卫最喜欢的弟子之一，在艺术上也最得古典派艺术的精髓。热拉尔的历史画与肖像画独具魅力，赢得了法国贵族与王族的好评，并且以《奥斯特里茨村之战》与《亨利四世进入巴黎》两画受到皇家学院的赞赏，供职于拿破仑的宫廷。

热拉尔的主要创作集中在肖像画上，并且他所画的都是当时欧洲的名人，特别是当时法兰西政界的要人，这使得他的名声在当时很大。热拉尔所处的时代，是法国大革命蓬勃发展的时代，但是，与他的老师相比，他并不热衷政治，只是一心为勒佩尔蒂埃·德·圣法尔若家宅作装饰画和室内设计。所以，法国美术史家弗朗卡斯泰尔嘲笑他不是一个革新者，而是一个兼容并蓄的折中派。

1801年，热拉尔与他的同窗吉罗代同时被宫廷征召。皇后约瑟芬要装饰她的马尔梅松堡需要一批作品，热拉尔便和他的同窗来创作这批作品。这份殊荣使他改变了自己原来的地位，进入了美术界的上层。但后来他本人也成了专门排斥异己的法兰西学院的代表人物，打击与自己趣味不合的画家。

就创作来说，热拉尔的成就不是很大，作品以《普绪喀接受爱神的初吻》最为有名。作品表现的是普绪喀第一次被爱神之子所爱的时刻，人物采用了裸体，画面中充满神话色彩，企图与执政的审美趣味相吻合。

虽然，此画后来影响很大，但是在当时，却被评论家视为古典主义油画的末流作品，在1798年的沙龙展览上，没有掀起任何波澜，这是热拉尔没有想到的。

◎ 关键词：概念 新样式 艺术思潮 个性 情感

浪漫主义对艺术的解放

● 节道古寻找忘川 英国 马丁

>>> 诺里奇画派

诺里奇画派，即诺里奇艺术家协会。1803年出现于英国东南部的诺里奇，以J.克罗姆为首。旨在探索绘画、建筑、雕刻的发生和发展，寻求一种走向完美的最佳途径。创作上深受17世纪荷兰风景画家的影响，多用水彩画的形式，描绘诺福克一带的景色。对英国水彩画的发展起了重要作用。

1821年克罗姆去世，由J.S.科特曼继任主席。虽然在原则问题上，协会的艺术家们争论不休，但他们都热爱诺福克的景色，并在克罗姆的影响下团结在一起。

拓展阅读：

《法国浪漫主义作品选》
 蒋宝鸿
《现代绘画与北方浪漫主义》
 [美] 罗森布卢姆

浪漫主义最初不是一个美术样式的概念，而是众多艺术的一种新形式。在启蒙主义运动后，资产阶级获得政权，浪漫主义发生了。浪漫主义肯定人和人的精神世界的价值，争取个性的解放，特别关注在资本主义制度下受压制的个性和人权；在艺术创作中，则表现为对人的精神世界的表达和对个性的描绘。浪漫主义是在与新古典主义的斗争中，为人们开辟的一个情感洋溢、对理想热烈渴望和创作幻想的新世界，体现了与时代的解放运动相联系的人民的愿望和理想。

作为19世纪前期流行的文学艺术思潮，浪漫主义很快获得声望，一般可分成三个时期：先浪漫主义时期、浪漫主义盛期、浪漫主义后期。浪漫主义风格虽最早在建筑中兴起，但很快展现在美术创作中。英国风景画从R.威尔逊起，经过A.科曾斯、J.克罗姆和诺里奇画派、T.格廷和J.S.科特曼，在他们的创作中，都或多或少带有浪漫主义因素。而到了J.康斯特布尔和J.M.W.泰纳的风景画，浪漫主义因素达到了它的顶峰。不过，在绘画上，以法国的画家E.德拉克洛瓦的作品为顶峰。德拉克洛瓦从英国风景画家那里学到了色彩的微妙用法，使他在绘画上取得了巨大的成就。

浪漫主义美术也迷恋中世纪里发生的故事，喜欢表现坟地、日夜、魅怪等幻想题材，这一类题材的艺术家如H.弗塞利和W.布莱克，他们不仅是作家，同时又是版画家和油画家，他们的作品不仅对英国，而且对整个欧洲浪漫主义的形成和发展都有很大影响。早期浪漫主义画家，还包括布莱克的学生S.帕尔默和著名的《失乐园》的插图画家J.马丁以及善于画鸟的G.斯塔布斯，这些人的作品都给了后代浪漫主义的发展以最大的启迪。

在浪漫主义美术中，反映了人民争取自由的斗争，对正义和幸福的未来向往，对个性和情感表现的强调，以及对幻想的主观世界的偏爱，画面充满寓意和对比，爱好灿烂的色调，构图大胆。浪漫主义的艺术方法曾多方面地给艺术的进一步发展以巨大的影响，它的优秀传统为19世纪后半叶和20世纪初期很多先进艺术家的创作开创了先河。

◎ 关键词：美术思潮 法国 巴比松画派 库尔贝

贴近生活的写实主义

美术中所谓的"写实主义"，一般包括两种含义：一种是指艺术的创作方法；另一种指艺术的写实手法。这是发生于 19 世纪的美术思潮。最早起源于法国，其中心也是法国，后来才波及欧洲各国。在新古典主义、浪漫主义之后，也就是 19 世纪 30—70 年代，法国又曾掀起一股强大的现实主义美术思潮，并且在 1848 年革命后，这个美术思潮首次用"写实主义"这个词来自称。

写实主义在法国发生最早，早在 19 世纪 30—40 年代的巴比松画派，其实就是风景画中的写实主义的代表。跟巴比松画派有密切关系的 J.F. 米勒，是当时写实主义美术的重要人物，他满怀同情地在创作中描绘农民的生活和劳动场景。1853 年，尚弗勒里写作了《写实主义》，是这个画派早期的宣言著作之一。而著名画家库尔贝，被认为是写实主义美术运动的最杰出领袖，他在尚弗勒里发表《写实主义》后，又于 1855 年发表了更著名的写实主义宣言。就是在这个宣言中，库尔贝明确提出艺术应真实地表现当代生活。除了库尔贝的倡导，H. 杜米埃的响应也是写实主义迅速影响欧洲的主要原因。杜米埃也对发展写实主义美术做出了重要贡献，他参加过 1830 年、1848 年、1871 年的历次法国革命运动，并为此创作了大量反映革命斗争的绘画作品和雕塑。

19 世纪的法国，写实主义美术不仅追求艺术的创作方法，而且也兼有艺术的写实手法，库尔贝是这方面的集大成者，他的作品在表现手法上是写实的，在内容上则有着强烈的现实主义精神。库尔贝等所提倡的写实主义不仅反对僵化了的新古典主义，而且也反对当时追求抽象理想的浪漫主义。写实主义画风的画家认为，现实生活本身便是最适当的题材来源，无须进行粉饰。

在绘画技巧上，19 世纪中期法国写实主义美术家们也有突出的贡献，特别在风景画中，对如何表现光线和空间感，写实主义画家的探索获得了很大的成果。就整体的创作来说，可以分为两个方面：一方面，这些画家使历来被上层社会不屑一顾的劳动者，在艺术创作中得到了一定的地位，但是，不能说写实主义画风就是完美无缺的；另一方面，就他们的实践和理论来说，也有某些偏激之处。不过，就 19 世纪中期法国的写实主义美术本身的创作来说，它是法国文艺史上光辉的篇章，对 19 世纪欧洲各国的文艺运动影响深远，正如库尔贝所说的那样，开阔了民主艺术的新阶段。

● 您好！库尔贝先生 库尔贝

>>> 杜米埃

杜米埃（1808—1879年），法国 19 世纪最伟大的现实主义讽刺画大师。他出生于马赛一个有文学修养的玻璃匠家庭，六岁时全家迁居巴黎。由于生活贫困，杜米埃少年时就自谋生计，曾当过听差、店员，这使他深知官场龌龊和民间疾苦，产生民主思想和正义感。

杜米埃 20 岁时师从法国皇家博物馆馆长还向画家涅努瓦学习绘画，而后又随布登学习，还在业余时间向石版画家拉米列学习版画艺术。他以尖锐的艺术语言揭露和讽刺社会的黑暗，可称为"没落阶级集体形象的辞典"。

拓展阅读：
《写实主义》湖北美术出版社
《忻东旺新写实主义油画》
贾德江

双峰对峙——从古典主义到浪漫主义

◎关键词：肖像画 艺术气质 先行者 拿破仑

一炮而红的格罗

●拿破仑在阿尔柯桥上 格罗

>>> 马塞纳

马塞纳（1756—1817年），法国元帅，拿破仑时代名将。生于法国尼斯平民家庭。1775年从军，1789年法国革命爆发后参加国民自卫军，1793年升为将军。后追随拿破仑参加意大利战争。1799年任法国姐妹共和国黑尔维谢军队总司令。同年，在苏黎世附近大败奥地利军，次年又在马伦哥战役建立显赫战功。1804年晋升为帝国元帅，1809年阿斯佩恩·埃斯林战役后，受封为埃斯林亲王。后参加入侵葡萄牙和西班牙的战争，1814年倒向波旁复辟王朝，1817年死于穷困之中。

拓展阅读：

《拿破仑大传》
　[美]艾伦·肖姆
《欧洲美术鉴赏》左庄伟

安托万·让·格罗（1771—1835年），出身在一个富裕家庭，他的父母都是善作传统的细密肖像画的画家。不过，当他在展览会上见到大卫的《荷拉斯兄弟之誓》后竟激动不已，决心以大卫为楷模，立志从事历史题材绘画的创作。1785年，格罗慕大卫之名，进入大卫的画室学习绘画，在这位新古典主义大师的指导下，他很快成为最突出的学生。

法国大革命中，格罗家道中落，濒于破产，而且面对大革命，他十分畏惧。在这种情况下，老师大卫帮助了他，为他弄到去意大利的护照，使他于1793年转赴意大利深造，并于1796年先后来到热那亚和米兰。在那些学习绘画的最初阶段，格罗谨守师训，不敢越雷池一步，但是，在意大利的生活，使他改变原来的风格。在意大利，他接受了鲁本斯和威尼斯画派那种气势磅礴的大笔触与色彩处理后，就表现出对老师所强调的理性风格有点不满，并且很快认识到，老师所强调的绘画原则，根本不符合他个人的艺术气质。

回国后，格罗随同拿破仑参加了一系列战斗。就是在这段战争生涯里，格罗确立了属于自己的表现方式，突破了老师大卫的艺术形式，成了反映一代热血青年的各种激情的有灵感的画家，成为法国浪漫主义绘画的先行者。不久，格罗就受到皇后约瑟芬的垂青，通过给这位贵妇人画肖像的机会，又受皇帝拿破仑的"隆恩"，得以为拿破仑画肖像。从此，格罗的艺术命运也与法国这位才智过人的政治野心家的事业联系在一起了。

1796年，法国军队已相继击败奥地利和撒丁的军队，进军都灵。同年3月，拿破仑被任命为意大利军总司令。格罗为这接连的胜利创作了一幅拿破仑的肖像画，也就是《拿破仑在阿尔柯桥上》，这是格罗的成名之作，使他一炮走红。在这幅画上，格罗描绘了法国军队到达阿尔柯，拿破仑把胜利的旗帜插在桥头时的场景。这一幅画也成了表彰拿破仑战绩的重要历史名作。此画对后来的席里柯和德拉克洛瓦两位画家都有很大的影响。

1801年，格罗回巴黎后，参加了当时的美术大奖赛，画了一幅草稿《纳扎列特的战役》，这同样是一幅表现拿破仑战功的重要作品，画家以精到的写实能力和饱满的色彩最终取胜。不久，随着拿破仑一世在全欧洲的胜利，他也被擢升为宫廷御用画家。但以后，格罗再也没有形影不离地跟随拿破仑辗转沙场，他没有跟随去埃及，也未到过东方。在一次马塞纳指挥的极其艰苦的热那亚战役获胜之后，他回到了巴黎。晚年，他以其师大卫的理论来授徒，但终因自感才尽，投塞纳河自尽。作为法国一位浪漫主义的历史画家，他的一生创作成就是不可否认的。

双峰对峙——从古典主义到浪漫主义

◎ 关键词：大卫弟子 新古典主义 肖像素描 浪漫主义

最后一位古典主义的坚守者安格尔

● 安格尔 78 岁时的自画像

>>> 拉斐尔《椅中圣母》

《椅中圣母》从画幅圆形外框到人物的组合、体态、衣着、褶纹都以长短不等的各种曲线构成，整个画面形象给观赏者以丰满、柔润与高度和谐的完美之感。

拉斐尔造型的色彩配置，基本仍遵循基督教的观念，以红、蓝两色为基调。所以，在宗教画中，圣母的衣着一般以红蓝两色相搭配。在这幅画中，圣母上衣为红色，斗篷为蓝色，小耶稣的黄色上衣，与圣母衣着的红、蓝色构成了调和的三原色，从而强化了艳丽的色彩和画面的华贵。

拓展阅读：

《安格尔/西洋美术家画廊》
吉林美术出版社
《世界绘画大师图典》
陕西师范大学出版社

安格尔是大卫的弟子之一，是继大卫之后法国新古典主义画派的主要代表。

让·奥古斯特·多米尼克·安格尔（1780—1867年），在法国南部的蒙托榜出生，这是一个艺术家庭。安格尔的父亲是装饰雕刻师和画家，皇家美术学院的院士，爱好音乐，而他的母亲，则是宫廷制假发师的女儿。安格尔有兄弟五人，他是长子。1786年，六岁的安格尔进入教会学校。作为皇家美术学院院士的父亲，有意要培养自己的儿子成为既懂音乐又能绘画的艺术家。五年后，安格尔被送入图卢兹学院学美术，同时，他的小提琴演奏技巧也有长进。1794年起，他曾在当地的乐队充当了两年的第二小提琴手。一次，安格尔在老师那里发现了一幅从意大利带回来的拉斐尔的《椅中圣母》的摹本，竟使他兴奋得流下热泪，并把拜拉斐尔作为终身崇拜的对象。

1797年，改变安格尔一生的事情出现了，这一年，他17岁，来到巴黎，并进入大卫的画室学习，开始受这位新古典主义艺术家的色彩影响。在大卫的影响下，安格尔的画风迅速成熟起来，毕业的时候，他的作品因成绩优异而获大奖。一般情况下，获得此项大奖的人，可以获得奖金而去罗马深造，但我们知道，当时法国正处在革命风暴时期，政府财政拮据，拿不出钱，所

以安格尔也迟迟未能出国。在巴黎逗留期间，安格尔迫于生计，给上层人物画了许多肖像画，显示了他在肖像素描上坚实的功力，其中，最著名的是《里维耶夫人肖像》。

《里维耶夫人肖像》创作于1805年。创作这幅画的原因是这样的：安格尔正在巴黎等待去罗马留学的通知，在此期间，他结识了两位官员及其家属，一是法官助理福列斯蒂埃一家，安格尔曾与他的一个女儿发生爱情，后来又破裂；二是巴黎司法官里维耶一家。在里维耶一家的邀请下，他为这一家画了三幅肖像画，而以里维耶的妻子肖像最著名。这幅肖像基本上体现了画家早期的风格：用笔细腻，色彩淡雅。整幅画明显有新古典主义的气质，注重形象的古典形式，绸衣、羊毛披肩、绣花镶边、纱巾……都布置得非常典雅，富有贵族气息，为了加强这些织物的质感表现力，安格尔使用了淡雅的色彩，细腻的笔触。

安格尔是大卫之后最出色的新古典主义画家，他不仅顽固地坚持自己的古典主义画风，而且和当时的浪漫主义画风相对，与浪漫派代表人物德拉克洛瓦后来在画坛上成了一对势不两立的仇敌。但是，这并不能说明他是一个守旧者，相反，他大胆探索，认真继承传统，在造型上取得了很大的成果，不受古典主义法则束缚，从而获得了在绘画史上的不朽地位。

双峰对峙——从古典主义到浪漫主义

● 安格尔名作《宫女》

这幅画是安格尔应拿破仑妹妹卡洛琳·摩拉订购而作的。安格尔为了突出女性躯修长和柔美的曲线，强调曲线所包含的韵律和节奏，特意拉长了宫女的手臂和躯干。画中的宫女斜倚着横贯画面，在华丽帷幕和褥单的衬托下，显得十分典雅迷人。

●瓦尔平松的浴女 安格尔

>>> 波德莱尔

波德莱尔（1821—1867年），法国著名诗人，现代派诗歌的先驱，象征主义文学的鼻祖。出生于巴黎，六岁丧父，七岁母亲改嫁。在巴黎路易大帝中学就读时成绩优异，但不守纪律，后被开除。在巴黎，他博览群书，生活浪荡，以致贫困潦倒，后来他决心以诗歌来探测存在的现象与真意，来完成自身的欲念与想望。

波德莱尔从1841年开始诗歌创作，1857年发表传世之作《恶之花》。他还著有文学和美术评论集《美学管窥》《浪漫主义艺术》，散文诗集《人工天国》和《巴黎的忧郁》。

拓展阅读

《安格尔画传》纪学艳
《波德莱尔传》
[法] 克洛德·皮舒瓦

◎ 关键词：拉斐尔 意大利 裸女形象 古典主义

安格尔与浴女题材

1806年，安格尔终于如愿以偿，来到他所崇拜的拉斐尔的故乡意大利留学。在意大利期间，他去了罗马和佛罗伦萨，仔细地研究拉斐尔、米开朗琪罗、达·芬奇等人的作品，沉醉在这个伟大的艺术宝库之中。两年的留学生涯很快就结束了，但是，意大利的艺术使他舍不得离开，于是他滞留在意大利继续学习和研究，直到1824年才回到巴黎。

在意大利学习期间，安格尔爆发了极大的创作热情，仿效意大利16世纪的传统，画了不少裸女形象。在这一阶段，他所创作的作品有《瓦尔平松的浴女》《大宫女》以及《丘比特和泰提斯》等，这些作品在意大利获得了巨大的成功。意大利人喜欢他的风格，给了他很多荣誉。

应该说，表现女人的身体一直是安格尔创作绘画的主题之一。当时，法国著名诗人波德莱尔曾经这样评价安格尔："他对女色的嗜好是那么强烈，持续终生。当安格尔的天才和女人身体的妖娆争艳时，他总是显得空前的自如。肌肉、曲线、酒窝、光润的皮肤——所有这一切我们都可以从他的油画中找到。"

《瓦尔平松的浴女》是安格尔在罗马时期完成的许多裸女形象之一。创作时间是1808年，当时安格尔才28岁，应该说是安格尔早期的代表作；这幅画后来归瓦尔平松收藏，所以称为"瓦尔平松的浴女"。画家为观赏者展示的是一个美妙的女子的背部，看起来宁静、优雅，微妙的色调变化给人以极深的印象，半明半暗的光色在女子柔嫩的背部微微变化着、浮动着，看了使人心动。画家使用了许多装饰性的图案，如绿色的帘子、白色的床单、白色带红花的绸子头巾等，安排在这个背部的周围。帘子与褥巾的褶皱成了这个女人的柔和肤色的陪衬。浴女头部微侧，斜视着右前方；墙壁是灰调子的，而且没有干扰前景上的事物，似乎被推得很远。空间与浴巾等物的装饰也和谐自然。这幅人体油画具有特殊的美感表现力，但它不借助于色彩的刺激，可以说是新古典主义的一幅杰作。后来，画家又以变体画形式将此画重画过多次，也说明了画家对自己作品的欣赏。

老年的安格尔所创作的《土耳其浴室》中，也有一个背身的裸体浴女形象，可以说是《瓦尔平松的浴女》的一个变体作品，但同时，此画在表现裸体女人的方法上更加自如，浴室里女人的肌肤、丰满的胸部，散发着古典主义最后的芳香。

●泉 安格尔

>>> 《路易十三的誓约》

《路易十三的誓约》这幅画是安格尔应他的故乡蒙托邦市圣母院而作。画中描绘路易十三捧着王冠和权杖向圣母发出誓言，誓言刻在一块金色板子上，由两个小天使举着，画的上半部由两位天使拉开帷幕，圣母子高居于天使驾着的云端之上俯视人间。

这幅画给人们的第一个视觉感受，是模仿拉斐尔的造型和画法。对此，画家并不忌讳，他辩解说："请问著名的艺术大师哪个不模仿别人？从虚无中是创造不出新东西的，只有构思中渗透着别人的东西才算是好构思。所以从事文学艺术的人在某种程度上说，都是荷马的子孙。"

拓展阅读：

《安格尔素描百图》
　　　冯先锋/黄超恩
《安格尔论艺术》
　　　辽宁美术出版社

◎ 关键词：历史题材 创作灵感 意大利画风 古典美

清高绝俗的《泉》

1824 年，安格尔结束了在意大利的学习生活，回到巴黎，这个时候，他已经 44 岁了。在前面我们已经介绍过，他在意大利获得了极大的荣誉，他是带着这些荣誉回国的。回国后，他又创作了《路易十三的誓约》，这幅历史题材的作品在沙龙的展出上受到了好评，他因此获得了路易十七的奖状。不久，他被评为美术学院的院士，自己开办画室。

安格尔依然执著追求自己的美术风格，并没有因为创作了《路易十三的誓约》而丢掉了自己的艺术追求。1834 年，安格尔创作了《圣撒弗里亚的殉难》，此画刚刚展出，就遭到了围攻般的批判，有的人直接说这是佛罗伦萨画派的模仿之作。安格尔一气之下，再次离开巴黎，来到罗马。

安格尔又在意大利获得了声誉，他的肖像画《贝尔坦先生》使他再次受到意大利人的赞赏。七年后，他又满载着意大利的荣誉，回到了巴黎。这个时期，正是浪漫主义被批判的时期，所以，安格尔一在巴黎出现，就受到了古典艺术支持者的欢迎，连国王路易·菲利普也为他设宴洗尘。1848 年，他担任了国家美术委员会委员，并且在两年后出任巴黎国立美术学院院长，在画坛上赢得了至尊的地位，成为当时画坛的领袖。这个时候，虽然安格尔已经到了老年，可他的画风并没有老化，而是变得更加成熟，在这个时期以《泉》最为出名。

据说，这幅《泉》在 1820 年画家访问佛罗伦萨的时候就已经开始构思了，这是受到意大利画家的维纳斯作品的影响而产生的灵感。可是，安格尔创作了许多草图，都没有找到新颖的思路。其中的原因也很简单，在那个时代，安格尔过分模仿意大利画风，根本找不到自己的创作思路，满脑子都是意大利画家的维纳斯形象，根本没有自己的思路在里面。到了老年，他终于意识到了这些问题，于是他把自己笔下的女人裸体形象描绘得更加单纯，更加净美，并且把抽象出来的古典美和现实中具体写实的少女美完美地结合起来，从而创作出这幅著名的《泉》来。《泉》中，具有人们所向往的那种"纯粹的美"的品质，这是画家深藏心底半个世纪的理想美的化身，同时，也是人类对自己心灵中所追寻的美的外化。

《泉》一经完成，就成了惊世骇俗的名作，据画家说，当时同时出现了五个买主，有人简直向画家猛扑过来。"他们争执不休，我几乎要让他们抓阄。"1857 年，《泉》被迪麦泰尔伯爵收购，成为私人藏品。这位伯爵死后，根据他的遗嘱，他的家属于 1878 年将此画赠给国家，成为巴黎罗浮宫内又一镇馆之宝。

● 土耳其浴女 安格尔

>>> 《土耳其浴女》

　　《土耳其浴女》创作于1862年，是安格尔的优秀创作之一。画中的裸体组成了一个中间性的基调，小小的蓝、红、黄各色斑块，如宝石一样嵌缀其间，只是稍显模糊，但非常和谐一致。在女性美的表现上，安格尔赋予了它传奇的魅力。

　　这幅画反映了安格尔借助众多的"洁净""洗练"优美的人体来表现一种单纯与丰富、动态与静态的完美结合。每个浴女是一种"洗练"和"洁净"的形式，众多的"洗练"和"洁净"结合在一起就使得形式更为丰富。

拓展阅读：

《大师经典素描：安格尔》
广西美术出版社
《安格尔素描百图》冯先锋

◎ 关键词：古典主义 肖像画 感染力 丰碑

安格尔的贵妇肖像

　　安格尔不仅是最后一位古典主义画家，而且是一位杰出的肖像画家。但是，由于时代的虚荣心，安格尔并不承认自己是肖像画家。尽管如此，每当他经济窘迫时，都不得不靠画肖像来缓解自己的困境。特别是在巴黎等待去罗马留学的日子里，安格尔绘制了许多肖像画。在这些肖像画里，安格尔极善于作铅笔肖像，素雅的人物肖像，线条流畅而简练，形象极富诗意。他的肖像画价格一直呈上涨的势头，因为他画的肖像实在太美了，不仅精确无误，而且具有一种视觉感染力，这一点连他的对手也不得不承认。

　　《莫瓦铁雪夫人像》属于画家晚年时期完成的贵夫人肖像。1845年，画家完成了《柯辛维里夫人像》，就开始着手《莫瓦铁雪夫人像》的创作。但是，这一幅肖像画绘制的时间特别长，直到1856年才完成。画家在自己的《笔记》中这样写道："我住在巴黎，好像是一块被放在铁砧上的烙铁，每天被所有反对我存在的暴力锤打着一般，一下比一下更厉害。是的，这里我所见的和所听的一切，可以把我逼疯。所有这些无非想千方百计剥夺我的自由，而结果是，整个巴黎都交给我画！"1851年10月，画家给他的朋友马尔高德的信中说，他当时因给巴黎一位贵夫人画肖像画而相当疲劳了，也就是这幅《莫瓦铁雪夫人像》。画家说他想摆脱这些，但不可能："确实，正是这些倒霉的肖像画置我于这般苦境，最后，这是末了的一次画我那可爱的美人儿了，可现在我还得完成她的项链、戒指、右手的手镯、毛皮椅垫、手套和手帕。然后，还需要在这幅肖像上最后润色补笔和涂上最后一层透明油。这幅画在整整7年中这样沉重地压着我的生活。"这说明画家为了创作这幅肖像所付出的努力和艰辛。

　　本来，画家在1851年已经完成了一幅《莫瓦铁雪夫人像》，但是，画家对这幅作品并不满意，于是就继续加工它，直到自己满意为止。尽管画家对肖像画不胜疲惫，但当他面对模特儿时却不敢有丝毫懈怠，始终是那样认真、细致地观察和描摹。这些都充分体现了古典主义画家的执着与认真。

　　古典主义画家在创作上的一丝不苟，在肖像画史上是首屈一指的。安格尔的肖像画成就也是这位艺术家最大的丰碑之一，人们对他的评价也相当高。《莫瓦铁雪夫人像》完成不久，也就是1862年，安格尔获得元老称号；第二年，他又接受了家乡蒙托榜市献给他的一顶金色桂冠——表彰他在艺术上的杰出贡献。这些对于安格尔来说，都是当之无愧的。他不仅是最后一位古典主义画家，而且是一位成就非凡的古典主义画家。

双峰对峙——从古典主义到浪漫主义

◎ 关键词：浪漫主义 雕刻家 凯旋门 革命热情

柳特的《马赛曲》

● 马赛曲 浮雕

>>> 《马赛曲》

《马赛曲》的作者是鲁日·德·李尔（1760—1836年）。他当时是斯特拉斯堡驻军工兵上尉，业余音乐家。《马赛曲》原有6段歌词，第7段和最后一段（并非鲁日·德·李尔所作）是后来增加的。习惯上在公共场合使用的法国国歌仅用第1段和第6段。

法国从1880年开始，在7月14日举行国庆游行时奏《马赛曲》。1879年2月14日，在里昂甘必大的主持下，国民公会选定《马赛曲》作为法国国歌。《马赛曲》从创作成功到被确定为法国国歌，经历了将近90年时间。

拓展阅读：

《法国革命史》[法] 米涅
《西方雕塑史话》左庄伟

柳特是一个富商的儿子，生于1784年，于23岁时，进入巴黎雕刻家皮埃尔·卡特里埃的工作室学艺。在1809年、1812年，柳特两次获"罗马奖"，但都因法国政治局势不稳，国库空虚，未能去意大利深造。拿破仑称帝时，柳特参加了当时的帝政活动。拿破仑失败后，柳特不得不流亡国外，在比利时生活的12年里，使他倍感流亡生活的痛苦，从此政治思想渐趋成熟。回国后，在法国人民革命浪潮的激励下，他很快成了一位浪漫主义的雕刻家。

柳特的作品既有古典主义的严谨也有浪漫主义的激情。其重要的代表作品是巴黎人民皆知的那块装饰在巴黎凯旋门上的群像浮雕《马赛曲》，此浮雕又名《1792年志愿军的出发》，完成于1836年，在巴黎爱德华广场上的凯旋门的右方。这座伟大的浮雕作品，使柳特在雕刻史上得以不朽。

《马赛曲》是1792年奥国军队武装干涉法国革命时，马赛人民威武雄壮地开赴巴黎去战斗时所唱的一支爱国歌曲。法兰西共和国建立后，将其定为法国国歌。柳特借用这一曲名作为浮雕的题名，无疑是要利用它来宣传革命思想，宣传法兰西人民的爱国主义思想，让这一尊浮雕成为象征革命自由思想的纪念碑。

无论从造型上，还是从人物情绪的表现上看，《马赛曲》都明显胜过左侧的那一尊古典式浮雕。浮雕《马赛曲》被分为上下两部分：上部的中心是一个象征自由、正义、胜利的带翼女神，她右手执剑，左手高举，号召人民向着她指引的方向冲去。她的一对翅膀张开着，身上的衣裙飞舞飘动，形象奔放有力。大步迈进的两腿，加强了浮雕形象的前进感。她那召唤性的内在激情，体现了那个时代的法国人民的革命热情。浮雕的下半部是一群志愿军战士，中间是个长着络腮胡子的壮年战士，他的表情强悍激昂，他的右手高举着从头上摘下来的钢盔，转过头，对着左侧的人群，仿佛在喊话——号召人们前进；在他的左边，他的儿子紧挨着他。在父亲的号召下，儿子走得坚定有力。其余人物，有持盾牌和宝剑的年迈战士，有吹军号的青年，有弯腰系结兵器的弓箭手，他们是一个整体，显出一种剑拔弩张的声势，一种法兰西人民保卫自己祖国的昂扬斗志。

《马赛曲》使柳特一举成名。当完成它时，柳特已经52岁了。1855年，柳特又因这尊《马赛曲》浮雕而荣获万国博览会的雕刻金牌奖，并享受了终身的荣誉。同年11月，柳特去世，享年72岁。

双峰对峙——从古典主义到浪漫主义

◎ 关键词：悲剧性 历史事件 格罗画室 新闻画

历史悲剧的见证《梅杜萨之筏》

●梅杜萨之筏 席里柯

>>> 巡洋舰

　　巡洋舰是在排水量、火力、装甲防护等方面仅次于战列舰的大型水面舰艇，巡洋舰拥有同时对付多个作战目标的能力。巡洋舰的排水量一般在0.8万—2万吨，装备有导弹、火炮、鱼雷等武器。有些巡洋舰可携带直升机。动力装置多采用蒸汽轮机，少数采用核动力装置。随着海军航空兵的崛起，巡洋舰的地位日渐衰落。

　　在现代战争中巡洋舰的作用完全被驱逐舰代替。世界上著名的巡洋舰有：美国提康德罗加级导弹巡洋舰以及苏联基洛夫级核动力巡洋舰。

拓展阅读：
《简明军事百科辞典》
解放军出版社
《席里柯》人民美术出版社

　　所谓的梅杜萨之筏，是一个悲剧性的历史事件。

　　1816年7月，法国政府的巡洋舰"梅杜萨号"载着400多位乘客，开往非洲塞内加尔。这些乘客，包括官吏和士兵。梅杜萨号的船长肖马雷，原是一个贵族，对航海知识一窍不通。船起航后，他玩忽职守，把随行的小船撇得远远的，加快主舰前进的速度。当主舰驶进西非海岸的布朗海岬南面的毛里塔尼亚浅滩时，陷入了沙碛。经过两天努力仍无法将船从沙碛拔出，于是，只好弃船。船长和一群高级官员乘救生船逃命了，剩下150多名乘客被抛在临时搭制成的一只木筏上，在汪洋大海里听凭命运摆布。

　　这只在大海上飘摇的木筏被称为梅杜萨之筏，从7月5日开始，在大海上漂了十多天。当时的情况是：恶风大浪，饥饿煎熬，竟至啃吃死者的肉，直至精神失常，互相残杀……到第十三天凌晨，筏上只剩下50人。这时他们突然发现远处海面上似有船影闪动，可不一会儿又消失了。人们再度陷入痛苦绝望之中。最后，被救上岸的只有15人，其中5人登陆不久便死去。在这惨烈的十三天里，共死掉140多人。

　　这骇人听闻的悲剧深深地感动了画家席里柯，于是一幅杰作自席里柯笔下诞生了。

　　泰奥多尔·席里柯在法国里昂出生。15岁时，席里柯来到巴黎，向委尔奈学画，两年后，席里柯进入古典派画家格罗的画室。席里柯不遵守那些古典主义规则，被视为无可指望的人而被赶出画室。席里柯和他的老师格罗一样，也是法国浪漫派绘画的先驱，而且比他的老师走得更远。名画《梅杜萨之筏》，是画家席里柯一生中最有代表性的浪漫主义杰作。

　　《梅杜萨之筏》创作于1818年。整幅画面以金字塔形构图，把事件展开在筏上幸存者发现天边船影时的刹那景象：他们有的振臂高喊；有的在挣扎；而扶着儿子尸体的老人，对生却显出了绝望。在木筏的四周，到处都是漂浮着的尸体。中左上方的一组人物，议论着远处的船只，相信一定是来救援的。最后，画家在金字塔构图的尖顶上，放置了一条摇动着的红巾，为这幕悲剧的结局指出了一线希望，这也是法国人民在苦难斗争中的希望象征。

　　《梅杜萨之筏》不是一幅单纯的画，它是画家对现实的影射，是浪漫主义画家对现实的批判精神的表达。

●希阿岛的屠杀 德拉克洛瓦

>>> 不屈的希腊人

《米索隆基废墟上的希腊》中描绘了一位挺立的希腊妇女形象，象征着不屈不挠的希腊。她伸开双手，表示斗争虽遭到惨败，但决不投降，因为祖国的尊严是不容侵犯的。远处的火焰与烟雾弥漫着整个大地，背景是一片暗红色。

德拉克洛瓦以丰富的激动人心的色彩，明暗对比的强烈效果和占据主要地位的希腊妇女那种紧张而又坚定的神情，表达了自己对土耳其侵略军的暴虐的抗议，也流露出对无辜受害人民的深切同情。

拓展阅读：

《我看德拉克洛瓦》
[法]波德莱尔
《德拉克洛瓦》戴陆

◎ 关键词：浪漫主义 激进代表 音乐感 鲜明立场

绘画的屠杀：德拉克洛瓦

法国浪漫主义另一位最杰出的代表是欧仁·德拉克洛瓦(1798—1863年)。

1798年，德拉克洛瓦在巴黎附近的加林支·圣·毛瑞思出生。他的父亲是一名高级官员，参加过法国大革命，后出任省长、外交部长和驻荷兰大使。母亲是一著名工艺师的女儿，受过良好的音乐教育，这对德拉克洛瓦的影响较大。少年时代的德拉克洛瓦是在马赛度过的。马赛是一个阳光充足与色彩强烈的地方，这里给予了他充足的养分。

1816年，德拉克洛瓦到巴黎学画。先进入古典派画家格罗的画室，后又研究普吕东的风格。在巴黎，由于画家对文学和音乐的爱好，很快与文艺界知名人士如诗人波德莱尔、小说家乔治·桑、音乐家肖邦等建立了友谊。

德拉克洛瓦是当时浪漫主义画风的激进代表，在绘画上敢于突破前人的窠臼。他笔下的画，色彩饱满热烈，富有强烈的音乐感，表现出一种诗意的美。这与他当时接触的著名的浪漫主义文学家有关。虽然如此，德拉克洛瓦的作品仍然有许多与现实紧密相连，《希阿岛的屠杀》就是其中的一幅，正是这种与现实紧密相连的因素，成为这位浪漫派画家艺术的最成功之处。

《希阿岛的屠杀》取材于19世纪20年代希腊人民为反抗土耳其统治而进行的一场"独立战争"中的一幕。1822年，土耳其侵略军攻占希腊的希阿岛，并在岛上大肆屠杀手无寸铁的希腊平民。侵略者的暴行激怒了全欧洲的进步人士，他们纷纷发表各种文字艺术品，来谴责土耳其侵略者的暴行，有的甚至用实际行动来支持希腊，比如英国浪漫派诗人拜伦直接参加了支援希腊人民的战斗，并献出了自己年轻的生命。而德拉克洛瓦为它创作了两幅著名的油画，一幅是《希阿岛的屠杀》，另一幅是1827年创作的《米索隆基废墟上的希腊》，表达了画家对希腊人民的声援与同情。

整幅作品没有糅进画家惯有的幻想成分，而是站在被侵略和被奴役者的鲜明立场上，以历史画的形式集中揭露了土耳其侵略军的残暴和野蛮：倒毙在血泊中的年轻母亲；吮吸着母亲的奶水尚不能站立的婴儿；无家可归的平民夫妇正被骄横的土耳其士兵用鞭子抽赶着；在马背上是声嘶力竭求救的少女；临死前的年轻妇女正搂着自己亲爱的孩子告别，而孩子的脸上现出惊恐的神色。画面的背景是一块不毛之地的平原，远处还有烧杀抢掠的场景，整幅画面震撼人心。学院派画家格罗看了这幅画之后倒吸一口凉气，喊道："这简直是绘画的屠杀了！"正是这样一幅作品，表现了画家对侵略与掠夺的抗议以及对正义与人权的追求。

●萨丹那帕路斯之死 德拉克洛瓦

>>> 《浮士德》

《浮士德》是歌德根据流传于民间的有关浮士德的故事而写成的一部悲剧。这个民间故事含有强烈的悲剧因素，在浮士德身上反映了新旧交替时期宗教与科学、理智与情感、神性与人性、因循与追求的各种冲突。

歌德笔下的浮士德是文艺复兴时期一个巨人的形象，他厌恶宗教和传统加于他身上的束缚，他渴求生活，不断进取，为实现人的价值、生活的真谛而不停地追求。浮士德虽然是一个悲剧人物，但是他面对人生的积极态度和积极进取的精神是值得学习的。

拓展阅读：
《走进歌德》杨武能
《法国绘画史》
　[法] 弗朗卡斯泰尔

◎ 关键词：风景画 文学作品 代表性 浪漫主义

令人伤感的《萨丹那帕路斯之死》

1825年，德拉克洛瓦到英国旅行。那个时候，英国正盛行风景画，这些风景画家的色彩感和英国独特的风景使德拉克洛瓦大为惊奇，为这些画所着迷。回国之后，德拉克洛瓦创作的油画笔锋也更为豪放，色彩更为鲜明和丰富，从中可以看出英国画家对他的启发。

从英国回来的最初的几年里，德拉克洛瓦一直都是从文学作品里寻找创作的题材，为莎士比亚、拜伦、歌德等人的文学作品创作，特别是那些令人心悸的情节和场面，往往被他拿出来作画，这一段时间他的主要创作有：根据莎士比亚的《哈姆雷特》所创作的《哈姆雷特和掘墓人》、根据歌德的《浮士德》画的《书斋里的浮士德》以及根据拜伦的诗歌绘制的《萨丹那帕路斯之死》和《加俄与巴帕加之战》。在这些作品里，依然强烈地展现着画家的浪漫主义风格，将德拉克洛瓦强有力的气魄、伟大的个性、奔放的情感、热爱自由的思想通过鲜明的色彩和激动的笔触展现出来，其中以《萨丹那帕路斯之死》最具有代表性。

《萨丹那帕路斯之死》也被称为"第二号屠杀"，以色彩缤纷动人。拜伦的诗歌，讲述的是这样一个故事：亚述第一王朝的最后一个暴君，名为萨丹那帕路斯，当起义军攻到他的皇宫之外的时候，他把自己心爱的宫女和妃子都一个一个处死，最后自杀。这是一个悲惨的故事。德拉克洛瓦将这个故事置于硝烟弥漫的背景上，那些死去的妇女的肉色和行刑者的褐色形成鲜明的对比，人物富有动态，看起来令人心悸。无论从色彩上还是从想象力上来说，这一幅作品都有崭新的突破，都代表了德拉克洛瓦在艺术上走向更加成熟。

不过，《萨丹那帕路斯之死》在1828年的沙龙上展出时，却遭到了不同寻常的非议和责难。当时，许多有名的批评家都对这幅作品进行了批评，比如德勒克吕斯说："这是对艺术的凌辱，是线条同色块的混同，是画家的错误。"批评家古提翁则说："被绘画表现出来的是最美的妇女的妄念。"而被称为浪漫主义的大文豪雨果，也不能同情这样的绘画作品，他指着画上的女人说："你们并不美而是有害的，美的崇高的线是明亮的，但却被割断了，在你们的脸上闪烁着亮光，即光的刺眼的鬼脸。"这些批评使画家大为生气，在这一年的2月6日画家写给朋友的信上，德拉克洛瓦说道："我完成了第二号屠杀，但却受到了驴子一样的评判员的责难。"即便如此，德拉克洛瓦依然坚持着自己的创作风格，与那些绘画上的保守势力进行顽强的斗争，可以说，他是浪漫主义画派的雄狮。

●自由引导人民 德拉克洛瓦

>>> 海涅

　　海涅（1797—1856年），19世纪德国伟大的诗人、政论家和思想家，德国革命民主主义者的主要代表。他自幼受到法兰西自由精神的影响，一生崇尚民主。

　　海涅的散文优美潇洒，清新隽永，政论笔锋犀利，思想深刻，作品广泛触及当时德国乃至欧洲的社会现实，鞭挞封建贵族的专制统治，抨击资产阶级的市侩习气，洋溢着战斗的豪情，显示出卓越的讽刺才能。他被誉为"利剑和火焰的诗人"。著作有《法兰西现状》《论法国的画家》《德国近代文学史略》《德国，一个冬天的童话》等。

拓展阅读：

《海涅抒情诗集》
　　浙江文艺出版社
《西方绘画艺术图典》
　　上海画报出版社

◎ 关键词：传世之作 七月革命 自由女性 感染力

浪漫主义的开山之作《自由引导人民》

　　无疑，《自由引导人民》是德拉克洛瓦的代表作，也是一幅不朽的传世之作。

　　《自由引导人民》同样取材于现实。此画又名《1830年7月28日》，表现的是七月革命事件。1830年7月26日，国王查理十世企图进一步限制人民的选举权和出版自由，宣布解散议会。巴黎市民闻讯纷纷起义，他们走向街垒，27—29日，激昂的法国人民，为推翻这个第二次复辟的波旁王朝，与保皇军队展开了白刃战，最后占领了王宫。这三天在法国历史上，也被称作"光荣的三天"。在这次战斗中，来自圣德克区的克拉腊·莱辛姑娘一马当先，在街垒上举起了象征法兰西共和制的三色旗；少年阿莱尔为把这面旗帜插在巴黎圣母院旁侧的一座桥顶上，最后倒卧在血泊中。

　　目睹了这一悲壮激烈的巷战景象，德拉克洛瓦被革命者的激情感染了，决心画一幅大画，来描绘群众革命的壮举，这就是我们看到的《自由引导人民》。在画面上，除了参战的市民、工人以及那个象征阿莱尔的少年英雄之外，画家在正中还设置了一个象征自由的女性形象，她头戴法国大革命时期的红色弗里吉亚帽，左手握枪，右手高擎飘扬着的三色旗，正转身号召民众向君主专制王朝冲去。无疑，这个自由女性形象是德拉克洛瓦想象的核心人物，她也成了全画的中心，也是观众注目的焦点，她成为这幅三角形构图的制高点。

　　在这位自由女性的左侧，一个少年挥动双枪急奔而来。而右侧，那个身穿黑上衣戴高筒帽的是个大学生，他紧握步枪，眼中闪烁着对自由的渴望，也有人认为，这就是画家本人。大学生背后，有两个高举战刀怒形于色的工人形象。画面的前景，在众多倒毙在瓦砾堆上的禁卫军尸首间，一个受伤的青年匍匐着想站起来，并且仰望着女神手中的三色旗。画面的远处，则是晨雾中的巴黎圣母院，隐约可以看到北塔楼上飘扬的一面共和国旗帜。这幅画气势磅礴，画面结构也极其紧凑，色调丰富炽烈，用笔奔放，有着强烈的感染力。

　　1831年5月1日，《自由引导人民》在巴黎展出时，引起社会的热烈反响。德国大诗人海涅为此画写了赞美诗。并于同年，此画被法国政府收购，在卢森堡宫里展出了数月。但是，当时法国的局势变幻莫测，因局势变化，作品又还给了画家本人。17年后，1848年二月革命之际，法国人民又要求把此画重新在卢森堡宫公展。同年6月，巴黎工人起义，此画又被当局政府摘下，理由是这幅画具有煽动性。直到1874年，这幅伟大的作品才被正式送进罗浮宫。

双峰对峙——从古典主义到浪漫主义

● 秋天的樱桃树　卢梭

>>> 七月王朝

七月王朝(1830—1848年)即法国君主立宪制王朝。又称奥尔良王朝。1830年,资产阶级对被剥夺选举权大为不满,因而发动七月革命,法国国王查理十世退位。查理十世指定的继承人伯爵亨利(1820—1883年)并未继位。路易·菲利浦依靠资产阶级的支持登上王位,史称七月王朝。

七月王朝时期,法国工商业得到较大发展,开始大规模使用机器,铁路建设速度加快。但它继续实行波旁复辟王朝的殖民侵略政策,入侵阿尔及利亚。1848年法国革命后被第二共和国取代。

拓展阅读:

《巴比松画派与写实主义》
姚钟华
《法国巴比松风景画派》
[苏联] 雅伏尔斯卡娅

◎ 关键词:七月王朝 诗意感受 写实主义 自然印象

枫丹白露巴比松画派

巴比松是巴黎南郊约50公里处的一个村落,位于枫丹白露森林的进口处,以风景优美著称。在19世纪的三四十年代,一些法国青年画家不满七月王朝统治下的现实生活和僵化了的学院派新古典主义绘画,陆续来到巴比松一带写生作画,有的还定居下来,最后形成了巴比松画派。这些巴比松画家们,厌倦了都市活动,信奉"回到自然",在作品中热情洋溢地倾诉了对自然风景的诗意感受,一般被认为是写实主义画风的开始。

法国风景画的历史已经很悠久,早在17世纪,就有克洛德·洛兰和普桑创作风景画。但是,巴比松画派在绘制风景画方面,有着自己独特的艺术追求。这个画派用写实手法来表现自然的外貌,致力于探索自然界的内在生命,力求在他们的作品中表达出画家对自然的真诚感受。巴比松画派最终使法国风景画从新古典主义原则的束缚下解放出来,使风景画在法国获得了新的艺术生命,拉开了19世纪法国声势巨大的现实主义美术运动的序幕。

巴比松画派的先驱画家是乔治·米歇尔和路易·卡巴。而真正成为这个画派的代表画家是卢梭、迪亚兹、杜伯勒、特罗扬和杜彼尼等人,此外,还有一些声名不大的画家,也是这个画派的人物,而米勒和柯罗虽然与这个画派息息相关,但是,他们的绘画成就显然不是这个画派所能概括的。从19世纪三四十年代开始,这些画家投入到枫丹白露森林中,其中一个动机就是反对长期以来虚构的"历史风景画"。当时,柯罗提出了"面向自然,对景写生"的创作原则,倡导走出画室,投身大自然,在大自然中直接写生,捕捉大自然中灿烂的色调,表现其丰富多姿的典型形象,创作生动而真实的作品。这个宣言要求画家记录瞬间的自然印象,反映大自然的本质,推动了现实主义风景画的发展。

虽然,巴比松画派得益于荷兰风景画和英国风景画的影响而发展起来。但是,因为这个画派人数众多,迅速在法国占有了地位,作为一种法兰西民族风景画派,又反过来影响了整个欧洲的风景画创作。巴比松画派在历史上的作用是不容忽视的。

● 巴比松画派成员特罗扬作品《风雨将至》。画中远景里已是乌云滚滚,树的枝叶已开始摇动,预示着一场风雨即将来临。近景上的一池溪水,平静得像镜子一样,远处有一对穿红、白两色衣服的恋人,在池中映出清晰的倒影。近景右侧那个骑牛的牧童,正低着头与身边的小狗对话。画家如实记录了暴风雨降临前眼前的一切。

●德拉克洛瓦自画像

>>> 摩洛哥

　　摩洛哥位于非洲西北端。东南接阿尔及利亚，南邻西撒哈拉，西濒大西洋，北隔直布罗陀海峡与西班牙相望，扼守大西洋进入地中海。摩洛哥地形复杂：中部和北部为峻峭的阿特拉斯山脉，东部和南部是上高原和前撒哈拉高原，而西北沿海一带为狭长低缓的平原。最高峰图卜加勒山脉海拔4165米，乌姆赖比阿河是摩洛哥第一大河。

　　摩洛哥气候温和宜人，四季花木繁茂，赢得"烈日下的清凉国土"的美誉。摩洛哥是个风景如画的国家，还享有"北非花园"的美称。

拓展阅读：

《一千零一夜》
　　（阿拉伯民间故事）
《我看德拉克洛瓦》
　　［法］波德莱尔

◎ 关键词：七月革命 真实形象 哥雅 自画像

德拉克洛瓦的北非之旅

　　七月革命的失败，使德拉克洛瓦大为失望，他开始讨厌法国的社会状况，很想出去看看外面的世界，特别是东方的世界和非洲的世界。这个想法终于在1832年实现了，这一年德拉克洛瓦跟随一个法国军事代表团来到了非洲的摩洛哥、阿尔及利亚等地，在这些地方，他欣赏到了当地的民族风俗风光，如他参加过摩洛哥人的婚礼，到过阿尔及利亚人的闺房，观赏激烈的马斗场面，参与当地人的狩猎活动，等等。在这里，他仔细地观察、研究非洲人的生活以及风俗情况，做了不少速写。在回来的途中，他还到西班牙，观看了哥雅的作品，并被他的作品所震撼。总之，这次旅行对德拉克洛瓦的创作影响很大。

　　从摩洛哥、阿尔及利亚访问归来后，德拉克洛瓦开始完全以真实形象为创作对象，出现了艺术上的新转机。他曾这样表达过，在阿尔及利亚人身上，画家找到了最理想的艺术对象。

　　北非之旅后，德拉克洛瓦觉得不再有追求新的灵感源泉的必要了。在回来的十几年里，也就是1834—1848年间，他绘制了数量惊人的作品。这期间他仍旧寻求绮丽的色彩感受，但是这次不同于以往，他一直在真实的而不是在幻想的形象世界里寻求。从他保留下的许多创作素材来看，有的是富有戏剧性的传说人物，如1830年的《奔德战役》、1831年的《南锡战役》、1837年的《塔堡战役》。但整体来说，这些作品所反映出来的是生活空虚和贫乏的气息，与他前期的作品相比，缺少了激情。

　　1835—1837年间，德拉克洛瓦完成了一幅《自画像》，画中的自己是一个已经三十七八岁的中年男子。这个时期，画家的艺术追求正处于最旺盛时期。应该说，七月革命促使他离开了对历史与传说的迷恋，于是他重新开始描绘眼前真实可见的事物，该肖像表现了画家这个时候的精神面貌。就整幅肖像的色彩来说，它是沉着的，没有任何不谐和的声音。这里也仍然有他惯用的深红、淡紫、棕绿等暖色调，不过，这些色彩已经被画家进行新的处理，赋予它们以真切感，从而表现了一个他最熟悉的形象所具有的沉静与冷峻，没有丝毫装饰性色调。

　　德拉克洛瓦在自己的日记和书简里，仍然抨击他那个文明社会的平庸，抨击沙龙中学院派艺术的空虚。也就是说，他并没有放弃自己所追求的艺术风格，没有向平庸的批评家们投降，说明了对自己艺术追求的信心。

●枫丹白露森林的入口 卢梭

>>> 《沉睡的吉卜赛人》

《沉睡的吉卜赛人》是卢梭继《狂欢节之夜》之后的又一神秘杰作。据画家自述,画上的景象是他当年从军时的追忆。他曾被派往北非,经过一片荒无人烟的旷野。在他的印象中,一具吉卜赛流浪艺人的女尸,僵直地躺在沙漠中,身旁有艺人所用的乐器和生活用品。一头狮子走近尸体旁,这些都是画家的想象。

这幅景象惨淡的画面,被他处理得像图案那样干净,有秩序。一轮明月,在荒漠的上空,情境凄寂,神秘而又悲凉。

拓展阅读:
《法国文学史》柳鸣九
《世界名画家全集:卢梭》
何政广

◎ 关键词:巴比松画派 代表性 大自然 写生

裁缝的儿子卢梭

在巴比松画派中,卢梭的风格最具有代表性。

1812年,卢梭在巴黎一个裁缝家庭里出生。很早,卢梭就喜欢绘画。早在中学寄宿的时候,他就开始在练习本的页边上画画。那时每当放假,他就会被父母送到舅舅家。他的舅舅是一位历史风景画家,这使得他能够观摩舅舅创作的历史风景画。有时,在舅舅的允许下,他也在舅舅的破画布上画风景。但是,与临摹作品相比较,他更喜欢到大自然里去写生。他在绘画上展现出来的才华,使他舅舅认为,他将是一个画画的好材料。

15岁时,在舅舅的建议下,卢梭被父母送到了约瑟夫·莱蒙的画室学习。这是一个教授古典绘画原则的老师,在这里,卢梭学到了创作古典风景画的基本规则。但是,相比这些条条框框来说,卢梭更喜欢到自然界里去感受色彩,喜欢师法自然,不拘泥于任何艺术法则。他离开老师的画室之后,开始到各地感受自然风光。后来,他来到荷兰,受到霍贝玛等画家的影响,而当1832年,他来到英国,在沙龙上看到康斯特布尔的作品时,被这位英国风景画家的色彩大为感染。1834年,卢梭来到瑞士的日内瓦湖边,到汝拉山等地采风,在这里,他创作了出色的《牛群从汝拉高山牧场下来》。

从这幅画上,可以看出卢梭受到荷兰风景画家和英国风景画家的影响,但是,同时也可以看出,卢梭在风景画上的独创性,这就是画家将自己亲历的大自然瞬间壮观景象描绘到画布上。在画面上,乌云翻滚,成群的牛从山岳上向山谷中疾驰而去。整幅画的色彩艳丽,热情奔放,使观赏者大为震撼。此画做完之后,在朋友间进行展览,受到了一致的好评。此画的成功,无疑使卢梭成为现实主义风景画的领袖人物。

1847年,卢梭迁居到巴比松,这个风景宜人的地方,使他再一次感受到大自然对艺术创作的鼓舞。次年,巴黎发生革命,政府承认了他的绘画作品,并且给了他第一张订单,这就是他的杰作《枫丹白露森林的入口》。此画的构图独具匠心,采用了由内而外的视角来描绘枫丹白露的森林。繁茂的树叶、深色的树干、阳光下耀眼的原野,仿佛让人置身于清新的大自然中。最终,卢梭通过自己的不懈努力,获得了广泛的赞扬。1852年,他获得了一枚政府勋章,此后又担任过沙龙的评委。

1867年,卢梭因病在巴比松逝世。

◎ 关键词：时装店主 艺术感受 写生创作 印象主义

巴比松画派的灵魂人物柯罗

●柯罗笔下的罗马竞技场

>>> 柯罗《梳妆》

《梳妆》作于1859年，现归私人收藏。画中柯罗以全身像的形式展现一种神话式的境界：一个裸体女子在野外接受女用人的化妆服侍。画上的裸女就像山林女神宁芙，可她并不是神话人物，是现实的，只不过是一种虚构的现实。远处，还有一个靠在树上读着书的女人。在林子的后面，是白茫茫一片，是水是雾，令人茫然。

这特有的境界，反衬出这个裸体女子的高贵、善良、标致而又富有艺术幻想的生活性格。

拓展阅读：
《柯罗》人民美术出版社
《世界名画家全集：柯罗》
河北教育出版社

1796年7月16日，柯罗生于巴黎一个时装店主的家庭。

柯罗学画学得很晚。他中学毕业之后，按照父亲的安排，到一个布行里当学徒，学习做生意。直到26岁，他依然坚持自己的绘画兴趣，父母不得不同意他去学习绘画。为表示对他事业的支持，他父母每年给他提供15000法郎的生活费。这笔巨额的生活费使柯罗不同于其他的艺术家，他的一生从没有体验过渴求订单和拼命赶制的心情，可以说，他的大半生几乎没有卖出去什么作品。不愁吃穿的他，总是在慢条斯理、专心致志地研究自己的画技；这样的生活，自然会得出不同于其他艺术家的艺术感受。

1825年，柯罗来到意大利旅行，在罗马生活了三年，在此期间，他开始了独立的艺术创作，作品有《罗马会场古迹》和《罗马竞技场》等，这些作品开始表现出柯罗自己对艺术的感受，画面上，自然景物富于质感，构图严谨，已经在探索光线与空间的表达。

1828年，柯罗从意大利回到法国，开始在法国各地旅行，进行写生创作。这一时期，他经常往返于诺曼底与勃艮第，有时也去枫丹白露森林作画。1830年创作的油画

《沙特尔大教堂》，是他这一时期的重要作品，画面表现的是乡村环境中的建筑物。与此同时，他还绘制了许多描绘森林的油画，这是巴比松画派作品的先驱。柯罗的名言"面向自然，对景写生"很快成为巴比松画家们遵循的方向。

柯罗一生去过意大利三次，还去过瑞士，至于法国国内，更是处处留下了他的脚步。他一直在不停地采风创作，到了19世纪50年代，他的绘画风格成熟了，特别是那些抒情诗般的风景画，在画坛引起了许多人的注目。他经常在巴黎展出自己的作品，不过，他却不出售自己的作品。这让我们第一次体会到了艺术的独立性。

柯罗是19世纪中期法国最伟大的风景画家。他跟巴比松画派关系非常密切，但严格说来，他并不属于这个流派，因为他在画风上始终保持着不同于所有巴比松画家的个人特色。柯罗一生都在辛勤忘我地工作，留下大约2900幅作品。他在法国民族风景画中所起的作用是独特的，其创作实现了17世纪法国画家克洛德·洛兰风景画向印象主义画家早期风景画的过渡。

1875年，柯罗在巴黎去世，终年80岁。

双峰对峙——从古典主义到浪漫主义

◎ 关键词：写生采风 诗意 风景画 色彩感

秀美的《孟特芳丹的回忆》

● 孟特芳丹的回忆 柯罗

>>> 《孟特芳丹的船夫》

《孟特芳丹的船夫》创作于1865—1870年，选用的是与《孟特芳丹的回忆》相同的母题，画面构成基本相似，但在某些地方做了改动。柯罗加宽了水域部分，使构图的中间更加开阔，同时又在远处的土坡上加了一座小神庙，左边的人也从三个变成了一个，接着还提亮了土坡、反光和阴影。改动后画面笼罩着银灰色透明的调子，洋溢着朦胧的诗意。

对柯罗而言，线条、形、团块、调子、反光以及人物都是铸成画面结构的砖块，他根据抽象原则来编排它们，来研究自然的结构。

拓展阅读：

《法国巴比松风景画派》
[苏联] 雅伏尔斯卡娅
《法国近代风景画》荣生

孟特芳丹位于巴黎以北桑利斯附近，风景优美，柯罗年轻的时候，经常到那里去写生采风。1864年，柯罗创作了《孟特芳丹的回忆》，此画成为世界最具有诗意的风景画。

画面在湖边森林的一角展开，仿佛是晨雾初散，在清新的林地与湖面的水汽之间，构成一种温暖湿润的感觉。右侧一棵巨树成为此画的中心，几乎占去画面约五分之三，与它对面一棵小枯树相呼应，加强了画面的平衡感。而且，树枝朝着一个方向倾斜，显得和谐而富有节奏。两树的中间是湖面，显得非常平静。此时，和煦的阳光正穿过树叶间的空隙，散落到草地上，点醒了四处绽开的红色小花，让它们散发出光芒。一个穿红裙的妇女面朝着左侧的那棵小树，正仰着头，举起双手，似乎是在采摘树干上的草蔓。在整幅画上，这三个人物与整幅画的风格相配合，显得生机盎然。画家虽把他们都处理在一边，但却疏密有致，和谐自然。

柯罗的风景画，喜欢在前景画几棵柔弱斜倚的树枝，来加重画面的抒情性，这是柯罗抒情诗般的风景画的秘密。在这幅画中，也体现了柯罗的这方面经验，左侧的那棵小树，就属这种情况。那小树歪扭的姿势，虽是由于微风的长期吹拂所造成的，但是它倾斜的枝干，也就更显出婀娜多姿的舞蹈美，给整幅画平添无限诗意。妇女的红裙与头巾是全景的最强音，强烈的色彩感创造了观赏者视界的亮点。整幅画面犹如一种梦幻般的创作。画家完全用暖色铺染画面，整个色调显得细声细语，没有激情，只有和谐。这是一首大自然的赞美诗，如果没有画家对自然美的强烈感受，很难给人们留下这么深刻的印象。

此画应该算作画家晚年的重要杰出作品，此时，他的画风已经纯熟，处理画面也轻松自然了。与此同时，他还创作了油画《拉罗谢尔》《泉边的布勒通妇女们》以及一系列表现晨暮时刻梦样意境的风景画。这类风景画使他生前获得了巨大声誉，而这种画风长期被人们称为典型的柯罗风格。这是一些银灰色调子的画面，朦胧的光线透过蓬松的树丛，照射在宁静的池塘水面和远处的房屋上面，在中景部分，往往有几个牧人或少女，与整幅画的风格相融合。这类风景画的特点是把古典风景画的题材内容，通过浪漫主义的绘画语言表达出来，创作出诗意般的意境美。

柯罗十分热爱大自然，他曾说，"艺术就是爱"，"当你画风景时，要先找到形，然后找到色，使色度之间很好地联系起来，这就叫作色彩。这也就是现实。但这一切要服从于你的感情"。这简短的几句话，也许就是柯罗对绘画的全部感受吧！

●播种者 米勒

>>> 米勒《晚钟》

《晚钟》是法国画家米勒最好的作品。画面上，夕阳西下，劳动了一天的贫穷男子和一个贫苦的女子，听到远方教堂钟响，丢下手中的活，俯首合着双手默默祷告。他们把自己的灵魂交付给了心中的上帝。画家着力描绘出他们的虔诚，画中反映的现实生活又形象地告诉人们，他们虔诚的结果是什么——简陋的工具，破旧的衣衫，两小袋马铃薯。

《晚钟》的主题不单是对命运的谦恭和柔顺，而更重要的是人们缅怀在那大地上辛勤劳动、流尽汗水以养育众生的农民。

拓展阅读
《大地的画家米勒》
　[法] 罗曼·罗兰
《农民画家米勒》
　北京少年儿童出版社

◎ 关键词：巴比松画派 风俗画 巴黎美术学校

伟大的农民画家米勒

在巴比松画派中，米勒（1814—1875 年）是最有特色的，他以创作风俗画得名，在法国乃至世界都占有一席之地。

1814 年 10 月 4 日，米勒出生在诺曼底省一个富裕的农民家庭，他的父亲非常喜欢音乐，母亲也很娴雅。小的时候，米勒跟着父亲在田间耕作，那个时候，连他自己都没有想过会成为一个画家。农闲的时候，父亲会把他送到当地一个牧师那里学习拉丁文。但是，很快他就喜欢上了绘画，并且在 17 岁时，创作了《牧羊人在看守他的羊群》等作品。当然，这些作品还显得很幼稚，但是，对当时还未拜过师学过艺的米勒来说，已经是很了不起的创作了。

父亲很支持儿子，当他发现了儿子的绘画才能后，就送他到启尔堡的一个乡村画家那学习。两个月后，不幸的事情发生了：米勒的父亲去世了。为了担起家庭的重任，米勒中止了自己对绘画的追求，回家种地耕田。但是，中止并非终止。因为，他的祖母很爱他，她不想让米勒中途放弃，于是坚持要米勒继续学习。在祖母的劝告下，他又回到了启尔堡，跟随新古典主义画家兰洛瓦学习。兰洛瓦虽然自己的画画得一般，但是对学生要求严格，在这的三年里，米勒打下了非常坚实的基础。并且，在 1837 年，赢得了 600 法郎的奖学金，获得去巴黎美术学校继续深造的机会。

但是，在巴黎的岁月并不一帆风顺。在这段时间，巴黎艰难的生活，使他怀念起自己的故乡，于是，一些家乡农民的形象进入到他的脑海，并成为他创作的源泉。1848 年，米勒画出了《筛谷的人》。虽然这幅画没有给他带来很高的荣誉和影响，但是，他觉得找到了自己的艺术追求，于是，他离开繁华的巴黎，移居到巴比松村。

巴比松村是巴比松画派的聚集地，许多画家都生活在这里。在这里，米勒结识了许多巴比松画派的画家，并与他们交流艺术。米勒在巴比松生活了 27 年，成为一个地道的农民画家。他上午去田里耕作，体验泥土生活的乐趣；下午，则回到自己简陋的画室，描绘这里的生活。1857 年，米勒在这里创作了第一幅作品《播种者》，画面上表现的是一个身穿红蓝短衫的农夫，犹如画家本人。1867 年，画家卢梭担任巴黎博览会评委会主席，在这次博览会上展出了米勒的作品，而且，卢梭还给予了高度的评价，使他的作品第一次得到官方的认可。

可是，坚持艺术的米勒，生活却很悲惨。1875 年 12 月 22 日，生活在巴比松的米勒，在穷困中死去。

双峰对峙——从古典主义到浪漫主义

◎ 关键词：夏收场面 艺术追求 农村风景画 现实主义手法

米勒的代表作《拾穗者》

●拾穗者 米勒

>>> 《播种者》

米勒定居巴比松村的第一幅作品《播种者》，画了一位顶天立地、身着红蓝短衫的青年农民，他迈着雄健的步伐，在夕阳下撒播种子，他那深褐色的帽子与明朗的天空形成了强烈的明暗对比，倾斜的地平线和迈步的农民形成有力的交叉。

在米勒表现的农民题材中，始终将农民形象与土地紧密联系在一起，始终把农民作为大地的主人突出在画面上。艺术批评家戈蒂埃看了这幅画以后指出："播种者好像是用泥土本身塑造出来的一样。"从这幅画中我们看到了农民和土地的密切关系。

拓展阅读：

《法国绘画史》
　[法] 弗朗卡斯泰尔
《西方绘画这棵树》李磊

1857年，米勒完成的《拾穗者》是《播种者》的姊妹篇，描写的是农村夏收劳动的一个极其平凡的场景。原来的题目是"八月"，要表现的是一个欢乐的夏收场面，但由于画家的现实主义手法，使富饶美丽的农村自然景色与农民的辛酸劳动形成了对比，丝毫没有给人以夏收场面的欢乐气氛。当时，跟米勒走得比较近的几位社会活动家，看到此画后，建议画家修改构图。在他们的建议下，米勒渐渐删减人物，直至最后前景上只剩下三个拾穗粒的农妇形象。热烈繁忙的夏收场面却被推到背景的最远处。

在法国的农村，有一个很古老的习俗，就是每当农场主收割完作物，会允许一些拾穗的人在他的田里，自由地拾穗。这种习俗来自一个古老的传说，在传说中说，"允许孤儿和农妇拾穗，主宰你的上帝将会给你的工作生活带来祝福"。

再看这幅作品：画的远景，是热闹而繁忙的夏收场面。在那里，农场的人们已经把麦子打成捆，正往四轮车上装，打算运往附近的粮库。而远处的库场上，金黄色的小麦堆成了两座小山，印证了这个夏天的丰收。回到画的近景，在这阳光炙热的正午，三个农妇正在田间拾穗。她们头上，披着毛巾，衣着都很简朴。她们把拾到的麦穗堆在脚边。三个妇女的年龄不尽相同，因此对劳动的感受也就不同。在画面中间的那个妇女，看起来体格很强壮，她正在埋头工作。在她的左边，是一个农家少女，举止优美，散发着青春的气息。而最右边的这个妇女，看起来已经很老了，这样的劳动使她感受到了疲劳，正站起身子，要休息片刻。

这幅表现夏收场面的《拾穗者》在沙龙展出后，立刻引起了资产阶级舆论界的广泛注意，遭到评论家与政治家的抨击。有人说："画家在这里是蕴有政治意图的，画上的农民有抗议声。"甚至，有人在报纸上发表评论："这三个拾穗者如此自命不凡，简直就像三个司命运的女神。"而《费加罗报》上的一篇文章，更加耸人听闻地说："这三个突出在阴霾的天空前的拾穗者后面，有民众暴动的刀枪和1793年的断头台。"当然，在革命的年代里，每一件艺术品都可能被人联想到有政治意图，一幅画、一首曲子，甚至作家的每一个字里，都会被评论者挖出革命的内涵。但是，值得指出的是，米勒的农村风景画从不寄予任何社会改革的愿望，他只是在坚持自己所追求的艺术而已。

●库尔贝自画像

>>> 巴黎公社

巴黎公社是 1871 年法国无产阶级在巴黎建立的工人革命政府，世界历史上第一个无产阶级专政的政权。3 月 18 日巴黎工人举行武装起义，推翻了资产阶级政权。3 月 26 日选举了公社委员，3 月 28 日在市政厅广场上宣告公社成立。

公社成立后颁布了一系列维护劳动人民利益的法令，组织群众参加国家管理等。因没有及时镇压反动势力，4 月初，凡尔赛反动派开始组织进攻巴黎。5 月 21 日在普鲁士军队的帮助下占领巴黎，5 月 28 日，经过震惊世界的巷战，公社失败。

拓展阅读：

《法兰西内战》[德] 马克思
《法国革命史》[法] 米涅

◎ 关键词：现实主义 古典派学院 绘画之父 巴黎公社起义

革命的写实主义者库尔贝

与米勒一样，库尔贝也是一位现实主义绘画大师。这位画家对任何有装饰性的绘画都不屑一顾，他追求的是对生活的最真实的表现，这也是他最高的美学准则。他也因此被尊称为近代现实主义绘画之父，不仅在作品中，而且在理论上，开创了现实主义绘画的道路。

1819 年，库尔贝在法国西南的小镇奥尔南出生，这是一个富裕的葡萄园主家庭，他的父亲还曾经当过市长。1839 年，家里把库尔贝送到巴黎，学习法律。然而，库尔贝对法律并不感兴趣，反而是罗浮宫、巴黎形形色色的美术展览深深吸引了他。他觉得，自己应该去美术界大展身手。于是，他开始研究绘画，尝试创作，并且与当时的诗人波德莱尔、社会主义者普鲁东等人交往，这些人的思想对他影响很大，他把创作目光投向现实，与当时的古典学院派不同。

1848 年革命爆发，库尔贝的创作也进入旺盛时期。在波德莱尔、普鲁东等人的支持下，库尔贝的创作进入了一个崭新的阶段。在当时的沙龙美术传统中，大型的纪念碑式油画一般只被用来表现宗教神话和帝王贵族历史之类的题材，可是库尔贝的《奥尔南午饭后的休息》，打破这一惯例，这是一幅用纪念碑式的大型油画形式，来反映法国平民的日常生活。《奥尔南午饭后的休息》中有四个人物，自左至右分别为：库尔贝的父亲，他正在听音乐；第二个人物过去被不少评论家认为是画家本人，但据近年国外考证，他其实是请客吃饭的主人埃诺；此外还有库尔贝的朋友马尔莱以及一个拉小提琴者。此画在这次沙龙中获得了二等奖，并为国家所收购，自此，库尔贝的作品进入了一个全面现实主义风格时期。

库尔贝把自己的全部创作转向现实，在他看来，现实就是最好的美，在他眼里，美就是强壮的肌肉、乡村少女苗壮的身躯，他不美化人，只是想把世界上最真实的东西呈现在观赏者的面前，让一切都显得最自然最真实。为此，在 1848 年以前，他曾三次被沙龙拒绝展出他的作品；但是，库尔贝一直坚持着自己的绘画风格，并且取得了最后的成功。

库尔贝不仅在创作上紧跟时代的步伐，而且思想也是比较先进的。为此，他参加了巴黎公社，成了公社的委员，领导美术家委员会。当巴黎公社起义失败后，库尔贝受到了当局的重创，无奈中流亡瑞士。后来，又回到法国，发现自己的作品也受到官方的限制不能展出和出售，这使他的生活异常艰难。1877 年，流落在异乡的他，悲惨地死去了。

●奥南的葬礼 库尔贝

>>> 《筛麦的女子》

《筛麦的女子》是一幅表现普通劳动者朴素、勤劳品质的作品。画面表现了麦场上两个劳动着的普通农村妇女和一个男孩的形象。在画面的左边一个农妇穿着灰色的裙子，靠在麦包上，无精打采地拣着麦子。在画面的右边一个男孩正低着头查看木柜。在画面的中间一个年轻健壮的农村姑娘正在筛着的麦子，身体呈优美的 S 形。

整幅画无论从构图、色彩还是人物表情刻画上看，突出表现了农村姑娘的形象。这幅画的产生标志着库尔贝开始找到了现实主义创作的源泉。

拓展阅读：

《欧洲美术鉴赏》左庄伟
《新古典主义绘画》张少侠

◎ 关键词：现实主义题材 穷老汉 理想化 创作道路

库尔贝的现实主义道路

第一次成功后，库尔贝更注重现实主义题材的绘画。1849年，他把一位70岁的养路工带进了自己的画室，开始创作，这就是著名的《石工》穷老汉成了画中的主人公。

这是过去画家们较少表现的一个题材。此画把无情的现实跟浪漫主义的幻想和学院派新古典主义的理想化和虚假做了对照。在画中，那个年老的养路工工作似乎有些力不从心了，在他的左膝盖下面垫着一把稻草，机械并重复着他的工作。在他的后面，是一个衣衫少年，正在艰难地搬着一块沉重的石头；很显然，石头过重，少年很难搬动它。而现实是残酷的，他前面的老人的命运预示着他的未来。这幅画，不仅对矫揉造作的艺术做了批判，而且也对现实生活中的苦难进行如实描写，批判了社会的不公。库尔贝这种如实地再现法国平民悲惨生活的画面引起了强烈的社会反响。遗憾的是，1945年此画被烧毁了，如今只留下了一些印刷品。

随后，库尔贝的重要作品是《奥南的葬礼》。这是一幅巨型的现实主义油画作品，也是库尔贝篇幅最大的作品，高270厘米，宽达730厘米。此画描绘的是外省的民间丧葬风俗。画中描绘了40多个等身大的参加丧仪者，包括神情哀伤的画家亲友和当地居民以及神态冷漠的市长、监察官和教士们。无疑，这又是一幅典型的现实主义力作。1850年，《石工》和《奥南的葬礼》在沙龙一经展出，立即受到保守舆论的猛烈攻击。当然，画家的好朋友，那些进步的社会舆论家则给予画家热情的支持，如普鲁东赞扬这幅画具有深刻的政治意义和社会意义；尚弗勒里也认为库尔贝的艺术具有光辉的前途。这些鼓励，使画家更加坚守着自己的创作道路。

进入20世纪50年代，画家创作了赫赫有名的《浴女》，此画作于1853年。在这幅画里，画家更是回避了所有的古典美感，在这里，这个裸体的女人没有优美的曲线，没有迷人的姿态，也没有白嫩的肌肤；这是一个十分健壮而且有些粗俗的农妇，与人们所期待的形象相差甚远。很显然，这样的作品受到了唯美主义者的批判，浪漫主义画家德拉克洛瓦看后也非常不解。展览会开幕那天，拿破仑三世也来了，当看到这幅画时，竟然用自己的马鞭抽打画中的裸女，这幅画让他无法忍受。库尔贝虽然遭到方方面面的抨击，但是，他根本不把这些放在心上，继续着自己的创作道路。

双峰对峙——从古典主义到浪漫主义

◎ 关键词：象征 学院派美术 个人画展 艺术灵感

"现实主义"的标志——库尔贝《我的画室》

● 我的画室 库尔贝

>>> 《女人与鹦鹉》

　　库尔贝的《女人与鹦鹉》画中，裸女仰卧在一张铺着白色褥单的床上，女人体在白色反衬下显得更富挑逗性。女人的头发与左手上的鹦鹉，加强了人体的魅力，因而给人以某种色情的意味。库尔贝运用如此大胆的构图，在他以往的作品中并不多见。

　　裸女的肌肤在昏暗的环境中尤其显得珠圆玉润，舒展的曲线，再一次展示出库尔贝的写实技巧与功力，他以最好的艺术素养画出了他对自然的写实本质的美学观。毫无疑问，这一幅《女人与鹦鹉》是库尔贝后期的杰作。

拓展阅读：

《法国绘画史》
　　[法] 弗朗卡斯泰尔
《西方绘画艺术图典》
　　上海画报出版社

　　1855年，库尔贝总结了过去七年的创作，而后，在短短的六周里，他以惊人的毅力和速度创作了一幅巨画，这就是赫赫有名的《我的画室·概括我七年创作生活的真实寓言》。

　　虽然，这幅画没有《奥南的葬礼》大，但是高也有361厘米，宽有597.5厘米，也是一幅巨作。画面上共有23个人物，以画家本人为中心，其余22人分布在画布左右两侧。在画面的中间，画家坐在一幅大画布前面，正在修改画中的风景；在他身后靠着一个裸体女模特儿。他本人显得十分惬意，右手举笔作画，左手握着调色板，那张长有络腮胡子的脸，呈侧面地向上仰着，左前方有一个昂头观看画家作画的乡村男童，小孩跟前有一只在地上打滚的小白猫。据说，模特象征了他的艺术灵感，而男童则象征着他的童年时代。

　　在画家的右侧，是交往密切的朋友，包括社会学家普鲁东、诗人波德莱尔、文艺批评家尚弗勒里、收藏家布鲁阿、音乐家普罗马埃，等等。在画家看来，他们是时代的主流，艺术的最佳代表，画家把他们画入画中，是想借此象征他所接触的时代的哲学、诗歌、散文、音乐和绘画。画家的左面，出场的是神父、犹太教徒、失业者、商人、妓女、乞妇、剧场丑角、猎人、掘墓人等各种人物，体现的是社会各个阶层的生活。除了人物以外，画中还出现了匕首、宽檐帽、吉他乐器以及置于画架后面的一具石膏像等。这具石膏像是垂死的殉教圣徒塞巴斯提安，以此讽刺了为法国皇宫艺术做出了"牺牲"的学院派美术。画家在同朋友谈到这幅画的时候，是这样说的："我在中间作画。右边是我的同道，我的朋友们、工人们、热爱世界和热爱艺术的人们；左边是另一个世界，日常生活的世界，人民、忧愁、贫困、财富、损害者和被损害者，还有那些生活在死亡边缘的人们。"这大概也是画家构思的源泉。

　　这样的一幅画，显然不能被官方的沙龙所接受。本来，库尔贝想通过这样一幅作品，来证实自己的艺术价值，从而得到官方的认可。但是，这些学院派的守旧人士，根本无法接受这样的作品，于是他们拒绝了他和《奥南的葬礼》，而要了另外的十一幅作品。艺术家被激怒了，这可是他的精心制作啊。于是，他断然收回了所有被接受的作品，退出了此次展览。而后他趁巴黎举办国际博览会之际，在美术沙龙的附近，自建一座木棚，开了一个小型的个人画展，自命为"库尔贝的现实主义"，展出40幅作品。

　　此次私人画展被看作是"现实主义"的标志。

双峰对峙——从古典主义到浪漫主义

◎关键词：法国社会 批判 政治漫画 现实主义

杜米埃的政治讽刺画

●诡诈的仆人 杜米埃

>>>《带孩子的洗衣妇》

在《带孩子的洗衣妇》中，杜米埃描绘了一个极为平凡的生活场面——母亲带着孩子洗衣服。母亲挎着一篮子洗好的衣服，带着一个离不开她的孩子，急速地奔跑着，画家并不着力刻画人物的面部表情，而着意在人物奔跑时所体现的内在精神。

人物身体前倾，一脚着地，被风吹起的裙子和孩子的头发，更增强了画面的运动感。她健壮的身体隐含着她具备克服一切困难、承受一切重担的能力，是法国劳动妇女的典型形象，如同一座纪念碑。

拓展阅读：

《杜米埃：讽刺漫画大师》
摩琼芳
《杜米埃画集》
人民美术出版社

杜米埃（1808—1879年），法国画家、雕塑家，卓有影响的讽刺画家，他和库尔贝生活在同一个时代，对法国社会进行了批判。

1808年2月26日，杜米埃出生在马赛一个装玻璃工人的家庭中。他父亲是一个文学爱好者，对家传的行当不感兴趣，于是举家迁到巴黎。到了巴黎，他的父亲不再当玻璃工人转而成了一位工人诗人，但名气不大，收入甚少。为此，杜米埃只好出去打工，贴补家用，他在法院做过当差，在书店做售货员。但是，他和他的父亲一样，对艺术十分感兴趣，于是还抽很多时间去学习绘画。

漫画和社会政治讽刺画是杜米埃最擅长的，也因此在画坛成名，他一生中，创作了4000多幅这样的作品。1830年后，杜米埃的艺术进入了成熟阶段。这段时间，他在《漫画》杂志工作。1832年起，他开始陆续发表并展出抨击路易·菲力普政府的石版漫画，这些漫画作品使他名声鹊起，其中最有名的是1832年发表的《卡冈都亚》。

《卡冈都亚》借用拉伯雷同名小说中的主人公形象，描绘的是一位国王。画中的国王，张开大口，贪婪地吞食着民脂民膏，而王座下面，则有一批官僚在等待赏赐。此画最初陈列于一家商店的橱窗中，很多经过橱窗的人，看后不自主地发出了反政府的口号，因此，画家受到法院控诉，并被判刑半年，罚款600法郎。可是，坐牢并没有改变他的观点。在狱中的他说："在这个美妙的地方，人们并不怎么太快活，可我是快活的，至少是与众不同嘛！"并且，在服刑期间，他还与同牢的难友——一个共和党人，建立了同志式的友谊，这使画家在政治上迅速成熟。1833年出狱后，他更是用他的艺术来反对当时法国的制度。

1835年后，因为时局的变化，法国禁止发表政治漫画，为此，杜米埃的创作题材不得不开始转换，而后向社会风俗石版漫画转变。虽然是风俗画，但是画家仍然试图通过这些作品来揭露七月王朝资产阶级的腐朽生活。这期间的重要作品是石版漫画组画《卡通》，作于1836—1838年，总数达100幅，陆续发表于《喧噪》杂志。这套组画着重描写骗子、投机家R.马凯尔及其同伙贝尔特兰的丑行。这组画一经发表，就引起了轰动，作品折射了路易·菲力普政府的政客们的欺骗和勒索等种种丑陋的行径，看了让人大快人心。

1848年革命胜利，使杜米埃得以重新创作政治漫画。可以说，杜米埃是以一种超强的耐力坚持着政治讽刺画的创作，他的创作反映了那个时代的腐朽，具有很强的现实主义批判性，为后代的讽刺画开辟了道路。

双峰对峙——从古典主义到浪漫主义

●堂吉诃德 杜米埃

>>> 《沐浴的孩子们》

在平凡的生活中到处存在着美。唯有热爱生活的艺术家才能发现和表现这种美。在《沐浴的孩子们》这幅画中，充满了纯真的童趣与母爱，使人体会到生活的美好与天伦之乐。

杜米埃以高度概括的笔触和色块，重现人物活动的轮廓所构成的形体动势变化，传达人物个性与情感；以浑圆的曲线造型，使画面产生温柔的意境；艺术语言的概括与抽象，可引发人们的想象和联想；恰当的夸张，更能突出人物的精神气质。

拓展阅读：
《堂吉诃德》
　　[西班牙] 塞万提斯
《莫里哀戏剧全集》
　　文化艺术出版社

◎ 关键词：灵感 现实主义 超越 运色技法

杜米埃的油画《三等车厢》

在杜米埃的创作里，他的漫画、讽刺画影响最大，他的油画到了20世纪才受到重视。在他死后的21年，也就是1900年，在一次展览会上，他的油画终于震惊了美术界。

杜米埃最初并不从事油画创作，开始创作油画已经是1848年革命之后的事了。此时他已经40岁了，对于艺术的认识也更加深刻。他的油画如同他的讽刺画一样"不求形似"，只注意色块与形体的"神似"。他以棕色和粉红为基调，画了许多小幅油画，有日常生活的记录，也有从莫里哀、拉封丹和塞万提斯的著作中选取的题材。其中以《三等车厢》最为杰出。

《三等车厢》创作于1862年。这个时期火车刚刚运营，对人们来说，火车是一种新奇的事物。画家在这幅作品里，表现的就是人面对这种新事物的种种感受。画面的前景，画了一个扶着篮子的老妇人，从她的形体上看，她对这飞速前进的列车还有些不适应，显得很局促。在她的左边，是一个抱着熟睡孩子的少妇。在老妇人的右侧，是一个少年，他正在酣睡，好像是上车之前的兴奋导致了他现在的疲惫。这是一幅奇特的作品，如果从表现现实主义这方面来说，他似乎并没有超越他同时代的库贝尔，但是，就整幅画面给人的感受来说，是独一无二的。画家无论在人物的表现力上，还是从画面配置的感觉上，都显示出一种超越感，这种超越感大概来自他的灵感，而这种灵感，却给予了后来的印象派画家们极大的兴趣，特别是德加，对杜米埃的创作简直是佩服得五体投地。

在杜米埃的油画里，取材于神话的作品，最有名的是《被萨提儿追逐的宁芙们》。萨提儿是希腊神话中一个好酒色的半人半山羊神，宁芙即是山林水泽女仙。杜米埃在处理神话题材作品的时候，创作的尝试也是很大胆的。在他的作品里，仙女们不是那些水晶般的少女，画中的两位少女犹如农村妇女模样，她们正在为逃避萨提儿的追逐而狂奔。两个宁芙形象的动势呈旋转性，大红的裙子加强了形体的动感。两个少女的嬉笑与开心的奔逃的场面，被画家以粗犷的大色块强调出来。

此外，画家根据塞万提斯的小说创作的油画《堂吉诃德》也非常有名。杜米埃的油画从来不注重学院式那种严谨的素描结构。在油画技法上，他借鉴了米开朗琪罗和鲁本斯的那种奔放不羁的圆线造型技法。在鲁本斯那里，运用这种奔放的圆线笔法是为了画面的装饰效果，而杜米埃笔下，这些运色技法却显得十分自由，并使形象所概括

●杜米埃作品《三等车厢》。杜米埃在世时，他的绘画作品没有得到社会承认。在他去世以后，1900年的世界博览会上，他的油画作品才得到应有的评价。20世纪50年代，杜米埃被划入世界文化名人之列。

●杜米埃作品《特朗斯诺宁街的屠杀》

的特定动态具有一定的抒情意味。杜米埃的油画一般不画五官，这可能源于他的个人灵感，人物的脸部总是模糊不清，但整体感却是那样厚实真切。

●苹果 库贝尔

>>> 《三个交谈的律师》

杜米埃十分鄙视法国法律界那些寡廉鲜耻的司法人员，也曾尖锐地揭露过那些人的嘴脸，把他们的伪善、自负、叛卖和下流的行径表现出来。

这幅画中三个交谈的律师已经穿好法衣，准备开庭审理案件，他们代表三方势力，这些衣冠楚楚的"公证人"被画家用透视的笔触勾画出他们不可告人的内心世界，原形毕露于大庭广众。他们都是些贪污受贿、蹂躏宪法、践踏人权的伪君子、阴谋家。杜米埃的画法概括简略，具有本质的夸张和令人信服的真实感。

拓展阅读：

《库尔贝：写实主义大师》
何政广

《杜米埃：讽刺漫画大师》
廖琼芳

◎关键词：现实主义作品 意识形态 革命战士 黑暗势力

库尔贝和杜米埃拒绝拿破仑三世的勋章

库尔贝和杜米埃都以他们的现实主义作品批判了当时的社会，这些作品最初，很难被他们同时代的官方意识形态接受。但是，伴随革命的发展和深入，他们的作品开始引起人们的注目，影响力也就越来越大。

1848年，拿破仑三世当选总统，于1852年称帝，时局的动荡和他的政治野心，使他最终掌握了法国的政权。这位总统，为了巩固自己的政权，开始授予勋章收买大批的艺术家，企图控制这些艺术家的创作。虽然，在此之前，库尔贝的《浴女》让他无法忍受，但是，拿破仑三世的这种做法并没有让库尔贝和杜米埃放弃自己的创作风格，他们始终坚守着自己的创作，最终成了这个时代最伟大也最知名的艺术家，虽然他们的作品在当时还不能被完全接受。例如，在19世纪60年代，杜米埃已经陷入生活最贫困阶段了。1869年，拿破仑三世决定授予二人勋章，这对别的艺术家来说，是求之不得的，但是，在他们眼里，勋章并不和他们的艺术荣誉相匹配，于是拒绝了。这不仅印证了他们对反动政权的不满，而且也说明了他们对革命事业的坚持。

1871年3月18日，在法国爆发了伟大的无产阶级革命，建立了世界上第一个无产阶级革命政权，巴黎公社。库尔贝和杜米埃都参加了这次革命，库尔贝不仅是巴黎公社委员，而且还联合了当时所有进步的艺术家，成立了以他为首的巴黎艺术家同盟，由杜米埃作为执行委员。巴黎公社失败后，这些艺术家并没有被当时的白色恐怖所吓倒。当时，当局为了制裁库尔贝，指控他跟捣毁旺多姆广场拿破仑纪功柱事件有牵连，并且逮捕了他，被判处半年徒刑和巨额罚金。后经证实，他并未参与此事。在狱中，库尔贝在小本子上画了巴黎公社失败的悲壮事件，如：素描《枪杀》《在狱中》等。出狱后，为了偿付巨额罚款，库尔贝几乎破产，无奈之下，流亡瑞士，客死他乡。但是，直到死他也没有向当局者低头。杜米埃也是这样，他也坚持与当局进行斗争，穷困的他几乎连住的地方都没有了，好在柯罗周济了他。当时，柯罗为了周济他和库尔贝，从来不出售作品的他，卖掉了自己最名贵的风景画。1879年，杜米埃在瓦尔蒙杜死于脑溢血，次年，他的骨灰才被运回巴黎。

库尔贝和杜米埃都不愧为伟大的革命战士，他们用自己的艺术与黑暗势力战斗了一生。

双峰对峙——从古典主义到浪漫主义

● 番红花花瓶 法国 富切

>>> 照相机调焦原理

照相机实际照相时，被照物体与照相机的相对距离每次总是有变化的。由高斯公式可知，对于不同的照相距离，其照相光学系统的像距也将随着变化。

为了使不同距离的被摄物体能够正确地成像在焦平面（胶片平面）上以得到清晰的影像，必须随时调整镜头与胶片平面之间的距离来适应物距的变化。镜头的这种调整过程就称为调焦。为了正确地进行调焦，一般在调焦前还要测定出被摄物体到胶片平面之间的距离，这个过程便称为测距。

拓展阅读：

《摄影技术与艺术基础》
　　　　　　杨绍先
《摄影构图技巧》
　　　山西科学技术出版社

◎ 关键词：达盖尔 摄影器材 感光度 显彩色片

摄影在悄悄改变艺术

有个人名叫达盖尔，他是法国的一个画家，但他厌倦了在画纸上涂抹自然景物。他想，如果能把这些美丽的景物用一种仪器直接印制到纸上该多好。其实，不只他一个人这样想过，只是他付出了实践，经过多次试验，直到1839年，试验获得成功，摄影术在他的手里诞生了。

摄影术的发明，改变了艺术的发展方向，特别是绘画。在摄影术发明之前，许多画家在创作的时候，都力求在作品中表现真实自然的景物，追求作品的逼真效果；但是，摄影术通过科学的手段，把人物照得更加逼真了，这是任何绘画都无法比拟的，如果再继续追求绘画这方面的成就，无疑是自讨苦吃。所以，摄影术的发明，改变了人们对绘画的感受，许多人不再追求再现事物的真实感，而是追求表现景物的印象和自己的艺术感，这也是后来印象派绘画诞生的一个重要原因。

当然，最初的摄影术所拍摄下来的照片，其效果还不能跟绘画相比，因为摄影技术刚刚起步，也确实没有办法展示自然景观的优美。但是，在过去的一个世纪里，科学的飞速发展，使摄影术也跟随发展起来，并且摄影术和摄影器材的改进，最终促成了摄影成为一门独立的艺术，在艺术之林独占一席之地。摄影技术的发展促进了摄影器材的不断改进。1880年，美国24岁的银行记账员、业余摄影爱好者G.伊斯曼发明了干板涂布机，并于1888年成功制造了第一台柯达照相机。到了20世纪，摄影技术发展更是日新月异，胶片感光度成千倍提高，摄影机的小型化、曝光的自动化等，都相继实现了。1945年，发明了波拉罗黑白即显照片。1907年，法国的吕米埃兄弟发明了"天然彩色片"。这是第一个实用彩色片。1963年柯达公司生产了第一个三层乳剂的彩色胶片；次年，德国生产了同类的阿克发彩色胶片。1963年，波拉罗公司又研制出了即显彩色感光材料，波拉罗公司和柯达公司又先后发明了单页式即显彩色片，即"波拉罗片"。直到我们今天所能看到的数码相机。

虽然摄影成为一门艺术，并悄悄改变着艺术发展的方向。但是，摄影依然只是摄像，绘画依然有它自己的魅力，而且是摄影永远无法拥有的魅力。

●英国风景画《麦田》

>>> 约翰·罗斯金

约翰·罗斯金（1819—1900 年），维多利亚时期英国著名的学者、作家、艺术评论家。从小受严格的家庭教育，对建筑、艺术非常感兴趣。18 岁时考入牛津大学，后因病退学。此后两年在意大利养病，同时收集资料从事著述。1843 年，约翰·罗斯金因《现代画家》一书而成名，并使其拥有众多追随者。随后又发表 39 卷有关艺术的评论。

此外，他还作了大量的演讲，这些演讲后来结集出版，在英国广为传颂，最著名的莫过于《芝麻与百合》。1900 年 1 月 20 日患脑热病去世。

拓展阅读：

《英国风景画大师：泰纳》
　　　湖南美术出版社
《英国绘画百图》
　　　周裕锴 蓝玉

◎ 关键词：莎士比亚戏剧 创新精神 开辟者 晚期杰作

泰纳：英国风景画的开辟者

英国，这个盛行世界的莎士比亚戏剧的国度，在 19 世纪之前，根本没有诞生过一位对世界艺术有影响力的绘画大师。但是，到了 19 世纪，在欧洲大陆艺术的影响下，特别是它的邻邦法国的影响，英国开始了富有创新精神的英国风景画时代。而后的英国风景画很快风靡了整个欧洲大陆，反过来影响着那些曾经给予他们创作启迪的艺术国度。可以说，他们的创新精神，改变了整个欧洲美术发展的格局。

英国的美术发展得益于两位画家的努力：一个是泰纳，另一个是康斯特布尔，他们不仅改变了英国风景画的历史，而且在整个欧洲享有崇高的地位。著名的法国浪漫主义画家德拉克洛瓦就曾经这样称赞过这两位大师，他说："泰纳和康斯特布尔是真正的创新者，他们超越了过去的风景画家。"而泰纳无疑是这个改变的第一人。

1775 年，泰纳在伦敦一个理发匠家庭出生。他自小喜欢画画，喜欢临摹杂志里的插图。这些临摹的作品非常不错，他的父亲就把它们拿出去出卖，换几个先令。9 岁时，泰纳为一个酿酒的商人制作商标，展露了他的色彩天赋。13 岁时，他有幸进入当时的建筑和地形风景画家托马斯·马尔顿的画室里学习，一年后就进入皇家美术学院学习。

1793 年，泰纳开始建立自己的画室，此时，他的作品也开始成熟起来。泰纳的画法不仅对英国画坛影响巨大，也感染了法国的一些青年画家。尽管有人谴责他"破坏常规"，或说他笔法杂乱，违背人们传统的审美观；可是，著名的英国美术评论家权威罗斯金却不这样认为，他持独持意见，肯定了泰纳的画法所具有的伟大意义。

《战舰"特米雷勒号"被拖往船舶解体场》，又名《无畏号战舰》，是泰纳的晚期杰作，从这幅画里，可以看出画家对自己所开创的风景画艺术技巧。画上所描绘的是一艘准备退役的著名战舰"特米雷勒号"。背景是落日时分，金色的余晖下，战舰正被一艘小火轮徐徐拖向解体场港口。天空是火红的晚霞，海水被夕阳照得分外耀眼，水面是通红的血色。在左侧，画家用了蓝、紫加上黄色，这组冷色与霞光的暖色划分得异常分明。周围是异常的宁静，以此来衬托这艘因身经百战而略显疲惫又赫赫有功的战舰。

泰纳生性孤僻，不愿意与人交往，后来就到切尔西隐居。1851 年，在自己宁静的茅屋里，凝视着窗外的阳光，寂寞地死去。

双峰对峙——从古典主义到浪漫主义

● 乡村小径　康斯特布尔

>>> 《干草车》

《干草车》是康斯特布尔参加1824年在法国巴黎的沙龙展览的巨作。他画了这样一个单纯的农村生活场景：乡间的小河蜿蜒清澈，一辆干草车缓缓驶进波光粼粼的河水，在特写镜头下，耐人寻味。岸边的小狗好奇地望着干草车，调皮的姿态与马的沉静形成对比。高大繁茂的树冠与翻腾的云海相连，呼应着一望无际的田野。

《干草车》和谐的构图和细腻的着色令画面犹如一张全景风景照。近景、远景，层层展开，优美舒畅。画上的景色，被称为典型英国式的农村风景。

拓展阅读：
《英国风景画大师》何政广
《完全风景画教程》
　　山西教育出版社

◎ 关键词：黄金时代　田园风光　代表作　学院派

康斯特布尔幽静的《乡村小径》

19世纪是英国风景画的黄金时代，这一时期，与泰纳具有同等地位的，就数康斯特布尔了。

1776年6月11日，康斯特布尔生于萨福克郡的一个磨坊主家庭。18岁以前，康斯特布尔一直在乡间度过，帮助父亲管理磨坊。他从小学习绘画，受到格廷水彩画的启示：艺术要有真实感，只有向大自然学习。1795年，康斯特布尔跟随G.博蒙特来到伦敦。1799年，康斯特布尔进入皇家美术学院学习，结识了一些风景画家，在艺术感觉上受到他们的启迪。但是，他的绘画多半停留在模仿阶段，1802年他第一次在皇家学院展出的作品《风景》，就可以看出他模仿的痕迹。

1816年，康斯特布尔和马利亚·比克内尔结婚。为了不被马利亚的父亲拒绝，他承接了任何一件送上门来的订单，超负荷的工作使他的健康受到严重的威胁。1819年，马利亚的祖父去世了，他们获得了一笔数目不菲的财产，这给康斯特布尔提供了经济支援，他再也不必纠缠于那些无聊的订单了。同一年，他被选进了皇家学院，但并没有得到应有的重视。

在他48岁的时候，即1824年，改变康斯特布尔命运的事情发生了。这一年，他参加了巴黎沙龙，其作品《干草车》轰动了欧洲美术界，尤其给法国青年画家以深远的影响。这是一幅充满了阳光、温暖和生活气息的画面。为此，他赢得了巴黎沙龙的金质奖章，此画也成了康斯特布尔描写田园风光的代表作之一。

1826年，康斯特布尔又创作了一幅作品《麦田》，又名《乡村小径》，是他的代表作之一。这也是一幅充满生活气息、表现普通人平凡劳动的图画。在这幅画里，康斯特布尔表现出写实的精神，把英国风景画从因袭法规和外国影响中解放出来，描绘他看到的东西，将大自然作为自己的老师。为了能够大胆地表现现实中的风景，他摒弃了传统的棕色调子，以现实主义精神为其表现形式。在风景画技法上，他进行了大胆的革新，为油画技法的发展做出了贡献。即便这些革新遭到了英国学院派的冷遇，他的笔触精细，以至有人以为他的画笔是特别制造的。

不幸的是，1828年，他的妻子逝世了，这使他的生活充满了忧郁和悲痛。但画家并没有被痛苦压倒，反而一心从事于艺术创作，并在艺术团体讲学。1829年，康斯特布尔被选为皇家学院正式会员，其作品得到了英国官方的认可。

1837年4月1日，康斯特布尔在安静祥和的小屋里辞别了人世。

● 密莱画像 汉特

>>> 工业化

工业化通常被定义为工业（特别是其中的制造业）或第二产业产值（或收入）在国民生产总值（或国民收入）中比重不断上升的过程，以及工业就业人数在总就业人数中比重不断上升的过程。

工业发展是工业化的显著特征之一，工业化是现代化的核心内容，是传统农业社会向现代工业社会转变的过程。在这一过程中，工业发展与农业现代化和服务业发展相辅相成，总是以贸易的发展、市场范围的扩大和产权交易制度的完善等为依托。

拓展阅读：
《拉斐尔前派的梦》
［英］威廉·冈特
《拉斐尔前派作品选》
上海人民美术出版社

◎ 关键词：“拉斐尔前派协会” 传统规则 教诫意义

拉斐尔前派协会的感悟

1848年的一个晚上，三位学画的青年，即威廉·霍尔曼·亨利、约翰·埃弗雷特·密莱和但丁·加布瑞尔·罗赛蒂，在一起翻阅一本由卡洛·拉辛尼奥雕版的意大利14世纪比萨墓壁画的印刷品。他们发现意大利文艺复兴前期的绘画要更真挚更率直些，而且不受传统法规与风格的束缚。这些作品表现出的形象非常质朴，寓意性也很强。而英国学院里提倡的那些以拉斐尔为楷模的学院主义绘画，却显得十分死沉。他们觉得，在拉斐尔以前的画家，都是按自己的意愿进行创作，没有任何规则的约束，而以后的绘画就完全不同了，到处都是因袭与模仿，英国的绘画之所以死气沉沉和衰落不堪，其病症也就在于此。于是，他们决心提倡学习拉斐尔以前的画家按照自己的意愿去描绘，不必受任何传统规则的约束。并且秘密商定，以“协会”的名义吸引一些志同道合的画家，在今后的作品中，一律用“P.R.B”（“拉斐尔前派协会”的全称字头）作为标记。

“协会”建立之后，又发展了四名会员，分别是詹姆斯·考林逊、弗雷德里克·乔治·斯泰芬、托马斯·伍尔纳和罗赛蒂的弟弟威·迈克尔·罗赛蒂，成员达到七人，此后规模不再扩大，但认同这一派别、并以自己的作品追随这一画派的画家却不少，不下20人。其中一些是他们的学生和追随者。

1849年，拉斐尔前派协会在学院的展览会上展出了他们的第一批作品。当时，最初的三人年龄都不大，罗赛蒂仅20岁，密莱19岁，亨利比罗赛蒂大两岁，罗赛蒂是亨利的学生。这些热血沸腾的青年，宣称要用自己的优秀作品为这个画派的发展贡献力量。虽然，在理论上，他们的见解比较激进，但在实际的创作上，他们都运用了传统的写实手法，采用象征的或充满诗意的历史掌故、文学和神话传奇等题材，使自己的绘画形象具有一定的教诫意义，这也是这个画派的主要特色。

画家布朗虽不属于该画派的成员，却与该画派的关系极为密切。他的地位特殊，年龄比他们都大，画派的成员都很尊重他。布朗对拉斐尔前派协会的诞生，起了促进作用，也是该画派推崇的重要人物。

总之，“拉斐尔前派协会”是英国近代画史上的一个重要画派，他们的作品反映了英国工业化时代人们的传统生活方式与现实生活准则的尖锐冲突。在英国的绘画史上，占有着非常重要的地位。

双峰对峙——从古典主义到浪漫主义

◎关键词：拉斐尔前派 罗赛蒂 初恋 《新生》

罗赛蒂《贝娅塔·贝娅特丽丝》

●贝娅塔·贝娅特丽丝 罗赛蒂

>>> 但丁

但丁·阿利基埃里（1265—1321年），意大利诗人，被恩格斯誉为"中世纪的最后一位诗人，同时又是新时代的最初一位诗人"。一生著作甚丰，其中最有价值的无疑是《神曲》。

《神曲》这部作品通过作者与地狱、炼狱及天国中各种著名人物的对话，反映出中古文化领域的成就和一些重大的问题，带有"百科全书"性质，对欧洲后世的诗歌创作有极其深远的影响。除《神曲》外，但丁还写了《新生》《论俗语》《飨宴》及《诗集》等著作。《新生》中包括31首抒情诗。

拓展阅读：

《拉斐尔前派作品选》
上海人民美术出版社
《拉斐尔前派的梦》[英]冈特

但丁·加布瑞尔·罗赛蒂（1828—1882年），以一幅精美的《贝娅塔·贝娅特丽丝》闻名于世界画坛。

贝娅塔是意大利文艺复兴时代伟大诗人但丁的初恋。但丁九岁时同与他同岁的贝娅塔相遇。九年后两人再次相会，此时的贝娅塔已出落得亭亭玉立，给但丁留下了深刻的印象。但是，不久少女就嫁给佛罗伦萨一个银行家，并在1290年忧郁地死去，年仅25岁。但丁听到这个消息后，悲痛欲绝。1295年，但丁将长期赞美她的诗篇集成《新生》，并在每篇诗的末尾附上对往事回忆的注释。但丁所单恋着的这个女子，成了诗人作品中真、善、美的象征。

这个形象为画家罗赛蒂所借鉴。罗赛蒂出生于英国维多利亚时代意大利裔的罗赛蒂家族。这个家族的所有成员都熟谙英国和意大利的传统文艺，所以，他们长大后，不是诗人，便是画家。但丁·罗赛蒂在其父亲的影响下崇拜诗人但丁，并给自己取用了"但丁"这个教名。他从小天资聪颖。少年时译过诗，作过画。在诗歌上，酷爱但丁和画家W.布莱克的诗，后又转向迷恋美国爱伦·坡的作品。罗赛蒂曾进入皇家美术学院学习绘画，但是，罗赛蒂秉性好动，学画缺乏耐心，因而他的基础并不扎实。一生中他曾几度想放弃绘画，专去写诗歌。他文章写得很好，加入拉斐尔前派后，成了这个协会的主干，是拉斐尔前派的理论刊物《萌芽》的主编。

1851年，罗赛蒂认识了伊丽莎白·希达尔，她美貌非凡，深得拉斐尔前派画家们的喜欢，不仅成了他们的模特儿，也是他们的学生。后来，她也成了画家。希达尔在罗赛蒂的指导下，学会了画水彩，并在创作中显示出自己的艺术个性。两人长期相爱，1860年，两人结婚。但是，婚后不久，希达尔的健康每况愈下，不得不经常服用鸦片酊以克服她的失眠与头痛。1862年的一个晚上，希达尔因鸦片酊服用过量死去，罗赛蒂为此悲痛欲绝，几乎精神崩溃。

1863年，罗赛蒂创作了油画《贝娅塔·贝娅特丽丝》，借此象征他爱情生活的不幸。画面上，一只红鸽嘴衔白色罂粟花，正飞入贝娅塔的怀里。色彩被画家颠倒，以此表示出命运的反常。画家试图通过诅咒表达自己失去爱情的悲痛。贝娅塔·贝娅特丽丝迷醉般地抬头闭目，显示出她濒临死亡前对丈夫的狂爱。她两手交叠，背景处画了一个日晷仪，指着"9"字，这是贝娅特丽丝死去的时辰，也是他妻子希达尔临死时的时辰。后面左右有两个形象：爱神与但丁。色彩单纯，只有红与绿彼此孤立地反衬着。

双峰对峙——从古典主义到浪漫主义

◎ 关键词：古典主义画法 宗教艺术 社会观察 机械化

布朗不朽之作：《告别英国》

● 告别英国 布朗

>>> 《劳动》

《劳动》一画是布朗在美国民主运动的影响下创作出来的。画家在画正中描绘了一组正在紧张劳动的人群，他们用原始的工具从事着繁重的劳动，一派繁忙的景象，在画面的两旁，有游手好闲的有产者和无所事事的绅士，有衣衫褴褛的卖花人和衣着华丽的贵妇人，背景处还有一对骑在马上款款而行的恋人。

这是一组表现不同阶层人的风俗画，通过劳动的中心情节，揭示出贫富对立的英国社会生活实景。这幅画色彩鲜艳，人物造型严谨，从这幅画中可以看到拉斐尔前派绘画的基本特点。

拓展阅读：

《英国绘画史》马凤林等
《欧洲绘画大师技法和材料》
[德] 马克斯·多奈尔

1821年，福特·马道克斯·布朗在法国多佛海峡的加来港出生。他的父亲是英国轮船上的事务长。小时候，布朗家的生活很清贫。14岁时，布朗考入布鲁捷斯学校学画，后又转学到汉特。为了生活，他也干过一些体力活。1837年，布朗进入安特卫普的瓦波斯男爵的画室学画，在这里，他学习了铜版画、石版画、色粉画等绘画技术。1840年，布朗来到巴黎，受到当时的古典主义画法的感染。

不过，真正奠定布朗画风的，是他的意大利之行。1845年，布朗来到意大利，在罗马，他结识了拿撒勒画派的代表奥佛贝克和柯内留斯等人。这些人在罗马的各个修道院穿梭，寻求拉斐尔以前的宗教艺术精神，在他们看来，拉斐尔以后的画家，即便如罗曼诺、卡拉契等人，虽然成就也很高，但是他们的作品依然是缺乏独创性的模仿。要想突破绘画的技术，就"必须掌握拉斐尔以前的一些大师的精神"，这种对前人创作独立性的追求精神，对布朗影响很大。1846年，当布朗返回英国时，就已经有了充实的理论力量了，这就是用敏锐的社会观察力去直面自然，创作出属于英国自己的艺术。

当时的英国，机器化程度已经相当高了，城市工业化与大机器生产把人们的思想弄得麻木不仁。英国哲学家卡莱尔认为："特权与公理、民主与自由、工业化与社会、劳动与机械化……种种矛盾与对立使英国的社会道德每况愈下。"布朗接受了卡莱尔的观点，并且认为现在的社会就是"听任撒旦在建造黑暗的磨房"。1852年，他创作的《劳动》，就是表现这一主题的。不过，在这一段时期，他最有名的作品是《告别英国》。

此画创作于1852—1855年。当时许多人在国内生活不下去，背井离乡，移居新大陆，不少人远渡重洋去澳洲采金。画面表现的就是这一历史事件。这是一幅圆形画框作品，一对失业的青年夫妇，一起去国外谋生。他们坐在客轮的船尾上，这是最便宜的舱位。轮船即将起航。下等舱的旅客非常拥挤，秩序紊乱。两个年轻人的脸上显出惆怅之情，对未来充满恐惧。此时的海面是一片灰绿色，淡紫的天空把气氛渲染得更加忧郁。此画反映的是在英国资本主义机械化年代一些被抛弃者的坎坷命运。

为了创作这幅画，布朗做了许多精心的准备，他说："我画这幅画的大部分时间是在没有太阳的时刻里在户外画的。那里尽管天气还很冷，我也亲自去写生……"由此，我们能感受到画家当时的心境。

双峰对峙——从古典主义到浪漫主义

◎ 关键词：文学味 写实功力 追随 插图

充满文学意味的《四月之爱》

●四月之爱

>>> 《永久的婚约》

　　阿瑟·休斯的《永久的婚约》创作于1854—1859年，作品长105.4厘米，宽52.1厘米，是他比较有代表性的油画作品之一。这幅作品为我们创造了一个意境盎然的艺术世界。山盟海誓的青年男女，置身于诗意的花园中，花园浓荫密布，繁花似星，是爱情栖居的优美场所，也是感情归宿的圣地。

　　休斯把相爱的男女青年刻画得个性鲜明，极富性格特点。用色浓重艳丽，构图独特，富于文学性，表现了极好的写实功力。现藏于伯明翰美术博物馆。

拓展阅读：

《欧洲美术鉴赏》左庄伟
《世界绘画大师图典》
　　　　陕西师范大学出版社

　　1832年，阿瑟·休斯出生于伦敦，1847年进入英国皇家美术学院，1849年获绘画奖，1850年起追随"拉斐尔前派协会"，是罗赛蒂的学生。他很崇拜霍尔曼·亨利和罗赛蒂。他的油画风格也追随这两个人，其特点是刻画人物性格化，喜欢用浓色，充满文学味，写实功力极佳。就题材来说，休斯也爱采用传说与掌故，但画面上不拘于历史真实。构图独特，在某种程度上，比诗意洋溢的罗赛蒂更明朗更细腻。

　　休斯有名的作品有：《美女罗莎蒙德》《以海为家》《渴待的约会》等。但是以1756年创作的《四月之爱》最为出名。

　　《四月之爱》取材于文学作品。叙述的是一个求爱者正向初次坠入情网的少女跪下，而此时，含羞的少女，不知所措，心慌意乱，躲进了花园的暗处。画面刻意从暗处的正面表现了这个少女形象，而对于求爱者，仅留下一个影子。画家用自己富有诗意的笔，刻画出了这个腼腆的姑娘的神韵。她身材修长，紫色的裙子和蓝格的长纱巾，渲染了氛围。美丽的金发少女背过身来，以示她内心的矛盾，"到底答应还是拒绝"。从背景看去，在亮处显出花园一角，而前景极暗。画家采用了竖窄的直构图，以便提示场景的隐蔽性，从而突出女主人公的形象。冷色调子的使用，加重了美的环境与可爱的人物。全画意境盎然，给人以丰富的意味。

　　阿瑟·休斯喜欢画插图，这是拉斐尔前派画家一个共同的爱好。当时英国小说创作十分繁荣，要求当时出版的《康希尔杂志》或《良言报》等刊物上都要有版画插图，阿瑟·休斯这一幅《四月之爱》就是在这样的文学创作背景下产生的。1858年，罗赛蒂邀请休斯为牛津大学学生俱乐部会议厅作壁画装饰，遗憾的是，壁画直到他去世也未完成。

●妈妈的墓 休斯

●奥菲利亚 休斯

双峰对峙——从古典主义到浪漫主义

●盲女 密莱

◎关键词：维多利亚时代 泰斗 描绘现实 风俗画

密莱伤感的《盲女》

1886年，英国维多利亚时代最有声望的学院派画家埃弗雷特·密莱（1830—1896年）被女皇册封为准男爵，临终前又晋封为男爵，故时人称他为施特列顿的密莱男爵。他在欧洲许多城市念过书，受过很高的教育。1852年，他来到罗马，结识了英国著名小说家萨克雷、法国小说家乔治·桑和英国诗人罗伯特·布朗宁等。这些人对他的创作影响很大，使他成为地道的古典主义信徒，他的第一幅油画是《契马布埃的圣母》，几乎与意大利古代壁画相差无几。皇家美术院展出此作时，维多利亚女皇收购了它。1858年，他来到伦敦，几乎被捧为维护传统艺术的泰斗。

密莱一生有名的作品很多，比如《普绪刻洗浴》《鸽子飞回方舟》、《奥莉亚特》等，以《盲女》最有名。

《盲女》创作于1856年。画上表现的是两个相依为命的小女孩，其中一个是盲女，另一个更小的女孩紧紧依偎在盲女怀里，抬头在观看天上的彩虹，仿佛在给盲女讲解她所无法看到的大自然的美丽。整幅画存在着伤感的气息。从两个人的衣着来看，盲女显然是个流浪儿，膝间的小手风琴，大概是她平日乞讨的工具。在远景的小道上有几头走动着的牛羊，近处有飞鸟起落。此时是雨过天晴的自然景色，景物比较开阔，色彩舒人心脾，但是，这美好景物与这两个相依为命的小女孩相互映衬，更让画家感到忧伤。

密莱创作了很多描绘社会下层人民生活的作品。他的创作与追求寓道德说教于绘画形象中的拉斐尔前派画家们不尽一致，他敢于直接描绘现实。此画是描绘英国农村现实一角的风俗画，揭示了当时英国农村直率、赤诚的生活。画面上也展示了密莱精湛的古典画法，对于细节的描绘一丝不苟，在画派中较为独特。他是一位写实能力很强的画家，他为求把生活的真实引向一种忧郁的诗一般的境界，让人迷恋且伤感。

密莱和拉斐尔前派的关系一般，与罗赛蒂等人也不很投机，他算不上一个真正的拉斐尔前派成员。

>>> 萨克雷

萨克雷（1811—1863年）英国作家。1811年7月18日生于印度加尔各答附近的阿里帕，1863年12月24日卒于伦敦。在英国查特豪斯公学及剑桥大学三一学院接受系统教育，并赴欧洲大陆游学。离开大学后，曾尝试办报，并在巴黎学习绘画。

1833年以后，萨克雷先后任《弗雷泽杂志》和《笨拙》杂志专栏作者，撰写了大量中短篇小说、长篇小说、散文、游记、书评。1847年以后开始创作长篇连载小说《名利场》。此外，还创作有长篇小说《彭登尼斯》，中篇小说《巴利·林顿的遭遇》，短篇小说集《势利眼集》等。

拓展阅读：
《玫瑰和指环》[英] 萨克雷
《英国美术史话》李建群

● 法国米勒的作品《晚钟》

>>> 罗马尼亚

罗马尼亚位于东南欧巴尔干半岛东北部。北和东北与乌克兰、摩尔多瓦接壤，西北与匈牙利为邻，西南与塞尔维亚和黑山（南斯拉夫）相界，南依保加利亚，东南临黑海。海岸线长245公里。地形奇特多样，境内平原、山地、丘陵各占约1/3的国土面积。属温带大陆性气候。蓝色多瑙河、雄奇的喀尔巴阡山和绚丽多姿的黑海是罗马尼亚的三大国宝。

罗马尼亚旅游资源比较丰富，主要旅游点有布加勒斯特、黑海海滨、多瑙河三角洲、摩尔多瓦地区北部、中、西喀尔巴阡山区等。

拓展阅读：

《罗马尼亚绘画选》
　　上海人民美术出版社
《格列高莱斯库·巴巴画集》
　　天津人民美术出版社

◎ 关键词：罗马尼亚 独立战争 宗教画 现实主义

罗马尼亚民族画家：格列高莱斯库

19世纪，罗马尼亚经济发展得特别迅速，民族解放运动也蓬勃高涨，经过1848年革命和1877年的独立战争，彻底摆脱了土耳其人的控制，取得了独立。与此同时，其美术也开始繁荣起来，并且形成了自己民族的特色，形成了罗马尼亚民族画派。在这个画派里，诞生了许多著名的民族画家，包括阿曼、安德列斯库、鲁克扬、潘契拉等人，而以格列高莱斯库最为杰出。

1838年，格列高莱斯库出生于一个贫苦的农民家庭，在他5岁的时候，父亲就去世了，母亲带着六个孩子。由于生活贫困，他不可能接受普通的教育，更不要说美术教育了，所以几乎没有读过什么书，在他10岁那年，有幸到一个圣像画家那里当学徒，这是他接受的最早的美术教育了。

20岁时，格列高莱斯库接到了一个活，为一家修道院作宗教画，为此他工作了三年。但是，他对创作宗教画并不感兴趣，最初不过是为了谋生。而后，他开始渐渐对艺术产生了兴趣，就决心去法国学习。终于，在1861年，他到了法国。最初，他想到美术学院接受正规的学习，但是，那个时候的古典学院派已经开始衰弱了，巴比松画派拥有着巨大的魅力。格列高莱斯库很快和这些画派的人交往，和他们一起学习绘画，这使他很快意识到现实主义创作的魅力。

格列高莱斯库一直关心着自己国家的命运，当独立战争开始的时候，他回到了自己的祖国，投入到独立战争中。后来，战争结束了，习惯了巴比松生活方式的他，就回到乡间居住并创作。他的重要作品是《来自波尔杜里的训熊者》。在这幅画里，画家成功塑造了一个穿着民族服装的女郎，这个女郎体态优美健康，性格大胆俏皮，有着鲜明的个性。在画里所展现出的画家的技法也分外明显，明快柔和的光线，沉着雅致的色调，以及稳健娴熟的笔法，都是罗马尼亚民族画派其他画家所无法比拟的。

1907年，格列高莱斯库在罗马尼亚逝世，并按当时的农民的仪式举行了葬礼。

双峰对峙——从古典主义到浪漫主义

●基督显圣 伊凡诺夫

>>> 十二月党人

十二月党人是俄国19世纪初期的贵族革命家，绝大多数属于贵族军人和知识分子，参加过反对拿破仑的战争。俄国资本主义的发展和欧洲各国反专制的斗争，对他们的思想影响很大。

十二月党人主要革命目标是推翻专制政体和农奴制度，纲领带有资产阶级革命性质。1825年俄国旧历12月14日带领军队在彼得堡起义，因此被称为十二月党人。十二月党人无论是在文化教育水平、政治素养和远见、政治斗争手段、组织能力等方面均远远胜于以往的以农民起义为主体的革命。

拓展阅读：
《俄国革命史》金兆梓
《俄罗斯美术随笔》高莽

◎ 关键词：批判现实主义 基督教题材 宗教画 先驱者

伊凡诺夫三百张习作只为一画

在19世纪上半叶的俄国画坛上，亚历山大·伊凡诺夫（1806—1858年）打破学院派的束缚，为俄国批判现实主义绘画的诞生做了准备。

亚历山大·伊凡诺夫是彼得堡美术学院教授老伊凡诺夫的儿子，因此，伊凡诺夫12岁就作为普通学生入学院学习了。10年之后，22岁的伊凡诺夫以一幅《约瑟夫解说禁锢狱中之梦》，获得了学院的金制奖章以及出国学习的资格。但是，官方很快就发现了伊凡诺夫和他的父亲都和十二月党人有关系，伊凡诺夫险些遭到迫害。而他与此同时创作的《伯烈罗风征西米拉》也为官方所不满。这些事情给他出国留学造成了很大的障碍，为此耽搁了很长时间。

1830年，伊凡诺夫终于得以出国留学，他先后到德国和意大利的许多地方进行访问学习，最后在罗马定居下来。在罗马期间，伊凡诺夫以神话和基督教题材进行创作，这很明显是受到了意大利的传统影响。在这些作品中，《基督复活与圣母显圣》后来被运回彼得堡展出，大受欢迎。于是，次年，画家被赐予院士的称号。

但是，伊凡诺夫最伟大的创作是《基督显圣》。这幅画花了他二十年的时间，仅仅是习作，他就画了将近三百张，并且还从现实中撷取人物形象。这不是平常意义上的宗教画，他突破了正常宗教画的规格，是"适合于社会的、道德的、历史的思想"的作品。这幅画所表现出来的，是被压迫而渴望正义和自由，对未来抱有希望的人。虽然，就整幅画来说，他还没有完全脱离学院派绘画的历史局限性，画上的人们，也不能认识到自己本身的力量，而只是期待救世主来解救他们；但是，画中的现实主义因素初露端倪，伊凡诺夫也成了俄国现实主义绘画的先驱者。

1858年，伊凡诺夫回到彼得堡，这之后，他曾经两次拜访过当时的进步思想家车尔尼雪夫斯基，并且认识到"艺术是和偏见和唯利是图势不两立的。人们会注意到会发现艺术正在力图改善生活"。遗憾的是，伊凡诺夫还未来得及在画中表现这些进步的认知，就去世了。

◎ 关键词：记忆才能 海岸风光 御用画家 战争画

俄国的海景画家艾瓦佐夫斯基

● 艾瓦佐夫斯基海景画《黑海》

>>> 《九级浪》

俄国画家艾瓦佐夫斯基的《九级浪》又名《惊涛骇浪》，这是一幅关于人和自然的颂歌，使人震撼，给人以难忘的印象。

《九级浪》表现的是栖居在帆船的残骸上的人们在风浪中漂泊，他们为了生存，迎着狂风巨浪，拼命地挣扎。表现了人与自然力量的抗争，体现了大自然的无情与不可抗拒性。鲜明而准确地表达了画家创作的美学特点：画面气势宏伟气魄逼人，色彩鲜明、动人，借大海的惊涛骇浪和日出的壮观景象来烘托人的大无畏精神。

拓展阅读：
《海燕》[苏联] 高尔基
《俄罗斯绘画艺术三百》
上海画报出版社

1817年，伊凡·康斯坦丁诺维奇·艾瓦佐夫斯基出生在今亚美尼亚加盟共和国境内的费奥多西一个中产商人家庭，他是俄国海景画的奠基人。

尚在幼年时代，艾瓦佐夫斯基就显出超强的记忆才能。1833年，艾瓦佐夫斯基考入彼得堡美术学院，从而进入伏罗比叶夫的工作室学习。18岁时，艾瓦佐夫斯基就画出了成功的海景画《海上云彩》《喀浪施塔特港口的船舶场》等，随后，他以海景画《风平浪静》荣获竞赛的一等奖，获得奖金，而后四处旅游，饱览欧洲各地的海岸风光。

1840年，艾瓦佐夫斯基去意大利旅行，在那里画了一些富有浪漫主义情调的海景画，如《暴风雨》《那不勒斯之夜》等作品，这些作品使他很快赢得了全欧声誉。欧洲各国的美术学院竞相邀聘他。在那不勒斯时，又受到俄国作家果戈理和画家亚历山大·伊凡诺夫的鼓励。1844年，艾瓦佐夫斯基返回彼得堡时，科学院授予他院士和海军参谋本部的画家称号，成为一个御用画家。

1845年，艾瓦佐夫斯基毅然离开了彼得堡，回到家乡费奥多西建立自己的画室。在家乡，他完成了《风暴之夜》和《古尔祖弗之夜》的创作。这是两幅完全不同的绘画作品，前者表现的是海浪翻动的动态，气势宏大，震撼人心；而后者则是表现平静温驯的大海、月色、渔船，以及低吟的波涛。

自从回到故乡后，画家对黑海舰队的生活产生了兴趣。为了描绘海军生活，展现俄国海军的爱国主义热忱，他创作了一系列以英勇为主题的战争画。1853—1856年的克里米亚战争时期，画家访问了被包围的塞瓦斯托波尔港口，并与海军统领拉查列夫、科尔尼洛夫、纳希莫夫建立交情，详细了解当时海军的生活与军舰在海上的遭遇。

到了晚年，画家依旧迷恋色彩的试验。虽然在这个时候，画家接受了许多贵族的订单，创作上有迎合贵族审美趣味的倾向；但是，在色彩的实践上，仍然不失画家的本色。《帆船》就是这一时期的作品，描绘的是克里米亚一带的海景。色彩的装饰趣味比以前更浓郁，海洋如同爱打扮的美人，有点儿矫揉造作。由此可以看出，画家创作的盛期应该是19世纪50年代。他一生勤奋作画，创作了6000多幅作品。

作为一名杰出的海景画家，艾瓦佐夫斯基不仅获得了全俄国的一致认同，而且得到了欧洲同行们的钦佩。普希金和俄国作曲家格林卡称他是描写海洋的热情歌手。英国著名的海景画家泰纳对他的作品赞不绝口。1900年，画家逝世。

双峰对峙——从古典主义到浪漫主义

◎ 关键词：讽刺性 艺术语言 上层人物 丑恶面

菲多托夫的讽刺性油画

●少校求婚 菲多托夫

>>> 《年轻的寡妇》

菲多托夫的《年轻的寡妇》，通过场景、色彩、光线的综合运用，烘托了人物背后的悲惨故事。所有的室内布景均笼罩在一片灰黑色之中，包括怀有身孕的年轻寡妇身上的衣衫也均为黑白色，只有人物身后倚靠的家具和帘布显现出红、绿对比色，通过光影色彩的布局无声地将作品要表达的内容言之于表。

这幅画描写了社会生活中"小人物"悲苦的命运。后景上的男性遗影，是作者的自画像。该作品中提出的妇女问题在当时的艺术表现上实属首创。

拓展阅读：
《外国美术简史》
　　上海人民美术出版社
《黑寡妇》（电影）

1846年，有一位画家，画了一幅《初获勋章的人》的油画，画面上是一位沙皇时期的官吏，正在用自己所获得的勋章向厨娘夸耀，体现了主人公的浅薄与庸俗气息，揭露19世纪40年代沙皇官吏的虚荣。画家那锋利讽刺性的艺术语言，几乎与果戈理的作品有异曲同工之妙。这位画家就是俄国批判现实主义画家巴维尔·安德烈耶维奇·菲多托夫。

1815年，菲多托夫在莫斯科一个九品文官的家庭出生。受家庭影响，菲多托夫准备从政。1826年，菲多托夫考入第一陆军学校，此后在彼得堡芬兰团队的禁卫军中服役多年。约从1834年起，爱好绘画的菲多托夫，利用业余时间进美术学院的夜校部学习。1843年11月，菲多托夫退伍后，马上进入美术学院接受正规训练。起初，菲多托夫想做一个战争画家，但是受正规训练后，他又改变了志趣，要在风俗画领域大显身手。

菲多托夫一生的作品很多，但是，风俗性油画仅10幅，肖像画也只有20余幅，其余是水墨素描、水彩等，共有1000幅。他的油画，内容幽默又不乏讽刺意味，具有深刻的揭露性，在19世纪上半叶的俄国较为罕见。《少校求婚》和《贵族的早餐》是他的作品中最典型的讽刺性油画。

《少校求婚》犹如一出舞台剧，展现的是没落的贵族为了金钱不得不"屈尊"，向当时没有社会地位却很有钱的商人攀亲，这一幕经常被称作"黑暗王国"的沙皇俄国商人与贵族之间的卑鄙交易。画面上，作为少校的未婚夫，正站在门外，穿一身军服，手捋胡子，准备进商家相亲。而屋子内，因为少校的到来，引起了商人全家的骚动。盛装打扮的女儿正要朝左侧屋内躲藏，慌张之中，将一块手帕掉在了地上。她的母亲赶紧拽住了她，示意她要镇静。一家之主的商人，站在阴暗的右角，默不作声。用人们都在忙碌，端盘送菜，摆宴款待。从右边门踏进来的是媒婆。从室内的陈设看，这是当时俄国富商家庭的典型装潢：贵重的吊灯，墙上挂满用高价订购的肖像画，天顶上绘有庸俗的装饰。媒婆是这桩交易的穿针引线者，而商人为了贵族爵号，出卖自己的女儿。画面上的人物位置，设计得非常适度，中间的小姐，穿着玫瑰色华贵裙子，矫揉造作，故作羞态的神姿，可谓被画家刻画得入木三分。

《贵族的早餐》，也揭露了俄国没落贵族的生活。画面上是一个破产了的旧贵族后裔，身穿缎子睡衣，俨然贵族少爷气派。虽然当年富家子弟的遗风依然不减，但是，他所用的早餐确是一块黑面包。这个时候，忽然听到小狗的叫声，意识到有客人来访，慌忙用书本盖上那块黑面包，嘴里还

满嚼着他的早餐。背景精致的乌木家具、桌子下贵重的古董，与整个画面的讽刺性相配合。

菲多托夫对社会各阶层的生活，特别是上流社会的生活，做过深入的观察。他的题材总能一针见血地揭露旧俄国时代上层人物的丑陋。不过，这使他受到了沙皇的迫害。他曾悲愤地写道"我能给人民不少东西，但是检察机关不许我这样"，"这个时代是一个不信任人的时代"。由于长期贫困，过量紧张的工作，使他的精神濒于崩溃。1852年，菲多托夫悲惨地死在彼得堡的精神病院，仅活了37岁。评论家斯塔索夫在悼念他时曾说："（菲多托夫）只把自己天赋的巨大财富的一小粒献给世界，……但这一小粒是纯金。"

●初获勋章的人　菲多托夫

双峰对峙——从古典主义到浪漫主义

● 白嘴鸟飞回来了 萨夫拉索夫

>>> 车尔尼雪夫斯基

尼古拉·车尔尼雪夫斯基 (1828—1889 年) 俄国哲学家、文学批评家, 19 世纪 60 年代俄国革命民主主义运动的领袖。生于牧师家庭。曾负责进步刊物《同时代人》的编辑工作, 致力于反对封建专制制度和农奴制的斗争, 遭沙皇政府的长期流放。

哲学上, 车尔尼雪夫斯基批判了康德的主观唯心论和不可知论。文学批评方面, 认为美就是生活, 强调艺术的社会氛围。著有《哲学中的人本主义原则》《艺术与现实的美学关系》《俄国文果戈理时期概观》, 以及长篇小说《怎么办》等。

拓展阅读：

《车尔尼雪夫斯基》
辽海出版社
《新编西方美学史》章启群

◎ 关键词：巡回展览画派 批判现实主义 美学原则 机构

巡回展览画家协会

巡回展览画家协会是建立于沙皇俄国时代的美术家组织, 延续到苏联成立后的 1923 年, 存在时间长达 53 年。

1870 年, 莫斯科画家米亚索耶多夫、H.H.格和 B.Γ.别罗夫等, 倡议成立全俄巡回艺术展览协会, 他们的倡议得到以 И.H.克拉姆斯柯依为首的彼得堡画家的积极响应。1870 年 11 月 2 日, 他们提交给俄国内务部的协会章程得到批准, 而这个日子, 也因此被看作巡回艺术展览协会成立的日期。巡回艺术展览协会也被通称为巡回展览画派。

巡回展览画家协会的宗旨实际上与当时的革命思想相一致, 这个协会的许多画家都是民主革命的革命家。在争取自由民主的道路上, 这个协会团结了所有进步艺术家, 通过他们的先进作品, 宣传革命思想。这个协会每年都举行定期的画展; 不仅在彼得堡和莫斯科展出画家的优秀作品, 而且到俄国的其他城市展出, 使人民有机会近距离接触俄国的美术。为了协会展览等活动的顺利开展, 协会设立了固定的机构组织, 定期商讨艺术创作问题, 帮助画家出售展品。他们统一了创作思想, 以 H.Γ.车尔尼雪夫斯基的美学原则为指导, 真实地再现俄国的社会生活。

1871 年 10 月 28 日, 第一次巡回艺术展览协会画展在彼得堡开幕, 一共展出了 47 件作品。在这些展出的作品中,《彼得大帝审问王子阿历克赛》《猎人的休息》《白嘴鸟飞回来了》《五月之夜》《松树林》等, 得到了人们的高度评价。此后, 几乎每年都有一次展览, 社会影响也随之扩大。实际上, 巡回展览画派与俄罗斯批判现实主义成了同义语, 与俄国的文学、戏剧、音乐相配合, 形成了 19 世纪后期强大的批判现实主义运动, 共同推进了俄国革命的前进。当时有作为的画家都参加了这个组织, 如 И.E.列宾、B.И.苏里科夫、B.瓦斯涅佐夫、H.A.亚罗申科等, 都是它的成员。巡回艺术展览协会成为俄国绘画界举足轻重的机构, 它所追求的艺术风格在俄国获得了广泛的认同, 使得学院艺术完全退居到次要的地位。协会的成功, 是许多人共同努力的结果。此外, 学院教师契斯恰可夫为协会不断培养优秀的艺术家, 也是协会繁荣的重要原因。

到 1923 年巡回艺术展览协会结束, 协会共开展过 48 次展览, 展出的地点遍及俄罗斯各地, 受到了当地人民的热烈欢迎。巡回展览画派的创作, 为俄罗斯美术史留下了光辉的篇章, 为俄国革命事业的成功做出了巨大的贡献。

双峰对峙——从古典主义到浪漫主义

●送葬 别罗夫

◎ 关键词：发起人 古典主义学院派 批判精神 教育家

讽刺风俗画家别罗夫

瓦西里·格里哥利耶维奇·别罗夫（1833—1882年），是俄国巡回展览协会的发起人之一，也是19世纪后半叶卓越的批判现实主义画家，他的讽刺风俗画在当时独树一帜。

别罗夫出生于西伯利亚的古老城市杜博尔斯克，他的父亲是一名检察官。后来，他的家庭一再迁居，最后才定居在尼日哥罗得的阿尔查马县。别罗夫很早就开始学习美术，10岁的时候就进了该县的杜平美术学校，17岁的时候，来到莫斯科，进入绘画雕刻学校学习。那个时候的学校教育，还是以古典主义学院派的绘画原则教导学生，这使别罗夫深为不满，他创作的讽刺风俗画《村中传道》获得了大奖，赢得了出国留学的机会。于是，1862年，别罗夫离开了自己的祖国，在德国旅行了三年，并于1863年3月到达法国，后又去意大利旅行了两个月。虽然受到国外艺术的启发，但是，他更注重把自己的作品与俄国的现实相联系，为了不使自己的创作脱离俄国生活，他于1864年的秋天回到了莫斯科。

别罗夫的创作集中表现了1861年俄国农奴制改革后的社会贫穷与人民受剥削的现象，在作品中，别罗夫向我们展现的是俄国下层人民的生活苦难，表达了画家对那个黑暗时代的控诉，有着强烈的批判精神。《复活节的宗教行列》，揭示的是乡村教会的宗教活动。当时，教会是沙皇统治农村的基石，通过这类教会，沙皇对农民实行封建的愚民管制。在画面上，别罗夫描绘了一些畸形儿和心理上及肉体上都受到摧残的忠厚农民形象，生动感人。《送葬》是别罗夫的代表作之一，他以抒情的笔调勾画出俄国农村的悲惨现状。这是严冬腊月的一天，一家中唯一的劳动者死去了，留下的孤儿寡母在为他送葬。送葬者没有泪水，坐在一辆由老马拉着的破车上，情境十分凄凉。

别罗夫是一位多产的画家。他接受了车尔尼雪夫斯基和杜勃洛罗波夫等人的美学观点，作品的主题深刻，思想鲜明，是俄国19世纪60年代民主艺术运动中的最强音，因而受到巡回展览画派的尊重。他不仅是一位优秀的画家，而且还是一位优秀的教育家。他后来任莫斯科绘画雕刻学校写生班的教授；1871年，又担任这个学校的教务长，他的思想、画风对他的学生有着深刻的影响。但是，由于疾病的困扰，48岁的他无法再继续工作，并且在这一年，也就是1882年，与世长辞。他的作品深入人心，影响了几代人的美术创作，在俄国美术史上有着不可磨灭的功绩。

>>> 农奴制改革

俄国1861年农奴制改革，即废除农奴制，是当时俄国新的生产力的发展与落后的封建生产关系之间矛盾冲突所引起的封建农奴制危机，以及由此而产生的阶级斗争尖锐化的必然结果。这次改革是沙皇亚历山大二世为维护贵族地主的利益，并为革命形势所迫，自上而下进行的一次具有资产阶级性质的改革。它成了俄国历史发展的转折点。

改革以后，俄国的封建农奴制度为资本主义制度所代替，尽管还保存着封建农奴制的残余，但俄国的历史却进入了资本主义时期。

拓展阅读：

《瓦·格·别罗夫》
　　[苏联] 甘·戈尔
《西方文化要览》朱寰

◎ 关键词：现实主义题诗 资产阶级 风俗画 肖像画家

《女家庭教师来到商人家中》瞬间的场景

在风俗画中，别罗夫以1866年创作的《女家庭教师来到商人家中》最佳，标志着他在这类题材里的最高成就。

《女家庭教师来到商人家中》展现的是一个瞬间的场景。画面上，主要刻画了一个年轻的女知识分子形象，她为了生活，不得不到商人家里谋求一个教师的职位。女教师低着头，腼腆地站在画面的左侧。与她相对照的，是一个倨傲、庸俗、大腹便便的商人，此时正站在女教师的面前。而屋子里的女主人以及孩子们，也都以轻蔑的眼光看着这位客人。

可以说，《女家庭教师来到商人家中》有力地揭露了资产阶级暴发户的妄自尊大、庸俗、势利的本质，同时，也展示了画家对贫苦知识分子悲惨命运的同情。19世纪60年代的沙皇俄国，通过一系列的农奴制改革，使带着封建烙印的俄国一下子迈进了资本主义世界，整个国家都发生了深刻的社会变革。在变革后的时代里，资产阶级成了新生活的获益者，商人、工厂主以及富农，攫取了统治权力，压制着下层人民特别是知识分子的思想。与之相对的则是农民、工人以及知识分子的悲惨命运，他们受资产阶级的剥削和压迫。值得注意的是在别罗夫笔下，商人已经不必再向旧贵族低头了，这说明了他们社会地位的变化。

除了创作风俗画外，别罗夫还是一位出色的肖像画家。别罗夫笔下的肖像，大多是同时代的进步文化界人士。画家能够抓住人物的主要特征，刻画出人物的性格，揭示出人物的心理。在这些创作中，以19世纪七八十年代的创作成就最大，这一时期的作品有：《捕鸟者》《奥斯特罗夫斯基像》《商人卡明宁像》《维奇达尔像》《陀思妥耶夫斯基肖像》《布加乔夫的法庭》《尼基斯·普斯多斯维雅特》《猎人在休息》等，这些作品都表现了画家积极的创作态度和革命精神。其中，以《陀思妥耶夫斯基肖像》最为杰出，也是肖像画的代表作。

《陀思妥耶夫斯基肖像》创作于1872年。作家陀思妥耶夫斯基比别罗夫年长十多岁，是19世纪40年代反封建农奴制的成员，其长篇小说《穷人》和《罪与罚》等，深刻剖析了当时俄国的社会状况，批判了俄国落后的社会制度，是一位进步作家。画家仅仅抓住陀思妥耶夫斯基对现实的关怀精神，描绘了作家深邃的眼神，加强了人物的感染力，表现出人物的性格特征。总的说来，别罗夫以现实主义题材进行创作，表现了时代人物的精神面貌，成为当时俄国社会的一面镜子。

● 陀思妥耶夫斯基肖像 别罗夫

>>> 《罪与罚》

《罪与罚》是俄国19世纪中叶著名的长篇小说。小说的主人公拉斯柯里尼科夫是颇有才华的大学生，但迫于家庭贫穷不得不辍学。他的妹妹为此决定嫁给她所憎恶的冷酷的商人兼官吏卢仁，拉斯柯里尼科夫不愿妹妹为他做出牺牲，于是将卢仁杀死。犯罪以后，拉斯柯里尼科夫内心极端不安，后在马尔美拉多娃的感化下投案自首。

小说真实地揭露了犯罪是资本主义社会求生的唯一出路的事实，并指出了以弱肉强食的资产阶级法则为基础的个人主义反抗必然导致精神和肉体的毁灭。

拓展阅读：

《俄国短篇小说选》蒋路
《西方美学史教程》李醒尘

双峰对峙——从古典主义到浪漫主义

◎ 关键词：画家首领 民主革命思想 古典主义学派 活动家

克拉姆斯柯依：巡回展览协会的实际领导人

● 无名女郎　克拉姆斯柯依

>>> 《无名女郎》

克拉姆斯柯依的《无名女郎》作于1883年。这是一幅颇具美学价值的性格肖像画，画家以精湛的技艺表现出对象的精神气质。画中的无名女郎高傲而又自尊，她穿戴着俄国上流社会豪华的服饰，坐在华贵敞篷马车上，背景是圣彼得堡著名的亚历山大剧院。究竟"无名女郎"是谁，至今仍是个谜。

画家在肖像画上创造了一种新的表现风格，即用主题性的情节来描绘肖像，展示出一个刚毅、果断、满怀思绪、散发着青春活力的俄国知识女性形象。

拓展阅读：
《我的老师克拉姆斯柯依》
[俄] 列宾
《克拉姆斯柯依：画册》
人民美术出版社

当莫斯科画家倡导成立巡回展览协会的时候，彼得堡的画家首领克拉姆斯柯依，积极响应了他们的倡导，并且成了这个协会日后的实际领导人。

伊凡·尼古拉耶维奇·克拉姆斯柯依（1837—1887年），出生在俄国中部伏龙涅什省奥斯特洛戈日斯克城一个贫寒的市民家里。家境贫寒的克拉姆斯柯依童年时当过听差和乡里记事员，还做过流动照相师的修片员，帮助修理底片。一个偶然的机会，克拉姆斯柯依来到彼得堡，并于1857年考入彼得堡皇家美术学院。在彼得堡，克拉姆斯柯依很快接受了民主革命思想。当时，著名的革命民主主义者别林斯基、赫尔岑、车尔尼雪夫斯基、杜勃罗留波夫等人，提出先进的民主主义思想，批判俄国落后的社会制度，主张艺术批判现实，宣传革命。在这些思想家、革命家的号召下，许多文坛巨匠开始了批判现实主义的创作。克拉姆斯柯依也加入其中，并且成为学院里最有思想的青年美术家，成为学生中的领袖。

克拉姆斯柯依所追求的艺术实践，与当时占统治地位的古典主义学院派相违背，这导致他离开彼得堡美术学院。事情的经过是这样的：1863年初夏，彼得堡美术学院公布了毕业生参加金质大奖章竞赛的命题《瓦尔加列的宴会》。这是斯堪的纳维亚古代神话中的死神聚宴故事，故事内容与俄国的现实毫无关系，使富有先进民主主义思想的年轻学生很反感。于是，他们没有按着题目来创作，而是按个人的艺术特长与气质来自由选择题材；而他们所创作的作品，被学院当局视为是带有政治色彩的挑战，予以严词拒绝。在这种情况下，油画系13个毕业生和雕塑系1个毕业生，共14个人，毅然离开了美术学院以示抗议，其中，克拉姆斯柯依是他们的领袖人物。

他们离开美术学院后，就在第17条街上租了一座大宅院，正式宣布成立"彼得堡自由美术家协会"。其中大部分人住进了宅院，一起生活和工作，并于每星期四组织探讨艺术问题。这样，经过两年的实践，迫于现实压力，他们有感于联合其他艺术家的需要。于是，1870年，克拉姆斯柯依与几个莫斯科画家，共同发起筹备了以普及民主艺术为目的的"巡回艺术展览协会"。这个协会从成立开始，一直由克拉姆斯柯依领导，是他促进了这个协会的发展和繁荣。

克拉姆斯柯依对俄国批判现实主义艺术的发展起到了巨大的作用，他是一个伟大的组织家和活动家，同时，也是一位伟大的批判现实主义美术画家，他的思想影响了俄国革命画家。

● 克拉姆斯柯依作的托尔斯泰像

>>> 《托尔斯泰像》

克拉姆斯柯依作的《托尔斯泰肖像》，着重突出了托尔斯泰作为社会生活分析家和揭露者的形象。而在列宾的《托尔斯泰像》中，托尔斯泰却是一位伟大的思想家和作家的形象，他像一位俄罗斯的勇士和受人尊敬的贤者。

画中的托尔斯泰处在读书间隙的瞬间，似乎书中的内容引起他注目深思，作家的睿智目光避过观众而直视着遥遥的远方，充满着巨大的精神力量和信念。画家十分重视对托尔斯泰的复杂深刻的心理描绘，所有这一切都表现在他的姿态、手势和目光神情之中。

拓展阅读：
————————
《列宾美院水彩作品选》
　[俄] 布洛欣
《列宾画传》
　外国文书籍出版局

◎ 关键词：列宾 巡回展览画派 艺术训练 肖像画

列宾的一生

列宾是俄国巡回展览画派的代表画家，用他的笔勾勒出了沙皇俄国劳动人民的苦难生活。

1844 年 7 月 24 日，列宾在乌克兰的丘古耶夫出生。列宾的祖先是边区的屯垦士兵，父亲和叔父以贩马为生。小时候，列宾的身体很瘦弱，父母让他跟丘古耶夫的圣像画师学画圣像，从此开始了他的绘画道路。1863 年秋末，列宾来到彼得堡，最初在美术家奖励会举办的业余学校补习，次年 1 月考上了皇家美术学院。

列宾接受学院严格的艺术训练，经常参加星期四的晚会，接受克拉姆斯柯依的指导。很快，列宾的艺术思想成熟起来。1871 年，他参加了学院的毕业生命题创作竞赛，获得金质大奖章。与此同时，列宾开始构思他的名画《伏尔加河上的纤夫》。

金质大奖章竞赛的获胜，使列宾获得了公费去法国进修的资格。1873 年 5 月，他来到法国。如果说，16 世纪文艺复兴时代的美术中心在意大利，那么，在 19 世纪，美术的中心则在法国。列宾在法国一直生活到 1876 年冬天，这段时间里，他的油画技巧得到了较快的提高。当他回到俄国的时候，也进入了他创作的盛期。

1877 年，列宾回到故乡丘古耶夫，为一名教会的显赫人物画了一张肖像，即有名的《祭司长》，在这幅画中，列宾有意识塑造了俄国僧侣阶级性格粗暴、妄自尊大的典型特征。1880 年，他又开始构思创作《库尔斯克省的宗教行列》，此画 1883 完成。画家借助表现这些小城镇的宗教习俗，反映了 19 世纪 80 年代俄国人民的生活，揭示了社会阶级的分化。

列宾非常看重肖像画的创作，认为肖像画是"最有现实意义的绘画体裁"，所以，列宾也是一位出色的肖像画家，为他同时代的名人作了一系列出色的肖像，比如 1881 年创作的《穆索尔斯基肖像》、1883 年创作的《斯塔索夫肖像》以及为托尔斯泰创作的一系列肖像。

列宾在改革后的皇家美术学院任教 14 年，为俄国绘画艺术培养了一代后起之秀。1900 年起，列宾定居在彼得堡附近的库奥卡拉。在此期间，列宾在他两个学生的帮助下，绘制了巨幅群像画《国务会议》。此外，他还以自传体的形式写了回忆录《抚今追昔》，此书对了解 19 世纪后期俄国艺术概况有很大的参考价值。

十月革命后，列宾很想返回祖国苏联，但由于种种原因，始终未能如愿。1930 年 9 月 29 日，列宾在异乡逝世。

双峰对峙——从古典主义到浪漫主义

● 列宾的杰作《意外归来》

>>>《库尔斯克省的宗教行列》

列宾的《库尔斯克省的宗教行列》，描绘了当时俄罗斯社会各个阶层和各种身份的人物群像。行列里的中心人物是戴着头巾、手捧圣像的女地主，旁边是御用商人，他们也满怀着同样的权威意识。走在中间留着长胡子的傲慢的祭司长身着锦缎祭服，他是一切统治者的神圣代表。

画中不同人物衣着打扮不同，行为姿态各异，简直是俄罗斯各个阶级的缩影。画家的画笔触及了所有人：村长、警官、农民和乞丐，等等。

拓展阅读：
《如烟往事——列宾回忆录》
　　　　东方出版社
《列宾美院油画人像选》
　　天津人民美术出版社

◎ 关键词：政治事件 亚历山大三世 大赦 变体画

《意外归来》：家庭的戏剧

1881年，俄国发生了一次谋刺亚历山大二世的政治事件。事后，统治者对参与暗杀的同谋者处以极刑，其余嫌疑者处以监禁、流放和苦役，其中包括许多知识分子。到亚历山大三世时，在加冕典礼上，他突然宣布政治大赦，释放了与此事件有关的受害者。当时被流放了20多年的进步作家尼古拉·车尔尼雪夫斯基就是其中之一。车尔尼雪夫斯基是当时俄国民主思想家，对列宾一代影响很大，这个事件一直萦绕在列宾心头。他决定用画来反映当前俄国知识分子的命运和力量，《意外归来》即是在这种思想基础上诞生的一幅杰作。

在画面上，是一位受迫害的革命者被释放，突然回到家中的情境。这是一个瘦削的、满脸胡子的、还穿着囚衣的中年男子。当他走进房间，全家人处于一片惊愕之中，妻子背朝观者，从沙发上不由自主地站了起来，在头脑中搜寻丈夫往日的形象。右侧是一张书桌，两个孩子正在做功课，大的男孩似有所悟，爸爸在最后出走时还给他留下清晰慈祥的印象，而那个小女孩的脸上表现出疑虑，她从未见过此人，不知道此人是谁。小女孩的表情，给观者提示了革命者被捕的大致岁月。女用站在门口，她带着疑惑的目光让这位"客人"进去。整幅画非常重视细节描写，由此也可以看出，列宾对这一题材的匠心。

此画一经展出，就引起了争论。在《莫斯科文摘》上，有人谩骂这个形象的脸上"浮现出半白痴似的笑容，表明列宾对革命事业缺乏同情"。当时代表官方的杂志，则做了全盘的否定。而俄国《欧罗巴公报》则做了充分的肯定，它们刊登的评论说："尽管这个流放犯表情晦涩，难以理解，形容枯槁，但仍可看出他的意志与力量。"

其实此画展出之前，画家已经画了几幅变体画。第一幅变体画作于1883年，画中那个突然归来的人是个女流放犯，是一位自信和有胆识的知识分子。在房内，她的妹妹惊愕地站在一隅，一个老妇人和一个小女孩对这情境显得目瞪口呆。第二幅变体画创作于次年，画面的人物形同乞丐，样子消瘦，穿着一身囚衣，判若一个多病的老人。列宾在创作此画时，曾接受收藏家巴维尔·特列恰可夫的建议，要他把主人公画得精神一些，"更讨人喜欢一些"，并推荐他以一位名叫卡尔申的人为模特儿。第三幅变体画就这样诞生了。

列宾多次创作该画的变体画，无疑是想全面表现俄国知识分子受迫害的形象，而正是这些人，才是俄国走向光明革命的未来和希望。

●库尔斯克省的宗教行列

>>> 果戈理

果戈理（1809—1852年），俄国作家。1809年3月19日诞生于乌克兰波尔塔瓦省的地主家庭。1828年中学毕业后，到彼得堡任小公务员。1831年9月，出版了《狄索卡还乡夜话》第一部，提出善与恶的主题，果戈理从此崭露头角。1834年成为职业作家。

果戈理的《涅瓦大街》《狂人日记》和《外套》等，反映了小公务员的悲惨遭遇和对沙皇制度的抗议。他的喜剧《钦差大臣》以鲜明的讽刺笔调揭露了上层社会的腐朽，成为世界名著。他的《死魂灵》是19世纪俄国批判现实主义的奠基作品。

拓展阅读：

《新现实主义及批判》
　　[美]基欧汉
《列宾》吉林美术出版社

◎ 关键词：涅瓦河 神父 少年 批判现实主义 经典

《伏尔加河上的纤夫》：历史的沉痛诉说

1869年，列宾去涅瓦河野游，看到纤夫拉纤的景象，他大为吃惊：远处一些黑黑的、闪着油光的东西在向前爬动，当他们走近才发现，原来是一群套着绳索在拉平底货船的纤夫。他们蓬头垢面、衣衫褴褛，这样的场面让列宾大为震撼，于是，他决定把这苦役般的劳动景象画入自己的作品里，这就是著名的《伏尔加河上的纤夫》。

伏尔加河畔阳光酷烈，沙滩荒芜，在近景处，只有埋在沙里的几只破筐做点缀。远处，一队穿着破烂的纤夫在拉着货船，步子沉重，画中一共有11个人，可以大略分成三组，其中这样几个人很值得注意。

最前一组共四人，领头的名叫冈宁，有四五十岁，这是一个表情温顺、性格坚韧的人，他那双深陷的眼睛使他的前额更加突出，显出了他的意志力。他的头上包着一块破布，仿佛一位古希腊哲学家。他原是个神父，被教会革职后，当过一段时间教堂唱诗队的指挥。他身穿满是补丁的麻布衫，身体结实，两手下垂，胸前的纤索绷得很紧，忍受着肉体与精神的双种痛苦，是这些纤夫形象中的悲剧性主角。

中间一组、穿一身粉红色破衫裤的少年，他叫拉里卡。他似乎是刚刚加入这支行列，还未晒黑皮肤，从紧蹙的眉头上可以看出，这种劳动对他来说负荷过重了。他正用手在调节压在自己肩头那根擦痛了皮肤的纤索。他的颈上还挂着一只十字架，这是父母给孩子的信物，祈求上帝能保佑他路上平安。为画这个少年纤夫，画家曾从他熟悉的孩童形象中挑选了一个做模特儿。

最后一个人，只能见到他低垂的头顶。他正在往一个小坡上移动，似乎走得更加吃力。展现在观者面前的这11个纤夫，在沙滩地形和河湾的转折处，宛如一组雕刻群像，被塑造在一座黄色的、高起的底座上。全画以淡绿、淡紫、暗棕等色调来描绘上半部的空白，使这条伏尔加河流显得更为惨淡，加强了人物的悲剧性。

此画一经展览，评论家斯塔索夫便在杂志上评价说："列宾是同果戈理一样的现实主义者，而且也同他一样具有深刻的民族性。他以勇敢、以我们无可比拟的勇敢……一头扎进人民的生活，人民的利益，人民的伤心的现实的最深处……就画的布局和表现而论，列宾是出色的、强有力的艺术家思想家。"的确，这幅油画不仅是列宾的经典之作，而且，无论从思想性上还是从技巧上都可称得上是19世纪70年代批判现实主义艺术的高峰。

● 《伏尔加河上的纤夫》是列宾的成名之作。为了完成这幅作品，列宾曾到伏尔加河上体验生活，与纤夫们生活在一起，画了许多写生稿。他笔下的每个形象都是个性鲜明，有血有肉的人物，真实地再现了纤夫们的悲惨命运。

双峰对峙——从古典主义到浪漫主义

◎关键词：历史题材 哥萨克人 突破 新时代

苏里柯夫回到故乡西伯利亚

●攻陷雪城 苏里柯夫

>>> 《女贵族莫洛卓娃》

女贵族莫洛卓娃是沙皇的亲属，她年少时守寡，拥有农奴8000人。她是当时狂热的"分离派"旧教徒，因为激烈地反对沙皇的宗教改革，被沙皇亲自下令逮捕，并流放到远离莫斯科的帕洛夫斯克，关在地牢里，后因饥寒交迫死去。

画中表现的是她被押解途经莫斯科街道的情境。画家为了使雪橇在画中飞奔而过，就在雪橇边画了一男孩，他的飞跑姿态立刻使雪橇飞驰起来。这幅画人物塑造的成功远远超过画中莫洛卓娃本身，他们都具有典型的普遍性意义。

拓展阅读：
《走进艺术大师生活丛书》
金石欣
《苏里柯夫评传》
[前苏联] 凯缅诺夫

俄国巡回画派中另一位杰出画家是苏里柯夫，他一生以擅长历史题材而闻名于世。

瓦西里·伊凡诺维奇·苏里柯夫（1848—1916年），出生在克拉斯诺雅尔斯克镇一个哥萨克氏族家庭。他是古老的哥萨克人的后裔，祖先在16世纪跟随叶尔马征服西伯利亚之后，就在此地定居。在他小的时候，家里还保存着哥萨克的习俗。他小的时候在县里的学校读书，在那里，他的美术老师对他产生了很大的影响。他的父亲早逝，这使他很早就背负起家庭的重担，抚养母亲和弟弟。那个时候，他当过文书，为当地商人画画，直到大金矿主库兹涅愿意资助他到美术学院学习。

1868年，苏里柯夫到彼得堡投考皇家美术学院，初试未获通过。第二年，被接纳为该院的旁听生，次年转成正式生。从这里，开始了苏里柯夫正式的画家生涯。并且，从这个时候，他开始接受民主革命的思想，通过绘画来宣传革命。在美术学院毕业后，苏里柯夫就定居在莫斯科。1881年，他在第九届巡回展览会上展出了他的《近卫军临刑的早晨》，引起了极大的轰动，他也因此一举成名。此后，他又画了一系列著名的历史题材作品。

1888年，苏里柯夫的爱妻突然去世，这给他的打击很大。他觉得在莫斯科根本无法忍受这样的悲伤，于是带领自己的子女回到了故乡西伯利亚。在这伤心的两年里，他很少画画，也没有心思构思新的作品。直到1890年，他被家乡的民间游戏感染了，画了一幅《攻陷雪城》。画面上表现的是西伯利亚冬天的雪景和豪放乐观的哥萨克人，这幅作品是画家一生中唯一的一幅风俗画。此后，画家又创作了两幅大型的历史画，即《叶尔马征服西伯利亚》和《苏沃洛夫越过阿尔卑斯山》。前者创作于1895年，表现的是叶尔马率领俄罗斯军队与古代蒙古的一支楚汗王国在伊斯凯尔城堡激战的场面。为了创作这幅画，画家紧张工作了五年，做了细致的准备，甚至去古战场旅行，寻找民族士兵的模特，研究古代的武器、盔甲和服装。后者表现的也是俄罗斯英勇的将军，苏沃洛夫是俄罗斯历史上最伟大的统帅，他带领俄罗斯士兵越过阿尔卑斯山，突袭敌军，取得了决定性的胜利。整幅画面壮观，震撼人心。

苏里柯夫是一个全身心投入历史画题材的画家，他的作品突破了前人的风格和创作理念，在人物刻画和历史的真实感上取得了重要进展，开创了俄罗斯历史画创作的新时代。后来，为了纪念这位伟大的画家，就把莫斯科美术学院更名为苏里柯夫美术学院。

●近卫军临刑的早晨 苏里柯夫

>>> 《攻陷雪城》

　　《攻陷雪城》是苏里柯夫创作中唯一的一幅风俗画。画家通过对民间流行的冬天雪战游戏的描绘，表现俄罗斯人的生活情趣和勇敢行为。苏里柯夫自己说过："攻克雪城是我多次看到的情境，我想在画中表现出西伯利亚特有的生活现象，冬日大雪的美丽景色和哥萨克青年的勇敢。"

　　在这幅画中人物众多，情绪极为活跃，充满生活的欢乐。苏里柯夫所塑造的人物中，每个人都具有鲜明的个性特征，这是他扣人心弦、魅力永恒之所在。

拓展阅读：

《俄罗斯当代油画家》焦东健
《俄罗斯绘画艺术300年》
唐长发

◎关键词：彼得大帝 刽子手 历史事件 苏里相夫

《近卫军临刑的早晨》

　　1881年，在第九届巡回展览会上，苏里柯夫展出了他的《近卫军临刑的早晨》，引起了极大的轰动，他也因此一举成名。

　　这幅画的题材来自彼得大帝镇压近卫军的历史事件。彼得大帝实行政治改革，决意改变俄罗斯落后面貌，实施政治与经济改革。但是，他所实行的政策对旧贵族打击很大，引起了他们的强烈不满。1689年，彼得大帝秘密出国访问，国内的近卫军便趁机谋叛，彼得大帝仓促返国，立即对这一哗变实行残酷的镇压。《近卫军临刑的早晨》表现的是在皇宫广场上处死近卫军时的一幕景象。

　　对于画家来说，彼得大帝并不是一个嗜血成性的刽子手，而是一个强悍的改革家，正是他强有力的改革措施，激怒了旧势力的不满。所以，在绘制这位皇帝的时候，他不仅有凶狠的表情，同时也有痛苦的表情。而受刑的近卫军，他们包含着旧势力和一般民众的思想，反对俄罗斯欧洲化。虽然他们思想落后，没有改革家的英明远见，但同时，作为近卫军，他们信念坚定，视死如归，是俄罗斯士兵的精神所在。正是这样的精神才能和彼得大帝的痛苦表情遥相呼应。

　　近卫军在画面的左侧，几乎占据了画面的四分之三，这些行将被处决的近卫军及其家属，在画面中呈现出一种悲愤的姿态。家属们正在号啕大哭，有的抱头饮泣，有的愤懑，有的在抚慰着自己的亲人，展示出生离死别的悲哀与痛苦。与他们相对应的是近卫军毫无畏惧的表情。近卫军们戴着手铐，靠近中央的一个近卫军已被士兵押赴刑场，他们在诀别时不露出后悔的姿态。特别引人注目的，是那个坐在大车上手执蜡烛的红头发近卫军，他怒目而视，他的视线正好与右边骑在马上的彼得大帝的视线遥相对峙。画面的背景是瓦西里升天教堂和庄严的克里姆林宫，为画面增添了悲壮的色彩。

　　画面成功处理了60个人物，构图宏大，组织自然，没有一点矫揉造作之感。作为历史画，画家描写了每一个细节，从服装到妇女的头巾装饰，从马车描画的辕轮到教堂的圆顶和盾形装饰，都刻画得精细认真。在创作人物的时候，不仅刻画出了人物的表情，而且人物的内在情感也描绘得十分丰富，从而增强了画面的历史感和真实感。

　　苏里柯夫移居到莫斯科后，就开始构思此画，到最后完成，一共花去了三年的时间。列宾看了此画后，大加赞赏，认为它是整个展览中给人印象最深刻的杰作。而安托柯尔斯基则称这幅《近卫军临刑的早晨》是"第一幅俄国的历史画"。

双峰对峙——从古典主义到浪漫主义

●印度泰姬陵

>>> 《参观印度泰姬陵》

一座雄伟陵墓,
白石闪闪发光。
不尽思古幽情,
徘徊月下生香。
难说世界第一,
应赞举世无双。
古代艺术遗产,
至今放射芬芳。
到处红光似火,
到处绿树成行。
让我北国诗人,
祝福南亚邻邦。
　　　　——陈毅

拓展阅读:

《陈毅诗词选集》
　　人民文学出版社
《印度建筑艺术》张荣生

◎ 关键词:莫卧儿王朝 爱妃 泰姬陵 代名词

用爱修建的坟墓:泰姬陵

莫卧儿王朝皇帝沙贾汉非常宠爱妃子泰吉·马哈尔。据说,当他听到他的爱妃先他而去这个消息时,沙贾汉伤痛至极,一夜之间头发竟然全白了。为纪念这位爱妃,不爱江山爱美人的帝王,倾举国之力,耗无数钱财,用了22年时间,修建成一座晶莹剔透的陵墓,这就是著名的泰姬陵。

泰姬陵始建于1632年,到1653年才完工,位于印度北方邦阿格拉城近郊亚穆纳河南岸。陵区南北长580米,宽305米,中间是一个美丽的正方形花园。花园中间是一个大理石铺垫的水池,水池另一头是陵墓。而整座陵墓全部用洁白的大理石砌成,清澈的水池倒映着圣洁的陵墓。陵墓的平台是红砂石,正好与白色大理石陵墓形成鲜明的色调对比。陵墓中央覆盖的穹窿,直径达17米,这个穹窿高耸、饱满,与背景的天空构成壮美净洁的轮廓。在陵墓的四个角,各建有一座高41米的尖塔;在陵墓的两侧,建有配套的清真寺,式样与陵墓完全相同。墓穴为地下穹形宫殿,白色大理石墙上镶嵌着珍贵的宝石。

每一个来到泰姬陵的人,都会被它的美景震撼。泰姬陵宛如妃子一样美丽:每当朝霞升起之时,初升的红日伴着朱木拿河袅袅的晨雾,映衬着陵墓,仿佛国王在远处召唤着睡梦中的泰姬陵,此时它显得静静的、优美的,又是素洁的。几百年的风雨沧桑过去了,帝国不在了,皇权不在了,历史在许许多多动荡中也显得支离破碎了,这个时候来到泰姬陵之前,就会有一种别样的感觉。这时的泰姬陵,已是处变不惊,她悠闲地起床,泰然自若地梳洗打扮,凝视着忧伤死去的主人。午间,在泰姬陵的头顶上是蓝天白云,脚下是碧水绿树,在南亚一向耀眼的阳光下,她显得玲珑剔透,光彩夺目。而到了傍晚时分,泰姬陵改换装束,妩媚怡人。斜阳的夕照,晚霞的红润,衬托着白色的泰姬陵,它开始从灰黄、金黄逐渐变成粉红、暗红、淡青色,在冉冉升起的月色中,最终回归成银白色,显得格外高雅皎洁。

皇帝沙贾汉本打算在河对面,再为自己造一个外观一样的黑色陵墓,中间用半边白色、半边黑色的大理石桥连接,以便与自己的爱妃相对而眠。但是,事与愿违。泰姬陵刚完工不久,他的儿子就弑兄杀弟篡位,他也被囚禁在离泰姬陵不远的阿格拉堡。在他病死前的最后八年,沙贾汉每天只能透过小窗,凄然地遥望着远处河里浮动的泰姬陵倒影。

无疑,泰姬陵是全印度乃至世界最有名的陵墓,是世界七大奇迹之一。现在,在世人眼中,泰姬陵简直就是印度的代名词。

双峰对峙——从古典主义到浪漫主义

● 鸟居清长锦绘《三围的夕立》

>>> 家徽

日本的家徽已有 900 多年的历史，它最初产生于平安时代。当时，一些达官显贵为了显示自己的身份及家世，常从流行的孔雀、蝴蝶、牡丹、团扇、乌龟等图案中，挑选自己喜爱的图案装饰在车、舆、服装、家具上。后来，由于某一家族反复使用同一种图案，世代相传，从而使这种图案逐渐成了该家族的标志。

在日本，家徽的图案大都比较典雅。例如，日本皇室的家徽以菊为图案，德川家庭的家徽以葵为图案。选用这些植物为图案，是出于对大自然的热爱。

拓展阅读：

《鸟居清长作品》
　天津人民美术出版社
《外国美术史》
　齐凤阁/周绍斌

◎ 关键词：写实风格 浮世绘 色彩感 日本歌女

鸟居清长：日本浮世绘的新形式

鸟居清长是日本重要的写实风格画家，生于1752年，卒于1815年。

鸟居清长是鸟居清满的学生，大概从 1770 年开始学习绘制浮世绘。在最初的日子里，他的作品主要是描绘演员肖像。那个时候，鸟居清满所画的仕女画影响力很大，于是，他就放弃了画演员肖像画，而拜清满为老师，开始学习绘制仕女。由于多年的认真学习，鸟居清长渐渐摆脱了早期学画里所有的春信、湖龙斋以及重政等作品的影响，以一种安永时代的写实主义精神，创造了一种优美秀丽的新形式。

到了天明时代（1781 — 1789 年），鸟居清长开始有了自己独特的艺术风格，并且这种风格直到他逝世，都没有变化。他所画的美女都有秀丽匀称的体态和文雅的外表，背景以自然景致为多，也有优雅的房屋内部和日本东京的名胜。实际上，他的作品折中了他以前的画家作品，把写实主义风格和理想主义风格相融合，最后成为一种新形式。虽然，画中具景物，往往具有诗意，但画中生动的人物形象并

未因这些具有诗意的背景而受到削弱。并且，因为此时的印刷技术已经大大提高了，在色彩的配置上能够更加完善，所以，他的作品显现出鲜明而和谐的色彩感。

鸟居清长出生于一个书商家庭，这是一个富裕的家庭，并且通过他本人的努力，他很快就成为鸟居家族画派的首领，在社会上享有很大的声誉。从他的画里，也正反映出了他平和的个性以及平稳无忧的一生，这样安逸的生活经历使他的艺术品具有匀称、明丽的风格。从他的这些作品里，可以体会出画家的严谨平易之风。但是，他不是一个守旧的画家。鸟居清长并不满足“锦绘”这种尺寸有限的创作，作为一个技术精湛的设计家，他设想出一个很巧妙的意见，就是将几张纸平行或垂直地拼合起来，从而可以获得一幅巨型的构图；而这巨型的构图折合之后，每一幅又自成一图，就是所谓的“续物”。

总之，鸟居清长为浮世绘发展做出了突出的贡献，在他的作品里，可以看到日本歌女的形象。

◎ 关键词：浮世绘画家 出版商 爱情主题 革新

擅长描绘女性的喜多川歌麿

喜多川歌麿在日本浮世绘的创作中，是最伟大的画家，他综合了前人的成就，成为举世无双的浮世绘画家。

喜多川歌麿出生于1753年，卒于1806年。他的绘画才能是一个出版商发现的，在这个出版商看来，喜多川歌麿的绘画才能可以和鸟居清长并驾齐驱。最初，喜多川歌麿的创作也是追随着鸟居清长的画风。但是，到了1790年前后，喜多川歌麿创造了属于自己的风格——大首绘，其特点是"大面部"以特写的形式完成，他的作品不再追求全身的描绘，而是把视点集中到人物的面部和上半身。喜多川歌麿努力描绘着女性美丽多姿的形象，这些形象来自社会各个阶层的妇女，到了宽政时代，喜多川歌麿进入了绘画的黄金时期。

镰仓时代的日本，涌现出大量以爱情为主题的和歌，与此同时，喜多川歌麿创作了一大批描摹和歌中爱情主题的绘画作品。这些作品全部以中年妇女的形态为描绘对象，展现了她们沉浸于爱情中的种种姿态之美。其中，以《深深的暗恋》最为动人。

画面上是一个顶着大发髻的日本妇女。在她高高束起的黑发、发根与前额的发丛中各插着一根簪子，此外，还有一把木梳作为装饰，这是古代日本室町家族贵妇人的习惯装束。紫色条纹布制的和服上配有宽大的黑襟，背后隐约露出的红色腰带，仿佛暗示着这位女性可能比人们想象的更年轻。通过这一系列的装饰，喜多川歌麿不仅给我们描绘了一个装饰美丽的女人，而且，他也试图通过这些装饰来挖掘女人丰富的内心情感。这是喜多川歌麿与其他浮世绘画家所不同的地方。

同鸟居清长一样，喜多川歌麿也在革新绘画技巧。在当时，白色的画面一般在印刷时不涂色，称为"空押"。喜多川歌麿就突破了传统的画法，利用这些空押的特色，废除了画像的轮廓，先是取消了面部轮廓，后来身体的轮廓也被他废除了，只用颜色来构成形体；这无疑是浮世绘创作上的一个创新。

喜多川歌麿对日本艺术的发展影响很大，这种影响不仅仅体现在浮世绘方面，还包括文学、音乐方面；他的作品在19世纪末介绍到了西方，为印象派画家所痴迷。

● 更衣美人 喜多川歌麿

>>> 日本插花

日本的花道有500多年的传统。其发源地据说是圣德太子下令建造的六角堂。圣德太子在飞鸟时代（自公元6世纪末至7世纪初）担任推古天皇的摄政，指导政治及文化。太子派小野妹子到中国（隋）建立邦交，努力吸收中国文化，尤其对佛教文化十分感兴趣。

小野妹子在潜心研究佛学之时，兼学佛教插花。回到日本后，他住在六角堂池坊，积极传播佛教文化，佛教文化很快在日本发展起来，而后形成了池坊流华道。池坊插花的历史就是日本插花的历史。

拓展阅读：

《德川时代的艺术与社会》
[日] 阿部次郎
《日本传统艺术》（卷四 浮世绘）
重庆出版社

◎ 关键词：美国 独立战争 斯特 古典主义 学院派

特朗布尔的《邦克希尔大会战》

● 独立宣言 特朗布尔

>>> 特朗布尔《独立宣言》

《独立宣言》画面居中的是宣言起草委员会的五个成员，从左起分别是：约翰·亚当斯、罗杰·谢尔曼、罗伯特·利文斯顿、托马斯·杰斐逊和本杰明·富兰克林。

在油画中，特朗布尔根据他们的地位，分别加以安排，其中，杰斐逊显得特别有力量。他再现了《独立宣言》签署的历史场面。《独立宣言》是世界上第一次以纲领形式提出的资产阶级政治要求，宣言痛斥了英国国王对殖民地的暴政，同时宣告美利坚合众国正式诞生。以后美国就把 7 月 4 日定为独立日。

拓展阅读：

《美国独立战争简史》刘祚昌
《当代美国具象绘画》赵明

约翰·特朗布尔（1756—1843年），是一位描绘美国独立战争英雄业绩的历史画家。他的画充满着豪迈的英雄气概，展示出美国历史人物的伟大精神。

特朗布尔年轻的时候，去过波士顿、伦敦等地学画，后来跟随美国画家斯特学画。因为他少年时代伤了左眼，所以他更擅长画小幅度的油画。他进过哈佛学院学习，后来从事中学教学工作。1775—1778年，美国独立战争爆发了，特朗布尔参加了战争，并在约瑟夫·斯潘塞将军的部下服役，其间担任过华盛顿的副官，跟随过霍拉晓·盖茨将军。战争结束后，1800年，特朗布尔同萨拉·霍普·哈维结婚，这位英国女子是一个业余画家。

特朗布尔的创作盛期是1786—1795年，主要成就是展现美国独立战争的历史画。在这些作品中，《邦克希尔大会战》最为杰出。

邦克希尔在波士顿附近，是独立战争中一个重要的堡垒。1775年6月中旬，英军开始进攻这里的美国革命军队。为了确保国家独立，美国革命军坚守阵地，并且在一天中击退了英军三次进攻，场面极为壮观。在画面上，革命军的最后高地已经失守了，大批的英军冲上来，把革命军重重包围。但在敌人面前，被包围的战士毫不畏惧，宁死不屈。其中，一个战士正站着，仍然紧握手中的枪，打死一个冲上山来的军官。另一个战士扶起受重伤的战友，此时，冲上来的敌军正试图用刺刀杀死受伤的战友，被另一个受伤的士兵大声喝住。在后面，有两个穿着红色军装的革命军和一个刚刚中弹的敌军。整幅画如实地描绘了激烈的战争场面，人物姿态和动作优美，显现出一定的戏剧性效果，但战士的形象过于漂亮，缺少战争的烟尘味。显然，这种绘画方法是古典主义的，是学院派的传统画法。

1777年，特朗布尔接受国会委托，为华盛顿国会大厦的中央大厅创作四幅历史画，即《华盛顿辞职》《康华里斯投降》《伯戈因将军的投降》和《独立宣言》，至今，这些画仍在美国人民心中留下深刻的印象。1831年，耶鲁大学教授本杰明·西里曼，也就是特朗布尔的内侄，在耶鲁大学校内设立了特朗布尔美术画廊，并献出自己最好的作品《邦克希尔大会战》，本杰明·西里曼也因此获得了耶鲁大学的年金享受权。特朗布尔标志着美国绘画开始走向本土化了。

双峰对峙——从古典主义到浪漫主义

◎ 关键词：田园风俗画 乡土意味 历史题材 画法

蒙特与美国田园风俗画

● 农家花园 美国 罗伯特·沃诺

>>> 国外田园诗

秋日

田野迎面向我走来
带着马匹和坚毅的农夫
瞧着海洋那边望去。
在秋日稻禾割后的金黄残株中，
铁犁分挖住黝黑的条纹，
把狭长的早晨扩散成长方形
的白日
再不断地扩散直至白日溶入
黄昏，
把黄昏黯黑带进夜晚。
创造的夜
我们在一石桥边相遇，
白桦树站着观望，
溪流蜿蜒向海犹如一条闪光
的鳗鱼。
我们互相缠绕以创造上帝，
秋天播种的麦地叹息着
而黑麦射出一片波浪。

拓展阅读：

《个性的张扬》
　[美] 斯科尔尼克
《美国新田园诗研究》
　　中国戏剧出版社

　　威廉·西德尼·蒙特出生于纽约州长岛的斯托尼布尔格镇，他是19世纪初期美国著名田园风俗画家。1826年，美国国立设计学会开办素描班，蒙特第一批入校学习绘画。他的画最开始多是历史题材的油画。1830年，他创作了第一幅风俗油画《农村舞蹈》，此画产生了巨大反响，蒙特自此一举成名。

　　19世纪30年代初的美国绘画，具有一定的乡土意味，尤其是蒙特的作品，当时，人们称之为"昔日农村生活的宝贵记事本"。他从未到过欧洲，一直住在他的出生地——纽约州长岛，所以，他的画风主要接受的是本土艺术的滋养。此外，蒙特的画法在一定程度上受到了德国以及俄国风格的影响。因为当时的田园风俗画家如宾汉、约翰逊、伍德维尔等，都受业于德国的杜塞尔多夫，而蒙特向这些田园风俗画家学习，因此，蒙特也不免受到了影响。同时他对俄国叶尔米涅夫的风俗题材画也产生了浓厚兴趣。蒙特的田园风俗画往往把描绘的题材局限在故乡长岛的村民生活上，如农村中男耕女织的生活以及当地乡绅的逸闻趣事等。这种风俗题材在表现风格上，具有某种乡绅味道。

　　《赌鹅》是蒙特的代表作之一，约作于1837年，绘在木板之上，有43厘米×59厘米大小，现藏于纽约大都会美术馆。这幅画描绘的是一间木棚里几个乡村士绅抓阄赌鹅肉的情境。画面左侧的人正在看中间那个起阄牌的人，一只手还拽着一只鹅腿；右侧那个人背朝观众，正看着手里抓的阄；还有一个人正准备把阄牌扔出去，手里还拿着帽子来遮掩。很明显，这是游手好闲的乡绅们赌博或娱乐的场面。

　　蒙特作画很慢，因此他创作的画并不是很多，可是却传播广泛。例如他作于1850年的《山冈上的栅栏》、作于1845年的《在谢托凯特捕鳗鱼》等，都广为人知，影响极大。蒙特画中的色调偏重于银灰和棕黄，表现的形象结实生动，准确性极强，十分严谨。

● 森林和小溪 美国 路易斯·里特
树荫下的小溪静静流淌，两岸牧场绿草茵茵，牛群在吃草，阳光赋予它们以明丽、清新。这正是美国画家在引入印象派绘画画法之后，根据本民族、本地区的特点进行改良与创造的结果。

色彩迷离——

印象主义开始的时代

—→ 印象主义美术继承着库尔贝等前辈让美术面向当代现实生活的创作态度,使美术作品
进一步摆脱了对历史、神话、宗教等题材的依赖,使绘画脱离了讲述故事的传统方式。

—→ 印象主义画家离开画室,走上街头,奔向海滩,进入原野和乡村,凭自己的心,用
自己的眼,感受着丰富多彩的新鲜事物,以直接写生的方式捕捉种种生动的印象,
描绘大自然中千变万化的光线和色彩。

—→ 后印象主义是对大自然奇特的,并且很难进行描绘的景色的表现,它已经完全脱
离了对现实的描绘。它强调属于绘画本身的语言,主要是一种对于形体的强调,而
且它在题材上也大大扩展了其自身的范畴。

—→ 后印象主义的美术作品大多都是关于理性化的抽象绘画,它们的着重点都在于艺
术家本身的想法与理念。

● 吹短笛的男孩 马奈

>>> 马奈《吹短笛的男孩》

《吹短笛的男孩》这幅画表现一个皇家卫队的年轻骑兵正在吹短笛，短笛是一种声音尖锐的木制小笛子，它用于引导士兵投入战斗。儿童扮演的乐师占据了画的中心位置。他清楚地显现在色调细微变化的灰底色上，画底没有给出一个确切的空间，仅仅给人一种空气在他周围流动的印象。

由于想让被画对象看起来是孤立的，马奈没有加进任何逸事性背景成分。男孩、服装及短笛构成画的唯一主题。

拓展阅读:

《西方印象主义艺术》
　　　张石森／刘娟
《印象主义美术》
　　　天津人民美术出版社

◎ 关键词：欧洲艺术 古典派 浪漫主义 艺术实践

印象主义到后印象主义

从19世纪中后期开始，欧洲艺术经历了印象主义、新印象主义、后印象主义和象征主义等阶段，完成了从传统形态向现代形态的过渡。从印象主义起艺术从内容到形式的变革，跳跃的幅度越来越大，革新的锋芒也越来越鲜明，从而孕育了20世纪初对传统艺术全面的突破，出现了崭新的面貌。

印象主义在19世纪六七十代以创新的姿态登上法国画坛，它吸收了柯罗、巴比松画派以及库尔贝写实主义的养分，反对陈陈相因的古典画派与矫揉造作的浪漫主义。印象主义画家提倡到户外去写生，直面阳光下的物象，从而摒弃了几乎没有变化的褐色调子；追求色彩上的微妙变化是印象主义的突出特点。这是印象派画家吸取了荷兰小画派、西班牙画家委拉斯贵支、英国画家泰纳和康斯特布尔等人的经验而形成的。

在印象主义画家中，前期的代表画家中有几个是比较出众的。马奈最先打破传统的棕褐色调；莫奈是早期印象主义创始人之一，并一生坚持印象主义画风；雷诺阿的作品主要为妇女肖像和裸体；英国血统的西斯莱是一位风景画家；毕沙罗则更注重描写农民和农村景色；其余如莫里索、美国女画家卡萨特等也都是前期的代表画家。

正当印象主义绘画方兴未艾之际，其内部逐渐滋生出一个新的支派，即后来的新印象主义。它的代表画家是修拉和西涅克。修拉和西涅克崇拜理论，信奉谢弗勒的色彩学说，试图用光学试验原理来指导艺术实践。修拉是新印象主义的发起人，与原来学建筑的西涅克共同创造点彩派体系。新印象主义不仅仅是对印象主义在技法上的发展，在某种意义上，也是对印象主义中写实经验的反驳，在艺术中灌输了古典理性精神。

19世纪末，一些曾受到印象主义鼓舞的画家开始反对印象主义，被称为后印象主义。这些画家有奥迪隆·雷东、皮埃尔·波纳尔和爱德华·维亚尔等，他们的创作已超越了印象主义有限的光色表现，但是，能与印象主义相抗衡的主要人物是塞尚、凡·高和高更。他们不满足于刻板片面地追求光色变化，强调作品要抒发艺术家的自我感受和主观感情，于是开始尝试对色彩及形体表现性因素的自觉运用。与印象主义不同，在艺术表现上，后印象派更加强调构成关系，在尊重印象派光色成就的同时，侧重于表现物质的具体性、稳定性和内在结构。这直接影响了20世纪初法国画坛的两大思潮：重画面结构的立体主义和重色彩、线条动力与节奏的野兽主义。20世纪初，后印象主义画家们相继辞世，后印象主义思潮也逐渐失去了其原有的活力。

色彩迷离——印象主义开始的时代

● 麦尼埃代表作之一《搬运工》

>>> 比利时

比利时位于欧洲西北部,国土面积为3.05万平方公里,东与德国接壤,北与荷兰比邻,南与法国交界,西临北海。海岸线长66.5公里。全国面积2/3为丘陵和平坦低地,最低处略低于海平面。

全境分为西北部沿海佛兰德伦平原、中部丘陵、东南部阿登高原三部分。最高海拔694米。主要河流有马斯河和埃斯考河。属海洋性温带阔叶林气候。首都布鲁塞尔有"欧洲首都"之称,是欧洲联盟、北大西洋公约组织等多个国际组织的总部所在地。

拓展阅读:
《麦尼埃的雕塑》
　　湖南美术出版社
《西欧五十名美术家小传》
　　天津人民美术出版社

◎ 关键词:现实主义 比利时 工业区 无产阶级生活

麦尼埃的《锻工》:表现底层人民的作品

为了躲避国内的政治迫害,大批法国艺术家选择到比利时避难,其中有雕刻家庇斯希鲁克等,这批艺术家为19世纪比利时艺术的繁荣做出了贡献。19世纪60年代末,一些比利时艺术家创建了"文艺自由协会"组织,推动了比利时艺术在现实主义道路上的发展。

麦尼埃(1831—1905年),比利时杰出的现实主义画家和雕塑家。被称为"雕塑中的密莱",继密莱和库尔贝之后,其将欧洲艺术中对劳动人民的表现推到了一个新的阶段。

19世纪30年代,比利时获得了国家独立,工业化发展进程很快。1878年,麦尼埃来到了比利时南部的国家工业区,在这里,他的思想受到了很大的震动。新工业区劳动的壮观场面和工人劳动的艰辛使画家受到了深深的感动。两年后,也就是在他50岁左右时,开始了第一批创作,画了一些表现产业工人生活的绘画作品,同时也创作了一批同题材类型的雕塑作品。麦尼埃认为,雕塑是一种庄严的纪念碑式的艺术形式,适于表现有如史诗一般波澜壮阔的雄伟场面和人体运动的优美姿态。麦尼埃作品多以歌颂工人、农民的劳动为题材,雕刻风格大刀阔斧,删除一切繁文缛节,强调整体效果,通常利用人物头颈部位的扭转来加强力的表现,富有震撼人心的力量。

1900年起,麦尼埃开始在比利时布鲁塞尔的市郊伊克塞尔村定居,专心从事雕刻创作,直至去世前一天他还在进行着雕塑《繁殖》的创作,这件作品是左拉纪念碑的一个组成部分,但没能最后完成。

麦尼埃的代表作有《瓦斯爆炸》《耙地》《搬运工》《锻工》《劳动者纪念碑》《呼喊的女运输工》等。

《锻工》在巴黎沙龙展出时因粗犷的线条、刚劲的气魄赢得了好评。他雕塑的《劳动者纪念碑》因为当时政府的阻挠,未能被当局肯定直到他死后25年即1930年才闻名于世。麦尼埃是欧洲最早倾向于反映无产阶级生活的雕塑家之一。

● 俄耳甫斯 比利时 德尔维利

● 柏拉图学院 比利时 德尔维利

色彩迷离——印象主义开始的时代

●共和国的胜利 达鲁

>>> **卡尔波**

卡尔波（1827—1875年）
法国雕塑家。1827年5月11
日生于瓦朗谢讷，1875年10
月12日卒于库伯瓦。早年从
师F.吕德，又受到A.L.巴里的
影响。成名作是为巴黎歌剧
院制作的《舞蹈》。该作品因
刻画一群裸体少年男女的跳
舞场面，曾引起争论，但其所
具有的美学价值，则为众人
所接受。这件作品的原作存
放在罗浮宫博物馆，大理石
复制品安放在巴黎歌剧院正
面，成为巴黎市景之一。

其他作品还有大型圆雕
《天文台的喷泉》等。巴黎公
社期间他避居英国。晚年心
情忧郁，后精神失常。

拓展阅读：
《法国美术史话》高天民
《西方美术史图像手册》李宏

◎ 关键词：现实主义 雕塑家 肖像作品 巴洛克风格

巴黎公社成员达鲁

19世纪下半期，被誉为欧洲雕塑"三大支柱"的法国现实主义雕塑家
罗丹、马约尔、布德尔，将法国雕塑推向了一个高峰，并对欧洲雕塑产生
了巨大的影响。但是，我们通常把这三个人称为19世纪的雕塑家。他们之
后还有一批卓著的雕塑家也创作了许多富于艺术个性的作品。这其中就包
括巴黎公社成员达鲁。

达鲁（1838—1902年）出生于工人家庭，他的父亲是一位具有坚定
信念的共产主义者。达鲁受其父亲影响，成为一位为共产主义理想而奉献
终身的革命艺术家。达鲁很早就已经显露出了艺术家的气质和才华，受到
浪漫主义雕刻家卡尔波的赏识和指点。他15岁进入美术学校学习，师从雕
刻家约瑟夫·杜勒。巴黎公社胜利，他成了公社艺术委员会委员，与著名
的现实主义画家库尔贝一同工作。巴黎公社失败后，达鲁被判无期徒刑，
逃往英国，并在那里创作了不少现实主义肖像作品，他的作品深得英国人的
喜爱，他因此成为英国皇家美术学院的雕刻教授。这段时间里，他始终不
忘共和国理想，一直构思以共和国为主题的大型纪念碑。当法国反革命浪
潮逐渐退去，巴黎市政府开始征集共和国纪念性雕刻时，达鲁送去了他的
构思，并得到了肯定。1879年，法国大赦，达鲁得以重返祖国，1899年完
成了大型雕塑群《共和国的凯旋》，树立在民族广场上。1883年达鲁还创
作了浮雕作品《共和国的胜利》及表现1879法国大革命时期的英雄米拉波
的作品。在这些作品当中，达鲁表达了自己对共和国理想由衷的向往和不
渝的赞美。他还想创作一件《工人纪念碑》，但是没有完成就去世了，仅
留下了他为纪念碑构思的一系列劳动者的形象。其中有《播种者》《农民》
《浚河工》《铸工》等。

达鲁崇尚古典的巴洛克风格，因而他的作品比罗丹的作品更加传统。
他的作品具有一种富于动势的宏伟气派和华美细致的形式，因而更易被人
接受，受人们欢迎。

●1789年7月巴黎民众攻打巴士底狱

色彩迷离——印象主义开始的时代

●青铜时代 罗丹

>>> 普法战争

普法战争是普鲁士为了统一德国而与法国争夺欧洲大陆霸权爆发的战争。战争是由法国发动的，最后以普鲁士的胜利告终，建立德意志帝国。此战役又称为德法战争。

普法停战的和约《法兰克福条约》极其苛刻：规定法国割让阿尔萨斯和洛林予德国，并赔款 50 亿法郎。1871 年 1 月 18 日，普王威廉一世在凡尔赛宫的镜厅宣告建立德意志帝国，他本人成为首任皇帝，德国遂告统一。但德法两国于这次战争中结怨，为日后的第一次世界大战的爆发埋下隐患。

拓展阅读：

《罗丹论》[美] 里尔克
《罗丹传》[法] 彼埃尔·戴

◎ 关键词：法国 雕塑家 现代主义 古典主义手法

考不上美术学院的罗丹

奥古斯特·罗丹（1840—1917 年），法国著名雕塑家。他是欧洲雕塑史上继米开朗琪罗后最具世界性影响的雕塑大师。他既是古典主义雕塑的最后一位大师，也是现代主义雕塑的开启者之一。

罗丹出生于贫穷的基督教徒家庭，早年艺术道路艰辛坎坷。罗丹从小就热爱美术，14 岁时进入巴黎工艺美术学校，随他的启蒙老师普通美术教员荷拉斯·勒考克学习绘画。就是这位普通的教师鼓励罗丹忠实于自己的艺术感觉，不要循规蹈矩地按学院派教条去做。这种教导影响了罗丹的一生。后来，因为没钱买颜料临摹罗浮宫里的画而改学雕塑。在动物雕塑家巴耶那里接受了良好的基础训练。三年后，罗丹报考了巴黎美术学院，但落选了。此后，他两次报考也都没有被录取。这对一心想成为一名雕塑家的罗丹来说是一个沉重的打击。此时，他失望地去修道院做修道士，独具慧眼的院长认为罗丹很有才气，劝他还俗继续他的雕塑事业。于是，他来到了学院派雕塑家加里埃·贝勒斯的工作室里当助手。这使罗丹的双手逐渐变得灵活有力起来。1870 年普法战争爆发，罗丹去比利时作了一段时间的建筑装饰雕刻。随后他带着几年的积蓄去了意大利。

意大利之行使罗丹领略了米开朗琪罗的风采。罗丹因其创造精神爆发了强烈的创作冲动。回到比利时后，他用一年半时间完成了《青铜时代》。这件雕塑以惊人的真实性向陈腐的学院派提出了挑战，并使罗丹成为全法国知名的人物。《青铜时代》之后，罗丹又创作了《施洗者约翰》，标志着罗丹艺术风格的成熟，在这些作品里，罗丹不那么注重细节，而是把粗犷的线条和深刻的塑痕作为造型手段，作品较之从前更加潇洒奔放。

1880 年开始创作并于生前未完成的《地狱之门》倾注了罗丹几乎后半生的心血。他运用古典主义手法，将人物肖像刻画得栩栩如生，不加矫饰，大刀阔斧，达到了艺术上的高峰。在此期间，罗丹还创作了很多肖像和人物的雕塑，以《巴尔扎克像》最为著名，这件作品也集中体现了罗丹自然的、个性的人物雕刻风格。

罗丹善于用丰富多样的绘画性手法塑造出神态生动富有力量的艺术形象，他作了许多速写，都别具风格，有《艺术论》传世。

罗丹不仅是一位雕塑大师，同时又是一位伟大的老师。他的学生或者助手，都在艺术上深受罗丹的影响。

色彩迷离——印象主义开始的时代

◎ 关键词：法国 工艺美术馆 "地狱之门" 罗丹

沉思的《思想者》

● 思想者 罗丹

>>> 但丁《神曲》

《神曲》的意大利文原意是《神圣的喜剧》。但丁原来取名为《喜剧》，后人为了表示对它的崇敬而加上"神圣"一词。《神曲》全长14000多行，分为《地狱》、《炼狱》（又译《净界》）、《天堂》三部分。每部分33歌，加上序曲，共100歌。

但丁说他写《神曲》的目的是"要使生活在这一世界的人们摆脱悲惨的遭遇，把他们引到幸福的境地"。但丁想寻找意大利民族的出路，渴求祖国和平统一，人民安家乐业，在作品中表现出了他的理想和愿望。

拓展阅读：
《意大利文学》沈萼梅
《西方雕塑史》汝信

1880年，罗丹受法国政府委托为即将动工的法国工艺美术馆的青铜大门作装饰雕刻，允许他题材自定。罗丹在构思这件艺术品时首先想到了吉贝尔蒂为佛罗伦萨洗礼堂所作的青铜浮雕大门"天堂之门"。他便决定创作《地狱之门》，这是以但丁《神曲》中的《地狱篇》为主题的巨大艺术工程。

罗丹40岁起开始创作《地狱之门》，直至1917年去世也没有完成。这件作品耗去了罗丹后半生整整37年的时间，其中27年他只专注于这件作品。他几乎每天都要工作十六七个小时，甚至更长。法国政府为他准备了一个大工作室，他自己又租了两间工作室。这三间工作室同时开工，以便能够同时进行几个创作，罗丹奔走其间忘我工作。

《地狱之门》激发了罗丹无边的想象力，他为之创作了各种数不清的雕像，这些雕像当中包括了人们熟知的著名作品，如《思想者》《三个影子》《吻》《亚当》《夏娃》等。罗丹将整个作品作为一个整体的大构图，186个人体错综复杂地交织在一起，给人以铺天盖地的视觉效果。在大门的每一个角落都挤满了落入地狱的人们。大门的平面起伏交错着各种高、浅浮雕，在阳光的照射下，它们形成了错综变幻的暗影。整个作品显得阴郁窒息，充满了恐怖气息。

《地狱之门》的上方门楣是三个模样相同、都低垂着头的男性人体，被称为《三个影子》，他们的视线将人们引入"地狱"。门楣下面的横幅就是地狱的入口，横幅的中央是一个尺寸较周围人稍大的男性，他手托着腮，陷入沉思，被称为"思想者"。《思想者》的两边是犯罪的人包括各色的恶人、暴君、奸佞、娼妓，等等。罗丹想通过《地狱之门》来揭示法国现实生活的悲剧，正如米开朗琪罗以《末日审判》来对现实生活做出最后审判一样。

《思想者》是《地狱之门》最具代表性的一件。它是横楣上的一个主雕坐像。后来，罗丹又把它制作成了一件单独的艺术品，并且成为他最著名的代表作。罗丹的《思想者》象征着但丁，象征着自己，象征着全人类。他是一个极具智慧的巨人，俯首托腮坐在那里痛苦地沉思。他审视着下面发生的一切悲剧，沉入了绝对的冥想之中。压弯的肋骨、紧张的肌肉被智慧的火花爆炸开来。可以看出他在沉思中所要承受的压抑与痛苦。作品丰富的内涵充分体现了作者思想的深沉、丰富和苦闷。

色彩迷离——印象主义开始的时代

●加莱市的义民 罗丹

>>> 雕塑《青铜时代》

《青铜时代》，青铜，高1.74米，法国雕塑家罗丹创作于1876—1877年，现立于法国卢森堡公园。它表现了人类从原始社会中过渡到青铜时代，它象征着"人类黎明"或"人类的觉醒"。

雕塑家真实地塑造了一个匀称而完美的青年男性人体：他左腿支撑全身，右腿稍弯曲，脚趾微微着地。左手好似持杖，右臂举起，手扶在头顶。他的头微向后仰，双目合闭。整个姿态和面部表情十分和谐。他舒展全身，正在解脱一切束缚，开始发出内在的力量。全身的轮廓结构均匀、完美，体现了雕塑家精确的解剖知识。

拓展阅读：

《全彩西方雕塑艺术史》
　　　　陈诗红
《罗丹画传》卓凡

◎ 关键词：群雕 义士 殉难

形态各异的《加莱市的义民》

《加莱市的义民》是罗丹的另一件代表性雕群。它的题材取自于历史上一个真实的故事。14世纪中叶，英国的军队入侵法国，加莱市无法抵抗只有屈辱地接受了投降的条件：让六个德高望重、剃光头发、穿着囚衣、脖子上套着绳子的城民交出加莱城的钥匙，向英军投降并被处死。这六位义民为了保全全城人民的生命财产不受英军践踏毅然赴死，献出了宝贵的生命。

19世纪后半叶，为了纪念这六位壮烈牺牲的义士，加莱市政府决定在市中心建立一座纪念雕像。罗丹用自己的双手塑造了表达六位义民壮举的雕像。整个雕群看起来仿佛一个环状的号角。使命从第一个人那朝向天空的手里获得，并随风把这不幸的命运吹到中部号角的敞口。这里发出的呼喊声，有痛苦也有悲壮。罗丹通过对六个不同形象的塑造表现了殉难前的义民表现出来的不同姿态，以此来传达人面临生死抉择时的痛苦矛盾和为大多数牺牲所显示出的慷慨壮烈。第一个义民，头低低地垂下，双眼绝望地看地，头重重地扭向一边，仿佛被严峻的现实所压抑，举起的右手是画中的点睛之笔：他接到突如其来

的噩耗，犹如晴天霹雳；第二个义民神情镇定，微张双臂，仿佛在安慰其他心里充满惶恐的同伴去勇敢地接受这无情然而神圣的使命；第三个义民面露烦躁，有求速死的气魄；第四个义民双手抱头痛哭，身体前倾，显然还不能平静地接受这样残酷的事实；第五个义民双手抓紧城市钥匙，坚定地站在自己家乡的土地上，紧闭的双唇显得毅然决绝；第六个是老人圣彼埃尔，他表情淡然，对即将到来的死亡表现得轻松冷静，他迈开沉重的脚步走向命运的终点，那只举起的右手想扼死多舛的命运而又不能，虚张在半空。罗丹以真实的手法雕刻了这组历史人物，他们面对死亡和牺牲表现出的不同的情绪和精神状态自然真实，有坚定的、有淡然的、有畏缩的、有绝望的、也有听其自然的。作者并没有把这些为了人民利益牺牲的英雄们都塑造成昂首挺胸的样子，也没有为他们的高贵品质贴上理想主义的精美外衣。罗丹用自己真正的现实主义创作方法塑造了有血有肉的英雄形象，而且这些英雄也并未因面对死亡表现出畏怯而被人们鄙视。相反地，人们会报以更多的同情和理解。

●巴尔扎克像 罗丹

>>> 萧伯纳

　　萧伯纳（1856—1950年）是英国现代杰出的现实主义戏剧作家。萧伯纳的世界观比较复杂，他接受过柏格森、叔本华和尼采的哲学思想，又攻读过马克思的《资本论》。1884年他参加了"费边社"，主张用渐进、点滴的改良来改变资本主义制度，反对暴力革命。

　　在艺术上，他受易卜生影响，主张写社会问题，反对"为艺术而艺术"的主张。进入20世纪之后，萧伯纳的创作进入高峰，发表了著名的剧本《人与超人》《芭芭拉少校》《伤心之家》《圣女贞德》等。

拓展阅读：
《萧伯纳传》
　[爱尔兰]赫里斯
《西方绘画艺术图典》
　　上海画报出版社

◎ 关键词：巴尔扎克 光影效果 争议

遭到抨击的巴尔扎克像

　　在创作《地狱之门》的二十几年时间里，罗丹还完成了一系列文学家、艺术家的雕像，包括巴尔扎克、雨果、达鲁、萧伯纳、莫扎特等。代表作《雨果纪念像》《巴尔扎克像》等，不做任何矫饰，保持原有的粗糙的捏塑和雕凿的痕迹。罗丹认为这才是雕塑应有的形式之美。他的作品具有变幻莫测的光影效果，增强了作品的视觉效果。

　　《巴尔扎克像》是罗丹最后一座雕塑，也是最著名和最引起争议的作品。1891年罗丹接受了法国文学家协会主席的定件，开始创作这件雕塑。为了能把这一伟人的精神充分表现出来，罗丹亲自到巴尔扎克的出生地都兰尼进行考察，并且重读了他的重要著作，收集世人对大作家音容笑貌的描述，并在法兰西剧院研究了巴尔扎克的半身塑像。他还找来同巴尔扎克形象相似的模特，并根据他们作了17座高10尺的巴尔扎克像，但他对这些作品都不满意。又经过两年的反复思考、比较、摸索，罗丹塑出了20多座巴尔扎克像，最后在这20多座里终于把巴尔扎克的形象确定下来了。由此可见，罗丹对待艺术的一丝不苟。

　　《巴尔扎克像》中巴尔扎克身穿睡衣式的邋遢的黑色长袍，雄狮般的头发蓬松凌乱。它的表面凹凸不平，显示了富于感情色彩的光影变化。巴尔扎克的双臂低垂在长长的袖子里，没有手。本来罗丹曾经精心塑造了一双非常出色的手，却怕这会产生喧宾夺主的效果，于是他将这双手毫不留情地砍掉了，并没有修复塑像上经过砍凿的伤口，而是就这样宣告了作品的完成。

　　1898年，《巴尔扎克像》在沙龙上展出，引来某些文人学士及部分观众的猛烈抨击，罗丹的拥护者则坚决予以反击。这场沸沸扬扬的争论激怒了罗丹，于是他将塑像从沙龙搬走，把它树立在自己的花园里。

　　罗丹的时代，学院派为了粉饰太平，在雕塑上作很多华丽的装饰，人物雕塑死板，没有生气。罗丹的创作实践打破这种窒息的气氛。他不拘小节，保留刀痕斧印，加强作品的戏剧性和文学性。他的雕塑表面起伏变化，突出了人物独特的性格特点，表现了人内心的情感与激情。

色彩迷离——印象主义开始的时代

●蓬朋的杰作《白熊》

>>> 罗丹《地狱之门》

《地狱之门》群雕共塑造186个痛苦群体，其中有几尊形象后来发展成独立的雕像。

作品的主题是通过"地狱篇"中"从我这里走进苦恼之城，从我这里走进罪恶之渊，你们走进来的，把一切的希望抛在后面"的含义，用多结构形式，和象征性构图，及真实人物原型，综合表达罗丹的哲学观点，把近代文明罪恶都集中表现在"大门"之上，刻画出为情欲、恐惧、痛苦、理想而争斗，并折磨着自己的形象，事件作品贯串着希望、幻灭、死亡和痛苦等种种感情。

拓展阅读：

《为爱痛狂》李季/宠隽
《卡米尔·克洛岱尔》（电影）

◎ 关键词：克洛岱尔 德斯比欧 蓬朋 动物雕塑

罗丹优秀的学生

克洛岱尔（1864—1943年），女雕塑家，罗丹的学生和情人。少年时代克洛岱尔就显示出了杰出的才华，创作了《大卫和歌利亚》。1883年，19岁的她结识了43岁的艺术大师罗丹，1884年进入罗丹的工作室担任助理、学生、模特儿，协助罗丹完成多项重要的作品。她为罗丹创作的《地狱之门》中的几个女性人物创作了手和脚，为罗丹的《加莱市的义民》中的艾斯塔什·圣彼埃尔及其右侧的那个人作了手和脚。她自己独立创作的作品有《16岁的保罗·克洛岱尔》《路易斯·德·马萨利胸像》等。1888—1892年，她还创作了"充满苦恼"的《罗丹胸像》。1898年，克洛岱尔与罗丹分手。初期她还作雕刻，为彻底摆脱罗丹的影响，创作了风格不同的《波》等作品。1903年，妇女记者访问她时，把她誉为当代法国最伟大的雕刻家之一。但不久，这颗敏感的心灵完全崩溃，捣毁了手边所有的作品，陷入了神经错乱的状态。1913年，被送进疯人院，在那里待了30年直到1943年辞世。

德斯比欧（1874—1946年），罗丹的学生，1904—1907年，曾在罗丹的工作室中做他的雕刻助手。他长于肖像雕塑，早期作品有《波莱特》和《农家女》，重视人物的性格刻画，非常善于捕捉人物在瞬间的生动表情。这样的风格可以看出他受到了罗丹的巨大影响。德斯比欧成熟期的风格简括精当、凝练无比，追求严谨的造型。他的代表作《妇女头像》塑造了一位年轻姑娘。姑娘的大眼睛略带诧异，双唇微微咬住，流露出天真欢喜的表情。整个作品洗练简约，毫无做作之感。德斯比欧树立了自己的独特风格，可惜和德国法西斯的关系影响了他的声誉。

蓬朋（1855—1944年），法国著名的动物雕刻家。他也曾在罗丹的工作室当过助手。他最初跟从石匠学习雕刻，所以擅长石雕。他经常到动物园观察动物的习性，以便在创作中把动物的动态传神地表达出来。他说："我并不想研究静止的动物，要想创作出生气活现的形象，唯一的方法是看它们的运动。"和马约尔的圆柔线条相反，蓬朋采取坚硬的直线条，以保留和展现石头的质感美，剔除细微的起伏，将大的块面和直线组成形象结构，造成一种现代圆雕所特有的雄浑、明确和富于整体感的艺术效果。代表作《白熊》被公认为是动物雕塑中的一件杰作。把平凡的动物提炼成情趣盎然、造型生动、丰腴健美的艺术品，蓬朋有他的独到之处。

色彩迷离——印象主义开始的时代

●德加自画像

>>> 沙龙的含义

　　"沙龙"是法文"Salon"一词的译音，原意为客厅。

　　"沙龙"有两个引申义：一是作为西欧贵族、社会名流们谈论文学、艺术和政治问题的私下聚会形式。这种沙龙，最早可以追溯到16世纪。而在17世纪的时候沙龙已经成为文学生活的中心，对法语的发展产生了重要的影响。二是指17世纪下半叶起法国官方每年在巴黎定期举办的造型艺术展览会，如"秋季沙龙"即是巴黎在每年秋季举办的美术展览会。沙龙多为学院把持，体现了官方的正统思想。

拓展阅读：

《西方绘画流派欣赏》董强
《西方绘画》石磊

◎ 关键词：年轻人 集团 官方艺术 印象主义画展

孩子涂鸦般的画展

　　19世纪60年代，一群年轻人对保守的官方沙龙压制青年的创造精神深感不满，形成一个与官方沙龙相对立的集团。他们团结在受官方沙龙冷淡、奚落的马奈周围，并以库尔贝当年反对官方艺术的斗争精神为榜样，不定期地在巴黎的盖尔波瓦餐馆和新雅典餐馆及巴齐耶与雷诺阿的共同画室举行聚会，还经常到塞纳河畔对景写生。这群具有探索和创新精神的年轻人包括：C.莫奈、P.A.雷诺阿、C.毕沙罗、A.西斯莱、E.德加、P.塞尚、B.莫里索等，还有评论家杜瑞和利维拉，他们受到画商杜朗·鲁耶的资助。

　　1874年4月，这群青年画家在巴黎的普辛大街的工作室举办了一场自称为"无名的画家、雕塑家和版画家"的艺术家展览会。在画展中，特别引人注意的是莫奈的一幅《日出·印象》的油画。这是一幅在1872年作于勒阿弗尔港的风景画。一位艺术观点极其保守的记者L.勒鲁瓦，借用了这幅油画的标题，嘲讽地称这次画展是"印象主义画家的展览会"，印象主义或印象画派的名字也由此而产生。很明显，印象主义一词在最初是带有贬义的。但印象主义画展没有因此而停止，且分别在1874年、1876年、1877年、1879年、1880年、1881年、1882年和1886年12年间举行了八次，除1874年、1879年和1886年的画展外均使用了"印象主义"一词作为展会的名称。

　　印象主义没有明确的纲领，艺术家集合在一起仅仅因为画风的一致而共同举办展览。这是一个松散的艺术社团。参与展出的艺术家，他们的画风富于变化，有的仅在一段时间内迷恋于印象主义画风，后来则放弃而另有追求；也有的人画风反复多次地变化；而参与其中的画家本身水平也是参差不齐。

　　印象主义内部存在着两种风格类型的画家群：一种是以德加为代表；另一种是以莫奈为代表。当然也有介于两者之间的。与浪漫主义的空幻激情相比，印象主义画家更加注重描绘周围的现实，与现实主义流派接近，所不同的是，他们中的多数人没有利用艺术来改变现实的志向，只是捕捉瞬间印象，记录稍纵即逝的生活场面和自然景象而已。他们故意不求构图的完整性，而是追求偶然率真的效果，对物象的形体较为忽略而侧重表现视觉印象和光色效果，线条减弱，外形模糊朦胧。进而，他们又排除黑色，运用纯色，追求色调鲜明，为后来的新印象主义的点彩法奠定了基础。

　　从印象主义开始，欧洲的画家们试图摆脱文学的影响，更多关注绘画本身。然而绘画中的印象主义仍然是和法国文学中的自然主义流派相对应，并且两者又都曾受到哲学上的实证主义的影响。

色彩迷离——印象主义开始的时代

●草地上的午餐 马奈

>>> 西方现代派美术

　　所谓西方现代派美术，是指西方国家从 20 世纪初发展起来的现代美术中某些流派，是野兽派、立体派、未来派、达达派、表现派、超现实主义、抽象主义、波普艺术的统称。"现代派"一词是和某种新的、非传统的、区别于过去的艺术思想联系在一起的；现代派美术既不同于以往的传统美术，也不包括现代的各种现实主义流派，它与现代的西方美术更不是同一概念，它在其中只占一席之地。

　　西方现代派美术的出现有其政治的、经济的、文化的、哲学的历史渊源，是与现代西方社会的进程紧密相连的。

拓展阅读：
《外国近现代名家作品选粹》
　　　人民美术出版社
《印象画派史》
　　　人民美术出版社

◎关键词：现代美术 马奈 表现手法 学院派

打破禁忌的《草地上的午餐》

　　通常人们以1863年马奈在沙龙中展出的《草地上的午餐》为开端，来界定印象派乃至现代美术的开始。

　　埃杜瓦·马奈（1832—1883年），19世纪法国著名画家，印象派领袖。青年时进入学院派画家库图尔画室学习。但由于他无法容忍学院派的那种僵化与虚假，"每当我走进画室，总觉得好像是走进了坟墓一样。"于是他离开了学院派，之后他到各地美术馆临摹和研究前代大师们的作品。

　　1863年，在沙龙中展出的《草地上的午餐》引起了世所罕见的轰动，此画不论题材还是表现方法都与当时占统治地位的学院派原则大相径庭。这幅画的主题借用的是威尼斯画派艺术大师乔尔乔内的《田园合奏》，构图方面则借鉴了莱蒙迪的一件版画作品。它直接表现当代生活，把全裸的女子和衣冠楚楚的绅士画在一起，所有人物都取自社会中的原型。裸女没有按照惯常化的理想处理，而是轻佻地、毫无羞耻地注视观者。也许就是这一点激怒了公众。一位评论家这样写道：一个交际花的女人，娼妓一般的人物，毫无羞涩地在两个打扮入时的纨绔子弟面前裸露她的身体，而且这两个男子看上去像是假日里的学生，这显然是一场恶作剧。

　　如果说公众不喜欢马奈的作品，也许是因为一时还不能接受作者坦率、直接的表达方式，可恶的是那些充满古典主义偏见的眼睛的亵渎。林中模糊的池塘、背景中隐约可见的正在洗浴的妇女与前景光色鲜艳的衣物、食品形成鲜明的反差，中间根本看不到温润调和的色调过渡。平面化特征突出的裸女正面受光。宽大色彩的笔触表达强烈的光色感受。在色彩观念上，马奈也许更接受德拉克洛瓦的思想，抛开一切形式、轮廓的先入之见，认为色彩就是一切。

　　波德莱尔曾说过："现在谁能知道如何把这些英雄的篇章从日常生活中剥离出来，以色彩和素描的形式让我们亲眼见到呢？"《草地上的午餐》当然谈不到什么英雄主义，但它属于当代生活，这是确信无疑的。它摆脱了传统绘画中精细的笔触和大量的棕褐色调，代之以鲜艳明亮、对比强烈、近乎平涂的概括性色块，具有革新的意义。

色彩迷离——印象主义开始的时代

●费里·贝热尔酒店 马奈

>>>《费里·贝热尔酒店》

《费里·贝热尔酒店》是马奈所画的一幅最富于幻想性的作品。在这幅画上，女郎面朝观者而立。装饰物、酒瓶、花瓶中的花，赋予了女郎的面貌以纯粹梦幻似的神采。镜子里可以看到女郎同顾客谈话，还可以看到坐在酒吧间各餐桌上的许多顾客。女郎形象迷人妩媚。

此画是马奈生前最后一幅创作，此画的色彩一如印象派那样既辉煌又高雅，为雅俗所共赏，因而获得极大成功。

拓展阅读：

《奥林匹亚》（电影）
《西洋绘画史》

◎ 关键词：裸体女子 世俗精神 想象力 写实主义

马奈的《奥林匹亚》：再次引起争论

1863年马奈创作了继《草地上的午餐》后的又一幅描写裸体女子的油画《奥林匹亚》。这是一幅具有世俗精神的作品，作者采用了严谨写实的传统手法，但由于大胆的构思和新颖的手法被官方沙龙拒绝。

"落选沙龙"上，《草地上的午餐》的展出引起很大的轰动，把拿破仑三世与皇后气坏了，虽然他们见过很多裸体的作品如维纳斯女神等，但是把世俗中人的裸体放到作品里并且如此的肆无忌惮，这让他们很震惊。当然这样的画作在当时被认为是"不道德"的。马奈撕开了"古典"的幌子，将女神变成了现实中的人难免遭到非难，更重要的是，他竟然不用"庄严的"棕色调画裸体，而采用清晰明快的描绘方式。这在当时，是被视为"歪门邪道"的。

虽然马奈并不具备德拉克洛瓦式别开生面的想象力，但是他依然有着自己的独创性。《奥林匹亚》充分显示了他这种独创性：自由的观察方法、"创造形象"的原则的绘画风格。

库尔贝将这幅引起强烈争议的《奥林匹亚》比作是一张扑克牌。在构图方面，马奈借鉴了意大利文艺复兴时期绘画大师提香的《乌比诺的维纳斯》。但两相比较我们就会发现，马奈的作品不假任何理想化的装饰。裸体的奥林匹亚与着衣的黑妇人的对比，明亮的前景与暗绿、暗棕背景的对比，少了"体积和空间深度"，从而突出人物、空间的平面特性。裸体女郎具有强烈的真实感，她是巴黎的高级妓女，眼光直逼观者。她的色调对比和形象赋予观者丰富的想象。她不是自然的模本，也不是美的典型，她是属于马奈个人的，是马奈独创的。

马奈的绘画对文艺复兴以来传统的西方古典绘画方法提出了挑战。在秉承了写实主义创作原则的同时，强调了直接的视觉感受的表达。马奈的绘画方式客观冷静，不假多余修饰，把画面还原为覆盖着各种色块的平面。这也是直接导致出现现代抽象绘画的原因。

马奈一生遭受公众的误解和敌意，他无法理解因而内心十分痛苦。他千方百计地寻求社会的认可，寻求官方沙龙的承认。然而在创作观念上，马奈与那些顽固不化的沙龙评审们是格格不入的。他说："应该向那种把人体当作花瓶来画的创作告别了，因为我们需要的是对现代生活体验的一种恰当的表达。"这样的想法与做法在印象派画家圈子里受到了欢迎。尽管他自己不愿意承认，马奈的写实主义仍然还是要归入印象主义中的。

色彩迷离——印象主义开始的时代

●德加所作《比赛之前》

>>> 德加《舞台上的舞女》

舞台上的舞女不是名演员，也不是社会名媛，而是普通演员。德加以她们的舞姿为媒介，刻意追寻光与色的表现。通过对舞女的造型描绘，表现出强烈的灯光反射效果。

这幅以室内灯光为描绘对象的作品，成为印象派绘画中最脍炙人口的佳作。舞台上的布景与绿色的地毯，衬托着光照下的舞女，显得虚无缥缈、绚丽变幻，成为一个美的世界。这幅画，主要描绘了舞台灯光下舞女飞动裙子的色彩和急速转动的舞姿。

拓展阅读：

《德加速写》吉林美术出版社
《德加——印象派绘画大师》
台湾三希堂

◎关键词：色彩观念 古典主义 肖像画 历史题材

局外人德加

埃德格·德加（1834—1917年）的专业训练、艺术观点和创作手法与印象派作家是不同的。然而这个名字却总是与印象派画家连在一起。他与马奈、巴齐耶、莫里索交往甚密。他以朋友的名义，参加了他们的作品展。

德加，银行家之子，出身在资产阶级家庭，在巴黎出生和去世。他对古典主义有着浓厚兴趣，行为谨慎，曾在美术学院安格尔弟子拉莫特的班级里习画,他对安格尔非常崇敬，并秉承了他的画风。后来画风有所转变，融入了印象主义的色彩观念，把传统精确素描与印象派色彩风格绝妙结合，被称为"古典的印象主义"。

他最早的作品是肖像画和历史题材画，例如《塞米拉米建设城市》和《贝列里一家》，显示了他素描的功底与油画技巧的娴熟，这些都得益于安格尔的影响。1870年前不久，他开始画赛马的场面、剧院里的舞蹈演员、咖啡馆里的音乐会和宴会以及洗衣妇工作的写生画。代表作有《在赛马场上》《剧院的乐队》《咖啡馆的音乐会》《手拿烙铁的女人》等。涉及的题材有赛马场、舞女、洗衣妇等，这些都只是形式。对于他而言，首要的问题是色彩、构图和造型。

他喜欢从芭蕾舞剧中选取题材，而不是从室外场面中选取题材。如《芭蕾舞预演》中，艺术家让观众偷偷窥视一下光线充足的预演室，在舞女们停顿下来的一刹那瞥见她们的身姿。德加创作手法就是运用干净的线条和运用明暗的技巧来描绘现实的瞬间。

在40岁左右，德加放弃了油画而去画色粉笔画。这时，他的画法更加自由、更加完美，也更加注意色彩。在50岁左右，他画的几幅色粉笔画，如《浴后》《擦脖子的女人》，所追求的这种倾向表现得愈加明显。在他晚期创作的一些描绘舞女的色粉笔画里，德加通过对作品的不断加工，把紧凑的色块交织在一起，产生颤动的效果，同时使画面表层结构增厚，从而达到独特的色调协调。

不仅如此，德加还是一名出色的雕刻家。他在几乎失明而不能画画时，转而做雕塑，留给后人的作品有70多件，主要题材是芭蕾舞女和一些动态的人体。

德加对艺术的态度严肃而忠诚。他高傲，严于律己，待人苛刻，所以不大合群，只有崇拜他的卡萨特与他交往密切。他终身未婚。在其漫长的一生中未停止过对艺术的思考和对绘画新路的探索。

色彩迷离——印象主义开始的时代

●空中林地 法国 雷诺阿

>>> 《小艾琳》

《小艾琳》又叫"小女像",是雷诺阿1880年为当时法国一个有名的银行家8岁的女儿Irene画的侧身肖像画。画中的小艾琳有一头金棕色而蓬松的头发,垂到胸前和腰际。她身着一套淡蓝色洋装,头上扎着小蝴蝶结。她坐着,手安静地放在大腿上,脸色有些苍白,大眼睛忧郁地看着前方,心事重重。

画中的造型是由一系列细碎短促的笔触完成的,画面上没有任何明晰的线条。在暗调背景的衬托下,这位金发披肩的少女显得格外青春靓丽。

拓展阅读:

《世界名画家全集:雷诺阿》
　　何政广
《雷诺阿(优雅自然的美)》
　　[法]迪斯泰尔

◎ 关键词:色彩 直接性 革新者 雷诺阿风格

雷诺阿否认自己是一个革新者

总的来说,印象派对色彩的直接性以及光和运动更感兴趣。雷诺阿(1841—1919年),不同于其他印象派画家以自然景致为主要画作题材,而是致力于人物画,尤以表现女性美及儿童清纯的肖像画最为著名。他出生的法国里摩日,是一个有名的瓷器产地。因家境不佳,13岁时被送去学画陶瓷,而后又学会画屏风。少年时代学习陶瓷画对雷诺阿在色彩上的表现手法产生一定影响。21岁时入巴黎格莱尔的画室学习,并认识了莫奈、西斯莱和巴齐耶。在印象派的圈子里,他经常与别人争论。他始终认为,画家只能在美术馆里才能学到真正的绘画本领。相对于到户外创作和实践,他更愿意待在美术馆和博物馆里。

雷诺阿拒绝承认自己是一个革新者。他认为自己所做的一切前人都已经做过,而且还做得更好。1881年,他赴意大利游历艺术名胜佛罗伦萨、威尼斯和罗马等地,当他在罗马看了拉斐尔的画时感叹道:"真是妙极了,我早该看到它们,这些画显示了真正的艺术技巧和智慧。不像我,他不追求不可能的东西,但这是美的。"但雷诺阿的确有自己的绘画技巧,在他看来,当物体在光照耀下展现出来时,如同置身水中一样,被空气的折射光包围着,眼睛所能够看到的,便是物体周围空气粒子的闪烁和颤动。雷诺阿不像过去的画家们那样,简单地用线条分隔它们。而是用细小的笔触来融合各种色彩错杂在物体与环境交界的地方。这种技巧自然是从他独特的观察方法中产生出来的。

被人们称为"绘画史上的奇迹"的《包厢》,便是这样画成的。此画参加了1874年第一届印象主义画展。1876年,他又在《红磨坊街的露天舞会》一画中,真正实践了"光是绘画的主人"这一句印象主义者的口号。1876年以后,他的风格臻于成熟,代表作有《游艇上的午餐》《潘蒂埃夫人和孩子们的肖像》等,这些作品都以明朗、艳丽、令人炫目的光彩,受到人们赞美。回到法国后,他努力改变自己的画法,画了如《沐浴的女子》《市场上》等,这些作品倒退到古典主义学院派。但他的不断探索,形成了自己的画法,他兼收了洛可可和巴洛克两者的娇媚和雄健之风,将两者天衣无缝地融为一体,创造了独有的雷诺阿风格。在他的画中找不到对人生负面的反映与答案。这就是雷诺阿一生用丰富华美的色彩所弹奏的主题。他的作品呈现出一种优雅的自然美。在所有印象派画家中,雷诺阿也许是最受欢迎的一位,因为他所画的是天真的儿童、鲜艳的花朵、美丽的景色以及可爱的女人,这些都能吸引人的眼球。

●沐浴的女子 雷诺阿

>>> 雷诺阿《包厢》

雷诺阿于1874年首届印象派画展上露面的这幅《包厢》，被称为一个绝对的艺术奇迹。画面以女子形象为主，男子在后面做陪衬，形象鲜明突出，舞台的灯光使形象呈温暖柔和的金红色调，增强了少妇形象的光艳和柔美，嵌在简洁光泽面容上的一双乌黑大眼睛和艳红双唇显得突出而动人。

雷诺阿在描绘女性面容时善用高调手法，用重色突出双目，其余用浅淡肉色描绘，醒目动人。

拓展阅读：

《印象画派史》
　　人民美术出版社
《西方绘画流派欣赏》董强

◎ 关键词：暖色调 青年妇女 裸体形象 人物创作

调和之作《沐浴的女子》

雷诺阿在印象派绘画集团中是属于较年轻的一个，他一生中大量的作品是以明快响亮的暖色调子描绘青年妇女，尤其是她们的裸体形象。他赋予女性肌肤以温润丰腴的感觉，加之光影的闪烁和跳跃所形成的明快的节奏，使其人物洋溢着梦幻般的美丽。雷诺阿虽然也画了不少风景画和天真无邪的儿童形象，但是妇女形象与裸体占到了绝大多数。这些作品的主人公沐浴在珍珠般的、玫瑰色的光影中，最初是瘦削的，后来逐渐变得丰满。有人回忆已处于半身麻痹的雷诺阿时说："我永远忘不了他眼中那种年轻人才有的激情，他总保持孩提般的好奇心，他的艺术也像他的性格一样率真、坦诚"。晚年的雷诺阿患有严重的风湿，被迫迁居法国南部的卡尼斯。这期间雷诺阿创作了很多泛着璀璨的泛神论神秘色彩的、感性美的作品。受鲁本斯、布歇等的影响，这些画在光色震荡之间表现了对女性肌体诗意般的感受、对生命的热爱与对自然的憧憬。

雷诺阿擅长人物创作，在美术馆和图书馆时就悄悄地喜欢上了安格尔《泉》的腹部以及《里维耶夫人肖像》的头颈和双臂。在他的笔下，人的肉体是如此的健康、单纯和美好，那种讨人喜欢的品质就连反印象主义的人也不得不承认他作品的魅力。雷诺阿是以画女性裸体著称的，但这要从肖像画说起。肖像画在欧洲画史上曾有过一段相当长的繁荣，而印象派画家们的肖像作品更富有色彩的活性。雷诺阿的肖像画就更深得学者们的赞赏。战争期间，他参加过骑兵队。正是此时，他对女人体的热爱开始了。战争一结束，他立即回巴黎重握画笔去创造他所钟爱的肖像画。《莫奈夫人像》作于第一次印象派画展举办期间，《莎玛丽夫人像》两幅同名画都很精彩，《亨利奥夫人》的肖像画上可以看出他早年从陶器艺术中学得的手法。这几幅作品是其肖像画代表作。

晚年的雷诺阿下肢瘫痪，只得终身与轮椅做伴。就在这样的情况下，他坚强抑止住肉体的折磨，坐在轮椅上创作出非常多的表现女性青春美与充满生命欢乐的裸体画来，真是太令人感动了！他画的女裸体，往往在承继了鲁本斯画中的那种容光焕发的特性之上，增添了丰腴的官能美特色。作品《沐浴的女子》中的女人头发蓬乱，天真未泯却又带有某种野性的单纯，极细腻的笔触组成了这个女性丰满柔滑的皮肤表面。玫瑰色的肤色显示了少女的壮实和健美，富于弹性，充满诱惑力。从中可以看出，身体承受巨大痛楚的他，其内心仍然是健康明丽的。

色彩迷离——印象主义开始的时代

◎ 关键词：勒阿弗尔港口　印象主义　贬义　视觉印象

捕捉阳光的变化《日出·印象》

● 莫奈的《日出·印象》

>>> 勒阿弗尔港口

　　勒阿弗尔港口位于法国西北沿海塞纳河口北岸，濒临塞纳湾的东侧，是法国第二大港和最大的集装箱港，也是塞纳河中下游工业区的进出口门户。

　　该港承担法国与美洲之间的货物转运，并且是来往西班牙、葡萄牙、爱尔兰和苏格兰的理想中转港口，能比北欧港口节约三四天时间。还有高速公路与铁路通往巴黎，仅需2小时，并与整个法国和西欧地区连接起来。主要工业有造船、机械、石油化工等。港口距机场约7千米，有定期航班飞往巴黎等地。

拓展阅读

《法国地理学思想史》
　　[法] 安德烈·梅尼埃
《法国美术史话》高天民

　　海水被晨曦染成淡紫色，天空被各种色块染成微红，水的波浪由厚薄、长短不一的笔触绘就，三只摇曳的小船在薄涂的色点中显得朦胧模糊，船上人影依稀可辨，远处的工厂烟囱、大船上的吊车等若隐若现。这是莫奈（1840—1926年）描绘法国勒阿弗尔港口一个多雾早晨的景象。画家把从一个窗口上看到的这一景象描绘到画布上，如此大胆地用零乱的笔触来展示雾气交融的景象，是史无前例的，这幅作品震动了画坛。

　　这幅作品作于1872年，曾在第一届印象主义作品展展出（1874年）。当时艺术评论家和公众的反应十分强烈。《喧嚣》杂志刊登了一篇署名勒鲁瓦的文章，题为"印象主义的展览会"。作者对莫奈的《日出·印象》是这样描述的："印象——我确信无疑，我正在告诉我自己，既然我已感受印象，就必须有一些印象在其中，多么自由自在，多么轻易的手艺，糊墙纸也比这海景更完整些。"莫奈的本意是想表现勒阿弗尔港清晨的迷雾，而勒鲁瓦的文章讽刺了莫奈放弃传统画法只顾及自己的主观视觉印象。然而，很快地评论界便用"印象主义"来称呼所有参加展览的艺术家。很明显，"印象主义"是带有贬义的。而第一次印象主义画展的社会影响也是消极的。以致在此后很长的时间里，很少有人花钱去买那些参展画家的作品。但这群青年画家们就用批评家送给他们的诨号作为画派名称，"印象派"的称号就这样被传开了。

　　和过去把颜色涂得光洁的绘画完全不同。《日出·印象》中，明暗不是主角，主角是色彩。日光照耀下，大自然的无穷景象在印象派画中变幻不定。印象派的名字是与光连在一起的，自然的光色闪烁在印象派的作品之中，而那些作品中强烈的光色又照亮了整个画坛。《日出·印象》的问世改变了文艺复兴以来一贯的画法，标志着印象画派的诞生。

　　1876年，莫奈会同几位印象派艺术家，举办了第二次印象派画展。展厅就设在一直支持和鼓励他的画商杜朗·鲁耶的画廊里。参加展出的总共19人，其中莫奈展出了18幅风景画和1幅穿日本和服的女子肖像画。这些作品没有换来观众的认可，仍然是讥讽和挖苦。失败并未使莫奈丧失信念，他于1877年又组织印象派画家举行了第三次展览，作品比上一次更多，这一次观众的嘲骂声主要是针对莫奈和塞尚的。经过三次失败，莫奈、雷诺阿等印象派画家穷得连生活也难以维持，只能种些土豆来充饥。危难之中巴黎歌剧院一位男中音歌唱家买下了莫奈的好几幅画，那幅《日出·印象》，莫奈也愿卖给他，但他要求重新补些颜色，遭到莫奈的拒绝。这幅印象派名著并没有因为物质的匮乏而做任何改变。

色彩迷离——印象主义开始的时代

◎ 关键词：印象主义 创始人 漫画肖像 色调

最彻底的印象派画家莫奈

● 莫奈代表作之一《花园中的女人》

>>> 莫奈《棕色的和谐》

《棕色的和谐》这幅画是在一天下午画的；当时天气阴冷，气氛忧郁，光线晦暗而又沉闷，只见大教堂矗立于一片灰色的天空下，画面上用的是赭石色。灰色的大钟，四周细细涂抹了一点既蓝又带深灰的颜料，中央部分用的却是黄褐色。中央三扇大门如同三个黑沉沉的洞穴；那木门的深暗色今日仍可从画面上看出来。

在以灰色为主的这种深暗色度的调和之中，我们仍可看到停留在各种雕塑上的光的符号，因为这些雕塑是用少量活跃的色彩绘出的。

拓展阅读：

《莫奈》尤振华
《西方绘画艺术图典》
上海画报出版社

克罗德·莫奈，最典型最彻底的印象主义画家，早期印象主义创始人之一，并一生坚持印象主义画风。1840年，莫奈生于法国滨海勒阿弗尔小城，自幼爱画。起初，莫奈画些漫画肖像，常在一些小文具店的橱窗里展出，后来有了点小名气。这时他幸运地遇上了第一位老师欧仁·布丹。布丹灌输给他与学院派完全不同的观念，在这位巴黎画家的教导之下，他觉得对一切景物都要注意第一个印象，并研究日光。在布丹的启迪下，莫奈走上了新的艺术之路。1859年到巴黎，进入格莱尔画室。但他很难认同学院派的艺术观念。很快，他便开始了独立的创作生活。

起初，莫奈与卢梭、迪亚兹、米勒、柯罗等画家常去巴比松附近的枫丹白露森林区直接对景写生。1866年创作的第一幅人物风景画《花园中的女人》便是这个时期的代表性作品之一。这幅画至少在寻求户外光线表达上，是莫奈的第一块里程碑。

1870年普法战争爆发后，他自己只身前往伦敦。在这期间，莫奈对伦敦的大雾深感兴趣，伦敦缥缈的轻烟和混浊的浓雾使他着了迷。并且他在伦敦看到了英国画家泰纳的晚期作品，受其影响，开始了他对印象派技法的追求。

1874年《日出·印象》在"展览会"上展出，不久又与一群画家在塞纳河畔的阿尔让特伊建立流动画室，观察自然景物的千变万化，捕捉阳光、空气中色彩变化之美。他的作品突破了传统题材和构图的限制，完全以视觉经验的感知为出发点，侧重表现统一场景下不同光线氛围中变幻无穷的外观。追求色彩与光线的瞬间印象和色彩关系独立的美。这种追求在其晚年的《睡莲》组画中表现得尤为突出。

1883年，莫奈的作品在巴黎、伦敦、波士顿三地展出，这时印象派画家已渐受注意。莫奈也移居到巴黎市外75公里的吉维尼村，此处依山傍水，风景秀美。在这片幽静的自然环境中，莫奈创作了著名的组画《干草堆》。他前后一共画了24幅。既有单幅的，也有成组的。角度也都不同，表现在不同时辰和不同光线变化下的草堆形象。

他为了观察研究光、色的变化规律，往往面对同一景色，作不同时间的描绘，《干草堆》就是这样创造出来的，1894年的20幅同题材的连《鲁昂大教堂》也是用同样的方法画出。记录"某一特定自然景色的真实印象，而不是出去描绘一幅笼统性的风景画"。这就是莫奈创作组画《干草堆》和《鲁昂大教堂》的初衷。实践已证明，不同时间里的同一景色，由于阳光照射的角度不同，会呈现出不同的色调和氛围，这是莫奈绘画的主题。

● 睡莲 莫奈

◎ 关键词：晚年 光线 花影 风景巨著 精魂

最后的巨作《睡莲》

莫奈晚年最伟大的作品是连作《睡莲》。他的第一个《睡莲》系列共25幅，在杜朗·鲁耶的画廊里展出。九年后，他又创作了第二个系列，共48幅油画。水面迷离飘忽的光线和色彩绚烂的花影就是这些风景巨著的精魂所在。

莫奈搬到吉维尼村后不久，便特意请来了园丁疏浚花园里的河道。引溪筑池，建造了水上花园，池塘的周围种植垂柳和多种花卉，放养了野鸡、野鸭等动物。池塘里种植了黄、红、蓝、白和玫瑰色的睡莲。他把整个身心都扑在了花园的改造上。在对花园做了精心的改造之后，莫奈感叹道："我的最精美的杰作就是我的花园"。睡莲成了他晚年描绘的主题，在此后的30年里，他的创作从来没有离开过这个主题。

莫奈对这些睡莲的爱好很执著。从《睡莲》就可以看出印象派画家功底就是丰厚，如此单一的东西能够在反复创作中显现出千姿百态的样貌。莫奈对光感和气氛变化的高超运用使色彩变幻无穷。他以自己独到的多种色彩混合的技巧来达到这种出乎意外的效果，恬淡的薄雾在近水处闪烁着蓝、红和绿三种色泽，不断变幻的光芒突出了平面感，忽略了长宽高、也放弃了空间纵深感，莫奈更加自由地使用大色块的对比，以无数的笔触来表现光色的微妙变化。画面的结构开始变得越来越单纯，颜色也越来越厚。人们很难用栩栩如生等诸如此类的形容词来评价这些画面。作品真正的艺术价值体现在细微的光色差别与各种形体的对比中。

从创作的时间顺序来看，《睡莲》的创作越来越写意。作品除了有印象主义特有的率真外，还有某些神秘主义色彩。随着作者视力的下降，他已经无法再清晰地描绘所看到的景物，如后来创作的《日本桥》，画面混沌一片只能隐约辨认出桥的样子，爬满紫藤的桥身已经融汇到了激流的光影之中了。这时，莫奈再现的已不是每天看到的桥了，而是他那病痛的双眼的模糊感觉。这种画面的模糊朦胧和宏大的装饰效果也给了美国抽象表现主义以直接的影响。

莫奈把所有的画作连在一起陈列在巴黎奥朗热利博物馆的椭圆形展厅，观赏者在欣赏时仿佛在池塘边散步一般。无边无际的池水与莲叶在富有装饰情趣的环形油画中展现出来，充满了奇幻的感觉。四面被水包围着的圆厅内的油画景色既真实又虚幻。《睡莲》被公认为莫奈最超卓的作品。

1926年，莫奈在临终前嘱咐把他的连作《睡莲》赠送给国家。人们因为它的独特与宏伟，称其为"印象派的西斯廷教堂"。

色彩迷离——印象主义开始的时代

◎ 关键词：塔希提岛 印象派 艺术大师 先行者

对点彩派失去信心的毕沙罗

● 坐着的村姑 毕沙罗

>>> 毕沙罗《蒙马特大街》

毕沙罗《蒙马特大街》画中车马人流仿佛正在移动，它描绘了现代都市的繁忙热闹场面。它预示了20世纪未来派画家所热衷描绘的景象——现代都市快速的运动节奏。

在这幅画上，构图宏伟，街景庄严而有气派；色彩丰富柔和，在冷暖色对比中，充满中间调子的过渡，形成一种细致而变化丰富的灰调子，但却很明亮，它显示着光的饱满，其笔触均匀而不失活泼变化，粗犷与细致融为一体，表现出毕沙罗特有的艺术风格。

拓展阅读：

《毕沙罗》人民美术出版社
《毕沙罗传》[美]欧文·斯通

1902年，毕沙罗（1830—1903年）去世的前一年，远在塔希提岛的高更写道："他是我的老师。"在他去世后三年，"现代绘画之父"塞尚在自己的展出作品目录中恭敬地签上"保罗·塞尚，毕沙罗的学生"。在诸多的印象派大师中，莫奈是发起者，并因《日出·印象》命名了印象画派的名字，但是说到真正的领袖又非毕沙罗莫属了。他是唯一一个参加了印象派所有八次展览的画家，可谓最坚定的印象派艺术大师。

毕沙罗生于西印度群岛的圣托马斯岛，祖籍法国波尔多。父亲是当地的一个富商，很想让儿子继承自己的事业。然而毕沙罗却在巴黎上学时迷上了绘画。在毕沙罗的坚持下，父母不得不妥协，送他去法国学习绘画。起初，他在学院派大师的画室里练习画人体。但日子一久，他受不了学院派那种单调沉闷的气氛。他喜欢大自然，爱到粗野的乡村里去作画。这种爱好决定了他在沙龙的命运，也决定了他日后创作的题材。毕沙罗一直被称为"印象派的米勒"，这是由于他一生的画风充满了农民的质朴。他同情当时巴黎的社会主义思潮，热爱乡野与农村。在他的绘画中，除了农民与农妇外，就是街市上普通的行人，从农村风光到城市街景，题材从未发生过重大转变。此外，他是印象派画家中最早到外光下写生的先行者。塞尚称其为"最接近自然的一位画家"。

开始时毕沙罗跟随柯罗领会自然中诗意的美，随后又迷恋上了库尔贝的绘画，但风景画的风格还是更倾向于柯罗。《卢夫西恩大街》显示了其用笔轻捷的特征。构图上，地平线置于画面三分之一处，这样处理视野开阔、景物宜人，光线从侧面射出，突出了景物的体积感。一切是那样的和谐和美妙。

1874年，毕沙罗已经完全投入到对光色的研究，并完成了一幅以翠绿为基调的风景杰作《蓬图瓦兹附近的采石场》。画面上物体的轮廓已经让位于空气中闪动的光色，笔触比之以前也更加大胆、粗犷了。

1885年，毕沙罗遇到了新印象主义的倡导者修拉，并被修拉的分色点彩法所吸引，后将印象主义分为了莫奈式的"浪漫的印象主义"和修拉式的"科学的印象主义"。但这种所谓的"科学的印象主义"实际上与其自然主义的追求格格不入。在走了几年"点彩派"的弯路后，毕沙罗抛弃了分色主义的技法，以自然和生活为师，勤奋地笔耕不辍。到了晚年，毕沙罗仍画出了诸如《法兰西戏剧广场》等具有生活气息和思想内容的风景画。

◎关键词：绅士风度 文学意味 色调 笔触

印象派风景画大师西斯莱

●马尔港的洪水

>>>《鲁弗申的花园小路》

鲁弗申的花园小路从弗瓦赞镇沿着小山丘下来，直通塞纳河以及为现代风景画家所青睐的马利和布吉瓦尔村。画的右边是已不复存在的老城堡的墙，艺术家的画架就放在旁边。左边是把一排小房子和小路隔开的篱笆。路修得很漂亮，有人行便道，有一排修剪得体的树，这形成了一条指向朦胧地平线的直线。

朦胧中混杂着淡淡的蓝色和紫色，是远处房屋隐隐现出乳白色。用很少的颜料，疾速的笔锋画出晴朗的、淡蓝中夹以淡紫的天空，使人越发感到冬景中的严寒。

拓展阅读：

《世界美术家画库：西斯莱》
上海人民美术出版社
《西斯莱》河北教育出版社

西斯莱（1839—1899年），印象派风景大师，生于巴黎，父母是英国人。父亲是个富裕的商人，母亲嗜好音乐和文学，这两者都为西斯莱所继承。他经常衣冠楚楚，参加音乐会，性情温文尔雅、谦恭善良，具有典型的绅士风度。这与从小富有的家庭生活和良好的艺术教育分不开。西斯莱的学生时代没有保留什么作品。他早期在格莱尔画室学画，并与莫奈、雷诺阿和巴齐耶相识。1864年后，西斯莱和莫奈、雷诺阿一起来到枫丹白露森林写生，并且通过莫奈的介绍而知道布丹和琼坎的作品。但保守的天性使他没能吸收这两位画家的精华。西斯莱更多地是以柯罗的作品做榜样。他认为柯罗的技法与自己的气质较为相近，同时也为柯罗作品那种充满诗意的柔和景色所倾倒。他虽与印象派画家一起生活，并采用了印象派的某些表现手法，但在很多理论问题上却与之存在较大的分歧。西斯莱在谈起他的风景画技法时认为：首先，画面的结构要尽量简洁；其次，是使整个画面沉浸在统一的气氛之中。西斯莱主张风景画要有文学意味，这样的意图到了他的后期更加强烈，题材也从森林的边缘和林中的空地，延向地平线的大路和小径、村庄的一角、几个普通的行人、农夫等，甚至还扩展

到各种季节、天气，此外，他还描绘了柯罗所不常表现的霜、雪以及洪水，等等。

西斯莱在19世纪70年代中期接触到了印象派画家，虽然他参加了印象派画家的全部活动，但较少受到他们主观主义因素影响，他一直保持着一种真实客观、生动多变的画法。就艺术处理的技法方面，有两个方面值得注意：一是在色调上，西斯莱喜欢运用暖色表现自然景物，特别是由橘红色、黄色、红色等组成的充满活力的色调；二是在笔触上，西斯莱多以有力的点状笔触描绘天空和水，使其富有轻盈和流动感。《马尔港的洪水》《在莫雷的划船比赛》是其代表作。

《马尔港的洪水》一画作于1876年，本应表现泛滥的洪灾，可是西斯莱却把这样的景象描绘成了"威尼斯水城"，看起来像是洪水在净化这座城市。画家毕沙罗给予了很高的评价："就我平生所见，在其他画家所画的洪水泛滥的作品中，很少有像它那样丰富和优美的，那是一件油画杰作。"碎而有序的笔触几近古典式的画法，西斯莱用它来表现水的反光、天空的云雾，写实技巧是很强的。他运用造型的观念不受一般传统所束缚，有时以浓重的色块摊铺厚涂以造成自然光线的颤动感。这幅画展出后好评如潮。

色彩迷离——印象主义开始的时代

● 盛装的少妇 法国 莫里索

>>> 《芭蕾舞女演员》

《芭蕾舞女演员》是一位妙龄女郎的半身像。和谐的笔触精妙地表现了女郎的头发，颈部的饰物，衣着的质感，人物的神情。周围的光色氛围有着优美和谐的韵律，玫瑰红与银灰的色彩处理得相得益彰，洋溢出清新和欢快的情绪。

当印象派画家在1874年第一次举办画展时，贝尔特·莫里索是其中唯一的女性。也是唯一一位没有被评论界所嘲笑的画家。当时的评论认为，在这幅人物肖像中，她还受到了启蒙时代妇女肖像画家弗拉戈纳尔的影响。

拓展阅读：

《印象画派史》
　　　　人民美术出版社
《西方印象主义艺术》
　　　　张石森／刘娟

◎ 关键词：莫里索 巴齐耶 卡萨特 风景画

其他印象派画家

除了我们前面介绍过的如马奈、莫奈、雷诺阿、西斯莱以及毕沙罗外，属于印象派画家的还有贝尔特·莫里索、让·弗里德里克·巴齐耶和美国女画家卡萨特等。

莫里索（1841—1895年）是一位很有天赋且以温情色彩为特色的印象主义女画家。她曾受柯罗的鼓励，也受柯罗绘画的影响。1868年结识马奈，与其弟尤金结为良缘。马奈画风转变就是受到了莫里索的影响，他放弃惯用的黑色而改用印象派色彩。19世纪80年代中期以后，莫里索多受雷诺阿的影响。莫里索绘画题材多取材于她所熟悉的、亲近的生活情境，画风典雅别致，色调光辉闪耀色彩富于微妙的变化。

巴齐耶（1841—1870年），是一位对法国印象派画家起过重要作用的法国画家，对德拉克洛瓦和安格尔的艺术充满热烈向往。在1866年和1868年，巴齐耶两度参加了印象主义的作品展览。作品《平台上的艺术家家庭》显示了这位画家追求质朴、自然与明朗的光色方面的倾向性。代表作《晨妆》，则从主题的选取到色彩的运用，都表现出他对东方情趣的追求，尽一切努力来表现北非及中东上层社会生活中的闺房风情。巴齐耶在巴黎学画时期和莫奈、雷诺阿等人相识，在艺术理想上彼此十分契合。他敢于创新，尤其在风景画上，喜欢把人物置于空气清新的大自然中来描画，使人物形象的轮廓更加清晰。在1870年普法战争中死于罗朗德附近。

玛丽·卡萨特（1844—1926年），生于宾夕法尼亚州阿勒格尼城，1861年考取宾夕法尼亚美术学院，1866年来到巴黎，与法国印象主义画家广泛交往。起初，她受马奈的影响，因此用笔豪放，多表现宁静安逸的气氛，后期受东方艺术影响，作品具有浓郁的东方风味。她的《埃米和她的孩子》用笔流畅，又避免了过分阔大的笔触，被认为是印象派的标志。但其内容和笔法上又具有不同于印象派的风格。她受日本版画影响创作了一套十色凹版画，包括《沐浴》《梳洗》《书信》等。这组画以母子为题材，《沐浴》描绘了母女亲情，流露出女性情感的细腻，构图处理上显然有着德加的影子。在欧洲动荡的年代里，人们可以从她的画中感受到一份东方的宁静和温暖的亲情。总的说来，卡萨特是位画风清丽的印象派画家。

色彩迷离——印象主义开始的时代

●在大碗岛上一个星期日下午

>>> 修拉《安涅尔浴场》

《安涅尔浴场》是确立了以"点描"为表现手法的画家修拉的第一部大作。此作品描绘了在巴黎西部阿尼埃尔一带塞纳河里享受沐浴之乐的人们。

当时25岁的修拉探索出一种新的技法——点描法,这种点描技巧是将几种原料并列,但并非直接在调色板上调色,而是利用人的直觉经由大脑所转换的多种颜色的基点,在观赏者眼中呈现出某种色彩。在这幅画中虽尚未确立此种点描技巧,但堪称所谓印象派宣言的历史性作品。

拓展阅读:

《修拉》吉林美术出版社
《西方绘画流派欣赏》董强

◎ 关键词:新印象主义 发起人 分割主义 点彩派

《在大碗岛上一个星期日下午》的展出

修拉(1859—1891年),新印象主义的发起人,试图用光学试验的原理来指导艺术实践。他学习并接受了物理学家鲁特、谢弗勒关于色彩的理论。科学实验的结果表明,在阳光照射下,将不同的、纯色的点和块的布景调和地并列在一起,可以在颜色的彩度和亮度方面获得最鲜明的效果。而中间色彩则是在观者眼中由视觉调绘中形成的。因为新印象主义根据这一色彩分割理论作画,所以也被称为"分割主义";也因为他们在具体敷色时用点彩的方法,又被称作"点彩派"。

修拉25岁时画了一幅《游泳池》。这件作品已经表现出了一种追求闪光和朴素效果的倾向。后来,他又用点彩法画了《贝让港口的渔夫》等一批小的作品。1883—1884年,他的油画《阿尼埃尔的水浴》遭到了沙龙的拒绝,改在"独立画会"上展出。并于1884年与一群年轻画家组织了"独立画家协会"。他的代表作是新印象主义最典型的作品《在大碗岛上一个星期日下午》。1887年后他越来越呈现出一种程式化的倾向,企图用一种图式来表现自己的观念和情绪。这一时期的重要作品有《骚动》、《游行》和《马戏团》。

《在大碗岛上一个星期日下午》描绘了法国巴黎西北塞纳河中奥尼埃的大碗岛上一个晴朗的日子里,游人们在阳光下聚集在河滨的树林间休闲的情境。他们有的散步,有的斜卧在草地上,有的在河边垂钓。整幅画是幽雅、静谧、整洁的,生气勃勃却又荡漾着一种伤感。此画就阳光的明媚、水景的开阔和树木的茂盛而言,色彩效果是非常突出的。前景上一大片暗绿色调表示阴影,中间夹着黄色调的亮部,显示出午后强烈的阳光,画面上都是斑斑点点的色彩,那些投射在草地上的阴影,又陡增了人物树木之间的立体感。人物都取严格的侧面像,静止与凝固的空气充溢了整个画面,使人觉得这场面如同精心布置的图案。画面如同布满了纯色小点的碎裂面,但远望之下,这些小点却又好像融汇出一片图景,创造出一种未曾有过的亮丽色彩和令人迷醉的朦胧感。修拉认为,这种按照精确程式点下色彩强烈的小点比印象派更多依靠直觉的涂画更能准确地模仿光落在各种颜色上时产生的反射效果。

修拉的错误不在于求助于科学,而在于把科学和艺术的界限混同了。修拉的风景画画得如此精湛,体现了他的艺术才能。

色彩迷离——印象主义开始的时代

●塞尚自画像

>>> 《穿红背心的少年》

《穿红背心的少年》和所有肖像画一样，人物占了整个画面。少年把头倚靠在弯曲的左臂上，右臂伸到腿上，少年略微弓身，在整个画面的空间中，其背部的姿态呈对角线，半侧的脸像是在思索什么。

少年头发很长，为了保持少年姿势的平衡，塞尚特别"延长"了青年的手臂，加强了画面的纵深感。在色彩上，塞尚利用了"色彩圆周图"的关系，让背心的鲜红色与背部浅灰色谐调地搭配在一起。

拓展阅读：
《拜师塞尚》魏本/黄晓霞
《塞尚艺术的哲学随想》
　　史作柽

◎ 关键词："艺术的真实" 色彩画家 无功利性

"现代艺术之父"塞尚

保罗·塞尚（1839—1906年），生于法国普罗旺斯省的埃克斯镇。16岁时他入埃克斯中学，并结识了左拉，三年后升入大学法律系。但是，他坚持要学艺术，于是，赴巴黎并入苏伊塞学院学画得到了与毕沙罗交往的机会。他是南方省份的人，装束简陋，外表难看，满嘴难听的方言，虽有色彩画家的气质，却不惜滥用颜色，所以人们认为他没有学画的天分，始终未能考上巴黎高等美术学校。于是他回到了埃克斯，23岁时他又重返巴黎苏伊塞学院，在以后的三年里他几乎年年送画到官方沙龙，但又年年落选。后来，在毕沙罗的劝说下，塞尚参加了1874年第一届印象派画展，然而却遭到了比其他印象派画家更多的嘲笑与攻击。这次失败又使他回到故乡埃克斯，直至终年也没有再离开。

塞尚强调画家面对自然的直接感受，而不是把再现自然作为创作的出发点。他认为，追求"艺术的真实"，经过重新的安排，在画面上创造第二个自然才是绘画的目标。在塞尚看来，绘画毫无功利性可言，只是形、色、节奏、空间在画面上的构成安排。画家在作品中表现自己主观的意念与情绪才可以达到"是我心灵作品"的高级旨趣。塞尚这些理论从根本上动摇了在此之前被公认的美学基础。所以，美术史以塞尚为分水岭，分为"塞尚以前"和"塞尚以后"。塞尚也因此被称为"现代绘画之父"。

具体地说，塞尚的艺术贡献有三个方面："色彩造型"、"艺术变形"和"几何程式"。早期对毕沙罗作品的临摹使他对光和色彩有了新的认识。《缢死者之屋》可以说是塞尚自我风格形成的起点，此画淳朴、自然、色彩明快、笔触短小、结构坚实；用冷暖色的对比来得到物体的形，显出较强的体积感，而《暖房中的塞尚夫人》无疑是他在这方面探索最为成功的作品之一。在风景画方面，塞尚作了两方面的尝试：一方面是简化和综合，另一方面是分析。简化和综合使画面的远近关系、自然延伸得到加强，垂直线和水平线的构成具有牢固的安定感，以《奥维尔小家》为代表。分解体积的尝试最突出地体现在《圣维克图瓦山》上。为避免受光线和空间支配，塞尚还重新组织和取舍实景；采用多视点绘画使画面更充分和完整。在静物与人物创作中突出比例关系的变化，把焦点关系打乱，如《玩纸牌者》。塞尚最后一个革新企图就是把画室和露天两方面研究结合在一起，把自然看成各种圆柱体球形和锥体，有效地把形体的边沿与平面导向一个统一的中心点，《五位浴女》可说是成功之作。毕沙罗说："印象主义与塞尚之间的区别就是，塞尚穷其一生在画着一幅画。"这是对研究型艺术家的恰当描述。

色彩迷离——印象主义开始的时代

◎ 关键词：分割主义 美术流派 光学科学 直观生动性

新印象主义与色彩风格理论

● 西涅克作品《在井边的妇女》

新印象主义是继印象主义之后在法国出现的美术流派，实际上是印象主义的一个分支。他们虽然接受印象派表现外光和瞬间感觉的主张，却认为印象派画家的用色上不够科学或是没有科学依据，只是凭感觉在画板上调色，往画布上涂抹。新印象主义则试图用光学科学的试验原理来指导艺术实践。

艺术评论家和艺术家布朗所著的《绘画艺术的法则》给了新印象主义以直接的启示。谢弗勒所著《色彩的并存对比法则》中有关色彩混合的理论、美国物理学家鲁特的著作《现代色彩论》以及英国科学家托马斯·扬和德国科学家赫尔姆霍茨的有关光谱中的三原色及补色原理，都对印象派画家产生了重大的影响。由于他们运用补色原理作画，将一切物象在阳光照耀下的色彩分割出来，以不同的纯色彩点和块不经调和地并列起来，所以也被称为"分割主义"；也因为他们在具体的敷色时使用点彩的方法，而被称作"点彩派"。这样利用色彩的互补组合合成各种形象，将原色一点点规矩地排列在画面上的画法与古罗马和中世纪流行的镶嵌画追求不同原色物质组成新的色彩效果的做法有相似之处。新印象主义既是印象主义的某些技法和科学实践相结合的产物，同时也是印象派（凭直觉、凭经验的写实主义）向古典主义（重法则、重理论、重秩序）的转化。

修拉和西涅克是新印象主义的发起人和主要倡导者。修拉的风格和作品已经在前面做了介绍。西涅克（1863—1935年），原来是学习建筑的，20岁进美术学校，向居约曼学习印象派技法，曾接受凡·高、高更、塞尚的影响，游历了意大利、荷兰和瑞典等国，画了不少风景写生作品。1884年后与修拉密切合作，共同进行分割色彩理论和实践的探索，创造了点彩派的体系。技法方面与修拉的小笔细点整齐排列相比更加大胆、粗放，用相当大的笔点，把色点几乎无秩序地随意放置在画面上。《托勒港的起航》是他的代表作。西涅克著有《从德拉克洛瓦到新印象主义》一书，这是一本系统阐述新印象主义理论的著作。除画油画外，他还是一位出色的水彩画家。

以科学理论为基础的新印象主义画家，在某些方面恢复了古典主义绘画中的具体性原则，追求客观实在性，在色彩分析方面做了有益的尝试；但是由于过分地追求法则和程式，也使绘画丧失了可贵的直观生动性。

●向日葵 凡·高

>>> 《乌鸦群飞的麦田》

在《乌鸦群飞的麦田》画上乌云密布的沉沉蓝天，死死压住金黄色的麦田，沉重得叫人透不过气来，空气似乎也凝固了。一群凌乱低飞的乌鸦、波动起伏的地平线和狂暴跳动的激荡笔触增加了画中的压迫感、反抗感和不安感。

这种画面处处流露出紧张和不祥的预兆，好像是一幅色彩和线条组成的无言绝命书。就在画完此画的第二天，凡·高来到这块麦田对着自己的胃开了一枪。

拓展阅读：

《凡·高传——对生活的渴求》
　　[美]欧文·斯通
《西方印象主义艺术》
　　　远方出版社

◎ 关键词：后印象主义 点线结合 色彩

自杀的凡·高

文森特·威廉·凡·高（1853—1890年），19世纪荷兰画家，后印象主义的代表人物。一生只有短短的37年，而艺术生涯也只有10年，然而他却给后人留下如此巨大的财富：800余幅油画、700多幅素描、水彩、水粉以及版画作品，还有700余封的书信理论著作。

凡·高1853年生于荷兰。他的少年时代似乎很愉快。父亲是位牧师，虔诚的基督徒，对人仁爱，对艺术热情。这对他的性格有很大影响。

16岁，凡·高到海牙的伯父的画廊工作，后又转往伦敦分店。不久，他向房东的女儿求婚遭拒，受到挫折后性格变得消极忧郁。1876年3月被解雇回乡。4月他到教会附属学校当老师。当他目睹了穷人艰难的生活，便不忍心收学费，于是想改行做牧师。为获得传教士任命，他赴比利时的煤矿区，为穷人传授《圣经》，但由于过分的热情反而被教会解雇。他回到家里后，家人都认为他神志不清，要把他囚在家中，幸亏弟弟的调停，他家人才没这样做。但是，从此他与家庭日益疏远。1880年的一次春游使凡·高萌生了做画家的念头。于是，他开始重新追求，并给自己热爱的事业奉献了生命。

凡·高很推崇伦勃朗，并临摹米勒的作品。但是，他与父亲关系已经恶化，衣食都成了问题，幸亏弟弟的帮助才勉强度日。最初他画了很多素描、淡彩和静物。由于他偏爱文学，并受左拉作品的影响，引起了他对农民的极大兴趣，为此，他画了很多关于农民的写生，最后创作出了《食土豆的人们》，这是凡·高早期最重要的作品。正当凡·高绘制这幅画时，父亲去世了。

1886年，凡·高来到了巴黎。此时这里正盛行印象派，他很快结识了许多印象派画家如洛特雷克、毕沙罗和修拉等人，他学习了毕沙罗的技法，吸收了印象派明亮的色彩和对外光的表现，一扫以前那种阴暗的色调。他尤其欣赏德拉克洛瓦的浪漫主义和日本的浮世绘，他采用点线结合，不同于印象派那样准确再现眼前所见事物的手法，而采取浪漫派那种用色彩表达情绪的方法，这也就是凡·高的艺术理想。

1890年6月27日，因萦绕心头的忧愁和郁闷而患精神病的凡·高在寂静的田野里，面对着灿烂的阳光，朝自己的胃部开了一枪，两天后去世。

色彩迷离——印象主义开始的时代

●叼烟斗的自画像 凡·高

>>> 凡·高早期自画像

　　一位名叫奥克杰·维尔吉斯的荷兰艺术历史学家2005年10月28日说，她在荷兰著名画家凡·高绘制的一幅巴黎风景油画的"下面"发现了画家的早期自画像。她本想试图分辨出凡·高画的是巴黎哪个公园的景致，但没想到她在仔细辨认的时候却隐约感到在画面底层还有其他东西。X光照片显示在这幅画的底层的确还有一幅肖像画，并且"该人像特征与凡·高本人的特征极为相似"。

　　尽管画上景致的所在地仍然不得而知，但作为凡·高早期的作品，这幅隐藏在风景油画背后的自画像的发现意义重大。

拓展阅读：
《佛兰德与荷兰绘画》啸声毅
《西方绘画》石磊

◎ 关键词：孤独　贫困　情感　荷兰风格　煎熬

凡·高的自画像

　　凡·高的一生是在孤独和贫困中度过的。他不顾到处碰壁，总是以满腔的激情用画笔、颜色、画布来直诉自己的情感。可是这些却无人理解……于是，他开始对一切产生怀疑，进而走入绝望。他的几幅自画像便记录了这一过程。

　　《叼烟斗的自画像》是凡·高初到巴黎时的作品，画面采用了荷兰风格的褐色调子。这时的他装束要么非常讲究，要么极其普通，但总是比一般人要考究很多，没有给人任何穷困潦倒的样子。眼睛是心灵的窗口，自画像的眼睛正视世界，没有任何忧虑与怀疑，非常自信。面部表情则是瞬间感情变化的镜子，自画像的表情坚毅，没有一丝一毫的阴霾。此时的凡·高刚开始认识诸如修拉、莫奈和高更等一批著名的印象派画家。受他们的影响，他画中的色彩逐渐变亮，笔触开始形成有条不紊的线，用以表现层次，造成面的感觉。这对他来说，是绘画进步的开始，也是一次蜕变，但是他个人的风格还没有完全形成，他还不知道自我在哪里。

　　《戴灰色帽子的自画像》中，凡·高露出了怀疑迷惑的神色，给人一种睥视现实的印象。面部表情开始逐渐冷漠、灰暗，色彩鲜明的双眼仿佛囚徒，疑心重重地望着外面的世界。神色流露出茫然没有目标的苦恼。偶尔，他的眼睛因惊讶而瞪大了，无论诧异还是猜忌都表明了他对现实的不信任。

　　凡·高自画像的眼睛表现得非常奇特。他总是抓住瞳孔空虚的一瞬间，不是用一种基调来表现右眼，重点总是放在左眼。不但自画像如此，其他肖像也大都如此。他的自画像不同于高更那样配备好说明用的器具，最大区别也就是戴不戴帽子、叼不叼烟斗那样简单。他总是一个人坐在那里，永远的孤独。

　　巴黎的生活使凡·高烦躁不安，他体验了艺术创造的振奋人心的作用，也许从印象派那里洞悉了色彩的奥秘，他用了两年时间汲取了巴黎可以教授给他的一切，他开始厌倦了。于是离开巴黎，到南方去。

　　听从洛特雷克的建议，凡·高来到了南部小镇阿尔。在这里，他完成了生命中最重要的涅槃。他用强烈、炫目的色彩，跳跃、自由的笔触释放着自己全部的激情和活力。然而他也终于把自己的生命榨干，灵魂也变得疯狂。在他入精神病院后、死之前的作品最动人心魄。这时，凡·高的画已经完全变成了心灵的艺术。《割掉耳朵的自画像》是他留给后人第一幅展现他当时在阿尔的精神状态的自画像。作为作者形象和状态的见证，这是一幅震撼人心的写实作品。这幅画绘于割耳后的一个多月中。从面部来

色彩迷离——印象主义开始的时代

●凡·高1887年于巴黎所作的《戴灰
色帽子的自画像》

●割掉耳朵的自画像
凡·高在割耳事件后，曾画过数张包着伤口
的自画像。这幅画用橘红和西洋红作背景，
那闪着熊熊焰火的画面，那些短而转动的笔
触，让人感受到多根笔触如刀割如泣血，感
受到凡·高心中的火焰。

看，他表情平静，口叼烟斗、沉默不语、若有所思。然而，眼光锐利，显
示出了一种饱经风霜后难以言表的悲怆、激愤和悲凉的情绪。他享受了艺
术给他带来的快乐与激情，也忍受着它的残酷和煎熬。

色彩迷离——印象主义开始的时代

● 画于 1888 年的《凡·高椅子》

>>> 《塔希提妇女》

　　《塔希提妇女》是高更 1891 年定居太平洋中部的塔希提岛（南纬 17°40′，西经 149°30′处）上时所画。

　　《塔希提妇女》描绘的是这个岛上劳动妇女生活的一个场景。画面中心两个坐在海边沙滩上的塔希提女人形象，给人以一种平衡、庄严感。画上的两个人物极富东方色彩的趣味。土著人在强烈的阳光下晒成的棕赭色皮肤，与鲜艳的裙子构成了鲜明的色彩对比。这幅画上的异国情调，浓郁的自然景物，充满着主观的装饰味道。

拓展阅读：

《凡·高与高更》
　　[美] 布拉德利·柯林斯
《生命的热情何在》
　　[法] 保罗·高更

◎ 关键词：小房子 黑色轮廓线 圣诞夜 谋杀

高更与凡·高争吵的悲剧

　　故事从这里开始讲起，1888 年的 4 月底，凡·高终于在法国南部的阿尔小镇镇北马拉丁广场二号找到了需要的房子，一所被他自己称为"撤退的地方"、能够吸引别的画家来、并作为共同的活动中心的小房子。

　　我们通过凡·高的《马拉丁广场上的黄房子》来了解一下这是怎样的一座建筑。房子的最左边尽头是一家饭馆，再往左是凡·高经常提神解乏的去处，一家著名的通宵咖啡馆；邮差鲁兰住在左面的两座铁路桥之间，通向画外的路是凡·高经常外出的道路，而在建筑物前匆匆行走的人就是凡·高自己。

　　由于多年的营养不良和过度的劳累，凡·高希望能够在这里休养身体并安静地作画。由于他创作这幅画时心境很好，所以把房子的室内也都漆成了黄色，称之为爱的最高闪光。

　　有了房子之后的凡·高十分兴奋，多次去信催高更快点来。10 月 24 日高更终于来了。于是，二人共同生活。

　　高更比凡·高年长五岁，智力很高。凡·高开始在高更那里接受他的绘画思想。在高更的指导下，凡·高发现自己逐渐"转向抽象"，即较少写生，试图更多依靠记忆和想象力来作画。

　　凡·高在这时开始以黑色轮廓线勾出物体的轮廓，然后再加上色面来处理，富有装饰味道。热情似火、神经过敏的凡·高与他的品性完全不同，他以自己的印象作为唯一的指南。而高更也不喜欢凡·高，憧憬自己理想中的原始生活，他非常讨厌凡·高蒙泰塞利般的后涂。这样两人之间的冲突也就不可避免。黄房子并没有像想象中那样成为两个人的安息之所，而是变成了他们争吵的小屋。

　　12 月，凡·高画了一幅《凡·高椅子》。椅子上放着他时刻不离的烟斗和烟丝，然而椅子周围却没有人，他大概已经意识到了高更即将离去，而自己又将陷入孤独的境地。

　　冲突的高潮终于在圣诞节夜晚发生了。凡·高竟然准备谋杀高更。他拿着剃刀走到了高更的背后。高更回头看了他一眼，凡·高似乎有所悟，于是回到了自己的房间并割下了自己的一只耳朵，洗净后送给了他认识的一位妓女。事后，凡·高被送进了精神病院，而高更回到了巴黎。

　　自此，两个人的关系也就破裂了。

●高更1899年作品《塔希提妇女》

>>> 高更《布道后的幻象》

《布道后的幻象》是一幅惊人的作品，由红、蓝、黑和白色组合而成的一幅图案。弯曲起伏的线条，产生拜占庭镶嵌画似的效果，表现了布雷顿农民的宗教幻想。它影响了纳比派和野兽派的思想。

这幅画是第一个完整的色彩声明，把色彩本身当成表现目的而不是对自然界的某种描写。而且，就绘画手段的抽象表现而言，高更把空间压缩到使背景中占优势的红色夺目、跳跃，超出了前景中几个紧靠着的农民的头。

拓展阅读：

《高更生平与作品鉴赏》紫都
《此前此后（高更回忆录）》
　　[法] 保罗·高更

◎ 关键词：航海　业余画家　怪癖　转型期　素描

从业余画家开始的高更

保罗·高更（1848—1903年），出生在巴黎，父亲是一名新闻工作者。三岁时，父亲辞世，依母为生。母亲一人谋生不易，高更的童年相当清苦，16岁时即辍学从事航海工作。一个十几岁的青年每天与蓝天碧海为伴，举目无亲，内心的寂寞可想而知。但也因此养成了他那坚强独立的个性和返璞归真、热爱生活的人生观。22岁时，高更返回巴黎，这时他已在海上工作了六年。回来后在一家股票公司谋职，收入丰厚。不久，又与一名丹麦籍女子结婚，生活非常美满，生有五个子女，这段生活是他仅有的幸福的家庭生活，也是他绘画生活的萌芽阶段。受一位热爱业余绘画的同事的影响，他也对绘画产生了兴趣。此后三四年中，他孜孜不倦地作画，成了一名名副其实的业余画家。而他的进步也出乎了所有人的意料。

1876年，他试着将一幅习作送交巴黎政府举办的美术沙龙展，并且意外入选。这极大地鼓励了他的创作热忱，并促使他由业余逐渐向专业方向转变。官方的肯定使他对绘画的狂热日盛一日，他作画更加勤奋。最终他因对绘画的狂热而失去了全家赖以生存的职务，给他以精神上的打击，并且被迫迁往丹麦岳父家暂住。从此，高更的个性逐渐变得奇怪起来。

1887年，他参加巴拿马运河的开凿，攒下一些积蓄，而后开始了西印度群岛写生的生涯。他的早期绘画学习印象派理论，但从西印度群岛回去后，他的画风完全脱离了印象派的风格。

1888年10月，他应凡·高之邀去法国南部旅行写生。两个思想独特的人碰到一起，他们经常为绘画方面的分歧发生争吵。凡·高割耳事件似乎跟他们的争吵有关，高更似乎也难脱关系，两人的结交不久就闹出悲剧，高更只好返回了巴黎。

1891年是高更绘画生活中最重大的转型期。此时，印象派的理论已经不能再束缚这位天才的画家。他不能忍受与画友的讨论与争吵，而繁华的都市生活也使他感到厌倦。于是，他在这一年的六月抛妻弃儿单独远赴南太平洋小岛大溪地，在距城镇20多里处的小村寄居，并与一年轻土著人同居，过着安静恬适的原始生活。他在这两年中作了60多幅画，还作了一些木雕和素描。现存的几幅名作都产自这一时期。

1893年，高更返回巴黎，并继承了一笔遗产，以此展出了自己的作品，却遭到别人的好奇和嘲笑，他对巴黎彻底失望。1895年，高更重返大溪地，过着原始的生活。两年后，当他得悉爱女死亡的消息，精神受到重创，厌世自杀，但获救，自此他以绘画来支撑自己的生命。1903年辞世。

●护符 塞律希埃

>>> 德尼

德尼，1870年生于法国格朗维尔，是纳比社团最杰出的艺术家之一，提出了纳比派绘画的"双重调整"理论。在19世纪90年代，德尼大部分时间花在了对作品美学的探索上，其作品的显著特点是富有韵律、固定的色彩。整个的作品极具装饰性。

在1890年后，德尼受到意大利古典主义的影响，去意大利学习并创作了更多、更大幅的古典主义的创作。在内战期间，德尼是最重要的装饰画艺术家之一。他受委托装饰各种建筑物，如剧院、教堂和公共建筑等。

拓展阅读：

《高更》世界图书出版公司
《世界名画家全集：高更》
河北教育出版社

◎ 关键词：纳比派 希伯来语 德尼 综合主义 色彩

高更与塞律希埃的会谈

纳比派，始于1888年，是高更与塞律希埃两人某次会谈的结果。"纳比"一词出自希伯来语，为先知的意思。这是一个持续时间很短的艺术运动，主要参加者是法国的画家和雕塑家。德尼，纳比派的主要理论家，将纳比派的特色归纳为两种变形的理论："客观的变形，它基于纯美学、装饰概念以及色彩和构图的技术要素；再就是主观的变形，它使画家个人的灵感得以发挥……"

那次会谈的内容是这样的。高更曾向纳比派年轻的创始人之一，塞律希埃提问："那棵树看上去是什么颜色？""是绿色。""好，在你的调色板上调出更美的绿来。"又问："地面是什么颜色？""是红色。""那这样，就是最强烈的红色了。"这种启示性的语言就是纳比派兴起的重要起因。广泛地使用平涂画法，依靠色彩来表示出记号和象征，这些是纳比派从高更那里学来的。

高更综合主义特征最明显的表现为：概括客观、色彩夸张、强调主观和视觉变调。具体地说，就是用强烈的轮廓线勾勒出概括和简化了的形；平涂色面；用主观化的色彩表现情绪；不论形与色都要服从于一定的秩序或某种几何形图案；具有很强的音乐性、节奏性和装饰性。高更曾以原始土著人为题材，这与欧洲传统绘画题材有所不同。那么他独特于欧洲传统绘画的画法又源于何处呢？——日本浮世绘。前面我们已经介绍过，这是一种多版套色的版画，分为十版，印在类似中国宣纸的日本纸上。这种版画以明快的画面来表现立体，没有显著的阴影。颜料的选择则是全部的自然植物，发色优雅，非常注重平面性。浮世绘独特的画风引起了欧洲画家广泛而又浓厚的兴趣，尤其是印象派画家们，他们纷纷在其中汲取营养。高更更是个高手，创立了独特的风格。高更绘画的风格又强烈地影响了纳比派画家的创作。

纳比派作品，与同时代的象征派作品相比，具有坚实的文学和历史基础，对于色彩的侧重更甚。纳比派画家们为了追求色彩的效果，放弃了僵硬的绘画轮廓，采用卡片纸等吸附力强的画面材料，来代替油画布，用这种方法来达到缓和色泽的效果。有时他们还用蛋白或胶水来调和颜料，这样创作出的作品色泽更加柔和，富有活力，自成一格。

色彩迷离——印象主义开始的时代

●持花的女人 高更

>>> 高更《敬神节》

高更的想象中充满着多种不同的概念，有视觉的和象征的，每种概念都有最适于它的造型的表达方式。因此，《敬神节》在某些方面便成了传统的风景画，是在深度明显地缩短中构成的。

画中的人物，表明他受从古埃及到当代波利尼西亚的各种非西方的影响。那个"神"是艺术家想象的产物。他很注重主题的神秘性和当地人对神的虔诚，但他全神贯注的是曲线线条组成的红色、蓝色和黄色形状产生的神秘感受。那种线条爬满了画面。

拓展阅读：

《高更生平与作品鉴赏》紫都
《高更/外国名家作品选粹》
人民美术出版社

◎ 关键词：情感用色 转型期 古典 现代 概念性方法

处于西方绘画转型期的高更

当高更正处于西方绘画的一个重要转型期时，绘画所关注的重点正从古典的"画什么"转向现代的"怎么画"。高更在现代美术史上的杰出贡献就是将色彩以情感的方式运用，即后世所称为的"情感用色"。高更在色彩应用上的突破，大大加强了绘画表现心灵的能力。他完全突破了色彩的束缚，用自己的方式来随意用色。

在高更的名作《我们从哪里来？我们是什么？我们到哪里去？》中，我们再也看不到古典绘画中所讲究的透视、比例等，就连印象派所强调的光源色、环境色都看不到了。高更是在自由地、任性地处理画面。在画面人物与景象的关系处理上，他采取了近大远小的概念性方法，而在色彩应用上，高更几乎以固有色为主。这样处理的最大好处就在于，绘画真正变为了人的心灵的自由表达，不再为外物所牵绊。高更的画中，人是什么人，是白种人、黄种人还是黑人都已经不再重要；景是什么样的景，是什么地方、是什么时节也都不再重要。在他的作品里，所有的人和物都变成了一种主观表达的符号。艺术家的精神被前所未有地解放了。当人们无法像古典绘画中那样表达人和物时，人们的思维也就被迫地转向了。

当然，高更随意而为的画法也有他的弊病，即存在着一种简单化的倾向。他的画中简化了人与物的交流过程，造成了他以后绘画只依靠心灵，却脱离了客观事物。

《我们从哪里来？我们是什么？我们到哪里去？》是在高更知道爱女去世、自己身染重病、发高烧的情况下画完的。他说："这幅画胜过以前的作品……我把一生全部的力量都投进去了，含有悲惨的感情，表达我所有的境况。"他想通过这幅画来传达自己对绘画、人生乃至生命的看法，怀疑、迷惑，最终变得无法解释。高更一生对生活不满，一再逃避。可是，终于没有找到自己想要的桃花源。他的悲剧证明，在他生活的社会里，艺术家没有真正的自由。

色彩迷离——印象主义开始的时代

●亚历山大小姐肖像 惠斯勒

>>> 惠斯勒逸事

　　惠斯勒在西点军校时，有位工程学教授让同学们设计一座桥。惠斯勒的设计图上是河岸上一座小石桥，还有两个儿童在桥上垂钓。教授命令惠斯勒重画，要求从桥上撵走两个孩子，因为那是军事桥梁。

　　几天后，惠斯勒重交作业。这次，钓鱼的孩子从桥上被转移到了岸边。教授生气地要求从图上彻底删除两个孩子！否则成绩将是不及格。

　　当天下午，教授就看到修改过的图纸。图中没有小孩的踪影，河岸边却多了两座小坟头，墓碑上刻着："永悼被独裁者谋杀的小天使——吉姆和埃娃。"

拓展阅读：

《惠斯勒》
　　上海美术出版社
《美国美术史话》
　　王瑞云

◎ 关键词：西点军校 素描 肖像画 抒情风格

来自美国的惠斯勒

　　19世纪美国绘画受英国、法国的影响，出现了一批杰出的人物，其中，最突出的人物有惠斯勒、萨金特和霍默。

　　詹姆斯·艾博特·麦克尼尔·惠斯勒（1834—1903年），美国马萨诸塞州的洛维尔是他的故乡。父亲是军队里的一位少校，母亲是苏格兰人。父亲退役时，惠斯勒三岁，全家迁往康涅狄克州的斯托宁顿居住，后因为父亲工作的原因搬到了彼得堡。1851年，惠斯勒遵从母亲希望——继承父志的要求，考入美国最著名的军事院校——西点军校。但由于他纪律松懈，在三年级时被学校斥退。他要求陆军部长杰弗逊·戴维斯帮助他复学，这位部长却介绍他去地图处处长本海姆那里报到。本海姆发现了他的绘画才能，并雇用了他。但是惠斯勒画的根本不是地图，于是不久被解雇了。

　　1855年夏天，惠斯勒终于得到了前往巴黎学习绘画的机会，他在格莱尔的画室中学习素描和油画，并且到罗浮宫临摹古画。1858年夏季，他以异国人的眼光画了一组铜版画《法兰西组画》，在当时很受欢迎。后来，他参加了库尔贝领导的青年画家小组，开始与印象派画家莫奈等人交往。1859年，他的毕业作品《钢琴旁》送展，却被沙龙拒绝，于是愤然离开法国，奔赴伦敦，并定居伦敦。

　　惠斯勒早期作品以肖像画为主，如《母亲的肖像》《亚历山大小姐肖像》等。这些肖像画构图严谨、色调调和。19世纪70年代后期，他更多从事风景画的创作，题材多是描绘泰晤士河上黄昏的桥和岸边雾气蒙蒙的景色。这种风景画创造了另一种意境，委婉的诗意、宝石般的色彩，使人感受到他桀骜不驯、坦率的性格。惠斯勒常常用音乐术语来作画题，把印象派音乐家朦胧清新、清逸飘忽的抽象画面转化为色彩的交响曲，代表作有《夜曲》《和声》《交响曲》等。

　　惠斯勒的艺术不属于一国一派，他该是位英国画家，但是，他终究是美国人，他的艺术在传统薄弱的祖国有着巨大的影响。他的抒情风格影响了诸如马丁、特赖斯等一批美国画家。

色彩迷离——印象主义开始的时代

● 舞者的复仇 摩罗

>>> 田汉

田汉（1898年3月12日至1968年12月10日），原名寿昌，1898年3月12日生于湖南省长沙县。话剧作家，戏曲作家，电影剧本作家，小说家，诗人，歌词作家，文艺批评家，社会活动家，文艺工作领导者。中国现代戏剧的奠基人。多才多艺，著作等身。

田汉原籍湖南长沙。早年留学日本，20世纪20年代开始戏剧活动，写过多部著名话剧，成功地改编过一些传统戏曲。他还是中华人民共和国国歌《义勇军进行曲》词作者，"文革"中，被迫害致死。

拓展阅读：

《田汉戏曲选》
　　湖南人民出版社
《法国象征主义画家摩罗》
　　范景中

◎ 关键词：摩罗 象征主义 犹太公主

世纪末的莎乐美《舞者的复仇》

摩罗（1826—1898年），是象征主义的重要代表人物之一。他出生于巴黎一个建筑师的家庭。1846年，摩罗进入巴黎美术学校学习，并经常光顾德拉克洛瓦的画室，与他的学生夏塞里奥成为朋友。1857年，摩罗远赴意大利，开始临摹米开朗琪罗等人的作品。19世纪60年代，他又致力于东方艺术研究，并在70年代，坚定地站在了反印象主义的立场上。

摩罗主张艺术应当是思辨的、富于哲理的思想体现。他的作品，色彩光怪陆离，意义深沉闪烁。他认为，美的色调不可能从照抄自然中得到，而是必须依靠思索、想象和梦幻进行加工。他大多以宗教传说和神话故事为题材，将作品置身于神话与梦幻的世界中，构思一种矫饰的形象，传达浓厚的、怪异的神秘主义情调。《舞者的复仇》是摩罗象征主义典范的代表作品，集中体现了象征主义的绘画特色。

莎乐美的故事源自《圣经·新约》。莎乐美是一个犹太公主，早先没有名字，只是被称作"希罗底的女儿"，直到1世纪约瑟夫所著的《犹太古史》中，才被命名为"莎乐美"。相传她为了得到施洗者圣约翰的头，向叔父兼继父希律王献舞，讨得了欢心后如愿以偿。这个血腥的故事，结合了爱情、暴力、死亡、亵渎神圣、乱伦欲、性虐待、恋尸症等多个题材。摩罗的这幅画也以此为题材，再现了莎乐美在希律王面前跳舞的情景。画面中，莎乐美琳琅满身，闪闪发光，一副舞者梦游般的样子，同时配以象征魔法的手镯、黑豹，以及绚丽宫殿上恶神的形象，使画面呈现出一种神秘的气氛。

沿用"莎乐美"题材的还有一大批艺术家。

到现在，"莎乐美"题材仍是艺术家的灵感来源，很多艺术家对她的钟爱丝毫未减。中国艺术家同样也抗拒不了莎乐美的致命吸引力，早于1923年，在田汉的积极译介下，"莎乐美"传入中国，并掀起了戏剧的狂潮。

色彩迷离——印象主义开始的时代

◎ 关键词：现实主义美术 石版画 记忆力 工人生活

自学成才的门采尔

●门采尔代表作《轧铁工厂》

>>> "一天"与"一年"

一天，一个急于求成又不愿艰苦努力的青年画工来找他探讨秘诀："唉！门采尔先生，您画的画总是被人一抢而空，而我画一幅画只需一天工夫，可是要卖掉它得用整整一年！有时一年也卖不出去。您能不能告诉我您画画儿的秘诀是什么？"门采尔望着这位青年，笑着说："亲爱的小伙子，你倒过来试试看！"

这个青年人回去后，细细琢磨了门采尔先生的话，认真地画了整整一年，创作出一幅画。结果，拿到街头，一会儿工夫就被人买走了。

拓展阅读：

《名人谐趣集粹》
　　天人/陈志清
《门采尔速写》
　　吉林美术出版社

阿道夫·门采尔（1815—1905年）是德国最卓越的现实主义美术大师、历史画家、风格画家以及版画家，曾经被俄国进步美术评论家斯塔索夫称为德国当代"第一个最伟大的画家"。

门采尔1815年出生于东德布莱斯劳的一个石印工厂主家庭，从小就为父亲需要的印刷菜单、请帖等画插图、搞设计。后来，他进入柏林美术学院绘画班学习，因为不满学院派的教学方式六个月后就辍学了。从此以后，他便开始了独立的艺术创作活动。

门采尔的早期作品多为石版画，《腓特烈大帝的历史》的插图是他初期创作的优秀作品。门采尔在现实主义道路上跨出决定性的一步，是他为1848年3月革命所画的《三月死难烈士的葬礼》，这一作品客观记录了1848年的革命事件。从革命后到19世纪50年代中期，门采尔以一个优秀的历史画家的面貌出现。他创作了12幅著名的腓特烈组画，被称为是"在历史画中运用现实主义方法的第一个画家"。随后，在整个50年代末和60年代这段时期，门采尔开始致力于风俗画的创作，并且取得了很大成绩。80年代至90年代，门采尔的艺术创作进入晚期。在这个时期，他主要从事肖像画的创作，其中以老年人的形象为主，这些作品给后人留下了许多值得回忆和骄傲的形象。

门采尔有惊人的绘画记忆力。虽然他善于画速写，精于细致观察，但他主要靠记忆模特，回到画室里加工，力求多方面、地区性地反映生活。一方面，他画腓特烈大帝，主要描绘豪华的宫廷舞会；另一方面他用画笔揭露了工人在昏暗的车间里那种非人的劳动状况。对于后者，他怀有浓厚的同情心。1875年，他创作了最重要的现实主义作品《轧铁工厂》。当时，德国统一，德国工业、资本主义发展飞速，《轧铁工厂》这幅作品就是第一次用油画的形式，反映了现代工业生产的场景。在这幅画里，门采尔首次以现代重工业的工人为创作主题，以客观、真切、生动、朴实的表现手法，通过描绘地狱般恶劣的工厂环境、工人艰苦的劳动、紧张、匆忙、餐饮时的情境，深刻地揭示了德国工业资本主义飞速发展的真实内幕。因此，这幅画也被认为是门采尔艺术作品中的不朽之作。

门采尔是德国19世纪成就最大的现实主义画家。1905年，门采尔逝世，德国皇宫为他举行了只有将帅才能享有的盛大葬礼，著名的马克思主义文艺理论家梅林也发表了《纪念门采尔逝世》的文章，纪念这位自文艺复兴以来德国最伟大的画家。

●负薪的农妇 蒙卡奇

>>> 1848年匈牙利革命

1848年3月15日，佩斯的革命者在裴多菲·山道尔（1823—1849年）的领导下，通过了实行资产阶级改革的政治纲领，即《十二条》，强迫市长签字。中午，革命群众控制了整个首都，成立了公安委员会。奥皇被迫同意成立匈牙利责任内阁。

维也纳十月起义失败后，12月奥皇调集军队向匈牙利进攻。不久，匈牙利军队展开反攻，连续取得胜利。4月14日匈牙利议会通过《独立宣言》。一年之后，奥地利和俄罗斯的军队出兵镇压，匈牙利革命最终失败。

拓展阅读：

《1848年匈牙利革命》
韩承文
《外国美术简史》薛永年等

◎ 关键词：匈牙利 民族画派 农民英雄 艺术素材

蒙卡奇的《死牢》

蒙卡奇（1844—1900年），是匈牙利民族画派的杰出代表。他生于蒙卡奇（苏联木卡切沃），卒于德国波恩近郊。

蒙卡奇技巧精湛，画风雄凝。年轻时，他当过木匠，后来先后在维也纳、慕尼黑等地美术学院学画。1867年，他在参观巴黎万国博览会时，C.库尔贝等人的作品给他留下深刻印象。1868年，也就是他23岁时，创作出《死牢》，并于1870年在巴黎沙龙展中获金奖。这幅作品描绘的是一个被判死刑的农民英雄与探望他的乡亲在一起的场景，人物极具特色。另一幅作品《卷绷带的妇女们》稍有不同，群众形象在画面上占了很大比重。这些作品完全摆脱了学院派的束缚，表明他已走上了批判现实主义的创作道路，作品内容和人民群众命运息息相关。

1868年10月，蒙卡奇听从朋友的劝导，只身来到德国杜塞尔多夫，想找一位画家学艺。他的第一位教师是画家克瑙斯。这位现实主义画家在当时，可谓是称誉德国画坛，但慢慢地蒙卡奇也接受了法国库尔贝、米勒等人的影响。就蒙卡奇个人而言，他觉得克瑙斯的画风学院派味道太浓，不可和同时代的库尔贝等画家同日而语，因此他很快否定了自己的画法，决心转向法国的现实主义。蒙卡奇是在1872年来巴黎的。在此以前，他已完成了一些反映1848年匈牙利革命的油画，体现了他创作历史画的才能。到了巴黎以后，他继续以下层人民的生活为艺术素材，先后完成了《夜间流浪者》《捣酥油的农妇》《新兵》和以巴黎城市生活的阴暗面为主题的《当铺》等。因为这些作品揭露了社会的阴暗面，引起官方不满，蒙卡奇曾有一段时期彷徨苦闷。但随着19世纪80年代欧洲工人运动的兴起，他又振作起来。大型油画《找到国土》《罢工》不仅公正地描绘了历史事件，而且表现了匈牙利工人阶级的觉醒。此外，《负薪的农妇》也是描绘下层穷困农村的劳动妇女形象的，是画家初到巴黎的几年所创作的重要作品之一。

大约在1874年，蒙卡奇与一位地位高贵的男爵遗孀结了婚。此后，在这个女人的野心与虚荣心的唆使下，他一度陷入巴黎沙龙的社交界。为了巴结政府要员，以期抬高自己的油画身价，蒙卡奇满足了某些画商的要求，创作了一些符合贵族与上层人物口味的宗教题材油画，如《基督在彼拉多面前》《基督被钉十字架》《密尔顿默诵〈失乐园〉》等，受到一些正直人士的抨击。至80年代末，蒙卡奇以匈牙利国内革命形势紧迫为由，离开了巴黎，并重新回到既往的爱国主义与民主主义的艺术题材中去。1900年，蒙卡奇逝世，匈牙利人民为他举行了隆重的国葬。

流派纷呈——

20世纪初

—— 在人类文明史上，20世纪是极具革命性的时代。现代美术的崛起，便是时代变革的一个直观的侧面。

—— 20世纪的西方现代艺术运动，以丰富的艺术样式和美学阐释造就了一个多元化的审美文化格局。理论家们无论是对作家心理奥秘的洞悉，还是对艺术作品本体的研究；无论是对读者接受活动和审美经验的阐释，还是对文艺的社会价值取向的揭示，都在各自的角度和各自的理论层次上获得了不同程度的进展。

—— 20世纪初的美术的世纪末情绪和社会批判以表现主义黑色和浓重的色调跃然纸上，超现实的梦幻和空间表达着现实世界的情绪，雄浑、精巧的现代建筑拔地而起，新艺术运动将实用和审美结合得天衣无缝，从而创造了我们今天艺术和生活世界里满目的琳琅。

●马蒂斯作品《红色的室内》

>>> 野兽主义

野兽主义属于现代美术中的一个流派，它得名于1905年巴黎的秋季沙龙展览。当时，以马蒂斯为首的一批前卫艺术家展出的作品，引起轩然大波。当时《吉尔·布拉斯》杂志的记者路易·沃塞尔（后来创出"立体主义"名称），突发灵感地想到了这一合适的名称。他发现马尔凯（Albert Marquet）所作的一件具有文艺复兴风格的小型铜像，不由得惊叫起来："多那太罗被关在了野兽笼中！"（多那太罗系意大利文艺复兴时期杰出雕塑家）。

不久，这一俏皮话便在《吉尔·布拉斯》杂志登出，而"野兽主义"的名称也很快被广泛地认同。

拓展阅读：

《野兽之夜》（电影）
《西方现代艺术流派书系》
瞿墨

◎关键词：艺术流派 偶然 艺术见解 现代意识

野兽派的由来

在20世纪最初的十年里，出现了第一个现代艺术流派，野兽派。有意思的是，这个画派的命名纯属偶然。

早期的艺术运动，如印象派以及当时流行的新艺术风格，无论它们以何种名称获得认可或是获得批评，都与其艺术主题与艺术见解有关。而野兽派恰恰与艺术无关，却同个性有关。1905年的一次展览中，主持人临时决定，在同一间展厅里挂出当时个性相近的画家的作品，如马蒂斯、德朗、弗拉芒克、马尔凯、芒干等。同时大厅中间还存放着一些传统雕塑，目的是想改善一下四壁众多的油画给人造成的狂乱的色彩效果。批评家路易·沃塞尔非常感叹这些雕塑作品点缀于绘画中的效果，并称之为"野兽当中的多那太罗"。有趣的是，画家们很喜欢这一名称，从此自封为"野兽"，而他们也就顺其自然地被称作是野兽派了。

"野兽"一词，特指色彩鲜明、随意涂抹。野兽派画作个性极其鲜明，具有明显的现代意识。对色彩的追求取代了传统绘画对色调标准、透明以及比例的重视。画面色彩强烈奔放、造型不求细节突出而崇尚抽象线条的展示，整体看来给人一种强烈的视觉冲击。野兽派的画作有别于同样用色大胆奔放的德国表现派，脱离了他们作品中具有的极度痛苦，表现出一种充满活力的法国式的乐观情调。同时，色彩成了画面上唯一突出的表现部分，也成了一种展现画家内心的潜在语言。野兽派专用色彩表现情感和形象的手法，彻底排除了传统绘画利用具体线条展示形象的模式。

野兽派的代表画家很多，以马蒂斯和弗拉芒克、卢奥居其首。受一些画派的影响，野兽派在借鉴的基础上逐步形成了自己的个性。马蒂斯开始师从布格柔（学院派画家，擅长画大幅妖艳美女），不久转向拜象征派画家古斯塔夫·莫罗为师，最后形成了他用色独特的个性，但从他的创作中还可见到新印象画派（点彩画法）的痕迹。弗拉芒克受凡·高的影响比较大，用色浓烈。同时，当时的几次著名画展：凡·高回顾展、法国原始派画展、首次穆斯林艺术展和大型莫奈回顾展，对野兽派也产生了巨大影响，特别是凡·高的作品，在色彩的表现力上对野兽派影响深远。

● 马蒂斯的作品《舞蹈》

>>>《有小提琴的室内景》

《有小提琴的室内景》创作于1917—1918年，是马蒂斯从战争的冷峻时期过渡到绚丽多彩时期的作品，画中还是有音乐：琴盒打开的小提琴，是画中主题。

这幅画最大的特点就是用了一大片的黑色。马蒂斯说，黑色是一种本身就具有最强表现力的颜色，在黑色的对比之下，衬出窗外蔚蓝的海的颜色与白昼亮丽之感，也衬出琴盒盖的蓝色，琴盒中的棕红色提琴则与桌子互映，于是视觉焦点在这种跳动下，最后集中到小提琴身上。

拓展阅读：

《马蒂斯画传》柴国斌
《马蒂斯论艺术》
　[美]杰克·德·弗拉姆

◎ 关键词：色彩 野兽派 形式感 艺术世界 剪纸

追求个人感受的马蒂斯

亨利·马蒂斯是20世纪最伟大的善于运用色彩的画家，也是野兽派的代表人物。他生于1869年，卒于1954年，60多年来他的艺术世界都是憩静安详的。

马蒂斯一生师从多派、转益多师，青年时代曾在巴黎装饰美术学校学习，1895年进巴黎美术学院，跟随象征派画家莫罗学习，后受后印象派的影响，并汲取东方艺术及非洲艺术的表现方法和形式"综合的单纯化"画风，提出"纯粹绘画"的主张。1906年后，他的作品造型夸张，多用单纯的线描和色块的组合，形成装饰感的画风。追求装饰和形式感，是马蒂斯艺术的本质，也使得他在野兽派中以追求个性和个人感受名噪一时。1908年野兽派解体后，唯有他本着野兽派的轴心，继续苦心经营以色调为主体的宗旨。

马蒂斯的初期作品并非以色彩见长，主题也是平庸的。到1896年，马蒂斯开始注视印象主义和日本版画，然后又注意到了塞尚等画家流派。1899年，马蒂斯到卡里埃的画室里学习，并在同年开始了试验，用直接调配的、非描绘性的色彩画人物。不久，他在雕塑上也做了初次尝试，并且显示了这方面的才华，这使他成为20世纪最伟大的画家兼雕塑家之一。

马蒂斯认为艺术有两种表现方法，一种是照原样摹写，另一种是艺术地表现。他主张后者。1905年的沙龙上，他展出了《戴帽子的妇人》的画作，画面上颜料不分青红皂白地堆砌着，就连妇人的面部和容貌也是用大胆的绿色和朱红色勾勒出轮廓，引起轰动。接着，他又创作出了《绿色的条纹》《生活的欢乐》等多幅作品，同样用色夸张。在空间的处理上，马蒂斯也进行了探索。他利用对比和并置的色块抛弃透视，用轮廓线展示实际内容，成功地完成了他要创造的一种新型绘画空间的意图。1910年他创作了《舞蹈》与《音乐》两幅大壁画，用色彩艺术地表现了一种流动的空间，备受后人赞赏。

晚年的马蒂斯患上了关节炎和其他疾病，已不能坐在画架前继续他终身热爱的绘画工作。但他又开始了剪纸的创作，他把剪好的彩色剪纸贴满他的卧室。这些彩色纸片最大限度地发挥了纯色的表现力，并且进一步体现了他绘画作品中那种装饰风格的优美韵致。他的剪纸，富有幻想的情调，跃动着一种旺盛的生命力，明朗而欢快。值得一提的是，马蒂斯毕生追求的艺术个性专一，他的室内与门窗主题、装饰性图案的情调、异国品位的精致化，都是野兽派的风格。

◎ 关键词：西班牙 立体派 政治热情 佛朗哥

毕加索从非洲雕塑上获得灵感

● 毕加索自画像

>>> 毕加索逸事

毕加索刚出道的时候非常穷困潦倒，画出来的画好不容易托人代售，却被闲置在画廊一角，无人问津。画商肯定了他的画潜力雄厚，亲自跑遍巴黎的画廊，故意装作很急的样子，对画廊展售人员说"我有好几位顾客在找毕加索的画，你这里有没有？"画商一而再，再而三地用这种手法为毕加索的画造势。于是，毕加索的画渐渐地变得畅销起来。

这个故事告诉人们：遇到了麻烦和障碍，只要动动脑筋，抓住关键人物的眼光，就有很多机会可以突破。

拓展阅读：

《毕加索》朱小钧
《毕加索的女人》[加拿大]
　　罗萨琳·麦克菲

帕布诺·毕加索（1881—1973年），西班牙人，从小便显示出很特别的艺术才能。他的父亲是个美术教师，对他的艺术启蒙起到了很好的熏陶作用，加上他在美术学院接受了正规的艺术训练，具有非凡的造型能力，这种双重影响使得他后来成为了立体派的代表画家，留下了许多非常优秀的传世之作。

立体派是一个具有创新性质的流派。它没有表达该派画家意图的宣言，画出来的画大多数是画家自由意识的结晶，毕加索曾经戏称它是一种智力游戏。立体派的活动受到当时的画家塞尚以及非洲雕塑的影响，特别受后者影响较大。这些雕塑形式简单、不追求外观，充满了一种震撼心灵的力量，它们很快深深地吸引了巴黎的一批青年画家。可以说，毕加索的创作从这些非洲雕塑上得到的灵感最多。毕加索一生，画法和风格也几经变化，早期画近似表现派的主题；后来注目原始艺术，简化形象。1915—1920年，画风一度转入写实。1930年又明显倾向于超现实主义。晚期还制作了大量的雕塑和陶器等，而且成就不小。另外有一种说法，针对他各个创作时期不同的创作风格，可以分为几个时期："蓝色时期"、"玫瑰红时期"、"黑人时期"、"立体主义时期"、"古典主义时期"、"超现实主义时期"及最后的"抽象主义时期"。

毕加索对生命充满热爱和激情，他的作品表现范围很宽广，充满西班牙风情。毕加索特别钟情的是神话主题的揭示，《亚威龙的少女们》处理很特别，中间的人物有三个人就是受非洲面具的启发衍生出来的。毕加索也热衷于对现实的揭露，《三个舞蹈者》是立体派写实的复苏，是按照画家对现实的设想来对现实进行思想上的塑造。它所表现的是感情的暴烈冲动以及内心的绝望挣扎。画中三个虚幻的人影是支离破碎的，从种种视点的多次显现，并且在同一时间内的不同距离显示其形象，正是内心世界的戏剧性反映。另外，情欲也是毕加索画作中的一大主题，裸女的画作比较多，像《亚威龙的少女们》的组图，以令人不安的方式做出了绘画上的创新。

最值得一提的是毕加索的政治热情，他对政治的关注使他创作出了一系列著名的绘画。《卡门》系列表现了他对祖国文化的热爱；《佛朗哥的梦想与谎言》向佛朗哥发出"尊严与耻辱的呐喊"，画中的佛朗哥，被描绘成一头奇形怪状的野兽，他举着旗帜耀武扬威，人民则在苦难中呻吟。1937年4月26日发生了法西斯空军轰炸西班牙北部巴斯克重镇格尔尼卡的事件，镇上的无辜居民惨遭屠杀。毕加索义愤填膺，随即拿起画笔，进

行构思，画出了震撼画坛的《格尔尼卡》。毕加索采用了多种风格与手法，以半写实的、立体主义的、寓意的和象征的形象，把复杂的法西斯暴行的场面揭露出来。在画的最右侧，一个女人高举双手，她是从一座着火的房子上跌下来。另一个妇女向画面中央奔跑，惊恐与狂怒遍布全身；左边有一母亲，她手托着被炸死的婴儿，在啼哭呼号。右角一妇人的头从窗户里探出，她举着一盏油灯，向前平举，象征揭露。画面中央的高处有一束眼睛似的灯光。地上倒卧着战士们残缺的肢体，断臂上还握着被折断了的剑，剑旁有一朵鲜花，显示对英雄的哀悼。靠中央上方，有一个因受伤而嘶鸣着的马头，它张裂着口，由于爆炸声而受到惊吓。有几支箭自上落下，

- 哭泣的女人 左上 西班牙 毕加索
- 三个舞蹈者 右上西班牙 毕加索
- 格尔尼卡 左下 西班牙 毕加索
- 黎明的歌 右下西班牙 毕加索

刺在痛苦地挣扎着的动物和人身上。左侧上方，画着一眼睛已移位了的牛头，形象十分狰狞。整幅画毕加索采用分解立体构成法，仅用黑、白、灰三色来画成，调子阴郁，情境恐怖，全画充满了悲剧气氛，是毕加索影响很大的代表作之一。

◎ 关键词：立体派 毕加索 裸女 静物 平面造型

《亚威龙的少女们》的影响

● 亚威龙的少女们 毕加索

>>> 毕加索《人生》

　　《人生》是毕加索"蓝色时期"的代表作。画面中，右侧的妇女停下沉重的脚步，默默无言，双眼直盯着对面两个依偎着的年轻人。在这位妇女的视线里究竟隐藏了什么？无人知晓。

　　画面左侧，男女两人依偎在一起。那位男的形象在写生阶段还像毕加索自己，但到作品完成时却变成了好友卡萨赫马斯的形象了。卡萨赫马斯是一位立志投身绘画艺术的青年，却在巴黎自杀身亡。因此，这幅画里，还包含了毕加索对青年好友的痛苦回忆。

拓展阅读：

《毕加索图传》马跃
《毕加索美术馆导览》徐芬兰

　　《亚威龙的少女们》一般被认为是立体派的开创之作，并因此成为现代艺术作品中最重要的作品之一。这幅画作于1906年，历时大约一年的时间，到1907年才算最终完成。《亚威龙的少女们》这个标题并不是毕加索所取，而是他的朋友安德鲁塞尔曼根据这幅画的女性主题，以巴塞罗的一条街道——亚威龙街命名此画的。

　　该画描绘了一组裸女，前景是粗略绘画的静物，一片瓜、一颗苹果、一只梨、一些葡萄，构成画面中最有表现力的部分。五个女人被放在画面上，像贴上去的一样，没有被确定的空间，光线也不统一，女人之间也没有任何交流。画中的人物形体、比例和空间关系，都作了很大的变形。这幅画最大的特点就是人物头部的处理方式，五个人物不尽相同。左边的人站立着，呈现侧面，并向画的右方看去；在她旁边，画出了两个正面的女子，她们很相像，她们的面孔与中世纪加泰隆壁画相仿。右边两个女子的面孔则从非洲雕塑上获得灵感，衍生于非洲的面具。一个坐着的女子两腿分开，把脊背朝向观众，但头却向后看来。再右边是一个站立的女人，呈现四分之三侧面。整个画面上人物都被简化，色彩稍有变化，颜色是平涂上去的。

　　《亚威龙的少女们》面世后，引起了非常大的轰动。画面中的五个女人采用了灵活多变且层层分解、宽广且概括的平面造型手法，将女性形体的结构随心所欲地组合了起来。静物背景作为物质向前伸展，同人物混合在了一起。当时的画家几乎不能完全理性地控制物体，但是，毕加索的画已经在这方面有了突破，这种创新方式也受到了后人的充分肯定和仿效。同时，毕加索破天荒第一次在表现形象方面不仅再现了现实的外表，通过现实表达了情感，而且还表现了有关对现实本身的感觉的思想内涵。表现变为讲述，毕加索的经验和生活阅历在每一幅绘画中都能看到痕迹。这样的作用就是，绘画不再用诗情画意的手法来体现眼睛所看到的表象，而是画家面对某一事物或某一事件有感而生，绘画就客观地来叙述这种感想。从《亚威龙的少女们》这幅画中，可以看到，画面完全抛弃了具体描绘身体的模式，五个女人的身体全都是抽象的，她们体现了毕加索对生活和女性身体的一种理解和思考。

　　《亚威龙的少女们》影响深远，倾注了毕加索的艺术知识、经验和创造勇气，是艺术史上一块闪闪发亮的瑰宝。

流派纷呈——20世纪初

◎ 关键词：法国 原始派画家 想象力 生命精神

关税员卢梭与原始主义

●卢梭代表作之一《梦》

>>> **卢梭《弄蛇女》**

《弄蛇女》作于1907年，描绘的是在长着奇形怪状的热带植物的河边，一个女人正吹着笛子，这是个旷无人烟的茂密的森林，远处有山。蛇在听着笛声以后，纷纷地游来，昂起了头，有一条蛇已经爬上女人的头，围绕着她的脖子。

画面中笼罩着一种不可想象的神秘气氛，甚至有点妖邪。苍白的光，深色的女人的躯体，绿色的密林，它们是画家在心中的幻境。有人以为这幅画的神秘气氛背后有一种清澈的抒情歌声般的韵味，但更多的观众认为它的装饰风味较强。

拓展阅读：

《世界名画家全集：卢梭》
　　河北教育出版社
《国外现代画家译丛系列》
　　湖南美术出版社

亨利·卢梭是著名的法国原始派画家，1844年5月21日生于拉瓦勒，1910年9月2日卒于巴黎。他曾到军队服役，后来在海关担任一名负责检查进出关税货物的守门人，获得别名"关税员"。1885年他辞掉公职，专事绘画，开始了他的职业艺术生涯。卢梭没有受过严谨的学院艺术训练，但是他的作品具有素朴风格，渲染热带丛林幻境，受到了当时评论家的青睐，被认为是原始派艺术的开山鼻祖。1886年，卢梭开始在独立沙龙上展出自己的作品，以后又多次参加沙龙展览，创作数量非常惊人。卢梭的代表作有《有猴子的热带雨林》《睡眠的吉卜赛人》《梦》《快乐四重奏》等。

原始主义又称朴素派，跟卢梭有着紧密的联系。朴素派的作品有相同的倾向：单纯、朴素，用心灵而不用技法去作画。但是这一流派与其他的流派有一个不同点，就是他们没有特定的组织和共同的主张，纯粹是画家个人作画。而且，画家们擅长将想象与现实融为一体，画作有一种近乎儿童原始心态的天真和淳朴。

卢梭作为代表画家，他的画充满了想象力，在欧陆艺术发展史上显得比较特别。他擅长从植物园的图形札记中取得材料和灵感，并充分加以想象，画的格局和内蕴充满了原始诗篇的感染力。原始主义的来历不仅与这种感染力有关，还与卢梭的个人目的有关系。卢梭原来想达到安格尔学院余风里的乏味的古典风格，可是阴差阳错，职业画家的某些技巧偏差，反而在原始神秘主义方面显示了艺术的发展契机，并被当时的艺术家所认同。

卢梭的画中，不论是人物、树叶，还是花草都让我们惊讶自然世界是如此的亲切和贴近。在《有猴子的热带雨林》中，卢梭画了四种不同种类的猴子，每一只猴子的眼睛都瞪得大大的，天真而多情地望着观赏者，就好像它们根本不是什么猴子，而是和我们一样的人。卢梭的画还具有一种特殊构造画面的能力，能够把对象组织在一个复杂又单纯的世界里。画面鲜亮明快，光线单纯饱满，笔触虔诚纯洁。但是卢梭营造出来的主题静穆严肃，而且显示了一种对动态美的追求。《梦》中的狮子对未知的恐惧在周围鲜艳饱满的植物叶子的衬托下跃然纸上，栩栩如生。《快乐四重奏》背景植物浓茂繁盛，出现了丛林风情，体现的是简单、诗意的生命精神。

● 卢奥自画像

>>> 《镜前裸妇》

卢奥对于充斥社会的资产者扬扬得意的邪恶行径表示出强烈的义愤和憎恶,他认为妓女就是这一腐朽社会的象征。

卢奥在描绘妓女生活的《镜前裸妇》中,就是抱着强烈的憎恶心情来抨击她们所代表的道德败坏的社会。画中没有同情,只有揭露。他把妓女置于很窄的空间里,以暗蓝色为主,以黄白色画肉体,用淡蓝色画阴影,勾出浓重的轮廓,呈雕塑式的造型。而面部令人憎恶,在身体上渗透着腐朽和死亡的病兆,画中的裸体毫无美感,令人厌恶。

拓展阅读:

《野兽派》李黎阳
《西方美术简史》[美]房龙

◎ 关键词:个人表现主义 莫罗 道德觉醒 代表性

乔治·卢奥的《戴荆冠的基督像》

乔治·卢奥生于1871年,死于1958年,是法国著名的画家、版画艺术家和设计家。年轻的时候,卢奥白天到彩色玻璃工作坊做学徒,晚上在装饰艺术学校夜校学习绘画。因为特殊的职业经历,鲜艳的色彩和强烈的轮廓线的媒材特质在他的作品里留下了深刻的痕迹。1891年,他入法国著名画家莫罗门下,结识了马蒂斯、曼更等人,日后成为野兽派的一员。卢奥创造了个人表现主义的风格,是莫罗最喜欢的学生。莫罗辞世后,卢奥接替了他,任巴黎莫罗美术馆的馆长。

莫罗的去世给卢奥带来严重的心灵创伤,卢奥虽然参加了野兽派的艺术团体,但是他始终不用亮丽鲜艳的色彩,而是将阴暗色调融入画中。卢奥终生都以宗教和道德觉醒的题材为主,通过描绘以《圣经》小丑、妓女和法官等为主的画作,来表达他对底层人民的关心和深切的悲怜。最初的这些创作,使大众感到不安,直到1930年前后才被认同。从1940年起,卢奥开始专心致力于宗教艺术的创作,成为一个处理苦难议题的艺术大师。

卢奥画的受难者是基督。画中的基督脸容是痛苦的,十字架上是他具体的肉身,而不是一种幻象。卢奥也画复活后的基督,《戴荆冠的基督像》(又名《老国王》)就很具有代表性。这幅画卢奥从1916年起开始创作,断断续续地画了二十年之久。画中色调浓重阴冷,颜色很厚,以黑色勾勒轮廓。老国王的侧面形象显得忧伤,与基督受难像差不多。画面色调与画家所要表达的老国王严峻而略带哀愁的情绪是完全一致的。卢奥把这个基督看成是给穷人盼望与安慰的基督,他以其受苦形象与受苦的人同在。卢奥用他的画坚持寄托他对苦难人民的同情,而且画面的意义展现了他内心深处所要表达的东西,也就是,受苦的基督与受苦人同在,因此,人类要悲悯苦难、彼此相爱。

卢奥还有一幅《女人半侧面像》的油画比较著名。这是一幅女性的侧面胸像,画中的人物是卢奥所喜欢的题材,一个演艺人小丑的形象。结构上它与耶稣相似,造型垂直,并以不规律的黑色线条围绕形象的边缘,而脸与身体的部分,画家用浑厚的油彩层层堆积,制造出笔触和肌理的效果。画面展示的是静穆的严肃,甚至带着些许的悲伤。这是卢奥创作的主要风格,与野兽派画家如马蒂斯等粗放热烈的绘画方式有很大的不同。

卢奥是一个非常多产的画家,他的作品包括了无数书籍的插画、陶艺、挂毯以及彩色玻璃设计。随着卢奥作品风格的成熟,他的作品越来越

● 卢奥的风景具有独特的情韵, 他的风景画经
过严密的选色有着严格的画面构成。这幅《郊
外的基督》, 卢奥明显地给风景赋上了暗箭,
显示了基督内在的形态。
● 卢奥约用二十年的时间完成的画作《戴荆冠
的基督像》。

受到世人的喜欢, 并拿到各地展出。最后也因为名声的影响, 卢奥遭遇了
很多纠纷。1947 年, 他与经纪人的官司获胜后, 焚毁了他自己认为还没有
完成的 300 多件作品。所幸的是, 《老国王》等名画没被焚毁, 要不然现在
我们也就看不到这幅伟大的画作了。

流派纷呈——20 世纪初

●柯勒惠支名作《恸子之母》

>>> 左联五烈士

左联五烈士指柔石、胡
也频、殷夫、李伟森、冯铿
五位左翼革命作家。除李伟
森没有正式加入"左联",但
工作上有紧密联系外,其他
四位都是"左联"盟员。1931
年 2 月 7 日他们被国民党反
动派同时杀害于上海龙华。

烈士们生前在从事实际
革命斗争的同时,积极进行
文学活动,创作了一批可贵
的文学作品,为初期无产阶
级革命文学的发展起到了积
极的作用。他们被害后,"左
联"发表了抗议和宣言,指
斥反动派的罪行,得到了国
内外进步力量的支持。

拓展阅读:
《鲁迅全集》人民文学出版社
《凯绥·柯勒惠支作品集》
　　　　鲁迅

◎ 关键词:鲁迅 德国 版画 素描 政治热情

鲁迅最喜爱的女艺术家柯勒惠支

柯勒惠支深受鲁迅先生喜爱,被鲁迅先生称为"震动艺术界的女艺术
家",并且亲自编辑出版了她的画集,不仅为画集作序,还对每幅画作了
说明。她是德国非常著名的版画家、雕刻家,于 1867 年生于科尼斯堡(今
俄罗斯加里宁格勒),1945 年 4 月 22 日卒于德累斯顿。

柯勒惠支的每一幅作品都能震撼人心。作品题材大多表现工人和农民
的苦难、饥饿、疾病、死亡、挣扎、反抗、斗争等,包含着母性宽容与慈
爱的光辉。她的版画和素描,人物形象生动真实、用笔刚劲、单纯统一,
富有感染力。在中国,她的作品经鲁迅先生介绍后,已广为人知。柯勒惠
支创作的木刻作品很多,而且艺术成就都很高,比如组画《农民战争》《纺
织工》《团结就是力量》《面包》等,最具有代表性的是《牺牲》和《恸子
之母》两幅。《牺牲》是《战争》中的一幅,表现一个母亲忍痛送自己的
孩子去战场做无畏的牺牲。当时正值欧洲大战,柯勒惠支的两个儿子都战
死在了战场上。送孩子上战场为祖国奋斗的伟大和丧子之后的悲痛,在这
两幅画里得到了淋漓尽致的体现。《牺牲》用圆心的构图,突出主体人物,
黑白对比强烈,有很强的冲击感。木刻刀法的处理与整个画面的节奏安排
非常一致,有一种浑然一体的气势,并表达出奔放、率直和愤然的情感。
1931 年 7 月,鲁迅先生把这幅版画推荐给了丁玲负责编辑的左联机关刊
物《北斗》杂志创刊号,并亲自为版画写了说明。

在《恸子之母》这幅作品中,我们看到了一个痛苦的悲剧,一位母亲
伤心欲绝地抱着死去的爱子,她非常强壮的大腿和夹在两腿中间纤弱的爱
子的肩膀,形成了非常强烈的对比。画面上的这位母亲身体粗壮、头发斑
落,额头带着哀伤的皱纹,整个脸紧紧拥吻着怀中这个年轻苍白的爱子的
身躯。这是一幅最沉痛的死亡画面,是柯勒惠支经历了失子之痛后真实心
路历程的展现。画面上没有其他任何场景,只有一片柔和的黄色素面,如
圣光般地照在这对母子身上,简洁扼要。反对战争、痛失爱子是这幅雕刻
木画的主题。

柯勒惠支一生都积极地支持无产阶级革命战争。1927 年她受邀访问
苏联,20 世纪 30 年代之后开始创作出一系列反对战争的版画。柯勒惠支
的眼光也关注遥远的东方,1931 年中国的五位青年作家遇害后,她也是
签署抗议名单中的一个。鲁迅先生非常敬佩她的这份政治热情,给予了
她非常高的评价。

流派纷呈——20世纪初

◎ 关键词：挪威 死亡 自然主义画风 表现主义

在德国四处漫游的蒙克

● 蒙克自画像

>>> 尼采

尼采（1844—1900年），德国后现代主义哲学家、诗人、作家。唯意志论的主要代表人物。1844年10月15日生于普鲁士萨克森的一个传教士家庭，1900年8月25日卒于魏玛。1866年进波恩大学学习神学，不久改学古典语言学。1869年任瑞士巴塞尔大学古典语言学额外教授。1878—1879年患精神分裂症，辞去教职。

著有《悲剧的诞生》《人性的，太人性的》《曙光》《查拉图拉如是说——为一切人而不是为一人的书》《善恶的彼岸》《反基督教》和《权力意志》等。

拓展阅读：

《尼采与后现代主义》
　[英]戴维·罗宾逊
《蒙克与〈呐喊〉》段守虹

　　爱德华·蒙克（1863—1944年），出生于挪威洛顿的一个名门望族。他的父亲是一名军医，脾气暴躁。母亲在他很小的时候便去世了，这给他带来了巨大的心灵创伤。蒙克从小就面对死亡的场景，母亲去世后的第十年，姐姐也因肺病去世，蒙克自己也险些因同样的原因死去。后来，他的妹妹死于精神分裂症，结过婚的弟弟也在婚后几个月去世。童年记忆中反复出现的孤独、绝望、死亡和无穷无尽的悲伤深深地困扰着蒙克，悲惨的人生经历使他对死亡和痛苦有着异乎常人的敏感。因此，个人的成长经历给了他创作的灵感，也决定了他描绘生命中生老病死的心灵状态。

　　1880年蒙克追随克罗格习画，受自然主义画风的影响。后来接受了"波希米亚人"的生活方式，以"写下你的生活"为绘画宗旨，创作了大量与个人经历有关的同主题作品，如《母亲之死》《在灵床旁》《病孩》等。1892年，蒙克来到德国，开始了他的漫游生活。尼采哲学中的孤独、怀疑和焦虑，很大程度上附和了蒙克敏感脆弱的心灵，因此，他的作品重在表达内在的情感，用色彩、线条与形式呈现自己的生、死、爱、苦。

　　蒙克在德国漫游期间，有大量的作品问世，包括影响最大的《呐喊》和《生命之舞》。表现主义的作品，在于视觉线条、形体和色彩的运用，具有表现的可能性。蒙克明确地呈现出他独特的"痛苦表现主义"，以疾病、疯狂和死亡为主题，直扣观画者心灵之门。为了准确地表达内心世界，他甚至放弃一些构图和绘画的规则，如透视，直接呈现出扭曲、变形的画面效果。

　　《生命之舞》属于情欲与死亡的主题。在这幅色彩诡异的画面上，蒙克具体地刻画出三个象征性的女人形象。左边金发的白衣女郎是洁白无瑕的女性象征，右侧的中年妇女象征着听天由命的母亲与仆役，中间穿红衣服的起舞女郎则是诱惑的代表。背景是几对拥舞的男女，他们在日光下毫无愉悦的神采，只是踩着无望的弥撒曲。天上是一轮没有温度的太阳，不是红色，而是惨淡的白色，象征着无情的生命见证者。这件作品，表现了20世纪初的男女生活关系，也反映了蒙克突破性的对女性形象的见解。

　　蒙克一生饱受精神衰弱的痛苦，曾经几次不得不入院治疗。但是这并没有掩盖他的才华和妨碍他的创作，他一生留下了1200幅油画、4500幅素描、1800幅版画、6件雕塑以及大批的工具、笔记和书籍等。1908年，蒙克精神分裂症病发，1944年去世，享年81岁。

流派纷呈——20世纪初

◎ 关键词：古希腊 印象派技法 色彩 肌理 表现力

勃拉克与立体主义

● 大理石桌上的静物 勃拉克

>>> 《曼陀铃》

　　作于 1909—1910 年的油画《曼陀铃》，是勃拉克分析立体主义时期的一件代表作。在《曼陀铃》这幅静物画中，被形与色的波涛团团包围的乐器，隐没在块面、色彩与节奏震颤中。整个画面布满形状各异的几何碎块。四处弥漫的光，朝着各个方向倾斜的块面，相互之间彼此呼应。

　　真正能够使众多视觉要素统一起来的，则要算是画面中心的曼陀铃上那个圆孔。画中的色彩十分简单，不过，在不失其淳朴特质的基础上，显得更加明快和富于变化。

拓展阅读：

《世界名画家全集：勃拉克》
　　　　何政广
《勃拉克：画家中的画家》
　　　　唐亚

　　法国画家乔治·勃拉克（1882—1963 年），是一位智慧型的画家。他出生于一个艺术氛围浓厚的家庭，父亲和祖父都是业余画家。在家庭的熏陶下，勃拉克 15 岁便考入一所有名的美术学院，后来他又接受了私立美术学院和公立美术学院的教育。勃拉克最早仰慕埃及与古希腊的作品，后来又为莫奈、毕沙罗等人的印象派技法所倾倒，再后来又接受了塞尚的画法。他最初是法国野兽派画家的伙伴，直到 1907 年底认识毕加索，特别是在看到毕加索《亚威龙的少女们》一画之后，立即决心与毕加索合作，共同发起和推行立体主义绘画运动。

　　立体主义通常把人当作一般物体来描绘。它从探究多面积的物质结构出发，打破了传统的体积概念，创造出一种新的造型语言。1907—1911 年立体主义处于发展的早期阶段——分析立体主义阶段，勃拉克和毕加索在此期间共同创作，他们的作品没有很大的区别，几乎如出一辙。这个阶段的作品，主要强调构图的"分析"特征，把要描绘的对象加以分解，然后把分解后各个面的形象同时描绘在画布上。所以看上去作品就像是很多块杂乱地堆放在一起，色彩也被简化到几乎为单色调，同时也通过一些符号化的描写来暗示画面上物体的实际形象。1912 年以后，立体主义进入了第二发展阶段，即综合立体主义阶段。在这个阶段，毕加索和勃拉克的风格产生了分化。勃拉克没有像毕加索那样，作品充满野性和激情，而是进一步发挥了他感觉敏锐、处理大胆的特长，尽情抒发色彩与肌理的表现力。

　　勃拉克的作品沉稳而精练，非常耐人寻味。他曾经被誉为最像画家的画家。作品最大的特点是，用高度的智慧和情趣创造出构筑巧妙的造型，也就是用线、面、色构成了感觉微妙的造型语言，开启了崭新的艺术之窗。可以说，勃拉克的立体主义抛弃了过去的一切视觉，恢复了绘画的自主，使画成为一种建筑，而且画的对象比现实还要显得真实。勃拉克的作品以风景和静物画为主，创作数量颇多，比如《吉他》《桌布》《城堡》等。比较有代表性的作品是《埃斯塔克的树林》，体现了他神奇的造型能力。勃拉克在这幅画里平面地解体了树林，让视点与光源分散，形成支离破碎的组合，看上去有一种拼贴画的味道，以突出画面的装饰性效果。画上的树林有一种深远感的丰富层次，比真实的树林更冲击视觉感官。1912 年，勃拉克甚至开始创作起了"拼贴画"。像《水果盘与玻璃杯》就是三张壁纸剪碎后神奇地拼贴在画面上的。第一次世界大战爆发后，勃拉克参了军，退伍后他继续着立体主义的创作，而且笔法更自由，名声也更大。直至去世，勃拉克一直都是立体主义绘画的名家。

●勃拉克作品《粉红桌布》，勃拉克在画中使用沙子、布片和木块，使整个画面触感十足，形成特有的质感。在这里，线条摆脱了复杂性，平面在扩展，大块均匀的颜色代替了细小的笔触，分块构图已经消失，色彩甚至失却了庄重。

● 呐喊 蒙克

>>> 《呐喊》的修复

2004年8月，几名歹徒在光天化日之下闯进蒙克博物馆，将《呐喊》和《圣母》抢走，然后开车逃走。2006年9月，奥斯陆市警方找回两幅画作。蒙克博物馆馆长莉萨·穆乔斯说，两幅画在失窃期间受损严重。《呐喊》的一角被水渗透，油画下部被刮伤。画的背面被磨损导致部分画面模糊不清同时画上还有玻璃碎屑。

穆乔斯说，因为眼科医生有精密器械和熟练技术，能够在不破坏画布的情况下，将玻璃碎屑清除，所以博物馆方面正在考虑请眼科医生帮助修复画作。

拓展阅读：

《蒙克》
[挪威]阿恩·爱格尤姆
《呐喊》鲁迅

◎ 关键词：传世之作 变形手法 血红 夸张

抽搐的《呐喊》

蒙克一生中最重要的一组作品是《生命》。1893年他开始着手创作，涉及的题材比较广泛，蒙克借此来吟诵"生命、爱情和死亡"。《呐喊》是这组组画中最有代表性的作品，也是蒙克的传世之作。

《呐喊》描绘的是这样一个画面：令人震颤的、色彩混浊的天与河，漫延到天际的无止境的道路，一个面似骷髅的人，双手捂着耳朵，声嘶力竭地在大声尖叫，好像一个人的梦魇，恐怖而疯狂！他蜡黄的、消瘦的脸和弯曲的身体被背景中缠绕的线条吞噬；背景中的大海、陆地、天空，都被波浪般的血红的线条所淹没。一袭薄暮的夜空，由黄色、红色、橙色和褐色的线条构成，加上深邃的、蓝色的水，构成了这幅画的背景。画面上，一切都被线条所掌控，画中之人似乎已经无路可逃，仿佛正经历着一场前所未有的身体刺痛和内心情感的煎熬。这是一幅紧张的画，一声发自内心的疯狂呼喊穿过了整个宇宙。

变形手法的运用是这幅画最有特色的地方，画面上的一切都是非常态的变形。空气中强烈的红与蓝，风景中的红、黄、蓝、绿，它们是混合的、颤动的、旋转的、盘旋着向上的，像一个人最疯狂的念头。色彩与线条所产生的动感令人如此不安，一种抽搐的感觉笼罩着观者，并让观者沉浸在一种神秘的气氛中。事实上，那些用来描绘天空和河流的红色和黄色，就好像一个人的激情在无助地燃烧；暗色调则是每一个人最深沉的叹息和无尽的哀伤。

《呐喊》的创作是有原因的。蒙克曾回忆，一天傍晚，他和两个朋友一起散步。太阳下山了，突然间，天空变得血一样红。在灰蓝色的峡湾和城市的上空，他看到了血红的火光。他的朋友走过去了，只剩下他一个。他在恐怖中战栗起来，似乎感到自然中的一声巨大的震天的呼号。于是就画了这幅画，并把色彩画得血一样红。他说，这血红的色彩就是呼号。

《呐喊》是以画家自己对现实的切身体验，而创作的一幅典型的表现主义绘画。它把自然给予人的强烈不安和恐怖感觉，表现得非常真切，以致使人感到战栗和抽搐。《呐喊》的意义在于，将传统的西方绘画展现为可见的外部世界，转变为表现人物看不见的内心世界，这是西方绘画的重大转折。另外，蒙克触摸到了时代转型时期人类的精神状态。上帝已经死了，人类没有了永久的精神家园，找不到来与去的道路，生与死的困惑只有在呐喊中才能得到发泄。蒙克用这种变形的手法，在《呐喊》中发挥了绘画语言的表现力，极端夸张地表现出了内心真实的拷问和痛苦。

●未来派画家卡拉所绘《红骑士》

>>> 柏格森

亨利·柏格森（1859—1941年）法国哲学家。生于巴黎。父亲是犹太裔的波兰人，音乐家，母亲爱尔兰籍犹太人，酷爱文学。1878年进巴黎高等师范学校，1881年获哲学学士学位，1889年获哲学博士学位。1897年任高等师范讲师，1900年任法兰西学院教授，1914年当选为该科学院主席，并膺选为法兰西科学院院士。1927年获诺贝尔文学奖。

柏格森的主要著作有《时间与自由意志》《物质与记忆身心关系论》《笑的研究》《形而上学导论》《创造的进化》《生命与意识》等。

拓展阅读：

《康德与柏格森解读》
[法] 吉尔·德勒兹
《塞尚与柏格森》尤昭良

◎关键词：未来派 先导者 动力主义 动感

诗人马里奈蒂的宣言

意大利诗人菲利普·托马索·马里奈蒂（1877—1945年），出生于埃及，是未来派创立的先导者。马里奈蒂家庭富有，他本人天性外向，并在巴黎接受教育，具有非常特别的才华。1909年，他在《费加罗》杂志二月刊上发表了未来派的宣言，宣言措辞浮华，语气也咄咄逼人。1910年，在马里奈蒂的影响下，诗人布奇·卡瓦乔里也参加进来，同时还得到了画家波丘尼、卡拉、巴拉等人的赞同和签名。于是，未来派的第一个正式宣言诞生，并于1911—1915年期间广泛流行于意大利。

这篇宣言宣告了过去艺术的终结和未来艺术的诞生，在当时影响很大。宣言以德国哲学家尼采、柏格森的哲学为根据，涉及的范围包括文学创作、戏剧创作以及雕塑绘画等各个方面。最值得一提的是，它主要表现为否定一切文化遗产和传统，对面向未来的艺术表示出强烈的兴趣，并迅速接受。马里奈蒂特别颂扬速度之美，他非常称赞机械化时代的活力，欣赏动力主义和动感。

未来主义，正像它的名称，就是同过去加以决裂、面向未来的艺术。这种艺术要求蔑视一切模仿的形式，歌颂一切创造的形式；扫除一切陈腐的题材，表现现代疾驰的生活；同时声称艺术批评无用或者

有害。为了支持这种观点，马里奈蒂率领他的未来派马戏团，在欧洲各国巡回演出，直至第一次世界大战爆发。尽管受到嘲笑，他仍然有意识地这么做了。在未来派画家的作品中，主要的表现内容就是速度、运动和现代机器。从表现方法来看，他们极力强调在静中表现运动，认为"一匹奔跑的马不是4条腿而是20条腿，而且它们的运动呈现为三角形"。所以，他们在画人和动物的时候，都会把他们画成多肢体，并让他们处在连续的或者放射状的安排之中，在动感中引入了时间因素。比如巴拉的画《一条系带狗的动态》就是一个很好的例子。

马里奈蒂的宣言也主张采用无约束的构图，用狂乱的笔触、色彩和线条来表现一种动力感，并主张用骚动、喧闹、速度、闪光等作为新艺术的韵律。卡拉的《红骑士》色彩狂乱，几乎就具有侵略性。另外，还有一点很有意思，就是未来派还要求表现暴力，歌颂并赞美如战争、恐怖、杀人、冒险等。未来派的成员，特别是马里奈蒂，把战争赞为世界的解放，称战争是世界上最伟大的交响音乐。所以，第一次世界大战期间，不仅马里奈蒂还有大批的未来派成员都参了军，给未来派造成一定的损失。马里奈蒂在战争中受了重伤，而另外两名代表画家波丘尼和桑特艾里阿却死在了战场上。

●美术馆里的骚动 波丘尼

>>> 《美术馆里的骚动》

《美术馆里的骚动》是波丘尼的第一件未来主义绘画作品。这件作品采用了俯视的角度，把美术馆里的混乱和无序充分展示在观众面前。运动和奔跑着的人们拥向大门，传达出骚动不安的气息，而放射状构图进一步强化了这种感觉。色彩是新印象主义的，这得益于他曾在巴拉画室接受的专门的新印象主义技法训练。光和色被打碎成一片小点，烘托着运动和杂乱的气氛。

在这里，嘈杂和乱哄哄的刺激也许正在暗示我们，美术馆所隐喻的古典艺术受到了现代工业文明的冲击。

拓展阅读：

《西方雕塑艺术金库》欧阳英
《现代艺术大师论艺术》
中国人民大学出版社

◎ 关键词：未来主义 灵魂人物 点彩画法 运动感

被杀害的画家波丘尼

翁贝特·波丘尼，意大利人，出生于1882年，1916年在第一次世界大战的战场上牺牲。他是未来主义的画家和雕塑家，也是未来主义的灵魂人物之一。在他短暂的一生中，曾参加了马里奈蒂的未来主义宣言，并且响应宣言创作了许多具有未来主义风格的作品。

未来主义画派崇尚尖锐、喜好动感、热衷运动，他们将当时具有时代特征的机器，当作艺术创作的图腾，并且疯狂地迷恋。未来派艺术的一个主要特点，就是捕捉速度与动感，通常描绘同一物体或人物在同时间轻微移动的数种意象，来表现一种骚动的状态。作为代表人物之一的波丘尼，对这一点领会得很透彻，他的素描和雕塑都非常具有个性。

但是，波丘尼的创作是逐步向未来主义转变的。他早期的作品，仍然残留着一些现实主义的痕迹。如《美术馆里的骚动》，这幅画描写了许多穿燕尾服的绅士与穿长裙的淑女，在金碧辉煌的美术馆里奔跑。绅士与淑女彼此追逐着，就好像是疯狂派对。画面上充满一种狂热的气氛和动感，但是这种动感更多的还是一种现实的体现，只是已经在开始孕育未来主义的因子了。后来，他的画风一度倾向于立体主义，作品笔触尖锐、表现出来的形体趋于抽象，并且有时用色相当冷酷。他创作的"精神状态"系列差不多就体现出了这一特点。这个系列有三幅画，分别是《告别》《谁去那》《谁留下》。《谁去那》中的许多方块，有蓝、有金黄等，表现飞驰的记忆。1910年，当波丘尼参加未来主义宣言后，画风发生了巨大的转变。他对工业文明怀有一份特别的敏感和憧憬，意识到机器首先激起了新观念，并表现出自我持续运动的特质。波丘尼强调艺术造型应该体现工业时代的典型感觉，也就是动力的感觉，并且要将这种感觉持续到永恒。《空间持续的独特形式》《城市的崛起》是未来主义的代表作。

《城市的崛起》画作是，采用新印象主义的点彩画法，以象征的形象表现现代都市的迅速兴起。前景是马的腾跃以及人被马拖拽的动势，远景则是正在建筑中的楼房。在表现运动上，画家夸张了动作，而且将运动中的形象拉长、变形，出现重重叠叠的模糊影像。画面上，腾起的马匹就像一阵卷起的风暴，除了隐约可见的身影之外，看不到清晰的轮廓，传达出了奔驰运动中的瞬间感受。

《空间持续的运动形式》是青铜雕塑，也是波丘尼雕塑作品中的代表作。它表现一个在大踏步向前走的人在行进中的速度与过程。波丘尼运用立体主义分解形体并将这些形体重新组合的方法，来塑造这个运动中的人。他将奔跑中的人物的每一运动步骤都联系了起来，表现出人物迈着大

●城市的崛起 意大利 波丘尼
作于1910—1911年，约有198厘米×300厘米，现藏于纽约现代艺术博物馆。波丘尼以烈马来象征和隐喻当代工业社会，人们被这种飞猛的工业生产速度所撞击，有的支持不住这种强有力的节奏倒下。此画含有某种对现代社会工业化的惊恐意味。

●波丘尼笔下的《骑兵冲锋》

步前进的动势，但是人物形象的大体轮廓还是比较明显。画作最有表现力的是雕像表面那些凹凸不平的块面，波丘尼用它来象征人物激烈运动时被风吹拂的衣服，同样具有强烈的运动感。

●两人间隔 康定斯基

>>> 《有树干的风景》

作于1909年的油画《有树干的风景》，是康定斯基早期的代表作。画面呈现了一个浓烈而富于对比的色彩组合。那横贯画面的条状色块，与垂直的树干呈十字形交叉，远景的栋栋房舍，色点斑斑，有如乐曲中跳动的音符。

画面简约而富于装饰性的图像，以及那种平涂勾线的造型语言，使人想到高更和野兽派的画风。康定斯基对于绘画的精神性及音乐性的强调与重视，在这里得到充分的体现。

拓展阅读：

《康定斯基文论与作品》
中国社会科学出版社
《康定斯基》徐沛君

◎ 关键词：风景画 抽象代表作 色彩 灵魂人物

康定斯基的色彩追求

瓦西里·康定斯基是俄裔的法国画家，1866年12月4日出生在莫斯科，小时候与父母居住在罗马和佛罗伦萨。

康定斯基多才多艺，少年时候就学习写诗、弹钢琴和拉大提琴，后来还在莫斯科大学获得了社会科学和法律学学位。1896年，康定斯基30岁，他做出了一个令人惊讶的决定：准备学习绘画。他到慕尼黑美术学院学习，在1900年后开始了活跃的创作。1906—1907年的巴黎秋季沙龙展览上，他的作品首次展出，并且得到了当时评论界的一致好评。

1902年秋天，康定斯基踏上了漫长的拜师求艺之路。经过反复辗转，1908年来到慕尼黑，并在这里度过了具有决定作用的六年。康定斯基的作品通常以风景画作为主题，这时他的风格还不是抽象主义的，但他热烈赞颂马蒂斯和毕加索，意味着他已经有意识地要转变风格了。

康定斯基认为：形与色彩能够组成一种足够表达情感的方式，就像语言，可以直接影响人的灵魂。他也认为，形与色彩仍然要依靠"一个物体的形貌"，只是这种自然形体的外貌在画面中不占据主要位置，它仅仅通过和谐的色彩得到表达。1913年，他有数幅作品问世，如《教堂风光》《构成第七号》《黑线一八九号》等。这些作品没什么主题，物体对象描写不突出，画面完全由明亮的色块组成。而且，这些色彩不仅表达人快乐或忧愁的情绪，也表现外界环境的情绪。

《构成第七号》可以说是康定斯基最具有表现情绪的抽象代表作之一。这幅画有很多色彩，缤纷强烈，冲击视觉感官。画面上形与色纠合在一起，又像锯齿般的短线，而且形状还不完整，让人感觉到情绪的撕扯和爆破，也像是体会到破坏与未成形之间的一种混沌。蓝、绿、黄、红、黑胡乱却又奇妙地组合在一起，表现了旧的被破坏后对新的一种期待。

康定斯基非常有勇气，他是第一个敢于说出一幅画没有必要非要体现某个主题，或非要描绘某个具体物件的画家。1910年，他创作出了第一幅有意不体现任何主题的作品——《第一幅水彩抽象画》。这幅画用稀薄的乳黄色涂底，以轻灵的笔触勾画出不规则的色彩与形态，向人们展现了一个陌生而神秘的世界。这幅作品，也通常被视为抽象绘画诞生的标志。从此以后，康定斯基开始创作大量的抽象作品，如《秋》《冬》《白色的线》；另外他还有一系列绘画理论的著作出炉，像《点、线、面》、《论艺术的精神》。1924年，康定斯基同克利等四人组成了"青骑士社"，共同呼吁某种神秘的、心灵感应的色彩，他是该派的灵魂人物。1944年，康定斯基去世，享年78岁。

流派纷呈——20世纪初

◎ 关键词：未来画派 印象主义 照相 抽象 伯乐

《一条系带狗的动态》的运动态

●一条系带狗的动态 巴拉

>>> 水星凌日

由于水星和地球的绕日运行轨道不在同一个平面上，而是有一个7度的倾角。因此，只有水星和地球两者的轨道处于同一个平面上，而日水地三者又恰好排成一条直线时，才会发生水星凌日。地球每年5月8日前后经过水星轨道的降交点，每年11月10日前后又经过水星轨道的升交点。所以，水星凌日只能发生在这两个日期的前后。

从1631年至2003年，共出现50次水星凌日，其中，发生在11月的有35次，发生在5月的仅有15次。100年，平均发生水星凌日13.4次。

拓展阅读：
《西方绘画史话》张夫
《天体物理学》
李宗伟/肖兴华

贾科莫·巴拉（1871—1958年），是意大利油画家、雕刻家和工艺设计师，未来画派的重要人物。

巴拉出生于意大利的都灵，小的时候就很喜欢绘画，后来到都灵阿尔贝蒂诺学院学习。但是，在很长的一段时间里，他的艺术都没有什么进展。虽然，他生活于印象主义风靡的时代，但早期，他几乎没有被这些崭新的艺术形式感染，直到1900年。

1900年，在巴拉的一生中是具有转折意义的一年，这一年他去了巴黎。在巴黎，新印象主义的光和色的感受，极大地触动了巴拉。而且，他发现巴黎已经成了艺术的中心。重新回到罗马后，他成为意大利新印象主义的领导式人物，波丘尼和塞韦里尼也向他拜师，向他学习点彩技法。但是，后来巴拉和他的学生画风逐渐成熟，已经不能满足印象主义的感受了。于是不久，在学生的鼓励下，他开始改变自己的学院式画风，努力地进行新的绘画试验，最后成为未来画派的重要代表人物。

《一条系带狗的动态》是巴拉最有名也最有趣的一件作品，它描绘了高雅时髦的着裙妇女牵着她的宠物小猎狗在街头行进的情境。这幅画看起来动感很强，不仅是人物，甚至小狗欢快的行进也明显地表现了出来。为了体现出运动状态，巴拉采用了比较特别的表现方式，他把狗的腿变成了一连串腿的组合，几乎形成半圆的状态，让我们不由自主地想起运动中的车轮子。画面线条有力，表现出的是一个正在行进的过程。而且，妇女的脚、裙摆以及牵狗的链子也同样成为一连串的组合，画家将他们走过的一连串的感受留在了笔端。这让人觉得，好像是电影的慢镜头。

1909年，巴拉在马里奈蒂的《未来派绘画宣言》上签名。但是由于某些原因，他没有参加巴黎的展览，是五位签名者中唯一没有参加的。巴拉这时候已经有40多岁，可是他还是响应未来主义的创作原则，继续坚持用一种新的方法来处理作品。1913—1916年，他进行了一系列创作，包括《水星在太阳前面经过》，这些作品从观察自然中获得启示和创作灵感，也是最抽象的作品。虽然巴拉一生创作很多，但影响力却不及学生。在很长的一段时间里，他的作品都没有被关注。历史往往这样，前人铺就道路，后人才能大步向前。巴拉教出了伟大的学生，自己却默默无闻，可以说他是一个培养千里马的伯乐。

● 下楼梯的裸体女人，第2号 杜桑

>>>《被单身汉们剥光了衣服的新娘》

《被单身汉们剥光了衣服的新娘》（又名《大镜子》）绘于一块大玻璃框中。在这里，画家以抽象的地平线为中间界线，分上下两部。

下面部分是一台巧克力磨机，它仅仅是一具图式——一个有透视感的矩形线框，连接上面的杠杆，上有七只锥形漏筛，左边有九个"马利克"模型，它们和锥形漏筛相接连。上半部是用冷色调绘成的图形，下面连接一些管道式部件，这个图形象征苦闷的新娘。上下两部分割，一个静止，一个运动，构成彼此的"性感"形式。

拓展阅读：

《达达主义数手雕回忆录》
　　[美] 理查德·胡森贝克
《达达主义与超现实主义》
　　[美] 艾琳·霍夫曼

◎ 关键词：大胆 狂妄 虚无主义

达达主义：一只摇动的木马

"达达"运动肆无忌惮，破坏美和人的心灵，对艺术游戏，对艺术捣乱。但是，我们却无法否定它的存在。而且，在这场运动中，有一个人无法掩盖其光芒，他就是杜桑。

巴塞尔·杜桑（1887—1968年），出生在法国布兰维尔附近的一个艺术世家，祖父是画家，兄弟姐妹都是艺术家。杜桑天资聪颖，15岁的时候，开始喜爱绘画艺术。1904年，进入巴黎朱理安美术学院学画。当时，他主要还停留在模仿阶段，特别是喜欢模仿比较时尚的画派。1911年，他创作了一幅属于他早期风格的代表作品——《下楼梯的裸体女人，第2号》。但是，当杜桑把这幅画送交第28届独立画展准备展出时，被评委拒绝了，理由是，作品超出了人们所能忍受的限度，甚至还具有讽刺未来主义和立体主义的意图。

杜桑是个很有勇气的人，他毫不气馁。随后的日子里，他开始了新的艺术实践。1915年，他来到纽约。在纽约，他和毕卡比亚一起成为纽约达达主义的精英。他的作品独具一格，充满大胆和狂想。1917年，他把署有R.Mutt之名的小便器送至纽约独立艺术家协会展览，题

名为"泉"。并不出乎意料，这种惊人之举遭到了组委会的拒绝。

但是，他的试验并未因此而停止。1915年他初到纽约，一位诗人和收藏家特意为他安排了一个画室，让他得以继续那幅未完成的《被单身汉们剥光了衣服的新娘》。遗憾的是，杜桑画了八年多都未画完，1923年后彻底放弃。1919年他曾回过法国，却再现惊人之举，在达·芬奇的《蒙娜丽莎》彩色复制品上，用铅笔给这位美人加上了式样不同的小胡子。画面上，美人的神秘微笑消失殆尽，画面变得稀奇古怪、荒诞不经。最为有名的一幅是《L.H.O.O.Q》，名字来自一组法语词汇的快读谐音，意为淫荡污浊。达达主义破坏美，在这里表现得非常明显。

"达达"一词始创于1916年，这年2月，瑞士苏黎世的"伏尔泰酒店"举办了一场音乐、戏剧、诗朗诵及造型艺术展并行的独特晚会。晚会过程中，一把裁纸刀恰巧在一本法德辞典中点中名词"达达"，于是晚会得以冠名，并很快流行。于是，"达达"成为破坏、疯狂、虚无主义、愤世嫉俗的标签，它本来的意思是一只摇动的木马。毫无疑问，杜桑是"达达"的最优秀代表。

●蓝马 马尔克

>>> 《红与黑,抽象的形式》

《红与黑,抽象的形式》是在提示一种无限的自然力量,还是预示黑暗将大自然毁灭,人们不知所云。但其色彩绚丽,好像机枪火力射中某种易燃物而发生的爆炸留在胶片上的感光。

画上两大块黑色造型与红色造型在交错与旋转,它或许可以象征光明与黑暗的搏斗,而且异常激烈。这就是马尔克回到曲线图案时期的一幅典型的抽象画。不过它的形式确实蕴有一种活力,一种能呈现人类疯狂与暴力特征的活力。马尔克在画中力图摆脱具象,接近抽象表现。

拓展阅读:

《现代绘画简史》
[英] 赫伯特·里德
《西方美术名著选译》
安徽教育出版社

◎ 关键词:表现主义 抽象画法 解脱 心灵 动物题材

马尔克《蓝马》

德国画家弗朗兹·马尔克(1880—1916年),是表现主义画家中最热衷抽象画法的一位,也是青骑士社的创始人之一。他是慕尼黑一个画家的儿子,1900年进入慕尼黑美术学院求学,开始了艺术生涯。

作为德国表现主义的代表画家,马尔克在思想上接近德国的浪漫主义。1909年,从慕尼黑的表现主义画家分裂出一个新团体"新艺术家协会",马尔克就是这个新团体的积极参加者。1911年,这个"协会"又分裂,他便与康定斯基等画家组织了"青骑士社"。同年11月18日,"青骑士社"在慕尼黑的坦豪塞画廊举行第一次画展。展览会以"青骑士"为标志,"骑士"是康定斯基和马尔克都喜爱的主题,又因为两人同样对青色怀有偏爱,所以得以选用,意即求得一种解脱,象征着一种心灵。

马尔克和许多表现主义艺术家一样,受到了印象派和凡·高的影响,不过更重要的影响来自蒙克、康定斯基和德劳内。他认为,艺术不应该停留在对事物外貌的摹写上,而应该深入内部,努力揭示隐藏在纷繁复杂的世界内部的客观精神实质。用他自己的话来说,即艺术应当表现"人们眼睛所见到的背后的东西,表现抽象的精神"。但是,在揭示自然形象的"精神实质"上,马尔克却有些难以理解,他喜欢从东方哲学和某种宗教中来寻找精神,因而,他的艺术具有不可捉摸的成分。

马尔克引人注目的重要作品多以动物为题材,大量描绘马、鹿、虎、狍子等。在他看来,这些动物代表了大自然的生命和活力,象征着人类与自然的和谐,它们的存在可以使世界变得更加平和融洽。1911年,名作《蓝马》问世,代表了马尔克在绘画上的成就。画面上,用大片蓝色构成的三匹马占据了画面的绝大部分空间,马儿低着头、闭着眼,在温暖绚丽的背景中,安详而温和地吸引着观众的视线。马的轮廓线是曲折的、委婉的,与弧形的山丘、飘移的云彩及植物的枝枝叶叶融为一体,创造出了某种引人入胜的形体节奏。而且,画面的色彩明丽灿烂,大面积的蓝色在红、黄、绿的簇拥下显得高贵沉静而又生气勃勃。从这幅画可以看出马尔克的特点:"形"固然还客观存在着,但在画家大胆恣意的用色和平面性的涂绘中被弱化了,马儿的形象已经不好辨认,它们在色彩组构成的空间里消失了。这幅画的色彩也具有特别的象征意义,马尔克认为蓝色可以代表男性气概,坚强又充满活力;黄色能够意味女性气质,宁静温和性感;绿色在蓝黄间协调一致;红色则是沉重和暴力的象征。这四种颜色在《蓝马》中有机地分布着,折射出了艺术家对世界精神实质的某种感悟和理解,富有艺术的感染力。

●风中的新娘 柯柯施卡

>>> 《蓝衣女子》

柯柯施卡的《蓝衣女子》作于1919年，现珍藏于斯图加特国家美术馆。这幅蓝衣女子的肖像，重在色彩的表现力，线条因而也显示出激动的特点。斜倚的女子，动作悠闲，仿佛陷入了深思。

画家强调的是女子的精神特征，形式表现则是骚动性的，表达宣泄式的情感方式。刮刀的运用，使色彩简练而奔放，配上浓烈的轮廓线，效果极其强烈，使画面充满了幻想性与浪漫主义情调。

拓展阅读：
《现代主义绘画的表现方法》
熊炜
《欧洲美术史》王琦

◎ 关键词：性格心理 文艺思潮 战争阴影 抽象化

表现主义的鬼才——柯柯施卡

柯柯施卡（1805—1909年），奥地利人，表现主义的代表人物之一，曾经参与狂飙运动，绘画上追求笔触的情感表现和画面的动态表现，善于剖析人物的性格心理。

表现主义，是20世纪初产生于德国、奥国、北欧和俄国的一种文艺思潮，传播中心在德国。"表现主义"一词，最先由美学家沃林格尔在《狂飙》杂志上的一篇文章中使用，后来得到了普遍认可。表现主义者宣扬和崇拜感觉至上，把直觉看作是认识世界唯一的方法。在绘画方面，表现主义经常选用孤独的人生、内心的悲愤、极度的痛苦为题材，并且使用刺激的颜色、动荡的线条、粗野的轮廓、夸张的变形等手法，表现一种阴暗、低沉、恐怖和神秘的气息。在代表人物方面，凡·高理应被认为是表现主义的先驱，但德国表现主义群体却把蒙克视为精神领袖。德国的表现主义主要集中于三个团体，一个是在德累斯顿凯尔希纳组织的"桥社"；一个是在慕尼黑康定斯基与马尔克组织的"青骑士社"；还有一个是在柏林以《狂飙》杂志为中心的狂飙活动者，其代表画家就是柯柯施卡。

他最有名的一幅画是《风中的新娘》，以自己和自己的情人为模特，用变形的对象、旋转的笔触，造成画面的强烈动感。柯柯施卡的情人名叫艾尔玛，是当时有名的交际花，她遇上柯柯施卡的时候已经30岁，而且已经嫁过两回，但26岁的年轻人柯柯施卡仍然被她迷住了。他们相恋之后，艾尔玛新盖了房子，当作柯柯施卡的画室和他们的爱巢。柯柯施卡在艾尔玛的房子里住了短短的四年，而艾尔玛却在柯柯施卡的画里住了一生一世。这幅《风中的新娘》作于1914年，描绘的就是他与艾尔玛在战争阴影下的一幕无眠夜。因为离别的强烈思绪，所以画面上出现了他专有的破碎的狂飙大笔触，表达了他不愿离开情人却又不得不离开的最深沉的精神状态。事实上，柯柯施卡走上战场后，艾尔玛以为他战死，不久又嫁给了别人。这幅画因而也更具有了特别的意义，至今仍广为流传。

1917—1924年，柯柯施卡的画风有所变化，进入了"德累斯顿时期"，因为技巧高超，而被人称为"鬼才"。这个时期，他更专注于人在历史社会上所焦虑的人际关系，作品用色幽暗浓愁，而且企图摆脱具象的影响。《朋友》创作于1918年，是这个时期的代表作品。这幅画与《风中的新娘》不同，融和了伦勃朗和凡·高的风格，描绘的是一个朋友间的聚会。柯柯施卡将细节抽象化，仅仅在狂乱中勾勒出了一群心情沮丧的聚会人物，表现了柯柯施卡对"人"的质疑与迷惘。

●毕加索1913年的作品《吉他》

>>> 《三乐师》

　　《三乐师》是20世纪20年代初毕加索在重新运用一种古典主义的、不朽的、色彩有力的变化风格创作的，同时，又探索一种以鲜明的色彩、平涂的手法、几何抽象的形象组合进行立体主义风格的创作。画中三个乐师以几何抽象色块造型、平面化构图、平涂手法制作。作品的主题是欢乐的，同时又有一种肃然庄严的气氛。

　　严格地说，《三乐师》是毕加索在他的贴纸时期所作的一幅拼贴作品，但同时他又应用颜料进行加工，因此，可以说是一幅综合材料作品。

拓展阅读：

《毕加索》朱小钧
《毕加索美术馆导览》徐芬兰

◎ 关键词：毕加索 批评家 美感 诠释 硬纸板模型

第一座立体主义雕塑《吉他》

　　毕加索的名字，是个伟大的名字。不仅因为他才华出众，而且也因为他有很多著名的作品传世。

　　毕加索一生中画法和风格几经变化，虽然人们试图划分他的创作阶段，但并不是那么容易的，因为他每两三年在绘画上都会有变化。根据毕加索作品的大体特点，批评家最后将他的创作划分为了"蓝色时期"、"玫瑰红时期"、"黑人时期"、"立体主义时期"、"古典主义时期"、"超现实主义时期"和"抽象主义时期"七个阶段。

　　毕加索玫瑰红时期的作品，人物表情虽依然冷漠，但已经注重和谐的美感与对细微人性的关注。作品除了色彩的丰富，情调也从"蓝色时期"的无望深渊中抽离出来。毕加索这个阶段抛弃了悲哀和缺乏生命力的主题，取而代之的是，对人生百态充满了兴趣、关注及信心。比如，在《穿衬衣的女子》中，毕加索描画了年轻女子的傲慢与自信。薄纱的衣服流动着女子纤细隐约的美感，它是一种神秘的病态的美感。这幅作品是以拼贴画的形式创作的，在空间上突破了限制，受到人们的喜欢。实际上，拼贴画并不是毕加索的首创，它在19世纪的民俗工艺中就已经存在。但是，毕加索的贡献在于将拼贴画搬向了画面，使它脱离工艺的地位，成为艺术的一种表现形式。毕加索的首张拼贴作品是《藤椅上的静物》，1913年他拼贴了名作《吉他》，实现了对立体主义的最好诠释。

　　1912年10月，毕加索做成一个硬纸板模型，并于年底在他的工作室内将它拍成照片。该作品现在没有实物，仅以照片形式留传于世。紧接着，毕加索拼贴成《吉他》，这是一幅金属板作品，创作的时间颇有争议，但现在推断出大概在1912年或1913年。这件小模型算得上是他的首件综合立体主义作品，可以发现毕加索在创作上一些创新的地方。作品由粗剪下的金属板碎片与一截烟筒拼凑而成，如果单独拿出任何一个部件，都不会叫人想到吉他。在这件作品中，明暗对比的有机统一性被抛弃，雕塑中传统的雕刻或制模技术被部件的集合方式所取代。在这里，吉他的不同侧面得到了暗示，但艺术家无意让它变成彻头彻尾的模拟形象。作品中的有些部件，虽然在"吉他"这个整体组合中，但一点也同真正的吉他联系不起来。而且，作品也只是类似与吉他有关的一幅画或一个剪影，而不与吉他本身相似。吉他的音孔很别致，它是一个管子而不是一个孔，但是指板又是凹陷的。整体看来，通过对"吉他"各个侧面的组合，毕加索针对吉他这个实际存在，制成了一个复杂的标记物，它与视觉现象几乎无关或者完全无关，而这正是毕加索所要表达的。

◎ 关键词：机理 抽象派大师 写实手法

巴拉从未来主义走进抽象主义

●巴拉笔下的《街灯：光的习作》

>>> 《街灯：光的习作》

1909年，巴拉深受未来主义"抵制过去，重视现在"口号的影响，在很短时间内创作出他的第一幅纯未来主义作品《街灯：光的习作》。

在《街灯：光的习作》中，巴拉重点描绘了现代都市的一个重要标志：当时罗马刚刚引进的街道照明电灯。他强调了从电灯中射出的炫目的光彩，赋予了它几乎等同于物质存在的含义。电灯的强光与油画右上角一钩弯月苍白的光形成了强烈的对比。《街灯：光的习作》只是巴拉迈出的第一步。在其后的创作中，他一直努力用图画来表达穿越时空的灯光。

拓展阅读：
《西方绘画史话》张夫
《抽象绘画语言简明教程》
　　　　　叶强

前面已经介绍过巴拉，他在马里奈蒂的影响下，彻底变成了未来动力论者，并于1912年，创作了名作《一条系带狗的动态》，并得到公众的青睐。在这幅画里，他有点稚拙地分析了运动的过程，就像放慢电影一样在画布上画出了一位妇女的腿，和一只小狗的脚的边疆位置，重现了行走的机理。实际上，巴拉真正体会到动力主义的含义，是受了学生塞韦里尼《球面在空间中扩展》的启发。1913—1916年，巴拉在这个启发下进行了一系列创作，如著名的《水星在太阳前面经过》。这件作品从观察自然中获得启示，也是未来派所留下的最抽象之作。在给予感受、运动和心灵状态以独特完整的造型上，巴拉取得了成功，可以说，未来派都以他为榜样，把感受、运动和心灵状态融合成了一种表达方式。不得不承认，这个时候巴拉已经不自觉地逾越了未来派的界限，而跻身于最初的抽象派大师之列。

真正让巴拉放弃作品中所采用的写实方法，而改用接近抽象主义手法进行创作的作品，就是1913年的名作《快速飞翔》。在表达运动感、力量感的探索过程中，巴拉以形和色为基础，采用带有抽象意味的符号组构画面。在《快速飞翔》中，巴拉用竖线把背景分割为大大小小并不规整的矩形，鸟羽则以其整齐排列创造出锯齿状斜线。在它们的衬托下，前景中飞鸟掠过所留下的横越画面的弧线，看起来更加生气勃勃、富有动感。画面上，竖线、斜线和各种曲线相互抗衡又相互依赖，鲜艳明快的红、黄、白色与沉着稳定的灰褐色相互衬托又相互对比，使作品获得了某种特别的力量感。在这里，巴拉以线、色、形的抽象因素，把运动的连续性演变成图形的装饰。当然，这种装饰性仍然以表现运动感为基础。

从某种意义上说，巴拉已经在不知不觉中跨越了未来主义，走进了抽象主义领域。并且，他的1913—1916年系列作品还可以看作是未来派留下的最抽象作品。可是，未来主义画派解体后，巴拉又回到了原先的学院式绘画风格。不过，直至20世纪30年代，他还常以未来主义的方法进行着创作。

●巴拉作品《在阳台上奔跑的女孩》。在这幅作品中，巴拉以新印象主义点彩分色方法描绘强烈的光感，同时表现出奔跑的运动感。这些从观察自然中获得启示的作品是最抽象之作。巴拉在给予感受、运动和心灵状态以独特完整造型上取得了巨大成功。

●马约尔雕塑作品《维纳斯》

>>> 《布朗基纪念碑》

运用女人身体来表现某种思想、感情，象征某种观念、事物，这在西方美术中具有悠久的传统，但运用女人身体来创作历史人物纪念碑倒是少见的。

马约尔创造了这样一个裸女形象：一位异常结实壮健的裸女，全身肌肉隆起，蕴藏着极大的内在力量，双手被束在背后，侧转身向后看，迈腿向前跨着坚实有力的步伐。整个造型充满巨大的爆发力，扭转不屈的身体象征着为争取自由而斗争的坚毅不屈的精神气质。

拓展阅读：

《世界美术名作鉴赏辞典》
朱伯雄
《马约尔》啸声

◎ 关键词：素描 古典主义 女性美 立方体

回到古典主义雕塑的马约尔

马约尔（1861—1944年），是法国著名的雕塑家和画家。他家境窘迫，家里兄妹四人，他排第二。马约尔的童年生活很孤独，他一心想学画，但未能得到养母姑妈的允许。直到父亲死后，在市长的推荐下，他才得以进入地方博物馆学素描。后来，他独自去巴黎求师，被著名绘画大师卡巴奈接收，再后来又考取美术学院深造。在艺术思想上，马约尔倾向于塞尚、高更、雷诺阿等人的创作活动，跟古典主义结下了不解之缘。在绘画方面，马约尔受库尔贝的影响。

为了生活，他曾画过舞台布景，还去私立美术学校教过书，32岁的马约尔甚至还找了一份过时的挂毯织造工作，一面设计、一面改造编织技术。马约尔走上雕刻艺术道路，这缘于一次意外的事故。因为药物服食过多，马约尔39岁时，眼睛几乎什么也看不见了，只得放弃挂毯的设计和织造，为此他深感遗憾。放弃了挂毯的设计和织造之后，马约尔开始从事雕塑。说来也怪，马约尔在雕塑上很快就找到了自己的表现方式。他创作的小陶塑，很有古风时期的艺术魅力，而且寓含一种尚不为人们所注意的现代性。当时，罗丹正值鼎盛时期，影响力很大，可是马约尔一反罗丹的传统，把建筑学的法则引进雕塑艺术，从而革新了雕塑艺术。于是，一位用古典主义技巧创作的现代雕塑家就此出现了。

马约尔是一位善于刻画女性美的艺术家，在他的作品里，几乎全用女人身体来作为思想和自然的象征。他觉得女人身体上的那些纹沟，似山如丘，秀发则像奔腾的河流。女人身体上的弧线、"峰丘"都可成为自然物的象征，它们或表现壮丽亲切的景色，或为庄严隐秘的花园。马约尔的象征主义代表作《河流》、《山岳》和《大气》，可以看作是大自然的三步曲。《河流》创作于1939—1943年，它是马约尔晚年的作品，主题是通过一个丰满健壮、线条圆润的女人人体来代表自然景色。在画中，女人侧卧着，双腿一前一后自然弯曲，右手微微向上，脖子与头几乎呈一条直线向下垂着，神情欢乐而陶醉。她乳房丰满、腹部结实、大腿粗壮、头发浓密，是一个有着无限繁衍能力的大地之母的形象。

马约尔的雕塑具有综合的表现力，坐像出自立方体，立像源于直角平行六面体，下蹲像则脱胎于扁平的三棱角锥体，布局显得异常紧密。他也常用对称产生稳定感，创造的形象平衡、安详、饱满，具有抽象意义。马约尔的雕塑更多表现为"建"和"造"，他的作品就像建筑物一样能将气势树立起来。因此，他的艺术，称得上是自然的精髓——生命的艺术。

●波丘尼作品之一《现代偶像》

>>> 《空间瓶子的发展》

波丘尼《空间瓶子的发展》这件雕塑中，实心的雕塑体积是敞开的，不被球面渗透。这些凹面象征着交叉的光线，有力的线条，这些光线及线条又暗示着动斩猛推和觉醒。波丘尼的绘画也表现出很多这种动势。当瓶子谜样的底座出现时，瓶子被分解成平面，这些平面的定界团状的轮廓上爆炸性地升起，进入周围的气氛中去。

这件雕塑在强大的旋转底座上升起，达到了一种纪念碑式的规模。

拓展阅读：
《西方雕塑艺术金库》欧阳英
《西方美术简史》[美] 房龙

◎关键词：意大利 未来派宣言 光线 阴影

波丘尼的《城市的兴起》

翁贝托·波丘尼（1882—1916年），意大利画家和雕刻家。他也是意大利唯一杰出的未来主义雕塑家，除绘画外，把很多精力都放在雕塑方面。1914年，他自愿参加意大利国民军，投身到马里奈蒂鼓吹为"文明的洁身之道"的战争中。1916年，在纳罗纳的骑兵训练中，波丘尼不幸坠马身亡，年仅34岁。

波丘尼二十岁左右在《费加罗报》上发表了第一篇未来派宣言，这之后，他结识了马里奈蒂，并成为未来派的理论家。他主要关切的问题是，赋予物质以生命，并在物质运动中把它表现出来。为了摆脱自己所受1900年花卉风格的影响，他进行了激烈的斗争。在《未来派的绘画雕塑》一书以及各种宣言中，他反复申明，应该推广"印象主义的瞬间"，强调现代工业文明的力量。因此，波丘尼去掉了玄学画所赞扬的纵、横线条，而着重挖掘线条下面的力量，也就是挖掘一切物体用来对光线和阴影做出反应，并产生出外形力量、色彩力量的能量。

波丘尼的创作很丰富。其中，油画占了他创作的多数。但是由于未来主义反对任何形式的展览，所以波乔尼的作品现在所见到的并不多。1912年，他创作了未来派的杰作油画《弹性》，紧接着又创作了其他一些作品。同时，他的雕塑作品也大量问世，如《人的朝气的综合》等。

创作上，波丘尼往往先提出各种理论，然后再努力把理论变为视觉形象。作于1910—1911年的《城市的兴起》，正是其理论在绘画上的反映。在这幅画中，他坚持未来派的宣言宗旨，追求"劳动、光线和运动的伟大综合"。画面上，前景是一匹巨大的红色奔马，它充满活力，扬蹄前进，动态栩栩如生。而马的前面，有很多扭曲的人物如纸牌般纷纷倒下，像被马踏平了一样。与前景相对立的画面背景，则是正在兴起的工业建设。这幅画里，象征的寓意非常明确：巨马暗指了未来主义者所迷恋的现代工业文明，它正以势不可当的姿态迅猛发展。人群则暗示了对手工劳动的淘汰，意指现代工业文明已经超越了过时的人力劳动，也正好与马的动态相配合。画面以鲜艳的高纯度颜色、闪烁炫目的光线、强烈夸张的动态以及旋转跳跃的笔触，表达了未来主义者的信条：对速度、运动、强力和工业的崇拜。

《城市的兴起》作为波丘尼有名的代表作，现珍藏于纽约现代艺术博物馆。

●永恒的记忆 达利

>>> 《思忆中的女人》

《思忆中的女人》综合了达利20世纪30年代画中的多个新主题。把人物放在面包上的灵感来自米勒的《晚钟》。《晚钟》里的农夫，在达利的多个画中出现，并下意识地显露出性压抑的成分。

当《思忆中的女人》于1933年在巴黎展出时引起强烈轰动。不仅是因为它不同凡响的画面，还因为面包和谷子不是青铜而是实物。据说后来毕加索的狗把面包偷走吃掉了。在画中脸上的蚂蚁是画上去的，在颈上的形象取自一部早期叫动物圈的动画机器。

拓展阅读：
《二十世纪西班牙美术》晨朋
《论中西方雕塑发展史》
琚轶聪

◎ 关键词：西班牙 超现实主义 痉挛 创造力 源泉

被反复讨论的达利

萨尔瓦多·达利（1904—1989年），西班牙超现实主义画家和版画家，作品以探索人的潜意识意象著称。他与毕加索、马蒂斯并称为20世纪初最具有创作才华的三大画家。

1904年5月11日，达利出生在西班牙菲格拉斯。他热爱绘画，年轻时就到马德里和巴塞罗那学习美术。在学习期间，基里柯和卡拉的形而上绘画对他影响颇大，同时，他也喜欢英国拉斐尔前派精雕细刻的现实主义以及像梅索尼埃那样的19世纪画家。

1927年，达利23岁，因参加"伊比利亚艺术家协会"在马德里和达尔玛画廊的展览，而赢得了声誉。1928年，他又两度访问巴黎，会见了毕加索和米罗，而且在戈基斯画廊安排了一次展览。1929年，他开始运用超现实主义进行创作，成为超现实主义运动中最有成就和最负盛名的成员之一。达利早期的人生阅历比较丰富曲折，童年经常遭受痉挛的痛苦；煽动学生闹事，被马德里美术学院停学，后来因颠覆活动又被短期监禁，最后由于越轨行为被校方开除。整个1926年，达利似乎都在有意培养怪癖的性格，夸大他的妄自尊大。在他的自传《神秘的一生》中，达利认为这是他创造力的源泉。同时，他日渐成熟的画风由两方面促成，一是他发现了弗洛伊德的关于性爱对潜意识的重要作用；二是他结识了一群才华横溢的巴黎超现实主义者。这两方面让他确信，人的潜意识是超乎理性之上的"更为重大的现实"。

1937年，达利访问意大利，拉斐尔和意大利巴洛克画家的作品给了他新的影响，促成他转变为一种更加学院派的风格。因此，他也被布列顿驱逐出超现实主义流派。1940年，达利到了美国，1941年在纽约现代艺术博物馆举办了首次个人回顾展，1942年至1944年出版了自传《神秘的一生》。15年之后，达利回到西班牙，并于1965年出版了《一个天才的日记》。达利的作品主题比较稳定，1950—1970年的作品大多集中在宗教题材上。但是，他也探索性爱主题和描绘童年记忆，妻子加拉是他最好的模特，成为这些题材的中心形象。1989年1月23日，达利逝世，走完了他85岁的人生。

因为含有超现实主义的夸张因素，达利的作品总是被反复加以讨论，而且，讨论的焦点集中在他最有名的作品《内战的预兆》上。画面上，主体形象荒诞而又恐怖，是人体经拆散后重新组合起来的，一些形似人的内脏的物体堆满了地面。这幅画以写实的手法创作，效果非常逼真。画面不是真正的现实，但像人做噩梦时梦中的离奇恐怖情境，反倒更突兀。画家的意图在于，要展示人对现实的敏感与紧张，展示生命是脆弱的，特别是当生命被置于一个不能自主的时代、不能自主的现实中时。

●内战的预兆 达利

>>> 西班牙内战

1936年，西班牙由于国内阶级矛盾的发展和德意志支持下的法西斯武装叛乱而引发了国内革命战争，但德、意法西斯很快就对叛乱分子给予直接支持并公开武装干涉西班牙内战，使这场以"内战"形式出现的战争，实际上是西班牙人民在共和国政府领导下为反对国内法西斯武装叛乱，抗击德、意法西斯的武装干涉，捍卫民主和民族独立而进行的革命战争。

西班牙内战对国际关系产生了广泛深远的影响，是第二次世界大战前夕民主力量和法西斯侵略势力斗争的一个重大事件。

拓展阅读：

《世界近现代史简编》
　　安徽人民出版社
《西班牙绘画》
　　河北教育出版社

◎ 关键词：超现实主义 西班牙内战 印象派

意象丰富的《内战的预兆》

《内战的预兆》与毕加索的《格尔尼卡》一样，是控诉罪恶战争的杰作，创作于1936年西班牙内乱之前。作者萨尔瓦多·达利运用超现实主义的手法，以一个巨大的残缺的人体，象征受难的群众，画面上蔚蓝的天空布满了乌云，大地上撒满了土豆，显得萧条压抑。整幅画象征着西班牙荒芜的土地，对战争进行了有力的控诉。

达利才华超人、想象力丰富，对艺术充满了热爱。1925年，在巴塞罗那举办了达利个人展，他的惊人才华从此被发现。1928年，匹兹堡第三届卡内基国际展览会又展出了包括他《面包篮》在内的三幅作品，达利开始赢得国际声誉。1929年，达利举办了他在巴黎的第一次个人展，并于同年加入超现实主义流派，并很快成为超现实主义运动的领导人。《记忆的永恒》是这个时候的作品，描绘了一个软绵绵的钟表，是最杰出的超现实主义作品之一。但是，随着战争的临近，达利与其他的超现实主义者也越来越不合。他们之间的冲突不断，最终导致达利在1934年的一次"审讯"中，被开除出了超现实主义团体。然而，在接下来的10年左右时间里，

他的作品依然还是能够在国际超现实主义作品展中亮相。1940年左右，达利又形成了一种新的风格，开始对科学和宗教进行密切关注，后人称之为"经典时期"。

第二次世界大战期间，达利和妻子逃离了欧洲，在美国度过了1940—1948年的8年时光。这段时间在达利的一生中至关重要。1941年，达利在纽约的现代艺术博物馆举行了第一次规模宏大的回顾展；并且，这段时期，达利开始创作他的19幅大型油画，题材主要集中在科学、历史和宗教上。20世纪70年代末，达利又相继在巴黎和伦敦举行了作品回顾展。但遗憾的是，1982年达利的妻子过世，达利由于伤心过度，身体每况愈下，最后死于心脏病和呼吸并发症。

作为一名艺术家，达利没有把自己局限在单一的风格和创作技巧中，他经过了早期的印象派，经历了过渡的超现实主义，到最后的经典时期的变迁，证实了他不愧是一位不断探索和进步的艺术家。达利的作品几乎覆盖了所有的艺术载体，他留给世人的不光是大量的油画、水彩画作品，还包括许多雕塑作品、珠宝设计等。

●豪斯纳的作品《小丑的帽子》

>>> 艾吕雅

　　艾吕雅（1895—1952年）。法国诗人。生于巴黎附近的圣德尼市镇。父亲为经营房产的商人。第一次世界大战爆发时，因病未能入伍，从事诗歌创作。1917年发表第一部诗集《义务与不安》。战后和几个年轻诗人勃勒东、阿拉贡和苏波开展达达运动。不久，达达运动结束，他们又开展超现实主义文学运动。

　　早期作品有《爱情与诗歌》《直接的生活》《公共玫瑰》《丰富的眼睛》等。第二次世界大战以后，艾吕雅发表了几部抒情诗集《没有间断的诗》、《伦理课》等。

拓展阅读：

《艾吕雅诗钞》
　　　人民文学出版社
《艾吕雅传》
　　　上海人民出版社

◎ 关键词：法国作家 发源地 思维规律 超现实主义定义

布列东两次发表《超现实主义宣言》

　　从1924年到1929年短短的5年里，法国作家布列东在巴黎先后发表了两次《超现实主义宣言》。宣言的发表为超现实主义画派的产生奠定了基础。巴黎因而成为超现实主义运动的发源地，10年后流传到了国外。

　　超现实主义画派曾在伦敦、巴黎举行画展。他们从主观唯心主义出发，认为下意识的领域、梦境、幻觉、本能是创作的源泉，而否定"文学艺术反映现实生活"这一基本规律，反对美术上的一切传统观念。表现在艺术上，就是把潜意识中的矛盾——生与死、过去和未来、真实和幻觉等——在所谓"绝对的现实"的探索中统一起来，完全违反正常的思维规律。

　　布列东第一次发表《超现实主义宣言》是在1924年。当时他郑重声明，超现实主义并非某类文学或艺术企业，而是一种追求彻底解放精神的方式。"超现实"一词主要指"自发性的语言创作"。因此，解放长久禁锢于专断实用主义的"想象力"即成为超现实主义美学发展的基点。为了重新寻回想象力这种人类的原生精神力量，超现实主义采用了许多非文学性的手段和技术，以令人眩晕的方式急速深入想象的泉源：自动书写、催眠、说白思想、拼贴法、共同创作、相衔创作法、梦叙事等，为的是探寻客观偶然，认知现实与心理现象，寻求由无意识活动而产生的惊异之美。

　　1928年，布列东第二次发表超现实主义宣言。在这一次的宣言中他肯定了超现实主义的重要性。其代表作是同年发表的文学作品《娜底雅》，它蕴含着超现实主义的重要主题与美学观念，集结了小说、散文、日记、宣言等不同文体，游走于理智、想象和回忆之间，交织着丰富绵密的视觉图像。

　　由此可见，超现实主义的活力不应当被忽视。在两次宣言中，布列东为超现实主义美学下了最简明的论断："神奇的始终是美的，任何神奇的东西都是美的。的确，只有神奇的才是美的。"当然，这一等式过于简单。它绕开了艺术的目的、技巧运用、艺术判断等，而这些东西具有能够恰当地唤起心理现实感和"另外一个世界"的特质。无论这些东西是多么令人烦躁或令人不快，正如诗人保罗·艾吕雅注意到的那样，它"必然地存在于这个世界"。但是，布列东的定义能够帮助我们理解超现实主义艺术的两个意义：一个是1924年源于巴黎的有纲领的文学艺术运动；另一个是一种思想态度。无论是否由纯粹的心理自动法所揭示，这种思想态度从最充分的心理层次中发现了存在主义的闪光。布列东把这种闪光描写为"真实的思想过程"。

●贫穷的渔夫 夏凡纳

>>> 《希望》

《希望》是在1870年普法战争中法国失败这一历史背景下创作出来的。画中描绘了一位坐在荒野废墟上的美丽纯洁的少女，她身着洁白的衣裙，手持着橄榄枝，仪态端庄娴静，给人一种通过战争之后希望和平的理想。画家以少女的形象象征法兰西祖国，她满怀希望地憧憬着未来，并坚信一切痛苦和哀伤都会过去。

画面颜色纯净柔和，荒凉的废墟上点缀着孕育新生命的小花草，布满朝霞的天空被推向画面上方边缘。

拓展阅读：

《夏凡纳：1826－1898》
上海人民美术出版社
《普维·德·夏凡纳》朱伯雄

◎关键词：近代 象征性艺术 灵感

象征主义画家夏凡纳

象征主义这一思潮，产生于19世纪末的法国及西方几个国家。当时，欧洲有一部分知识分子对社会生活和官方沙龙文化极其不满，但是他们不敢正视现实，也不愿直接表述自己的意思，而是采用了象征和寓意的手法，在幻想中虚构另外的世界、抒发自己的愿望。这样，便产生了近代象征性的艺术。

象征主义强调主观、个性，强调用心灵的想象创造某种带有暗示和象征性的神奇画面。眼睛所见到的真实被抛弃了，象征主义改用象征来表达自己的观念和内在的精神世界，并且在形式上追求华丽堆砌和装饰的效果。象征主义的代表人物很多，夏凡纳就是其中之一。

彼埃·毕维·德·夏凡纳（1824—1898年），生于里昂，逝于巴黎。他善于制作装饰壁画，用象征手法表现神话和宗教内容；也善于用引喻或暗示手法，表达某种思想情绪。他的作品色彩明快、平稳，富有装饰性，著名的壁画有《东方的大门》《圣女纳维日埃》《圣林》等，油画代表作则有《信鸽》《希望》等。

夏凡纳的作品吸引人之处在于，它首先存在着一个我们熟悉的现实生活环境，但又脱离眼睛所见到的真实环境而具有了象征意义。对夏凡纳来说，对某个瞬间的如实描写是无法反映思想的，只有象征地来描绘和想象画面过程，才能达到自己所要表达的内容的层面，这也是夏凡纳对20世纪现代艺术的启发之一。夏凡纳依据他自己的想法，创作了很多作品，其中有一些比较现实的风俗画，比如《贫穷的渔夫》就非常著名。

夏凡纳的想象和象征中，包含了他崇高而温和的诗意。从《贫穷的渔夫》中，评论家可以分析出很多的意图来。但，可以肯定的是，画家本人在创作中，并没有在画中放入人们所宣称的那么多。然而，这件作品透过画家的象征手笔，给人以深刻的启示。因此可以说，对夏凡纳而言，象征不是一个秘密词汇，或者内行的语言，而是他赋予形和动作以人文意义的一种方式。

在我们今天看来，夏凡纳的大胆似乎是腼腆的，并且很快被现代艺术所超越。但是，在19世纪末，当印象派刚刚开始获得优势，人们逐渐看到油画成为独一无二的表现手段时，可以见到夏凡纳捍卫壁画的原则。他明白节奏不仅适用于自身感情的外化，而且可以毫无损害地服从外部的需要。而这种主张，开启了现代艺术意义丰富的技巧之门，也给后人的创新带来了灵感和营养。

● 圣上 马列维奇

>>> 李西茨基

李西茨基 (1890—1941年) 俄国前卫艺术家, 抽象观念传播的重要桥梁。他曾受到马列维奇的至上主义、罗德琴柯的非客观主义及塔特林的构成主义的影响。大约在 1919 年加入构成主义行列。李西茨基主张艺术要适应社会在实用上和思想上的需要。

1919年, 李西茨基以概念为基础, 把几何形体结合在一起, 创造出一种独特的抽象画图式, 即所谓的"普朗恩"(Proun)。该词是一句俄语的缩写, 意思是"为了新艺术"。李西茨基将其解释为"一种绘画与建筑之间的中介"。

拓展阅读:
《马列维奇/世界名画家全集》
曾长生
《现代艺术观念》
四川美术出版社

◎ 关键词: 马列维奇 几何图形 动力感 抽象艺术

俄国的至上主义

俄国至上主义的代表人物马列维奇在相继受到印象派、后印象派、野兽派尤其是立体主义的影响后, 在此基础上发展了自己的风格, 创立了至上主义。1913 年, 马列维奇在白纸上用铅笔画了一幅《白底上的黑色方块》, 这一构图成为至上主义产生的标志。所谓至上主义, 是他在 1913 年从立体主义走向几何抽象时所使用的名词, 其表现手法堪称最为简单、新颖: 在白底上加黑色方块, 一切以几何图形 (主要是长方形、圆形、三角形和十字交叉) 为基础, 毫不寻求表现对象。马列维奇称至上主义是有创造性的艺术, 是感觉至上。他说:"对于至上主义而言, 客观世界的视觉现象本身是无意义的, 有意义的东西是感觉, 因而是与环境完全隔绝的, 要使之唤起感觉。"

至上主义和构成主义一样, 为人们揭示了一个普遍规律: 视觉艺术的某一要素, 如线条、色彩、形式, 都具有其自身的表现力, 从而独立于世界表象的任何关系之外。

马列维奇的平面作品将单纯的几何图形进行各种组合, 虽然色调单一, 却传达了一种动力感和空间感。他运用富于动态的斜方组合把画面安排得紧张复杂, 利用几何构成表现了情感的波动。马列维奇的学生李西茨基是传播俄国至上主义的重要人物, 其平面作品《用红色楔子打入白色》采用完全抽象的形式来强烈表达革命观念。李西茨基强调抽象形式与社会应用的结合, 把几何造型、照片和字体以一种前卫的方式组合起来, 从中可以看到"现代"设计的特点。

仅以马列维奇一人之力创立的"至上主义"绘画, 算得上不折不扣的纯抽象艺术。以方形、三角形、圆形等纯粹几何图形和黑白二色组构出的画面, 排除了一切再现因素, 纯感觉至上, 表现出"纯粹的感情"和"单纯化的极限", 从而一下把绘画推向了非具象的极端。至上主义的第一件作品是 1913 年的白底子上的黑方块, 最后一件作品是 1919 年的白底子上的白方块, 随后马列维奇宣称至上主义结束。简单地说, 至上主义是创作艺术中感情的至高无上。在它看来, 绘画作品中的要素不再源自客观自然物象, 而源自画家"什么都不用"的创造; 作为独立整体的作品, 其存在只取决于其自身, 而不取决于它可能描绘的它之外的任何东西; 一件长久不衰的艺术品的真正价值, 只在于它所蕴含的感情。"客观世界的视觉现象本身是无意义的; 重要的是感情, 是与唤起这种感情的环境无关的感情本身。"正因为此, 1927年包豪斯出版的丛书对至上主义有一个基本诠释:"再现一个物体本身 (客观性是再现的目的) 是与艺术无关的东西……所

●伐木工 马列维奇

●在莫斯科的英国人 马列维奇

以对至上主义者来说，它提供最充分的纯粹感情的表现，同时又取消习惯上接受的对象。对象本身对他来说是无意义的；而有意识的观念也是无价值的。感情是决定性的因素……艺术因而达到了非客观的表现——达到了至上主义。"它反映了抽象主义绘画最早的理性追求，是以后以几何图形为基础的抽象探索的起源。

●谢洛夫作品《阳光下的少女》

>>> 《阳光下的少女》

阳光下的年轻女子是谢洛夫的表妹(也有说是堂姐)玛莎·西莫维奇。她是一位雕塑家,也精于绘画,她懂得做画家的模特儿必须耐心。据说当玛莎发现谢洛夫画到恰到好处时,便借口有事而作罢,才使这幅画永远保持新鲜活泼。画家将少女置于树荫下,阳光透过枝叶的缝隙洒在姑娘的身上。

画家在这幅画中主要探求室外光下的色彩变化关系,运用光色瞬间变化效果塑造人物形象。透射阳光,使一件单纯的衣服和白皙的面孔变得多彩斑斓,透明鲜亮。

拓展阅读:

《谢洛夫画集》刘建平
《谢洛夫速写》
吉林美术出版社

◎ 关键词:现实主义画家 世纪之交 承前启后

谢洛夫与《少女和桃子》

瓦伦丁·阿列山德罗维奇·谢洛夫(1865—1911年),是俄国19世纪末期的现实主义画家。由于处在世纪之交的时代,他的艺术承前启后,在俄国绘画史上占有重要的地位。

谢洛夫的父亲是俄国一位有名的音乐家,但年幼的谢洛夫并不迷恋音乐,他似乎更喜欢绘画,常常独自一人在小房间里用颜料画着人物和花朵。于是,他的母亲带着他到国外去旅行,让他参观古代大师的珍品。1874年的冬天,谢洛夫从慕尼黑来到巴黎。由于六岁就失去了父亲,从那时起谢洛夫性格有些孤僻,加上长期在国外生活,他甚至连俄语也讲不好。虽然他脸色苍白、身体瘦弱,但一双蓝色的大眼睛却闪闪发光,蕴藏着他的智慧和感情。列宾非常喜欢这个孩子,并收他做学生,开始教他画静物画。谢洛夫学习很努力,不久跟随列宾回国,到顿河流域去画扎波罗什人的速写。在老师的教导下,谢洛夫进步很快,并在自己年轻的心灵中种下了献身艺术的种子。

1881年,列宾将谢洛夫送入彼得堡皇家美术学院学习。虽然这里的气氛僵死、陈腐,但却培养了整整一代俄罗斯现实主义艺术家。进入素描教室后,谢洛夫并不顺心。他自认为在列宾的身边已经学到不少东西,对老师契斯恰科夫布置的初级课题不以为然。契斯恰科夫却给他一个下马威,他把一张废纸捏成一团,随手扔在地板上,然后命令谢洛夫去画这个废纸团的素描。谢洛夫万分窘迫,画出的素描连自己也不知道是什么东西,但是他却明白了最重要的一点:在艺术的王国里,没有、也绝不会有什么轻易做到的事情。就这样,谢洛夫在跟随列宾学习六年之后,又到美术学院学习了五年,收获颇丰,画风也日益成熟。1888年,他创作了《少女与桃子》,并在莫斯科的展览会上一举成名。

《少女和桃子》是让谢洛夫进入第一流画家行列的成名作,这一年,他才22岁。这幅画以马蒙托夫的女儿薇拉为模特,画家虽然运用了传统的艺术语言,但在构图与色彩上都有所创新。画面上,室内柔和的阳光被明净的色彩所渲染,人物与空间显得十分调和。薇拉的眼睛是斜视的,这让她显得文静,而且人物的姿态、神情都非常自然。侧逆光从背后和右面照射过来,不强烈,更加衬托出人物的娴静。同时,背景用笔简省、疏朗而又典雅,表现出少女的青春活力。整幅画面色彩透明、鲜艳明快,不俗也不炫目;而且笔触灵动、新意迭出,没有拘谨板滞之病。因此从这个意义上来说,这幅画虽然是一幅具体的人物肖像,但却超出了一般肖像画的范围。

●谢洛夫成名作《少女与桃子》,整幅画色彩透
明、鲜艳,表现出少女特有的青春活力。此画
作于1887年,91厘米×85厘米。画家以寥
寥几笔,把环境处理得窗明几净,阳光明媚,
对人物的精神状态把握得也很准确。

　　谢洛夫富有激情、才华横溢,他的创作视野比较广,历史、风景、农
村风俗、插图、舞台美术都有所涉及,但成就最大、创作最多的还是肖像
画。而且,他的肖像画对象复杂,几乎表现了各个阶层、各种类型的人物,
从农妇、作家,到宫廷贵族,无所不包。最重要的是,这些画作都受到了
后人的赞赏和喜欢。

流派纷呈——20世纪初

◎ 关键词：至上主义派 创始人 轻灵简约 里程碑

马列维奇《白底上的黑色方块》

● 蓝色的三角形和黑色的正方形

>>> 基辅

基辅位于乌克兰中北部，第聂伯河中游。为乌克兰首都，经济、文化中心。位于第聂伯河中游两岸，及其最大支流普里皮亚季河与杰斯纳河汇合处附近。面积782平方千米，全市分为10个行政区。

基辅西部地势高亢，东部低平、宽阔。属温和的大陆性气候。历史悠久，始建于5世纪下半叶，9—13世纪为第一个俄罗斯国家基辅罗斯的都城和中心，有"俄国城市之母"之称。1793年并入俄国，自古为贸易要害。19世纪末成为俄国西南部重要商业城市和甜菜制糖中心。

拓展阅读：
《马列维奇》何政广
《外国绘画大师画风系列》
张晓凌 等

卡西米尔·马列维奇（1878—1935年），出生于俄国的克伊夫城，后到乌克兰的基辅学习，逝于彼得堡。他曾就读于基辅美术学校，1904年分别进入莫斯科绘画、雕塑、建筑学校学习。他是俄国几何抽象画家，至上主义派的创始人。

1913年，马列维奇画出了著名的《白底上的黑色方块》，这是至上主义的第一件作品，标志着至上主义的诞生。马列维奇在一张白纸上用直尺画上一个正方形，再用铅笔将之均匀涂黑。这一极其简约的几何抽象画，于1915年在彼得格勒的"0、10画展"展出，引起极大轰动。观众们在这幅画前纷纷叹息："我们所钟爱的一切都失去了。……我们面前，除了一个白底上的黑方块以外一无所有！"不过在马列维奇看来，画中所呈现的并非是一个空洞的方形。它的空恰恰表现了它的充实，孕育着丰富的意义。

马列维奇认为，观众之所以对该画难以接受，是因为他们习惯于将画视为自然物象的再现，而没有理解艺术品的真正价值。在他看来，长久以来艺术一直支离破碎地与诸多非艺术因素交织混杂在一起，而无法获得真正的纯粹造型。他要进行变革，把绘画从一切多余的及完全不相干的杂质中解放出来。变革的第一步，就是在画中寻找一种最朴素的元素，这一元素就是那个黑色的方块。

为什么它是方块呢？因为画家认为方块表现了人类意志中最明确的主张，表现了人类对自然的战胜。它最为直接地表现了人的感情世界。为什么要用铅笔将之涂为黑色呢？"因为这是人类感情所能做的最粗简的表演。"（马列维奇语）那么，衬托黑色方块的白底又蕴含了什么意义呢？它象征着外在空间的无限宽广，更象征着内在空间的无限深远。它是一片虚无空旷的"沙漠"，充满非客观感觉的精灵的"沙漠"。

《白底上的黑色方块》不仅对马列维奇本人意义重大，而且对整个现代艺术史影响深远。它是非具象艺术道路上的一个里程碑。此后，马列维奇进一步发展出至上主义绘画的一整套语言体系。他用圆形、方形、三角形、十字交叉这些至上主义基本成分及简单明快的颜色组构出许多画面，展示了至上主义方块的多样性。1918年，经过一个较为复杂的时期后，他重新回归简化，达到轻灵简约的巅峰。马列维奇于1920年对至上主义的发展作了总结："按照黑色、红色和白色方块的数量，至上主义可以分为三个阶段，即黑色时期、红色时期和白色时期，这三个时期的发展过程是从1913年到1918年，它们都是以纯粹的平面发展为基础。"

●阳光下的风车 蒙德里安

>>> 《灰树》

　　《灰树》是蒙德里安作于1912年的作品。在这幅画中，蒙德里安关注的焦点是树枝与树枝、树枝与树干以及树与其他物象之间的造型关系。

　　图中可看到，树撑满了整个画面，树的枝干几乎全部伸展到画框，仿佛画框把树剪切在它所包围的空间里。树的个别特征已被全然抹去，所见到的是高度抽象化的图形。尽管如此，深色的枝干在中性的灰、绿色小碎面中依然显示了蓬勃的生命力。这是蒙德里安从立体派中获得的新启迪："克服自然的表现又不违反自然本身的真实。"

拓展阅读：

《蒙德里安》
　　中国人民大学出版社
《西洋美术史》丰子恺

◎ 关键词：荷兰 教育 宗教问题 新造型主义 法则

画格子和线条的蒙德里安

　　彼埃·蒙德里安（1872—1944年），生于荷兰中部的阿麦斯福特，逝于纽约。他出生于一个严格信奉加尔文教的家庭，父亲是位小学教员，要求儿子也从事教育。但最终，他的儿子还是拒绝了这一职业，并在两个公共学校获得了图画教学证书之后，进入阿姆斯特丹美术学院，成为一名勤奋刻苦，颇受教师赏识的学生。

　　1903年，他在荷兰布拉拜特住了很长时间，这似乎给他的绘画展开了新的前景。宗教问题使他着迷，他读着"神智学协会"出版的书籍，并在几年之后，成为它的会员。

　　他爱画孤立的村舍，以及淡紫色和灰色的神秘森林内景。1908年夏，到瓦尔申岛东布尔的首次旅行彻底改变了他的画风，颜色有了光泽，淡紫色渐渐消失，从而使浅蓝色、白色、玫瑰色、金黄色得以自由驰骋，这可以从1909—1911年一系列的《沙丘》《西卡拜尔之塔》作品中体现出来。1911年底，蒙德里安来到巴黎，并受到立体派非常深刻的影响，于次年画出对确定主题进行不断抽象化的唯一组画——著名的《树》。

　　1919年初，蒙德里安到巴黎，继续就横、直的新造型艺术主题进行思考。从1922年起，他将画的背景从灰色到蓝色最后固定为白色。构图经常是稍有变动的重复（1929—1932年为正方形画幅）。

　　在颜色中，他偏爱红色，他的作品很少展出，只卖给极少数的收藏家。谦逊地生活在一间以新造型主义原则布置和油漆的画室里，极少去宣传自己的他，却驰名世界，其作品的意义超越了荷兰国界。1925年，出版了《新造型》，在德文译本中，还加上了1920年他在巴黎现代努力画廊出版的一本小册子《新造型主义》。

　　1938年9月，战争临近，他离开巴黎去伦敦。然后，又于1940年9月到达纽约，在众多崇拜者的关心之下继续画画。他在纽约完成了一些在伦敦和巴黎已经动手却未完工的画。最后两年，物质上的舒适，使他的作品表现出更大的精神安逸。

　　他的未竟之作《胜利之歌》更是一首表达欢乐之情的交响乐，审慎和自由，完成了仍以横、直新造型主义的已知条件作为法则的完全统一。在20世纪绘画中，蒙德里安占有极为重要的地位，这不仅因为他从自然主义缓慢地、逐步地走向最完全的抽象化，也是因为他在这一过程中的成就。

●杜桑自画像

>>>《蒙娜丽莎》的微笑

　　500年来，人们一直对《蒙娜丽莎》神秘的微笑莫衷一是。有时觉得她笑得舒畅温柔，有时又显得严肃，有时像是略含哀伤，有时甚至显出讥嘲和揶揄。

　　在一幅画中，光线的变化不能像在雕塑中产生那样大的差别。但在蒙娜丽莎的脸上，微暗的阴影时隐时现，为她披上了一层神秘的面纱。而人的笑容主要表现在眼角和嘴角上，达·芬奇却偏把这些部位画得若隐若现，没有明确的界线，因此才会有这令人捉摸不透的"神秘的微笑"。

拓展阅读：

《杜桑》
　　[美]卡尔文·汤姆金斯
《蒙娜丽莎的眼泪》（歌曲）

◎ 关键词：工业革命 世界大战 立体主义 达达主义

杜桑给《蒙娜丽莎》画上胡须

　　欧洲在工业革命之后，随之出现了疯狂的世界大战，给当时的社会带来了观念上的巨大动乱和变化。人们的思想很混乱，他们不满现实，厌倦战争，传统观念受到冲击；立体主义与未来主义风行整个欧洲，对传统进行了否定，是一种比较彻底肯定现在和未来的艺术思潮。在这两方面的影响下，新的思潮出现了，它同样反对传统并且反对立体和未来主义，这就是产生于第一次世界大战期间西欧的达达主义。1914年4月16日，达达派在"达达公报"上发表宣言，除了扬言要打倒立体派和未来派外，还要否定一切。宣言说："达达即是无所谓，我们需要的著作是勇往直前的、勇敢的，切实的、而且永远是不能懂的，逻辑是错乱的，道德始终是败坏的，我们所视为神圣的，是非人的动作的觉醒……"

　　作为"巴黎达达"和"纽约达达"的重要代表人物杜桑，自从领导了达达主义运动后，作品就更加大胆、疯狂。他用机械图形和线形图表来展示他的一个奇思怪想，创作出《被单身汉们剥光了衣服的新娘》（又名《大镜子》）。从此，杜桑频繁地开始用"现成取材法"来进行创作，作品带有很强的戏谑性质。1913年，他将一个普通自行车的前轮装在一条板凳上，并将作品起名为《公牛》；1914年，他在一张冬季风景画的商业印刷品上添上两个药瓶的图形，创作出《药房》。1915年，杜桑到了纽约，创作风格依然不改。1917年，他在一个小便器上写上名人的姓名，将它作为自己的新作，并命名为《泉》，引起震惊和轰动。从此，他的"现成画"出了名。

　　1920年，他更加肆无忌惮，强烈嘲讽"过去的艺术"，同时再创惊人之作：在达·芬奇那件举世闻名的《蒙娜丽莎》彩色复制品上，他用铅笔给这位美人加上了式样不同的小胡子。于是，美人的神秘微笑立即消失殆尽，画面一下子变得稀奇古怪、荒诞不经。《L.H.O.O.Q》是这批"带胡须的蒙娜丽莎"中最为有名的一幅。L.H.O.O.Q是法语elleaehaudaucul的快读谐音，暗喻画面形象是淫荡污浊的。在这里，杜桑将达·芬奇的经典名作当作公然嘲讽的对象，展示了他真正藐视传统、无视约束的品行。他把反艺术推向了极致，给后继的艺术运动以新的启迪。

●山崖风光 德国 卡尔·弗里德里希·莱辛
画家以卓越的写实技巧，描绘了深山峡谷中的风光。怪石磷峋的山岩峭壁，在画家的笔下生动逼真。近景、巨石、山岩，刻画入微，中景城堡只作概括式表现，远景的崇山峻岭，逼真又有空间感。

● 被单身汉们剥光了衣服的新娘
杜桑

>>> 社会学

社会学是从社会整体出发，通过社会关系和社会行为来研究社会的结构、功能、发生、发展规律的综合性学科。它从过去主要研究人类社会的起源、组织、风俗习惯的人类学，倾向变为以研究现代社会的发展和社会中的组织性或者团体性行为的学科。在社会学中，人们不是作为个体存在，而是作为一个社会组织、群体或机构的成员存在。

今天，社会学家对社会的研究包括了一系列的从宏观结构到微观行为的研究，包括对种族、民族、阶级和性别，到细如家庭结构个人社会关系模式的研究。

拓展阅读：

《杜桑访谈录》［法］卡巴内
《西方艺术史》［法］德比奇

◎ 关键词：立体主义风格 达达主义 创作阶段

最难理解的雕塑

法国画家杜桑的创作可以分为几个阶段。初期主要是模拟阶段，模拟新印象主义、野兽派和塞尚的画风。1911年，他创作了一幅属于早期的代表作《下楼梯的裸体女人，第2号》，已经具有立体主义的风格，在静止的画面上展示了连续运动的过程。但是，当杜桑把这幅画送交第28届独立画展时，却遭到了评委的拒绝，声称这件作品是对未来主义和立体主义绘画的讽刺，而且超出了人们所能忍受的限度。随后，他画风大变，从1913年开始，进入了达达主义的创作阶段。

在达达主义时期，他创作出《被单身汉们剥光了衣服的新娘》（又名《大镜子》）这幅作品，用机械图形和线形图表的手法展示了他的一个奇思怪想。这幅画绘于一块大玻璃框中，既没有色情人物，也没有具体的性描写，只有带透视角度的机械图式。画面的上半部是用冷色调绘成的一个像铁路伸臂信号装置的图形，装置向下连接着一些管道式部件。这个图形象征苦闷的新娘，更具有平面性。整幅画上下两部分割开来，一个静止，一个运动，构成彼此的"性感"形式。杜桑将这一幅玻璃画解释为一台复杂的恋爱机器，因为下面的巧克力磨机的滚子在不停地碾出充满了"精的气体与液体"。杜桑用机器和数学的方式来表达高等动物的呼吸、循环、消化和生殖系统，除了含有社会学的讽刺之外，别无意义。这充分暴露了画家追求的内涵本质，同时，这件作品也达到了他绘画生涯的巅峰。

从此以后，杜桑喜用"现成取材法"来进行创作，比如1913年的《公牛》就是采用自行车的废品创作而成。他创作了很多这样带有嘲讽性质的雕塑作品，引起很大反响。1915年，他到了纽约，由于新闻界的宣传，受到了纽约人们的注目。一位诗人和收藏家专门为他安排了一个画室，让他继续那幅未完成的《被单身汉们剥光了衣服的新娘》。但是，杜桑画了8年多仍未画完，1923年就此搁笔。后来，在运输的过程中，作品受到震动，玻璃上面出现了裂纹，杜桑对此十分满意，因为这些裂纹在新娘和单身汉之间产生了关系，提供了一种意外的沟通，他自己说"现在太完美了"。此后，也就是1955年杜桑加入美国籍，过起了半隐居的生活，但是他的作品却广为流传。

流派纷呈——20世纪初

◎ 关键词：杜桑 小便器 前卫 美学 嘲笑

最令人震惊的雕塑《泉》

● 特里布医生肖像 法国 杜桑

>>> 奇泉趣事

药泉：

朝鲜平南道赤山郡有口药泉，对防止慢性胃炎，十二指肠溃疡等均有良好功效。

沸泉：

俄罗堪察加有个热得惊人的泉，温度高达95度，把生鸡蛋放进去，一会儿就熟了。

老实泉：

黄石公司有处周期性间歇喷泉，一般66分喷一次，一次历时5分，由于遵守时间被称为"老实泉"。

海喷泉：

塞尔维亚和黑山共和国的西海岸有一喷泉，喷射高度达 20—30 米，宛如一片水林，无比壮观。

拓展阅读：

《小池》宋·杨万里

《蝴蝶泉边》（歌曲）

杜桑总试图以独特、大胆、充满狂想的方式创作作品，不仅采用锡片、铅丝、油彩、粉末等非传统材料和全新技法进行创作，还用自行车轮、铁锹、梳子等现成品做成雕塑，甚至让现成品直接成为作品。《泉》，就是这当中一件最令人震惊的现成品雕塑。

1917年，杜桑将《泉》送至美国独立艺术家展览会，它是这样一件展览品：一个签了名的小便器。这回，杜尚的幽默令人目瞪口呆，其惊世骇俗的效果至今仍无人能及。这件作品出现的经过是这样的：美国独立艺术家协会是一个自称非常前卫、开放、全心拥护现代艺术的组织。他们的展览政策是，解放思想、反对学院的清规戒律，任何艺术家的任何水平的作品，只要缴纳6美元的手续费均可参展。杜桑也准备交一件作品，可是选用什么作品参展还没有决定。直到有一次，他不经意间走进了一家卫生间设备商店，看见一个白瓷的小便器，就买了下来。他把现成的小便器倒置过来，取名为《泉》，并在上面署名"R.Mutt"。"R.Mutt"是全美著名的卫生设备生产商莫特的名字，组委会接到这件作品后，简直气急败坏，他们虽然号称前卫，却没有破例接受这件作品。因此，杜桑将作品连同自己一起撤出了组委会。这件作品在当时的美国艺术界并没有造成任何影响，但是展后却一再被人提及并要求对《泉》进行解释。解释越来越多，作品的地位越来越高，引起的关注也越来越多，最后成为人尽皆知。

杜桑自己将它解释得很明白，他只想把一个新的思想提出来。将生活中的一件普通东西放在一个新地方，赋予它一个新的名字，并用一个全新的角度来观赏它，它原来的作用就消失了，意义也就变了。在杜桑看来，艺术可以随便是什么东西，它并不崇高，不值得我们对它有太多的推崇。因为，没有什么美与丑的界限，没有所谓的欣赏趣味，杜桑曾说"现成品放在那里不是让你慢慢去发现它美，为了反对视觉的诱惑，它只是一个东西。它在那里，用不着你作美学沉思，它是非美学的"。杜桑的现成品做得不多，但它的富含幽默、对人类煞有介事的姿态和嘲笑的面孔是前所未有的。

●学者与少女 德国 诺尔德

>>>《凡尔赛和约》

第一次世界大战结束时，以战胜国英、法、美、日、意等为一方和以战败的德国为另一方，于1919年6月28日在巴黎西南凡尔赛宫签订的《协约和参战各国对德和约》（又称《凡尔赛和约》），1920年1月20日生效。《凡尔赛和约》规定阿尔萨斯和洛林归还法国，在军备上，德国要接受严格的限制；德国须对协约国支付大量赔款等内容。

在和会上，中国要求收回以前德国在山东攫取的一切权利，但和会却把其交给日本，最终中国代表拒绝在凡尔赛和约上签字。

拓展阅读：
《第一次世界大战史》萨那等
《近代美术史潮论》鲁迅

◎ 关键词：德国 战败国 条约 魏玛 共产主义

影响现代艺术的建筑者之家

第一次世界大战结束之后，德国进行了教育改革。德国在第一次世界大战中是战败国，失去了很多原来拥有的殖民地资源，加上德国本身并没有丰富的自然资源，因此战后面临着国家发展上的困难，于是德国政府只有将希望寄托在能源和国民才智上。1919年，德国签订了《凡尔赛和约》，对德国人来说，这是一个极其不公平的条约，所有人都感到非常耻辱，也产生出一种强烈的不安，似乎国家从此就要分裂、贫穷，因而人民的情绪非常低落。建筑者之家就是在这个时候创立的。

建筑者之家，并非一个艺术派别，而是一所设计学校，由著名的建筑师瓦特尔·格罗佩斯组织创立，地点在魏玛。1925年，迁到德索，后来又迁到了柏林。当时，格罗佩斯的意图是要把这个学校办成一所集合现代各种工艺美术流派的学校，在这里可以囊括所有的现代艺术，学校招收的学生可以就自己的爱好进行自由选择与学习。学校共设两个学科，一个是美术学，另一个是工艺应用学。有意思的是，虽然这个学校名叫"建筑者之家"，但是，起初却没有建筑学科。

这个学校的存在时间并不长久，前后共14年。《凡尔赛和约》之后，魏玛共和国建立，但是时间很短，1933年希特勒上台，魏玛共和国危在旦夕。也就在这个时候，建筑者之家被强行关闭。

建筑者之家，一直以来都被看作是现代名声最大的艺术学校。虽然只有短暂的14年，可是它所起的作用却不小，并且还经历了几次方向上的转变。那时候，学校的压力来自四面八方，官方、大众和报界，大有见缝插针、唯恐天下不乱之势。学校曾一度迫于当局的压力，将最初理想的、艺术的教学方式，让位于更现实、更实用的教学内容。可贵的是，建筑者之家办学不断求新，不仅试验过四种不同的建筑，而且还换过三个风格不同的领导人。

1933年，建筑者之家停办。但是，学校停办却带来了一个意外幸运的结局。因为建筑者之家的学生和老师带有浓厚的共产主义思想，成为纳粹主义的眼中钉，因此学校的停办恰好解救了一大批才华卓越的艺术家。学校停办后，很多师生都离开了德国，前往其他欧洲国家定居，其中相当一部分人去了美国。他们把对现代艺术的感受也带到了国外，并且取得了很大的反响。

●灌篮高手 漫画

>>> 手冢治虫

手冢治虫（1928年11月3日至1989年2月9日），日本著名的漫画家、动画家、医生、医学博士。1947年，手冢治虫在《每日小学生新闻》上开始自己的漫画连载生涯。1947年，手冢治虫发表了他生平第一部重量级作品《新宝岛》。

手冢治虫借用电影拍摄手法，如变焦、广角、俯视等配合故事发展来表现漫画画面，从而让凝固的漫画"活了"，日本漫画新时代也随之诞生，手冢治虫也成为日本"现代漫画之父"。他一生画了150000多张画稿，其中，"阿童木"是最著名的。

拓展阅读：

《日本美术史纲》刘晓路
《日本漫画大师采稿秘籍》
　于路

◎ 关键词："鸟兽戏画" 现代漫画 元素 体育漫画

日本漫画业的繁荣

最早的漫画，应该算日本12世纪用淡淡的着色来描绘拟人或拟神化的鸟兽的"鸟兽戏画"。在发展的过程中，日本漫画慢慢融入了许多现代漫画的元素，比如禅宗派的传道启示图、流行的幽默画"大津绘"、描绘稀奇古怪事情的"狂画"和描绘色情内容的"春画"，等等。1862年，也就是明治维新时期，欧洲式的讽刺漫画诞生了，促使现代意义的漫画在日本生根发芽。1902年，日本开始出版了四格漫画。

现在的日本，算得上是漫画王国。漫画内容包罗万象，几乎囊括了生活的方方面面。从画派上来划分，主要分为少女漫画、技击漫画、科幻漫画、体育漫画、历史漫画、商业漫画、色情漫画等。

日本新漫画的创始人手冢治虫，被称为日本漫画界的"画神"。他的作品，内容健康，想象力丰富，对第二次世界大战后日本文化产业的发展起了很重要的作用。同时，他在漫画技法上的创新，对后辈漫画家有着深远影响。在他之后，日本的各种漫画派别开始蓬勃发展起来。

少女漫画是漫画中主要的一类，占有的比例很大。这些漫画，多数呈现出自由风格，手法随意。因为情节多描述少女心态或少女生活，加上画得比较唯美，因而受到少女读者的喜爱。五十岚优美子是著名的少女漫画家，代表作《小甜甜》仅有九卷，销量却突破日本国界。成田美名子的《双星记》，同样也很优秀。技击漫画相对少女漫画存在，专为男生设计，并为他们所好。这一派漫画的创始人原哲夫，画风写实，人物爱憎分明，造型带有强烈的末世感觉，称得上是一代宗师。代表作《北斗神拳》影响很大，主角健四郎的一句台词"你已经死了"，甚至成了当时的流行语。技击漫画的代表画家还有如松森正、刀森尊、松本隆智、车田正美、鸟山明等。

体育漫画也是日本漫画的主流之一，许多名作都被拍成电影或者电视卡通片。奇怪的是，它在日本市场的占有率一向不大。这种状况一直持续到《灌篮高手》问世才有所改变。漫画的作者井彦治因此一举成名，体育漫画也开始大放异彩。

作为世界第一漫画大国，日本漫画现在的产业规模已经超出了人们的想象。据统计，整个日本的出版物中，漫画作品占了40%。漫画杂志高达350种，而且平均每天有25本漫画单行本问世，给日本带来丰厚的收入。现在，日本漫画已经遍及全世界，影响很大，特别在亚洲拥有广阔市场。在美国、法国和意大利等国家，日本漫画展也举办得比较频繁。

● 中国菜馆 美国 1929年

>>> 第一次世界大战

　　1914—1918年同盟国集团和协约国集团之间为重新瓜分殖民地和势力范围、争夺世界霸权导致了第一次世界大战的爆发。这场帝国主义战争历时四年三个月,战火燃遍欧洲大陆,延及非洲和亚洲,大西洋的北海海域、地中海和太平洋的南部海域都曾发生激烈的海战。先后卷入这场战争的有33个国家,人口在15亿以上。

　　第一次世界大战促进了各国的革命运动。在俄国十月革命影响下,德国和匈牙利等国,也先后爆发了革命,殖民地半殖民地民族解放运动蓬勃兴起。

拓展阅读:
《第一次世界大战史》萨那等
《当代美国绘画技法分类》
[美]克劳蒂亚·尼丝

◎ 关键词：立体主义 变种 现代都市 古典主义

刘易斯与旋涡画派

　　旋涡画派,于1913年由W.刘易斯发起,它是立体主义的变种。"旋涡派"这个词来源于U.博乔尼的未来主义宣言,参加这一运动的有C.内文森、W.罗伯茨、F.埃切尔斯、E.沃兹沃思、H.戈蒂埃·布尔泽斯卡、哲学家T.E.休姆等。这个流派的兴起,部分原因是受1912—1913年意大利未来主义展览会和马里奈蒂的激励。1915年,旋涡画派举办了展览会,但由于第一次世界大战的缘故,1920年就停止了活动。

　　1914年7月,旋涡画派以不可阻挡的气势和放纵的幽默感在《疾风》杂志上展示了自己。这一刊物的主编是刘易斯,他是一个批评家、小说作家,也是一个画家。旋涡派的刊物《疾风》,仅在1914年出过两期。

　　刘易斯曾于1898—1901年在斯奈德学校学习三年,此后的六年里又一直在欧洲旅行,分别在马德里、慕尼黑和巴黎学习,甚至还听过哲学家柏格森的讲课。1909年回到伦敦时,他已经是一个多产的作家和艺术家了。1911年他曾加入过卡登镇派,并为金牛之穴作过装饰壁画《舞者》,重复而粗黑的线条暗示出人物在舞蹈时的运动过程,明显受未来主义影响。但是,他很快就摆脱了这种影响,形成了自己更为清晰和静态的风格。

　　在所有的旋涡主义画家中,刘易斯最专注于现代都市主题。虽然他从未去过纽约,仅在1913年的一个摄影展上看到过纽约的照片,但却画了以"纽约"为标题的一幅作品。在这幅作品中,都市建筑倾斜呈对角线,林立的光线如同矛一般穿过画面,产生一种令人惊心的眩晕效果。另一幅作品《拥挤》,反映出一种对焦虑和炫目的现代都市生活的理智意识。在《车间》一画中,他更直接地描绘了机械的方格和直线的非人格化造型。刘易斯自认是一个古典主义者,但他的古典主义传统不是指希腊、罗马或文艺复兴,而是更为原始的、以线为主的古代埃及和拜占庭艺术,它们轮廓分明的、非人性化的特点在他看来更接近新的机器时代。

　　第一次世界大战对艺术家产生了深刻的影响,刘易斯也不例外。他从前线受伤退伍之后,当上了一名官方战地艺术家,力图用一种超然的态度来表现战争。1919年,官方向他定制一幅作品,要求采用比旋涡主义更多一些叙事的方法。这就是著名的全景式油画《战场》,虽然迫于官方压力他不得不采用描述性的方法,但他也认识到旋涡主义手法的不合时宜。因为对他来说,战争就如同一场噩梦,他的创作是对梦境的回忆。

　　第一次世界大战猝然结束了旋涡主义运动。曾风行一时的《疾风》杂志和激进的旋涡主义激情都消失了,刘易斯曾计划组织《疾风》第三期,但一直没有实现。这表明,旋涡主义的历史已经结束了。旋涡主义标志着

● 从格林威治村远眺的城市 美国 约翰·斯隆
这是一幅城市风景写实画，表现了现代城市
夜景的光怪陆离与辉煌灿烂。画面的黑白对
比，展示了现代意义的繁华、喧嚣，象征现
代社会的高速度与快节奏。

● 美国丘奇的《安第斯山脉腹地》

第一次世界大战以前，英国前卫派绘画发展的顶点，无论是艺术家提出的
关于几何抽象艺术的观念和实践，还是他们的艺术实践引起的争论都说明
了这一点。

◎关键词：加拿大画派 宗旨 自然风景 灵感

七人派展示加拿大的风景

●加拿大20世纪海港画《运木料》

>>> 安大略湖

　　安大略湖是世界第十四大湖，湖岸线长1162公里，最深处有244米，最大的流入河流是尼亚加拉河，最大的流出河流是圣劳伦斯河，它北邻加拿大安大略省，南毗尼亚加拉半岛和美国纽约州，是北美洲五大淡水湖之一，属于世界最大的淡水湖群，它是五大湖中面积最小的（19009平方公里），但蓄水量超过伊利湖（1639立方公里）。

　　"安大略"这个名字来自易洛魁语Skanadario，意思是"美丽之湖"或"闪光之湖"，加拿大的安大略省就因此湖而得名。安大略湖周围人口密集，安大略省三分之一的人口聚居于此。

拓展阅读：
《欧美当代绘画艺术》李宏
《中外美术鉴赏》朱旗

　　"七人派"是指加拿大画派，因为主要成员有七个，因此得名。画派正式成立于第一次世界大战后的1920年春天，并于同年5月在多伦多画廊举办了第一次展览。"七人派"的绘画宗旨是寻找最恰当的形式，来再现加拿大风景独一无二的性格，并且主要以安大略湖北部的风景为题材。

　　"七人派"画家对加拿大的重要性是不容置疑的。在很多艺术史家们看来，他们的作品不仅代表着加拿大艺术走向成熟并形成了鲜明的个性，而且在某种意义上体现了加拿大的本质。其实"七人派"的成员不止七位，这个名字只是为了纪念七位第一次举办画展的画家，分别是约翰斯顿、麦克唐纳、瓦雷、利斯迈尔、杰克逊、哈里斯和卡麦克尔。"七人派"中极为重要的成员汤姆森，其实在第一次集体画展之前已经去世，而后又有新的成员加入进来，共同的志趣把他们聚到了一起。他们似乎同时惊讶地发现，自己的想象力与加拿大广阔的自然风景契合得如此天衣无缝：自由与开放的风景给了画家们灵感，画家们以自己的作品体现了这种自由和开放的本质。这种契合，也正是生活在这片土地上的人所具有的文化本质。

　　"七人派"的早期作品大多描绘山川江河，且仅仅限于加拿大东部的安大略省。作品中的季节往往是秋冬两季，加拿大火红灿烂的秋季、白雪皑皑的冬季，对北方这一概念具有特别的意义。从多伦多往北行驶3小时便是阿尔冈昆公园，那儿的秋天异常绚丽多彩，令人难以置信。汤姆森最初发现这是个写生的绝妙之地，后来，他动员瓦雷、利斯迈尔、杰克逊也到此作画。在这片北方的森林与湖泊之间，他们兴奋地捕捉着北方风景独特的秋天色彩。汤姆森似乎与阿尔冈昆公园有某种不解之缘，他待在这儿的时间最长，以此为主题的画也最多。但是1917年，他却神秘地溺死在公园中一个名叫独木舟的湖中，年仅40岁。

　　阿尔戈玛是一个辽阔之地，比起阿尔冈昆公园，这儿要荒野得多，画家们只能划着独木舟由水路进来。然而正是在这儿，哈里斯、杰克逊和麦克唐纳获得了创作灵感，并有大批作品问世。从阿尔戈玛回来后，画家们决定组织一个集体画展，起名"七人派"。他们的作品被看作是加拿大第一个真正的民族画派，表明了加拿大艺术必须从加拿大自身获得灵感的立场。作品中漂亮的风景吸引了无数游客，每年秋天北方赏秋的旅行者几乎都从密克麦克尔国家美术馆得知这样漂亮的地方。遗憾的是，"七人派"的画展于1931年12月展出后，就再也没有举办过。

● 二月的蓝天 俄国 伊·格拉巴星

>>> 十月革命

十月革命，也称为布尔什维克革命，是1917年俄国革命经历了二月革命后的第二个阶段。十月革命发生于1917年11月7日（儒略历10月25日），是列宁和托洛茨基领导下的布尔什维克领导的武装起义，建立了苏维埃政权和由马克思主义政党领导的第一个社会主义国家。

十月革命推翻了俄罗斯克伦斯基领导的俄国临时政府，导致1918—1920年的俄国内战和1922年苏联的成立。十月革命使人类进入探索社会主义发展道路的新时期，被看作世界的现代史开端。

拓展阅读：

《国家与革命》[俄] 列宁
《俄罗斯美术随笔》高莽

◎ 关键词：知识分子 前卫艺术 塔特林 构成主义

构成主义运动

俄国的构成主义运动，是20世纪初国际现代主义运动的重要内容之一，它是俄国十月革命胜利前后，在俄国一小批先进知识分子当中产生的前卫艺术运动和设计运动。这一流派的目的致力于改变旧的社会意识，提倡用新的观念去理解艺术在社会中应扮演的角色，提出设计为社会服务。构成主义的艺术家希望通过对造型艺术进行构成手法和概念的再定义，为未来的人们创造一种新的生活方式。构成主义还为人们揭示了一个普遍规律，即视觉艺术的某一要素，如线条、色彩、形式等，都具有其自身的表现力，应该独立于世界表象的任何关系之外。代表人物有罗钦可、塔特林等人，将最新奇的抽象艺术带入构成主义体系中来。

亚历山大·罗钦可，是构成主义的三位创始者之一。他不但是苏俄有史以来最重要的摄影家，也是苏俄十月革命中的重要艺术导师。罗钦可的观念非常激进，1923年他发表了惊人的学说，声称"绘画已死，艺术家应同时具备画家、设计家和工程师的三重任务"。他以身作则，从此搁下画笔、油彩，拿起了相机。他认为，"相机是社会主义中社会与人民的理想眼睛"，"只有摄影能回应所有未来艺术的标准"。在他的倡导下，构成主义的艺术家们在自己的文化环境中，为了一种变革而努力工作。他们的作品，通过一种纯几何的观念，显示出了反个人主义的思想。半个多世纪后的今天，在当代摄影家的作品中，仍然表现出一种受构成主义造型理念的影响，这正是艺术传承的结果。

塔特林是构成主义的奠基人，他在一系列几何造型的基础上将各种材料做了研究，认为材料和有机组合的造型是一切设计的基础。《第三国际纪念碑》是塔特林的代表作，它是雕塑、建筑与工程结合在一起的抽象构成，使用了动力、空间和各种材料，体现了构成主义关于空间、时间、运动和光的宏伟构思。作品中进行虚拟空间设计的要素，是与构成主义雕塑一致的。

构成主义风格影响到许多欧洲国家的平面设计。比如，在包豪斯的莫霍里·纳吉的设计当中，反映非常明显。他的平面作品全都是绝对抽象的，具有强烈的理性特征，并且显示了理性化对于设计造成的积极效果。他相信简单结构的力量，并利用平面来表达这种力量。

苏俄的构成主义者的成就已经超越了至上主义的灵魂人物马列维奇，因为他们认为艺术是自治的精神活动。塔特林首倡了这一观念，并被他的跟随者采用，从而得到发展。

◎ 关键词：美国 建筑师 土木工程 "流水别墅"

赖特与流水别墅

● 霍夫曼住宅内部

>>> 美国建筑节能靠市场

建筑业是美国经济的支柱之一。相应的，建筑耗能在美国能源消耗中也占重要比例。建筑节能既包括加强墙体等结构的保温隔热能力，也包括供暖和供冷的来源、输送渠道及实现方式。

美国能源部提出的"建筑技术计划"，对房屋建筑的上述每个方面都考虑得比较完善。得到能源部支持的"美国绿色建筑协会"也积极推行以节能为主旨的《绿色建筑评估体系》，目前是世界各国建筑环保评估标准中最完善、最有影响力的著作。

拓展阅读：

《美国建筑画选》
[美] R.麦加里 等
《西方建筑的意义》
[挪威] 诺伯格－舒尔茨

弗兰克·劳埃德·赖特（1869—1959年），是20世纪美国最重要的建筑师之一，在世界上享有盛誉。

赖特起初学习土木工程，后来从事建筑，曾经在当时芝加哥学派建筑师沙利文的建筑事务所工作。当时，正值美国工业蓬勃发展、城市人口急速增加，赖特就是在此时开始他的建筑设计的。但是，赖特对于建筑工业不感兴趣，他一生中设计最多的建筑类型是别墅和小住宅。他对流水别墅的设计和施工，付出了极大的心血，设计出来的作品简直就如梦境般的现实，足以让任何人心仪，是不可多得的杰作。可以说，赖特深刻地影响了现代建筑的设计方式，对后人启示很大。但是，他的建筑思想不同于当时主流的建筑设计家，他独辟蹊径。

从19世纪末到20世纪最初的10年里，赖特在美国中西部的威斯康新州、伊利诺州和密执安州等地设计出了许多小住宅和别墅。这些住宅大都定位于中等阶级的生活标准，坐落于郊外，占地宽阔，周围的环境优美。在这类建筑的设计中，赖特逐渐形成了一些具有特色的建筑处理手法。比如材料采用传统的砖、木和石头，而且制作了出檐很大的坡屋顶，既好看又采光。由于父辈在威斯康新州的山谷中耕种土地，赖特自小在农庄上长大，对农村和大自然怀有深厚的感情。因为对环境的了解，他比别人更早地解决了盒子式的建筑问题。同自然环境的紧密配合，是他建筑的最大特色。他设计出来的房子，建筑空间灵活多样，既有内外空间的交融流通，同时又具备安静隐蔽的特色，比如他的经典之作"流水别墅"。

"流水别墅"是赖特1936年为卡夫曼家族在美国宾夕法尼亚州设计的别墅。这座房屋不大，建筑面积仅400平方米。最奇异之处在于，这座房屋建立在瀑布之上。赖特在这个设计中，实现了"方山之宅"的梦想。房屋的楼板悬空，并且将它锚固在自然山石中；房屋主要的一层是一个完整的大房间，堪称完美，它通过空间处理后，形成了相互流通的各种从属空间，并且利用小梯与下面的水池交相辉映；在窗台与天棚之间，有一金属窗框的大玻璃，映照蓝天白云，虚实对比十分强烈。整个房屋的构思非常大胆又精美实用，因此成为无与伦比的世界最著名的现代建筑。如今，半个世纪过去了，新建筑纷纷问世，但流水别墅依然受到人们的赞美和艳羡，并被列为国家重点文物加以保护。可以说，流水别墅不但是赖特本人作品中最杰出的一件，也是20世纪世界建筑园地中罕见的一朵奇葩。

● 霍夫曼住宅——流水别墅 美国 赖特

流水别墅利用钢筋混凝土的悬挑力，伸出于溪流和小瀑布上方。整幢别墅随着四季更迭以"无声之声"做出反应和进行自我更新。建筑本身疏密有致，有实有虚，人工建筑与自然环境汇成一体，交相衬映。此别墅称得上是20世纪世界建筑园地中罕见的一朵奇葩。

◎ 关键词：德国 表现主义 桥社 蒙克式

给人焦虑感的《街道》

●夜归 德国 齐克

>>> 基希纳《自画像》

基希纳的《自画像》在一定程度上掺杂了对战争、人性和色情的综合讽刺。此画作于第一次世界大战时期。当时基希纳的画室里只有一个模特儿与他在一起。那是一个恐怖的年代，基希纳画了这个自画像，穿着军人服装，象征他的画室的未来命运。

基希纳用夸大变形的手段进行创作，加上他对哥特式艺术的感情，好用尖形的轮廓。基希纳的"肖像"女人体，各个局部都是"哥特式"的。

拓展阅读：

《新艺术的震撼》
上海人民美术出版社
《基希纳》董冀平

基希纳（1880—1938年），是德国表现主义画家，桥社的核心人物。他曾在德累斯顿理工学院学习建筑，在慕尼黑美术学校学习绘画。1905年，基希纳与几位朋友（赫克尔、施罗特卢夫等人）一起创立了桥社。在该社的年轻画家中，基希纳称得上是最有才华和最为敏感脆弱的一位。早在年轻时代，他就开始悉心研究德国的晚期哥特式艺术，那种"尖尖的、间断式造型的、强调坦率的直觉和强烈感的"艺术风格，对他一生的创作产生了深刻的影响。基希纳的艺术被灌注了一种沉重而痛苦的精神性，充满蒙克式的悲观主义情绪。也许是由于他身体多病、性格内向的缘故，其作品常常流露出某种病态的焦虑与压抑，并带有一些神经质倾向。

1911年，桥社成员由德累斯顿迁往柏林。从此，大都市景象便成为他们画中的新主题。基希纳以简洁的造型和强烈的色彩创作了一批表现柏林街景的作品。在基希纳所画的都市街道中，充斥着各种各样的形象：时髦女郎、高级妓女以及花花公子等。通过他们，基希纳将都市所特有的冷漠、拥挤以及快节奏的感觉，真实而充分地显示出来。在那浮华喧嚣的热闹场景中，无时无刻不渗透出孤独、隔阂和焦虑之感。

基希纳1903年所作油画《街道》，充分显示出他的画风特点。画中描绘了一群漫步在街头的男女。走在最前面的是两个时髦女郎，顾盼生姿的身形，颇有几分自鸣得意的味道；右边向橱窗观望的男士，衣冠楚楚，很有绅士风度；背景上挤满了熙熙攘攘的行人，整个画面充满了大都市特有的拥挤和繁华的气息。画家在勾画出人物瞬间姿态的同时，也给画面抹上了一层空寂、缥缈的感觉。画中的人物形象，妖媚的女人和踯躅的男人都被高度概括化，不过是一些戴面具的躯壳罢了。他们仿佛幽灵一般，身不由己，飘忽不定，似在梦的世界里游荡。在这幅画上，画家以大刀阔斧的简洁线条和略带颤抖的笔触，勾画了人物的形体。同时，他将立体派的构成与野兽派的色彩有效地结合，并且加入了某种哥特式的变形，从而使画面具有一种强烈的感觉。

由于体弱多病，基希纳自1917年起定居瑞士的达沃斯。其间他画的不少风景画，都追求宏伟、静穆与不朽的精神。后来，他的艺术被纳粹归为"颓废"作品，并因此被取消了柏林普鲁士美术学院院士资格。1937年，他的639件作品被移出德国的各博物馆，全部被没收。由于不堪这种迫害与折磨，1938年基希纳在瑞士自杀，年仅58岁。

●保罗·克利作品《窗内的建筑物》

>>> 《深山中的狂欢节》

《深山中的狂欢节》这幅画中妈妈头戴高高的帽子，端着一盘水果，孩子高举双手欢呼着，迎接节日的到来；一只大大的红脚鸟下完蛋后正要狂欢，突然跑来一个形似章鱼的怪物加入狂欢队伍中。远远的深处有弯弯曲曲的山道，旁边有座乡村教堂和透出微亮灯光的人家，在这幽暗的背景中还蠕动着奇形怪状，模糊不清的幽灵……

看似一个怪诞离奇的故事，画家却把我们带进了一个神秘的、充满乐趣的童话世界，充分体现了画家不泯的童心和神奇的幽默感。

拓展阅读：

《克利日记选》艺术家出版社
《克利》吉林美术出版社

◎ 关键词：素描 色彩 象形语言 线条 主题

会"变色"的克利

保罗·克利（1879—1940年），是20世纪风格变化最多的艺术家之一。他出生在瑞士。小时候热爱音乐和绘画，在两者之间犹豫了一阵后，最后决心学习绘画。克利是一个既浪漫又神秘的人，一生经历丰富，他去过很多国家，亲自感受这些国家的艺术魅力。他最早在慕尼黑美术学院随弗朗兹·梵斯托克习画，1912年认识俄国印象派画家康定斯基并参加先锋派"蓝色骑士"画展，1920年以后主要从事教学工作，先后在包豪斯设计学校、杜赛尔多夫学院等多个学院任教。

克利的风格也颇多变化，难以描述和界定。早期以素描和色彩闻名画坛，作品使用象形语言、创造童稚氛围、融入纤弱诗情，有些接近童话王国的唯美；在创作的成熟期，他不断地探索离本质最近的主题和形式，表现手法上发生了变化；第一次世界大战后，又逐步转向油彩的创作。1914年，克利在突尼斯旅行，此次旅行使他的风格逐步趋向稳定，对色彩的特别感受也让他觉得"已经和颜色融为一体，已经是位画家了"。

克利画了大量素描，作品前卫，不太好理解。在他的作品中，找不到任何绘画的版本，看起来结构费解、稚拙。他在写生中会做很多记号，这些记号的笔触有像斧劈的，有像结霜的，很有个性。在他的画中，还有一种与素描相适应的颜色展现，《别墅R》是很好的代表作。在克利看来，颜色无任何补充含义，而是画面组织不可分割的部分。因此，他的画色彩缤纷，给人美的享受。克利在色彩、形式和空间方面也具有独特的表达方式，与色彩和线条共筑完美画面。

《别墅R》是克利颇具代表性的作品，创作历经五年。这幅画的动机是克利在突尼斯的旅行中所见的风景。近景是道路，中景是屋宅，远景是山丘和日月，具有象征意义。绿色字母"R"以直接的文字标示主题，它重叠在红色蜿蜒的大道上，强烈的色彩对比下具有造型与意义的力量。房屋以明度和彩度的对比配置，堆砌出一个屋宅的形状，加上绿色弦月和金黄太阳同时出现，饱含童真。红绿与蓝黄的互补，使整个画面冷暖色调的冲突转换成了另一色阶变化的和谐。这是幅色彩饱和、结构严谨之作，二维的空间在形色的组合下，具有层次丰富的意味，展现出了一个艺术家想象中的乐园，实为不可多得。

克利于1916年投入战场，战后重拾画笔，仍然对色彩带给他的愉悦念念不忘。1940年6月29日，由于心脏病发作逝世，年仅61岁。

自我主张——

第二次世界大战之后

——→ 第二次世界大战后，世界经历了变革极其剧烈的时代。20世纪50年代后期，抽象
表现主义开始丧失它的发展势头，60年代初出现了否定抽象表现主义的倾向，但
新的绘画都保留了其中的一些因素和技术。

——→ 进入20世纪60年代，都市生活方式的意象重新回到绘画中，产生了一种完全自
由的气氛，绘画比以往更具适应性。绘画和雕塑，或绘画与实物，或绘画与科学
之间的壁垒被破除，摄影被广泛采用，丰富的联想被充分开发，视觉效果和色彩
的物理关系成为艺术的主题。

——→ 欧洲超现实主义流入美国，使美国艺术家信念中依靠自己感情和思想的倾向得到
加强，美国艺术家不再单纯地从外国输入观念，也开始输出观念。生气勃勃的、独
立的画派，既具有国际影响，又表现出美国自己的特性。

自我主张——第二次世界大战之后

●胡萝卜鼻子 杜布菲

>>> 杜布菲的泥土画布

　　杜布菲在撒哈拉沙漠旅行，对沙漠中一片黄黄的土地印象非常深刻。他考虑怎样才能表现出这个世界的感觉呢？想了想，他就随手抓一把土，把它粘在画布上，画布变成又粗又厚的样子了。啊！这正是我要的感觉啊！杜布菲说。然后他很高兴地在画布上刮，刮出人、骆驼和炎热的太阳。

　　在泥土上刮画就像在海边或沙滩上用手指，树枝在地上画画一样。杜布菲喜欢这种感觉，可以任意地幻想，没有负担，很自由。

拓展阅读：
《原生艺术笔记》[法]杜布菲
《原生艺术的故事》洪米贞

◎ 关键词：法国 鼻祖 创始人 潜意识 自然痕迹

杜布菲与"原生艺术"

　　尚·杜布菲（1901—1986年），是法国"原生艺术"的鼻祖。

　　1947年，巴黎现代美术馆开幕，德国画家沃尔斯的作品受到了关注。他的作品以原创性与半偶然性的斑点流动效果，表现出质朴与诗情相结合的另类感。萨特很欣赏他的画，对他做出了高度评价。在沃尔斯的启发和萨特的影响下，杜布菲参考运用了这种自动技法的点滴效果，并且独创出运用头部和指头的身体作画方式，由此开创出新的领域。诗人尚·包汉见了杜布菲的画后，认为很有创意，称他的作品是"原生艺术"，杜布菲因此成了这一画派的创始人。

　　杜布菲的作品以挖掘人类潜意识的意象为特色。他研究的来源来自精神病患者与业余艺术家收藏的作品。他并不讳言这一点，并于1947年对外公开。而且，杜布菲的创作偏爱涂鸦与粗糙材质的混合使用，视觉效果震撼。1948年，"眼镜蛇团体"出现，这一画派同样挖掘人类潜意识，明显受到杜布菲的影响。与此同时，一批艺术家感怀战后余生、感怀"人的新想象"，在杜布菲的启示下，于废墟伤痕中，从原始注意与精神病患者的世界里，找寻精神的归宿。

　　1947年，杜布菲为了庆贺战后巴黎艺术的新貌，推出了他的"肖像"系列。这一系列舍弃了过去具有传统象征的，并且名贵的艺术材质，改以沥青、油灰、石膏等混合作画，质感奇特，同时也获得崭新的意义。这之后，他曾多次前往北非旅行，力求在沙漠中寻得创作灵感。同年，他创作出《杏黄色阴影下的人物》这幅油画。画面描绘了一个原生人，他戴着眼镜，头发干枯，脸上布满皱纹，看上去消瘦憔悴，画家以杏黄色作为主色调，更显其委靡不振。杜布菲借用这个原生人，影射在文明状态下被文明折磨得不成人形的人类现状。不仅智力退化如原生，精神上也无所归依。

　　1950年前后，杜布菲的创作风格有所转变。质材上，他改用更让人熟悉的干燥花、叶、锡纸等生活中常见的材料。内容上，他改向表现宽广的大地，并且利用显微镜来表现生物与绘画重叠的自然痕迹，主体也由原来的"人"转向了"土与地"。但是，他仍然坚持"反美学""反文化"的观点，致力于艺术回归到人类最原始的状态，从看似笨拙中获得新生。这给当时流行颓美品位的巴黎吹来了另一股清新之风。而且，这种让知识分子与原始艺术相贴近的风格，对后来出现的俗众文化及边缘艺术都产生了一定的影响。

●海洋 贝洛斯

>>> 贫民窟

从19世纪20年代首次出现开始，贫民窟一词一直用来指最恶劣的住房条件、最不卫生的环境。贫民窟是包括犯罪、卖淫和吸毒在内的边际活动的避难所，是有可能造成多种传染病肆虐城市地区的传染源。

今天，"贫民窟"这个统称词所指不明确，这个词有多层意思。在指更敏感的政治上、学术上严格的意义时，很少用这个词。但是在发展中国家，这个词不再像最初时那样具有贬义，而仅仅是指状况比较差的或是非正式的住房。

拓展阅读：

《贫民窟》（电影）
《当代美国具象绘画》赵明

◎ 关键词：八人派 学院派 高雅 超脱 先锋派

备受争论的垃圾箱画派

垃圾箱画派是美国的一个绘画流派，又称八人派，1908年成立，成员包括亨利、卢克斯、戴维斯和劳森等八个画家。现代社会对人的生活方式与精神面貌产生的影响，深刻地触动了他们，因此他们反对学院派的高雅与超脱，崇尚用写实主义的手法来描绘贫穷、肮脏的城市，以及一些被传统艺术家认为是不堪入画的题材。因此，当时的评论界就根据画的内容戏称他们是"垃圾箱画派"。这个流派的作品反对当时风行的印象主义，主张观察周围生活，以真挚、热情、幽默的态度描绘普通市民、贫民窟。这是典型的城市写实主义，风格上比较学院派而言，有很大突破。作品描绘了城市的阴暗面，而且色彩灰暗，以灰、棕、黑色为主。1908年2月3日，八位画家将作品集合展出，一举轰动美国画坛，引起巨大反响。但自此以后，八位画家再没有举办过画展。

R.亨利是垃圾箱画派的典型代表，他早年曾到巴黎学画，风格上受印象派影响，但他回到美国后，改以下层社会的生活为题材，绘画风格也变得更加粗放。亨利的职业是教师，他将大部分精力都放在了教学、理论研究和组织工作上，留下的作品不多。《艺术的灵魂》是他的著作，对现代美国的现实主义艺术发展产生了很大的影响。

八人画派题材上取得了突破，他们同时也带来了不拘一格的表现手法。卢克斯的《矿工》描绘了这样一个画面：一个年事已高的矿工满身都是油污和煤灰；一天的劳动后，从井里出来时已经精疲力竭；他坐在山坡上略作休息，提着空饭盒和空水壶的手无力地搁在膝上；笑容浮现在嘴角，带有一点苦味。这幅画笔法奔放、色彩浓烈，人物具有心理力量。可以看出，艺术家不只是"如实地"反映都市场景，而且对生活有明确的评判。亨利的年轻学生贝洛斯（1882—1925年），喜欢画拳击的场面。强烈的灯光，喧嚷的人群，汗水与烟雾伴随着的剧烈动作，在画中传达出现代城市生活的气氛，如《俱乐部里的两个对手》《两位拳击家》等。有意思的是，他画的动作并不符合拳击的规则，却像是两个人在"互相屠杀"，反映出画家在那个激烈竞争的社会里所感受到的尖锐印象。八人中，M.B.普伦德加斯特与众不同，他受后印象主义的影响较大，不注重题材，手法上带有先锋派的特征。

"垃圾箱派"在20世纪初很活跃，但是20年代以后，欧洲的现代流派逐渐风靡美国画坛，声势上大大超越了本土的"八人派"，抢占了上风。

●马蒂斯的作品《蓝色窗口》

>>> 电视机的诞生

　　20世纪初期，无线电技术广泛运用于通信和广播以后，人们希望有一种能够传播"现场实况"的机器。1906年，18岁的英国青年贝尔德雄心勃勃，开始研究电视机。经过18年夜以继日的努力，1924年春天，他成功把一朵"十字花"发射到三米远的屏幕上，世界上第一套电视发射机和接收器研制成功。

　　后来又经过不断探索并在亲友的资助下，1925年10月2日，贝尔德将一个人的图像发射到了屏幕上，十分逼真，五官清晰可见。一架有实用意义的电视机宣告诞生了。

拓展阅读：
《中外发明发现故事》赵春香
《伟大的西方绘画艺术》
　　欧阳英 等

◎ 关键词："杰作" 大众化 先锋派 电视

"杰作"艺术的沉浮

　　"杰作"一般是被公认的作品。大多由天才的画家创作出来，如毕加索、马蒂斯、康定斯基等，毕加索的作品更是公认的杰作。由此引申出凡天才所作必定是杰作的说法。这个说法由来已久，甚至于第二次世界大战之后的一段时间里，仍受到大多数艺术家们的赞同。

　　"杰作"的定义是，作品可以在画廊、博物馆等地占有一席之地。20世纪60年代以前，画家、雕塑家都认为，自己的作品能够悬挂在画廊、博物馆，便是绘画的成功。于是他们致力于为博物馆、画廊、富商作画，以便能够让他们收藏，自己获得"名家"和"杰作"称誉。由此，艺术荣登大雅之堂，成为上流社会的标志，平民艺术则几乎找不到它的位置。艺术打上了高雅的标记，地位高远，遥不可及。

　　艺术的"杰作"之称被打破，是从先锋艺术开始。早在"二战"后，艺术家的观念便有所改变，已经不像15世纪的前辈那样，视"杰作"之名为一切。60年代的先锋艺术，使杰作传统受到了冲击，基本上不复存在。至20世纪六七十年代，艺术的角色及艺术家的观念发生了戏剧性的变化。艺术逐步卸下了"高雅"的外衣，进入了百姓之家。引起这种变化的因素很多，如时代特色、大众要求、艺术自律等。这中间有一个主要的因素不可不提，那就是电视机的诞生。

　　电视比电影更有意义。看电影近似于去画廊观画，仅仅是形式上的不同。电视则不同，它放在起居室，可以连看几个小时，甚至更多的时间。更重要的是，电视进入了千家万户，普及面广，内容无所不包。20世纪中后期以来，广大群众成为文化的主要消费者，电视的发展已经将艺术从社会的中心地位推向社会的大众化边缘。于是，头脑清晰的艺术家们，深感自己的地位受到了威胁，他们知道，要获得认可就必须迎合大众品味。所以，他们开始调整自己的创作形式，扭转不利的局面。"杰作"至高无上的地位从此一去不复返了，它混于生活中，飞入了寻常百姓家。

　　大师艺术观念的转变，给博物馆和画廊带来了冲击。越来越多的艺术家开始放下面子、放弃"杰作"传统，来适应社会观念的转型。一方面，这种转变带来了平民艺术、大众艺术的繁荣，20世纪60年代以来，各种大众艺术纷纷出炉。但是另一方面，"杰作"地位的丧失也削弱了真正"杰作"的价值，一些好的作品由于不具有商业价值而不被收藏。在某种程度上，艺术的平民、大众化导致了艺术的粗制和泛滥。

◎ 关键词：现代艺术 抽象主义 先驱 行动绘画 异类

波洛克把画布铺在地板上作画

● 波洛克的作品《月亮女人切割圆》

>>> 《满五寻》

波洛克的《满五寻》是用油彩和铅在画布上创作的（寻，长度单位，合6英尺或1.829米，用于测量水深）。题目除指海水的深度以外，还意味着滴色的层次。

全画以蓝绿色为主调，波洛克在画上先是大面积滴注，然后按各区域的情况加洒深浅不同的绿色，再后是黑色油漆，最后再在表层使用铝漆，漆中还夹杂着不少"添加物"；同时还在某些他认为必须补色的地区浇滴一些醒目的白色和无光泽的色彩。画家沿着画布边走边滴，让自身运动与滴色动作协调配合。

拓展阅读：

《波洛克》刘永胜
《欧美现代艺术理论》契普

美国现代艺术新绘画大师杰克逊·波洛克（1912—1956年），是美国抽象主义的先驱。

波洛克在画坛上是个天才，也是个异类。他喜欢这样作画：他先把画布钉在地板上，然后用棍棒浇上油漆，他提着油漆桶在大块画布上泼洒颜料，或甩或涂，或抖或滴，一种颜色洒够了再换另一种颜色，反复如此，直到自己满意，作品才算大功告成。此外，他还借用枝条、铲子、刀等作为工具，甚至在颜料中掺杂沙子和玻璃。并且，他还很喜欢在音乐的伴奏下作画。因为这种作画方式实际上包含了画家的各种行动，所以，人们又称波洛克的绘画为"行动绘画"。他自己也承认，他的创作是一种无意识的冲动，在画画时，他并不知道自己在画什么，"只有他画完了以后，才看到画了什么"。

1943年，波洛克得到一个美国现代派艺术收藏家的资助，开始举办个人展览，并且很快就在美国和西欧名噪一时。1945—1946年间，波洛克从纽约迁往郊区长岛，开始了他的行动派绘画创作。印第安人的沙画给了他创作的灵感，后来他配合美国爵士乐独特的强烈节奏，创作了近似表演艺术的形式。《满五寻》是他的成名之作，作于1947年，用油彩和铅在画布上

创作而成，景象与海面有关，充满震撼力。1949年以后，他的作品风格开始多样，画面或柔和、平静，或模糊、狂暴，如《蓝色无意识》《灼眼》《黑与白·第5号》《集中》《气味》等。

波洛克作画只关注创作的过程，而不是创作的结果。还可以说，出现在画布上的不是一幅"绘画"，而是一种体验。因此，波洛克的作品别具一格。画面上，满是抽象符号，它们错综复杂，自由地泼洒出用力甩动的线条。这一切看起来非常杂乱和混沌，然而又很值得细细地品味，感觉有一股内在的气韵在支撑着。他的画有一种令人愉悦的美，画面的视觉效果来自于泼洒产生出的节奏，以及线条和色彩转折进退的变化，看上去宛如前后翻滚的波澜，在密集的颜料平面上产生了幻觉的深度。1953年创作的《灰暗的彩虹》很有代表性，让人产生这种强烈的感觉。这幅画的主题是他一贯喜欢的海面情境，黑色、白色和灰色统一在画面上，呈现出昏天暗地的惊悚和惊人的混乱。但细看之下，又隐约透露着细致的典雅，隐喻着生命力。

遗憾的是，波洛克天性消极，他经常对自己的行动绘画失去信心。1956年，他在酗酒之后开车，失事身亡，英年44岁。

自我主张——第二次世界大战之后

◎ 关键词：现代派艺术 亨利派 斯蒂格拉斯派 新古典主义

现代艺术的集成：军械库展览

●开着的窗户 马蒂斯

>>> 《开着的窗户》

　　马蒂斯的《开着的窗户》中，窗扉对着外部世界大大敞开——阳台上摆着花盆，还长着藤蔓，然后就是大海、天空和船只。这里的内墙和窗扉，是由一条条宽宽的竖条构成，用了鲜艳的绿色、蓝色、紫色和橙色；户外世界，则是一片鲜艳的小笔触构成的装饰华丽的图案。笔触从绿色的小点，扩展到笔触更宽一点的淡红色、白色，还有海和天空的蓝色。

　　从这幅画可以看出，马蒂斯已经远远超越了波纳尔或新印象主义者中的任何人。

拓展阅读

《马蒂斯画传》柴国斌
《西方美术》张乐毅

　　在美国现代艺术的发展史中，第一个完整地把现代派艺术介绍给美国人的大型艺术展，就是"军械库展览"。

　　美国在"军械库展览"之前，现代画展基本上分成亨利派和斯蒂格拉斯派，两派之间互不来往。这个局面引起革新分子们的思考，他们认为最好能结合全国艺术界的新兴力量，办一个更大的全面展示新艺术的展览。"八人派"中的戴维斯和他的朋友们，为了组织这个展览，成立了一个由25人组成的"美国画家和雕塑家协会"。最初，他们考虑主要展出美国的新艺术，附带展出一些欧洲现代作品。但随着组织工作的深入，他们发现，美国作品多数还是传统手法的东西，无论从质和量上都远远逊色于欧洲作品。如果打算让全社会了解艺术上的现代派，就必须首先介绍欧洲艺术，在美国借助他们为现代艺术造声势。为此，戴维斯特别派人到欧洲实地考察，甚至亲自到欧洲去挑选参展的作品。他从画商或艺术家本人手里，借了展品直接带回美国。提供展览的人非常多，开幕前最后一分钟都还有人送作品来。1913年2月17日，展览终于在纽约二十五大道，一个曾经堆放军械的仓库里隆重开幕。展览最初命名为"国际现代艺术展"，但后来一直被人称为"军械库展览"。

　　"军械库展览"一共展出了1600多件作品，其中欧洲作品占了三分之一。组织者将当时代表欧洲现代派风格的作品几乎都收罗来了，只除去意大利的未来派。并不是疏忽，而是未来派们为了表示自己完全反叛的姿态，拒绝参加任何形式的展览。此外，德国表现主义的作品不多，因为组织者认为，德国表现主义和法国野兽派的风格相近，所以不必重复。这个展览对欧洲现代派的介绍，详尽丰富，不仅在美国是第一次，对欧洲而言也是第一次。

　　展览做了这样的安排：介绍先从法国新古典主义画家安格尔开始，然后是浪漫主义，印象派，后期印象派，野兽派，立体派，直至杜桑、比卡比亚这些有达达倾向的欧洲最新潮流的画家们。这样的布局很清晰，比较能让人看出欧洲艺术从古典到现代逐渐演进的脉络。

　　"军械库展览"让美国人看到了自己的不足。在随后短短的十多年中，美国艺术家不断进行反省、调整并创作出优秀的作品。

　　展览在纽约落幕后，展览作品又被送芝加哥、波士顿巡回展出，同样造成了极其轰动的效果。而且，军械库展览之后，欧洲的任何一个艺术流派，在美国差不多都有相应的追随者。在意大利住过的斯太拉（1877—1946年）能画出最纯粹的未来主义技法的画；马雷（1890—1977年）和杜桑一起研究、交流，做出了很多很地道的具有达达风味作品。

●瓷国公主 美国 惠斯勒

>>> 《两个弗里达》

《两个弗里达》这幅画创作于1939年卡洛与里维拉分手期间。坐在右侧的弗里达身着传统墨西哥服装，代表着迪戈深爱的女人，她手握他儿时的相片，整个心脏袒露着。左边画着的是被爱抛弃的弗里达，身穿殖民时期婚服，她的心破碎了，血从她的动脉流到膝间。

卡洛曾说《两个弗里达》是她"个人的两面性"，呈现了一个自我分裂的形象，这幅画象征着文化的分裂，其间的冲突暗示了卡洛混血的种族：不全是欧洲人，也不全是墨西哥印第安人。

拓展阅读：

《弗里达》[美] H.Herrera
《欲飞的翅膀》（歌曲专辑）

◎ 关键词：现代女性 经典人物 自画像

关注自己的女性艺术家卡洛

弗里达·卡洛是现代女性艺术家的经典人物之一。她生于1907年7月6日，卒于1954年7月13日，一生才活了短短的47年。卡洛的父亲是一位德裔犹太人，也是一位摄影家，可以说卡洛的艺术启蒙非常早。可是，卡洛的一生非常坎坷，她5岁时就因患小儿麻痹症，导致行动不便，18岁的时候又遭逢车祸，一根柱子从她的胃一直穿到了骨盆。1925年后的数十年里，她一直在与病魔做斗争，经历了大大小小的32次手术后，最终还是瘫痪了。1928年，她仍然积极地参加共产主义组织，1929年与志同道合的墨西哥壁画英雄里维拉喜结良缘，成为佳话。

卡洛的所有经历和伤痛，都深刻地印在了心里。对于一生有一半时光都在病床上度过的她来说，生活环境是有限的、枯燥的，自己是孤独的、倔强的。所以，卡洛只能关注自己、关注身边的亲人和朋友。她以身边的人物为题材，创作了大量的自画像和亲人画像。据统计，卡洛的自画像基本上占了她全部作品的三分之一。

卡洛作品的自传特色，成了她的标志。20世纪晚期，还掀起了一阵"卡洛热"的风潮，足见她的影响力。卡洛虽然也描绘过一些社会主题的作品，但是，总体而言，她的艺术仍然以私人世界为主，而且将自己的命运与心理历程组合起来，充满一种神秘主义和蛊惑的力量，艺术界曾经称之为"弗瑞达魔魅的诅咒"。卡洛笔下的自画像就是她的自传体，这一系列的自画像可以串联成她个人的生命日记。

1940年，卡洛创作了《短发的自画像》，也是她非常著名的代表作。画面上，她有浓浓的眉毛和一点点如影的唇须，这是她画像一贯的标志。她坐在一把具有西南风格的藤椅上，手里拿着一把剪刀，地上全是一缕一缕触目惊心的长发；她穿着过大的西装与长裤，同男人一样的打扮，神情冷酷；画面上方是一段西班牙文字的没有分节的音符。整幅画透露出来的"恨不身为男儿"的意味非常强烈。

1944年卡洛还创作了另一幅名著《断住》，以自画裸像为题材，描绘她自己被绷架缠绕着，脖子以下全部是接上去的可透视的钢管。画面触目惊心，让人联想到她不完整的身躯。看她的画，你就能感受到伤痛，感受到一个女人泪流满面时嘶哑的喘息。卡洛曾说过只画自己的现实，只画自己的渴望，可能对于她短暂的人生而言，这就是她对生命、生活的真正诠释。

● 亨利·摩尔雕塑名作《母与子》

>>> 《王与后》

　　青铜雕像《王与后》，高 161.3厘米，亨利·摩尔创作于1952年至1953年，位于苏格兰旷野。作品中国王与王后的头部都有一个洞，似眼非眼，面孔十分怪诞，像个面具，似人非人，身体薄且长，呈扁叶状。整个作品简洁明了，没有过多的细部刻画。

　　这对童话般的统治者的形象便与悠久的英国历史以及童话式的传统观念联系在一起。他们仿佛从遥远的古代一直端坐到今天，尊严而亲切，伴随着荒原静静地坐着，永远如斯，唤起了人们无限的遐想。

拓展阅读：

《世界名画家全集》何政广
《观念灵感生活》
人民美术出版社

◎ 关键词：英国 第二次世界大战 古典雕刻 灵感 生命力

热衷于雕刻创作的亨利·摩尔

　　亨利·摩尔（1898—1986年），是英国第二次世界大战以来最有名气的现代雕塑家之一。他出生于一个矿工家庭，家里兄弟姐妹很多。1909年，他进入当地的文法学校，并受到美术教师及校长的艺术启蒙和鼓励，从此热爱绘画。第一次世界大战期间，他参了军，后来因为受伤回国。1921年，摩尔到伦敦接受古典雕刻训练，开始对古埃及、伊特鲁里亚、墨西哥和非洲的雕刻产生强烈的兴趣。1923年初，他访问巴黎，后又去意大利，再次着迷于中世纪的宗教雕刻和文艺复兴时期的古典艺术。1925年，他进入美术学院当教师，直到1939年。1939年后开始从事职业雕塑创作，作品丰厚，获得的声誉也很高。

　　摩尔非常热爱雕刻，奇怪的是，他没有进过正规的雕刻工作室和雕刻作坊，却一辈子都在与雕刻打交道。他的雕刻风格并非始终如一，前后经历了几个不同的阶段。20世纪20年代早期，他处于吸收借鉴的过程中，布朗库西和毕加索等人对他产生了很大的影响。这一阶段，他的作品符合自然法则，保留着材料本来的美质。并且，他还从原始艺术中获得灵感，认为"原始艺术最突出的特点，是他们生气勃勃的活力"，创作了一系列带有生命力的作品，如名作《母与子》。30年代，摩尔改变了看法，投身于前卫运动的行列。他认为，雕塑的价值就在于抽象价值，形体对于视觉本身的美，是不用联想到功用性的。他也认为空洞比实体更有力量和吸引力，可以增加三维空间感。但是，他的作品却并不被公众所接受，反而遭到了他们的嘲笑。第二次世界大战期间，摩尔通过战场上的亲身体验，创作了一系列"矿工"雕塑。作品因为结合了抽象主义与人道主义的特点，开始赢得一些接受者。第二次世界大战结束的时候，摩尔已经世界闻名。这时候，他的作品开始尝试新的方法，比如将想象与现实、传统与创新相结合（《北安普顿圣母子》）、将综合与意境相结合（《国王与王后》）等等。这之后，他又开始探索比空洞更抽象的形体，强调作品与环境、人体与自然的浑然一体，有点类似中国画的写意。他的作品也开始被大多数人所喜爱，并且跻身于大师行列。晚年的时候，摩尔更是强调，任何艺术都是个性与共性的统一，艺术家的情感应该与人类发展相联系。《核能》这幅画为芝加哥大学所作，高度综合了人脑与蘑菇云的形象，引起观者的联想。

　　摩尔的作品中，以《内部和外部的斜倚人物》为最著名。这件雕刻继续了1926年《斜倚人物》的母题，但以圆孔处理颈、胸、腹部的体积，使得整个雕像流畅自然、回味无穷。

●布朗库西代表作《空中之鸟》

>>> 《波嘉妮小姐》

《波嘉妮小姐》是布朗库西经过一年多探索的结果，是用白色大理石雕成的。据波嘉妮小姐留下的一张自画像看，她是个短发、圆脸、大眼睛、深眼窝、性格腼腆、娴静而善于沉思的姑娘。

在大理石雕像中，她双手托腮，充分体现了女性的娇柔，突出了沉思的特点。雕像的头部已简化为一个光光的椭圆形，下半部是多脂的圆脸与一对特别夸大的眼睛。那圆实光秃的脑袋不但缺少韵味，似乎更缺乏女性的纤柔感。眼部和脸部仍作为两个独立的部分存在，雕塑家又把它改铸为铜像。

拓展阅读：
《布朗库西/世界名画家全集》
　　　　　何政广
《西方现代雕塑》王黎明

◎ 关键词：现代雕塑 先驱 民间雕刻 灵感

布朗库西《空中之鸟》：耐人想象

康斯坦丁·布朗库西（1876—1957年），是罗马尼亚裔法国雕塑家，也是20世纪现代雕塑的先驱和最伟大的雕塑家之一。他出生在农家，小时候是个放羊娃，之后开始学习传统木雕。1894年，布朗库西刚好18岁，开始到克拉约瓦工艺美术学校学木工，1898年才正式进入美术学校学习绘画。1904年，他来到巴黎，并进入巴黎国立美术学校，拜颇有名气的雕塑家梅西埃门为师。在老师的教导下，布朗库西初具锋芒，他的作品在1906年的秋季沙龙上展出，而且得到了大雕塑家罗丹的赞赏。

布朗库西被罗丹请为助手，这是当时许多人想都不敢想的事情。因为罗丹的名气很大，找他拜师的人也很多。可是布朗库西不到一年，就离开了罗丹工作室。他有自己的看法，认为"在大树下长不出任何植物来"，于是自成一派。布朗库西受毕加索立体主义绘画的启发很大，但是却独具个性。另外，他十分熟悉创作材料的质地，比如木、石和铜，并且感受细致。他的雕塑作品简括、纯化，但可以表达内在的感觉和情韵。1907年，他以《祈祷者》打开了现代艺术的大门，踏上了崭新的艺术之路。

布朗库西的作品善于从民间雕刻中寻找灵感，代表作有《吻》《空中之鸟》《波嘉妮小姐》等，造型古朴，带有稚拙的美，充满了诗意。《波嘉尼小姐》作于1913年，具有真实原型的特点，波嘉尼是原型人物的真名。起初，艺术家用多种材料为这位女画家制作了一些肖像，但保存下来的只有六尊，其中三尊为大理石雕像，三尊为铜像，而这一尊是作者最满意、也是最著名的铜塑作品。雕像表面抛光，呈现出黄铜的反光，但头发部位采用了锈蚀法，所以这部分呈现出黑色。造型上，布朗库西用鹅蛋脸强调了她的美丽；用大眼睛和双手托腮的姿势突出了她的妩媚和娇态。这种既非写实又富有气质特征的形式探索，在现代雕刻艺术中不多见。

布朗库西也非常重视"形"的独立价值，通过不断删去雕塑空间的多余成分，追求单纯性。而且，他认为这是对事物真实精神的接近。《空中之鸟》是青铜雕塑，也是他关于鸟的作品中最有名的一件。雕塑造型简洁，看起来像飞向空中的鸟的翅膀，上端尖、下端有一柔和曲度，比例和谐，线条优美，像鸟在空中保持均衡的姿势，而且还具有一种高贵的气质。艺术家在这里把飞鸟简化到了几乎难辨的程度，但看上去，却十分自然地引发人们对空中飞鸟的联想，耐人寻味。而且，它也充分表现了布朗库西对金属材料的驾轻就熟。

1957年布朗库西去世，在西方现代雕塑中，他占有独特的位置。

●黑百合 奥基芙

>>> 区域主义

区域主义或称地区主义（The Regionalism），是第二次世界大战后兴起的一种区域合作的理论和实践的总称。它是一定区域内的若干国家为维护本国与本区域的利益而进行国际合作与交往的总和，是伴随着区域组织的大量产生和区域合作实践的发展而产生出的一种意识形态或思潮。

区域主义对国际关系的贡献不仅仅在于它促进国家间的合作，更重要的是它赋予不同的地理区域以政治和经济的意义，改变了区域在传统上单纯的地理含义。

拓展阅读：
《美国经济史》[美] 吉尔伯
《当代美国油画艺术》
吉林美术出版社

◎ 关键词：现代画派 地域主义 抒情 超现实

奥基芙的创作激发性灵

美国著名现代画派艺术家乔治亚·奥基芙（1887—1986 年）的作品被视为衔接美国传统和欧陆前卫的桥梁，影响了整个 20 世纪。

奥基芙的艺术之路可以说一帆风顺，她在年轻的时候，便结识了当时纽约前卫艺廊 291 主持人，也就是著名的摄影家斯蒂格里茨。斯蒂格里茨特别欣赏奥基芙的才华和美丽，并将她推荐给美国艺术界。这两个美国现代艺术史上的传奇人物，因互相吸引，最终结成伉俪，一时传为佳话。奥基芙从她丈夫的摄影中汲取灵感，挑战传统，绘画充满了大胆、挑逗的特色。

在美国的经济萧条期，地域主义崛起成为艺术上最大的转折点。奥基芙也是区域艺术的推崇者，她描绘美国西南风光，比其余的艺术家更加地域化，因此备受关注。奥基芙曾在纽约现代艺术博物馆、华盛顿国家艺术展览馆举办过作品展览和作品回顾展，新墨西哥的圣菲还有一家展览馆专门展出她的作品，都获得好评。

奥基芙的作品将抒情与超现实融和起来，形成一种艺术新形象。她的画画面美丽、意义多层，还融入了女性意识，具有性的隐喻。因此，不管对于自然主义、女性主义还是区域主义的理论者来说，她的作品都不容错过，而对观众来说则是一种

视觉享受。1930 年，奥基芙创作了西南地域风格的"祭坛杰克花"系列，描绘出一种属于沙漠地区的野生花卉。她画这个系列，采取了不同距离、不同角度的视点。最有名的是她的系列四，艺术家用特写放大的手法，仅仅描绘了花芯部分。画面中间的花蕊，像深山中的一缕清泉，充满沉静与蓄势待发的张力。画面容易引起联想，透露出一种婉约的风情。

奥基芙擅长于展示线条的魅力，曲线运用收放自如，在她的画笔下，花卉、牛骨、贝壳比原来的自然物像，多了些性灵的人化感觉，带上了画家的直觉主张。奥基芙曾经在书信中提道：自然中，黑色具有一种毒性的美，所以她喜欢用黑色来作画。除了"祭坛杰克花"系列，她还有一幅著名的《黑百合》，同样以黑色为主，也同样是女性意识的展现。画面表面上是一朵美丽的鲜花，实际上影射人体艺术，是隐秘局部的一个特写。这幅画在社会上引起了比较大的反响，奥基芙的大胆也因此给她带来了头衔——"现代女性绘画之母"。这个称谓是不是恰当，我们暂且不加评论，但足够证明她艺术的重要地位。

奥基芙于 1986 年去世，享年 99 岁，名字被收入了德国出版的《20 世纪名人录》。

●公园 帕斯莫尔

>>>《对逃亡的后天无能》

赫斯特在作品里频繁使用日常素材，这可以在作品《对逃亡的后天无能》(The Acquired Inability to Escape)里看出来。一个人造环境里，光滑的具有设计感的现代玻璃窗认真地提醒我们这是一个玻璃缸，或者动物圈养场。

赫斯特所展示的是，尽管在对逃避现实进行彻底尝试，但试图想要摆脱这种白领阶层的存在圈套是不可能的。典型的办公风格元素作为人类出席过的痕迹，同样也暗示着，在一个贫瘠和人造的环境里，生命不能被减化为仅仅具有功能性。

拓展阅读：
《英国美术史话》李建群
《写给大家的欧美现代美术史》
　　　　何政广

◎ 关键词：英国 新生代 标本 兽尸

《没有绝对腐败之理》的"震惊"效果

达敏·赫斯特，1965年出生，是继法兰西斯·培根之后，英国当代最令人瞠目结舌的新生代艺术家。他23岁因《冷冻》一作名声鹊起，颇受艺术界和评论界的关注。

赫斯特的作品主题非常特别，基本上是前无古人的。他经常以昆虫、动物和野兽的尸体作为创作题材，并且用特殊的处理技巧储存这种"死亡档案"，效果令人震惊。因此，他也被人称作是"刽子手"艺术家，还获得了一个与他名字谐音的称号"致命的伤害"。

赫斯特的领悟才能很高，对于秩序与系统的循环体系很感兴趣。在文字运用上，他也颇得心应手，作品的题目通常令人耳目一新。虽然，赫斯特的标志是与死亡有关的标本和兽尸，但是作品真正的主题并不在于揭示死亡，而在于体现生命的意义。这一点也得到了很多批评家的认可与赞扬。比如说，赫斯特经常质疑生与死的循环。从他对色彩系统、化学系统、垃圾系统的处理中，观众首先感到的是头晕脑涨、耳鸣、呕吐，直至让人产生要求多活那么一点点的求生欲望。1990年，他创作出《千禧年》，探讨的就是生命周期的问题，并且以"活体思考上的生理死亡可能"和"疏离的元素在迈向理解目标中游泳"这样的哲学短句，来激起观者对生和死的思考。

在艺术手法上，赫斯特也很有特点。他经常采用玻璃制箱的几何构成，在里面放入会腐朽败坏的剩余物质，而且是以特殊的技巧来存放，构成一件令人"震惊"的作品。1993年，他在威尼斯双年展上，公开分剖牛犊，充满血腥。这种行为主义的表现手法，令在场许多人目瞪口呆。后来，他又制作了另一件"异曲同工"的作品。他在八尺直径的洁白巨大烟灰缸里，放进一大堆香烟头，题名为"聚会时刻"。这件作品让那些吸烟的人触目惊心，于是纷纷想要戒烟。

1996年，赫斯特再创惊人之作，在纽约展出作品《没有绝对腐败之理》。这是一组系列作品。图片正中间的正方盒箱里，装置了一个吹气机与海滩彩球，起名"欲望国度之爱"；后面洁白的大烟灰缸就是《聚会时刻》；另外在相邻的十二组玻璃长箱里，用甲醛液浸泡着猪、牛的尸体；墙上还挂着一系列迷幻视觉的歌咏，上面标记着形容词；他还用转盘等，喷洒出鲜艳夺目的颜色。整体看来，作品令人震惊、局促不安。最耐人寻味的是作品的主题，尸体的腐烂和气球、言语的不腐烂，两者同时存在，意义非常丰富。这种新生代的表现手法，有些类似于动物祭坛，展示了对于"生命"的另一种理解。

自我主张——第二次世界大战之后

◎关键词：荷兰 移民 行动绘画 色画绘画 简约流动风格

德库宁的半具像行动绘画

●德库宁的作品《女人与自行车》

>>> 《女人与自行车》

《女人与自行车》是德库宁20世纪50年代早期的女人体系列中的一幅。画面上，女性的形象在厚抹黏稠颜料中出现。瞪着的眼睛、咧开的嘴巴、夸张的胸腹，使她看上去强悍可憎，令人生厌。

德库宁把他对偶像与神谕的兴趣与抽象表现主义的艺术探索结合起来，成功展示了美国民众的某种粗俗气息。尽管形象看上去一点儿也不讨人喜欢，但画面确实充满震慑力和表现力。

拓展阅读：

《现代西方艺术》葛鹏仁
《世界当代艺术家画库》张卫

威廉·德库宁（1904—1997年），出生于荷兰，1926年移民到美国，并且于1961年正式取得美国公民身份。他是美国现代艺术史上，一位比较有特色的画家，风格难以模仿。

美国的现代艺术主要来源于"行动绘画"和"色画绘画"，但因为欠缺深刻的肉体感性表达，而受到批判。美国的一些现代艺术家为了填补这种欠缺都努力着，德库宁就是比较有名气的一位。德库宁的绘画跟抽象主义、前卫艺术既有联系，也有所区别，属于居于他们中间的半具像式行动绘画。他比较擅长挖掘人性中的潜意识，即使是人体描绘，也充斥着油彩充满肌肤后的情感。

德库宁以画"女性人体"著名，而且他经常将这些女人描画成面目狰狞的样子。他曾经说过，肉欲是油彩发明的原因，可见他对这个主题的热衷。他的系列作品，全都透露出对赤裸的人体做出暴力膜拜的宣泄情绪，将主题突破到情欲之外。人体的传统主题和主题之外的深刻人性，让他的作品在"传统"与"现代"之间游离，令人深思。评论家罗申伯格就是在看到德库宁的作品后，才提出了"行动绘画"一词。

《挖掘》是他的作品中比较特别的一幅，耐人寻味、给人以无限的想象。这是一幅表现他进入"女人"系列前的作品，作于1950年。画面以平面、满布的格局、填写式的线面，经营出一个横构、直竖、左右横扫的压缩了的血肉画面。德库宁采用了书写的线条撕裂开血肉，拼凑破碎了的、残肢断节的躯体，一堆堆的肘股紧密重叠在一起，让人无法辨认出它们各自的真实部位。这些部位用油脂材料表现出来，血肉模糊，令人触目惊心，有风干和压缩后的味道，宛如尸滩的颜色刻画，提示了作品主题，即德库宁在这幅画中，表达出了对肉体后面的"挖掘"。那可以说是一种对腐朽躯壳的图像见解，也可以说是一种情绪的宣泄，或者说是潜意识的绘画表达。与他风格类似的画家有苏丁（1894—1943年），只是这位画家侧重于表达腐败血腥的视觉刺激，德库宁超越了这种视觉感官进入了一个更深的层次，点明了主题"挖掘"的意义。

德库宁的晚期作品，风格有所变化。他以形线都比较流畅的简约流动风格，取代了早期猛烈暴力的形色特点，显得平和许多，这也可能是时间的积淀给这位老人带来的转变。1997年，德库宁因老年痴呆症病逝，这位93岁高龄的老艺术家闭上了眼睛，得以永久安息。

●偶发艺术"男人和女人"

>>> 概率的统计定义

在一定条件下，重复做 n 次试验，n^{A} 为 n 次试验中事件 A 发生的次数，如果随着 n 逐渐增大，频率 n^{A}/n 逐渐稳定在某一数值 p 附近，则数值 p 称为事件 A 在该条件下发生的概率，记作 $P(A)=p$。这个定义成为概率的统计定义。

在历史上，第一个对"当试验次数 n 逐渐增大，频率 n^{A} 稳定在其概率 p 上"这一论断给以严格的意义和数学证明的是早期概率论史上最重要的学者雅各布·伯努利（Jocob Bernoulli，1654—1705 年）。

拓展阅读：
《静沐西风：西方艺术论说》
王端廷
《西方现代艺术·后现代艺术》
葛鹏仁

◎ 关键词：偶发艺术 现代艺术形态 偶然性 组合性

用艺术表现偶发事件

"用艺术表现偶发事件"，是偶发艺术的一个口号，或者说是一个宗旨。艺术表现偶发事件，也就是说，要将一个突然发生的事件，用艺术的形式——造型表现出来。这可不是件容易的事情，同样也是件不容易让人理解的事情。

偶发艺术，是西方现代艺术形态之一。它的含义是指艺术家在一个特定的时间或者空间里，设计出一个动作，而且这个动作是参与者个体临时做出来的，各种姿态都可以，最后加以造型，也就是保持这种姿势不动。这种艺术的艺术形式，目的是用来展示"艺术创造观念"的特点。

偶发艺术盛行于 20 世纪 60 年代初，它不同于传统戏剧观念，特别有个性。第一个显著特点是偶然性。也就是说，表演者做出来的所有身体姿势和身体动作，都没有经过艺术家以及自己本人的事先设计，而是所有参加表演的人，在表演中的即兴表演、临时发生。而且，动作之间也没有连贯的情节和故事，就像是"此一时彼一时"的状态。第二个特点是组合性。具体来说，就是在艺术家所设计的时空环境里，不仅有声响、光亮、影像和动作，而且还得有实物、色彩和文字等综合内容。这些行为和内容一样都不可少，它们共同构成一个特定环境中的人的行为过程艺术。

偶发艺术主要是体现一种精神，它让艺术家与参加者个体或群体之间，关系变得更加亲密、和谐。而且，也让两者觉得，彼此间的心理距离越来越近，似乎艺术就在身边。

偶发艺术的代表人物很多，主要在绘画和音乐领域里。现在范围有所扩大，一些造型艺术也融入了偶发艺术的因素。美国的亚伦·卡普罗是偶发艺术的代表人物，作品有《六部分的十八个偶发》。这幅作品描写了十八个瞬间定格下来的动作，每个动作都具有生动的效果，没有丝毫的做作感。音乐领域里，我们所熟知的卡吉就是代表。严格说来，他对偶发艺术的影响非常大。他的名曲《4分33秒》，很好听，但是听众什么都听不到。因为，音乐家坐在钢琴前面4分33秒，却没有发出任何声音。这就是他的名曲，艺术家什么也没做，观众什么也没听到，奇怪的是，脑海中随着想象流过很多声响。这种方式，让参与者在4分33秒的空间内感受所有的声响，也就是让参与者自己为自己诠释这个4分33秒的音乐，这不仅让观众得到了不同的体验，也让观众和艺术家进行了一场别开生面的心灵交流。

◎ 关键词：抽象主义绘画 派系 边线 轮廓

有着浮雕效果的硬边绘画

●正方形的礼赞 艾伯斯

>>> 艾伯斯

艾伯斯，1888年3月19日生于德国博特罗普，1976年3月25日逝于美国康涅狄格州纽黑文。德裔美国画家、诗人、教师和理论家。1920年进入包豪斯（Bauhaus）设计学校读书，1933年成为首批赴美的教师之一，在黑山学院任教，之后任教于耶鲁大学。

艾伯斯发展了一种特殊的画风，以抽象的直线模式和黑白原色构图。最著名的系列绘画作品是《正方形的礼赞》，始作于1950年。他撰写的《色彩的相互作用》（1963年）是关于色彩理论的研究，影响颇大。

拓展阅读：

《抽象派绘画大师》
　[法] 米歇尔·瑟福
《西方绘画流派欣赏》董强

硬边绘画，是抽象主义绘画的一个派系，产生于20世纪50年代中期。1959年，美国评论家J.兰纳第一次使用这个名称。因为用来创作的画布厚度大，无须外框，挂在墙上时整幅画突出，产生一种浮雕的效果。而且，这种风格有明确的边线和轮廓，所以被称作硬边绘画。

被认为硬边艺术的代表人物很多，最著名的有J.艾伯斯、B.纽曼、A.莱因哈特、K.诺兰与F.斯特拉等。这些画家的风格各不相同。艾伯斯是这一风格的先驱者，《正方形的礼赞》极具装饰效果。纽曼与莱因哈特在20世纪50年代中期，推出了与抽象表现主义相异的风格，运用平涂的大块色面来构成画面。纽曼长于用红色平涂，配以一两条彩带作垂直和水平的分割；莱因哈特则喜欢用长方形组成画面，色调比较单纯。诺兰曾经尝试把色彩直接染进画布，让颜料牢固地与画布结合为一体，并连续重复相同的一个形状。斯特拉经常运用画布创作，这种画布不同于一般长方形或正方形的成型画布，而是与画面造型配合一体，呈现如V字形、圆形和其他不规则的几何形来，产生一种浮雕的效果。

1961年，艾伯斯创作了《正方形的礼赞》，很具代表性。艾伯斯用橘色系列与墨绿色互补，将外围方块与中间方块构成一种色调明暗的对比，中央是绿色，渐次为土黄、橘黄，关系玄妙。只要想象一下色调与色相的繁复，就可以发现艾伯斯在这幅画上的试验，可以制造出很多的连作，而且每一个变化，都可以变换成基量上的对比问题。将暖色与冷色放在一个平面上，可以引发一种视觉情感，浓重的平衡中，让人觉察出酸涩的橄榄味，也像是见到了深秋的景象，耐人寻味。

●绿青红 美国 凯利 硬边绘画的代表作

●史密森《螺旋防波堤》

>>> 克里斯托

克里斯托出生于保加利亚，珍尼·克劳德出生于法国。1952年珍尼获突尼斯大学拉丁语和哲学学士学位；1953—1956年，克里斯托在索菲亚艺术学院学习，1957年在维也纳艺术学院就读。1958年他们在巴黎认识，结成伴侣，1964年定居纽约。

1961年克里斯托夫妇首次合作，创作了位于科隆港口的《一个公共建筑物的包装》和《堆放着的石油桶》，从此开始了共同创作历程。作品有：伦敦的"包装一个女孩"（1962年）、米兰的V·E纪念碑包装、达·芬奇纪念碑包装（1970年）、岛港的《海滨》（1974年）等。

拓展阅读：

《大地艺术》谷泉
《我的克里斯托年代》朱思亦

◎ 关键词：运动 自然状态 创作对象 乌托邦

需要记录的大地艺术

大地艺术，是利用大地材料，在大地上创造并记录的关于大地的艺术。1968年10月，纽约的一个画廊举办了一场"Earthworks"的展览，参展的艺术家包括了很多后来大地艺术的名人，因此这场展览被看作是大地艺术的发起。令人惊讶的是，大地艺术发展迅速，不到10年就形成一场运动。

大地艺术有两个基本特性：一为"大"，也就是说，大地艺术作品的体积通常比较大，是艺术家族中的"巨无霸"；二为"地"，即大地艺术普遍与土地发生关系，艺术家使用的是来自土地的材料，如泥土、岩石、沙、火山的堆积物，等等。大地艺术的作品经常改变地面的自然状态，因此，经常可以听到观画者这样惊叹："哦！原来大地可以变成这样！"

北美洲广袤无垠的未开发地带在美国大地艺术的发展中扮演着主要的角色，这些土地成了艺术家们探索精神的落脚处。艺术家们大多反对城市雕塑的功用性，于是，20世纪60年代末70年代初，有一批人选择走向自然，远离博物馆，在真正的自然中创作自己的作品，于是大地艺术得以产生。这批艺术家主要来自英国和美国北部，代表人物有德·玛利亚、海泽、克里斯托和罗伯特·史密逊等，他们主要利用沙漠、高山和大草来进行创作。他们将大地看作心仪的创作对象，让许多以前都不可能成为现实的作品，在推土机和航测设备的帮助下，在沙漠中、海岸边、高山里、平原上渐渐成为现实。

罗伯特·史密森是大地艺术的代表人物之一。他一生酷爱大地艺术的创作，1973年在摄影创作中，因为飞机失事身亡。《螺旋防波堤》是他著名的代表作品，也是最负盛名的大地艺术作品，于1970年4月建造在美国犹他州大盐湖东北角的岸边。另一位大地艺术家克里斯托，也曾于1971—1972年，在美国科罗拉多一个大河谷之间，搭起了长达381米、高80—130米的橘红色帘幕，被称为"山谷帷幕"。1968年，德·玛利亚也完成了他的《一公里长的线》，作品中的两条平行线，位于加利福尼亚州莫哈韦沙漠中。

大地艺术，因为并不彻底改变自然界的生态条件，只仅仅对自然界做恰当的艺术处置，让人们对所生存的自然环境刮目相看，并引发了人们对人类与自然关系的关注。但是，大地艺术因为远离了画廊和博物馆，终究也只是一种乌托邦式的幻想。从1968—1969年开始，大地艺术的发展日渐式微，到了20世纪70年代中期基本上就消失了，只有少数的艺术家如克里斯托等，仍继续着。

自我主张——第二次世界大战之后

◎ 关键词：联邦艺术计划 抽象表现艺术 线条形 立体美感

戴维·史密斯：美国雕塑的新时代

● 戴维·史密斯雕塑《立体第18号》

>>> 《正午》

戴维·史密斯的《正午》创作于1960年，现被伦敦的蒂莫西和保罗·卡罗收藏。《正午》是用桥梁的钢材通过焊接构成的，它是一个钢板的斜立面结构，表面涂以鲜明纯正橘黄色油漆，给人造成了正午时分阳光耀眼的视觉效果，同时具有浓厚的现代工业色彩。

作品中，几块板材之间的结构关系处理得韵味十足，既像是儿童的玩具又像是庭院的坐椅，明快安适，静中有动。它充分反映了初级结构这一艺术形式所追求的以简单结构为主的构成手法。

拓展阅读：
《美国城市雕塑》许彬
《美国雕塑百图》
人民美术出版社

美国战后时期最重要的雕塑家首推戴维·史密斯。

戴维·史密斯（1906—1965年），出生于印第安纳州的迪凯特，父亲在一家电话公司任职，母亲是中学教师。小时候，他对机械物体很着迷，但并未显示出什么特别的艺术才能。大学上了一年后，他退了学，开始转行学习艺术。之后的五年里，他在雕塑和绘画之间犹豫不定，直到他遇到了俄国移民画家约翰·格拉汉姆。格拉汉姆引起史密斯对焊接的兴趣，并且在他的介绍和引导下，史密斯游历了欧洲，途经法国、希腊和苏联最后回到纽约，在联邦艺术计划的资助下开始了雕塑创作。

早年时期，史密斯与德库宁来往，因此他的发展与抽象表现主义有相同之处。20世纪30年代初，他放弃绘画开始创作雕塑，而且出手不凡，一开始就显示出与传统雕塑家的不同，即用"现成的"或者"捡来的"钢零件创作雕塑。这是一个好的开始，到第二次世界大战结束时，他已经是很受人尊敬的雕塑家了。从1944年起，史密斯几乎将全部时间都花在了雕塑创作上，焊接的工业技术为他提供了具有个性的雕塑语言。这一时期，他的作品与风景构思有很大的关系，例如1951年创作的《哈德逊河风景》。这个作品是线条形作品，像是用金属做的线描。但是，尽管雕塑以二维平面构成，但透过镂空的空间来欣赏自然的风景，作品又具有了无穷的深度和色彩的运动。这段时期，戴维·史密斯创作的一系列作品都与风景相关。作品的镂空性，也表明了美国现代雕塑的创新，它的开放性预示着未来的发展。同时，他也使用现成的工业部件创作，因为他发现这样可以迅速轻易地创作大型雕塑。《战车图腾》和《罗马大将阿古利可拉》等作品，都是在这个时期完成的。

到了20世纪50年代后期，史密斯的作品尺寸越来越大，而且数量极多。1962年，史密斯应意大利安布利亚的斯波列托艺术节组委会的邀请，在罗马住了一个月。在一间由旧工厂改成的工作室里，他在30天内创作了26件雕塑，而且其中许多尺寸都很大。名作《立方体第18号》创作于1963—1964年，也是他一生中最后的系列作品。在这件作品中，史密斯用经过打磨、有纹理的不锈钢作为材料，将造型简化到了最低限度。亮晶晶的金属方块和柱子被轻巧地摆来弄去，显得气势宏大，削弱了本身的沉重感。七块长短不一、大小略同的立方体金属物被架叠在一根柱子上面，形成很强的立体美感。

戴维·史密斯的创新带来了美国雕塑的繁荣，在他之后，很多人也开始从事工业废品的创作。

自我主张——第二次世界大战之后

●贾柯梅蒂《直立的女人》

>>> 弗兰兹·卡夫卡

弗兰兹·卡夫卡（1883
—1924年），20世纪德文小
说家。生于捷克（当时属奥匈
帝国）首府布拉格一个犹太
商人家庭，是家中长子，有三
个妹妹（另有两个早夭的弟
弟）。自幼爱好文学、戏剧，18
岁进入布拉格大学，初习化
学、文学，后习法律，获博士
学位。毕业后，在保险公司任
职。多次与人订婚，却终身未
娶，41岁时死于肺痨。

1904年，卡夫卡开始发
表小说。生前共出版七本小
说的单行本和集子，死后好
友布劳德替他整理遗稿，并
帮他出版三部长篇小说（均
未定稿），以及书信、日记，
并替他立传。

拓展阅读：
《卡夫卡小说全集》
德国菲舍尔出版社
《欧洲雕塑拾贝》
李全民/石萍

◎ 关键词：极少主义 超现实主义 存在主义 学院派

贾柯梅蒂：最瘦的孩子

艾伯特·贾柯梅蒂（1901—1966年），极少主义的重要艺术家之一。他出生于瑞士，父亲是一名画家。父亲望子成龙，他少年时候就被送到布尔德尔的工作室学习。布尔德尔是罗丹的得意门生，应该说贾柯梅蒂有个非常好的起点，但是他对学院派却毫无兴趣。他甚至认为临摹是在浪费时间，而且过于仔细地研究模特就无法把握整体。

贾柯梅蒂起初是超现实主义者，而且有些才气，创作了比较有名气的《早晨四点钟的宫殿》和《被割去喉咙的女人》。这些作品有大量的框架结构，画面意象令人恐惧，还带有神秘主义的色彩。1935年后，他又改变了自己的看法，认为有必要对着模特创作，也因此他被驱逐出了超现实主义阵营。1940年后，贾柯梅蒂开始了他的隐居生活，又不再对模特写生，全部凭记忆创作头像和女人人体，并基本形成自己的风格。他刻画出的人物极其细长。

这种细长瘦条的雕塑风格，与存在主义有很大的关联。存在主义强调主体性，贾柯梅蒂就是用雕塑来证实自己的存在。他与萨特是朋友，也因此受存在主义的影响最大，是唯一以作品明确地响应存在主义的艺术家。最初，贾柯梅蒂不断把雕塑缩小，缩小到手都可以掌控，甚至缩小到一个火柴盒的面积。贾柯梅蒂同他的雕塑一样，不断将自己的性格浓缩并交给绘画，萨特因此说他完全被虚空所迷住了。

贾柯梅蒂的大雕像《行走的男子》也是又长又细、火柴棍似的瘦长风格。这些人形体细长宛若蛛丝，看上去似乎随时可以折断、随时可能会被四周的空气蚀化、随时将消隐到虚空之中。贾柯梅蒂的瘦长风格，是他绝望的产物。他一次一次地放弃具体的捕捉，将存在寄予瘦长的人形上，孑然孤独。他的作品《狗》，雕塑了一条孤独的狗，它找不到自己的躯壳。贾柯梅蒂自己曾经指着画说："这就是我，有一天我看见自己走在街上，正和这条狗一模一样。"

在贾柯梅蒂的艺术里，人浓缩了、拉长了。非洲的木雕和毕加索早期的条形状人物里，也有这样的造型，可是相对于贾柯梅蒂来说，它们表现的是人与自然的和谐与快乐，贾柯梅蒂却是悲观消极的。

卡夫卡曾经说他是最瘦的孩子，因为他是一个孤独的人。在这里，贾柯梅蒂的孤独，同样让他成了一个最瘦的孩子。

自我主张——第二次世界大战之后

●巴瓦里街上无家可归的人 汉森

>>> 杜安·汉森

杜安·汉森于1925年在美国明尼苏达州亚历山德里亚州出生。1946年，在该州首府圣保罗市麦卡利斯特学院获美术学士学位。他在克兰布鲁克美术学院向包括瑞典雕刻家卡尔·米勒斯（Carl Milles）在内的教师学习雕刻艺术。20世纪50年代初，曾到纽约，但无法立足，便于1953年赴联邦德国，住到1960年始返美国，先住亚特兰大市，1965年迁居佛罗里达州，直至今日。

1966年，杜安·汉森已不满于过去的装饰情调作品，而转向抨击社会不公正的具象雕刻，用综合树脂模塑真人大小的塑像。

拓展阅读：

《超级写实画技法》曾希圣
《现代西方艺术》葛鹏仁

◎ 关键词：美国 摄影 迈塞尔 "乱真" 女性裸体

客观逼真的照相写实主义

照相写实主义，又称为超级写实主义，主要盛行于20世纪70年代的美国。它利用摄影的成果来做客观的描绘，效果甚至可以达到以假乱真的地步。具体来说，就是画家先制作平面的（二维空间的）照片形象，然后将制作好的形象移植到画布上来。

照相写实主义的艺术家以冷静客观的态度，细致地再现日常生活场景和普通人的形象，就仿佛用照相机拍下来的一样。塑造的人物如真人般大小，在展览会上展出的人物作品，有站有坐有卧，各种各样的姿态都有。观众的第一感觉是：它们是真人，太逼真了。

"照相写实主义"的得名，是由迈塞尔提出来的，时间在1970年，地点是纽约惠特尼博物馆举行的《22个写实主义者》画展上。作为抽象艺术的反动，"乱真"是超级写实主义的主要特征。时至今日，这一流派的画家已历经三代，代表人物最早的有查克·克洛斯、理查德·埃斯蒂司和马尔科姆·莫利等人，最著名的要算杜安·汉森和约翰·德·安德烈亚。

杜安·汉森早在1967年就开始制作等身大的塑像，让观众在距雕像2—3米之处误以为是真人。初期的时候，汉森最偏爱恐怖现场，致力于反映摩托车车祸，或斗殴枪杀事件的现实场面等。20世纪70年代以后，他开始转向再现普通人形象，作品多是服务行业、小商业或小餐馆内常见的人物。《巴瓦里街上无家可归的人》这件作品，塑造的便是一些常在垃圾箱旁捡食物的街头乞丐，作品对一些现实生活进行了揭露。他最大的特点是，不表现生活中快乐的人物，也不表现欲望或激情，具有"真实的抒情性"。

另一位雕塑家约翰·德·安德烈亚，则喜欢用彩饰聚脂和玻璃纤维做材料，专门塑造女性裸体，以表达他对人体美、甚至性感美的赞赏。1968年，安德烈亚的作品首次展出，立刻震惊了世界，同时也使他名声鹊起。他创作的作品，逼真地再现了年轻女性的肌肤、毛发以及各种优美的姿态，《莫娜》就是其中最著名的作品之一。作品中，裸女双眼微闭，垂臂伏身，动态自然，造型逼真。最特别的是雕像中人物皮肤非常光洁，具有非常逼真的人体肌肤感，看上去年轻健美。皮肤上甚至还黏附了细微的人造汗毛，看起来与真人简直没有区别。

这种风行一时的潮流，不可避免地给美国的艺术界带来了活力，并出现了许多后起之秀，像莱文、斯坦切克等这样的高手。但是，超写实主义风格在世界其他国家的艺术界虽有所影响，却最终没有得到流行。

自我主张——第二次世界大战之后

◎ 关键词：现代艺术流派 英国 抽象表现主义 大众艺术

从俗开始的波普艺术

●波普艺术作品：玉米小姐

>>> 玛丽莲·梦露

玛丽莲·梦露（1926—1962年），美国20世纪最著名的电影女演员之一。她的童年是在颠沛流离中度过的。20岁时，引起了20世纪福克斯公司的注意，开始了她的银幕生涯。梦露以她那活泼、多情、迷人的神态开始在影坛崭露头角。1953年，在《尼亚加拉》中她第一次任主角。

梦露从影15年，拍片30余部，她用自己的青春和美丽为好莱坞盈利两亿多美元，她成为影迷心目中的性感女神、性感符号和流行文化的标志性人物。1962年8月5日早晨，死于家中。

拓展阅读：

《波普艺术——断层与绵延》
孙津
《一个真实的玛丽莲·梦露》
苏斐

波普艺术，是一个反映大众艺术与生活的现代艺术流派。英文写作PopularArt，从词的意思来看，就是流行的、大众的艺术，所以中文也译作"通俗艺术"或者"流行艺术"。这一流派由英国的评论家劳伦斯·阿洛维创名，20世纪50年代初兴起于伦敦，60年代中期流行于美国，并以纽约为中心，慢慢地在欧洲、亚洲等地风行开来。

20世纪中期，流行文化日益丰富，年轻一代的艺术家们突然找到了非常多的视觉资源，也发现高雅艺术与日常生活之间的距离越来越短，有的甚至已经融入到日常生活中去了，比如以美丽的花纹来装饰喝水用的杯子。波普艺术致力于这种大众化的艺术形式，将生活和艺术的界限打破。它的"轰动效应"就是以画俗物为旗帜，所有那些被以前的艺术家所排斥的东西，都成了波普艺术中的主角。而且，波普艺术家们还把艺术世俗化，并互相攀比，谁俗得最彻底，谁就最成功。

波普艺术与抽象表现主义有直接联系，却经常与抽象表现主义唱反调。抽象表现主义要抽象，波普艺术就要具象；抽象表现主义重自我表现，情绪发泄，波普艺术却重冷静客观，不动声色。最通俗地来说，也就是波普艺术取消了抽象主

义的精美脱俗，反过来表现粗糙和平凡。它的创作对象主要是文明的产物和著名人物肖像，比如成堆的易拉罐、玛丽莲·梦露的头像等。波普艺术的口号是：艺术不应该是高雅的，艺术应该等同于生活。所以，波普艺术经常将现实的物体直接搬上画面，不作艺术对象的挑选。一般认为，艺术家汉密尔顿用图片拼贴手法完成的《究竟是什么让今天的家庭如此不同，如此吸引人？》，是波普艺术的第一件作品。波普艺术的代表画家很多，最著名的是罗伯特·劳申伯格和贾斯伯·约翰斯。

罗伯特·劳申伯格，出生于美国堪萨斯州，20世纪50年代创造了著名的"综合绘画"，也是他走向波普艺术的开端。约翰斯喜欢嘲讽，他喜欢采用单独而又平凡的形象来创作，《批评的微笑》就是将一支金属做的牙刷安在同样材料的底座上，明显脱离了正统绘画的轨道。

波普艺术给20世纪60年代的美国艺术造成了繁荣的局面，波普艺术家可以让绘画离开画布，让雕塑离开石头，甚至还能让人的言谈举止、说话睡觉全都做成艺术。波普艺术将艺术的等级和束缚全都抛开，呈现出生活本来的面貌。因此，可以说，从世俗开始的波普艺术，代表了一种全新的思想，且这种艺术越来越被人们所接受。

自我主张——第二次世界大战之后

●玛丽莲·梦露 沃霍尔

>>> 玛丽莲·梦露之死

1962年8月5日凌晨，人们发现玛丽莲·梦露全身赤裸死在寓所的床上。首次验尸报告称，她的死是由于"过量服用镇静类药物引起的假定性自杀"。而随后许多专家凭着近40年的报告，分析出梦露最有可能的死因，是她在已经吸食了毒品后无意中吞食了家里储存的过量镇静药，而她没来得及求救。

当然，还有一个不容忽视的原因，即当时有许多人出于这样那样的理由希望她退出历史舞台。从这个意义上说，梦露的自杀是她所完成的一种最受欢迎的、合时宜的举动。

拓展阅读：
《世界当代艺术家丛书》
　　卡特·拉特克利夫等
《现代艺术观念》
　　四川美术出版社

◎ 关键词：波普艺术 传奇经历 复制 汤罐系列 好莱坞

艺术的讽刺意味：沃霍尔《二十个玛丽莲》

说到把波普艺术融入大众生活中的代表人物，非安迪·沃霍尔（1928—1987年）莫属。他是一个具有传奇经历的人，擅长摄影和绘画，创作了大量被大众所熟悉的形象和人物。他还拍过电影、做过导演，名声毁誉参半。据说，1965年的绘画回顾展上，参观者难以计数，以致不得不搬掉一些作品，防止被损坏。很明显，参观者中的许多人并不是冲他的作品而来，而是冲画家本人。他最为人熟悉的商品形象有汤罐头、可口可乐等，而人物则包括了20世纪60年代大名鼎鼎的"猫王"、美丽绝伦的玛丽莲·梦露、高贵典雅的伊莉莎伯泰莱等，甚至连毛泽东都成了他的"复制"对象。毫无疑问，沃霍尔在他的作品里，彻底打破了高尚艺术与通俗文化的界限。

沃霍尔喜欢将眼前的事物非美学化，他的画中带有很深的病态联想，因为他描绘的大多是罪犯、车祸、电椅、殡葬之类的场面。而且，他将这些形象不断重复，用放大照片和一底多印的形式，采用丝网版工艺印在画布上。都市文明的大众化、印刷技术的发达、个性的消失，助长了他的创作热情。

安迪·沃霍尔的创作丰厚。1961年他用手绘制汤罐系列，1962年发现绢印技巧后，便将画室改作了工厂，除了依靠机器外，他还雇用助手进行印制。这个时候，他已经明确了新的创作态度，以机器生产者自居，创造出至多乏味的复印品。沃霍尔并不否认自己是个"美元崇拜者"，但是他的选择对象却并不是上流社会的。

1962年，玛丽莲·梦露自杀身亡，引起无数人的唏嘘。当时正值沃霍尔对好莱坞大感兴趣，曾声称要成为好莱坞的"主角"。从更深层次来看，"二战"后的波普艺术家们放弃了形而上的精神状态，开始投身于现实生活和拥抱世俗群众。他们把生活的视觉对象加以无限制的复制和扩大，表现出他们的虚空。《二十个玛丽莲》便是这种虚空的延续。沃霍尔在创作中，让这位性感女神的复制品走入千家万户，最后让玛丽莲这个人物失去了意义，只剩下了形象的空壳。沃霍尔还复制了梦露香唇、梦露头像、黄金梦露等，我们现在所熟悉的梦露形象就是在她的复制中流传下来的。因此，这件无限复制的作品，成了对社会状态的最好刻画和讽刺。1975年后，沃霍尔更是坚定了这样的复制动机，把生活中可视、可触的形象，从极度熟悉转变成绝对空洞，这是后工业时代物质文明高度发展的结果。

可以说，安迪·沃霍尔在艺术领域里开启了一个新的时代。

自我主张——第二次世界大战之后

●汉密尔顿的作品

>>> 《尤利西斯》

《尤利西斯》是爱尔兰意识流文学作家詹姆斯·乔伊斯于1922年出版的长篇小说。小说以时间为顺序，描述了主人公、苦闷彷徨的都柏林小市民、广告推销员利奥波德·布卢姆于1904年6月16日一日夜之内在都柏林的种种日常经历。

小说大量运用细节描写和意识流手法构建了一个交错的时空，语言上形成了一种独特的风格。《尤利西斯》是意识流小说的代表作，并被誉为20世纪100部最佳英文小说之一。

拓展阅读：

《西方现代派美术》鲍诗度
《外国美术史纲要》陈洛加

◎ 关键词：小型拼贴画 英国 汉密尔顿 "广告艺术"

波普风格

现代美术史上公认的第一件波普艺术作品，就是英国画家理查德·汉密尔顿1956年制作的一幅小型拼贴画——《究竟是什么让今天的家庭如此不同，如此吸引人？》。

汉密尔顿是大雕塑家杜桑的学生，也是英国最有影响的波普艺术家和波普艺术的创始人之一。20世纪50年代中期，传播媒体开始进入平民生活，"波普"作为抽象艺术的反动和平民艺术的代表，被称为"广告艺术"。但是，汉密尔顿有不同的看法，他给波普下了一个更详细的定义，即通俗的（为广大观众设计的）、短暂的（短期方案）、易忘的（可消费的）、低廉的、大量生产的、年轻的（对象是青年）、机智诙谐的、性感的、诡秘狡诈的、有刺激性和冒险性的、大企业式的艺术。这个定义，几乎涵盖了整个20世纪后叶所有的艺术发展。

汉密尔顿特别强调，波普艺术还必须是廉价的、能挣大钱的。1956年，"独立派"在怀特查佩尔艺术馆主办了"这是明天"的展览，共分为十二个部分。汉密尔顿这幅题目冗长的拼贴画，就位于馆内入口不远处，也是最早、最典型的波普艺术作品。画面全部由广告画、照片和画报剪贴资料组成，拼贴了一个大众媒体下的起居室。房间的天花板用月球表面的图片拼贴而成，房间里还有吸尘器和漂亮的席梦思。最能表现主题的是，男子手上的网球拍上印有大写显眼的三个英文字母"POP"，实际上就是波普艺术的简称。整个画面都是消费的流行品，经过大量印制后，变成廉价品，进入了美国的千家万户。并且，它们通过媒介和各种渠道影响着人们的生活、思想、行为，等等。而这种"样板式"的生活正是波普美术所要揭示的。

汉密尔顿还极其喜欢《尤利西斯》这本书，从1948年开始，他一直孜孜不倦地以画来图解《尤利西斯》，从最早的素描，到眼下的计算机动画。汉密尔顿在艺术发展的道路上，不断向前迈进。大众文化发展中的科技文明，给了他创作的灵感，受到他的密切关注。1944—1966年，他用计算机创作出作品《七室》，提出了更贴近大众的空间单位：餐厅、浴室、厨房、卧室等，表现了艺术家与文化发展的协调心态。如今，这位伟大的画家还健在，或许，我们还能看到，他的辛勤耕耘将会为我们带来更多我们所熟悉的、反映我们生活的作品。

自我主张——第二次世界大战之后

◎ 关键词：油脂 艺术治疗 后现代主义 幽默 主旨

如何对一只死兔子解释绘画

● 顶部的旋转 德国 贝尔莫

>>> 《克莱斯勒帝国》

博伊斯的作品《克莱斯勒帝国》的五部分内容由电影作品《悬丝》的结尾浓缩而成，代表了博伊斯作品最基本的主题。这五个部分由位于克莱斯勒大厦大厅中以废墟为背景的汽车比赛中提炼而来，显示了一段有关火葬者的具体片段，体现了电影圈内进行艺术探索的冲突。作品《克莱斯勒帝国》生动地说明了伯尼如何将电影的叙述手法融入雕塑作品中，利用带有博伊斯签名的凡士林和铸模塑料来推知他在时间中探索的空间。

拓展阅读：
《西方当代艺术状态》胡志颖
《德国美术史话》徐沛君

1967年的某天，德国艺术家博伊斯在脸上覆盖着金箔，抱着一只死去的野兔，在挂满他作品的画廊中来回走动，然后对着这只死兔子解释这些作品的意义，这就是《向一只死兔子解释绘画》的行为艺术作品。

约瑟夫·博伊斯生于1921年，父亲是当地的一个乳酪厂老板。年轻的时候，博伊斯被送到一个植物油厂当学徒。在学习的过程中，他熟悉了"油脂"这种材料，这对他以后的创作有非常重要的影响。博伊斯觉得"油脂"，是一种"暖性特质"的物质，与"毛毡"一样具有魔法的力量。他将"油脂雕塑"视为社会暖性雕塑，这也是他重要的艺术看法，或者说，他认为暖性是雕塑社会不可或缺的精神信仰。1963年，博伊斯首次展出他的油脂作品，把它放在纸盒里展示。他认为，油脂的可塑性非常高，可以是液体的，也可以是块状的，而这些正是雕塑所需要的。1964年，他利用一把椅子，在上面堆出三角锥体的油脂块，证实油脂确实可以用来做创作的材料。

博伊斯身上体现了浓厚的后现代主义精神。后现代社会的精神失落，引起了众多艺术家争相以行动来进行所谓的"艺术治疗"。博伊斯毫不例外，而且还非常热衷。他不仅视艺术为精神的治疗方式，还构造了一套调养之术。可以说，他将艺术化为了生活的信仰，使作品带上了艺术祭司的色彩。他的作品多半以动物为主，如鹿、兔子、蜜蜂、鹅等。利用"油脂"这种特殊材料，他将自己的思想融入其中，透过动物的心灵象征，或是记忆的象征，将创作升华到精神治疗的层面。

然而，这种作品仍然不被大众所理解。抱着一只死兔子，并且对兔子进行滔滔不绝的解释，这种行为艺术根本不是大多数人所能够理解的。他们认为，这不是"对牛弹琴"吗？而这种幽默的方式，正是博伊斯想要表达的主旨。艺术家们将自己作品不被理解的原因归于大众的浅薄，他们认为随着时间的推移，他们的这种行为艺术是可以得到大众认可的。

博伊斯认为"社会雕塑"的背后隐藏着多种崇拜的浪漫，魔法师的精神力量可以成为拯救社会的精神信仰。然而，他的创作只能说是乌托邦似的，是一种文人雅士的精神胜利法，也因如此，博伊斯一生的艺术之路是十分孤独的。

自我主张——第二次世界大战之后

● 美国梦 美国 印地安那

>>> 民族主义

民族主义是以本民族为思维起点,以本民族为思维终点的民族自我中心主义,它由共化原则和排外原则组成。

共化原则是这个民族能有效地维持这个民族内部人员的集体认同的一切物质和精神因素与结构的总和,包括生产方式、社会制度,等等。而排外原则则将这种集体认同的总和作为仅仅是自己单个民族的利益与价值标准,从而排斥其他民族的平等地位。所以民族主义的本质就是民族的自我中心主义,外民族的平等利益与价值观是被排斥在外的。

拓展阅读:

《西方艺术简史》何平
《当代美国艺术》鲍玉珩

◎ 关键词:波普艺术 美国化 民族主义 流派

普普主义的美国化艺术精神

普普主义,实际上是波普艺术的另一个名称,它的英文写成 PopArt,1950 年发源于英国,后来在美国找到了它生长的土壤。

美国的普普主义者与英国的在某些方面有很大的不同。最明显的一点是,美国的普普艺术中有非常强烈的民族主义因素,充满了美国化的艺术精神。起初,美国的收藏家和画家发现了普普艺术,并且对它加以扶持,因而它才得以扎根,但评论家和理论界却没有对它表现出多大的兴趣。后来,由于普普艺术贴近生活,追随的人越来越多,虽然评论界不加承认,它还是在美国自成了一个流派,并且吸引了越来越多的画家投身于普普艺术的创作。

美国化精神的展现,跟本土美国画家的实际创作是分不开的。在创作宗旨上,美国的艺术家没有什么创新,仍然频繁地以漫画、肉制罐头盒、路标和汉堡等为题材,来反映日常生活中常见的事物。他们对第二次世界大战后日益普及的印刷文化、传播文化、商业文化等,也进行了重新思考,而且态度客观,并追求一种非个人、非精英的表现方式。普普艺术在美国,拥有一大批具有个性的艺术家,比如吉姆·丹因、克拉斯·瑟尔·奥尔登堡、詹姆斯·罗斯奎斯特和安迪·沃霍尔等等。

这些画家,既反映了后工业时代的美国精神,也提出了自己的价值问题。波普艺术的发展存在一个缺陷,就是它虽然是具体的物像,却往往不能够运用第一手观察到的形象。因此,波普艺术的形象大多都进行了加工,已经不是本来事物的客观表现了,与波普艺术初期的创作口号产生了冲突。在美国,通俗的艺术形象被当作一种借口、一种手段。艺术家谈论更多的是他们对事物的观察方式,而不太愿意谈论实际看到的事物,这可能是崇尚实际的美国化精神的展现。而普普艺术的发展导致重新兴起了纯写实的绘画风格,比如菲利普·皮尔斯坦的《两个裸女坐像》。

● 轰! 美国 利希滕斯坦

● 陶醉 美国 索尔

◎ 关键词：法国 色彩 视觉艺术 立体作品 动态感

欧普主义：精心计算的视觉艺术

● 进入绿色 安奴茨基耶维奇

>>> 视网膜

视网膜是脊椎动物和某些头足纲动物眼球后部的一层非常薄的细胞层。它是眼睛里将光转化为神经信号的部分。视网膜含有可以感受光的视杆细胞和视锥细胞。这些细胞将它们感受到的光转化为神经信号。这些信号被视网膜的其他神经细胞处理后演化为视网膜神经节细胞的动作电位。视网膜神经节细胞的轴突组成视神经。

视网膜不但有感光的作用，它在视觉中也有重要作用。在形态形成的过程中，视网膜和视神经是从脑中延伸出来的。

拓展阅读：

《艺术与视知觉》

[德]鲁道夫·阿恩海姆

《西方绘画流派欣赏》董强

欧普主义，产生于20世纪60年代的法国，它使用明亮的色彩，造成非常强烈的刺眼效果，甚至达到视觉上的亢奋，因此被称作是"精心计算的视觉艺术"。它的处女画展于1965年在纽约现代美术馆举行，吸引了众多关注的目光。这一流派的代表画家有马列维奇、瓦萨雷利、凯利、诺拉德等。

欧普艺术的作品不带感情，而且和艺术史没有任何联系。全凭视觉去感受，反对以前人们看画时的"理性"评论。欧普艺术讲究色、线、形的光效应，而且它不是本来地反映物体自然的面貌，而是把物体放在色彩的组合中体现。

瓦萨雷利是这个流派的第一位画家。他原籍匈牙利，起初学医，后来进入一个正规的艺术学校学习绘画，直到1943年才成为一个严格意义上的画家。瓦萨雷利的创作风格令人诧异，他的作品中有一种超现代化的装饰效果，视觉感观非常强烈，深深地吸引了很多室内装潢家。赫尔本，是早于瓦萨雷利的画家，他擅长把几何图形的色块组合后，放入一个画面中。瓦萨雷利借鉴了他的经验，并且扩展了这种色，创作了图像组画——强烈刺激视觉的制版，如《总星系》。

欧普艺术也是一种"活动艺术"，作品除了平面作品外，还有立体作品。瓦萨雷利既创作平面作品，也创作立体作品，这类作品依靠光的作用，在眼睛遭遇到强烈的对比色，如黑白或者彩色时，在视网膜上留下图像。另外一位画家赖利，在平面作品创造上是最有才华的。早先，她绘制黑白线形图画，后来偏爱灰黑色，最后创作出了一系列色彩鲜艳得叫人眼花缭乱的作品。她的创作活动可以分为三个时期，且各有特色，但是，她始终都能够准确把握画中的光效应，使作品富有动态感，比如《浪峰》。

很多欧普艺术作品让人有身临其境之感，它们有时候引导观众进入画面，像走进一条笔直向内延伸的隧道；有时候又借助光的光影效果，让观者产生出视觉上的一种强烈突出或者很远的效果。动感的效果通过各种方法得以实现，画面随着观众的运动而呈现出不同的运动效果，或者与观众的运动方向相反，或者与观众的动作方向相同。它们都会产生这样一种效果，就是把观众拉到了一种恍惚的催眠状态中，在视觉的旅行中完成了对绘画的理解与欣赏。欧普艺术的下一个阶段，是浮雕阶段，但是与欧普艺术已经大不相同了。

◎ 关键词：同性恋 人体研究 作品主题 代表性

弗朗西斯·培根：《人体的研习》

●牧师 英国 培根

>>> 培根的垃圾

　　30年前，在伦敦西区的弗朗西斯·培根工作室工作的电工马克·罗伯特森注意到培根将垃圾都丢弃到一个废料桶中。出于某种敏感的直觉，他说服培根允许他保存这些废弃的油画、记事簿、照片和其他杂物。他一直仔细保管着这些东西，把它们存放在一个朋友的阁楼中。

　　2007年4月24日晚上，45件"培根的垃圾"作为收藏品被保守估计能卖到50万英镑，实际上总共售价达到了96.549万英镑。

拓展阅读：

《走进弗朗西斯·培根》
　　　　吴京婷
《不朽的人生道理》
　　[英]弗朗西斯·培根

　　弗朗西斯·培根（1909—1992年），是英国著名的艺术家之一。他的生命几乎贯串了整个20世纪，因此他的作品主题与20世纪的特点紧密相连，非常具有代表性。

　　培根出生于爱尔兰，爱尔兰的戏剧与小说熏陶了他，使得他从小就热爱艺术，气质与别的小孩不同。培根身上存在着一种相反的张力。他是个同性恋者，在当时的社会，这可是件惊世骇俗的事情，但他勇敢地承认了，足见他的坦诚。

　　从1933年他的第一件作品问世开始，培根作品所表现的主题，基本上就没有离开过血腥、被压迫和死亡之躯。他善于描写灵与肉的冲突，灵魂和腐朽的交战，不停地挖掘人性黑暗、恶俗的一面。他笔下的人物，总是萎缩如变形的人蛆，让人觉得恐怖和恶心。

　　培根对人体的解剖和对人性的揭露，让他获得了艺术界的肯定。20世纪50年代，他仿照委拉斯贵支的《教皇英诺森十世》，创作了《悬挂牛肉之肖像》的名作，画中的经典死亡形象，打开了他的艺术大门。1974年，他又创作了《人体的研习》这幅作品，继续他一贯的人体研究风格。画作的副标题名为"开灯的人"，描写一个正在试图开灯的男子形象。画面上，一个男人是主背景，他的躯体和开灯的右臂，就像包上了一层塑料膜，生硬粗放；肌肉是粉白色的，手肘那里是猩红的，意味着都是些死肉；这个男子两腿不在一个平面上，其中一条已经跨出了主色调绿色的一面，两腿被分开获得的视觉形象，令人惊悚；他的这条腿在玻璃的衬托下是模糊的，映照着菊黄色的灯光，肉体与影子像是分离开来了。培根的目的不在于表现开灯，而是借助开灯这个动作，让观众看到这个恶心和令人难受的场面，而且让人从心里面感到难受。

　　培根一直受着道德的谴责和煎熬，外在环境的压迫和内心心理的折磨，也反映到了他的作品中。他一方面用男性的身躯来表达肉体的健壮，另一方面，又将男性作为观众视觉恶心的对象。这两个方面如此矛盾和突兀，构成了他画作强烈的视觉冲击力。人就像在透明的房子里，在无影灯的照明下，心思和动作一览无遗，无可逃避。这是一种人性恶的揭示，然而，从另一个角度来说，他又反映了艺术家笔端外，对世界和人生的一种悲悯和眷恋之情，因为不能拯救，便只能呐喊和警醒，就像鲁迅先生的无情批判一样，只是，培根用画笔做武器。

◎ 关键词："先锋派"艺术 极少主义 色彩效果

纽曼与"大色域绘画"

●火之声 美国 纽曼

>>> 《火之声》

　　1990年，加拿大国家美术馆花了180万美元买下纽曼的《火之声》。此画是在高5.4米，宽2.4米的巨幅画布上涂了三条色带，两条深蓝中间夹着一条红色，看上去像一面旗帜。此举遭到加拿大民众的声讨，指责国家美术馆"瞎了眼"。

　　但学者们竟声称"那两三根色带中蕴含着丰富的精神内涵，大众应该欣赏这类优秀艺术品，来提高他们的精神水平"。《火之声》事件表明现代艺术与现代艺术评论的空洞与虚伪。

拓展阅读

《欧洲现代画派画论选》
　　人民美术出版社
《新艺术的震撼》
　　上海人民美术出版社

　　巴尼特·纽曼（1905—1970年），美国画家，其创作以"极少主义的大色域绘画"著称。

　　"大色域绘画"，20世纪60年代产生于纽约，是当时兴起于美国的"先锋派"艺术，或者说是"非绘画性抽象艺术"的一个分支。它由作品的画面特征而得名，从"抽象表现派"中衍生出来，具有无主题绘画的艺术风格。特点在于，它不采取涂抹色彩的方式，而是将颜料粘贴到画布上，底色多为灰色，或者画布常常成块地裸露着。整个作品中，颜色与形状浑然一体，画面保持绝对的连续性、一致性和不可分割性。

　　大色域绘画，顾名思义，直接强调"着色"这个概念。它一般不考虑绘画的思想内容和画面上的气氛。而是先描画鲜明清晰的线条轮廓，再着色，最后成画。作品讲究色域间强烈的色调对比，同时对色调差异加以精心安排，追求光滑完整、不显手法笔触痕迹的画面效果。通常，这种效果可以使观者感到赏心悦目，犹如整个人都融入了那微妙的、彼此交融的色带之中。

　　纽曼是个着色高手。他的作品，通常表现为单一的色块被一条或几条贯通全画的垂直线加以突破，色块是平涂上去的，仿佛产生了分割了的感觉。观者欣赏起来，可能觉得它没什么价值可言，仅仅只看到一些色彩和线条的拼贴，非常抽象。纽曼的作品很多，除去大色域作品，硬边绘画的作品也很多。1965年，他的作品《十字路的站：第十二站》问世，成为著名的"大色域"代表作。这幅作品强调占主体的大色块，有一种被垂直的亮带所撕裂的感觉。画面上，色面的对比成了主题与生命。色彩直接简洁，一片平面的红色、棕色和乳白色，被两条垂直的细线条整齐分割，形成条纹，并且强烈冲击人的视觉感官。这些条纹的安排，鼓励观众将注意力集中在纯粹色彩构成的空间经验里，感觉就像画面展放在眼前一样。这些后来被称为"拉链"的条纹，变成了纽曼风格的标志，也使他成为美国抽象表现主义画家中，具有极少主义色彩的人物之一。

　　纽曼的作品有突出的地方，也存在一定的不足。他的作品追求单一、厚重的色彩效果，通过强烈的色彩和黄黑线条相交接的画面边沿，充分表达了活力的象征。而且，他的画尽管看上去简单，但却有一股震荡心灵的力量。另外，纽曼的画由于过分远离生活，纯粹追求画面效果，导致他在唯美的形式上越走越远，最终难被接受。这也是整个大色域画家普遍存在的缺点。

●社会的柱石 德国 格罗兹

>>> 黑格尔

黑格尔,1770年8月27日生于德国符腾堡公国首府斯图加特。1831年11月14日卒于柏林。1788年10月黑格尔到图宾根神学院学习哲学和神学。1801年来到了当时德国哲学和文学的中心耶拿,开始了他一生中具有决定意义的一个阶段。

1805年获得副教授职。1816年黑格尔到海德堡任哲学教授。1818年普鲁士国王任命黑格尔为柏林大学教授。1822年,黑格尔被任命为大学评议会委员。1829年10月黑格尔被选为柏林大学校长并兼任政府代表。主要著作包括《精神现象学》《逻辑学》等。

拓展阅读:

《从黑格尔到尼采》

[德] 卡尔·洛维特

《德国美术史话》徐沛君

◎ 关键词:民族特色 艺术定位 博伊斯 蒙太奇

具有民族特色的德国新表现主义

"二战"后的德国一分为二,民主德国的艺术承袭了社会主义国家的社会写实路线,联邦德国则接受了非客观性领域的艺术表现方式。因此,德国的艺术家在很长一段时期,都找不到自己的位置,寻找不到属于德国民族特色的艺术定位。历史的传统与国际艺术的流行,也使得德国艺术左右为难,尤其在第二次世界大战期间逼走的许多犹太艺术家,更是给德国艺术带来了不小的打击。同时,纳粹主义的文化政策,成了制约德国艺术发展的沉重包袱,使它走向萧条。但是,经过一段战后的生产恢复,艺术的发展恢复了一丝生机。随着博伊斯在人类学、政治、历史与生活关系上的观念拓展,德国艺术重新以新的面貌出发,形成了富有个性的德国新表现主义艺术。

艺术家主要着力于对政治、历史和社会进行反思,勇于重拾被视为禁忌的日尔曼精神,重视黑格尔、尼采的思想根基。他们的画笔下,战争的毁灭和国土的分裂主题得到最多的表现。安塞姆·弗基和容格·伊门多夫,是这些艺术家中具有代表性的。

弗基生于1945年,德国当时正值"二战"后千疮百孔的局面,这对弗基的成长具有很大的影响。常见的弗基画作,常常表现巨大荒芜或被焦焚过后的自然景象,一方面沿用19世纪历史与风景画的模式,另一方面又用开放的画笔呈现出悲壮的象征。他的作品中多蕴含着对个人、历史和国家身份的确认意图,同时也表现了对国家繁荣的期望。名作《有翼的风景》,创作于1981年,具有充沛的感情力量。弗基直接使用稻草与油墨的混合来创作,在杂草丛生的废墟里展现了神话里蓝威的铅翼。这件作品中的蓝威翅膀,用铅制成,意义神圣。弗基借此来表达他对重塑辉煌历史的期望和对国家深沉的爱。

伊门多夫从另外一个视觉展示了德国现状,作品中经常以冰块来象征"德国边界的两面,如同冬天的传说"。1977年,他开始着手画《德国咖啡座》系列,用以借此陈述自己对民主德国和联邦德国分裂的批判。画面正前方是画家本人正在一块融解的冰上作画;后面有人在搬动冰块;左边是着纳粹制服的军官,右边的一道铁丝网正被分割成另一个咖啡座;所有的人都惊讶地看着冰块被搬走的情境。在这里,咖啡座实际上是一个象征性的地点,运用蒙太奇的手法,伊门多夫表现了德国历史的现状和文化气息。并且,在他的影响下,20世纪80年代的新表现绘画,再次表现了独特的德国气质,为德国当代艺术另辟蹊径。

自我主张——第二次世界大战之后

●尘土的色彩 阿瑟·戴维斯

>>> 杜威

杜威（1859—1952年），生于美国佛蒙特州的伯林顿，1879年毕业于佛蒙特州立大学。1882年进约翰霍普金斯大学做霍尔的研究生，1884年以《康德的心理学》的论文获取哲学博士学位。之后，在密执安大学和明尼苏达大学任教。1894年创办实验学校，从事教育革新，成为美国"进步教育"的先驱。1900年被选为美国心理学会主席。

杜威1919—1920年期间他曾任北京大学哲学教授和北京高师教育学院教授。杜威的实用主义教育思想对现代中国教育的改革留下深远的影响。

拓展阅读：
《人的问题》[美] 约翰·杜威
《美国美术史话》王瑞芸

◎ 关键词：现代化 欧洲 斯蒂格拉斯 摄影 先锋派

小画廊办大事

进入20世纪后，技术上的现代化带来了现代艺术的产生。它最先发源于欧洲，后来在美国获得了发展。

20世纪的头一个10年，欧洲出现了野兽派、立体派，以及稍后出现的未来派和抽象派。这些流派轻视造型，转而运用变形、分解形，甚至放弃形的各种新手法来进行创作，比如毕加索著名的《亚威龙的少女们》。美国艺术此时提倡的，仍是用写实的手段来描绘美国人自己，显然，这明显落后于欧洲。因此，从1908年到第一次世界大战开始期间，一批在欧洲学习的年轻美国艺术家们，开始把眼光放在了欧洲现代派艺术上，如哈特莱、马然、杜威等人。在欧洲学习现代派技法的同时，他们还在巴黎成立了一个"新美国艺术家协会"，期望借此跻身现代艺术的创作行列。美国的其他艺术力量积极支持了他们，充分为这些艺术家提供便利。比如斯坦因，她是一名美国作家，和巴黎的现代派艺术家关系很好，跟毕加索等人很熟。她的沙龙，是巴黎现代派艺术家们经常光顾的地方，因此介绍给美国的年轻艺术家认识，为他们学习新艺术提供便利。巴黎刚出现的现代派艺术作品，开始在美国画廊展出，还出现了一些探讨现代观念和现代风格的小杂志。美国现代艺术从这里开始真正起步，其中有一个人便以小杂志、小画廊为据点，开始了美国现代艺术的探索，他就是斯蒂格拉斯。

斯蒂格拉斯并不是画家或雕塑家，他是搞摄影的。他出生在美国一个富有的犹太家庭，年轻的时候学机械，后来转行学习摄影。他具有特别的艺术才华，很快便在摄影界享有盛名。1905年，他将自己的几间房子改成一个画廊，由于门牌号是291，画廊就起名为"291"。同时，他还办了一份《摄影作品》的杂志。开始，他以介绍摄影的先锋派作品为主，后来转向对欧洲现代艺术的介绍和探讨，再后来将注意力转向了绘画。从1908年起，他开始在画廊展出欧洲现代派艺术家的作品，并配合《摄影作品》，为每一次展览做现代风格的分析说明。斯蒂格拉斯因此成为在美国引入现代艺术"火种"的第一人。他和他的"291"画廊成为发起现代艺术攻势的"前沿阵地"。他举办的比较著名的展览有：1908年马蒂斯作品展，1909年劳特类克作品展，1910年卢梭作品展，1911年塞尚、毕加索作品展，等等。同时，斯蒂格拉斯的画廊也给美国尝试现代艺术新形式的年轻艺术家办展览，成为发觉新秀的大本营。

● 危险的幽灵 海曼·布卢姆

>>> 物竞天择，适者生存

根据达尔文的说法，动物与植物在它们的生活环境中的适应性是"天择"（Natural selection）的结果，是各物种族群中的个体之间的差异造成适应性的差异，由于生活环境的资源（如食物、空间）有限，加上自然环境的不断变化，造成"物竞"。

只有"适者生存"（survival of the fittest）及繁殖下一代，把优秀的品质及特性传给下一代，形成一代又一代的微演化，才能不断适应新环境，否则便会被淘汰。

拓展阅读：

《进化论》［英］达尔文
《当代美国艺术》鲍玉珩

◎ 关键词：跨世纪 色调 视觉形象 神话色彩

美丽与痛苦并存的"悬丝"系列

马修·巴尼是美国20世纪90年代后期走红的新一代艺术家。他1967年生于圣·弗朗西斯科，1989年毕业于耶鲁大学。从1990年至今，他几乎参加了全世界所有重要的国际艺术展，并多次获得大奖，被视为跨世纪领域的"世纪明日之星"。

马修·巴尼的作品反映了20世纪90年代后期，国际当代艺术的一个代表倾向，即时髦漂亮的色调、虚构的视觉形象和精神分裂的表现内容。马修·巴尼才华横溢，非常具有创作活力。他涉猎的艺术范围比较大，电影、绘画、导演等。以"悬丝"为标题的系列，是他最享有盛名的代表作。"悬丝"也被译作"卵巢"，医学上是振奋雄性激素的一层外围薄膜，雌性体中没有这项物质。巴尼选用这个词作为标题，代表的是集合神奇与诡异的一种精灵体，它能够在物竞天择的自然中求得生存，并且具有人性和兽性两种性情，存在一股两种性情之间的互动力量。

"悬丝"系列共有5部，其中最出色的三部是《悬丝4》《悬丝1》《悬丝5》。从当代艺术概念来说，它是一部用胶片作为手段的观念艺术作品。

"悬丝"系列中的场景总是具有象征性。在系列一里，一群歌舞者在夜间足球场里上演着"好年华"的歌舞剧，女主角手里拿着的"好年华"大气球，象征着"卵巢"。系列五把人们带到了布达佩斯过去的锁链桥、巴洛克歌剧院和"新艺术"运动的浴缸，这里有半人半钟的怪物，象征着宗教的虚像文化。系列四把地点转到了1907年即将成为比赛场地的英伦"男人岛"。岛上举行着一场摩托车比赛，摩托造型奇特，轮胎上还长出两个小卵巢；一些演员头上的发髻也颇似卵巢；巴尼自己则梳着怪异的发型，长有长耳朵和裂唇，扮演朗顿候选者，象征着能够接受挑战的优异者；最后，巴尼在充满着凡士林的薄膜地带穿过，变成了一只意气风发的雄羊。整个演出，场景离奇，装扮怪异，充满了神话色彩。

从神话色彩的表现中，马修·巴尼描绘了一种虚构的痛苦。女主唱充满凄怆的声音，就如同命运的哀告。这种痛苦，不是针对资本主义早期具体的敌对对象：资本家、商品、机器和金钱，在伦理上它已经很难去明确批判了。一切会使人痛苦，但一切又找不到痛苦的根源。而且，这种痛苦极其美丽，与后现代社会特有的美丽的视觉消费文化和身体的感官舒适相伴随。同时，这个系列混合了表演、摄影、录像、装置和电影等语言形式，用最前卫和最古典的方式，揭示了生命的变态过程，极其神奇、神秘。

自我主张——第二次世界大战之后

◎ 关键词：联邦广场 抱怨 听证会 现代主义者

引起居民敌意的雕塑《倾斜的圆弧》

1981年，一个12英尺高，120英尺长，由耐候钢（一种在露天环境中会生锈、腐蚀的材料）制成的巨大的弧形雕塑，在美国联邦广场上竖立起来，几乎占据了整个联邦广场。这个雕塑就是理查德·赛拉的巨著《倾斜的圆弧》。

雕塑立起来后，受到了很多居民的抱怨。因为雕塑的巨大体积，有人说看上去更像一堵墙，它损毁了广场的空间。这样的争议很大，经过很长一段时间抱怨声才渐渐平息。然而新任地区长官通过调查，发现潜在的争论并未消除。于是，他召开了一个关于雕塑未来走向的听证会，结果，经过一系列的上诉，赛拉的辩解策略遭到了失败。1989年，雕塑被迁走，居民的抗议才最终平复下来。

赛拉首先是基于广场空间的布局来设计这个作品的，雕塑唯一的目的，就是为了美化这个广场。因此，也可以叫作"场所特制"艺术。对于赛拉来说，具有特定场所的艺术，意味着一件作品只有存在于设计所指向的空间才有意义，比如雕塑之于广场。但是，对于居民来说，艺术是强行介入空间的，几乎就是一种对阳光、舞台等原有空间的侵占。两方冲突的焦点就在城市的空间上。

赛拉的作品中隐含着一个视野，它是现代主义者的思想观念。他的作用，在于唤醒大众，并向批量生产的文化提出挑战。赛拉是一个极少主义的雕塑家，为了尝试改变观众和雕塑之间的关系，他去除了雕塑的基座，直接将其放在地面上。并且，雕塑作品很大，看上去似乎与广场连成一体。赛拉将这个巨大的雕塑介入广场空间，对广场的重构阐发了新的空间意义。塞拉认为"当这件作品（《倾斜的圆弧》）创作完后，这个空间就会被理解为有承载这个雕塑功能的了"。

塞拉的作品在城市空间中的选址很有用意，因为这是一块周围有着众多政府建筑的开敞区域。公共艺术品的创作，本身并非是件消极的事情，但围绕这个"倾斜的圆弧"的争论话语，却揭开了雕塑放在广场上，对城市环境所带来的负面效果。比如，为了空间和谐做出的努力，有时也会变成遮掩不良状况的肤浅举措，像名声、利益等。同时，它也决定了哪种类型的艺术，才是可以被城市空间接受的。但是，《倾斜的圆弧》意义非凡，除了雕塑的美学意义，它也是一件具有挑战意味的作品。虽然最后被迁走，但是却打开了公共艺术创作的初步局面。

● 大速度 美国 考尔

>>> 塞拉的雕塑不翼而飞

据《每日电讯报》2006年1月19日报道，马德里一家艺术博物馆里15年前收藏的重达38吨的巨型钢铸雕塑竟然不翼而飞。

这尊雕塑是1986年雷娜·索菲亚博物馆花了21.85万欧元（15万英镑）从美国艺术家理查德·塞拉手中买到的，它是格尔尼卡钢塑作品，由三部分黑精钢塑像组成，一部分规格为4英尺9英寸×16英尺，另外两部分规格是4英尺9英寸见方。18日晚，塞拉才被告知他的作品不见了，但是，博物馆负责人不愿谈论塞拉对此的反应。

拓展阅读：

《美国城市雕塑》详彬
《美国雕塑百图》

人民美术出版社

◎ 关键词：犹太人 色情艺术 女性意识 影响力

朱蒂·芝加哥的《晚宴》与女性主义艺术

● 餐馆 美国 霍柏

>>> 男权主义

男权主义又称男权制（父权制）。所谓男性中心是指注意的中心在于男性及其活动；男权制就是将男性身体和生活模式视为正式和理想的社会组织形式。男权主义包括男性统治、男性认同、将女性客体化男权制的思维模式三方面。

男权制强调男性统治的自然基础，认为男女的差别是自然的，因此男性的统治也是自然的。男性对资源的控制限制了女性的选择。各类传媒中的符号设计暗含对女性的贬低。社会结构安排也从社会最高权力机制上排斥女性。

拓展阅读：

《女性意识》
中国广播电视出版社
《西方女性艺术研究》李建群

朱蒂·芝加哥，是用绘画表现女性主义的著名女艺术家之一。她出生于一个左翼的犹太家庭，喜欢行为艺术的表现方式。

1970年，澳大利亚的女作家基尔《女性去势》一书问世，正式拉开了女性觉醒的序幕。女性主义艺术家们在20世纪七八十年代，已经公开地将身体当成了反抗男权中心主义的唯一战场。色情艺术经过她们崭新的包装，不再是为了取悦视觉感观的图像内容，而是带上了强烈的社会意识。最重要的标志是，艺术家们将女性器官作为她们描绘的主张与行动，比如朱蒂·芝加哥的《红旗》，就是直接从自己阴道里扯出一个染血的月经棉栓；史妮曼的《内在的卷轴》则一边从阴道里扯出一卷诗文，一边裸体当众朗读。

朱蒂是女性意识觉醒的重要倡导人物，她的主张比较能够引起关注。1969年，朱蒂首先在加州弗雷斯诺大学，开办女性艺术课程。她强调女性应该重新进行自我的认同，也提倡一种女性集体创作的方式。1971年，她曾与另一位教师米兰·夏比洛和学生们，在校外租了一件空屋，然后齐心协力做成作品《女人屋》，引起了各方的瞩目。这件作品的意义在于，重新肯定了女性工艺的传统艺术制作，而且也表达了女人一种害怕失去男人的强烈失落感，

因而充满了对自己容颜的无限关注。

1973—1979年，她又在与数百名女性主义支持者的合作下，完成了20世纪70年代女性主义经典艺术的代表作——《晚宴》。这幅画是一件巨型装置，在一个三角形的金字塔式平台上，记录着999位在历史上具有代表性的女性名字，而且名字使用金色材料铸成；桌面上放着39套餐具，这些餐具由女性的阴户变形而来；餐具下垫着39片美丽的餐巾，餐巾由刺绣缝制而成，象征纪念39位具有代表性的女性历史人物。更奇怪的是，这件作品在旧金山现代美术馆展出之时，还邀请了数千名来自世界各地的女性来集体就餐。很明显，这件作品带有强烈的女性意识，它展示的就是女性生理上的器官，表达了对男性主宰的直接颠覆。

朱蒂的作品，不仅创作形式成为后人"表演"与"装置"的重要主题，而且创作内容包容了身体经验与生活环境的结合，对艺术的新发展具有相当的影响力。另外，以朱蒂为主所提议的新性别权势以及她提倡的"集体创作"的形式，实际上也面临女性之间的讨伐与考验。从20世纪70年代至今，除了《晚宴》这件由许多女性联合创作的作品外，再也见不到第二次像这样女性之间的大团结创作的充分显示女性意识的作品问世了。

●背影 法国 马南

>>> 法国"五月风暴"

1968年5—6月法国反对戴高乐政府和垄断资本的大规模群众性运动。戴高乐政府执政后期,资产阶级民主受到限制,垄断组织进一步发展,通货膨胀严重,社会普遍不满。

1968年5月初,大学当局开除学生运动领导人及警察的野蛮镇压,成为运动爆发的导火线。5月13日,学生和工人联合举行罢课、罢工,巴黎等地900万人示威游行,要求戴高乐辞职。5月30日戴高乐许诺进行改革和提高工资,宣称将用武力来维持社会秩序。工人、市民逐渐退出运动,斗争趋向低潮,于6月逐渐平息。

拓展阅读:
《法国的"文化大革命"》
[法]洛朗·若弗兰
《情怀巴黎》高远

◎ 关键词:移置 拓展 科拉因 鼻祖 先锋精神

需要身体力行的艺术

行为艺术,是传统艺术形式(绘画、雕塑)观念的移置或者扩展,主要是抽象表现主义中"行为绘画"和"无形式艺术"的变异。它并非单纯靠二维或三维的视觉感知来创造静态艺术空间,而是将空间中的物转化为时间的事象,将静态的被动接受转化为动态的交互关系,并且借助这种方式,使艺术能够很容易地和观众交流、对话。简单地说,行为艺术就是一种身体力行的艺术,主要将身体当作艺术表现的场地,配合动作和环境(静态的、动态的)。

行为艺术的鼻祖,是一名叫科拉因的法兰西人。1961年,他张开双臂从高楼自由落体而下,被称作"人体作笔"。法国艺术家伊夫·克莱因的《空虚》,被认为是行为艺术的代表作品。1962年,在法国尼斯的一条干净宁静的街道上,一个骑车人沿着路的右边,由近向远而去。这时候,从左边的一座房屋顶上,突然跳下一个人,他的身体在跌落时,仍然努力保持着水平状态。这个跳楼者就是艺术家克莱因本人,他冒着可能会受伤、致残甚至丧命的危险,来做这一动作,以完成躯体对空间探索的一种体验。当下,社会进入多元化文化时代,行为艺术作为艺术的一种形式,理所当然地进入了我们的生活。

行为艺术有三重能指形式,或者三种表现方式,即行动、身体和偶发。这三种方式有时候单独运作,但更常见的是在同一件作品中互相交叉、互相串联。它可能还兼容了戏剧、音乐、舞蹈、杂技、魔术等手段,让人眼花缭乱、信以为真。因此,行为艺术也叫作Performanc Art,既强调了"表演"成分,但也与传统的演艺明显区分开来。同时,行为艺术因为集形体、动态、色彩、光线、声音为一体,所以在某一个空间内,可以令在场的观众感觉如同身临其境,有很好的互动作用。虽然,行为艺术展示的时间是有限的,有的甚至极为短暂,但是它却依靠摄像、照片和印刷品等传播媒体,能够广泛地、长时期地起到宣传作用。比如,我们今天能够了解克莱因的《空虚》为何物,就是从一张摄于1962年的照片上获知的。

西方行为艺术大多产生于20世纪70年代,尤其是1968年法国"五月风暴"后的欧美国家。80年代,由于西方艺术界兴起"新形象"运动,行为艺术被置换到了比较边缘的位置。但是,它的影响力是很大的,特别是对欧洲以外的国家而言。在90年代的亚洲,行为艺术就走在先锋的地位。

自我主张——第二次世界大战之后

● 电脑制作的图片

>>> 好莱坞

好莱坞位于美利坚合众国第二大城市洛杉矶市的西北部，是世界著名的电影城市，位于加利福尼亚州西南部，太平洋东侧的圣佩德罗湾和圣莫尼卡湾沿岸。市区面积1204.4平方公里。

好莱坞最初为住宅区，1887年由制片厂主威尔科克斯以其夫人名字取名为好莱坞，1910年成为洛杉矶的一个区。因这里多晴日，20世纪初电影业自东部向此地集中，30年代为最盛，美国大部分影片出自该地。直至今天，随着电视的普及，好莱坞始终是世界影视业的中心，聚集着美国600多家影视公司。

拓展阅读：

《米老鼠与唐老鸭》(动画片)
《好莱坞庄园》(电影)

◎ 关键词：视觉艺术 智能化 三维动画 高科技 电脑特技

用电脑制作图片：艺术新手段的崛起

20世纪后期至今，视觉艺术的发展具有一个明显特点，它跟电脑的关系非常密切。从第一台计算机问世，艺术便日益带上了智能化的色彩。从音乐画面到三维动画，从电子贺卡到电脑游戏，从数码拍摄到四维电影，几乎所有冲击视觉感官的画面都融入了这种高科技的艺术因素，令人目不暇接。

电脑艺术越来越多，作为一种新艺术手段，越来越被人们所接受。它主要是视觉的艺术，利用电影、灯光、科技等因素制作而成，常见的类型主要有三维动画、四维电影、电脑游戏、电脑音乐等几类。这种艺术崛起迅速，不仅因为它适合的范围广，无论大人、小孩还是年轻人，都可以找到自己喜欢的类型，也因为电脑艺术的逼真效果。

三维动画，俗称3D特效，是电脑艺术中占有比例比较大的一类。它主要由绘画、动画和三维构成，创作经过造型、动画和绘图三步。造型就是利用三维软件在电脑上创造三维形体。一般来说，先要绘出基本的几何形体，再将它们变成需要的形状，然后通过不同的方法将它们组合在一起，从而建立复杂的形体。动画就是使各种造型连贯起来，从而让其动起来。比如我们看好莱坞大片，很多镜头就是用电脑合成。不像传统的动画片，由于是手工绘制，帧与帧之间没有过渡，三维动画的画面是不断跳跃的，连续性非常强。绘图包括贴图和光线控制，它是最后一个步骤，产生生动逼真的效果。世界上，知名的三维动画制作公司很多，著名的比如玛雅，创作的作品不计其数；其次还有梦工厂，其1994年《狮子王》风靡全球，近期又推出了《怪物史莱克》，广受好评；另外还有迪士尼、华纳等。这些三维动画制作公司，制作的动画内容丰富，贴近生活，甚至电影公司也仿照他们，在电影中大量运用电脑合成，来增加特殊效果，比如我们看到的科幻大片《蜘蛛侠》《黑客帝国》中的场面。

其他几种分类，差不多都是三维动画的变体，技术上主要还是依靠三维制作。从画面、特效、声音，到色彩、播放和效果，都没有太大区别。音乐画面就是利用三维技巧，配合造型和声音的艺术。现在我们可以在电脑上看到很多制作精美的音乐flash画面，很多艺人和音乐家还特意将自己的作品做成flash，放在网上，作为艺术供人欣赏。四维电影也可以看作是生活和科技的完美结合，现在的电影特别是科幻片，几乎都运用了电脑合成，场面扣人心弦。观看《蜘蛛侠》，我们会无限佩服他的飞檐走壁，其实这就是利用电脑特技做成的。